History of Aesthetics

II
MEDIEVAL AESTHETICS

Wladyslaw Tatarkiewicz

HISTORY OF AESTHETICS

by Wladyslaw Tatarkiewicz

초판발행 · 2006년 8월 30일
초판4쇄 · 2019년 8월 30일

지은이 · W. 타타르키비츠
옮긴이 · 손효주
펴낸이 · 지미정
펴낸곳 · 미술문화
경기도 고양시 일산동구 중앙로 1275번길 38-10, 1504호
전화 · (02) 901-2964 팩스 · (031) 901-2965

등록번호 · 제2014-00189호
등록일 · 1994. 3. 30

www.misulmun.co.kr

ISBN 89- 86353- 39-3
ISBN 89- 86353- 37-7(세트)
값 25,000원

타타르키비츠

美學史

W. 타타르키비츠
손효주 옮김

중세미학

MISUL MUNHWA

I

중 세 초 기 의 미 학

A. 동방의 미학

II 　중세 전성기의 미학

일러두기

1. 외래어 표기는 문광부가 지정한 외래어 표기법을 원칙으로 하였다.
2. 본문에서 저자가 강조하는 내용은 **궁서체**로 표기하였다.
3. 라틴어와 원서명은 이탤릭체로 표기하였다.
4. 본문에서 사용한 약호는 다음과 같다.

　『 　』저서
　「 　」소제목, 논문 (한국어로 표기시)
　" "소제목, 논문 (외국어로 표기시)

중세 미학

I. 중세 초기의 미학
THE AESTHETICS OF THE EARLY MIDDLE AGES

1. 배경
BACKGROUND

CHRISTIANITY

1. 기독교 헬레니즘 문화가 여전히 융성하고 로마의 세력이 정점에 달해 있던 BC 1세기 이전에 이미 삶과 세계에 대한 인간의 태도에는 어떤 변화가 있었다. 그들은 현세적인 것과 거리를 두면서 또다른 세계로 방향을 돌렸다. 어떤 단체에서는 이성적인 태도가 신비주의에게 자리를 양보했고, 종교적 요구에 대해 즉각적인 필요성이 대두되었다. 이러한 새로운 태도와 요구는 새로운 종교들과 종파 · 의식 · 종교–철학적 제도들, 즉 완전히 새로운 세계관을 낳게 되었고, 그와 더불어 새로운 미학이 등장하게 되었다. 유물론적이고 실증주의적인 철학들은 설 자리를 잃었고 플라톤 주의가 다시 등장했다. 그 시대의 특징은 플로티누스라는 신플라톤적 체계가 등장한 것으로서, 이는 황홀경에 기초한 인식과 윤리학 그리고 미학의 이론과 함께 일원론적이고 초월적이며 유출론적인 철학이었다.

그러나 결과적으로 가장 풍부한 결실은 기독교가 일어난 것이었다. 기독교가 시작된 후 3세기 동안은 기독교를 신봉하는 사람들이 별로 없었고 정치 · 사회에 전반적인 영향을 미치지 못했으며, 낡은 형식의 삶과 사

고가 아직 사라지지 않고 있었다. 그 세기들은 아직 고대에 속해 있었던 것이다. 그러나 4세기부터, 더 정확히 말하면 콘스탄티누스 대제의 칙령에 의해 기독교가 방해받지 않고 공인될 수 있었던 313년부터, 또한 기독교가 국가적 종교가 된 325년부터 고대의 방식보다는 새로운 삶과 사고방식이 우세해졌다. "사람이 살고 있는 세계"의 역사에 새로운 시대가 열린 것이다.

　기독교의 토대는 기독교의 신앙과 도덕적 법률, 사랑의 원리와 영원한 삶의 선포에 있었다. 기독교는 학문이나 철학에 대한 필요성이 없었고 미학에 대한 필요성은 더더욱 없었다. 다마스쿠스의 요한은 "신에 대한 사랑이 진정한 철학이다"라고 말했고, 세비야의 이시도로스는 "학문의 첫 번째 임무는 신을 추구하는 것이고 두 번째 임무는 삶의 고귀함을 추구하는 것이다"라고 쓴 바 있다. 그러므로 만약 기독교가 어떤 철학을 내세웠다면, 그것은 이전에 있었던 것들과는 달리 고유의 독자적인 철학이 되었을 것이다.

　아프리카의 검소한 지역과 로마의 착실한 지역에서 사는 라틴 교회의 교부들은 철학을 완전히 포기하는 쪽을 택했지만, 그리스 교회의 교부들은 그렇지 않았다. 그들은 아테네나 안티오키아의 철학적 전통 속에 살면서 철학 역시 이교도들과 함께 하나의 종교적 태도로 이행되어가는 것을 깨달았다. 그들은 철학에 대한 욕구와 기독교 철학이 탄생하는 데에 그리스 철학을 이용할 가능성에 대해 잘 알고 있었다. 테르툴리아누스는 스토아 학파를 기초로 하여 기독교 철학을 형성하려 했고, 니사의 그레고리우스는 플라톤 주의를 토대로 했으며 오리게네스는 신플라톤 철학에 근거를 두었다. 하지만 교회는 이러한 노력을 인정하지 않았다. 그러나 4세기와 5세기까지는 교회가 고대 학문의 요소들과 더불어 기독교의 신앙을 정립시킨 기

독교 철학을 인정하게 되었으며, 이는 그리스의 교부들과 아우구스티누스의 저술들 속에서 발견할 수 있다. 미학은 우선적 중요성을 가지지는 못했으나 기독교 철학 내에서 나름의 위치를 차지했다.

그렇게 해서 초기 기독교 철학을 처음으로 발전시킨 사람들은 미학에 상당한 관심과 능력을 갖고 있었다. 그리스의 사상과 달리, 그들의 미학은 그들의 철학과 마찬가지로 성서에서 유래되었다. 그러므로 그 시대의 미학사는 성서에 담겨 있는 미학적 사상들에서부터 시작해야 한다.

THE TWO EMPIRES

2. 두 개의 제국 기독교 시대의 시작을 알리면서 기독교 철학 및 미학의 토대가 놓인 4세기에 또 하나의 중요한 변화가 일어났는데, 그것은 "사람이 거주하는 세계"가 동방 제국과 서방 제국으로 나뉘었다는 것이다. 로마 제국의 동쪽과 서쪽은 정치제도와 정신성에서 매우 달랐는데, 이 차이는 395년 로마 제국이 정치적으로 동로마와 서로마로 분할되면서 더 심화되었다. 그때부터 두 제국의 정치적·문화적 역사가 각기 독자적인 노선을 걷게 되었다. 서로마 제국은 머지않아 붕괴되었으나, 동로마 제국은 천 년이나 지속되었다. 서로마 제국이 변화를 겪는 동안 보수적인 동로마 제국은 발전의 시기를 늦추고자 노력했고 그런 노력은 성공했다. 서로마 제국은 최소한 부분적으로라도 북부의 정복자들의 관습과 취향에 맞추어야 했던 반면, 동로마 제국은 동부 유럽의 변경에 서서 동방의 영향에 문을 개방하고 있었다. 가장 중요한 일은 동방에서는 고대 문화의 형식들을 보존할 수가 있었다는 점이다. 서방에서는 고대 문화의 형식들이 파괴되어 잊혀지고 있었다. 동방은 고대 문화의 형식들을 보존하고 그것으로 살아나갈 뿐만 아니라 발전시키기까지 했다. 서방은 고대의 보다 완벽한 문화적 형식을 잃어

버리고 처음부터 시작하는 새로운 문화 형식을 창조해내야 했다. 동방에서는 한 시대가 막을 내리고 있었으나 서방에서는 역사의 새로운 시대가 시작되고 있었다. 로마 제국의 멸망 이후 서방에서 창조되었던 새로운 형식의 문화가 "중세"로 불리게 될 것이었다면, 동방에는 중세가 없었다. 사실 동방 역시 스스로 새로운 형식의 삶과 문화에 맞추었지만, 완전히 처음부터 새로 시작하진 않았다. 동방의 문화는 고대의 문화 형식을 영구화시킨 것이다.

그러므로 기독교의 문화 · 예술 · 미학의 역사는 이 두 가지의 전개 노선을 각각 좇아가야 하며, 그 입장이 고대와 직접적으로 연관되어 있었던 이상, 동방과 함께 시작되어야 한다. 비잔틴 사람들은 기독교 식으로 사고하기 시작하면서도 수 세기 동안 계속 그리스어를 말하고 그리스 식으로 생각했다. 플라톤의 아카데미아는 6세기까지 존속되었다. 콘스탄티누스 대제는 비잔티움이 로마의 유산을 이어받도록 했으며, 사실상 비잔티움은 "새로운 로마"가 되었다. 동시에 비잔티움은 지리적 · 역사적 입장 덕분에 그리스의 유산도 향유할 수 있었다. 여기에는 고대의 모델이 없었다. 황제들의 명에 따라, 로마 제국 전체를 통해 나온 고대의 예술작품들은 비잔티움으로 옮겨졌다. 성 소피아 성당 앞에는 그리스와 로마의 조각상들이 세워져 있다. 그런 것이 기독교 음악과 기독교적 시각예술이 시작된 환경이었다. 그리고 여기서 최초의 위대한 기독교의 전당이 생겨났으며 그중 으뜸이 성 소피아 성당이었다. 기독교인들이 미학적 문제에 대해 사고하기 시작한 것도 여기서부터다.

서지적 기록

중세가 신학과 관계되어 있다거나 기껏해야 심리학 혹은 우주론과 연관되어 있다는 가정 아래 역사가들은 미학을 중세의 유산으로 보려고 하지 않았다. 그래서 오랫동안 중세 미학에 대한 문헌은 전혀 없었다. 중세 미학은 철학사 일반에서 다루어지지 않았고, 미학사를 다룬 전문 서적들은 중세를 지나쳐버리기 일쑤였다. 그들은 고대 미학을 다룬 후 곧바로 근대 미학으로 넘어가버렸다.

중세에 대해 쓴 저술가들이 미학에 대한 논술들을 잊은 채 놔두고 지나가긴 했지만, 미와 예술에 대한 사상을 반영하는 신학적 · 심리학적 · 우주론적 논술들에서는 미학적 관심에 대한 원리와 추론들을 찾아볼 수 있다. 미학사가들의 관심을 끄는 많은 텍스트들이 편집자 자크 폴 미뉴에 의한 161권으로 된 『그리스 교부문헌집 *Patrologia Graeca*』(이후 PG로 인용함)과 221권으로 된 『라틴 교부문헌집 *Patrologia Latina*』(이후 PL로 인용함), 그리고 중세 저술가들의 후대 저술들 속에 포함되어 있었다. 이런 저술가들의 일부 저술들은 아직도 출판되지 않은 원고 상태로 남아 있다.

중세 미학에 관한 최초의 저작들은 아우구스티누스에 관한 전공 연구서였으며, 그 다음이 19세기 말에 나온 토마스 아퀴나스에 관한 연구들이었다. 이런 연구들은 수가 극히 적었으며 주제에 대해 아주 조금씩만 다루었을 뿐이다. 그러나 2차 세계 대전 이후 즉각 중세 전체의 유산에 대한 저작이 나왔는데 그것은 에드가 드 브륀느의 『중세 미학 연구 *Etudes d' Esthétique Médiévale*』(총 3권, 강 대학교 출판부, 1946)였다. 이 한 사람의 수고 덕분에 고대 미학보다도 중세 미학에 대한 보다 완전한 미학사 자료를 얻을 수 있었다. 이 자료는 매우 자세히 다루긴 했지만, 수많은 전공논문들을 집약

하거나 선별한 것은 아니었다. 내가 이 저술에서 기초로 하는 것은 드 브륀느가 모아놓은 자료이다. 미학에 대한 중요성을 담은 텍스트들과 마찬가지로 드 브륀느의 저술 역시 꼭 필요하지 않은 것들도 많이 포함하고 있기 때문에 압축과 선별이 요구된다. 이러한 자료 연구 외에도 드 브륀느는 중세 미학에 대한 체계적인 해설서를 두 번 출간했는데 프랑스 어로 된 『중세의 미학 *Esthétique du Moyen Age*』(루뱅, 1947)과 플랑드르 어로 된 『중세 미학사 *Geschiedenis van de Aesthetica de Middeleeuwen*』(안트베르프, 1951-1955)가 그것이다.

드 브륀느가 수집한 자료는 동방의 기독교 세계까지 포괄하지는 못하고 아우구스티누스 이후 서방의 미학에서 시작된다. 드 브륀느의 『미학 연구』는 1권 2쪽에서는 보에티우스를 다루었고, 35쪽에서는 카시오도로스, 74쪽에서는 이시도로스, 165쪽에서는 카롤링거 왕조 시대의 미학, 1권 216과 2권 3쪽에서는 중세의 시학, 1권 306쪽과 2권 108쪽에서는 중세의 음악이론을, 1권 243쪽과 2권 69쪽, 371쪽에서는 시각예술의 이론, 3권 30쪽에서는 신비론의 미학을, 2권 203쪽에서는 빅토리아 왕조 시대의 미학, 3권 72쪽에서는 오베르뉴의 기욤, 오세르의 기욤 및 알렉산드리아 대전, 121쪽에서는 로버트 그로스테스트, 189쪽에서는 보나벤투라, 153쪽에서는 대 알베르투스, 278쪽에서는 토마스 아퀴나스, 239쪽에서는 비텔로를 다루었다.

드 브륀느는 서문에서 "중세 미학사에 촛점을 맞추기보다는 모여진 원문들"을 제공하려는 의도를 가지고 있었다고 썼지만, 이 의도에 미치지 못했다. 그는 이 텍스트들을 대부분 원문 그대로 하고 이따금 번역을 첨부하면서 때로는 프랑스 어로만 실어놓았는데, 일부는 자신의 해설 속에, 일부는 주석 속에 포함시켰다. 여전히 중세 미학의 자료 전집은 없다는 점에서 우리는 고대 미학에서 그랬듯이 가장 중요할 것 같은 텍스트들을 한데

집대성하는 책무를 지고 있다. 이 선집이 완전하지는 않다. 그러나 미학 분야에서의 몇몇 사상들은 중세의 저자들이 너무나 자주 되풀이한 나머지 완전한 전집이 있었다 해도 너무 단조로워서 이용되지 않았을 것이다. 대표적인 텍스트들을 모은 선집이 더 적절했던 것 같다.

중세 미학에 관한 텍스트들을 모은 주요 선집으로는 이탈리아어 번역으로 된『대철학선집 Grande Antologia Filosofica』(vol. V, 1954)：몬타노(R. Montano),『기독교 사상 안에서의 미학 L'estetica nel pensiero cristiano』(pp.207–310)이 유일하다.

드 브륀느의 저술들 외에 중세 미학을 가장 완벽하게 종합적으로 다루었던 것은 중세 미학에 관한 이탈리아 문헌들로서『중세 미학사의 국면과 문제점 Momenti e problemi di storia dell'estetica』(vol. I. 1959), 말하자면, 카토델라(Q. Cataudella)의『기독교 미학 Estetica cristiana』(pp.81-114), 그리고 에코(U. Eco),『중세 미학의 전개 Sviluppo dell'estetica medievale』(pp.115-229) 등이다. 여기에는 중세 미학에 관한 가장 완벽한 문헌의 목록들도 담겨 있다. 거기에는 미학적 성질을 가진 일반적 문제들을 포괄하면서 문학 · 음악 · 시각예술들의 역사를 다룬 일부 저술들이 들어 있다. 전체적으로 중세 미학에 관한 전문적인 문헌은 매우 한정되어 있고 많이 부족하다. 이 책에서 가장 중요한 텍스트들로는, 성서 미학(pp.5-10) · 교부들의 미학(pp.15-20) · 비잔틴 미학(pp.35, 37, 38, 40, 42, 43) · 아우구스티누스의 미학(pp.48, 50, 55, 56) · 토마스 아퀴나스의 미학(p.246) · 시각예술의 미학(pp.140, 143-146, 150, 151, 153, 159, 160, 169, 170) · 음악의 미학(pp.125) · 시의 미학(pp.114, 116) 등에 관련된 텍스트들이 언급되었다.

2. 성서의 미학
THE AESTHETICS OF THE HOLY SCRIPTURES

기독교 철학을 열었던 초기 기독교의 저술가들은 기독교 미학의 문도 열었다. 그들은 한편으로 성 바실리우스 같은 그리스 교부들이었는가 하면, 다른 한편으로는 성 아우구스티누스가 이끌었던 라틴 교부들이기도 했다. 전자는 그리스 자료를, 후자는 로마의 자료를 출발점으로 삼았다. 둘다 미와 예술에 대한 고대의 이론들에 익숙하여 그것에 의존했다. 그러나이는 그들의 미학의 출처 중 하나에 불과하다. 또 하나의 출처는 당연히 성서에 담겨 있는 그들 고유의 기독교 신앙이었다. 성서는 미학적 목적 이외의 다른 목적에 이바지했지만 초기의 저술가들은 성서 특히 구약성서 속에서 미학에 대한 사고를 찾아내곤 했다.

"아름답다(칼로스 *kalos*)"라는 단어는 성서의 그리스어 판 70인역 성서 (BC 270년경에 그리스어로 번역된 가장 오래된 구약성서: 역자) 속에 여러 번 나온다. 거기서는 몇몇 미학적 물음들도 제기되고 다루어졌다. 이런 미학적 문제들의 대부분은 구약성서 중 두 책, 즉 『창세기』와 『지혜서』에서 제기되는데 이둘은 각기 성격이 판이하다. 미는 『아가서』에서도 매우 유명하다. 그러나 『전도서』와 『잠언』에서는 그보다 덜 언급되고 있다.

THE BOOK OF GENESIS

1. **창세기** 『창세기』의 첫 장(章)에는 세계의 미와 관련하여 미학적으로 대단히 중요한 진술이 담겨 있다. 이 장은 신이 당신이 창조하신 세계를 둘러

보시고 스스로의 작업을 평가하는 방식과 관계된다.

　　이렇게 만드신 모든 것을 하느님께서 보시니 참 아름다웠다.[1]

　이 표현은 『창세기』에서 여러 번 반복된다(1:4, 10, 12, 18, 21, 25, 31). 여기서는 우선 세계가 아름답다는 믿음(판칼리아에 대한 믿음)을 찾을 수 있고, 그 다음으로는 예술작품과 마찬가지로 세계가 사고하는 존재의 의식적인 창조이므로 아름답다는 믿음을 엿볼 수 있다.

　　『창세기』는 분명히 이런 사상들을 그리스어로 담고 있지만 그것들은 원본상태가 아니라 번역자에 의해 소개된 것이다. 전문가들에 따르면[1], 히브리어 원전의 의미는 다르다고 한다. 즉 BC 3세기 알렉산드리아의 유대인 학자들인 70인역 성서의 번역자들이 그리스어 "칼로스"로 번역한 단어 "아름답다"는, 외적 특질과 내적 특질을 의미하는 보다 폭넓은 의미를 가진 형용사(특히 도덕적 특질인 "용기" · "유용성" · "선함" 등)였지 반드시 미학적인 의미만은 아니었던 것이다. 하느님께서 당신의 작품을 평가하고 있는 『창세기』 속 그 단어의 실제 의미는 성공적이라는 뜻이었다. 이 단어에는 세계에 대해서 그저 일반적인 승인, 특별히 미학적이지는 않은 평가를 담고 있다. 이것은 구약성서의 전반적인 분위기와 일치하며 미가 성서적 신앙과 종교에서 실제로 아무런 역할을 해내지 못했다는 사실에 부합된다.

　　그럼에도 불구하고 번역자들이 칼로스를 사용하는 이유가 있다. 칼로스 역시 여러 가지 광범위한 의미를 가지고 있었고 미학적 미뿐만 아니라

주 1　*Theologisches Wörterbuch zum Neuen Testament*, hrsg. v. G. Kittel(1938), vol. III,
　　　p.539(W. Grundmann이 쓴 글 '칼로스').

도덕적 미까지도 뜻했으며, 일반적으로 찬사를 받을 만하고 즐거움을 제공하는 대상을 의미했던 것이다. 그들은 특별히 미학적 미를 염두에 두지 않은 채 그 단어를 사용했고 그 단어가 이런 의미로 이해된 것은 후세에 와서의 일이라는 사실은 충분히 가능하다. 그러나 번역자들 스스로 그 단어를 이런 의미로 번역했을 가능성도 있다. BC 3세기 알렉산드리아의 지적인 삶은 그리스적이었으며 유대인들도 그리스의 영향에 종속되어 있었기에 세계에 대해 전적으로 도덕적인 태도만 취하려 하지는 않았던 것이다.

어쨌든, 의도했든 아니든 간에 70인역 성서의 번역자들은 칼로스라는 단어로 세계는 성공적이라는 성서적 관념을 번역함으로써 세계의 미에 대한 그리스적 관념을 성서에 도입했다. 그것은 의도된 것이 아니라 번역의 결과였다. 일단 도입된 후에는 계속 영향력을 행사해나갔다. 그러나 그 단어가 라틴어판 성서에는 들어오지 못했다. 불가타 성서(4세기에 라틴어로 번역된 성서: 역자)는 칼로스를 풀크룸(*pulchrum*)이 아닌 보눔(*bonum*)으로 번역했다. 그럼에도 불구하고 그 번역은 중세 기독교 문화 및 근대 기독교 문화 모두에 남아 있었다.

세계가 아름답다는 견해를 개진한 기독교 미학자들이 구약성서에 조력을 구하기는 했으나 이 관념의 출처가 구약성서는 아니었다. 그 출처가 그리스와 성서 두 가지라고도 말할 수 없다. 그것이 전적으로 그리스적이었기 때문이다. 성서 미학에 나오는 것은 사실 원래 그리스적인 것이며 그리스어로 번역함으로써 그리스의 영향을 통해 성서로 가는 길을 찾았던 것이다.

『창세기』에 진술된 바, 창조의 미에 대한 이 개념은 『지혜서』(13:7과 13:5)와 『집회서』(63:9와 39:16[2]에서 되풀이되는데, 여기서는 자연과 역사에서의 여호와의 활동을 그리스어 칼라(*kala*)로 부르고 있다. 같은 개념이 『전

도서』(3:11)**³**와 『시편』(25:8)에도 나온다. "주여, 당신이 지으신 집의 아름다움을 사랑하나이다"**⁴**. 그리고 『시편』(115:6)에서는 약간 다르게 칼로스보다는 좀더 미학적인 의미를 가진 호라이오스(*horaios*)라는 단어가 사용되었다. 성서의 이런 구절들을 보면 헬레니즘의 미학적 이념이 반영된 것을 알 수 있다.**주2**

구약성서 중 이런 책들은 헬레니즘 시대에 기원이 있다. 『전도서』는 BC 3세기로 거슬러 올라간다고들 하고, 『집회서』는 2세기 초, 『지혜서』는 BC 1세기까지, 즉 알렉산드리아의 필로와 같은 유대인 신학자들이 헬레니즘 철학에 대해 훌륭한 지식을 가지고 있었던 시기로 거슬러 올라간다고 한다.

THE BOOK OF WISDOM

2. 『지혜서』 『지혜서』는 구약성서 중 미가 가장 많이 언급된 책이다. 이 책은 창조의 미에 대해 말하고 있는데, 이 미는 하느님의 존재와 활동의 징표로 간주된다. 하느님의 창조의 위대함과 아름다움을 통해, 창조를 이루어낸 창조주는 유비적으로 알려지게 된다(13:5)**⁵** 이 책은 신적 창조의 미뿐만 아니라 인간의 "창조", 즉 자연만이 아니라 매력이 너무나 커서 "사람들이 신성을 부여하기까지 하는" 예술작품들의 미까지 말한다.

주 2 몇몇 신학자들은 『창세기』를 솔직히 "그리스적"이라 부른다: J. Hempel, "Göttliches Schöpfertum und menschliches Schöpfertum" in: *Forschungen zur Kunstgeschichte und christlichen Archäologie*, vol. II, 1953, p. 18: "고대 이스라엘의 전반적인 문화의식과 중세에 와서 그 문화의식이 계속 영향을 미치고 있는 것을 보면 특이하게도 미학적인, 그리고 그로 인해 '그리스적인' 솔로몬의 『지혜서 *Sapientia Salomonis*』 이전에 생겨난 독자적 가치에 대한 감각이 전혀 나타나지 않는다."

그러나 이와는 달리 이 책은 완전히 다른 또하나의 관념을 소개하는
데, 그것은 종교적이 아니라 철학적이며 전적으로 그리스적 · 피타고라스
적 · 플라톤적이다. 그것은 하느님께서 "만물을 척도와 수, 무게에 따라"[6]
배열하신다는 것으로, 수학적 미학이론이다. 종교적인 책 속에서 이런 이
론은 그리스적 영향의 크기를 증명하는 것으로서, 이 경우 번역에 대해서
뿐만 아니라 책 자체에 대한 증명도 된다. 이 이론이 성서 속에서 방향을
찾았다는 사실은 중세 미학에서 매우 큰 중요성을 지닌다. 성서의 권위가
그런 이론이 제기되도록 허용했고, 수학적 이론이 종교적인 시대의 주된
미학이론 중 하나가 되도록 하는 예기치 않았던 결과가 빚어졌기 때문이
다. 이 관념은 구약성서에서 여러 번 나온다.『집회서』에 의하면, 하느님은
헤아리고 측정했다.[7]

ECCLESIASTES AND THE SONG OF SOLOMON
3. 『전도서』와 『아가서』 그리스인들을 통해서 미에 대한 미학적 낙관주의
와 수학적 개념들이 성서의 미학 속으로 방향을 잡았던 한편, 히브리 인들
의 태도는 완전히 다른 요소[주3]로서 기여했는데 그것은 미와 사물의 외양에
대한 무관심이었다. 히브리 인들은 건축에 대해 말할 때 그 건축물이 어떻
게 지어졌는지에 대해서는 서술하지만 어떤 모습으로 보이는가에 대해서
는 전혀 말하지 않았다. 사실 요셉이나 다윗 혹은 압살롬 등이 아름다웠다
고들 하지만 그들의 아름다움에 대해서는 묘사된 것이 없다. 히브리인들은

주 3 T. Boman, *Das hebräische Denken im Vergleich mit dem griechischen*(Göttingen,
 1954) 구약성서 및 미에 대한 히브리인들의 태도에 대해서 내가 언급한 것은 상당한 정도로 이 책,
 특히 pp.60-103에 기초하고 있다.

사물이나 사람의 외모에 아무런 관심을 나타내지 않았다. 그들은 겉모양에 마음을 두지 않았다. 그들이 사람들의 외적 특질에 주의를 조금이라도 기울이는 경우는 내적 경험을 표현하는 사람들에 한해서만이었다.

무관심에서 반감까지는 그리 멀지 않았다. 『잠언』은 미의 허망함에 대한 감각을 표현하고 있다. 우아함은 거짓이고 아름다움은 헛것이다(『잠언』 21:30).⁸ 여기서도 그리스 철학자중 회의적인 그룹에 기원을 두고 있는 그리스적 주제를 식별해낼 수 있을 지 모르겠다. 그러나 미에 대한 성서적 태도는 그리스 철학자들의 태도보다 더 경멸적이었다. 불가타 성서가 "눈에 아름답고 보기에 좋았다"라고 하는 지식의 나무를 묘사하면서 감각적이고 가시적이며 심미적인 미에 대해 말하는 것이 성서의 특징이다. 여기서는 "눈에 아름답고 보기에 좋았다"는 것이 위험한 것의 문제이며 인간 불행의 원천인 것이다.

구약성서에 담겨 있는 미에 대한 부정적인 태도는 기독교인들 사이에서 별다른 반응이 없다. 그렇다고 해서 미를 찬양하고 미를 하느님의 멋진 선물이자 하느님의 완전성에 대한 증거라고 여기는 것을 금지한 것은 아니었다. 미에 대한 상반된 두 태도 — 허무로서의 미와 신적인 것의 표현으로서의 미 — 는 중세 전체를 통해 기독교 미학에서 끊임없이 되풀이되어 나온다.

외양에 대한 히브리인들의 태도가 지닌 또다른 특징은 그들이 외양을 상징적으로 보았다는 점이었다. 가시적인 것은 그 자체로 중요한 것이 아니라 그저 비가시적인 것의 징표로서만 중요하다고 그들은 믿었다. 한 인간의 미는 그의 내적 특질들에 의해 결정되는데 내적 특질은 그의 외모에서 바깥으로 표현되는 것이다. 히브리인들이 예언자의 상 혹은 불타는 숲속에서 이삭이나 모세가 희생되는 모습의 상을 새겼다면(사실 유프라테스 강가

의 두라-에우로포스에서 나온 3세기경의 고고학적 발견물에서 증명되듯이 드물기는 하지만 그런 일이 있었다), 그 목적은 하느님의 활동을 묘사하려는 것이었다. 기독교도들은 자신들의 신을 그리고 새겼지만, 히브리인들은 자신들의 신의 상징과 신의 작업을 그리고 새겼다. 기독교도들은 부분적으로 이런 태도를 이어받았지만 이교도의 태도도 물려받았다. 이 때문에 미와 예술에 대한 그들의 태도는 이중적이다. 즉 즉각적이면서 상징적인 이해인 것이다. 두 태도 모두를 그들의 미학에서 찾아볼 수 있다.

미에 대한 히브리적 개념의 또다른 특징은 『아가서』에서 사랑받는 이를 묘사하는 데 반영되어 있다. 미에 대해서는 두 가지 특징이 서술되어 있다. 한편으로는 도덕적 순수성과 도달하기 어려운 성질(탑과 성벽에 비교된다)이 있는데, 그것은 바깥으로 표현되는 내적 특질들이다. 그러나 다른 한편으로 사랑스러운 것은 매력을 주는 다른 특질들을 가지고 있는데, 그 때문에 그것은 꽃·보석·맛보기에 즐거운 것과 향기로운 것·와인의 달콤함·레바논의 향수·샤프란의 향기·알로에의 향기·신선한 물의 생기 등에 비교된다.

이 특징들 모두가 그리스인의 개념과는 다른 미개념을 지적하고 있다.

THE HEBREW AND GREEK CONCEPTIONS OF BEAUTY

4. 히브리인들의 미개념과 그리스의 미개념 1) 그리스인들에게는 사물이 즉각적인 미를 갖는 것이지만 구약성서에 나타난 사물의 미는 간접적이고 상징적이었다. 2) 그리스인들에게는 사물의 속성들이 그 사물의 미를 결정하는 것이었지만, 히브리인들에게는 사물의 효과, 주제에 관해 만든 인상이 미를 결정했다. 3) 그리스인들에게 미는 기본적으로 시각적이었지만, 히브

리인들에게는 미가 맛·냄새·소리의 문제였고 다른 감각에서만큼 강력한 감각적 매력의 동의어였다. 그리고 또, 4) 그리스인들에게 미는 조화 즉 요소들의 조화로운 배열에 있는 것인 한편, 히브리인들에게는 미가 요소들 자체에 속해 있는 것이었다. 그래서 그리스인들에게 미는 요소들의 조합에 있지만, 히브리인들에게는 요소들이 조합되어 있지 않다는 사실에 있었기에 아름다운 것은 순수하고 섞이지 않은 것이었다. 구약성서의 히브리인들에게는 햇빛과 달빛, 그리고 개별적인 색들이 색의 어떤 조합보다도 아름다웠다. 음악에 대해서도 마찬가지였다. 5) 그래서 그리스인들 사이에서는 사물의 미를 구성하는 것이 형식이었지만, 히브리인들에게는 사물의 속성, 색채·빛·냄새·소리들의 강도였다. 히브리인들에게 미는 살아 있고 활기 있는 것 속에 있는 것이었다. 말하자면 우아·완전함·강함 속에 있는 것이지 완전한 비례나 형식 속에 있는 것이 아니었다. "히브리인들은 형체 없고 무서운 불, 생명을 주는 빛 속에서 최고의 미를 발견했다."[주4]

6) 그리스인들이 색채와 형태에 영향을 받기가 쉬웠다면, 히브리인들은 빛에 민감했다. 그래서 그들은 색채의 명암보다는 빛의 채도에 더 영향을 받았다.[주5] 그들이 찬미한 색채 역시 그리스인들이 찬양하던 색채와는 달랐다. 그리스인들은 청색을 가장 아름다운 색이자 하늘의 색이며 아테네의 색채로 간주했다고 할 수 있겠지만, 문헌학자들에 의하면 히브리인들에게는 청색을 가리키는 이름조차 없었다고 한다. 그들에게는 붉은색이 아름다운 색채였다. 7) 그리스 고전기에는 미가 정적이어서, 미는 고요와 균제의 미였지만, 히브리인들에게 미는 언제나 역동적이었다. 그것은 운동과 생

주 4 T. Boman, *Das hebräische Denken im Vergleich mit dem griechischen*(Göttingen, 1954).

 5 H. Guthe, *Kurzes Bibelwörterbuch*(Tübingen, 1903).

명, 행동의 미였다.**주6** 8) 자연에서 미의 현존은 그리스인들에게는 기본적인 것이었지만, 히브리인들에게는 자연의 미가 미미한 역할을 했다. 9) 그리스인은 신들을 돌로 재현했지만 히브리인은 신을 묘사하는 것 자체가 금지되어 있었다. 그들은 신에게 형상이 없다고 생각했기 때문에 미는 진정한 의미에서 신의 속성이 될 수 없었다. 사실 성서에서는 하느님께서 인간을 "하느님의 형상대로, 하느님과 닮게" 창조했다고 말하지만 이런 이마고 데이(*imago Dei*)는 신의 신체적 외모의 재생으로서가 아니라 비신체적인 신의 신체적 형상으로서 이해된다. 여기서 이마고(*imago*)는 신성과 닮았다는 것이 아니라 신성이 나타나는 형식이었다.**주7**

구약성서 속의 하느님은 미가 아니라 위대함과 장대함을 포함한 최고의 속성들을 특징으로 삼고 있다. 사람들이 기대하듯이 『모세5경』이 아니라 『아가서』에 이런 문장이 나온다.

모습 좀 보여줘요 … 그 사랑스런 모습을**⁹**

스페키오수스(*speciosus*: 사랑스런, 아름다운)라는 단어는 감각적이지 않고 순수하게 지적인 즐거움을 줄 수 있는 신성에 적용될 수 있는 의미로 다르게 사용될 경우에만 미에 대한 히브리적 관점에 부합될 수 있다. 신의 아름다움 역시 철학자인 알렉산드리아의 필로에 의해 다른 의미로 언급되었는데, 그

주6 "야훼종교의 무형상성은 조각과 회화뿐만 아니라 경건한 의식에까지 확장되었다. 하느님에 대한 그들의 관념은 역동적이며 청각적이었다." (Boman, *Das hebräische Denken im Vergleich mit dem griechischen*, p.92).

 7 그러나 호메로스와 성서에서의 묘사를 비교함으로써 또다른 대조를 찾을 수 있을 것이다.

 E. Auerbach, 『미메시스, 서구 문학에서 미의 재현』(1957; 독일어 원본: 1946).

의 작업은 구약성서와 밀접하게 관계되어 있다. 그는 신적이면서 창조되지 않은 것을 보는 것이 선보다 더 선하며 미보다 더 아름답다고 썼다.[10] 이렇게 세련된 미개념이 기독교 미학에서 통합 · 정리될 것이었다.

구약성서에 담겨진 미개념의 출처는 여러 곳임이 분명하다. 그 개념은 히브리인들이 일신교, 특히 그 종교 때문에 생겨난 여러 금지조항들과 함께 살았던 환경에서 자라난 것이다.

THE BAN ON PAINTING AND SCULPTURE

5. 회화와 조각의 금지 모세는 하느님을 재현하는 것을 금지했는데, 사실상 살아 있는 생물체라면 무엇이든지 재현을 금지했다. 이 금지는 『모세5경』에서 가장 명백하게 주장되며 여덟 번이나 되풀이된다(출애굽기 20:4; 20:23; 34:17; 레위기 26:1; 신명기 4:15; 4:23; 5:8; 27:15). 우상을 만드는 일을 금지한 것은 여섯 번이다. "남성이나 여성의 형상으로" 된 것이나 조각된 상을 제작하는 것도 한 번 금지했으며 위로 하늘에 있는 것이나 아래로 땅 위에 있는 것이나, 땅 아래 물 속에 있는 어떤 것이든지 그 모양을 본떠 새긴 것에 대해서는 네 번 금지했다.[11]

금지조항들은 일반적으로 "상(images)"을 금지했고 특정 분야로는 조각을 금지했다. 조각은 주조된 것이든 새긴 것이든 만들어진 것이든 상관없이 금지했다. 어느 곳에서는 주조된 상과 새긴 상이 함께 언급되기도 했다(신명기, 27:15).[12]

이런 금지조항들의 의도는 의심할 여지없이 종교적인 성격에서 비롯되었다. 금지조항들은 우상 숭배를 막기 위해 도입된 것이다.[주8] 금지조항의 철저함은 놀라울 정도다. 이를테면 그들은 모든 생물체를 총망라했고 괄목할 정도로 효과적이었다. 이 조항들은 주도면밀하게 수 세기동안 준수

되었다. 그리고 히브리 조각가와 화가들이 부재한 것, 대체적으로 히브리인들이 순수예술을 하지 않았다는 사실은 이 조항들의 탓이다. 좀더 나아가서는 그 나라의 미학적 욕구가 감소했다는 결론을 내린 것 같다. 이런 욕구들이 배출구를 찾았다면 그것은 형식의 미에서가 아니라 질료적인 풍부함에서였다. 『에제키엘서 *Ezekiel*』(28:13)에서는 "홍옥수 · 황옥 · 백수정 · 감람석 · 얼룩마노 · 백옥 · 청옥 · 홍옥 · 취옥, 너는 온갖 보석들로 단장했었다"고 쓰고 있다. 귀하거나 장대한 것이 히브리인들에게는 최고의 미로 여겨졌다.

음악에 대한 구약성서의 태도는 시각예술에 대한 태도와는 완전히 달랐다. 음악은 금지되지도 않았을 뿐더러 종교적 숭배의 한 부분이기도 했던 것이다. 『시편』, 특히 『시편』 150에 그 증거가 있다.

나팔소리 우렁차게 그를 찬미하여라. 거문고와 수금 타며 찬미하여라 … 징을 치며 찬미하여라.

음악에 관해 가장 아름다운 단어들은 『열왕기 하』 3:15에서 찾을 수 있는데, 거기에서 여호사밧 왕은 미래에 대해 엘리사에게 묻고 엘리사는 예언

주 8 L. Pirotta and A. Robert, dictionnaire de la Bible, Suppl. vol. IV(1949): article "Idoles, idolatrie", by A. Gelin, p.169ff., and article "Images", by J. B. Frey, p.199ff. — Cf. P. Kleinert in *Realencyklopädie für protestantische Theologie und Kirche*, vols. III and VI(1897 and 1899).

G. F. Moore in Cheyne's *Encyclopaedia Biblica*, vol. II(1901).

A. Lods in Hasting's *Encyclopaedia of Religion and Ethics*, vol. VII.

L. Brehier, *La Querelle des images*(1904).

J. Tixeront, *Histoire des dogmes*, vol. III(1928).

의 은사를 받지 못한 채 이렇게 말한다.

수금 뜯는 사람을 불러주십시오. 그래서 수금 뜯는 사람이 와서 수금을 뜯는 동
안 엘리사는 여호와의 힘에 사로잡혀 말씀을 전했다. 여호와께서 말씀하십니다.

종교적인 저자나 세속적인 저자들 모두 진리는 과학과 철학뿐 아니라 그리
고 과학과 철학보다 음악이나 일반적인 예술에 의해 더 잘 도달될 수 있다
는 견해를 개진해오곤 했지만, 성서의 이 구절보다 더 강력하게 표현하지
는 못했다. 예술에 대한 성서적 태도와 그리스 고전 철학의 태도간의 차이
에도 불구하고 시각예술과 음악간의 구별은 공통적이었다.

THE HERITAGE OF ANTIQUITY

6. 고대의 유산 — 요약 구약성서에서는 세 가지의 미학적 주제가 가장 중
요하다. 첫째 우주의 미, 둘째 미가 "척도 · 수 · 무게"에서 나왔다는 것, 셋
째 미에 내재된 덧없음과 위험인데 이 세 가지 모두 그리스인에게는 익숙
한 것이었다. 첫 번째 것은 판칼리아라고 하는 헬레니즘 시대의 주제였고,
두 번째 것은 척도라는 피타고라스의 주제였으며, 세 번째 것은 견유학파
에서 따온 주제였다. 처음 두 가지는 아마 그리스인을 통해 구약성서로 들
어왔을 것이다. 세 번째 것만이 『전도서』의 저자에 의한 독창적인 공헌이
었다.

일부 역사가들은 척도의 주제를 "지혜의 주제"[주9] 즉 『지혜서』의 주제
라고 불렀지만, 이 저술의 저자는 분명히 그것을 자신이 고안해내지 않고

주 9 E. de Bruyne, *Esthétique du Moyen Age*(Louvain, 1947).

그리스인들에게서 가져왔을 것이다. 그러나 판칼리아의 주제도 그리스인들에 기원이 있기는 했지만 성서와 보다 밀접한 연관을 가지고 있었다. 성서 속에서 판칼리아는 그리스인들에게는 없었으며 보다 정확하게 말하자면 "성서적 주제"로 기술될 수 있는 의미를 띠고 있었던 것이다.

기독교 미학은 구약성서 및 그리스의 저자들 양쪽 모두에 의존했다. 일부 책, 특히 70인역 성서의 번역에서 구약성서가 그리스적인 것에 의존했다는 사실이 그 둘의 결합을 더 쉽게 만들었다. 그럼에도 불구하고 이중성 · 긴장 · 모순은 여전히 남아 있다. 기독교 미학에서 미는 상징인 동시에 직접적으로 감지된다. 빛의 미가 있는가 하면, 조화의 미가 있고 · 생명의 미 · 평화의 미가 있었다. 기독교도들은 미를 헛된 아름다움(*vana pulchritudo*)으로 간주한 동시에 지고한 창조의 완성으로 간주하기도 했다. 테르툴리아누스는 형상 제작을 금지하는 것을 지지했지만(모든 형식의 재현이 저지르기 쉬운 거짓을 피하기 위해서라는 좀 다른 근거를 제시하긴 했다), 대다수의 기독교도들은 그리스인들의 사례를 따랐다. 그들은 예술에 관여했으며 창조의 작업뿐만 아니라 창조주까지도 묘사했다. 기독교 미학의 이원적 출처는 이론 및 학문적 일반화에서보다 실제의 취향 · 기호 · 작품 자체에 더 많이 반영되어 있다. 왜냐하면 이론과 학문적 일반화에서 기독교도들은 그리스인들을 따랐기 때문이었다.

헬레니즘의 세계를 살았던 초기 기독교도들은 당시로서는 만연되어 있던 헬레니즘적 개념의 견지에서 미학적 문제들을 다루었다. 교육을 많이 받은 사람들도 절충주의자들이 대중적으로 알려지게 했던, 미가 부분들의 배열에 있다는 식의 견해와 미가 빛과 광휘 속에 있다는 플로티누스의 이론 등과 같은 그리스적 이론에 친숙해 있었다.

그러나 기독교도들은 고대로부터 전해받은 미학적 견해들을 새로운

용도로 이용하여 새로운 의미를 부여했다. 이것은 모든 가치를 하느님에게로 돌리는 그들의 종교적 태도와 모든 인간 행위를 도덕적으로 고려해야 한다고 믿었던 그들의 도덕적 태도 때문이었다. 세계는 아름답다. 왜냐하면 하느님께서 세계를 창조하셨기 때문이다. 세계는 척도와 수를 가지고 있다. 왜냐하면 하느님께서 세계에 척도와 수를 내려주셨기 때문이다. 영원한 가치들 및 인간의 도덕적 목적들과 비교하면 미는 헛되다. 그것은 ― 기독교도들이 그리스인들과 로마인들의 주된 사상들을 이어받기는 했으나 ― 고대 미학에서 기독교 미학으로 이행되면서 새로운 사상들이 종지부를 찍었다는 가정 때문이었다. 그것은 어떤 한 가지 사상 때문이 아니라 새로운 세계관 때문이었다.

THE GOSPEL

7. **복음서** 기독교적 세계관은 제일 먼저 신약성서에 기초하고 있었다. 그러나 신약성서에는 구약성서보다 미학이 덜 담겨 있다. 심지어 신약성서에는 미학이 전혀 없다고 말하는 사람들도 있다. 사실 "아름답다"(칼로스)는 단어는 여러 번 나온다. 『마태 복음』에는 나무가 아름다운 과실을 맺으며 (7:17; 12:33), 씨뿌리는 사람이 아름다운 씨를 뿌리고(13:27, 37, 38), 행위가 아름답다(5:6)는 말이 나온다. 그러나 이럴 때의 미는 결코 미학적이 아니며, 언제나 절대적으로 도덕적인 의미다. 그것은 기독교적 의미, 즉 사랑과 믿음에서 행해지는 행동이라는 의미에서 미이자 선이다. 복음서 기록자인 성 요한이 "호이 포이멘 호 칼로스 *ho poimen ho kalos*"(19, 11, 14)라고 말한 것을 "선한 목자"로 번역해야 하는 것이지 "아름다운 목자"로는 번역할 수 없는 것이다. 같은 식으로 초기 기독교 문학에서 칼로스 노모스(*kalos nomos*)는 "선한 법률"이라는 뜻으로 쓰였고, 칼로스 디아코노스(*kalos diakonos*)는 "선

한 사제"라는 의미로 쓰였다.

헬레니즘에 알려진 미의 유형들 중에서 복음서는 오직 도덕적 미 한 가지만을 찬양했다. 좁은 범위의 미학적인 의미에서 미, 즉 외양이나 형식의 미는 중요하지 않았다. 그렇다고 사물의 미가 경멸당하지는 않았다. 산상 설교(『마태복음』 6:28-29)에는 이렇게 되어 있다.

> 들꽃이 어떻게 자라는가 살펴보아라. 그것들은 수고도 하지 않고 길쌈도 하지 않는다. 그러나 온갖 영화를 누린 솔로몬도 이 꽃 한 송이만큼 화려하게 차려입지 못하였다.[13]

물리적 세계와 그 아름다움은 성 바울이 말한 대로 그것을 통해 영원한 힘과 신성이 나타나 보이게 되기 때문에 중요한 것이다.[14]

초기 기독교도들이 복음서에서 특별히 미학적인 사상은 발견하지 못했지만, 미와 예술을 포함해서 삶의 모든 면면에 채택해야 할 태도에 대한 지시사항은 찾을 수 있었다. 이 태도는 일시적인 것에 대한 영원한 것의 우월성, 육체적인 것에 대한 정신적인 것의 우월성, 다른 모든 선에 비해 도덕적인 것의 우월성에 대한 믿음에 근거하고 있었다. 그래서 신약성서에서는 어떤 미학적 이론도 찾을 수 없기는 하지만 거기에는 기독교도가 어떤 미학이론을 받아들일 수 있을지 결정하는 기준이 담겨 있었다. 기독교 사상가들이 이 기준을 적용하기 시작한 것은 그리 오래 되지 않았다.

GENESIS I, 31
(cf. I, 4, 10, 12, 18, 21, 25)

1. Καὶ εἶδεν ὁ θεὸς τὰ πάντα, ὅσα ἐποίησεν καὶ ἰδοὺ καλὰ λίαν.
(Viditque Deus cuncta, quae fecerat, et erant valde bona).

창세기 1:31(cf. 1:4,10, 12, 18, 21, 25) 세계의 미

1. 이렇게 만드신 모든 것을 하느님께서 보시니 참 아름다웠다.

ECCLESIASTICUS, XXXIX, 21

2. τὰ ἔργα κυρίου πάντα ὅτι καλὰ σφόδρα.
(Opera domini universa bona valde).

집회서, 39:21

2. 주님의 모든 작업은 매우 아름답다.

ECCLESIASTES, III, 11.

3. σύν τὰ πάντα ἐποίησεν καλὰ ἐν καιρῷ αὐτοῦ.
(Cuncta fecit bona in tempore suo).

전도서, 3:11

3. 하느님께서는 모든 것을 제 때에 맞게 아름답게 되도록 만드셨더라.

PSALM XXV, 8

4. κύριε, ἠγάπησα εὐπρέπειαν οἴκου σου.
(Domine, dilexi decorem domus tuae).

시편 25:8

4. 주여, 당신이 지으신 집의 아름다움을 사랑하나이다.

PSALM XCV, 6

ἐξομολόγησις καὶ ὡραιότης ἐνώπιον αὐτοῦ.
(Majestas et decor praecedunt eum).

시편 65:6

명예와 미가 그 앞에 있도다.

BOOK OF WISDOM, XIII, 5.

5. 'εκ γὰρ μεγέθους καὶ καλλονῆς κτισμάτων ἀναλόγως ὁ γενεσιουργὸς αὐτῶν θεωρεῖται.
(A magnitudine enim speciei et creaturae cognoscibiliter poterit creator horum videri).

지혜서, 13:5 세계의 모든 미가 창조주를 드러낸다

5. 피조물의 웅대함과 아름다움으로 미루어 보니 우리는 그들을 만드신 분을 알 수 있다.

BOOK OF WISDOM, XI, 21.

6. πάντα μέτρῳ καὶ ἀριθμῷ καὶ σταθμῷ διέταξας.
(Omnia in mensura et numero et pondere disposuisti).

지혜서, 11:21

세계는 척도 · 수 · 무게의 덕분으로 아름답다

6. 주님은 척도와 수와 무게에 따라 모든 것을 잘 배열하셨다.

ECCLESIASTICUS, I, 9.

7. κύριος αὐτὸς ἔκτισεν αὐτὴν καὶ εἶδε καὶ ἐξηρίθμησεν αὐτήν.
(Ille creavit illam in Spiritu sancto et vidit, et dinumeravit, et mensus est).

집회서, 1:9

7. 하느님께서는 성령 속에 지혜를 창조하셔서 재고 헤아리신다

PROVERBS, XXXI, 30.

8. ψευδεῖς ἀρεσκείαι, καὶ μάταιον κάλλος.
(Fallax gratia et vana est pulchritudo).

SONG OF SOLOMON, II, 14.

9. Ostende mihi faciem tuam et auditum fac mihi vocem tuam, quoniam vox tua suavis est mihi et facies tua speciosa.

PHILO OF ALEXANDRIA,
Legatio ad Gaium, 5.

10. Τὸ ἀγένητον καὶ θεῖον ὁρᾶν... τὸ κρεῖττον μὲν ἀγαθοῦ, κάλλιον δὲ καλοῦ.

EXODUS, XX, 5.

11. Οὐ ποιήσεις σεαυτῷ εἴδωλον οὐδὲ παντὸς ὁμοίωμα ὅσα ἐν τῷ οὐρανῷ ἄνω καὶ ὅσα ἐν τῇ γῇ κάτω καὶ ὅσα ἐν τοῖς ὕδασιν ὑποκάτω τῆς γῆς.
(Non facies tibi sculptile neque omnem similitudinem quae est in coelo desuper et quae in terra deorsum nec eorum quae sunt in aquis sub terra).

DEUTERONOMY, XXVII, 15.

12. ἐπικατάρατος ἄνθρωπος ὅστις ποιήσει γλυπτὸν καὶ χωνευτόν, βδέλυγμα κυρίῳ, ἔργον χειρῶν τεχνιτῶν.
(Maledictus homo, qui facit sculptibile et conflatibile, abominationem Domini, opus manuum artificum).

MATTHEW, VI, 28–29.

13. Considerate lilia agri quomodo crescunt: non laborant neque nent. Dico autem vobis quoniam nec Salomon in omni gloria sua coopertus est sicut unum ex istis.

PAUL, Romans, I, 20.

14. Invisibilia enim ipsius a creatura mundi, per ea quae facta sunt, intellecta conspiciuntur.

잠언, 31:30 미의 하찮음

8. 호의는 거짓이며 미는 헛되다.

아가서, 2:14 하느님의 미

9. 모습 좀 보여줘요. 목소리 좀 들려줘요. 그 고운 목소리를, 그 사랑스런 모습을.

알렉산드리아의 필로, 가이우스에게 보낸 답신

10. 신적이면서 창조되지 않은 것을 보는 것이 선보다 더 선하며 미보다 더 아름답다.

출애굽기, 20:5 형상에 대한 반대

11. 너희는 위로 하늘에 있는 것이나 아래로 땅 위에 있는 것이나, 땅 아래 물 속에 있는 어떤 것이든지 그 모양을 본따 새긴 우상을 섬기지 못한다.

신명기, 27:15

12. 여호와께서 역겨워하시는 우상을 새기거나 부어 만드는 자, 기술공이 손으로 만든 것을 남몰래 모시는 자는 저주를 받으리라.

마태복음, 6:28-29 자연의 미

13. 들꽃이 어떻게 자라는가 살펴보아라. 그것들은 수고도 하지 않고 길쌈도 하지 않는다. 그러나 온갖 영화를 누린 솔로몬도 이 꽃 한 송이만큼 화려하게 차려입지 못하였다.

바울, 로마인들에게 보낸 편지

창조에 보이시는 하느님

14. 하느님께서는 세상을 창조하신 때부터 창조물을 통하여 인간이 보고 깨달을 수 있게 하셨습니다.

3. 그리스 교부들의 미학
THE AESTHETICS OF THE GREEK CHURCH FATHERS

THE FATHERS OF THE CHURCH

1. 교부들 기독교 저술가들, 특히 초기의 저술가들은 미와 예술보다는 기독교적 삶과 신앙에 관심이 많았다. 그럼에도 불구하고 그들은 자주 미와 예술에 대한 태도를 취해야 했다. 그 문제는 열려진 상태였다. 성서가 미리 정해놓지 않았기 때문이다. 그들은 우호적인 태도든 비우호적인 태도든 원하는 대로 취할 수 있었다. 테르툴리아누스 같은 일부 교부들은 예술작품을 악마의 작업으로 간주했다. 그러나 그런 사람들은 소수였다. 대부분의 초기 기독교 저술가들은 그리스 식 학교에서 교육받았으므로 자연과 예술에서 그 속에 드러난 하느님을 보면서 미에 대해 우호적으로 기울고 있었다.

미학에서 기독교적 입장은 서방보다 동방에서 더 일찍 정립되었다. 교부들의 성서 주석, 특히 『창세기』에 대한 주석은 이런 견해를 발전시킬 기회를 제공했다. 그리스 교부들, 즉 동방에 살면서 그리스어로 집필하고 그 주제에 대해 의견을 표명한 교부들 중에는 알렉산드리아의 클레멘트가 있는데, 그는 3세기에 살았으며 그리스 철학에 폭넓은 지식을 가진 알렉산드리아 학파의 일원이었다. 4세기에는 그들의 숫자가 더 늘어서 알렉산드리아의 주교 아타나시우스(299-373), 나지안주스와 콘스탄티노플의 주교 나지안주스(c. 330-390) 등이 포함되었다. 그리고 누구보다도 교부들의 미학을 가장 충분히 반영한 견해를 보여준 케사레아의 바실리우스가 있었다.**주10**

2. 성 바실리우스 대 바실리우스라고 불리는 바실리우스(329-379)는 직업이
학자가 아니라 설교자였지만 그는 케사레아와 비잔티움 · 아테네 등의 학
교에서 습득한 상당한 세속적 지식을 가지고 있었다. 그와 함께 공부했던
나지안주스의 그레고리우스는 바실리우스가 철학 · 문법 · 천문술 · 기하
학 · 의술 등에 대해 대단한 지식을 가지고 있었던 것에 대해 열정적으로
쓰고 있다. 바실리우스 자신도 시인 · 역사가 · 변론가들 및 철학자들과 나
눈 대화에 대해 언급하고 있다. 아테네의 지적인 사회에서 가장 높은 지위
에 있었던 것은 수사학 교사들이었다. 그들 덕분에 바실리우스는 그리스
문학에 대한 지식을 쌓을 수 있었고 피타고라스 · 소피스트 · 소크라테
스 · 플라톤 등에 대해서도 알게 되었다. 그는 그들로부터 배운 것을 복음
서 및 구약성서에서 끌어낸 사상들과 결합시켰다. 그러므로 그의 작업에는
두 가지 요소가 있었는데, 그것은 그리스적인 것과 기독교적인 것이다. 그
리스적 요소가 이중적이기 때문에 사실은 세 가지 요소라고 해야 한다. 한
편으로는 옛 그리스의 절충주의 미학이요, 다른 한편으로는 보다 새로운
신플라톤적 미학이 그것이었다. 그는 자신의 주된 사상을 『창세기』에서 끌
어왔다. 그러나 그의 주장들은 그리스 철학자들에게서 가져왔다. 다른 그
리스 교부들처럼 그는 특별히 미학에 관한 논문을 쓰지는 않았지만, 그의

주 10 주교 미학에 관한 가장 폭넓은 저작은: E. de Bruyne, "Esthétique païenne, esthétique
chrétienne. A propos de quelques textes patristiques", in: *Revue Internationale de
Philosophie*, 31(1955), pp.130-144.

Geschiedenis van de Aesthetica, vol. III, (1951).

Q. Cataudella, "Estetica cristiana", in: *Momenti e problemi di storia dell' esthetica*
(1959).

R. Montano, "L' estetica nel pensiero cristiano", in: *Grande Antologia Filosofica* vol.
V(1954), p.151ff.

저술들, 특히 『육각운 형식의 설교 *Homily to Hexaemeron*』에는 미와 예술에 대한 너무나 많은 진술이 담겨 있어서 거기에서 완벽한 미학이론을 세울 수도 있을 정도이다.주11

3. 빛과 시각 바실리우스의 미개념은 그리스적이었다. 앞에서 밝혔듯이 그 것은 그리스 미학의 두 흐름, 즉 예전의 것과 신플라톤적인 것 모두에서 끌어온 이중적인 것이었다. 옛 그리스 사상가들을 따라서 그는 미를 부분들의 관계로 간주하고 미가 복합적인 것에서 발생하는 것으로 여겼다. 그런가 하면 플로티누스를 따라서 미를 단순한 것으로 간주하기도 했다.

그는 미가 부분들의 조합·배열·선별에 근거한다고 말함으로써 첫 번째 견해 — 스토아 학파·절충주의자들·키케로의 견해 — 를 표명했다. 그는 물리적 미가 부분들간의 비례, 유쾌한 색채에서 야기된다고 하는 스토아 학파의 정의를 자신의 출발점으로 삼았다.1 조각상에서는 어떤 부분도 그 자체로 아름답지 않다. 나머지 부분들과 분리되면 미적 가치를 상실하는 것이다. 조각상은 전체로서만 아름답다. 떨어진 손, 얼굴에서 제거된 눈, 조각상에서 떨어져나온 일부분 등은 미감을 주지 못할 것이다. 그러나 원래 위치로 복원되기만 하면 전체와의 관계에서 오는 미가 즉각 나타날 것이다. 이것은 조각상의 미에만 적용되는 것이 아니라 인간이든 동물이든 생물체의 미에도 적용된다.2

그러나 바실리우스는 플로티누스를 따라 미는 단순한 사물에 나타나며 관계와 비례에 근거하지 않는다고 말하기도 했다. 황금은 비례 때문이

주 11 Y. Courtonne, *St. Basile et l'hellénisme*(Paris, 1934)(§ IX: Beauté de la création).

아니라 색채 때문에 아름답다. 그러므로 빛과 광휘는 구성요소의 조화만큼이나 미의 결정 인자가 되는 것이다.[1]

바실리우스는 플로티누스의 견해가 키케로의 견해와 다르다는 것을 깨달았다. 그는 두 견해 모두가 맞다고 생각하고 싶었고 그래서 그 둘을 화해시키고자 했다. 그는 플로티누스의 견해를 변형시켜 키케로의 견해로 옮김으로써 둘을 화해시켰다. 빛은 부분들간의 비례가 없는 동종의 물질인데도 아름다운 것이 분명하지만, 그렇다고 해서 미가 비례에 근거한다는 견해를 무효로 만들지는 못한다. 왜냐하면 빛에도 나름의 적합한 비례, 적합한 관계가 있기 때문이다. 그것은 부분들간의 상호관계가 아니라 시각 기관과의 관계다.[1] 미는 이 관계에 달려 있는 것이다.

바실리우스는 두 견해간의 타협을 목표로 삼고 있었지만 결과적으로 나온 것은 새로운 견해였다. 미에 대한 두 가지 개념사이에서 결정을 내리려고 노력하다가 세 번째 개념을 맞춘 셈이다. 이 개념은 역사적으로 상당한 중요성을 가진다. 왜냐하면 미개념 속에 주관적인 인자를 도입했기 때문이다. 사실 미란 외적 세계, 즉 빛 · 색채 · 형식 등에서 발견되어지는 것이다. 그러나 빛 · 색채 · 형식의 미를 인지하기 위해서는 시각이 필요하다. 좀더 일반적인 용어로 말해보자. 미는 주관에 의해 파악되어야 한다. 종교적 사상가라면 고전적 미학자보다 이것을 좀 더 잘 볼 수 있을 것이다. 왜냐하면 종교적 태도는 관심을 외적 세계에서 내적 세계로, 객관에서 주관으로 옮겨가기 때문이다.

BEAUTY AND APPROPRIATENESS

4. 미와 적합성 사물의 미는 무엇에 근거를 두는가? 무엇보다도 눈과 귀에 즐거움을 준다는 사실에 근거를 둔다. 그러나 초기 기독교도들은 미에 관

해서 말할 때 다른 것도 염두에 두었다. 『창세기』에서 말하듯이 하느님께서 세계의 미를 찬양하셨을 때 그것은 세계가 그의 감각에 즐거움을 주었기 때문이 아니라 창조된 목적을 충족했기 때문이었다. 다시 말해서 세계는 합목적성 때문에 아름다운 것이다. 모든 개체는 목적을 충족하는 정도까지 아름답다. 그것이 수행해내는 기능에 따라, 주어진 임무를 완수해내는 완성도에 따라 아름다운 것이다.[3]

그러므로 미는 직접적으로 감지될 수 있는 것과 목적에 맞는 정도로서의 두 가지로 이해될 수 있다. 바실리우스는 바다를 예로 인용하여 이 이원성을 예시했다. 바다에는 직접적인 미가 있다. 눈을 즐겁게 해주는 미다. 그러나 수분의 원천, 고갈될 수 없는 물의 저장고, 경제적·사회적으로 유용한 것, 대륙들간의 연결고리 역할을 해서 무역을 가능케 하고 그럼으로써 부를 제공해주는 것 등에 존재하는 또다른 미도 있다. 이런 고찰 뒤에 숨은 의도는 신학적인 것이었지만 그 내용은 미학에도 어느 정도 중요했다. 고대인들은 사물이 압타(apta)라는 것, 즉 적절히 구성되어 목적에 잘 맞는 것이라는 사실로 사물의 미를 설명했다. 바실리우스는 개별적인 사물에서뿐 아니라 전체로서의 우주에서도 꼭같은 종류의 미를 보았다. 그리고 고대인들에게는 여러 가지 형식의 미 가운데 고작 하나에 불과했던 적합성이 그에게는 보편적인 미의 특징이 되었다. 질서·비례 혹은 조화로운 배열 그리고 마음과 감각에 작용하며 즐거움을 주는 능력 등과 같은 다른 특징들은 배경으로 물러나서 적합성이라는 근본적인 특징 다음으로 두 번째 자리를 차지했다.

인간은 사물이 불러일으키는 감각적 즐거움에 의해 미를 판단한다. 그러나 바실리우스는 그것이 단지 한계 때문이라고 생각했다. 만약 그것이 없다면 인간은 적합성에 의해서 사물을 판단하게 될 것이다. 신은 이런 식

으로 미를 판단하는 것이 틀림없다. 이런 근거에서 바실리우스 및 초기의 모든 저술가들에게는 두 종류의 미가 있었다. 한 가지는 인간적인 것이고 또 한 가지는 신적인 것이다. 즉 피상적인 것과 실재적인 것, 주관적인 것과 객관적인 것이다.

PANKALIA

5. 판칼리아 세계는 구조상 목적에 합당하게 되어 있다. 바실리우스가 말하듯이 창조에는 그 무엇도 꼭 필요한 것이 남거나 부족한 법이 없다. 그 어떤 것도 이유 없이 우연히 만들어진 것은 없다. 모든 것이 표현할 수 없는 지혜를 반영하는 것이다.[4] 그리고 세계가 아름다운 것은 세계가 목적에 합당하기 때문이다.

바실리우스는 세계의 적합성과 미에 대해 변호하면서 『창세기』에 나온 판칼리아의 주제를 되풀이했다. 그것은 다른 그리스 교부들도 되풀이한 것이다. 고전 저술가들, 특히 스토아 학파가 판칼리아에 대해 말했었지만 그것이 미학의 전면으로 들어온 것은 이때였다. 그리고 그것이 이제는 목적론적으로 이해되고 있었다. 말하자면 세계는 언제나 모든 사람들을 즐겁게 해준다는 의미에서가 아니라 세계가 목적에 맞게 구성되었다는 의미에서 아름답다는 것이다.

세계가 목적에 맞게 구성되었기 때문에 아름다우므로, 세계는 이런 면에서 예술작품과 비슷하다. 바실리우스는 이렇게 말했다.

> 우리는 신성한 조각가가 자신의 경이로운 작품을 전시하는 작업장을 방문한 것처럼 땅을 걸어다닌다. 이런 경이의 창조자이자 예술가이신 주님께서는 그것들을 관조하라고 우리를 부르신다.[5]

신을 예술가로 보는 개념과 세계를 관조의 대상으로 고안된 것으로 보는 개념은 미학에서 적지 않은 중요성을 지니고 있었다.

세계가 예술가의 작품이라는 개념과 모든 미가 예술적 미와 유사하다는 개념은 키케로와 플루타르코스 같은 일부 고전 저술가들에 의해 개진된 바 있었지만, 이제는 그것이 전면으로 나와서 널리 인정받게 되었다. 그런 개념은 『지혜서』, 바실리우스, 아타나시우스와 클레멘트 같은 다른 그리스 교부들, 유스티니아누스와 락탄티우스와 같은 라틴 교부들에서 발견할 수 있다. 그것은 판칼리아처럼 교부 미학의 저술로서 전형적이었다. 그것은 판칼리아를 보완하는 것이었다. 말하자면 세계는 아름다울 뿐만 아니라 예술작품이 아름다운 것과 동일한 방식으로 아름답다는 식이다.

고대인들은 자연과 예술간에 유사성보다는 차이를 더 분명히 보았다. 그들이 예술을 자연과 연관지었다면, 예술과의 유사성 속에서 자연을 생각했다기보다는 자연과의 유사성 속에서 예술을 생각한 것이다. 바실리우스와 다른 교부들은 자연이 예술작품과 비슷할 뿐만 아니라 자연을 예술적으로 창조한 자의 마음까지 드러내보인다는 관념을 전개시켰다. 아타나시우스가 말했듯이, 작품 자체가 보일 뿐만 아니라 예술가도 보인다는 것이다.[6] 어떤 건축물에 대해 찬양하면서 그것을 지은 건축가를 기억하지 못한다면 잘못된 것이다.[7] 그가 이것을 자연에 적용시킨 것은 놀랄 일이 아니다. 자연을 궁극적 실재로서가 아니라 신적 창조물로 보는 그의 종교적 관점에서 보면 자연스러운 일이기 때문이다.

교부들은 세계를 아름다운 것으로 간주하긴 했지만 세계가 그 자체로 아름다운 것이 아니라 신의 작품이기 때문에 아름답다고 생각했다. 세계가 적합성·질서·조화를 가지고 있다는 것이 그 이유였다. 알렉산드리아의 클레멘트는 "하느님께서는 아름다운 모든 것의 원인이시다"[8]라고 썼다. 그

리고 아타나시우스는 "창조는 책 속의 단어들처럼 질서와 조화에 의해서 그것의 주인과 창조자를 가리킨다"[2]고 했다. 그러므로 판칼리아의 원리는 목적론적 의미뿐만 아니라 신학적 의미까지 취하게 되었다.

머지않아 신은 미, 즉 가장 위대한 미이며 심지어는 유일하게 참된 미라는 관념이 전개되게 된다. 그러나 이런 관념이 3, 4세기의 교부들에게서는 아직 나타나지 않고 있었다. 그들에게는 미가 창조의 영역이었지 창조주의 영역이 아니었고, 가시적 사물들의 영역이었지 비가시적인 신의 영역이 아니었기 때문이다. 그런가 하면, 그들에게 신은 미의 원인이었다. 아름다운 사물들은 우리에게 신에 대한 알맞은 개념을 주며[10], 아름다운 사물을 바라보는 사람들의 생각은 사물 그 자체에서 사물의 원인으로 옮겨간다.

아름다운 사물의 가치는 다양하다. 육체의 미, 자연의 미 등 모든 가시적인 미는 일시적인 것이며 위험이 없을 수 없다.[11] 가장 확실한 미는 건강에서 비롯되며 건강의 외적 표현이다(그러므로 건강한 삶은 아름답게 되는 가장 좋은 방법이라고 알렉산드리아의 클레멘트가 주장했다).[12] 그렇지만 내적 미가 외적인 미보다 더 위대하고 더 좋으며, 그래서 영혼이 육체보다 더 아름답다. 그리스인들, 특히 플라톤으로부터 이어받은 전통적인 미개념에는 영혼의 미라는 개념이 포함되어 있었다. 기독교적 사고에서 미는 정신적 세계로 옮겨지는 것이므로 미의 정신화가 있었다. 그리스 미학자들이 끊임없이 완벽한 예술작품의 예로 들었던 피디아스의 올림포스 제우스 상을 놓고 오리게네스는 이렇게 극단적으로 아름다운 조각상도 미에 있어서는 고결한 영혼과 비교가 되지 않는다고 주장했다.

정신의 순수함 속에서 네 자신 속으로 들어간다면 영혼의 미 안에서 그대의 원인이 되시는 그분의 미의 반영을 발견하게 될 것이다.

이러한 배경에서 초상화에 대한 특별한 관점이 성장했다.『요한행전』에는 이렇게 되어 있다.

내 초상화는 나와 비슷하지만 나와 같지 않다. 그것은 내 육체의 영상에 불과하기 때문이다. 화가는 내 모습을 묘사하면서 내 진정한 초상화를 그리고자 하기에 그는 성공하지 못할 것이다. 거기에는 색채 이상의 그 무엇이 필요하기 때문이다.^{주12}

우리는 놀라의 파우리누스(353-431)가 "인간의 신적 영상(*imago celestis hominis*)"만이 문제가 된다고 믿고 자신의 초상화가 그려지는 것을 원치 않았음을 알고 있다.^{주13}

그러나 초기 기독교도들이 육체적 미를 평가절하하는 데는 한 가지 어려움이 있었으니 그것은 그리스도가 육신을 갖고 있었다는 점이었다. 그는 아름다우셨는가?^{주14} 복음서는 그리스도의 외모에 대해서 언급하지 않았으며 교부들간의 의견도 분분했다.『시편』45편을 인용해서 그가 아름다웠다고 주장하는 사람들도 있었고, 예언자 이사야(52:14)를 인용해서 그렇지 않다고 주장하는 사람들도 있었다. 알렉산드리아의 클레멘트는 "구세주께서는 모든 인간적 본성을 초월해서 아름다우시다"^{주15}라고 말하는가

주 12 A.K.Coomaraswamy, "Medieval Aesthetics, I: Dionysius the Pseudo-Areopagite and Ulrich Engelberti of Strassburg", *Art Bulletin*, XVII(1935).

13 이와 유사하게 천 년 후 에카르트, I, 408: "누구든지 나와 닮은꼴을 보는 사람은 나를 보지 못한다 … 나의 외모는 나의 본질이 아니다". 쿠마라스와미의 인용, op. cit.

14 *Theologisches Wörterbuch zum Neuen Testament*, hrsg.v.G.Kittel(Stuttgart, 1938), vol. III, p.513ff, article by P. Bertram.

15 *Stromata*, II, 5, 21, 1.

하면, 그가 골격이 가늘고 못생겼다고 주장하는 사람들도 있었다. 첫 번째 견해에 대한 근거는 그리스도가 미를 포함해서 어떤 특질이라도 결핍될 수는 없다는 것이었고, 두 번째 견해에 대한 근거는 미가 도덕적 특질과 비교될 수 있는 특질이 아니라는 것이었다. 이 논쟁은 신학적이었지만 미학적 사변의 기회를 제공해주었다. 첫 번째 견해는 물질세계를 신적 창조로 간주해서 아름답게 보는 낙관적 입장에 근거하고 있었고, 후자의 견해는 물질계의 불행 및 추함과 신적인 세계의 완전함 및 아름다움 사이의 대립에 근거하고 있었다. 두 가지 견해 모두 초기 기독교도들에게는 꼭같이 확신을 주었으며 사람들은 그 두 견해 사이에서 흔들렸다. 초기 기독교 예술에서는 전자가 지배적이었다. 그래서 카타콤의 벽에 그리스도가 잘생긴 청년으로 묘사되어 있었던 것이다.

CONCEPTION OF ART

6. 예술의 개념 초기 기독교도들에게 그들의 눈 아래에 있는 것은 그들을 끌어당기거나 관심을 끌지 못했고, 멀리 있으면서 초자연적이고 보이지 않는 것을 선호한 나머지 눈 아래에 있는 것은 중요성과 실재성을 상실했는데, 그러한 것이 그들의 정신상태였다. 그런 사고방식이라면 순수예술은 사라졌을 것이라고 생각할지도 모르겠다. 그러나 순수예술은 사라지지 않고 성격이 바뀌었다. 이런 변화는 미개념에서의 변화와 궤를 같이 한다.

 A 예술의 가치에 대한 기준은 더이상 자연과의 일치에 있지 않았고 내적으로 되어서, 완전하고 초감각적이며 정신적인 미의 개념과 유사하게 되었다. 세계가 신의 법(lex Dei)에 의해 최우선적으로 지배당하는 이상, 그것은 예술에도 반영되어야 했다. 예술에서도 세계의 우연한 외양을 따르기보다는 세계의 지혜와 위대성을 표현하는 것이 더 중요했다.

B 예술의 기능은 더이상 형식적 완전성이 될 수 없었다. 예술은 성자들을 모방해야할 사람들의 모델로, 중요한 사건들은 신의 은총과 경이에 대한 증거로 재현해야 했다. 이 때문에 예술은 고대에 갖지 못했던 특징을 가지게 되었다. 선의 예를 제시하고 진리를 증거해야 했기 때문에 예술이 설명적이고 교훈적으로 되었던 것이다. 예술은 진리를 묘사해야할 뿐만 아니라 가르치고 전파해야 했다. 그래서 예술의 기능은 인지적일 뿐만 아니라 교육적이기도 했다.

THE EVALUATION OF ART

7. 예술의 평가 이런 예술개념에서는 예술에 대한 평가도 변화해야 했다. 교회의 교부들은 예술가들이 점점 아름다운 작품들을 제작하는지, 외형(*species*) · 형태(*figura*) · 장식(*ornatus*) 등을 추구하는지 잘 살펴보아야 했다. 조각상들이 너무나 아름다워서 사람들이 그 조각상을 숭배하기 시작하는지도 탐지했다. 그들은 이런 것을 사악하다고 보았다. 성 히에로니무스와 같이 학식 있고 고대 문화에 친숙한 사람조차도 예술을 반대했다.[주16] 그는 회화와 조각을 자유예술 속에 넣고 싶어하지 않았으며[13] 예술의 미보다 자연의 미를 선호하면서[15] 장식이 된 건축물을 비난했다.[14]

기독교도들이 일부 예술작품이 비난받아야 한다고 생각했던 것은 이해할 수 있는 일이다. 그들의 눈에는 예술작품들이 이교주의를 구현한 것이었기 때문이다. 기독교도들 자신은 그런 예술을 추구하고자 하지 않거나 가능한 최소한으로 추구했다. 고대 그리스인과 로마인들의 조각은 인간과

주 16 R. Eiswirth, "Hieronymus Stellung zur Literatur und Kunst", *Klassisch-philologische Studien*, 16(1955).

닭게 만들어진 신상과 더불어 특별히 그들의 반대를 불러일으켰다. 반대는 교부들, 특히 아테나고라스가 표명했다. 그는 신상을 찬양하는 사람들을 비난하며 "그들이 찬양하는 것은 신들이 아니라 예술이다"고 말했다. 그러나 조각예술 및 이교도 예술에 대한 이런 태도가 보편적인 것은 아니었다. 테오도시우스의 법전이 이런 형식의 예술의 종교적 가치와 예술적 가치에 대해 본질적으로 구별지었다. 이교도 신들의 상은 종교적 가치에서가 아니라 예술적 가치라는 토대 위에서 판단되어야 한다고 그는 말했다.[16] 이런 구별과 진술이 중세 전체를 통해 나타나게 된다.[16a]

교회의 교부들은 조각에 대해서 그랬던 것처럼 음악에 대해서도 미심쩍어했다.[17] 우선 그들은 노래부르는 것에 대해 뿌리 깊은 적대감을 갖고 있었다. 주님은 노래가 아니라 침묵과 묵상 중에 경배해야 하는 것이었다. 이것은 아마도 그들에게 악기는 이교도의 의식 및 연극과 연관되어 있었다는 사실 때문일 것이다. 예를 들어 알렉산드리아의 클레멘트는 다윗 왕이 리라와 키타라(고대의 현악기: 역자)를 사용했다는 이유에서 그 악기들만은 허용했다.[18] 히에로니무스는 모든 악기를 비난했다.[19] 또한 케사레아의 주교 에우세비우스(260-340) 역시 키타라까지도 비난했다. 그는 인체가 인간의 악기여야 하며 영혼이 노래불러야 한다고 썼다. 반대로 콘스탄티노플의 주교인 요한 크리소스토무스(345-407)는 "사탄의 노래와 춤"만을 비난하고 음악에 대한 이해와 평가를 보여주었다. 그리고 특히 바실리우스는 음악에서 신앙을 전파하는 훌륭한 수단을 발견하여 성직자로서의 두려움과 의심을

주 17 Th. Gérold, *Les Pères de L'Eglise et la musique*.
18 *Patrologia Graeca*, vol.8, p.443. Cf. G. Reese, *Music in the Middle Ages*(1940).
19 *Patrologia Graeca*, vol.22, p.871.

극복하고 음악을 찬양했다. 여기서도 기독교도들 사이에 초기부터 다른 예술적 문제와 더불어 두 가지 상반되는 관점들이 나타났는데 그것은 세속성과 금욕주의다.

그러나 이런 기독교적 교의가 이런 형식의 예술의 성격을 변화시키기는 했지만 회화·건축·장식적 예술의 경우에는 해가 덜했다. 기독교도들에게 받아들여질 수 있게 되기 위해 회화는 그리스도와 성자들을 묘사해야 했다. 그리고 건축과 장식예술은 신성한 것을 상징화해야 했다. 그것들은 예술 그 자체가 아니라 숭배를 위해 존재했던 것이다.

예술작품의 상징주의에 관해서는 고대의 전통을 따라 주로 수가 문제가 됐다. 말하자면 다섯 개의 교회 문은 다섯 명의 현명한 처녀들을 상징했고, 열두 기둥은 열두 제자를 상징했다. 설교단은 성령이 내려올 때 있었던 열한 명의 제자들을 상징하는 열한 개의 기둥으로 받쳐졌으며 열 개의 기둥 위에 있는 감실은 예수가 십자가에 못박히던 당시에 있었던 제자들을 상징했다.

가장 결정하기 어려운 문제는 작품이 신을 상징할 뿐만 아니라 재현까지 한다고 보는 방법이었다. 작품의 내용이 작품에게 신성을 부여했는가, 아니면 작품을 인간의 손이 만든 다른 작품으로 취급할 것인가? 후에 비잔티움에서 불타오르게 될 신의 형상으로 인한 숭배에 대한 논쟁이 이미 초기 교부들과 맞닥뜨리고 있었다. 아타나시우스는 그의 초기 저작인 『이교도 반박 *Contra gentes*』에서 사람들이 돌과 나무조각에 대해 보여주는 숭배를 비난했다.[17] 그러나 나중에 『성상론 *Sermo de sacris imaginibus*』에서는 다르게 말했다. 그는 왕의 초상화를 비유로 들면서 초상화에는 왕과 꼭같은 모습이 담겨 있으므로 누구라도 그것을 바라보는 사람은 거기서 진짜 왕을 보게 된다고 말했던 것이다.[18] 이런 식으로 그는 성상파괴적인 견해에서 성

상애호적인 견해로 옮겨갔다. 바실리우스도 상에게 보이는 숭배는 그것의 원형으로 옮겨간다고 주장했다.[19] 엄격하게 말해서 이것은 미의 문제가 아니라 형상의 신성함에 대한 문제였기 때문에 미학적 문제가 아니었다. 그러나 그것은 당대의 예술이론에는 필수적인 문제였다.

라틴 교부 중 한 사람인 테르툴리아누스는 형상에 대한 숭배 및 신과 닮은 모습을 만드는 것에 반대했을 뿐 아니라 무엇이든지 닮은꼴을 만들어 내는 것까지 반대했다. 그는 구약성서에 충실하기를 주장했다. 그러나 교회는 그의 견해를 인정하지 않았다. 테르툴리아누스의 주장은 모든 닮은꼴 및 재현적 예술은 허구이자 허위이며, 그러므로 그것을 위한 어떤 여지도 있어서는 안 된다는 것이었다.[20]

교부 시대에는 진리와 허위가 동일한 기준으로 시에 적용되었다. 시가 허구라고 비난하던 사람들이 있었는가 하면, 시에 담긴 진리를 수호하던 사람들도 있었다. 라틴 교부 중 한 사람인 락탄티우스는 "시인이 전적으로 창작한 것은 없고 다소 변형시킨 것에 불과하다"[21]라고 썼다. 시에 대한 기독교적 이론에서는 그리스의 이론에서처럼 진리의 문제가 최전면에 있었다.

CONCLUSIONS

8. 결론 그리스 교부들, 특히 바실리우스의 견해를 고찰해보면 예기치 않았던 결론으로 나아가게 된다. 비록 미학적 문제들은 부차적으로만 제기하긴 했지만 그들은 상당한 수의 미학적 주제들을 다루었다. 판칼리아의 개념 외에도 적합성으로서의 미개념이 있었다. 그들은 자연을 예술작품으로 간주했고 내적이고 상징적인 미를 표면화했다. 그들은 예술의 기능을 설명적이고 교훈적인 것으로 생각했고, 감각적 예술을 헛되고 유해한 것으로

여겨졌다. 이런 관념들은 미학적 탐구와 예술적 경험의 결실이라기보다는 미학에 대한 종교적·도덕적 관점을 적용한 결과였다. 모두 다 그런 것은 아니지만 교부들이 개진한 일부 관념들, 예컨대 미에서의 주관적인 측면과 연관된 관념들은 미학적으로 가치가 있었다.

그리스 문화의 영향을 받은 그리스 교부들은 미와 예술을 이야기할 때 전통적인 그리스의 개념들을 사용했다. 그러나 그들의 세계관이 미와 예술에 대한 고대의 이론에서 나온 경구들과 일치하지는 않았다. 그들의 이질적인 예술개념이 예술이 고대에 누렸던 자유를, 상징주의에 대한 그들의 관심이 예술의 사실주의를, 그들의 정신적 관점이 형식에 대한 예술의 집중을 훼손시켰다.

미학이라고는 전혀 없는 복음서를 근거로 삼고 그들과는 다른 미학을 가졌던 그리스인들에게 의존하면서 초기 기독교 사상가들은 — 신학 연구의 부산물로서 — 정신적이고 신 중심적인 미학을 창출해냈다. 중세의 후기 기독교 미학자들은 기본적인 틀을 유지하면서 이런 관념들을 확장시키고 심화시켰다.

BASIL OF CAESAREA,

Homilia in Hexaëm., II, 7 (PG 29. c. 45).

1. Εἰ δὲ τὸ ἐν τῷ σώματι καλὸν ἐκ τῆς πρὸς ἄλληλα τῶν μερῶν συμμετρίας καὶ τῆς ἐπιφαινομένης εὐχροίας τὸ εἶναι ἔχει, πῶς ἐπὶ τοῦ φωτὸς ἁπλοῦ τὴν φύσιν ὄντος καὶ ὁμοιομεροῦς, ὁ τοῦ καλοῦ διασώζεται λόγος; ἢ ὅτι τῷ φωτὶ τὸ σύμμετρον οὐκ ἐν τοῖς ἰδίοις αὐτοῦ μέρεσιν, ἀλλ' ἐν τῷ πρὸς τὴν ὄψιν ἀλύπῳ καὶ προσηνεῖ μαρτυρεῖται; οὕτω γὰρ καὶ χρυσὸς καλός, οὐκ ἐκ τῆς τῶν μερῶν συμμετρίας, ἀλλ' ἐκ τῆς εὐχροίας μόνης, τὸ ἐπαγωγὸν πρὸς τὴν ὄψιν καὶ τὸ τερπνὸν κεκτημένος. καὶ ἕσπερος ἀστέρων κάλλιστος, οὐ διὰ τὸ ἀναλογοῦντα ἔχειν τὰ μέρη, ἐξ ὧν συνέστηκεν, ἀλλὰ διὰ τὸ ἄλυπόν τινα καὶ ἡδεῖαν τὴν ἀπ' αὐτοῦ αὐγὴν ἐμπίπτειν τοῖς ὄμμασιν. ἔπειτα νῦν ἡ τοῦ Θεοῦ κρίσις περὶ τοῦ καλοῦ οὐ πάντως πρὸς τὸ ἐν ὄψει τερπνὸν ἀποβλέποντος, ἀλλὰ καὶ πρὸς τὴν εἰς ὕστερον ἀπ' αὐτοῦ ὠφέλειαν προορωμένον γεγένηται. Ὀφθαλμοὶ γὰρ οὔπω ἦσαν κριτικοὶ τοῦ ἐν φωτὶ κάλλους.

BASIL OF CAESAREA,

Homilia in Hexaëm., III, 10.

2. ἐπεὶ καὶ χεὶρ καθ' ἑαυτήν, καὶ ὀφθαλμὸς ἰδίᾳ, καὶ ἕκαστον τῶν τοῦ ἀνδριάντος μελῶν διῃρημένως κείμενα, οὐκ ἂν φανείη καλὰ τῷ τυχόντι· πρὸς δὲ τὴν οἰκείαν τάξιν ἀποτεθέντα, τὸ ἐκ τῆς ἀναλογίας, ἐμφανὲς μόλις ποτέ, καὶ τῷ ἰδιώτῃ παρέχεται γνώριμον ὁ μέντοι τεχνίτης καὶ πρὸ τῆς συνθέσεως οἶδε τὸ ἑκάστου καλόν, καὶ ἐπαινεῖ τὰ καθ' ἕκαστον, πρὸς τὸ τέλος αὐτῶν ἐπαναφέρων τὴν ἔννοιαν. τοιοῦτος οὖν δή τις καὶ νῦν ἔντεχνος ἐπαινέτης τῶν κατὰ μέρος ἔργων ὁ Θεὸς ἀναγέγραπται· μέλλει δὲ τὸν προσήκοντα ἔπαινον καὶ παντὶ ὁμοῦ τῷ κόσμῳ ἀπαρτισθέντι πληροῦν.

케사레아의 바실리우스, 육각운 형식의 설교, II, 7(PG 29. c. 45). 비례의 미와 빛의 미

1. 물리적 미가 부분들의 상호 비례와 좋은 색채에서 비롯되었다면, 그런 미개념을 단순하고 동질적인 빛에 적용할 수 있을까? 빛의 비례성이 그 부분들에서가 아니라 시각과의 관계에서 생기기 때문에 적용될 수 없을까? 황금 역시 부분들의 비례 때문이 아니라 시각을 끌고 기쁘게 해주는 아름다운 색채 자체 때문에 아름답다. 마찬가지로 저녁에 뜨는 별은 부분들의 비례 때문이 아니라 눈에 즐겁고 기쁜 광채를 주기 때문에 별들 중 가장 아름답다. 빛의 미에 대한 신의 판단은 눈의 즐거움에만 근거하는 것이 아니라 이어질 빛의 유용성까지를 직시한다. 빛에 어떤 미가 있는지 판단할 수 있는 눈은 아직 없다.

케사레아의 바실리우스, 육각운 형식의 설교, III, 10. 미는 부분들의 배열에 있다

2. 손이 떨어져 있고, 눈도 얼굴에서 떨어져나와 있고, 조각상의 일부가 분리되어 있다면 누구에게도 미의 인상을 줄 수가 없을 것이다. 그러나 그것들을 제자리로 돌아오게 하는 것으로 충분하며, 비례를 이루고 있는 미는 문외한의 눈에도 들어올 것이다. 예술가는 부분들을 미처 조합하기 전이라도 각 부분들의 미를 알고 그 가치를 평가하며, 사고를 목적에 부속시킨다. 신은 각각의 작품을 평가하는 예술가로 묘사되어 있다. 그는 작품이 완성되면 평가를 우주 전체로까지 확대시킬 것이다.

BASIL OF CAESAREA,

Homilia in Hexaëm., III (PG 29 c. 76).

3. καὶ εἶδεν ὁ Θεὸς ὅτι καλόν. οὐχὶ ὀφθαλμοῖς Θεοῦ τέρψιν παρέχει τὰ παρ' αὐτοῦ γινόμενα, οὔτε τοιαύτη παρ' αὐτῷ ἡ ἀποδοχὴ τῶν καλῶν, οἷα καὶ παρ' ἡμῖν· ἀλλὰ καλὸν τὸ τῷ λόγῳ τῆς τέχνης ἐκτελεσθὲν, καὶ πρὸς τὴν τοῦ τέλους εὐχρηστίαν συντεῖνον.

캐사레아의 바실리우스, 육각운 형식의 설교,
III(PG 29 c. 76). 미는 적합성에 있다

3. "하느님께서는 당신이 만드신 것들이 아름답다는 것을 아셨다." 이것은 그것이 그의 눈을 즐겁게 하고, 그것의 미가 우리에게 영향을 주듯이 그에게도 영향을 미쳤다는 뜻이 아니라, 예술의 원리에 따라 완성되고 그 목적에 잘 맞게 된 것이 아름답다는 뜻이다.

BASIL OF CAESAREA,

Homilia in Hexaëm., V, 8 (PG 29 c. 113).

4. οὐδέν ἀναίτιον· οὐδὲν ἀπὸ ταὐτομάτου. πάντα ἔχει τινὰ σοφίαν ἀπόρρητον. τίς ἂν ἀφίκοιτο λόγος; πῶς ἀνθρώπινος νοῦς πάντα μετ' ἀκριβείας ἐπέθοι, ὥστε καὶ κατιδεῖν τὰς ἰδιότητας, καὶ τὰς πρὸς ἕκαστον διαφορὰς ἐναργῶς διακρῖναι, καὶ τὰς κεκρυμμένας αἰτίας ἀνενδεῶς παραστῆσαι;

캐사레아의 바실리우스, 육각운 형식의 설교, V,
8(PG 29 c. 113). 세계의 완전함

4. 원인이 없는 것은 없다. 우연히 된 것은 아무 것도 없다. 모든 만물에는 말로 나타낼 수 없는 지혜가 담겨 있다. 어떤 말이 그것을 표현할 수 있을 것인가? 인간의 지성은 사물의 고유한 속성들을 인지하고 그들간의 차이를 명확하게 평가하며 숨겨진 원인을 낱낱이 보여주기 위해 어떻게 이 모든 것을 정확히 거쳐나갈 수 있을 것인가?

BASIL OF CAESAREA,

Homilia in Hexaëm., IX, 5 (PG 29 c. 200).

4a. κἂν αὐτὰ τὰ μέλη τῶν ζώων καταμάθης εὑρήσεις, ὅτι οὔτε περιττόν τι ὁ κτίσας προσέθηκεν, οὔτε ἀφεῖλε τῶν ἀναγκαίων.

캐사레아의 바실리우스, 육각운 형식의 설교, IX,
5(PG 29 c. 200).

4a. 동물들을 생각해보면 창조주께서 어떤 것이 남도록 더하지도 않고 꼭 필요한 부분을 빠뜨리지도 않았다는 것을 알게 될 것이다.

BASIL OF CAESAREA,

Homilia in Hexaëm., IV. 33 c (PG 29 c. 80).

5. ἡμεῖς δὲ ἄρα, οὓς ὁ Κύριος, ὁ μέγας θαυματοποιὸς καὶ τεχνίτης, ἐπὶ τὴν ἐπίδειξιν συνεκάλεσε τῶν οἰκείων ἔργων, ἀποκαμούμεθα πρὸς τὴν θέαν, ἢ ἀποκνήσομεν πρὸς τὴν ἀκρόασιν τῶν λογίων τοῦ πνεύματος.

캐사레아의 바실리우스, 육각운 형식의 설교, IV.
33 c(PG 29 c. 80).

5. 우리는 신성한 조각가가 자신의 경이로운 작품을 전시하는 작업장을 방문한 것처럼 땅을 걸어다닌다. 이런 경이로운 것들의 창조주이자 예술가이신 주님께서는 그것들을 관조하라고 우리를 부르신다.

ATHANASIUS, Oratio contra gentes, 35 B
(PG XXV, 69).

6. ἐκ γὰρ τῶν ἔργων πολλάκις ὁ τεχνίτης
καὶ μὴ ὁρώμενος γινώσκεται· καὶ οἶόν τι
λέγουσι περὶ τοῦ ἀγαλματοποιοῦ Φειδίου,
ὡς τὰ τούτου δημιουργήματα ἐκ τῆς συμ-
μετρίας καὶ τῆς πρὸς ἄλληλα τῶν μερῶν
ἀναλογίας ἐμφαίνειν καὶ μὴ παρόντα Φειδίαν
τοῖς ὁρῶσιν.

아타나시우스, 이교도를 반박하는 연설, 35 B(PG
XXV, 69). 작품과 예술가

6. 예술가는 그 자신이 보이지 않더라도 작품으
로 인지된다. 그런 식으로 사람들은 조각가 피디
아스에 대해 말한다. 작가 자신이 그 자리에 없더
라도 각 부분들의 조화와 비례를 통해 그의 작품
은 작품을 보는 사람들에게 예술가를 드러낸다.

ATHANASIUS, Or. contra gentes, 47
(PG XXV, 96).

7. ὅμοιον γὰρ εἴ τις τὰ ἔργα πρὸ τοῦ
τεχνίτου θαυμάσειε, καὶ εἰ τὰ ἐν τῇ πόλει
δημιουργήματα καταπλαγεὶς τὸν τούτων δη-
μιουργὸν καταπατοίη· ἢ ὡς εἴ τις τὸ μὲν
μουσικὸν ὄργανον ἐπαινοίη, τὸν δὲ συνθέντα
καὶ ἁρμοσάμενον ἐκβάλλοι.

아타나시우스, 이교도를 반박하는 연설, 47(PG
XXV, 96).

7. 예술가 대신에 작품을 찬양하거나, 도시에서
건축물을 보고 기뻐하면서 그것을 세운 사람은
무시하고, 혹은 악기에 대해서는 찬탄을 늘어놓
으면서 작곡가는 거부한다면 그것은 올바른 행
동이 아닐 것이다.

CLEMENT OF ALEXANDRIA,
Stromata, 5 (PG 8, p. 71).

8. πάντων μὲν γὰρ αἴτιος τῶν καλῶν
ὁ Θεός.

알렉산드리아의 클레멘트, 5(PG 8, p.71).
하느님 - 미의 원인

8. 신은 아름다운 모든 것의 원인이시다.

ATHANASIUS, Or. contra gentes, 34
(PG 25, c. 69).

9. ... τῆς κτίσεως ὥσπερ γράμμασι διὰ
τῆς τάξεως καὶ ἁρμονίας τὸν ἑαυτῆς δεσπότην
καὶ ποιητὴν σημαινούσης καὶ βοώσης.

아타나시우스, 이교도를 반박하는 연설,
34(PG 25, c. 69).

9. 책 속의 말들처럼 창조는 질서와 조화에 의해
주인과 창조자를 가리키며 그에 대해 크게 외친
다.

BASIL OF CAESAREA,
Homilia in Hexaëm., III, 10 (PG 29 c. 77).

10. ὁ δὲ τὰ μεγάλα δημιουργήσας Θεὸς,
δώη ὑμῖν σύνεσιν ἐν παντὶ τῆς ἑαυτοῦ ἀληθείας,
ἵν' ἐκ τῶν ὁρωμένων τὸν ἀόρατον ἐννοῆτε,
καὶ ἐκ μεγέθους καὶ καλλονῆς τῶν κτισμάτων
τὴν πρέπουσαν δόξαν περὶ τοῦ κτίσαντος ὑμᾶς
ἀναλαμβάνητε.

캐사레아의 바실리우스, 육각운 형식의 설교, III,
10(PG 29 c. 77).

10. 위대한 작품들의 창조자이신 신께서 모든 일
에 있어서 이 진리에 대한 이해를 당신에게 주시
기를 바랍니다. 그리하여 이성으로써 가시적인
사물로부터 비가시적인 것을 파악하게 되고, 창
조의 위대성과 미가 당신에게 창조주에 대해 알
맞은 관념을 주기를 바랍니다.

CLEMENT OF ALEXANDRIA, Paedagogus, II, 8 (PG 8, 480).

11. ὥσπερ οὖν τὸ κάλλος, οὕτω καὶ τὸ ἄνθος τέρπει βλεπόμενον· καὶ χρὴ δι' ὄψεως ἀπολαύοντας τῶν καλῶν, δοξάζειν τὸν Δημιουργόν. ἡ χρῆσις δὲ αὐτῶν ἐπιβλαβής.... ἄμφω γὰρ μαραίνετον, καὶ τὸ ἄνθος, καὶ τὸ κάλλος.

알렉산드리아의 클레멘트, 교훈자, II, 8(PG 8, 480).
물질적 미의 무의미함

11. 꽃의 아름다움뿐 아니라 물질의 아름다움도 우리가 그것을 바라보면 우리에게 즐거움을 준다. 시각으로써 이런 아름다운 사물들로부터 이득을 얻으면 창조주를 찬양해야 한다. 그러나 이런 것들은 유해하다. 물질의 미뿐만 아니라 꽃도 모두 시든다.

CLEMENT OF ALEXANDRIA, Paedagogus, III, 11 (PG 8, 640).

12. κάλλος γὰρ ἄριστον πρῶτον μὲν ψυχικὸν... ὅτ' ἢ κεκοσμημένη ψυχὴ ἁγίῳ πνεύματι καὶ τοῖς ἐκ τούτου ἐμπνεομένη φαιδρύσμασιν, δικαιοσύνη, φρονήσει, ἀνδρίᾳ, σωφροσύνη, φιλαγαθίᾳ τε καὶ αἰδοῖ, ἧς οὐδὲν εὐανθέστερον χρῶμα ἑώραται πώποτε· ἔπειτα καὶ τὸ σωματικὸν κάλλος ἠσκήσθω συμμετρίᾳ μελῶν καὶ μερῶν μετ' εὐχροίας. ... ἄνθος δὲ τῆς ὑγιείας ἐλευθέριον τὸ κάλλος· ἡ μὲν γὰρ ἔνδον τοῦ σώματος ἐργάζεται, τὸ δὲ εἰς τὸ ἐκτὸς τοῦ σώματος ἐξανθῆσαν, φανερὰν ἐνδείκνυται τὴν εὐχροίαν· αἱ γοῦν κάλλισται καὶ ὑγιενόταται ἀγωγαί, διαπονοῦσαι τὰ σώματα, τὸ κάλλος τὸ γνήσιον καὶ παράμονον ἐργάζονται.

알렉산드리아의 클레멘트, 교훈자, III, 11
(PG 8, 640). 정신적 미와 물질적 미

12. 먼저, 최고의 미는 정신적 미인데 … 정신적 미는 영혼이 성령에 의해 광채를 더하게 되고 유쾌한 색채에 있어 어디에도 견줄 수 없는 영광 · 정의로움 · 이성 · 용기 · 중용 · 선함과 수줍음에 대한 사랑 등으로 영감을 받을 때 나타난다. 둘째, 어떤 위치는 좋은 색채와의 연계에서 물질적 미, 즉 부분들과 구성요소들의 비례 때문에 생긴다 … 미는 훌륭한 건강에서 자라나는 고귀한 꽃이다. 건강은 육체안에 있는 것으로, 미는 훌륭한 색채로 스스로를 드러내면서 바깥으로 자란다. 가장 아름답고 가장 건강한 삶의 방식은 육체를 단련함으로써 참되고 영속적인 미를 창조한다.

SAINT JEROME, Epistolae, 88, 18.

13. Non...adducor, ut in numerum liberalium artium pictores recipiam, non magis quam statuarios aut marmorarios aut ceteros luxuriae ministros.

성 히에로니무스, 사도 서간, 88, 18.
화가 및 조각가에 대한 비난

13. 나는 조각가와 석공 그리고 다른 방종함의 노예들뿐만 아니라 화가들을 자유예술로 받아들이도록 설득당하지 않을 것이다.

SAINT JEROME, Epistolae, 90, 25.

14. Quid loquar marmora, quibus templa, quibus domus fulgent? quid lapideas moles in rotundum ac leve formatas, quibus porticus et capacia populorum tecta suscipimus?... vilissimorum mancipiorum ista commenta sunt: sapientia altius sedet.

성 히에로니무스, 사도 서간, 90, 25.

14. 내가 왜 성당과 집을 빛나게 하는 대리석에 대해 말하는 것인가? 내가 왜 많은 사람들에게 쉴 곳을 제공하는 주랑과 지붕을 받쳐주는 둥글

려지고 광택나는 돌에 대해 말하는 것인가? 이것들은 가장 기본이 되는 고안물이다 … 지혜는 보다 높은 위치에 자리하고 있다.

SAINT JEROME, In Evang. Matthaei, 1, 6 (PL 26, c. 47).

15. Quod sericum, quae regum purpura, quae pictura textricum potest floribus comparari? quid ita rubet ut rosa? quid ita candet ut lilium? Violae vero purpuram nullo superari murice, oculorum magis quam sermonis iudicium est.

성 히에로니무스, 마태오의 복음서,

1, 6(PL 26, c. 47). 꽃들은 예술보다 더 아름답다

15. 어떤 비단, 어떤 청자색, 어떤 직조의 패턴이 꽃과 비교될 수 있을까? 그 무엇이 장미처럼 붉어질 것인가? 어떤 빛줄기가 백합처럼 하얄 것인가? 어떤 자주색도 바이올렛 꽃의 자주색에 비할 수는 없다는 것을 눈이 말보다 더 잘 말해준다.

CODEX OF THEODOSIUS, VI, 10, 8 (J. Gothofredi, 1743, vol. VI, pars 1, p. 300).

16. (In aede) simulacra artis pretio, non divinitate metienda.

테오도시우스 법전, VI, 10, 8(J.Gothofredi, 1743, vol. VI, pars 1, p.300). 예술적 가치

16. 〔고대의 성당에서 남아 전해지는〕 신상들은 제의적 가치가 아니라 예술적 가치에 따라 평가되어야 한다.

HILDEBERT DE LAVARDIN, Carmina miscellanea, LXIII (PL 171, c. 1409).

16a. Non potuit natura deos hoc ore creare,
Quo miranda deum signa creavit homo,
Vultus adest his numinibus, potiusque coluntur
Artificum studio quam deitate sua.

힐데베르드 데 라바르뎅, 노래모음, LXIII(PL 171, c. 1409).

16a. 자연은 인간이 신들의 경이로운 상을 창조한 것처럼 신들을 그런 용모로 창조해 낼 수 없다. 이런 신성은 개별적으로 표현되어 있어서 그 신성보다는 예술가의 기술로 공경받아야 한다.

ATHANASIUS, Or. contra gentes, 13 (PG 25 c. 28).

17. εἶτα προσκυνοῦντες λίθοις καὶ ξύλοις οὐχ ὁρῶσιν, ὅτι... ἃ πρὸ ὀλίγου εἰς χρῆσιν εἶχον, ταῦτα διὰ παραφροσύνην γλύψαντες σέβουσιν· οὐχ ὁρῶντες, οὐδὲ λογιζόμενοι τὸ σύνολον, ὅτι οὐ θεούς, ἀλλὰ τὴν τέχνην τοῦ γλύψαντος προσκυνοῦσιν. ἕως μὲν γὰρ ἄξυστός ἐστιν ὁ λίθος, καὶ ἡ ὕλη ἀργή, ἐπὶ τοσοῦτον ταῦτα πατοῦσι, καὶ τούτοις εἰς ὑπηρεσίας τὰς ἑαυτῶν πολλάκις καὶ τὰς ἀτιμοτέρας χρῶνται· ἐπειδὰν ὁ τεχνίτης εἰς αὐτὰ τῆς ἰδίας ἐπιστήμης ἐπιβάλῃ τὰς συμμετρίας, καὶ ἀνδρὸς καὶ γυναικὸς εἰς τὴν

아타나시우스, 이교도를 반박하는 연설, 13(PG 25 c. 28). 형상을 공경하는 것에 대한 반대

17. 돌과 나무조각을 공경하여 조각으로 바꾸고 그들의 욕구를 충족시켜주곤 하던 것을 이제는 어리석게도 공경하고 있다는 것을 그들은 알지 못한다. 그들은 자신들이 공경하고 있는 것이 신이 아니라 조각가의 예술이라는 것을 알 수도 생각할 수도 없다. 돌에 작업이 가해지지 않고 재료가 죽은 채 있는 한, 그들은 그것들을 밟고 지나가며 더 열등한 곳에 사용하기까지 했다. 그러나

ὕλην σχῆμα τυπώσῃ, τότε δή, χάριν ὁμο-
λογήσαντες τῷ τεχνίτῃ, λοιπὸν ὡς θεοὺς
προσκυνοῦσι, μισθοῦ παρὰ τοῦ γλύψαντος
αὐτοὺς ἀγοράσαντες ... καὶ ἃ πρὸ ὀλίγου
κατέξεε καὶ κατέκοπτε, ταῦτα μετὰ τὴν
τέχνην θεοὺς προσαγορεύει. ἔδει δέ, εἴπερ
ἦν θαυμάζειν ταῦτα, τὴν τοῦ ἐπιστήμονος
τέχνην ἀποδέχεσθαι, καὶ μὴ τὰ ὑπ' αὐτοῦ
πλασθέντα τοῦ πεποιηκότος προτιμᾶν. οὐ γὰρ
ἡ ὕλη τὴν τέχνην, ἀλλ' ἡ τέχνη τὴν ὕλην
ἐκόσμησε καὶ ἐθεοποίησε.

예술가가 자신의 지식이 지시한 대로 거기에 비
례를 도입하고 재료에 남자와 여자의 형태를 가
한 이래로 예술가에게 감사하는 사람들은 조각
가에게 돈을 주고 신과 닮은 모양을 사서 숭배하
게 되었다 ⋯ 조각가는 매끄럽게 만들고 깎아서
완성한 후에 신이라 불렀다. 만약 그런 것들이 찬
양받기에 적합하다면 박학한 예술가의 예술에
감사하며 접근해야 하고 그의 작품들을 그 이상
으로 올려서는 안 된다. 왜냐하면 질료가 예술에
게 형상과 신성을 빌려주는 것이 아니라, 예술이
질료에게 빌려주는 것이기 때문이다.

ATHANASIUS, Sermo de sacris imaginibus
(PG 28 p. 709).

아타나시우스, 성상에 관한 설교(PG 28 p.709).

형상을 공경하는 것에 대한 찬성

18. τοῦτο δὲ καὶ ἀπὸ τοῦ παραδείγματος
τῆς εἰκόνος τοῦ βασιλέως προσεχέστερόν τις
κατανοῆσαι δυνήσεται· ἐν γὰρ τῇ εἰκόνι τοῦ
βασιλέως τὸ εἶδος καὶ ἡ μορφή ἐστι· καὶ ἐν
τῷ βασιλεῖ δὴ τὸ ἐν τῇ εἰκόνι εἶδός ἐστιν.
ἀπαράλλακτός ἐστιν ἡ ἐν τῇ εἰκόνι τοῦ
βασιλέως ὁμοιότης· ὥστε τὸν ἐνορῶντα τὴν
εἰκόνα ὁρᾶν ἐν αὐτῇ τὸν βασιλέα καὶ ἐπι-
γινώσκειν, ὅτι οὗτός ἐστιν ὁ ἐν τῇ εἰκόνι...
Ὁ γοῦν προσκυνῶν τὴν εἰκόνα ἐν αὐτῇ προσ-
κυνεῖ τὸν βασιλέα. ἡ γὰρ ἐκείνου μορφὴ καὶ
τὸ εἶδός ἐστιν ἡ εἰκών.

18. 왕의 초상화에서 이것을 좀더 정확하게 볼 수
가 있다. 이 초상화에는 형태와 형식이 있고, 왕
에게는 초상화에서와 꼭같은 형체가 있기 때문
이다. 그림에 나타난 왕과 같은 모습이 (원래의
모델과) 다른 점을 보여주지 않으므로, 그림을 보
는 사람은 그림 속에서 왕을 보는 것이며 그림 속
의 왕이 진짜 왕이라는 것을 깨닫게 된다 ⋯ 이런
견지에서 볼 때, 그림을 공경하는 사람은 그림 속
에 있는 왕을 공경하는 것이다. 왕의 모습과 형식
이 같기 때문이다.

BASIL OF CAESAREA, Liber de Spiritu
Sancto, VIII (PG 32 c. 149).

케사레아의 바실리우스, 성령에 관하여, VIII(PG
32 c. 149).

19. ἡ τοῦ εἰκόνος τιμὴ ἐπὶ τὸ πρω-
τότυπον διαβαίνει. ὃ οὖν ἐστιν ἐνταῦθα
μιμητικῶς ἡ εἰκών, τοῦτο ἐκεῖ φυσικῶς
ὁ Υἱός.

19. 초상화에 바쳐진 공경심은 그 원형으로 옮겨
간다. 모방예술에 닮은꼴이 있든지 없든지 간에
신의 아들은 자연 속에 있다.

TERTULLIAN, De spectaculis, XXIII
(PL 1, c. 730).

테르툴리아누스, 연극론, XXIII(PL 1, c. 730).

형상에 대한 반대

20. Jam vero ipsum opus personarum,
quaero an Deo placeat, qui omnem similitudi-
nem vetat fieri, quanto magis imaginis suae•

20. 나는 묻는다, 인간의 닮은꼴을 제작하는 것이
하느님을 기쁘게 할 수 있을지 없을지, 그 고유의

Non amat falsum auctor veritatis (Exod. XX): adulterium est apud illum omne quod fingitur.

형상을 제쳐두고 어떤 닮은 모습을 창조하는 것을 누가 금지하는지. 진리의 창조자는 허위를 좋아하지 않으므로 그에게는 허구적인 모든 것이 저질적인 것이 된다.

LACTANTIUS, De falsa religione, XI (PL 6, c. 171-6).

락탄티우스, 거짓 종교, XI(PL 6, c. 171-6).
시에서의 진리

21. Nesciunt enim, qui sit poëticae licentiae modus; quousque progredi fingendo liceat, cum officium poëtae sit in eo, ut ea, quae gesta sunt vere, in alias species obliquis figurationibus cum decore aliquo conversa traducat...

Nihil igitur a poëtis in totum fictum est: aliquid fortasse traductum et obliqua figuratione obscuratum, quo veritas involuta tegeretur.

21. 시인의 임무는 은유에 의해서 실제 사건에다 색다르고 아름다운 형체를 부여하는 것이므로, 시적 자유가 어떻게 사용될 수 있을지, 창작으로써 얼마나 멀리 갈 수 있을지 알 수 없다.

시인에 의해 완전히 창작된 것은 없고 다만 진리를 베일로 가리기 위한 은유에 의해 변형되고 애매하게 만드는 것이다.

4. 위-디오니시우스의 미학
THE AESTHETICS OF THE PSEUDO-DIONYSIUS

1. 코르푸스 디오니시아쿰 기독교 미학의 역사는 아레오파구스의 재판관이었던 디오니시우스의 것이라 알려진 그리스의 저술에 의해 다음 단계로 이어졌다. 그는 AD 1세기에 살았던 아테네 최초의 주교였다. 그러나 그 저술은 그의 것이 아니라, 내용과 형식이 보여주듯 5세기의 기독교적 플라톤주의자였던 익명의 저술가의 것이었다.[주20] 이 익명의 저술가는 보통 위-디오니시우스 혹은 위-아레오파기타라 불려진다. 그의 저술들은 기독교적 사상과 후기 그리스 철학, 주로 신플라톤 주의 철학이 독특하게 융합되어 있는데, 신플라톤 주의 철학은 초월주의로 인해 종교와 비교적 쉽게 결합될 수 있었던 것 같다.

위-디오니시우스의 저술들, 소위 코르푸스 디오니시아쿰은 신학적이다. 거기에는 미학에 관한 어떤 논술도 담겨 있지 않다. 그러나 이런 신학적인 저술들 속에서 미학은 상당히 전면에 나와 있다. 말하자면 미를 신의 여러 속성들 중 하나로 다루고 있는 것이다. 미에 대한 디오니시우스적 견해는 『신명론 *Divine Names*』(IV, 7)에 관한 논술 속에 가장 잘 나타나 있다.

그러나 논술들, 즉 『교회의 위계 *Ecclesiastical Hierachy*』, 『천상의 위계 *Heavenly Hierachy*』, 『신비 신학 *Mystical Theology*』 등에도 미학에 대해 간단한

주 20 P. Godet, *Dictionnaire de théologie catholique*, IV, 1 (1924), p.340ff.

언급들이 있다.

위-디오니시우스의 미학과 바실리우스 및 4세기의 다른 그리스 교부들과는 많은 공통점이 있다. 교부 미학을 끝나게 했다는 점이다. 그러나 그렇게 함으로써 위-디오니시우스의 미학은 어느 정도 성격이 바뀌었다. 보다 사변적이고 추상적으로 되었던 것이다. 교부들 사이에 흩어져 있던 사상들이 거기서 한데 모여 하나의 체계를 이루고 가장 일반적인 선험적 원리로부터 사변적으로 파생되어나왔다. 이것이 기독교 미학의 발전에 한 단계 진전을 이루었다면 미학적 경험을 풍성하게 해서가 아니라 기독교 미학을 체계화했다는 점에서 그렇다. 디오니시우스의 미학은 경험에 근거하고 있지 않았다. 그의 이전과 이후 어디에도 그보다 더 초월적이고 더 선험적이며 실재 세계 및 통상적인 미적 경험으로부터 더 유리된 미학은 없었다.

ARCHETYPAL BEAUTY

2. 원형의 미 위-디오니시우스는 만물의 최고 선이자 최고의 원인은 "미"와 "아름다운 것"이라 일컬어진다고 말했으며 신학자들 역시 그렇게 보았다. 그것은 최고의 미다. 거기에는 모든 미가 포함되어 있으며 모든 미를 뛰어넘는다. 그것은 미의 통합된 영속상태로서, 생멸하거나 증감하는 것도 아니고 어느 것에서는 아름답다가 다른 것에서는 추한 것도 아니다. 위-디오니시우스가 말했듯이[1], 그것은 플라톤에게서 시작되었으나 그보다 최상급과 과장법을 한층 더 많이 사용하는 문체로 쓰여졌다. 아름다운 것은 어떤 특정한 관조의 입장·장소·양식에 의지하지 않는다. 그것은 그 자체 항구불변하며 언제나 동일하다. 그것은 모든 미의 원천이다. 그것은 모든 욕망과 열망의 대상이어서, 모든 욕망과 열망의 목표이자 목적이며 전형이다. 그것은 선과 일치한다. 말하자면 미-선(Beauty-and-Good)이다. 이 미-선은

아름다운 것과 선한 모든 것, 모든 존재와 생성, 모든 조화와 질서, 모든 완전함, 모든 사고와 지식의 원인이다.

모든 존재는 미-선에서 유래하며, 모든 존재는 미-선에 있고 모든 존재는 미-선으로 돌아간다.

위-디오니시우스는 존재의 기초와 미의 궁극적인 형이상학적 원천을 꿰뚫고자 하면서 이런 양식으로 계속한다.

CHRISTIANITY AND NEO-PLATONISM

3. 기독교와 신플라톤 주의 위-디오니시우스의 미학은 그의 전 체계와 마찬가지로 두 가지 관념에 근거를 두었다. 즉 성서에서 유래된 신에 대한 종교적인 개념과 그리스인들로부터 이어받은 절대적인 것에 대한 철학적 개념이 그것이다. 위-디오니시우스는 두 개념을 하나로 융합시켰다. 이 개념 위에서 그는 자신의 미개념을 절대적 신의 속성으로서 기초를 놓았다.

『창세기』와 교부들은 창조된 사물들의 한 속성이라는 의미에서 미를 이야기했다. 그러나 위-디오니시우스는 미를 창조주에게 돌렸다. 신이 아름다우시다면, 우리가 지상에서 보는 미는 신의 미와 비교할 때 아무 것도 아니다. 신이 아름다우시다면, 그분 홀로 진정 아름다우신 것이다. 위-디오니시우스는 미를 신에게로 돌림으로써 세계가 아름답다는 것은 부인해야 했다. 만약 사물들에서 미를 본다면 이것은 단지 한 가지 신적인 미의 반영에 지나지 않을 것이다. 지상의 사물들에 있는 신성한 미와 그의 반영은 기독교 미학의 초기 단계에서는 발견할 수 없는 새로운 관념이었다.

위-디오니시우스가 영감을 얻었던 그리스 철학의 면면들은 물론 실증

주의자나 유물론자들이 아니라 플라톤과 플로티누스로 대표되는 사람들, 특히 그들의 저작중 보다 초월적인 구절들, 말하자면 『향연 *Symposium*』(210-211)과 『엔네아데스 *Enneads*』(I, 6과 V, 8)에서였다. 그는 그들이 미적 경험에 관해서 말해야 했던 것은 전혀 이어받지 않았고, 단지 그들의 형이상학적 관념들, 초월적 미에 대한 관심·사변적인 방법·일원론·유출론 등만을 물려받았다. 경험적 미에 대한 정신적·이상적 미의 우월성, 대상과 목표로서의 미 등에 대한 신조들은 플라톤에게서 왔다. 그런가 하면 절대적인 것의 속성으로서의 미, 선과 연관된 미, 절대적 미에서 유출되어 나온 육체적인 미 등은 플로티누스에게서 왔다. 그러나 위-디오니시우스는 플라톤 및 플로티누스보다 더 나아갔다. 플로티누스는 미를 선과 연관짓기는 했지만 미를 선의 외양으로 간주하면서 미와 선을 서로 구별했다. 그러나 위-디오니시우스는 미와 선을 구별하지 않고 모두를 포괄하는 통일체 속에서 그둘을 동일시하고 융합했다.

ABSOLUTE BEAUTY

4. 절대적 미 기독교적 플라톤 주의자들의 의도는 신과 미에 대한 기독교적 개념을 제시하는 것이었다. 그러나 그들은 필요한 개념적 장치를 그리스인들로부터 물려받았다. 그들이 심중에 둔 것은 신이었지만, 그들은 "초실체적 미(*hyperousion kallos*)"에 대해 이야기했다. 그들은 플로티누스의 개념과 어휘들에다 자유롭게 최상급을 더했고, "보편적 미(*pankalon*)"와 "초미(*hyperkalon*)"에 대해 말했다.[1] 미학적 개념을 사용함에 있어서 초월성으로 향하는 것은 플로티누스와 함께 시작된 것인데 위-디오니시우스에 의해 가능한 최극단으로 갔다.

그는 기독교 미학에 가장 추상적인 미개념을 도입했다. 그는 경험적

인 속성을 절대적인 것의 상태로 끌어올림으로써 또다른 변화를 야기시켰다. 미는 절대적인 것으로 여겨지면서 완전함과 힘이 되었다. 모든 것이 미에서부터 파생된다는 것이다. 미에는 모든 것이 포함되어 있으며 모든 만물이 미를 향하고 있다. 모든 관계들 — 본질적인 관계, 우연한 관계 및 최종적 관계들 — 이 미를 향하고 있는 것이다. 미는 만물의 원리이자 목표이며 만물의 본과 척도가 된다. 그렇게 해서 "초플라톤 주의(Super-Platonism)"의 요소가 기독교 미학 속으로 들어왔다. 미가 그 이상으로 고양된 적은 없었다. 그러나 미는 개별성을 상실하고 더이상 진정한 의미에서의 미가 될 수 없었다. 미는 완전함과 힘의 또다른 이름이 되었다. 미는 관찰과 경험의 대상이 되지 못하고 오직 사변의 대상이 될 뿐이어서, 신비의 영역 속으로 사라져버렸다. 그의 저술들을 보면 알 수 있듯이 통상적인 가시적 미에 대한 개인적 감수성에도 불구하고, 위-디오니시우스는 가시적인 미를 절대적 미의 예시로서 말하며 독창적으로 순수예술을 언급한다.

THE EMANATION OF BEAUTY

5. 미의 유출 절대적인 것의 개념과는 별도로 위-디오니시우스는 플로티누스로부터 유출의 개념을 물려받았는데, 이 개념은 절대미가 빛을 방사하고 유출시켜서 거기서부터 지상의 미가 생겨난다고 하는 것이다. 교부들은 이원적인 방식으로 신과 세계의 관계를 이해했다. 신은 완전하나 그와 비교해서 세계는 무의미하다는 식이다. 신의 속성은 완전하지만 미를 포함한 세속적인 속성은 불완전하다는 것이다. 그러나 위-디오니시우스에게 있어서 세계는 고유한 미를 전혀 가지고 있지 않으며 심지어 불완전한 미조차도 없다. 그러나 세계에는 신적인 미의 유출이 포함되어 있다. 세계 내에서 지각될 수 있는 미가 신적인 미의 유출인 이상, 오직 단 하나의 미가 존재

하는데 그것이 신적인 미이다. 그래서 위-디오니시우스는 미에 대해서 일원론적인 견해를 취했다.

따라서 세속적인 만물의 불완전함에도 불구하고 세속적인 미는 여전히 신적인 무언가를 포함하고 있으며, 신적인 미는 초월적이기는 하지만 세계 내에서 스스로를 나타내게 된다. 위-디오니시우스는 질료는 그 안에 완전하고 지성적인 미의 반향(apechema)을 가지고 있으며[2](후에 아우구스티누스가 말하듯이 완전한 미의 "흔적vestigia"을 가지고 있다), 가시적 사물들은 비가시적 사물들의 "영상"이라고 말함으로써 이것을 표명했다.[3] 반향과 영상에 의해서 인간은 완전한 미에 도달할 수가 있다. 인간은 가시적 미를 통해 비가시적 미에 도달할 수 있는 것이다.

위-디오니시우스의 예술론은 그의 미론, 특히 예술이 미를 달성할 수 있게 하는 수단에 대한 이론에서 나온다. 이를 위해서 예술가는 "원형적 미"에 관심을 모으고 집중하며 깊숙이 들여다보아야 한다.[4] 창조성은 "모방"이지만 완전하고 비가시적인 미의 모방이다. 둘째, 예술가는 비가시적인 미를 묘사하기 위해 가시적 세계의 형식들을 이용할 수도 있다. 왜냐하면 가시적 사물들은 비가시적 사물들의 영상이기 때문이다. 그러므로 인간의 창조성은 가시적 미에 의해 비가시적 미를 모방하는 것이 된다.[5] 셋째, 예술가는 자신을 비가시적 미로부터 유리시킬지도 모르는 가시적 세계에서의 모든 것을 거부해야 한다. 그래서 창조성은 불필요한 것을 제거하는 데 있는 것이다.[6]

CONSONANTIA ET CLARITAS

6. **조화와 광휘** 플로티누스와 위-디오니시우스에 의해 개진된 유출이론은 빛의 유비에 근거를 두고 있었다. 존재는 빛의 본질을 갖고 있어서 빛과 같

이 방사하며, 특히 절대적 미는 이런 식으로 미를 방사한다는 입장이었다. 그래서 빛이 미학의 근본 개념으로 들어오게 되었다.

위-디오니시우스는 미를 빛 혹은 광휘(*lumen, claritas*)로 자주 언급하고 있다. 어떤 곳에서는 새로운 이 개념을 조화(*consonantia*)로서의 전통적인 미개념과 결합하기도 한다. 말하자면 미가 조화와 광휘(*consonantia et claritas, euharmostia kai aglaia*), 즉 조화와 빛 혹은 비례와 광휘로 규정되는 것이다.[1] 미학사에서 이처럼 오랫동안 인정받아온 표현은 거의 없었다. 위-디오니시우스가 우연히 제안한 이 개념이 미학, 특히 중세 전성기 미학의 기본 개념 중 하나가 되었다.

위-디오니시우스에게는 미 — 절대적 미 — 가 존재의 원천일 뿐만 아니라 존재의 목표이기도 했다. 그러므로 인간은 미를 관조해야 할 뿐 아니라 미를 사랑하고 미를 추구해야 하는 것이다. 미에 도달하는 데는 세 종류의 운동이 있다. 그는 그 세 가지를 비유적인 언어로 순환운동·단순운동·나선운동으로 불렀는데, 아마도 경험·추론·관조에 의해 미로 인도된다는 것을 뜻하기 위한 것 같다. 그러나 미를 인간의 최고의 목표로 추구하라는 이 권고는 유미주의의 한 형식이었다. 여기서 미를 추구하는 것은 동시에 선과 진리를 추구하는 것을 의미한다.

7. 위-디오니시우스의 영향 위-디오니시우스의 견해는 겉보기만 그렇지 실제로는 그렇지 않은데도 애매모호하고 순전히 언어적인 것으로 간주되고 있다. 심지어 플라톤 주의와 기독교를 결합시킨 것이 부적절했다고 말해지기까지 했다.[521] 그러나 그렇다 할지라도 그런 결합은 당시의 어떤 욕구를 충족시켰으며 상당한 반응을 불러일으켜서 즉각 열렬한 지지자들이 생겼

는데, 그 중 으뜸은 고백자 막시무스였다. 5세기와 6세기까지 이 사상이 기독교적 세계를 사로잡았고 단순히 미학적 사고만이 아니라 모든 형태의 기독교적 사고에 영향을 주었다. 나중에 기독교 미학이 새로운 방향으로 전개될 때조차도 그것은 여전히 디오니시우스의 사상으로 남아 있었다. 스콜라 철학이 절정에 달했을 때 토마스 아퀴나스는 절대적 미에 관한 위-디오니시우스의 의견들에 대해 최고의 존경심을 표했다.

오늘날 사람들은 코르푸스 디오니시아쿰 전체를 신학에 위임하고 미학에서는 못 본 체 지나치려는 경향을 보인다. 그러나 역사가들은 그렇게 할 수 없다. 천 년 이상이 지났는데도 그 흔적이 여전히 발견되고 있는 것이다. 미학자들이 경험적 연구를 포기하고 미의 연원에 대해 사색하려 할 때마다, 5세기 이 익명의 저술가가 인용되곤 했다.

THE THEISTIC THEME

8. 유일신적인 주제 위-디오니시우스의 미학에는 실제로 중심 사상이 오직 한 가지였는데, 그것은 절대적 미에 대한 사상이었다. 그는 고대 후기에 나타났던 절대미에 대한 범신론적 입장을 수정하여 그것을 유일신적으로 생각했다. 그는 그 개념에 새로운 의미를 부여하고 그것을 다른 방식으로 표현했다. 말하자면 미는 절대적인 것에 대한 것이며, 절대적인 것 속에 있고, 절대적인 것을 향하고 있다는 식이다. 위-디오니시우스 계승자들이 사용하는 신학적 언어로 하자면, 미는 신이고 신 안에 있으며 신을 향한다.

주 21 H. F. Müller, "Dionysios, Proklos, Plotinos", *Beiträge zur Geschichte der Philosophie des Mittelalters*, XX, 4-4(1918).

　　Cf. G. Théry, *Etudes dionysiennes*(1932); *Dionysiaca*, I(Solesmes, 1937).

이러한 기본 개념이 널리 파급되는 결과를 낳았는데, 그 중 가장 중요한 것들은 다음과 같다.

A 절대적 미의 개념이 기독교 미학 속으로 들어왔고, 감각적 미의 희생 아래 미학이 시작되었다.

B 그와 동시에 절대적 미로부터 감각적 미가 유출된다는 개념이 기독교 미학 속으로 들어왔는데, 이는 감각적 미가 절대적 미의 재현으로서 상징적 의미를 갖게끔 하였다.

C 빛의 개념 역시 미학 속으로 들어왔다. 미가 빛, 광휘, 혹은 — 통합된 의미로서 — 조화와 광휘로 규정되기 시작했다.

D 고대에 시작된 미에 대한 미학적 개념의 전개가 계속되지 못한 채 머뭇거렸고 심지어는 뒤집어지기까지 했다. 미개념이 미학적 의미를 상실하기 시작하고 일반적인 형이상학적 개념이 되기 시작한 것이다.

E 디오니시우스의 미학은 미의 문제를 경험의 영역에서 사변의 영역, 어느 정도는 신비의 영역으로 전이시켰다.

INFLUENCE ON PAINTING

9. 회화의 영향 위-디오니시우스의 개념들은 미학뿐만 아니라 예술에도 영향을 미쳤다. 시에 대한 영향이 가장 컸다. 시와 연관이 있었던 음악과 시각예술도 간접적인 영향을 받았다. 성인들이 신의 유출이라는 이유로 성인들의 형상이 교회를 차지하는 영광스러운 지위를 갖게 된 것은 그의 사상 덕분이었다. 6세기부터 회화는 동방의 기독교에서 성소의 벽면을 장식했다. 9세기부터는 회화가 제의적 목적으로 사용되었다. 이런 일은 서부 유럽, 적어도 알프스 산맥의 북쪽 국가들에서는 일어나지 않았는데, 그들 국가에서는 이런 신비적인 이론이 파고 들어가지 못했기 때문이었다. 위-디

오니시우스의 이론은 성상 숭배에도 공헌했다. 감각적 세계가 신적인 것의 유출로 간주되었던 것이다.

10. 건축의 영향 디오니시우스의 사상은 건축의 상징적 · 신비적 개념에도 큰 영향을 끼쳤다. 당시의 신비주의자들은 우주를 하늘의 둥근 천장으로 뒤덮인 육모꼴로 그렸다. 서방 세계는 교회에 고대의 기능적인 건축물인 바실리카(법정 · 교회 등으로 사용된 장방형의 회당 양식: 역자)를 채택했던 반면, 동방 세계의 건축가들은 세계에 대한 신비적 그림에 따라 둥근 천장의 반구 아래에 있는 육모꼴에 기초를 두어 중앙으로 설계된 건축물을 구축했다. 그들은 먼저 이런 모양의 무덤과 능을 짓고 그 다음으로 교회를 지었는데, 그 중 가장 훌륭한 것이 콘스탄티노플에 있는 성 소피아 성당이었다. 신비적인 사상이 희석된 형식으로 스며들었던 서방 세계에서는 중앙 돔을 이렇게 상징적으로 사용한 예를 찾을 수 없다. 그러나 동방의 비잔티움에서는 위-디오니시우스의 영향권 하에서 교회가 거의 천 년 동안 벽에 그림이 가득한 중심설계로 지어졌다. 그리고 비잔티움이 몰락한 이후에도 동방의 교회는 이런 형태의 건축을 유지했다.

위-디오니시우스의 영향은 건축적 세부사항에까지 미쳤다. 그의 유출 개념은 신과 그의 작품이 같은 건축물 내에 있다는 것을 상징하기 위해 건축업자들로 하여금 이전에 사용되었던 것 — 다중 상징주의 — 과는 다른 상징주의를 채택하게 했다. 이 상징주의는 위-아레오파기타, 고백자 막시무스의 저술 『뮈스타고기아 *Mystagogia*』에 나타난 개념들을 좇아서 전개되었다. 최근에 발견된 6세기 시리아의 찬송가가 에뎃사 성당이 위-아레오파기타의 사상에서 나온 상징주의를 토대로 세워졌다는 것을 증명해준다.[322]

교회는 이제 삼중의 상징으로 다루어지고 있었다. 먼저, 에뎃사 성당에 대한 송가에서 나타나듯이, 교회는 신성한 삼위일체 중 신을 상징하는 것이었다. 교회에는 꼭같은 세 면이 있는데 "유일하게 빛만이" 세 개의 창문을 통하여 합창대쪽을 향한다. 둘째, 교회는 그리스도께서 기초하신 교회의 상징이다 — "교회의 토대인 사도·예언자·순교자를 대표하는 것이다." 셋째, 교회는 우주의 상징이다. "아무리 작은 교회라 할지라도 교회가 차원이 아닌 형식에 있어서 광대한 전 세계와 닮았다는 점이 매우 놀랍다." 교회의 지붕은 하늘처럼 넓게 퍼져 있고 둥글기 때문에 하늘을 상징한다. 교회의 둥근 천장은 하늘의 둥근 천장을 상징한다. 돔의 네 아치는 지구의 네 구석을 나타내는 것이었다.

이것은 교회가 신만을 대표했던 초기 기독교 시대와는 다른 상징주의였는데, 위-디오니시우스의 유출 철학의 흔적을 담고 있는 새로운 상징주의에서는 교회가 신뿐 아니라 신으로부터 유출된 세계까지도 나타냈다. 이것은 당시의 상징적 건축이 위-디오니시우스의 덕을 본 한 가지 특징에 불과했다. 또다른 특징은 "천상과 지상에 관련된 고결한 신비"를 표현하려는 시도였다. 세 번째는 건축이 빛에 부여한 특별한 역할이었다. 이들 이외에도 위-디오니시우스에게서 전해받은 좀 더 특별한 개념들도 있었다. 예를 들면, 주교의 자리가 9피트인 것은 그것이 위-디오니시우스가 열거했던 아홉 명의 천사 합창대를 나타내기 때문이었다.

주 22 A. Dupont-Sommer, 'Une hymne syriaque sur la cathédrale d' Edesse", *Cahiers archéologiques*, II (1947).

A. Grabar, 'Le témoignage d' une hymne syriaque sur la cathédrale d' Edesse et sur la symbolique de l' édifice chrétien" ; *Cahiers archéologiques*, II (1947).

C. 위-디오니시우스의 텍스트 인용

PSEUDO-DIONYSIUS, De divinis
nominibus, IV, 7 (PG 3 c. 701).

1. Τοῦτο τἀγαθὸν ὑμνεῖται πρὸς τῶν ἱερῶν θεολόγων καὶ ὡς καλὸν, καὶ ὡς κάλλος, καὶ ὡς ἀγάπη καὶ ὡς ἀγαπητὸν, καὶ ὅσαι ἄλλαι εὐπρεπεῖς εἰσι τῆς καλλοποιοῦ καὶ κεχαριτωμένης ὡραιότητος θεωνυμίαι. Τὸ δὲ καλὸν καὶ κάλλος διαιρετέον ἐπὶ τῆς ἐν ἑνὶ τὰ ὅλα συνειληφυίας αἰτίας· ταῦτα γὰρ ἐπὶ μὲν τῶν ὄντων ἁπάντων εἰς μετοχὰς καὶ μετέχοντα διαιροῦντες, καλὸν μὲν εἶναι λέγομεν τὸ κάλλους μετέχον, κάλλος δὲ τὴν μετοχὴν τῆς καλλοποιοῦ τῶν ὅλων καλῶν αἰτίας. Τὸ δὲ ὑπερούσιον καλὸν κάλλος μὲν λέγεται, διὰ τὴν ἀπ' αὐτοῦ πᾶσι τοῖς οὖσι μεταδιδομένην οἰκείως ἑκάστῳ καλλονὴν, καὶ ὡς τῆς πάντων εὐαρμοστίας καὶ ἀγλαΐας αἴτιον, δίκην φωτὸς ἐναστράπτον ἅπασι τὰς καλλοποιοὺς τῆς πηγαίας ἀκτῖνος αὐτοῦ μεταδόσεις, καὶ ὡς πάντα πρὸς ἑαυτὸ καλοῦν (ὅθεν καὶ κάλλος λέγεται) καὶ ὡς ὅλα ἐν ὅλοις εἰς ταὐτὸ συνάγον. Καλὸν δὲ ὡς πάγκαλον ἅμα καὶ ὑπέρκαλον, καὶ ἀεὶ ὄν, κατὰ τὰ αὐτὰ καὶ ὡσαύτως καλὸν, καὶ οὔτε γιγνόμενον, οὔτε ἀπολλύμενον, οὔτε αὐξανόμενον, οὔτε φθίνον, οὐδὲ τῇ μὲν καλὸν, τῇ δὲ αἰσχρὸν, οὐδὲ τοτὲ μὲν, τοτὲ δὲ οὔ, οὐδὲ πρὸς μὲν τὸ, καλὸν, πρὸς δὲ τὸ, αἰσχρόν· οὔτε ἔνθα μὲν, ἔνθα δὲ οὔ, ὡς τισι μὲν ὂν καλὸν, τισὶ δὲ οὐ καλόν· ἀλλ' ὡς αὐτὸ καθ' ἑαυτὸ μεθ' ἑαυτοῦ μονοειδὲς ἀεὶ ὂν καλὸν, καὶ ὡς παντὸς καλοῦ τῆς πηγαίαν καλλονὴν ὑπεροχικῶς ἐν ἑαυτῷ προέχον. Τῇ γὰρ ἁπλῇ καὶ ὑπερφυεῖ τῶν ὅλων καλῶν φύσει πᾶσα καλλονὴ καὶ πᾶν καλὸν ἑνοειδῶς κατ' αἰτίαν προϋφέστηκεν. Ἐκ τοῦ καλοῦ τούτου πᾶσι τοῖς οὖσι τὸ εἶναι, κατὰ τὸν οἰκεῖον λόγον ἕκαστα καλά, καὶ διὰ τὸ καλὸν αἱ πάντων ἐφαρμογαὶ, καὶ φιλίαι, καὶ κοινωνίαι· καὶ τῷ καλῷ τὰ πάντα ἥνωται. καὶ ἀρχὴ πάντων τὸ καλὸν, ὡς ποιητικὸν αἴτιον, καὶ κινοῦν τὰ ὅλα, καὶ συνέχον τῷ τῆς οἰκείας καλλονῆς ἔρωτι· καὶ πέρας πάντων, καὶ ἀγαπητὸν, ὡς τελικὸν αἴτιον (τοῦ καλοῦ γὰρ ἕνεκα πάντα γίγνεται)· καὶ παραδειγματικὸν, ὅτι κατ' αὐτὸ πάντα ἀφορίζεται· διὸ καὶ ταὐτὸν ἐστι τἀγαθῷ

위-디오니시우스, 신명론, IV, 7(PG 3 c. 701).

보편적 미, 초미

1. 신성한 신학자들은 선을 미화하면서 선은 미이자 아름다움이며, 사랑이자 사랑받는 대상이라고 말한다. 그들은 거기에다 모든 종류의 신성한 이름을 부여했는데, 그것들은 그 자체 매력으로 충만하며 미를 창조해내는 단정한 대상에 적합하다. 모든 미를 포괄하는 원인으로서의 아름다움과 미는 구별해야 한다. 왜냐하면, 모든 존재에서 분유와 분유된 대상을 구분함으로써, 아름다움에 분유하는 대상을 아름답다고 하고 모든 아름다운 대상들에 미를 창조해내는 원인이 분유하는 것을 아름다움이라 부르기 때문이다. 초존재적인 미는 아름다움이라 불린다. 그 이유는 거기서부터 만물에 적합한 미가 모든 실재에 나누어 전해지기 때문이며, 만물을 비추면서 방사되는 빛의 형식으로 미의 창조에 일부분을 담당하여 비례와 광휘의 원인이 되기 때문이고, 또한 모든 만물을 불러들여서 만물 속의 만물을 통일체로 환원시키기 때문이다. 보편적 미이면서 동시에 초미이자 영원한 미이며 언제나 동일하고 불변하게 아름다운 미는 생성하거나 소멸하지 않으며, 커지거나 기울지도 않고, 대상에 따라 아름답거나 추한 것이 아니며, 때에 따라 아름답거나 추한 것도 아니고, 어떤 관계에 따라 아름답거나 추한 것이 아니며, 장소에 따라 아름답거나 추한 것도 아니고, 사람에 따라 아름답거나 추한 것도 아니다. 그것은 스스로 본디 균일하며 영원히 아름답고 모든 아름다운 대상들이 본래 가지고 있는 미를 최고도로 포괄하고 있는 것이다. 모든 미와 모든 아름다움은 균일한 토대며 모든 아름다

τὸ καλόν, ὅτι τοῦ καλοῦ καὶ ἀγαθοῦ κατὰ
πᾶσαν αἰτίαν πάντα ἐφίεται· καὶ οὐκ ἔστι
τι τῶν ὄντων, ὃ μὴ μετέχει τοῦ καλοῦ καὶ
ἀγαθοῦ.

운 대상들의 단순하고 초자연적 본질의 원인이
된다. 이 미로부터, 모든 존재하는 사물들이 각각
의 방식대로 존재를 이루어내게 된다. 모든 조화
와 우정, 관계가 생겨나는 것이 미 때문이다. 모
든 것은 미에 의해 통합된다. 미는 모든 것을 움
직이게 하고 실재적 미의 사랑 속에 모든 것을 결
합시킴으로써 동력인으로서 모든 것의 원리가
된다. 그것은 모든 만물의 한계이며, 사랑의 대상
이자 목적인이다(왜냐하면 모든 것이 미 때문에
생겨나기 때문이다). 그것은 또 모범적 원인이
다. 왜냐하면 그것을 통해서 모든 것이 형식을 부
여받기 때문이다. 그리고 이 때문에 미는 선과 일
치한다. 모든 원인들은 대상들에게 미와 선을 추
구하도록 명하기 때문이다. 또한 미와 선에서 일
부분을 가지지 못한 존재는 없다.

**PSEUDO-DIONYSIUS, De coelesti
hierarchia, II. 4 (PG 3, c. 144).**

2. ἔστι τοιγαροῦν οὐκ ἀπᾳδούσας ἀνα-
πλάσαι τοῖς οὐρανίοις μορφάς, κἄκ τῶν ἀτι-
μωτάτων τῆς ὕλης μερῶν, ἐπεὶ καὶ αὐτὴ,
πρὸς τοῦ ὄντως καλοῦ τὴν ὕπαρξιν ἐσχηκυῖα,
κατὰ πᾶσαν αὐτῆς τὴν ὑλαίαν διακόσμησιν
ἀπηχήματά τινα τῆς νοερᾶς εὐπρεπείας ἔχει.

위-디오니시우스, 천상의 위계론, II. 4(PG 3, c. 144)
정신적인 것을 육체적 형식으로 나타낼 수 있다
2. 그러므로 질료 중 가장 초라한 조각조차도 천
상의 것에 적합한 형식을 창조할 수 있다. 진정한
미로부터 존재를 얻게 된 바로 그 질료 역시 전체
배열 내에 지성적 미의 흔적을 보존하고 있기 때
문이다.

**PSEUDO-DIONYSIUS, Epistola X
(PG 3, c. 1117).**

3. ἀληθῶς ἐμφανεῖς εἰκόνες εἰσι τὰ ὁρατὰ
τῶν ἀοράτων.

위-디오니시우스, 서간집 X(PG 3, c. 1117).
3. 사실 가시적 사물들은 비가시적 사물들의 영
상이다.

**PSEUDO-DIONYSIUS, De ecclesiastica
hierarchia, IV, 3: Paraphrasis Pachymeres
(PG 3, c. 489).**

4. εἰ πρὸς τὸ ἀρχέτυπον κάλλος ὁ γρα-
φεὺς ἀκλινῶς ἀφορᾷ μὴ περισπώμενος ἔνθεν
κακεῖθεν, ἐξακριβώσει τὸ μίμημα.
 Cf. P. G. 3, c. 473.

위-디오니시우스, 교회의 위계론, IV, 3: 파키메레스
의 주해(PG 3, c. 489). 예술과 원형
4. 화가가 자신의 생각을 이리저리 흩뜨리지 않
고 원형의 미를 확고부동하게 바라보기만 한다
면, 정확하게 자신의 재생적 영상을 작업하게 될
것이다.

PSEUDO-DIONYSIUS, De coelesti
hierarchia, 3 (PG 3, c. 121).

5. μηδὲ δυνατόν ἐστι τῷ καθ' ἡμᾶς νοῖ
πρὸς τὴν ἄϋλον ἐκείνην ἀναταθῆναι τῶν οὐρα-
νίων ἱεραρχιῶν μίμησίν τε καὶ θεωρίαν, εἰ μὴ
τῇ καὶ αὐτὸν ὑλαίᾳ χειραγωγίᾳ χρήσαιτο, τὰ
μὲν φαινόμενα κάλλη τῆς ἀφανοῦς εὐπρεπείας
ἀπεικονίσματα λογιζόμενος· καὶ τὰς αἰσθητὰς
εὐωδίας, ἐκτυπώματα τῆς νοητῆς διαδόσεως
καὶ τῆς ἀΰλου φωτοδοσίας εἰκόνα, τὰ ὑλικὰ
φῶτα.

PSEUDO-DIONYSIUS, Mystica theologia, II
(PG 3, c. 1025).

6. τοῦτο γάρ ἐστι τὸ ὄντως ἰδεῖν καὶ
γνῶναι καὶ τὸν ὑπερούσιον ὑπερουσίως ὑμνῆ-
ναι διὰ τῆς πάντων τῶν ὄντων ἀφαιρέσεως,
ὥσπερ οἱ αὐτοφυὲς ἄγαλμα ποιοῦντες ἐξαιρούν-
τες πάντα τὰ ἐπιπροσθοῦντα τῇ καθαρᾷ τοῦ
κρυφίου θέᾳ κωλύματα καὶ αὐτὸ ἐφ' ἑαυτοῦ
τῇ ἀφαιρέσει μόνῃ τὸ ἀποκεκρυμμένον ἀνα-
φαίνοντες κάλλος.

위-디오니시우스, 천상의 위계론, 3(PG 3, c. 121).

가시적인 것을 통해서 비가시적인 미로

5. 우리의 마음이 재료 없이 재생하고 물질적 수
단을 사용하여 천상의 위계를 관조하기란 불가
능하다. 사고하는 사람에게는 현상적 미가 비가
시적 미의 영상이 된다. 감각적 향기는 지성적 원
인의 반영이며, 물질적 빛은 광휘의 비물질적 원
천을 가진 영상이다.

위-디오니시우스, 신비 신학, II(PG 3, c. 1025).

창조성은 불필요한 것을 제거하는 것이다

6. 여기 진정한 관조와 진정한 인식이 있다. 존재
위에 있는 그는 모든 실재가 거부당할 때 초존재
적으로 영예로운 분이다. 마찬가지로 자연적 질
료로부터 조각상을 제작하기 위해서 조각가는
존재의 순수한 시야의 진로를 방해하는 불필요
한 재료를 제거한다. 그렇게 함으로써만 순수한
형식의 미를 드러낼 수 있게 되는 것이다.

5. 비잔틴 미학
BYZANTINE AESTHETICS

1. 비잔틴의 세계관 비잔틴 미학은 그리스 교부들과 위-디오니시우스 미학의 연장선상에 있었다. 그것은 미적 경험의 결실이 아니라 세계에 대한 일반적 태도의 산물이었다. 이 태도는 복음서 및 초월주의적 헬레니즘 철학에서 영감을 받은 종교적인 태도였다.[23] 그것을 세 가지 명제로 요약해볼 수 있겠다.

첫째, 두 가지 세계가 있다. 지상계와 신적인 세계, 물질세계와 정신세계가 그것이다. 두 세계 중 정신적인 세계가 먼저다. 거기에는 물질세계가 모델로 삼은 원형이 있고 존재의 위계질서에 의해 물질세계와는 떨어져 있다. 정신계는 완전하다. 둘째, 물질세계라고 해서 완전히 악한 것은 아니다. 왜냐하면 신이 물질세계에 내려와서 거기에 거하기 때문이다. 비잔틴의 세계관에서는 성육신(成肉身)의 신비가 인간의 희망과 위안의 전부를 이룬다. 셋째, 인간은 지상에서 살지만 보다 높은 세계에 속해 있다. "천상계가 우

주 23 N. v. Arseniev, Ostkirche und Mystik(München, 1925).

N. Gass, *Genadius und Pletho, Platonismus und Aristotelismus in der griechischen Kirche*(Wroclaw, 1944).

V. N. Lazariev, *Istoriya vizantiyskoy shivopisi*, vols. I and II, (Moskva, 1947).

최근 저술은 O. Demus, *Byzantine Mosaic*, Decoration(2nd. ed. 1953)와 P. A. Michelis, *An Aesthetic Approach to Byzantine Art*(1955). 이 두 권 중 앞 책은 비잔틴 미학 속에서 동방과 서방이 혼합된 것을 보고 있으며, 뒷 책은 전적으로 그리스의 유산이다.

리의 진정한 고향이다"라고 비잔틴의 신학자 니케포루스 블레미데스가 쓴 바 있다. 인간의 목적은 고향으로 가는 길을 마련하는 것이다. 니케포루스는 "우리는 먹고 마시기 위해 태어난 것이 아니라 창조주의 영광을 향해 덕을 드러내기 위해 태어났다"라고 썼다.

이런 종교적 이원주의가 비잔틴 미학을 지배했다. 비잔틴 미학은 위-디오니시우스의 미학처럼 초월적인 미와 연관되어 있었다. 비잔틴 미학의 공헌은 미개념보다는 예술에 대한 특별한 입장에 있었다. 그러나 그것도 예술가들의 길안내를 하기 시작한 후에서야 저술가들에 의해 정립된 것이었다. 성육신의 신비와 맥을 같이하여 예술에서 신을 묘사하는 것이 허용되었고, 예술의 기능은 사람들의 마음을 물질세계에서 신적인 세계로 끌어올리는 것이었다.

ATTITUDE TO ART

2. 예술에 대한 태도 종교적이고 초월적인 세계관과 나란히 당시의 민족적 · 지리적 · 정치적 환경 또한 비잔틴 예술과 미학에 반영되었다.

A 비잔틴 사람들은 스스로를 그리스인이라 여겼으며 사실상 대부분 그리스인들이었다. 그들은 고대 그리스 작가들의 작품을 읽었고 고대 그리스인들을 모범으로 삼았다. 그들은 고대 그리스 예술의 전통과 형식, 개념들을 그대로 유지하고자 했고 실상 그렇게 했다.

B 그러나 유럽의 동쪽에 살면서 그들의 영역이 아시아로 확대되어 가자, 그들은 아시아의 영향권으로 들어갔다. 그들이 추상적 형식, 빛나는 보석, 금빛 나는 색채들에서 즐거움을 얻도록 배운 것은 그리스가 아니라 동방에서였다. 비잔틴 사람들의 역할은 고대의 유산을 보존하는 것으로 생각되었지만, 그들은 고대의 유산을 보존한 만큼 변형시키기도 했다.

C 수 세기 동안 비잔티움은 세계적인 힘을 가지고 있었고 비잔티움과 관계된 모든 것은 규모가 대단했다. 예술 또한 초인간적 비례를 묘사하고 형식을 승화시키며 숭고의 감각을 전달하는 능력에 있어서 고대인들의 예술을 능가했다. 이것이 비잔틴 미학에 반영되어 있다.

D 비잔틴 사람들은 유럽의 해체와 야만주의의 와중에서 자신들만이 여전히 세력과 위대성, 문화를 보존하고 있다고 믿었다. 그런 것들을 계속 유지하고자 하는 욕망이 그들의 지구력과 보수주의에 기여했다. 부르크하르트가 말했듯이, 비잔틴 예술은 소멸해가는 것을 영속시키는 데 보기 드문 집요함을 가지고 있었으니 그것이 지구력이었다.

E 비잔틴의 황제들은 세속과 교회 모두에서 무한한 권력을 휘둘렀다. 그들의 의지는 지고한 법이었다. 권력과 문화는 그들의 수도에 집중되었다. 비잔틴의 세력은 비잔틴이 독재화되고 통합되는 만큼 집중화되었다. 국가의 생활, 그 중에서도 특히 지적인 생활과 예술적 생활은 황제와 그의 관리들에 의해 통제당했는데, 그들은 반대나 개혁을 일절 용인하지 않았다. 그래서 비잔틴의 문화와 철학은 더 풍부했을지는 모르나, 보다 단일화될 수밖에 없었으며 서방의 문화 및 철학보다 내부적으로 차별화되어 있지 않았다. 일단 한 번 창조된 형식들은 수 세기 동안 지속되었다. 독재자들에 의해 강요된 것이라 할지라도 예술에 대한 기존의 견해들을 변형시키려는 시도는 끊임없는 반대에 직면했다.

MYSTICAL MATERIALISM
3. 신비적 유물주의 비잔틴 예술의 기능은 황제의 궁전 양식을 따라서 장대한 규모로 설정되었다. 비잔틴 교회에서는 모든 예술들이 연합되어 제작되었다. 이를테면 기념비적인 건축, 벽과 둥근 지붕의 모자이크와 회화, 그

림들, 전례의 장식과 의상, 예배식과 암송, 말과 멜로디 등 — 이 모든 것들이 미적 즐거움을 주고 영혼을 신께로 고양시키기 위해 고안되었던 것이다. 비잔틴의 예배식은 "신비적 유물주의"라 불리는 것을 특징으로 하고 있었다. 물질적 화려함은 신비한 관념을 전달하고 미적 경험을 통해서 신께로 인도될 수 있도록 하기 위해 사용되었다. 그런 것은 철학자들 중 가장 추상적이고 신비한 부류들, 위-디오니시우스에 의해 영감을 받았지만, 미와 의식에 대한 그리스적 욕구도 고려되었다. 비잔틴 사람들에게 종교적 예식은, 아테네인들에게 연극 공연이 차지하는 비중과 같은 것이었다. "그리스인들은 자신들이 보고 만질 수 있는 것만을 믿었다. 그래서 피디아스의 시대가 있었던 것이며, 비잔틴 시대에도 계속 남아 있을 수 있었던 것이다. 그러나 이 믿음의 대상은 급격한 변화를 겪었다. 고대 그리스에서는 범신론적 신성이었다가 중세 비잔티움에서는 가장 순수한 정신성에 대한 관념을 구체화하는 초월적인 신이었던 것이다."[주24]

비잔틴 예술은 그 모든 감각적 장대함과 물질적 화려함에도 불구하고 신비하고 상징적이었다. 그것은 정신적 · 초월적 미학에서 나왔다. 하느님의 위대함은 교회의 위대함에 반영되어 있었다. 의식의 눈부신 화려함 · 금 · 은 · 보석과 여러 가지 색깔의 대리석 등이 천상의 호화스러움을 재현했다. 종교 행사 도중 경험하게 되는 시각과 소리의 즐거움은 천국의 기쁨에 대한 약속이었다. "지상의 덧없는 화려함이 이토록 장대할진대, 올바른 사람들을 위해 예비된 천국의 화려함은 어떠해야 할 것인가?"라고 가자(Ghaza)의 주교인 포르피리우스는 썼다. 프로코피우스는 성 소피아 성당에 대해 서술하면서 이렇게 썼다.

주 24 Lazariev. *Istoriya vizantiyskoy shivopisi*, vols. I and II, (Moskva, 1947), p.27.

누구든지 이 교회에 기도하러 들어온 사람이라면 이 교회가 인간의 힘이나 예술로 지어진 것이 아니라 하느님의 주도 하에 지어진 것임을 느끼게 된다.

주교 포티우스는 한층 더 나아가서 "믿음있는 자는 마치 천국에 들어오는 것처럼 교회에 들어온다"고 썼다.^{주25}

IMAGE AND PROTOTYPE

4. 영상과 원형 종교적이고 정신적인 비잔틴 미학에 대한 가장 순수한 표현은 회화에 있었다. 회화는 하느님을 예배하는 데 사용되었을 뿐 아니라 하느님과 그의 성인들을 재현하는 데도 사용되었다. 당시의 회화는 그리스도와 성인들의 오직 한 가지 형식 — "에이콘(eikon)" 혹은 "영상", "닮은 모습"만을 택했다. 가시적 세계의 나머지 부분은 인간의 형식을 위해 무시당했다. 신학적으로 이것은 하느님 자신이 성육신으로 인간의 형식을 취하셨기 때문에 정당화되었다.

인간의 형식이 비잔틴 회화에서 묘사되긴 했지만 예술가가 그리고자 했던 것은 육체가 아니라 영혼이었다. 육체는 단지 영혼의 상징에 불과했다. "훌륭한 예술가는 육체가 아니라 영혼을 그린다"고 당대의 한 신학자가 쓴 바 있다. 그렇게 하기 위해 예술가는 인체를 가장 추상적이면서 최소한의 유기적 형식으로 축소시킴으로써 인체를 비물질화시켰다. 이것이 비잔틴의 에이콘에 관해 주목해야 할 첫 번째의 것이다.

둘째, 예술가는 인간 형식의 일정한 면이 아니라 인간 형식의 본질을 제시했다. 본질은 이데아 혹은 영원한 원형과 일치하는 것이었다. 여기서

주 25 Quoted by O. Wulff, *Byzantinische Zeitschrift*, XXX(1930).

우리는 이미 언급했던 이원적 사고방식, 즉 현세적인 것과 영원한 것의 분리를 발견하게 된다. 현세적인 모든 것은 영원한 세계 속에 그것의 원형을 가지고 있다. 에이콘은 현세적인 형식의 원형을 제시하고, 보는 이의 마음을 원형에다 고정시킴으로써 그의 관심을 영원한 것으로 향하게 하며 그의 마음을 고양시켜 하느님을 관조하게 하려는 의도가 있는 것이다. 회화 자체는 한낱 수단일 뿐 목적이 아니다. 회화의 진짜 대상은 보이지 않는 것이다. "가시적인 영상들을 통해서 정신에 의해 위로 옮겨가는 우리의 마음은 신의 비가시적인 위대성을 추구해야 한다."

에이콘은 단순히 보여주려는 의도가 아니라 오랫동안 집중하며 관조하는 가운데 그 앞에서 기도하게 하려는 의도가 있는 것이다. 그러므로 화가는 성자들을 움직임 없게 묘사했으며, 보는 이가 눈을 성자의 눈에 맞추고 움직임 없이 집중한 채로 있기를 바랐다. 고대 조각의 토르소처럼 얼굴과 특히 눈은 그림의 중심점이 되었다. 성자의 모습은 가늘고 길게 묘사되어 비물질화되고 지상으로부터 분리되어 있었다. 그의 배경은 황금빛이었는데 그렇게 함으로써 그에게서 실재적인 공간을 제거하고 그를 실재보다 위로 고양시키게 된다. 세계로부터 유리된 것은 그림을 부자연스럽게 색칠함으로써 한층 더 강화되었다. 국소적 색채들은 원형의 불변성과 무시간성을 증명이라도 하듯 언제나 꼭같았다. 때때로 에이콘에 보이는 자연의 단편들, 산이나 식물들조차 기하학적 형태나 결정체로 축소되고 비물질화되어 다른 세계에 속해 있다는 인상을 주었다. 비잔틴 예술에는 종교가 너무나 깊숙이 스며들어 있어서 다마스쿠스의 요한이 이렇게 썼을 정도였다.

만약 어떤 이교도가 당신에게 와서 "당신의 믿음을 보여주시오"라고 말한다면, … 그를 교회로 인도해가서 성상 앞에 서게 하라.

사실 영원한 원형을 재현하는 에이콘은 관조의 대상일 뿐만 아니라 숭배의 대상이 되기도 했던 것이다.

삼차원의 조형예술은 공식적으로는 배제되지 않았지만 비잔틴 예술에서 설 자리가 없었다. 너무 물질적이고 실재적이어서 영원한 원형만을 재현하려는 의도가 있는 예술에서는 자리가 없었던 것이다.

사물의 덧없는 외관보다는 원형의 재현을 요구했던 미학에서는 예술가의 환상이나 관념의 독창성을 위한 여지가 거의 없었다. 이로 말미암아 도상학이 확립되고 불변하는 표준율이 나오게 되었다. 그것은 예술의 창의성을 제한했다. 예술가의 역할은 헬레니즘 시대에 비해 상당히 저하되었다. 예술가들이 비개인적이고 익명으로 되었던 것이다. 그러나 여러 세대들을 위한 모든 예술의 노력을 단 하나의 목적에 집중시킴으로써 오늘날의 우리들조차 그 완성도에 놀랄 만큼의 예술적 결과를 낳았다.주26

CONTROVERSY OVER THE VENERATION OF IMAGES

5. 성상 숭배를 둘러싼 논쟁 비잔틴 예술은 불과 몇 세기 지나지 않아서 비잔티움 자체에서 비잔틴 예술을 낳았던 바로 그 원리에 대한 호소로 인해 비난받게 되었다. 방향이 명백했던 비잔틴 미학은 미학사 전체를 통해 가장 완고한 논쟁인 성상파괴에 관한 논쟁을 야기시켰다. 비잔틴 신학자들은 회화를 종교적인 주제까지로 제한했고, 그 결과 그림의 유일한 주제는 그리스도와 성자들이었다. 그림은 찬미의 대상일 뿐만 아니라 숭배의 대상이기도 했다. 그러나 신을 재현하는 그림을 숭배하고 심지어 그리는 행위조차 우상숭배적이며 이단적이므로 그것들은 파괴되어야 한다는 믿음이 생

주 26 A. Grabar, *La peinture byzantine*(Genève, 1953).

겨났다. 권위당국은 그런 파괴를 지시했고 지시에 따라 실행되었다.

논쟁의 과정은 다음과 같다.주27 725년 황제 레오 3세가 성상들을 반대하는 첫 번째 칙령을 발표했다. 교황 그레고리우스 2세가 그 칙령을 인정하지 않을 뿐만 아니라 황제를 파문시켰기 때문에 즉각 논쟁이 불붙었다. 황제는 자신의 입지를 세웠다. 그것은 지배자들간의 싸움이 아니었다. 비잔틴과 로마 모두에서 성상에 애착심을 갖고 있던 보통 사람들 모두가 소동에 휩싸였다. 논쟁은 레오 3세와 그레고리우스 2세가 죽은 뒤 사그라지기는커녕 다음 황제와 교황들 하에서 점점 더 가열되어 갔다. 성상파괴자들을 파문시킨 731년 종교회의 후 황제 콘스탄티누스 5세(741-775)는 자신의 활동을 한층 강화하여 명령 및 서한으로 그리스도와 성인들의 성상에 대한 비난을 정당화했다. 그가 재위하는 동안 예술작품에 대한 사상 최대의 파괴운동이 일어났다. 교구의 사제들은 압력을 받고 굴복했으며 종교적인 훈령은 확고부동했다. 그러므로 그들은 힘을 잃었고 수 천의 수도사들이 서방으로 떠났다. 이것은 사람들이 예술에 대한 태도를 위해 자유로써, 심지어는 목숨으로써 대가를 치렀던 역사상 드문 경우 중 하나였다.

비잔틴 정부가 일시적으로 성상애호자들의 편으로 기울었던 것은 불과 반 세기 후 이레네우스 황제(780-802) 치하에서였다. 787년 니케아 공의회는 성상파괴운동을 비난했고 성상숭배를 다시 도입했다. 그러나 다른 곳에서는 성상을 둘러싼 갈등이 공명을 얻었다. 샤를마뉴 대제의 청으로 794년 프랑크푸르트에서 열렸던 주교 회의는 니케아 공의회의 결정을 부분적

주 27 K. Schwarzlose, *Der Bilderstreit, ein Kampf der griechischen Kunst um ihre Eigenart und ihre Freiheit*(Gotha, 1890).

G. Ladner, "Origin and Significance of the Byzantine Iconoclastic Controversy", *Medieval Studies*, II(1940), pp.127-149.

으로 파기했다. 비잔틴에서도 머지않아 변화가 일어났다. 813년부터 아르메니아인인 레오 5세(813-820) 치하에서 성상파괴운동의 두 번째 파고가 시작되었다. 테오필루스 황제(829-842) 하에서 갈등은 이제 콘스탄티노플에서만 그러긴 했지만 여전히 공공연한 광신행위와 함께 요동쳤다. 그가 842년에 죽은 후에서야 무려 백 년 이상 계속되어온 싸움이 성상수호자들의 결정적인 승리로 끝이 났다.

논쟁은 교리상의 것이었지만 결과는 실제적으로 나타났다. 그 이전까지 있었던 거의 대부분의 비잔틴 예술을 파멸시키는 결과를 낳은 것이다. 싸움의 기원은 종교적이었으나, 논쟁의 실질적 주제는 미학적인 것이었다. 신학적 주장들이 채택되긴 했지만 그것들은 미와 예술에 관련된 것들이었으므로, 이 문제를 미학사에서 빼놓을 수는 없다.

논쟁의 기본 원인은 두 신학적 교리 및 신학에 의해 야기된 예술에 대한 두 가지 견해 사이의 대립이었다. 그것은 또한 비잔티움에서 만난 두 문화, 즉 "그림으로 나타난" 그리스인들의 문화와 추상적인 동방 문화의 충돌이기도 했다. 그리고 그것은 또 두 사회집단의 충돌이었다. 지배 왕조, 궁정 그리고 궁정과 연계된 고급 성직자들은 성상에 반대하는 입장이었는가 하면, 전통에 충실하고 신앙에 대한 구체적인 재현을 필요로 했던 급이 낮은 성직자, 수도사 그리고 대중들은 성상에 우호적인 입장이었던 것이다. 그 논쟁에는 정치적 동기도 있었는데, 두 번째 국면에 가서는 정치적 동기가 교리적인 것보다 훨씬 더 강력했다. 성상파괴를 찬성한 황제들 중 레오 5세를 비롯한 많은 수가 신학자들이 아니라 군인이자 정치가들이었다. 그들은 기독교도들과 성상을 인정하지 않았던 비잔틴의 수많은 집단들, 즉 이슬람교도 · 유대인 · 마니교도들간의 화해를 보고 싶어했다. 그러면서도 자신들의 절대권력을 유지하기 위한 필요조건으로서 성직자를 약화시키

고 싶어 하기도 했다.

성상숭배에 대한 적대감은 오랫동안 동방의 종교 및 종파의 영향 아래로 들어온 소아시아에서 들끓어왔는데, 거기서부터 차츰 비잔티움으로 스며 들어온 것이다. 기독교와 같은 정신주의적 종교에서는 이런 적대적인 태도가 늘 있었다. 비잔티움에서는 기독교에 대한 초월적 개념과 성상파괴 운동이 우위를 차지하지 않을 수가 없었다. 이런 일은 제국의 동방쪽 출신 황제들이 왕좌를 차지하게 되자마자 벌어졌다. 성상파괴주의자들의 우세 함은 순수하게 정신적인 동방의 문화가 우세함을 반영한 것이었다. 성상수 호운동의 결정적 승리는 추상에 대한 형상의 승리로서 그리스의 전통을 옹 호하는 승리였다. 이 승리는 신비론에 의지함으로써 확고하게 되었다. 동 방의 제국에서는 신비주의만이 성상숭배를 구제할 수가 있었던 것이다.

논쟁은 이레네우스 황제 치하의 평화시대를 기점으로 두 국면으로 나 뉘어졌다. 첫 번째 시기 동안에는 그리스 교회의 박사였던 다마스쿠스의 요한이『성상수호론 *Pro sacris imaginibus orationes tres*』에서 성상수호적 입장 을 정립했다. 두 번째 시기의 성상 옹호자들은 콘스탄티노플의 대주교(8세 기가 넘어갈 무렵)이자『성상수호를 위한 변명 *Apologeticus pro sacris imaginibus*』과 『성상파괴론자에 대한 세 논박 *Antirrhetici tres*』의 저자인 니케포루스와 무엇 보다도 스투디오스의 수도원 출신으로 콘스탄티노플의 수도사였던 테오 도로스(759-828)였다. 테오도로스는 한동안 추방되었다가 성상을 주제로 여 러 저술을 집필했는데 그 중『성상파괴론자에 대한 세 논박 *Antirrhetici tres adversus iconomachos*』이 특별하다.

성상파괴주의자들의 저술들은 남아 전해지지 않고 있다. 성상파괴주 의자들이 예술작품들을 파괴했듯이, 성상수호자들은 자신들이 승리한 후 에 성상파괴주의자들의 저술들을 파괴했다. 그러나 그들이 주장했던 견해

들과 반대세력들의 저작에 대해 개진했던 의견들은 발견할 수가 있다.

6. 성상파괴주의자들의 견해 성상파괴주의자들의 목표는 찬양받을 만했다. 그들은 종교적 숭배를 개혁하고, 종교의 우상숭배와 신성모독을 진압하고자 했던 것이다. 그들이 반대세력에게 굴복했다면, 그것은 그들의 지성주의, 대중에게까지 다가가지 못한 무능력 때문이었다. 그들의 주장은 간단했다. 신격은 그림으로 재현될 수 없다는 것이었다.

어떤 성상도 신격의 본질을 묘사할 수 없다.

신을 그림으로 재현하는 것(페리그라페 *perigraphe*)은 불가능할 뿐만 아니라 적절하지도 않다. 그것을 시도하는 일은 신적인 것과 지상의 것을 구별하지 못하는 것을 의미한다. 성상을 숭배하는 것은 더더욱 적절치 못하다. 이 견해는 때로는 온건하게, 때로는 극도로 과격하게 개진되었다. 온건한 형식에서는 성상의 숭배에 반대하는 정도였지만, 과격한 형식에서는 어떠한 성상도 사용하지 못하게 하며 그 모든 것을 파괴하도록 요구했다. 다르게 표현하면, 온건한 형식에서는 성상의 종교적 숭배(라트레이아 *latreia*)를 반대하는 정도였지만, 과격한 형식에서는 모든 종류의 숭배(프로스키네시스 *proskynesis*)에 반대했다.[주28]

주 28 G. Ostrogorsky, *Studien zur Geschichte des byzantinischen Bilderstreites*(1929). Schwarzlose, *Der Bilderstreit, ein Kampf der griechischen Kunst um ihre Eigenart und ihre Freiheit*(Gotha, 1890).

7. 성상수호적 입장 성상수호적 입장은 단순한 사람의 입장이긴 했지만, 그 입장을 지지하기 위해 동원된 주장들은 복잡하고 사변적이며 뒤얽혀 있었다. 그것은 물론 대중들의 주장이 아니라 신학자들의 주장이었다. 성상파괴주의자들은 주장의 근거를 지상의 것과 신적인 것의 이원주의에 두었고 (비잔틴의 세계관의 근본 사상들 중 첫 번째), 성상수호자들은 이 이원주의를 극복한 성육신(두 번째의 근본 사상)을 근거로 삼았다. 신격을 재현할 수 없다는 반론에 대해, 그들의 첫 번째 회답은 간단하게 그리스도의 형상은 신적 본질이 아닌 인간적 본질로 그리스도를 묘사했다는 것이었다.

그리스인들에게는 진리와 심지어 가장 초월적인 것조차도 감각을 통해서만 얻어질 수 있다는 것이 명백했다. 다마스쿠스의 요한은 성상숭배를 옹호하면서 하느님과 순수하게 지적으로 합일되는 것은 조리에 맞지 않다고 말했다. 우리는 육체와 상관없이 정신에 도달할 수는 없는 그런 방식으로 육체와 합일되어 있다. 우리는 우리가 듣는 말에 의해서만큼이나 우리가 보는 형상들에 의해서 정신적인 것을 파악한다. 하느님께서 가시적 사물들 속에서 스스로를 나타내시는 것은 자연스러우며, 만약 하느님께서 가시적 사물들을 통해 스스로를 나타내신다면 그 사물들은 완전히 물질적인 것이 아니게 된다. 위-디오니시우스의 이런 교리는 비잔틴 신학자들에게 잘 알려져 있었으며 회화에 적용되기를 요구했을 뿐이었다.

8 다마스쿠스의 요한과 스투디오스의 테오도로스 비잔틴 화가들은 성상이 원래의 신적 원형과 닮았으므로, 독실한 사람들은 성상을 관조하는 가운데 하느님을 관조한다는 것을 처음부터 당연하게 생각했다. 요한의 견해로는,

이런 닮음은 성상숭배를 정당화하기에 충분했다.[주29] 논쟁의 두 번째 국면에서 테오도로스는 좀더 나아가서 그리스도의 형상은 그리스도와 닮았을 뿐 아니라 그와 일치한다고 주장했다. 이것은 재료(그림에서의 재료는 나무와 물감이다)나 본질의 일치가 아니라 인격의 일치다.

그는 신플라톤 주의 철학과 디오니시우스의 철학을 언급하면서 성상의 신성성에 대한 이런 견해를 정당화시켰다. 그것은 원래 기독교 신앙의 일부가 아니라 테오도로스 자신이 도입한 철학적 사변이었다. 이 이론에 따르면, 낮은 단계의 존재는 보다 높은 단계의 존재의 반영이며 거기로부터 유출된다고 한다. 모든 생물, 특히 인간은 신의 영상이며 신으로부터 유출되었다. 회화에 적용해보면 이것은 그리스도의 영상이 그리스도로부터의 유출이기도 하다는 뜻이었다. 화가는 신에 대해 자신이 가지고 있는 관념을 그리는 것이 아니라 신, 즉 원형을 그리는 것인데 신은 유출에 의해 질료 속으로 들어가는 것이다. 그러므로 영상(image)은 원형과 닮았다.

원형은 영상 속에서 스스로를 드러낼 수 있을 뿐 아니라 드러내어야 한다. 그렇지 않으면 원형이 되지 못할 것이다. 물체와 그림자의 관계처럼 영상과 원형은 분리될 수 없다. 원형은 그 안에 영상을 지니고 있으며 영상을 만들어내야 한다. 원형과 그림 사이에는 필연적인 관계가 있다.

우리는 신의 형상대로 창조되었기 때문에 신으로부터 유출된 영상을 파악하고 만들어낼 수가 있다. "형상 속에 신성이 있다고 말한다 해도 잘못은 아니다."

주 29 "물질적인 사물들은 그 자체로는 숭배를 받을 자격이 없지만, 만약 은총으로 가득한 누군가를 묘사할 경우에는 거기에도 은총이 깃든다고 주장하는 것은 신앙에 따른 것이다."
John Damascene, *De imaginibus oratio*(*Patrologia Graeca*, vol. 94, c. 1264).

물론 그 형상은 원형과 일치하지 않는다. 물질적으로 다른 것이다. 그러나 그 둘은 공통된 형식을 가지고 있으며 이 형식은 원형이 영상에게 힘을 전이시켜주기에 충분하다. 그러므로 기적적인 형상들이 존재하며 신의 형상들은 공경심을 갖고 다루어야 한다.[주30]

세계는 신의 창조물이므로 신의 영상이기도 하며 최소한 그의 일별이라도 드러낸다.[1] 그러므로 신의 원형을 묘사하고자 하는 예술가는 창조물들로부터 취한 형식들을 사용할 수 있다.[2] 그 영상은 원형과 진정으로 닮았다.[3] 그것은 원형에 "참여(혹은 분유)"하고 있는 것이다.[4] 예술가는 원형을 고려하여 자신의 작품을 제작한다.[5] 그는 원형을 재생산하는 것인데, 정신적으로가 아니라 물질적으로 적어도 부분적으로는 재생산하는 것이다.[6] 그림을 보는 사람이라면 누구든 원형을 보는 것이다. 하느님께서 그 그림 속에 계시기 때문이다.[7-8]

CONSEQUENCES OF THE ICONOPHILE THEORY

9. 성상수호론의 결과 그렇게 해서 미학사에서 가장 평범치 않은 예술론이 등장하게 되었다. 즉 그림은 신적 존재의 한 조각으로 파악되므로 초월적 원형과 닮은 정도에 따라 판단된다는 것이다. 예술가의 역할 및 그와 연관된 예술의 객관성에 관한 수많은 이론들이 있긴 했지만, 미학사에서 그토록 과격한 이론은 다시 없었다. 비잔틴 성상수호자들의 이론을 인정할 사람들은 아마 거의 없을 것이나 그것이 훌륭한 예술작품과 연관되어 있었고

주 30 Schwarzlose, *Der Bilderstreit, ein Kampf der griechischen Kunst um ihre Eigenart und ihre Freiheit*(Gotha, 1890).

Lazariev, *Istoriya vizantiyskoy shivopisi*, vols. I and II, (Moskva, 1947).

G. Ladner, "Der Bilderstreit und die Kunstlehren der byzantinischen und abendländischen Theologie", *Zeitschrift für Kirchengeschichte*, 3 Folge, Bd. 50, Heft I-II(1931).

그 나름의 방식으로 이런 종류의 예술이 영속화되는 데 기여했다는 것은 아무도 부인하지 못할 것이다.

이 이론에 의하면, 예술은 자연의 단순한 재생품이 될 수가 없다. 왜냐하면 예술이 초월적인 원형을 묘사하는 것으로 되어 있었기 때문이었다. 그러나 자연도 원형으로부터 나온 것이므로 자연도 고려해야 했다. 비잔틴 예술은 이 두 가지 요구사항들을 충족시키고자 노력했다. 비잔틴 예술은 극단적으로 이상주의적인 이론에 뿌리를 두면서도 실제적인 요소들을 가지고 있었던 것이다.

성상수호자들의 이론 덕분에 예술작품은 서방에서는 얻지 못했던 신비한 가치를 획득했다. 이 이론은 도상학적 유형의 창조에도 영향을 미쳤는데, 비잔틴 사람들은 초자연적인 기원을 그러한 도상학적 유형에 의한 것으로 보았으며 그런 유형은 수 세기 동안 그들의 예술 속에 존속되었다.

ICONOCLASTIC INFLUENCES ON AESTHETICS AND ART

10. 미학 및 예술에 끼친 성상파괴운동의 영향　어떤 면에서 성상파괴주의자들의 행위는 예술 및 예술론 모두에 건설적 효과를 낳았다. 성상수호자들에게서는 신비적 예술론을 이끌어내고 성상파괴주의자들 스스로는 사실적 예술을 시작할 수 있게 되었기 때문이다. 그때까지 종교적인 비잔틴 사회에는 오직 이상적이고 종교적인 예술밖에 없었다. 그러나 종교적 예술을 반대하고 파괴한 황제들은 세속적 예술을 지지하여 교회로 끌어들였다. 콘스탄티누스 5세는 콘스탄티노플의 한 교회에 그리스도의 생애를 그린 그림 대신에 나무·새·동물·공작·황새 등의 그림들을 소장하고 있었다. 그의 반대세력들은 그가 교회를 "과일 저장고와 새장"으로 만든다고 비난했다.주31 왕궁들, 예를 들어 성상파괴운동의 마지막 황제 테오필루스의 왕

궁은 벽이 모두 풍경·게임·경주·사냥·연극공연 등의 그림들로 덮여 있었다. 그렇게 해서 성상파괴주의자들 덕분에 사실적이면서 정신적·신비적 내용이 없는 새로운 유형의 회화가 비잔틴에 도입되었다.

AESTHETICS AND THEOLOGY

11. 미학과 신학 성상파괴운동의 논쟁이 신학사가 아니라 미학사에 속하는지의 여부는 의심의 여지가 있을 수 있다. 사실 그 논쟁은 두 역사 모두에 속한다. 미학적 결과가 있음에도 불구하고 신학에 속하고 신학적 입장에 근거한 미학에 속하기도 한다. 종교적 입장을 취하는 미학이라 해서 미학사에서 제외되지는 않는다. 고대 미학의 상당수와 대부분의 중세 미학이 이런 종류에 속한다. 비잔틴의 논쟁은 신의 본질에 관계될 뿐 아니라 미의 본질에도 관계된다. 콘스탄티누스 5세의 명령에 의해 콘스탄티노플의 가장 큰 교회 중 한 곳에서 그리스도의 생애에 대한 모자이크가 파괴되고 그 자리에 동물과 식물 그림들이 그려졌을 때, 남아 있는 문헌이 전하듯 당시 사람들은 "모든 미가 교회에서 사라졌다"고 생각했다.

비잔틴 사람들은 이론의 근거를 같은 신학적 전제들에 두었지만 그로부터 두 파가 갈라져 완전히 반대되는 두 미학이 나왔다. 성상파괴주의자들뿐만 아니라 정통적인 성상수호주의자들도 두 개의 세계, 즉 신적인 세계와 지상의 세계, 지적인 세계와 감각적 세계의 존재를 인정했다. 그러나 성상수호주의자들은 예술이 신적인 세계를 묘사할 수 있고 또 그래야 한다

주 31 Vita Stephani. *Patrologia Graeca*, vol. 100, pp.1112-1113.

A. Grabar, *L' Empereur dans l' art byznatin, Recherches sur l' art officiel de l' empire d' Orient*(Paris, 1936).

고 믿었던 반면, 성상파괴주의자들은 예술이 그럴 수도 없고 그래서는 안 된다고 생각했으며, 그래서 예술은 감각에 들어오는 세계를 묘사할 수 있을 뿐이라는 것이다. 동일한 형이상학적 전제들로부터 성상수호주의자들은 신비 미학에 도달했으나 성상파괴주의자들은 자연주의적 미학에 도달했다. 신비 미학은 예술에서 상징적 · 정신적 · 무시간적 · 궁극적 형식의 존재를 인정했으나, 성상파괴주의자들은 이를 부정했다.

성상수호주의자들의 신비 미학은 그리스 교부들과 위-디오니시우스 미학이 발전된 것이다. 그것은 극단적이었으나 기독교적인 동방의 전형적인 산물이었고 서방에서는 그에 대한 아무런 반응이 없었다. 성상파괴주의자들의 실증적 미학은 전혀 반대되는 경우였다. 겉보기에 종교적 · 초월적 · 정신적인 환경 속에서 초월적인 것 · 정신적인 것 · 신비한 것에 대한 관심 없이 실증론을 특징으로 하면서 동부 유럽에서 고립된 하나의 면모로 남았다.

ICONOCLASM OUTSIDE BYZANTIUM
12. 비잔티움 밖에서의 성상파괴운동 성상파괴운동이 비잔티움에만 있었던 것은 아니었다. 그것은 적어도 세 번, 서로 다른 사람들 가운데, 서로 다른 문화와 종교적인 모습으로 나타났다. 첫 번째는 유대인들의 모세 종교에서, 두 번째는 아랍인의 이슬람 종교에서, 마지막으로는 비잔틴의 기독교에서 나타났던 것이다. 그것은 유대인들 사이에서 가장 먼저 일어났다. 모세의 법은 하느님이나 생물을 어떤 형태로든 닮게 만드는 것을 금지했다. 유대인들은 오랫동안 이런 점에서 독특하여 그리스 · 로마인들로부터 비난받았다(타키투스는 유대인들의 어리석고 천한 풍습에 대해 쓰고 있다).

유대인들 사이에서 일어난 성상파괴운동은 원래 생명체를 묘사하는

데 반대하지 않았던 이슬람 교인들에게 영향을 주었다. 코란에는 이 문제에 관한 어떠한 금지조항도 담겨 있지 않다. 칼리프·야지드·오마르 2세가 성상 숭배를 반대한 것은 8세기 초의 일이었다. 그럼에도 불구하고 722년 성상에 반대하는 야지드 2세의 칙령이 레오 3세의 최초의 비잔틴 법령보다 4년 앞섰다.

수 세기 동안 계속되어 수많은 나라와 문화에 확장되었던 성상파괴운동은 여러 가지 이유에서 발생한 것이다. 첫째, 우상을 방지하기 위한 것이었다. 이것은 성상의 사용을 금지하기 위한 모세의 이유였다. 둘째, 예술가는 창조할 수 있다는 주장에 반대하는 것이었다. 창조는 신 고유의 속성이기 때문이다. 이것은 이슬람교의 금지조항 뒤에 있는 이유였다. 셋째는 기독교인들 사이에서 가장 유력한 이유로서, 하느님은 볼 수 없고 상상력이 미치지 않는 곳에 계시므로 묘사될 수 없다는 것이었다. 이런 주된 이유들 외에도 여러 가지 다른 이유들이 있었다. 유대인들은 자신들이 재현적 예술의 허위로서 간주했던 것을 회피하고 싶어했다. 그들의 대변인인 알렉산드리아의 필로는 이렇게 썼다.

모세는 회화와 조각 예술이 허위로써 진리를 더럽힌다는 이유에서 그것들을 비난했다.

이슬람 교도들은 예술, 금박 입힌 천장과 화려한 직물 등에서의 과잉 및 무절제를 비난함으로써 성상을 비난하는 데 동참했다.

성상파괴운동의 영역은 다양했다. 비잔티움에서는 하느님을 인간의 형상으로 묘사하는 것만 금지되었다(가끔은 신의 형상을 숭배하는 것만 금지되었다). 이슬람교의 금지조항은 인간 일반의 묘사 모두를 포괄한다. 유대인의 금지

조항은 모든 생명체에까지 확장되었다. 수 세기 동안 유대인들은 성상에 관한 법을 주도면밀하게 살폈다. 그들이 2세기에는 그것을 문제시하지 않았지만 5세기에는 다시 되살아나 성상들을 파괴했다. 성상에 대한 이슬람 교도들의 금지는 자주 깨어졌다. 이미 보았듯이 기독교의 금령은 반대와 논쟁을 불러일으켰고 존속되지 못했다.

종교에 의해 야기된 성상파괴운동은 여건이 적합한 곳에서만 뿌리를 내렸는데, 그런 곳에서는 예술과 창조·재현 등에 대해 한정된 필요성만 있었다. 그 운동은 서구의 라틴 지역을 관통하지 못하고 동방 지역의 현상으로 남게 되었다. 심지어는 동방에서도 페르시아 인들은 성상에 대한 이슬람교의 금지조항에 집착하지 않았다. 동방과 서방의 문화가 만나는 지점인 비잔티움에서는 그 금지가 동방의 미학이 그리스 세계로 침입해들어온 것을 재현한 것으로서, 고대와 헬레니즘 시대 동안 수많은 침입이 있었으므로 또 하나의 침입이라 할 수 있겠다.

성상파괴운동은 여러 가지 다른 결과들을 낳았다. 유대인들 사이에서는 시각예술이 제한되는 결과를 낳았고, 수 세기 동안 재현적 예술이 사라지게 되는 결과도 빚어졌다. 이슬람 세계에서는 예술의 발전을 방해하지는 않았지만, 이슬람 예술은 추상적으로 되어 주로 장식적이며 아라베스크로 가득하고 상상력이 풍부하고 삶으로부터 유리되게 되었다. 비잔틴의 성상파괴운동은 성상파괴주의자 자신들 사이에서도 재현적 예술의 제작을 방해하지는 않았고, 반대 세력들 사이에서는 그것이 훨씬 덜했다.

이 모든 성상파괴운동 중에서 비잔틴의 운동이 정신적 형이상학에 직면하여 굴복했다는 점에서 독특했다.

D. 비잔틴 신학자들의 텍스트 인용

JOHN DAMASCENE, De imaginibus
oratio, I, 11 (PG 94, c. 1241).

1. ὁρῶμεν γὰρ εἰκόνας ἐν τοῖς κτίσμασι
μηνυούσας ἡμῖν ἀμυδρῶς τὰς θείας ἐμφάσεις.

다마스쿠스의 요한, 성상수호론, I, 11(PG 94, c.
1241). 신의 형상대로 창조함

1. 창조 속에서 우리는 신성의 빛을 희미하게 보
여주는 그림들을 본다.

JOHN DAMASCENE, De imaginibus
or., I, 27 (PG 94, c. 1261).

2. εἰ τοίνυν ἀναλόγως ἡμῖν αὐτοῖς αἰσθη-
ταῖς εἰκόσιν ἐπὶ τὴν θείαν καὶ ἄϋλον ἀναγό-
μεθα θεωρίαν, καὶ φιλανθρώπως ἡ θεία πρό-
νοια τοῖς ἀσχηματίστοις καὶ ἀτυπώτοις τύ-
πους καὶ σχήματα τῆς ἡμῶν ἕνεκεν χειραγω-
γίας περιτίθησι, τί ἀπρεπὲς τὸν σχήματι καὶ
μορφῇ ὑποκύψαντα φιλανθρώπως δι᾽ ἡμᾶς
εἰκονίζειν ἀναλόγως ἡμῖν αὐτοῖς;

다마스쿠스의 요한, 성상수호론, I, 27(PG 94, c. 1261).
신적인 것을 인간적 사물과 닮게 그려낼 수 있다

2. 우리 자신을 닮은 감각적 그림들과 함께 우리
가 스스로 신적이면서 비물질적인 것을 관조할
수 있게 고양되고, 인간에 대한 사랑에서 나온 신
의 섭리가 우리를 인도하기 위해 모양과 형태가
이루어지지 않은 사물들에게 모양과 형태를 빌
려주기에, 사실 거기서 적당하지 않은 것은 인간
에 대한 사랑으로부터 자신의 모양과 형태의 테
두리를 낮추어서 우리에게 맞춘 그분을 우리가
묘사하는 것이다.

JOHN DAMASCENE, De imaginibus
or., I, 9 (PG 94, c. 1240).

3. εἰκὼν μὲν οὖν ἐστιν ὁμοίωμα χαρακτη-
ρίζον τὸ πρωτότυπον, μετὰ τοῦ καὶ τινα δια-
φορὰν ἔχειν πρὸς αὐτό· οὐ γὰρ κατὰ πάντα
ἡ εἰκὼν ὁμοιοῦται πρὸς τὸ ἀρχέτυπον· εἰκὼν
τοίνυν ζῶσα, φυσικὴ καὶ ἀπαράλλακτος τοῦ
ἀοράτου Θεοῦ, ὁ Υἱός...
εἰσὶ δὲ καὶ ἐν τῷ Θεῷ εἰκόνες καὶ παρα-
δείγματα τῶν ὑπ᾽ αὐτοῦ ἐσομένων...
εἶτα πάλιν εἰκόνες εἰσὶ τὰ ὁρατὰ τῶν ἀορά-
των, καὶ ἀτυπώτων, σωματικῶς τυπουμένων
πρὸς ἀμυδρὰν κατανόησιν... εἰκότως προβέ-
βληνται τῶν ἀτυπώτων οἱ τύποι, καὶ τὰ σχή-
ματα τῶν ἀσχηματίστων...
πάλιν εἰκὼν λέγεται ἡ τῶν ἐσομένων αἰνιγ-
ματωδῶς σκιαγραφοῦσα τὰ μέλλοντα...
πάλιν, εἰκὼν λέγεται τῶν γεγονότων, ἢ
κατά τινος θαύματος μνήμην, ἢ τιμῆς, ἢ αἰσ-
χύνης, ἢ ἀρετῆς, ἢ κακίας, πρὸς τὴν ὕστερον
τῶν θεωμένων ὠφέλειαν... διπλῆ δὲ αὕτη, διὰ
τὲ λόγου ταῖς βίβλοις ἐγγραφομένου... καὶ

다마스쿠스의 요한, 성상수호론, I, 9(PG 94, c.
1240). 형상의 개념

3. 형상이란 원형을 재생산한 닮은꼴이면서 원형
과는 다른 닮은꼴이다. 왜냐하면 모든 면에서 원
형과 같지는 않기 때문이다. 하느님의 아들은 보
이지 않는 하느님의 생생하고 자연스러우며 충
실한 형상인 것이다.

하느님 안에는 그가 미래에 창조하실 창조물
들의 형상과 모델들도 있다.

그 외에도 형상들은 보이지 않고 드러날 수 없
는 사물들을 의미하는 가시적인 사물들이다. 형
상들은 우리의 약한 추측을 위해 그런 사물들을
감각적으로 묘사한다. 그것들을 통해서 우리는
우리 앞에 놓여 있는 상상할 수 없는 사물들에 대
한 관념과 형태 없는 사물들의 형태를 갖게 되는

διὰ θεωρίας αἰσθητῆς ὑπόμνημα γάρ ἐστιν ἡ εἰκών· καὶ ὅπερ τοῖς γράμμασι μεμνημένοις ἡ βίβλος, τοῦτο καὶ τοῖς ἀγραμμάτοις ἡ εἰκών· καὶ ὅπερ τῇ ἀκοῇ ὁ λόγος, τοῦτο τῇ ὁράσει ἡ εἰκών.

것이다.

다음으로, 형상이라는 명칭은 불가해한 형식 속에서 다가올 사물들의 윤곽을 주는 것에도 붙여진다.

형상의 개념은 어떤 기적이나 명예 혹은 수치, 선이나 악을 회고하든지 간에 후에 그 형상을 관조하게 될 사람들에게 유리하도록 과거를 가리킬 수도 있다. 형상은 이중적이다. 즉 책으로 씌어진 단어에 의할 수도 있고, 감각적 관조에 의할 수도 있는 것이다. 왜냐하면 형상은 상기의 수단이기 때문이다. 책이 쓰기를 시작하는 사람들을 위한 것이듯, 형상은 글을 읽거나 쓰지 못하는 사람들을 위한 것이다. 단어가 청각을 위한 것이듯, 형상은 시각을 위한 것이다.

THE PATRIARCH NICEPHORUS,
Antirrheticus, I, 24 (PG 100, c. 262).

4. ῥητέον δὲ κἀκεῖνο, ὡς ὅτι ἡ ἱερὰ τοῦ Σωτῆρος ἡμῶν εἰκὼν ... τῶν τοῦ ἀρχετύπου μεταλαμβάνει.

니케포루스 대주교, 성상파괴론자에 대한 세 논박, I, 24(PG 100, c. 262). 원형에 대한 형상의 분유

4. 우리 구세주의 신성한 형상은 그 원형을 함께 나누고 있다는 것도 이야기되어야 한다.

THEODORUS STUDITES,
Antirrheticus, II, 10 (PG 99, c. 357).

5. ἐκ δυοῖν θεηγόροιν τὸ δόγμα Διονυσίου μὲν τοῦ Ἀρεοπαγίτου λέγοντος· τὸ ἀληθὲς ἐν τῷ ὁμοιώματι, τὸ ἀρχέτυπον ἐν τῇ εἰκόνι τὸ ἑκάτερον ἐν ἑκατέρῳ παρὰ τὸ τῆς οὐσίας διάφορον· τοῦ δὲ μεγάλου Βασιλείου φάσκοντος... πάντως δὲ ἡ εἰκὼν ἡ δημιουργουμένη, μεταφερομένη ἀπὸ τοῦ πρωτοτύπου, τὴν ὁμοίωσιν εἰς τὴν ὕλην εἴληφε καὶ μετέσχηκε τοῦ χαρακτῆρος ἐκείνου διὰ τῆς τοῦ τεχνίτου διανοίας καὶ χειρὸς ἐναπόμαγμα οὕτως ὁ ζωγράφος· ὁ λιθογλύφος, οὕτως ὁ τὸν χρύσεον καὶ τὸν χάλκεον ἀνδριάντα δημιουργῶν, ἔλαβεν ὕλην, ἀπεῖδεν εἰς τὸ πρωτότυπον, ἀνέλαβε τοῦ τεθεωρημένου τὸν τύπον, ἐναπεσφράγισατο τοῦτον ἐν τῇ ὕλῃ.

스투디오스의 테오도로스, 성상파괴론자에 대한 세 논박, II, 10(PG 99, c.357).

예술가는 원형이라는 기반 위에서 창조한다

5. 두 명의 신학자 중 재판관 디오니시우스는 이렇게 말한다: 진리는 닮은 모양 속에 있고 원형은 형상 속에 있으니 그 둘이 서로의 안에 있다. 둘이 다른 것은 오직 실체뿐이다. 그리고 바실리우스는 이렇게 말한다: 예술가가 그린 형상은 원형으로부터 이전되어 질료 속으로 닮은 모양을 옮기고, 예술가의 이념과 손의 인상에 의해 원형의 성격에 분유한다. 그렇게 해서 화가 및 황금, 청동 조각상을 제작하는 석수까지도 질료를 취하여 원형을 보고 보이는 인물의 모델을 파악해서 그 질료 속에 모델의 인상을 만드는 것이다.

JOHN DAMASCENE, De imaginibus
or., III, 12 (PG 94, c. 1336).

6. καὶ προσκυνοῦμεν, τιμῶντες τὰς βί-
βλους, δι' ὧν ἀκούομεν τῶν λόγων αὐτοῦ·
οὕτως καὶ διὰ γραφῆς εἰκόνων θεωροῦμεν τὸ
ἐκτύπωμα τοῦ σωματικοῦ χαρακτῆρος αὐτοῦ,
καὶ τῶν θαυμάτων καὶ τῶν παθημάτων αὐτοῦ,
καὶ ἁγιαζόμεθα, καὶ πληροφορούμεθα, καὶ
χαίρομεν, καὶ μακαριζόμεθα, καὶ σέβομεν, καὶ
τιμῶμεν, καὶ προσκυνοῦμεν τὸν χαρακτῆρα
αὐτοῦ τὸν σωματικόν· θεωροῦντες δὲ τὸν σω-
ματικὸν χαρακτῆρα αὐτοῦ, ἐννοοῦμεν ὡς δυ-
νατὸν καὶ τὴν δόξαν τῆς θεότητος αὐτοῦ.
ἐπειδὴ γὰρ διπλοῖ ἐσμεν, ἐκ ψυχῆς καὶ σώ-
ματος κατεσκευασμένοι... ἀδύνατον ἡμᾶς ἐκτὸς
τῶν σωματικῶν ἐλθεῖν ἐπὶ τὰ νοητά... οὕτω
διὰ σωματικῆς θεωρίας ἐρχόμεθα ἐπὶ τὴν
πνευματικὴν θεωρίαν.

THEODORUS STUDITES,
Antirrheticus, III, 3 (PG 99, c. 425).

7. πῶς ἂν δύναιτο ταυτότης προσκυνή-
σεως ἐπί τε Χριστοῦ καὶ τῆς αὐτοῦ εἰκόνος
σώζεσθαι; εἴγε ὁ μὲν Χριστὸς φύσει, ἡ δὲ
εἰκὼν θέσει; ... εἰ... ὁ ἑωρακὼς τὴν εἰκόνα
Χριστοῦ, ἐν αὐτῇ ἑώρακε τὸν Χριστόν, ἀνάγκη
πᾶσα τῆς αὐτῆς εἶναι λέγειν, ὥσπερ ὁμοιώ-
σεως οὕτως καὶ προσκυνήσεως τὴν εἰκόνα
Χριστοῦ πρὸς Χριστόν.

THEODORUS STUDITES,
Antirrheticus, I, 12 (PG 99, c. 344).

8. οὕτω καὶ εἰκόνι εἶναι τὴν θεότητα,
εἰπών τις οὐκ ἂν ἁμαρτῇ τοῦ δέοντος... ἀλλ'
οὐ φυσικῇ ἑνώσει.

다마스쿠스의 요한, 성상수호론, III, 12(PG 94, c.
1336). 물질적 대상을 통해 정신적 대상으로

6. 우리가 신의 말을 듣고 그 책들을 귀히 여길
때 신에게 경의를 표한다. 마찬가지로, 닮은 모양
이 그려진 것을 보고 신의 물리적 형체와 기적,
인간적 행위 등이 반영된 것을 보게 된다. 우리는
죄 사함을 받고, 신앙이 충만함을 알게 되며, 기
뻐하고, 희열을 경험하며, 신의 물질적 형체를 찬
미하고 공경하며 경의를 표한다. 또한 우리는 신
의 물질적 형체를 보면서 가능성의 한계 내에서
신성의 영광으로 꿰뚫고 들어간다. 육체와 영혼
으로 이루어진 이중의 본질을 가진 탓에 우리는
물질적 대상 없이 정신적 대상으로 들어갈 수가
없다. 이런 방식으로 물질적 관조를 통해 정신적
관조에 도달하게 되는 것이다.

스투디오스의 테오도로스, III, 3(PG 99, c. 425).
형상에 대한 찬미

7. 성상파괴론자들은 이렇게 말한다: 그러나 그
리스도가 본질적으로 존재할 때 그리스도 찬미
와 그의 형상에 대한 찬미의 동일시가 옹호될 수
있을까? 그리고 그 형상이 인간적 성립에 의한
것이라고 주장할 수 있을까? ⋯ 이것에 대해 형
상을 수호하는 사람들은 이렇게 대답한다: 누구
든지 그리스도의 형상을 보는 자는 그 안에서 그
리스도 자신을 보는 것이다. 그리스도의 형상에
는 그리스도와 닮은 것이 있다는 것을 확실히 말
해야 하며, 그러면 꼭같은 존경심이 생기는 것은
그리스도의 형상 때문이라는 결론이 나온다.

스투디오스의 테오도로스, 성상파괴론자에 대한 세
논박, I, 12(PG 99, c. 344). 신성이 형상 속에 있다
8. 비록 신성이 물질적 합일을 통해 형상 속에 나
타나지는 않지만 ⋯ 신성이 형상 속에 있다고 말
한다 해도 잘못이 아니다.

기독교 미학의 근본 원리는 동방에서 그리스인들에 의해 정립된 것과 거의 같은 시기에 서방에서는 라틴 저술가들에 의해 정립되었다. 미학에 관심을 가졌던 그리스 교부들보다 조금 나중에 살았던 아우구스티누스는 서구 기독교 미학의 창시자였다. 그는 로마 제국 치하에서 살았으며 미학에 관해서 저술한 고대 저술가들의 논술들을 읽었다. 미학적 문제들을 다루는 놀라운 능력과 전문적인 관심 때문에 그는 그리스 교부들보다 더 구체적인 기독교 미학을 성립시켰다.

1. 성 아우구스티누스의 미학
THE AESTHETICS OF ST. AUGUSTINE

AUGUSTINE'S AESTHETIC WRITINGS
1. **아우구스티누스의 미학적 저술들** 로마 카톨릭 교회로부터 성 아우구스티누스로 추앙된 아우렐리우스 아우구스티누스(354-430)는 초기 기독교 시대의 가장 저명하고 영향력 있는 사상가 중 한 사람이었다. 그는 아프리카에서 태어나 후에 이탈리아에 정착할 때까지 거기에서 살았다. 그는 처음에 타가스테 · 카르타고 · 로마 · 밀라노 등지에서 수사학을 가르쳤으며, 후에 철학자이자 신학자가 되었다. 처음에 그는 기독교를 싫어했으나 387년

기독교인이 되었다. 그리고 머지않아 사제가 되었고 395년 이후에는 아프리카 히포의 주교이자 기독교 교회의 중진이 되었다. 기독교 철학자가 되기 전에는 마니교도이자 회의주의자였다.

로마 제국이 붕괴되고 있었을 당시 그는 아프리카에 살고 있었지만 로마의 문화적 전통은 여전히 매우 활발했다. 그는 알라리크 왕의 로마 정복을 목격했으면서도 그 위대한 세력의 종말이 그토록 가까우리라고는 예견하지 못했다. 그는 스스로 기독교인이지만 동시에 그만큼 또 로마인이라고도 생각했고, 고대 문화와 새로운 기독교 문화 모두를 공유했다. 그는 과거의 문화를 충분히 이용하는 동시에 새로운 문화를 창조했다. 그의 저술들 속에는 두 시대, 양대 철학, 미학의 두 체계가 모두 들어 있다. 그는 고대인들의 미학적 원리를 받아들여 변형시키고 새로운 형식으로 중세에 전달했다. 그는 미학사에서 하나의 합류점이었다. 그의 저술들을 통해 고대 미학의 맥락이 흐르고 거기서부터 중세 미학의 맥락이 드러난 것이다.

그의 초기 저술들은 미학과 관련되어 있었다. 그러나 후에 그가 신학과 형이상학으로 방향을 바꾸었을 때는, 그의 그리스 선배들처럼 미학을 인식의 한 분야로 여기지 않았기 때문에 미학에 대한 관심을 잃어버렸다. 플라톤 및 플로티누스와 같은 몇몇 고대 저술가들의 사례를 따라서 그는 특별히 미에 관한 저술을 썼는데, 그것은 『미와 적합에 관하여 *De pulchro et apto*』라는 제목으로 그가 기독교인이 되기 전(c. 380)에 썼던 것이다. 어느 시 경연대회에서 그 작품이 왕관을 차지하여 이로 인해 명성을 얻게 되었으나, 그는 젊은 시절에 쓴 이 저술에 대해 별반 신경을 쓰지 않았다. 그가 20년 후 『고백 *Confessions*』을 쓰기 전에 그 저술을 분실했다. 저술 자체는 전하지 않지만 그 저술의 주된 아이디어는 재구성될 수 있다.

아우구스티누스의 후기 저술들 중에서 음악에 관한 논문 ─388년과

391년 사이에 쓴『음악론 De musica』— 은 미학적 주제에 관한 것이었다. 그는 다른 저술들, 특히『질서론 De ordine』(386년 말),『참된 종교 De vera religione』(387-8년 로마에서 시작하여 405년경 히포에서 완성함)에서도 미학에 대해 다루었다. 미와 예술에 대한 그 자신의 태도는『고백』(397년에서 400년 사이에 저술)에서 어느 정도 재구성해볼 수 있다.[주32] 아우구스티누스의 미학은 그의 철학적 견해와 밀접하게 연관되어 있긴 하지만 신중심적인 성격이 좀 덜하다. 이것은 주로 그의 미학적 사고가 기독교인이 되기 전에 형성되었기 때문이다. 이런 것이『미와 적합에 관하여』뿐만 아니라『질서론』과『음악론』에까지 적용된다.

AUGUSTINE AND ANTIQUITY

2. 아우구스티누스와 고대 아우구스티누스는 헬레니즘-로마의 교육을 광범위하게 받았다. 그는 로마 제국에서 가장 잘 정립된 인문학인 수사학을 공부했다. 여기서 그는 그 당시 가장 폭넓은 인정을 받았던 미학인 키케로적 요소와 플라톤적 요소를 함께 지닌 절충주의적 미학, 주로 스토아 학파의 미학을 접했다. 이런 견해들은 그의 초기 저술 속에 반영되어 있다.

그러다가 몇 년 후 385년경에『미에 관하여 On Beauty』라는 플로티누스의 논문이 그의 손에 들어왔다. 스토아적인 절충주의 미학과는 반대되는 입장이었던 이 논문은 그에게 굉장한 인상을 남겼다. 그 흔적이『고백』에

주 32 아우구스티누스의 미학적 견해에 대해 가장 광범위하게 다룬 문헌

　　K. Svoboda, *L'esthétique de St. Augustin et ses sources*(Brno, 1933).

　　논문들: H. Edelstein, *Die Musik, Anschauung Augustins nach seiner Schrift "De musica"*, Diss.(Freiburg, 1928/29).

　　L. Chapman, *St. Augustine's Philosophy of Beauty*(New York, 1935).

서 나타난다.[33] 특별히 아우구스티누스에게 인상을 남겼던 것은 미학과 철학에서의 궁극적 문제간의 관련성이었다. 이것이 그만의 사고방식에 잘 맞았다. 플로티누스의 사상은 기독교와 마찬가지로 초월적이고 종교적인 것을 향하고 있었는데, 마침 그때가 아우구스티누스가 기독교로 개종한 때였던 것이다. 아우구스티누스는 미에 대해 이전에 갖고 있었던 견해를 계속 유지하면서 거기에다 성서와 플로티누스에게서 받은 다양한 생각들을 더했고, 그 결과 그의 미학에는 소위 두 개의 층이 생기게 되었다.

THE OBJECTIVITY OF BEAUTY

3. 미의 객관성 아우구스티누스는 고대 미학의 전형적인 근본 사상들을 이어받았다. 첫째, 미는 어떤 태도가 아니라 객관적인 속성이다. 아우구스티누스는 미와 미에서 파생되는 즐거움에 대한 태도에 대해 고대인들보다 훨씬 더 많은 관심을 가졌지만 이 즐거움이 우리와는 무관하게 미의 존재를 성립시키고 우리는 미를 관조할 뿐 창조하지는 않는다고 믿었다. 여기서 그는 고대 사상의 주된 흐름에 동의했지만, 고대인들이 당연하게 여겼던 것을 문제시했다는 점에서 그 문제를 더 발전시켰다. 그는 이 문제를 상당히 구체적으로 정립했다. "어떤 사물이 즐거움을 주기 때문에 아름다운 것인가, 아니면 아름답기 때문에 즐거움을 주는 것인가?" 그의 답은 이랬다. "아름답기 때문에 즐거움을 주는 것이다."[1]

THE BEAUTY OF MEASURE AND NUMBER

4. 척도와 수의 미 그가 고대 미학으로부터 이어받은 두 번째 근본 사상은

주 33 P. Henry, *Plotin et l'occident*(Louvain, 1934).

다음과 같은 문제들과 연관되어 있었다. 미는 어디에 있는가? 어떤 것들이 아름다우며 그것들은 왜 아름다운가? 그는 "각 부분들이 서로 비슷하고 그것들의 관계가 조화로울 때" 아름답다고 주장했다. 달리 말해서, 미는 조화, 적절한 비례, 부분들의 관계, 즉 선, 색채, 그리고 소리에 있다는 것이다. 우리가 미를 시각과 청각으로만 지각한다면 그것은 다른 감각이 관계를 지각할 능력이 없기 때문이다. 각 부분들이 서로 적절히 관계를 이루고 있을 때 전체의 미가 나온다. 이런 이유에서 각기 분리된 부분들이 즐거움을 주지 않는다 하더라도 전체는 즐거움을 주는 경우가 많다.[2] 사람 · 조각상 · 멜로디 혹은 건축물의 미는 개별적인 부분들에 의해 결정되는 것이 아니라 부분들의 상호관계로 결정된다. 부분들의 적절한 관계는 조화[3] · 질서[4] · 통일[5]을 낳으며, 미는 바로 이 세 가지에 존재하는 것이다.

그런데, 부분들의 어떠한 관계가 "적절"한가? 척도를 가진 것이다. 척도는 수로 결정된다.[6-7] 아우구스티누스는 말하기를, 새와 꿀벌들조차 수에 따라 집을 지으므로 사람도 의식적으로 그렇게 해야 한다고 했다. 그의 고전적 공식은 다음과 같다. "이성은 … 미에 의해서만 즐거움을 얻는다고 지각한다. 미에서는 형태로, 형태에서는 비례로, 그리고 비례에서는 수로 즐거움을 얻는다."[8] 척도와 수는 질서와 통일, 따라서 미를 보증하는 것이다.

아우구스티누스는 척도 · 형식 · 질서의 세 개념을 연관지어서 이것을 다른 식으로 표현하기도 했다.[9] 이 세 가지의 속성이 사물의 가치를 결정짓는다. 척도 · 형식 · 질서를 가지고 있는 것은 모두 선하다. 그것들을 얼마나 가지고 있나 하는 정도에 따라 더 선하거나 덜 선하게 된다. 그런 속성들이 없으면 선도 없다. 여기서 아우구스티누스는 "선하다"는 단어를 사용했지만, 분명히 미를 포함시키려는 의도가 있었다. 스페키에스(species)라는 단어는 미와 형식 모두를 의미했다. 이 아우구스티누스적 삼위 — 척도 · 형

식·질서(*modus, species et ordo*)는 중세 미학의 상투적 도구가 되었다.

이 개념들은 고대 미학과 『지혜서』에 나오는데, 아우구스티누스는 거기서 이렇게 인용했다. "하느님께서는 이 세상 만물을 척도와 수, 무게에 따라 배열하셨다." 그런 식으로 그는 양쪽 모두의 도움을 받았다.

여기에는 고대 후기에 이중적 의미를 획득했던 피타고라스의 비례와 조화개념이 있었다. 피타고라스 학파는 그것을 순전히 양적 의미로 해석했고 그로 인해 수학적 미학이 나오게 된 것이다. 그러나 후에 스토아 학파와 키케로는 그것을 질적으로 해석했다. 그들은 미를 부분들의 적절한 관계에 달려 있는 것으로 만들었지만 그 관계는 수학적으로 이해되지 못했다.

아우구스티누스의 의견은 이 두 가지 해석 사이를 오갔다. 그의 미학은 주로 수를 토대로 하며 특히 음악에서는 미를 수학적으로 생각했다. 그의 미학의 기본 개념은 평형, 시간적 평형[10]과 "수적 평형(*aequalitas numerosa*)"[11]이었다. 그러면서도 때로 미를 부분들의 질적 관계로 생각하기도 했다. 이러한 양면적 의견은 이해가능한 일이다. 미학자로서 그는 수학적 미개념을 향하고 있었지만, 기독교인으로서 그는 내적인 미의 개념을 포기할 수 없었던 것이다. 그래서 그는 미를 보다 넓은 의미로 다루어야 했다. 이런 점은 그의 미학에서 주된 위치를 차지했던 두 개념, 즉 리듬의 개념과 대조의 개념에서 두드러진다.

THE BEAUTY OF RHYTHM

5. 리듬의 미 리듬의 개념은 고대 미학에[주34] 속하는 것으로서 고대 미학에서는 수학적으로 파악된 개념이었다. 로마인들은 이 개념을 수(*numerus*)라

주 34 E. Troeltsch, *Augustin, die christliche Antike und das Mittelalter*(1915).

고 부르기까지 했다. 그것은 거의 전적으로 음악에 연관될 때 적용되었다. 그러나 아우구스티누스는 리듬을 자신의 미학 전체에서 기본 개념으로 만들었다. 리듬을 모든 미의 원천으로 간주한 것이다. 그렇게 하여 그는 리듬의 의미를 시각적 리듬 · 육체적 리듬 · 영혼의 리듬 · 인간에서의 리듬 · 지각의 리듬 · 기억의 리듬 · 현상의 일시적 리듬 · 우주의 영원한 리듬까지 포괄하는 의미로 확장시켰다. 리듬의 개념을 미학의 전경으로 가져와 이런 식으로 확장시킴으로써 그 양적 · 수학적 면모는 더이상 본질적일 수가 없게 되었다.

THE BEAUTY OF EQUALITY AND THE BEAUTY OF CONTRAST

6. 평형의 미와 대조의 미 아우구스티누스는 미를 "수적 평형"과 연결지으면서도 미가 불균형 · 차이 · 대조 등과도 연관되어 있음을 알았다. 그의 의견에 의하면 그런 것들도 사물의 미, 특히 인간적 미나 역사의 미 등에 기여한다는 것이다. 세계의 미(*saeculi pulchritudo*)는 대조에서 생긴다.[12] 역사적 사건의 질서(*ordo saecutorum*)는 "반명제"로 이루어진 아름다운 시다.[13] 아우구스티누스는 이렇게 말함으로써 피타고라스적 개념보다는 헤라클레이토스적 개념을 채택했다. 이 개념이 미를 수보다는 부분들의 관계에 의존하도록 만들었다.

아우구스티누스의 저술들 속에는 그가 수학적 미학뿐만 아니라 미가 부분들의 관계에 있다는 견해에서 떠나는 것을 보여주는 구절들도 있다. 그는 스토아 학파를 따라서 미가 부분들의 적절한 관계(*congruentia partium*)뿐만 아니라 즐거움을 주는 색채(*coloris suavitas*)에도 의존한다고 주장했다.[14] 그는 미가 빛에 있다는 플로티누스의 사상을 다시 도입했다. 비록 플로티누스는 미가 부분들의 관계에 있지 않다는 것을 주장하기 위해 그것을

사용하긴 했지만 말이다. 아우구스티누스는 고대에 널리 알려져 있던 미에 대한 모든 정의와 개념들을 잘 알고 있어서 그것들 모두를 이러저러하게 사용했다. 그러나 그는 고대의 가장 주된 견해를 자신의 기본 견해로 삼았다. 말하자면 미가 부분들의 관계 혹은 조화라는 것이다.

PULCHRUM AND APTUM, SUAVE

7. 미와 적합성 아우구스티누스의 미개념이 고대 후기 미학과 기독교 미학을 유지하면서 물질적 미뿐만 아니라 정신적 미까지 포괄하기는 하지만, 그는 "아름답다"와 "적합하다", "즐거움을 준다" 등과 같이 상관된 개념을 조심스럽게 구별했다.

A 헬레니즘 미학자들이 "적합하다(*aptum, decorum*)"와 "아름답다 (*pulchrum*)"를 좀더 좁은 의미로 구별했다면, 아우구스티누스는 아마도 (초기 저술에서) 그 둘을 분명하게 대조시킨[15] 최초의 인물일 것이다. 부분이 전체에 대해, 한 기관이 유기체에 대해, 기관이 그 목적에 대해, 신발이 걷기에 대해 갖는 관계처럼 알맞게 될 때 "적합하다"고 한다. "적합"의 개념에는 언제나 유용성과 적합성이라는 요소가 있으나 이것이 엄격한 의미에서의 미에 속하지는 않는다. 적합성에는 미와 어느 정도 유사한 점들이 있지만, 적합성은 적어도 상대적이라는 점에서 미와는 다르다. 동일한 사물이 목적에 따라 적합할 수도 있고 그렇지 않을 수도 있지만, 질서 · 조화 · 리듬은 언제나 아름답다.

B 아우구스티누스는 아름다운 것과 단순히 즐거움을 주는 것도 구별했다. 그는 형태와 색채는 아름답다고 했지만, 소리는 아름답다고 칭하지 않았다. 소리가 우리에게 즐거움을 주고 우리를 도취시키며 기쁘게 하는 것은 소리의 관계에 의해서가 아니라 소리의 직접적인 매력에 의해서라고

그는 생각했다. 그는 소리가 즐거움을 주는 것(suaves)이라고 했다. 아름다운 것과 즐거움을 주는 것의 구별, 미를 가시적 세계로 한정하는 것 등은 사실상 독창적인 사고가 아니었다. 고대의 미개념은 정신적인 특질들을 포함하기에는 너무 광범위한 경우가 있었는가 하면, 또 소리조차 배제시킬 만큼 너무 좁았던 경우도 있었다.

THE EXPERIENCE OF BEAUTY

8. 미의 경험 아우구스티누스의 미학에는 또다른 면도 있었다. 이것은 미의 효과와 관련된 것으로, 오늘날 우리가 "미적 경험"이라 부르고 미의 심리학으로 분류하는 것이다. 그는 고전 시대의 미학자들보다 이 문제에 관심을 더 많이 갖고 있었다. 비록 그가 미를 분석하는 것에서 고대인에게 기대고 있긴 했지만, 미적 경험에 대한 그의 분석은 독자적으로 이루어졌다.

그는 미적 경험의 두 가지 구성 요소를 구별했는데, 그 중 한 가지는 감각들 — 감각 인상 · 지각 · 색채 · 소리 등으로부터 오는 직접적인 것이고, 다른 한 가지는 색채와 소리가 표현하고 묘사하는 간접적이고 지적인 것이다. 그는 시와 음악에서뿐만 아니라 춤에서도 이 두 가지 요소를 발견했다. 그는 예술적 재현에서 표현되고 묘사된 것이 지각되어진 것보다 미적 경험에 대해 덜 본질적이라고 주장했다. 우리는 미를 결정하는 인자인 평형을 눈이 아닌 마음으로 지각한다.[16] 감각들은 미가 가진 최고의 중재자라는 위치를 빼앗는다. 경험에서 이 두 요소들을 인지하는 것이 미의 심리학에 대한 아우구스티누스의 명제들 중 첫 번째의 것이다.[17]

그의 두 번째 명제는 미적 경험의 기원이 보여지는 대상뿐 아니라 보는 사람에게도 의존한다는 것이었다. 아름다운 사물과 영혼 사이에는 조화와 유사성이 있어야 하는데, 그렇지 않다면 영혼은 사물의 미에 반응하지

않을 것이다. 사물이 아름다운 것만으로는 충분하지 않다. 우리는 미를 찬양하고 미 자체를 위해 미를 욕망해야 한다. 사물을 단순히 유용한 것으로만 간주한다면 우리는 그 사물의 미를 보지 못하게 된다. 아름다운 사물을 좋아해야 한다. 그렇지 않으면 사물이 미를 드러내지 않을 것이다. 아우구스티누스는, 아름답지만 너무 익숙한 풍경을 소중한 누군가에게 보여주면 그 풍경에 대해 우리의 차가워진 감정이 다시 깨어난다는 것을 주목했다. 왜냐하면 우리가 친구에 대한 사랑을 풍경으로 전이시켜서 그 장면이 다시 우리에게 그 아름다움을 드러내게 되기 때문이다.

아우구스티누스의 의견으로는 미의 경험에는 미 자체, 즉 리듬이라는 본질적인 특징이 있다. 아름다운 사물 속에 리듬이 있듯이, 사물에 대한 경험에도 리듬이 있어야 한다. 리듬이 없이는 미적 경험이 불가능하다. 아우구스티누스는 다섯 가지 종류의 리듬을 구별했는데,[18] 1) 소리의 리듬(sonans), 2) 지각의 리듬(occursor), 3) 기억의 리듬(recordabilis), 4) 행동의 리듬(progressor), 5) 마음 자체의 내적 리듬(judiciabilis)이다. 고대인들은 리듬을 수학적으로(피타고라스 학파) 혹은 교육적·윤리적으로(플라톤과 아리스토텔레스) 분석하고 분류했다. 지각·기억·행동 및 판단의 리듬을 구별하면서 아우구스티누스는 심리학적 이론을 도입했다. 리듬에 대한 그의 심리학적 이론의 특징은 인간에게는 천성적으로 가지고 있는 내적 리듬, 마음의 일정한 리듬이 있다는 것이었다. 그것 없이는 리듬을 지각할 수도 없고 리듬을 산출할 수도 없을 것이기 때문에 이것이 가장 중요한 리듬이다.

고대 미학에 의지하면서도 아우구스티누스는 심리학을 도입하여 고대 미학을 진전시켰다. 그의 분석에서는 미적 경험에서의 지적 요소뿐만 아니라, 그가 비지오네스(visiones)라 불렀던 것, 즉 시인과 변론가들에 의해 상기될 수 있는 생생하고 표현적인 이미지들까지 분리해냈다. 그는 또 인

간 태도의 다양성도 강조했다. 아름다운 것을 추구하는 사람이 있는가 하면, 전혀 아름답지 않은 것에 의해 촉발된 관심을 가지고 아름답지 않은 것에도 꼭같이 강력하게 반응하는 사람도 있는 것이다. 아우구스티누스는 이렇게 서로 다른 태도에 의해서 인간의 취미의 차이를 설명했다. 그것에 관해서 그는 회의주의자와 근대 심리학자들만큼이나 잘 알고 있었다. 마지막으로 아우구스티누스는 고대 후기에 주목을 받게 된 것, 즉 우리는 미를 설명하기보다는 감지하는 데 더 능력이 있으며 미학적 이론들을 정당화하기보다는 개진하는 것이 더 쉽다는 것에 주목했다.

THE BEAUTY OF THE WORLD

9. 세계의 미 아우구스티누스에게는 미가 어떤 이상이 아니라 하나의 실재였다. 그는 실재 세계를 "아름다운 시"로 간주했다. 그는 스토아 학파, 바실리우스 및 그리스인들 못지않게 미에 대해 많은 연구를 했다. 그는 "척도 · 비례 · 리듬"에 의해서 미를 설명했던 고대인들을 따랐다. 그러나 이런 미학적 낙관론의 원천은 그리스 교부들처럼 세계가 신의 창조물이므로 아름답지 않을 수가 없다는 믿음이었다.

아우구스티누스는 우리가 세계의 미에 대해 언제나 잘 알고 있는 것은 아니라고[19] 설명했다. 왜냐하면 우리는 세계를 전체로서 지적으로 파악하지 못하기 때문이다. 눈이 있다 해도 교회의 전체적 미를 보지 못하고 단지 눈앞에 있는 부분만 보는 성상이나, 설사 살아 있거나 감정을 갖고 있다 해도 전체로서의 시의 미에 대해서는 아무 것도 알지 못할 시의 한 음절처럼, 우리는 세계의 일부분이면서도 전체로서의 세계의 미는 보지 못한다는 것이다. 이런 관념은 고대에도 나온다.

10. 추 아우구스티누스는 세계의 미에 대해 잘 알면서도 세계의 추에 대해서도 무감각하지 않았다. 기독교 철학에서처럼 미학이 신학과 연관되어 있었던 곳에서 추의 문제는 고대에는 갖고 있지 않았던 의미를 획득했다. 아우구스티누스는 신이 창조하신 세계에서 추가 어떻게 가능할 수 있는지 스스로 자문해야 했다. 그가 추라는 개념을 전개시킨 것은 의심할 바 없이 창조에서 추의 존재를 정당화하기 위해서였다. 추는 긍정적인 것이 아니라 결핍이었다. 통일성·질서·조화·형식 등의 특징을 가진 미와는 대조적으로, 추는 그런 특질들의 결핍에 있는 것이다. 사물들은 정도의 차는 있으나 통일성과 질서를 소유하고 있으므로, 통일성과 질서 없이는 존재할 수가 없기 때문에 추는 부분적인 것을 넘어설 수가 없다. 그러므로 완전하고 절대적인 추란 존재할 수 없다. 추는 필연적인 것이다. 추와 미의 관계는 그림자와 빛의 관계와 같다.[20] 이런 식으로 아우구스티누스는 추의 존재를 부정하지 않으면서 세계의 미를 옹호했다. 그는 모든 만물, 심지어는 추하다고 여겨지는 것에조차 미의 "흔적(vestigia)"이 있다는 입장을 취했다.

11. 신의 미와 세계의 미 육체의 미와 영혼의 미, 감각에 의해 지각가능한 미와 예지적 미가 있다. 감각에 의해 지각가능한 미는 빛과 색채의 광휘, 멜로디의 달콤함, 꽃의 향기, 만나와 꿀의 맛으로 우리는 기쁘게 한다. 그러나 이 모든 것은 아름답기보다는 즐거움을 주는 것이다. 물질적 세계, 즉 자연에서는 가장 아름다운 사물들이 생명 및 생명의 표현이다. 새들의 노래, 동물들의 소리와 움직임 등은 생명의 표현으로서 우리를 즐겁게 한다. 살아 있는 모든 만물은 우리를 즐겁게 한다. 왜냐하면 거기에는 자연에 의

해서 심어진 리듬·척도·조화가 있기 때문이다.

그러나 물질적 미 위에 정신적 미가 있다. 정신적 미도 리듬·척도·조화에 깃들지만, 정신적 미의 조화가 더 완전하기 때문에 정신적 미가 더 고급한 미이다. 인간의 노래는 나이팅게일의 노래보다 더 완전하다. 왜냐하면 멜로디와는 별개로 거기에는 정신적 내용이 있는 노랫말이 있기 때문이다. 아우구스티누스의 미학에서 미의 이상은 순전히 물질적인 것만으로 되어 있지 않다. 그리스도와 성자들은 아름다운 것의 이상이지 벌거벗은 영웅들이 아니다. 세계가 아름답다면 그것은 대개 세계의 정신적인 미 때문에 그런 것이다.

아우구스티누스가 "세계의 시"에 심취한 것이 기독교의 도덕적 가르침과 일치하는 것 같지는 않다. 교부가 밟아야 할 적정 과정은 미를 거부하도록 되어 있었을 것이다. 그러나 아우구스티누스는 이 과정을 밟지 않았다. 그 대신, 트뢸취가 말하듯이 그는 관심을 정신적 미의 세계로 돌렸다. 그는 세계의 감각적 영상이 아니라 영혼의 미에서 지성에게만 받아들여질 수 있는 질서와 통일성에서 진정한 미를 찾았다.

세계의 미를 초월하는 최고의 미는 신이다. 말하자면 신은 "미 그 자체"[21]인 것이다. 그의 미에는 우리의 감각을 기쁘게 해주는 반짝거리는 빛, 유쾌한 멜로디 같은 일시적인 매력은 전혀 없다. 그것은 전적으로 감각 저너머에 있는 것이다. 어떠한 영상도 그것을 재현할 수 없다. 그래서 아우구스티누스는 고전 시대의 저자들과는 달리 종교적 형상을 인정하지 않았다. 이 점에서 그는 구약성서에 동의하고 있다. 그렇게 해서 그는 성상파괴운동의 전조를 보인 것이라고 하겠다. 신적인 미는 감각으로 관조되는 것이 아니라 정신으로 관조되는 것이다. 그러므로 눈이 아니라 진리와 덕 속에서 관조되어야 한다. 오직 순수한 영혼, 성자들만이 진정으로 그것을 감지

할 수 있다.

아우구스티누스는 신적인 미의 관념을 도입하여 자율적인 토대를 가진 자신의 미학을 신 중심적으로 만들었다. 물질적 미도 신의 작품이므로 가치가 없을 수 없으나 그것은 최고의 미를 반영한 것에 지나지 않는다. 그것은 일시적이고 상대적인 미인 반면, 최고의 미는 영원하며 절대적이다. 그 자체로 당당해보일지도 모르지만 신적인 미와 비교하면 무의미한 것이다. 그것은 건강이나 부와 같은 다른 일시적 선과 비교해서 더도 덜도 아닌 가치를 가졌다. 아우구스티누스는 스토아 학파를 따라서, 물질적 미는 그 자체로 선하지도 악하지도 않지만 용도에 따라 선하거나 혹은 악하게 된다고 말한 적이 있다. 아름다운 사물들이 쓰일 수 있는 선한 용도에 대해서는 이렇게 말하고 있다.

해 · 달 · 바다 · 땅 · 새 · 물고기 · 물 · 곡식 · 포도와 올리브 ─ 이 모두가 경건한 영혼이 신앙의 신비를 찬양하도록 도와준다.

그러나 영원한 미를 흐리게 하거나, 지상의 미가 주는 즐거움이 완전한 미를 관조하는 데 장애가 될 경우에는 그것들도 악하게 된다. 그렇게 해서 감각적 미가 즉각적인 가치의 상당 부분을 잃고, 대신 간접적이고 종교적인 가치를 얻는다. 그것은 목적이라기보다는 수단이 된다. 그러므로 화병 · 그림 · 조각상 등과 같은 예술작품에서 즐거움을 얻는 것은 적절치 않은 일이다. 그러나 우리가 직접적으로 감지하게 되는 유일한 형식의 미인 감각적 미는 미 일반에 대한 명상을 위한 출발점이 된다. 그것은 그것 자체를 위해서라기보다 상징으로서 가치가 있는 것이다. 태양은 그 광휘보다는 신적인 빛의 상징으로서 찬탄을 받게 된다.

그렇게 해서 아우구스티누스는 위-디오니시우스보다 앞서긴 했지만 그와 함께 신적인 미의 개념을 정립하는 데 공헌했다. 플라톤과 플로티누스는 완전하고 초감각적인 미, 감각적 미보다 더 완전한 미의 개념을 가지고 있었다. 그들은 감각적 미가 초감각적 미에서 파생되었다고 믿었다. 그러나 아우구스티누스는 미학과 신학을 결합하여 이런 개념들에 새로운 의미를 부여했다. 그의 개념들은 그 속에 있는 위험하고 문제시되는 것뿐만 아니라 심오한 모든 것과 더불어 중세 미학의 근본 토대가 되었다.

ART AND BEAUTY

12. 예술과 미 아우구스티누스는 예술도 미만큼이나 중요하게 생각했다. 그는 고대인들로부터 자신의 예술개념을 취했다. 첫째, 고대인들과 마찬가지로 그는 예술이 지식에 근거한다고 믿었다. 새의 노래는 예술도 음악도 아니다. 예술은 인간의 특권이기 때문이다. 그러나 인간의 노래도 모방적이고 지식에 근거하지 않을 때는 예술이라 불릴 수 없다. 둘째, 고대인들과 마찬가지로 아우구스티누스는 예술을 넓은 의미로 생각하여, 예술개념을 공예를 포함한 모든 형식의 숙련된 행위로 확대시켰다. 그러나 수 세기에 걸친 헬레니즘의 결과로, 아우구스티누스는 그리스인들보다 더 명시적으로 공예를 미와 연관된 예술과 구별지었다.

고대 미학이 발전함에 따라 회화 및 조각과 같은 예술들은 순수예술로서가 아니라 모방적이거나 환영적인 예술로서 특별한 지위를 부여받게 되었다. 신이 예술을 포함한 모든 활동의 목표라고 생각했던 아우구스티누스는 모방 및 환영을 예술의 적절한 기능으로 받아들일 수 없었다. 모방이론 및 환영이론이 폐기되었을 때, 새로운 이론 및 이런 예술과 다른 예술을 구별하기 위한 다른 원리를 위해 논의의 장은 열려 있었다. 회화 및 조각의

적절한 기능이 모방이나 환영의 창조가 아니라면, 척도와 조화를 전해주는 것 이외에 무엇이 될 수 있단 말인가? 미가 척도와 조화에 있는 이상, 회화의 기능은 미를 창조하는 것이다. 그렇게 해서 아우구스티누스는 예술의 개념과 미의 개념을 서로 좀 더 가깝게 접근시켰는데, 이는 고대인들이 결코 해내지 못한 일이었다.

그럼에도 불구하고 예술은 실상 자연을 모방하는 것이기에 그는 예술의 모방적 개념과 결별하지 못했다. 그는 또 예술의 환영이론과도 결별하지 못했다. 예술은 속임수인 것이 사실이기 때문이었다. 그러나 모방이나 환영, 그 어느것도 예술의 본질적인 특징은 되지 못한다. 둘 다 그의 예술이론의 배경으로 머무를 뿐이었다. 그는 예술이 사물의 외양을 모방하는 경우에만 속임수를 부리는 것이라고 말함으로써 플라톤 주의자들이 그랬듯이 그 둘을 서로 결합시켰다.

그는 또 모방이론을 예술이 미를 열망한다는 견해와도 결합시켰다. 이렇게 함으로써 모방의 개념을 변형시킨 나머지, 모방의 개념은 자연주의의 반대로 되었다. 모든 만물에는 고유한 미가 있고 만물에는 미의 흔적들이 있다는[22] 입장을 취하면서, 그는 예술이 모방할 때마다 예술은 사물의 모든 면을 모방하는 것이 아니라 이러한 미의 흔적들을 발견하고 고양시키는 것이라고 주장했다. 한 저명한 역사가[주35]는 하나의 공식 안에 예술의 자연주의적 요소와 이상주의적 요소를(둘 다 예술작품에는 필요불가결하다) 아우구스티누스보다 더 잘 결합시켜놓을 수는 없다는 의견을 나타냈다.

주 35 A. Riegl, *Die spätrömische Kunstindustrie*(1904), p.211ff.

13. 예술과 그 필연적인 허위들 예술작품을 제작할 수 있는 능력(정신적인 능력)은 작품 자체(물질적인 것)[23]보다 더 우월하다는 견해와 같은 아우구스티누스의 견해들 중 많은 부분이 고대에 이미 나온 것이다. 그러나 그의 견해들 중 상당수는 고대인들에게 낯선 것이었고 다른 교부들과 의견을 함께하는 것이었다. 자연이 예술과 유사하다는 견해, 자연은 그 자체로 예술작품이라는 견해, 예술가를 인도하여 그의 작품을 아름답게 만드는 것은 신적 예술이라는 견해 등이 그런 것이다.

아우구스티누스는 또 특별히 고대인들을 괴롭혔던 문제 — 예술작품에는 허위가 담겨 있을 수 있는데 그럴 경우 우리는 그 예술작품과 어떻게 타협할 수 있는가? — 를 다루는 데 있어서도 고대인들과는 달랐다. 그의 해법은 예술작품들이 사실 부분적으로 허위이긴 하지만 그 허위는 예술작품에 필요불가결하다는 것이었다. 예술작품에 허위가 없다면 진정한 예술작품이 되지 못할 것이다. 예술작품의 허위와 화해하지 못하면 예술 일반과도 화해하지 못하게 된다. 그림 속의 말은 비실재적인 말이다. 그렇지 않다면 그 그림은 진짜 그림이 되지 못할 것이기 때문이다. 무대 위의 헥토르는 비실재적이다. 그렇지 않다면 헥토르를 연기하는 배우가 진정한 배우가 되지 못할 것이기 때문이다.[24]

14. 예술의 자율성 아우구스티누스는 초기에 예술을 자율적인 것으로 간주했다. 그는 이런 면에서 고대인들보다 더 나아간 것 같다. 더구나 그는 "심미주의자"여서 미와 예술을 다른 가치들보다 위에 놓았다. 그는 어쩌면 『고백』에서 썼던 "나는 친구들에게 되풀이해서 이렇게 묻곤 했다. 우리가

미 외에 다른 것을 사랑할까?"[25]라는 견해를 최초로 주장한 사람이었을 것이다.『아카데미 철학자들에 대한 반론 *Against the Academicians*』에서 그는 미에 대한 사랑인 필로칼리아(*philikalia*)를 철학과 대조시켰다. 후에『고백』에서는 자신의 심미주의를 죄 많은 것이라 회개했으며,『재론 *Retractions*』에서는 철학과 필로칼리아에 대한 우화를 더이상 찬양하지 않았다.

POETRY AND THE VISUAL ARTS

15. 시와 시각예술 아우구스티누스는 예술이론에 가장 큰 중요성을 지닌 것을 발견하고 단호하게 지적했는데, 그것은 다른 미학자들이 간과했거나 빠뜨렸던 것이었다. 그것은 한 가지 이론으로는 모든 예술을 다 포괄할 수가 없다는 것이었다. 예술은 각기 서로 다른 성격을 가진다. 시각예술은 문학과는 매우 다르다. 회화를 보는 방법과 문학작품을 보는 방법은 다르다.[25] 누구든지 어떤 그림을 관조해본 사람이라면 그 그림에 대해 알고 그에 대한 어떤 판단을 말할 수 있을 것이다. 그러나 문학작품에서는 문자들이 얼마나 아름답게 씌어졌는지를 관조하는 것만으로는 충분치 않다. 읽고 이해해야 하는 것이다. 근대적인 용어로 말하자면, 회화에서는 형식이 본질적이며, 문학에서는 내용이 중요한 것이다.

아우구스티누스는 간단하지만 가장 근본적인 이 구별을 자신의 미학적 저술이 아니라『요한 복음 주석 *Commentary to the Gospel of St. John*』에서 정립했다.[주36] 그랬기 때문에 그것이 예술론의 역사에서 주목받지 못한 채 지나쳐 버렸다.

주 36 M. Schapiro가 이 텍스트에 관심을 갖고 그 중요성을 평가했다, "On the Aesthetic Attitude in Romanesque Art", in: *Art and Thought, issued in honour of A. K. Coomaraswamy*, ed. K. B. Iyer(London, 1947), p.152.

16. 예술에 대한 평가 아우구스티누스는 예술을 평가할 때 중세의 원칙들 뿐만 아니라 고대의 원칙에서도 조력을 구했고, 후에는 중세 시대에 전형적인 평가 원칙이 되었던 종교적 원칙에 의지했다.

A 처음에 아우구스티누스는 모든 예술들이 꼭같은 가치를 가졌다고 보지 않았다. 그는 음악을 예술의 가장 고급한 형식, 즉 수와 정확한 비례의 예술로 간주했다. 그는 또 수학적 특질을 보고 건축을 찬양했다. 그는 회화 및 조각을 자신이 가치를 재는 저울에서 상당히 낮게 놓았다. 감각적 실재의 불완전한 모방과 연관이 있고 수로써 작용하지 않으며 리듬을 거의 갖고 있지 않다는 이유였다.

B 나중에는 종교적인 고려가 미학적인 고려를 지배했다. 그의 예술개념은 바뀌지 않았지만, 예술에 대한 평가는 바뀌었다. 그의 판단은 철저하게 비난조였다. 그는 시를 거짓되고 불필요하며 비도덕적인 것으로 취급하기 시작했다. 허구의 사용을 비난하고 검열을 요구했다. 『고백』에서 그는 자신을 낳은 고대의 문예적 문화를 비난했다. 플라톤과 아리스토텔레스처럼 연극을 비난했지만 이유는 달랐는데, 그들처럼 연극이 감정을 불러일으킨다는 것 때문이 아니라 연극이 잘못된 감정을 불러일으킨다는 것 때문이었다. 그는 배우를 검투사 · 마부 · 고급 창부와 같은 급에 놓았다. 이런 판단에서 볼 때, 윤리적 · 교육적 · 종교적 기준이 미학적 기준보다 우위를 차지한 것이다.

SUMMARY

17. 요약 아우구스티누스의 미학은 기독교 미학에 속하지만, 그것보다는 고대 미학의 정점으로서 시사되어왔다. 이 점에서 모순된 것은 없다. 그는

새로운 시대를 예고하며 과도기적인 시대를 살았다. 한 시대가 쇠퇴하는 시점에 살았기 때문에 그 시대의 모든 경험에 의지하고 선배들 중 그 누구보다도 더 완벽하게 그 시대의 성취를 한데 모을 수가 있었다. 사실상 고대의 근본적인 미학적 사고 모두가 그의 저술들 속에 들어 있다.

그것들 중에서 최우선으로 들어 있는 것이 비례와 척도로서의 미개념, 감각적 미와 예지적 미의 구별, 세계의 미에 대한 믿음 등이었다. 그는 척도에 대한 피타고라스적 관념, 절대미에 대한 플라톤적 관념, 그리고 세계의 미와 조화에 대한 스토아 학파적 관념 등을 전해주었다.

그것들 이외에도 그는 자기 고유의 개념들을 더했다. 그는 예술개념과 미개념간에 화해를 가져왔고, 미적 경험의 분석을 두드러지게 했으며, 리듬의 개념을 확장시켰고, "미의 흔적" 이론을 개진했으며, 시와 시각예술의 구분을 명확히 했다. 이것들은 분명히 미학적 사고들이었다. 그 이외에도 고대인들의 개념 체계를 이용하여 그는 새로운 종교적 초구조(superstructure), 미학적 신정설(神正說)을 세웠다.

그런 식으로 아우구스티누스의 미학에는 여러 가지 요소들이 포함되어 있었다. 그것은 부분적으로는 이미 중세적이었지만 부분적으로는 여전히 고대적이었다. 그것은 종교적 · 초월적 · 신 중심적, 그리고 말하자면 초지상적이었다. 그러나 아우구스티누스는 지상의 사물들에 대해서도 명료하고 예민한 눈을 가지고 있어서, 예술의 복잡성, 미적 태도의 파동 그리고 세계 속에 미와 나란히 있는 추의 존재 등에도 관심이 있었다.

아리스토텔레스와 키케로의 미학과 마찬가지로 아우구스티누스의 미학에는 두 종류의 관념들이 포함되어 있었다. 그 중 몇몇 관념들은 중심을 이루는 사고로서, 그가 늘 거기로 되돌아가곤 했다. 예를 들면, 유일신적인 모티프나 척도의 모티프가 거기에 해당된다. 이런 사고를 그는 고대나 교

부들과 함께 공유하고 있었다. 그들은 중세 시대에 강력한 영향을 미쳤다. 그가 별 중요성을 부여하지 않았던 다른 사고들도 이따금 나타난다. "미의 흔적", 예술과 미의 결합, 시와 시각예술의 구분 등이 여기에 속했다. 이것들은 가장 독창적인 그의 사고로서, 중세 시대에는 거의 반응을 자극하지 않았지만 오늘날에는 상당히 적절한 것으로 간주되고 있다.

18. 동방과 서방 기독교 미학자들은 동방과 서방에서 거의 같은 시기에 등장했다. 아우구스티누스는 바실리우스보다 아랫세대였고 위-디오니시우스보다는 윗 세대였던 것 같다. 처음에는 동방과 서방의 기독교 미학이 서로 비슷했다. 꼭같이 그리스(플라톤적) 철학에 의지하면서 그것을 동일한 신앙에 접목시켰기 때문이었다. 동방과 서방 모두에서 정신적 미는 물질적 미보다, 신적 미는 인간적 미보다 더 높게 평가받았다. 바실리우스의 미학은 그리스에서 직접 온 것이었으나, 아우구스티누스의 미학은 로마를 통해서 왔다. 전자는 플로티누스에, 후자는 키케로에 더 기대고 있었다. 바실리우스의 미학은 미의 가장 일반적인 문제에 집중되어 있었으나, 아우구스티누스의 미학에는 예술의 특정한 문제들이 포함되어 있었다. 전자가 세계의 미를 찬양했다면, 후자는 세계의 추함도 잘 알고 있었다. 전자가 예술 속에 있는 신적인 요소 때문에 예술을 찬양했다면, 후자는 예술 속에 있는 인간적 요소를 지각하면서 예술에 대해 경고했다.

그러나 바실리우스와 아우구스티누스 이후 동방과 서방의 미학은 적지 않게 갈라졌다. 비잔틴 성상수호자들의 대표였던 위-디오니시우스와 스투디오스의 테오도로스는 역사상 알려진 가장 사변적인 미학자들이었던 한편, 아우구스티누스의 계승자인 보에티우스와 카시오도로스는 박식한 학자면서 동시에 실증적 정보와 정의, 분류 등을 수집한 이들이었다.

19. 아우구스티누스 이후의 미학 천 년 동안 아우구스티누스는 기독교 미학에서 권위를 유지했다. 그의 중요성에는 위-디오니시우스 정도만이 비교될 수 있을 정도였다. 수 세기 후에 스콜라 철학의 연구서들이 미를 다루면서 근거로 삼았던 것이 바로 이 두 사람이었다. 중세 시대가 형이상적 미개념을 끌어온 것이 바로 이들로부터였다(아우구스티누스에게서는 미와 예술에 관한 수많은 개념들도 가져왔다). 그렇게 해서 중세 미학의 토대를 형성한 종교적-형이상학적 미개념은 4세기와 5세기에 이루어졌다. 그 개념은 비록 중세 말까지 지위를 유지하긴 했지만 더 발전되지는 않았고, 단지 이따금 새로운 용어로 나타나면서도 주로 위-디오니시우스와 아우구스티누스의 말 그대로 반복되었다. 그것은 중세 전성기 미학에 내용보다는 뼈대를 제공했는데 형이상학적 정도는 약했고 주로 경험적이면서 과학적이었다.

고대의 고전 시대로부터 아우구스티누스에 이르기까지는 중단 없는 진전이 이어졌다. 그러나 그 후에는 즉각 로마 제국의 붕괴와 더불어 진전의 노선은 중단되었다. 뒤이은 고대 문화의 몰락과 함께 고대 미학 및 아우구스티누스의 새로운 미학의 모든 흔적들이 일시적으로 사라졌다. 그를 이을 계승자도 없었다. 기독교 미학에 대한 그의 공헌이 잠시나마 방해를 받게 된 것이다.

이 단계에서 미학사가는 마땅히 1) 고대 세계를 추월하고 미학의 발전을 저해한 위기를 설명할 사건들 및 생활환경을 서술해야 한다. 2) 문자화된 저술이 더이상 거의 나오지 않았으므로 그 시기의 예술에 대한 자료로 눈을 돌려야 한다. 3) 또 보에티우스, 카시오도로스, 이시도로스에 대해서도 한 마디 해야 한다. 그들은 새로운 미학을 창출하도록 요구하지는 않았으나 최소한 유적에서 남은 고대 미학의 잔해를 지키려고 노력했었다. 이것이 "카롤링거 왕조의 르네상스"의 미학을 이끌어내게 된다.

AUGUSTINE,
De vera religione, XXXII, 59.

1. Sed multis finis est humana delectatio, nec volunt tendere ad superiora, ut iudicent, cur ista visibilia placeant. Itaque si quaeram ab artifice, uno arcu constructo, cur alterum parem contra in altera parte moliatur, respondebit, credo, ut paria paribus aedificii membra respondeant. Porro si pergam quaerere, idipsum cur eligat, dicet hoc decere, hoc esse pulchrum, hoc delectare cernentes; nihil audebit amplius. Inclinatus enim recumbit oculis, et unde pendeat, non intelligit. At ego virum intrinsecus oculatum, et invisibiliter videntem non desinam commonere, cur ista placeant, ut iudex esse audeat ipsius delectationis humanae. Ita enim superfertur illi, nec ab ea tenetur, dum non secundum ipsam, sed ipsam iudicat. Et prius quaeram, utrum ideo pulchra sint, quia delectant, an ideo delectent, quia pulchra sunt. Hic mihi sine dubitatione respondebitur, ideo delectare, quia pulchra sunt. Quaeram ergo deinceps, quare sint pulchra, et si titubabitur, subiciam, utrum ideo quia similes sibi partes sunt et aliqua copulatione ad unam convenientiam rediguntur.

아우구스티누스, 참된 종교, XXXII, 59.
미의 객관성

1. 그러나 많은 이들에게 궁극적 목표는 인간적 만족이다. 그들은 가시적 사물들이 왜 즐거움을 주는지 판단하기 위해 보다 높은 사물을 구하고 싶어하지 않는다. 그래서 만약 내가 어떤 건축가에게 아치를 건설하면서 왜 다른 편에 꼭같은 아치를 세우는지 그 이유를 묻는다면, 그는 한쪽 건축물의 부분이 다른 편 건축물의 부분과 서로 상응하게 하기 위해서라고 대답하리라 믿는다. 그런 다음 그에게 하필이면 왜 이런 배열을 선택했는지 묻는다면, 그는 이것이 잘 어울리며 아름답고 그것을 바라보는 사람에게 즐거움을 주기 때문이라고 말할 것이다. 더이상은 답할 수 없었을 것이다. 왜냐하면 눈을 땅에 향하게 한 채로는 어떤 근거로 평가를 하는지 이해하지 못하기 때문이다. 그러나 나는 심연을 내려다 보면서 왜 이 사물들이 우리를 즐겁게 하는지의 문제를 가지고 비가시적인 것을 보는 사람을 계속 성가시게 할 것이다. 그로 하여금 인간적 즐거움을 판단할 수 있게 하라. 이런 식으로 그는 인간적 즐거움보다 위로 올라가게 되며 그 아래로는 내려가지 않게 된다. 왜냐하면 그것에 따라 판단하지 않고 그 자체로 판단하게 되기 때문이다. 그리고 특별히 묻건대, 사물은 즐거움을 주기 때문에 아름다운 것인가, 아니면 아름답기 때문에 즐거움을 주는 것인가? 여기서 나는 의심의 여지없이, 그것들이 아름답기 때문에 즐거움을 준다는 답을 받아들일 것이다. 그 다음으로 묻는 것은 그것들이 왜 아름다운가 하는 것이다. 만약 그가 주저한다면,

그것이, 부분들이 서로 비슷해서 일정한 결합에
의해 하나의 조화를 이루어내게 되기 때문인지
아닌지 물어보면서 그를 격려할 것이다.

AUGUSTINE, De vera rel., XL, 76.

2.　Ita ordinantur omnes officiis et finibus
suis in pulchritudinem universitatis, ut quod
horremus in parte, si cum toto consideremus,
plurimum placeat.

아우구스티누스, 참된 종교, XL, 76. 전체의 미

2. 모든 사람들은 자신의 의무와 목표에 따라서
우주의 미 안에 각자의 자리를 차지하게 되기 때
문에, 따로 있을 때는 불쾌감을 주는 것도 전체의
배경에다 놓고 생각하면 큰 즐거움을 준다.

AUGUSTINE, De vera rel., XXX, 55.

3.　Sed cum in omnibus artibus convenientia
placeat, qua una salva et pulchra sunt omnia,
ipsa vero convenientia aequalitatem unitatem-
que appetat vel similitudine parium partium, vel
gradatione disparium...

아우구스티누스, 참된 종교, XXX, 55. 조화의 미

3. 조화는 모든 솜씨로 우리를 즐겁게 하고, 조화
로 인해 모든 사물들은 지속적이며 아름답게 되
기 때문에, 조화도 같은 부분들의 유사성이나 같
지 않은 부분들의 차등에 의해서 평형과 통일성
으로 향하려는 경향이 있다.

AUGUSTINE, De vera rel., XLI, 77.

4.　Nihil enim est ordinatum, quod non sit
pulchrum.

아우구스티누스, 참된 종교, XLI, 77. 질서의 미

4. 아름답지 않으면서 질서 잡힌 사물이란 없다.

AUGUSTINE, Epist., XVIII
(PL 33, c. 85).

5.　Omnis... pulchritudinis forma unitas.

**아우구스티누스, 서간집, XVIII(PL 33, c. 85).
통일성의 미**

5. 통일성은 모든 미의 형식이다.

AUGUSTINE, De libero arbitrio, II,
XVI, 42.

6.　Intuere coelum et terram et mare et
quaecumque in eis vel desuper fulgent, vel de-
orsum repunt, vel volant, vel natant; formas
habent, quia numeros habent: adime illis, haec
nihil erunt. A quo ergo sunt, nisi a quo nume-
rus? Quandoquidem in tantum illis esse, in
quantum numerosa esse. Et omnium quidem
formarum corporearum artifices homines in arte
habent numeros, quibus coaptant opera sua...
Quaere deinde artificis ipsius membra quis
moveat, numerus erit.

아우구스티누스, 자유의지론, II, XVI, 42. 수의 미

6. 하늘과 땅과 바다를 보라. 그리고 그 속에 위
에서 빛나거나 밑에서 기어다니거나 날거나 헤
엄치는 모든 것을 보라. 이 모든 것들은 수적 차
원을 가지기 때문에 형식을 가진다. 형식을 제거
하면 사물은 아무 것도 아니게 될 것이다. 그것들
은 누구로부터 왔는가? 그로부터 누가 수를 창조
했는가? 수는 존재의 조건이다. 모든 형식의 물
질적 대상들을 만든 예술가들은 작품에 수를 사
용한다. 그래서 그대가 예술가의 손을 움직이는
힘을 추구한다면 그것은 수가 될 것이다.

AUGUSTINE, De musica, VI, XII, 35.

7. Si ergo quaeramus artem istam rhyth-micam vel metricam, qua utuntur, qui versus faciunt, putasne habere aliquos numeros, se-cundum quos fabricant versus? — Nihil aliud possum existimare. — Quicumque isti sunt nu-meri praeterire tibi videntur cum versibus an manere? — Manere sane. — Consentiendum est ergo ab aliquibus manentibus numeri prae·er-euntes aliquos fabricari.

AUGUSTINE, De ordine, II, 15, 42.

8. Hinc est profecta in oculorum opes et terram coelumque collustrans, sensit nihil aliud quam pulchritudinem sibi placere et in pulchri-tudine figuras, in figuris dimensiones, in dimen-sionibus numeros.

AUGUSTINE, De natura boni, 3 (PL 42, c. 554).

9. Omnia enim quanto magis moderata, speciosa, ordinata sunt, tanto magis utique bona sunt; quanto autem minus moderata, minus speciosa, minus ordinata sunt, minus bona sunt. Haec itaque tria, modus, species et ordo, ut de innumerabilibus taceam, quae ad ista tria perti-nere monstrantur; haec ergo tria, modus, spe-cies, ordo, tamquam generalia bona sunt in rebus a Deo Factis, sive in spiritu, sive in corpore... Haec tria ubi magna sunt, magna bona sunt; ubi parva sunt, parva bona sunt; ubi nulla sunt, nullum bonum est.

AUGUSTINE, De musica, VI, 10, 26.

10. Quid est quod in sensibili numerositate diligimus? Num aliud praeter parilitatem quan-dam et aequaliter dimensa intervalla? An ille

아우구스티누스, 음악론, VI, XII, 35.

7. 시를 쓰는 사람들이 사용하는 율동적이거나 운율적인 예술을 연구해보면, 그 운율을 구성하는 것에 따라 일정한 수가 있다는 것을 생각하게 되지 않는가? 달리는 생각할 수가 없다. 그 수가 무엇이든 간에 시와 함께 사라지거나 혹은 그대로 남아 있다고 생각하지 않는가? 수는 분명히 남아있다. 그러므로 일시적인 수는 일정하게 지속되는 수로 만들어졌다는 데 동의해야 한다.

아우구스티누스, 질서론, II, 15, 42. 형태·비례·수

8. 그렇기 때문에 이성이 눈의 영역 속으로 들어왔으며, 하늘과 땅을 연구해보면 오직 미에 의해서만 즐거움을 준다는 것을 알게 되었다. 미에서는 형태로, 형태에서는 비례로, 비례에서는 수로 즐거움을 주는 것이다.

아우구스티누스, 선의 본질, 3(PL 42, c. 554). 척도·형식·질서

9. 모든 사물들 속에 척도와 형태 그리고 질서가 많으면 많을수록 그것들은 더욱더 선하며, 척도와 형식과 질서가 적으면 적을수록 덜 선하게 된다. 그래서 이 세 가지, 즉 척도와 형식과 질서 — 이것들과 관계된 무수한 속성들은 말할 것도 없다 — 는 말하자면 정신으로 되어 있든 물질로 되어 있든 간에 하느님에 의해 만들어진 사물들 안에 있는 일반적인 선이다 … 이 세 가지가 훌륭하게 되어 있는 곳에는 훌륭한 선이 있고, 이 세 가지가 적은 곳에는 선도 조금밖에 없다. 이 세 가지가 없는 곳에는 선도 없다.

아우구스티누스, 음악론, VI, 10, 26. 등가의 미

10. 우리가 감각적 수에서 얻는 즐거움의 이유는 무엇인가? 그것은 단지 일정한 균등함과 꼭같은

pyrrhichius pes, sive spondeus, sive anapaestus, sive dactylus, sive proceleusmaticus, sive dispondeus nos aliter delectaret, nisi partem suam parti alteri aequali divisione conferret?

간격으로 잰 것에 불과한 것인가? 약강격·강약격·3단격 등의 미가 균등하게 분할되어 각 부분이 더 큰 부분에 잘 맞는 것 이외에 다른 것으로 우리에게 즐거움을 주는 것일까?

AUGUSTINE, De musica, VI, 12, 38.

아우구스티누스, 음악론, VI, 12, 38. 수적 평형의 미

11. Num possumus amare nisi pulchra... Haec igitur pulchra numero placent, in quo iam ostendimus aequalitatem appeti. Non enim hoc tantum in ea pulchritudine, quae ad aures pertinet atque in motu corporum est, invenitur, sed in ipsis etiam visibilibus formis, in quibus iam usitatius dicitur pulchritudo. An aliud quam aequalitatem numerosam esse arbitraris cum paria paribus bina membra respondent?... Quid ergo aliud in luce et coloribus, nisi quod nostris oculis congruit, appetimus... In his ergo cum appetimus convenientia pro naturae nostro modo et inconvenientia respuimus... nonne hic etiam quodam aequalitatis iure laetamur?... Hoc in odoribus et saporibus et in tangendi sensu animadvertere licet... nihil enim est horum sensibilium quod nobis non aequalitate aut similitudine placeat. Ubi autem aequalitas aut similitudo, ibi numerositas: nihil est quippe tam aequale aut simile quam unum et unum.

11. 아름다운 사물 이외에 우리가 무엇을 사랑할 수 있는가? … 아름다운 사물들은 그 수에 의해 우리에게 즐거움을 준다. 수에서 우리는 이미 균등함을 추구하고 있다는 것을 보여주었다. 그러나 이것은 귀에 관계되거나 신체의 움직임에 있는 미에서만 발견되는 것이 아니라 보다 일반적으로 미라 불려지는 가시적 형식들에서도 발견된다. 길이가 두 배인 두 개의 같은 수가 서로 대응될 때 그것이 다름 아닌 수적 균등성이라 생각하는가? … 빛과 색채에서 우리의 눈에 맞는 것 이외에 무엇을 구할 것인가? … 여기서 우리는 우리의 본성과 일치하는 사물을 찾고 본성과 일치하지 않는 것은 모두 배척한다 … 소리들 중에서 평형의 법칙을 접하고 기뻐하지 않을까? … 이것은 후각과 미각 그리고 촉각에서 관찰될 수 있다 … 왜냐하면 균등과 유사성이 있으면서 우리를 즐겁게 하지 않는 감각적 사물이란 없기 때문이다. 균등이나 유사성이 있는 곳에는 수도 있다. 하나와 하나처럼 동등하거나 유사한 것은 없기 때문이다.

AUGUSTINE, De civitate Dei, XI, 18.

아우구스티누스, 신국론, XI, 18.

12. Contrariorum oppositione saeculi pulchritudo componitur.

12. 세계의 미는 반명제들의 대조에 있다.

AUGUSTINE, De ordine, I, 7, 18.

아우구스티누스, 질서론, I, 7, 18.

13. Ita quasi ex antithesis quodammodo... id est ex contrariis, omnium simul rerum pulchritudo figuratur.

13. 모든 만물의 미는 반명제들 혹은 대조에서 유래한다.

AUGUSTINE, De civitate Dei, XXII, 19.

14. Omnis... corporis pulchritudo est partium congruentia cum quadam coloris suavitate.

아우구스티누스, 신국론, XXII, 19.

오래된 미의 정의

14. 신체의 모든 미는 색채의 일정한 유쾌함과 함께 부분들의 조화를 이룬 것이다.

AUGUSTINE, Confessiones, IV, 13.

15. Quid est ergo pulchrum? Et quid est pulchritudo?... Et animadvertebam et videbam in ipsis corporibus aliud esse quasi totum et ideo pulchrum, aliud autem quod ideo deceret, quoniam apte accomodaretur alicui, sicut pars corporis ad universum suum, aut calciamentum ad pedem.

아우구스티누스, 고백, IV, 13. 미와 적합

15. 미란 무엇인가? 아름다움은 또 무엇인가? … 나는 물체들에게서 전체여서 아름다운 것이 있는가 하면 신체의 부분이 전체에, 신발이 발에 맞듯이 다른 어떤 것에 잘 맞게 되어 있기 때문에 즐거움을 주는 것이 있다는 것을 알고 주목했다.

AUGUSTINE, De vera rel. XXXI, 57.

16. Summa aequalitate delector, quam non oculis corporis sed mentis intueor, quapropter tanto meliora esse iudico, quae oculis cerno, quanto pro sua natura viciniora sunt iis, quae animo intelligo. Quare autem illa ita sint, nullus potest dicere.

아우구스티누스, 참된 종교, XXXI, 57.

미의 심판관으로서의 이성

16. 나는 내 신체의 눈으로가 아니라 내 마음의 눈으로 감지하는 최고의 균등에 의해 기쁨을 얻는다. 그러므로 나는 내가 눈으로 보는 것이 내가 감지하는 것에 가깝게 오면 올수록, 더 선해진다고 믿는다. 그러나 그 누구도 이것이 왜 그런지 말할 수 없다.

AUGUSTINE, De vera rel., XXXII, 60.

Unde illam nosti unitatem, secundum quam iudicas corpora, quam nisi videres, iudicare non posses, quod eam non impleant: si autem his corporeis oculis eam videres, non vere diceres, quamquam eius vestigio teneantur, longe tamen ab ea distare? Nam istis oculis corporeis non nisi corporalia vides: mente igitur eam videmus.

아우구스티누스, 참된 종교, XXXII, 60.

그대가 신체를 판단할 때 따르는 통일성을 그대는 어떻게 아는가? 그대가 통일성을 알지 못한다면, 신체가 통일성을 성취하지 못한다는 것을 판단할 수 없을 것이다. 만약 그대가 물리적 눈으로 통일성을 본다면, 눈이 통일성의 흔적을 지니고 있다 해도 눈은 통일성으로부터 멀리 사라져버리게 된다고 말하는 점에서 그대는 틀렸다. 그대는 물리적 눈으로는 물질적 사물만 볼 뿐이기 때문이다. 우리가 통일성을 보는 것은 마음으로 보는 것이다.

17. Quaerit ergo ratio et carnalem animae delectationem, quae iudiciales partes sibi vindicabat, interrogat, cum eam in spatiorum temporalium numeri aequalitas mulceat, utrum duae syllabae breves quascumque audierit vere sint aequales.

18. Responde, si videtur, cum istum versum pronuntiamus "Deus creator omnium", istos quattuor iambos quibus constat... ubinam esse arbitreris, id est in sono tantum qui auditur, an etiam in sensu audientis qui ad aures pertinet, an in actu etiam pronuntiantis, an quia notus versus est, in memoria quoque nostra hos numeros esse fatendum est?... vellem jam quaerere, quod tandem horum quattuor generum praestantissimum judices, nisi arbitrarer... apparuisse nobis quintum genus, quod est in ipso naturali iudicio sentiendi, cum delectamur parilitate numerorum vel cum in eis peccatur, offendimur... Ego vero ab illis omnibus hoc genus distinguendum puto, siquidem aliud est sonare, quod corpori tribuitur, aliud audire, quod in corpore anima de sonis patitur, ?liud operari numeros vel productius vel correptius, aliud ista meminisse, aliud de his omnibus vel annuendo vel abhorrendo quasi quodam naturali iure ferre sententiam.

17. 이성은 심판관 역할을 하려고 노력한 영혼의 육체적 즐거움을 요구할 것이다. 우리가 듣는 두 개의 짧은 음절이 정말 같을까? 그것은 영혼을 즐겁게 해준 시간 안에 있는 리듬의 균등성이다.

다섯 종류의 리듬

18. 신이 만물을 창조하셨다(Deus creator omnium)는 시를 암송하고 있다고 해보자. 그 시에 담겨 있는 네 개의 단장격이 어디에 있다고 생각하는가? 다시 말하면, 오로지 시를 암송할 때의 소리에 있는가, 아니면 귀에 관계되는 감각 인상에도 있는가, 혹은 또 암송하는 사람의 행동에도 있는가? 또는 이런 종류의 운율이 알려져 있기 때문에 우리의 기억 속에 그것을 위한 자리를 마련해야 하는가? … 나는 이제 이런 리듬의 종류들 중에서 어느 것이 가장 완전하다고 생각하는지 묻고 싶다. 그러나 보라 … 다섯 번째 종류가 나타난다. 그것은 청각적 인상의 자연적인 평가 속에 포함되어 있으며, 우리가 가치의 규칙성으로 인해 즐거워하고 가치의 결함으로 인해 불쾌해한다는 사실에 의거하고 있다 … 나는 이 종류가 다른 종류들과 구별되어야 한다고 생각한다. 왜냐하면 소리를 만들어내는 것(이것은 육체에 근거하는 것으로 한다)과 소리를 듣는 것(소리의 영향하에서 영혼은 이것을 육체로 경험한다), 보다 빠르거나 보다 느린 숫자적 가치를 산출하는 것, 기억하는 것, 그리고 이 모든 것, 즉 그것을 인정하거나 거부하는 자연법의 힘에 판단을 내리는 것 등은 별개의 것이기 때문이다.

AUGUSTINE, De musica, VI, 6, 16.

Quinque genera numerorum... vocentur ergo primi iudiciales, secundi progressores, tertii occursores, quarti recordabiles, quinti sonantes.

아우구스티누스, 음악론, VI, 6, 16.

다섯 종류의 리듬 중에서 첫 번째를 판단의 리듬, 두 번째를 행동의 리듬, 세 번째를 지각의 리듬, 네 번째를 기억의 리듬, 다섯 번째를 소리의 리듬이라 하자.

AUGUSTINE, De musica, VI, 11, 30.

19. Quoniam si quis, verbi gratia, in amplissimarum pulcherrimarumque aedium uno aliquo angulo tamquam statua collocetur, pulchritudinem illius fabricae sentire non poterit, cuius et ipse pars erit. Nec universi exercitus ordinem miles in acie valet intueri. Et in quolibet poëmate si quanto spatio syllabae sonant, tanto viverent atque sentirent, nullo modo illa numerositas et contexti operis pulchritudo eis placeret, quam totam perspicere atque approbare non possunt, cum de ipsis singulis praetereuntibus fabricata esset atque perfecta.

아우구스티누스, 음악론, VI, 11, 30. 전체의 미

19. 예를 들어 어떤 사람이 극도로 크고 아름다운 건축물의 구석에 조각상처럼 위치하고 있다면, 그는 이 건축물의 미를 지각할 수 없을 것이다. 줄지어 서있는 병사도 군대 전체의 정렬을 알아차릴 수 없다. 시의 음절들이 살아 있어서 음절이 소리나는 것을 지각할 수 있다 해도 전체로 지각하고 평가할 수 없는 리듬과 시적 언어의 미로 인해 음절이 즐거워하지는 않을 것이다. 전체는 꼭 같으면서 순식간에 지나가는 각각의 음절로 이루어져 있기 때문이다.

AUGUSTINE, De natura boni, 14-17 (PL 42, c. 555-6).

20. In omnibus quaecumque parva sunt, in maiorum comparatione contrariis nominibus appellantur: sicut in hominibus forma quia maior est pulchritudo, in ejus comparatione simiae pulchritudo deformitas dicitur: et fallit imprudentes, tanquam illud sit bonum et hoc malum; nec intendunt in corpore simiae modum proprium, parilitatem ex utroque latere membrorum, concordiam partium, incolumitatis custodiam, et cetera quae persequi longum est.

아우구스티누스, 선의 본질, 14-17(PL 42, c. 555-6).

추

20. 모든 사물에 있어서 작은 것은 큰 것과 비교해서 큰 것과는 반대되는 이름을 부여받는다. 예를 들어, 인간 형식의 미가 원숭이 형식의 미보다 더 위대한 까닭에 원숭이의 미는 추라고 불려지는 것이다. 때문에 선한 것은 전자에 있고 악한 것은 후자에 있다고 상상하는 생각없는 사람들이 현혹당한다. 그들은 원숭이의 몸에서 적절한 조화·좌우 대칭의 조화·부분들의 조화·자기 방어의 능력 등을 관찰하려고 한다. 그런 것들을 열거하자면 한이 없을 것이다.

Cuique naturae non est malum nisi minui bono.

자연에는 어떤 악도 없으나 선은 점차 감소한다.

AUGUSTINE, Contra epistolam Manichaei,
34 (PL 42, c. 199).

Natura nunquam sine aliquo bono.

아우구스티누스, 마니케우스의 서신에 반박함
34(PL 42, c. 199).

자연은 선 없이는 존재하지 않는다.

AUGUSTINE, Confessiones, X, 34.

21. Pulchras formas et varias, nitidos et amoenos colores amant oculi. Non teneant haec animam meam; teneat eam Deus, qui fecit haec, bona quidem valde, sed ipse est bonum meum... Quam innumerabilia, variis artibus et opificiis, in vestibus, calceamentis, vasis, et cuiuscemodi fabricationibus, picturis etiam diversisque figmentis atque his usum necessarium atque moderatum et piam significationem longe transgredientibus, addiderunt homines ad illecebras oculorum... pulchra traiecta per animas in manus artificiosas, ab illa pulchritudine veniunt, quae super animas est, cui suspirat anima mea die ac nocte. Sed pulchritudinum exteriorum operatores et sectatores inde trahunt adprobandi modum, non autem inde trahunt utendi modum.

아우구스티누스, 고백, X, 34. 신의 미

21. 눈은 아름답고 다양한 모양과 빛나고 즐거움을 주는 색채들을 사랑한다 … 이런 것들이 내 마음을 지배하지는 않는다. 오히려 그것들 — 실로 가치있는 것들을 만드신 신께서 지배하신다. 나의 선은 신이시다 …

인간들의 의복·신발·그릇 및 모든 종류의 제작물들 그리고 또한 그림과 다양한 조각작품들 등에 다종다양한 기술과 솜씨로 얼마나 엄청나게 시각적 볼거리를 더해왔는가. 그것들은 꼭 필요하고 알맞은 용도와 경건한 내용을 넘어선다 … 아름다운 작품은 영혼에 의해서 영혼보다 더 높게 전이되는데, 나의 영혼은 밤낮으로 그런 상태를 갈망한다. 그러나 외적 아름다움을 만드는 사람과 그것을 신봉하는 사람들은 그렇기 때문에 미를 이용하는 수단이 아니라 인식의 수단만을 이끌어낸다.

AUGUSTINE, De vera rel., XXXII, 60.

22. Quis non admonitus videat neque ullam speciem, neque ullum omnino esse speciem corpus, quod non habeat unitatis qualecumque vestigium, neque quantumvis pulcherrimum corpus, cum intervallis locorum necessario aliud alibi habeat, posse adsequi eam quam sequitur unitatem?

아우구스티누스, 참된 종교, XXXII, 60.

미의 흔적들
22. 관심을 쏟지 않아도, 통일성의 흔적을 결여하고 있는 형식이나 물체는 없다는 것과 모든 물체는 아무리 아름다운 것이라 하더라도 서로 다른 장소에서 일정한 간격을 두고 배열된 필연적인 부분들을 가지고 있기 때문에 그것이 추구하는 통일성에 도달할 수 없다는 것을 지각하게 될 사람들을 위해.

AUGUSTINE, De vera rel., XXVII, 43.

아우구스티누스, 참된 종교, XXVII, 43.

23. Itaque, ut nonnulli perversi magis amant versum quam artem ipsam qua conficitur versus, quia plus se auribus quam intelligentiae dediderunt.

창조된 대상보다 더 높은 창조성

23. 일부 별난 사람들은 지성 이상으로 청각을 갈고 닦았기 때문에 실제적인 운문작법보다 운문을 더 좋아한다.

AUGUSTINE, Soliloquia, II, 10, 18.

아우구스티누스, 고백, II, 10, 18.

24. Quia scilicet aliud est falsum esse velle, aliud verum esse non posse. Itaque ipsa opera hominum velut comoedias aut tragoedias, aut mimos, et id genus alia possumus operibus pictorum fictorumque coniungere. Tam enim verus esse pictus homo non potest, quamvis in speciem hominis tendat, quam illa quae scripta sunt in libris comicorum. Neque enim falsa esse volunt aut ullo appetitu suo falsa sunt; sed quadam necessitate quantum fingentis arbitrium sequi potuerunt. At vero in scaena Roscius voluntate falsa Hecuba erat, natura verus homo; sed illa voluntate etiam verus tragoedus, eo videlicet quo implebat institutum; falsus autem Priamus eo quod Priamum assimilabat. sed ipse non erat.

Ex quo iam nascitur quiddam mirabile... haec omnia inde esse in quibusdam vera, unde in quibusdam falsa sunt, et ad suum verum hoc solum eis prodesse, quod ad aliud falsa sunt... Quo pacto enim iste, quem commemoravi, verus tragoedus esset, si nollet esse falsus Hector... aut unde vera pictura esset, si falsus equus non esset.

예술에서의 허구와 진실

24. 허위로 행동하고 싶다는 것과 진실할 수가 없다는 것은 별개의 문제다. 희극·비극·마임 등과 같은 인간의 작품들을 우리는 화가 및 다른 모방자들의 작품들과 함께 분류한다. 희극 작가의 작품에서 말하여지는 이야기가 진실이 아니듯이 그림으로 그려진 인물은 아무리 사람의 외모로 노력한다 해도 실재일 수가 없기 때문이다. 허위든 허위가 아니든 그것은 원하는 대로 되지 않는다. 어떤 면에서는 제작자의 의지만을 따를 수 있었기 때문에 다른 것도 될 수가 없다. 무대 위의 로스키우스는 의도적으로 위장된 헤쿠바였지만 실제로는 남자였다. 그러나 스스로 선택한 역할을 한 것이므로, 자신의 의지대로 그는 진정한 배우가 되기를 원한 것이다. 그런가 하면, 그는 프리암을 모방했을 뿐 프리암 자체가 아니었기 때문에 진짜 프리암은 아니었다.

거기에서 이상한 결론이 나온다. 모든 만물은 부분적으로 가짜인 한에서 오직 부분적으로만 참되며, 그 나머지 참되지 않은 상태에 의해서 진리에 도달할 수 있다는 것이다 … 로스키우스가 가짜 헥토르가 되기를 원하지 않았다면 어떤 근거에서 진정한 비극 배우가 될 수 있었을 것인가 … 그리고 말 그림 속의 말이 가짜 말이 아니라면 그 그림이 어떻게 진짜 그림이 될 수 있을 것인가?

AUGUSTINE, Confessiones, IV, 13.

25. Amabam pulchra inferiora et ibam in profundum et dicebam amicis meis: Num amamus aliquid nisi pulchrum?

AUGUSTINE, In Joannis Evangelium, tract. XXIV, cap. 2 (PL 35, c. 1593).

26. Sed quemadmodum si litteras pulchras alicubi inspiceremus, non nobis sufficeret laudare scriptoris articulum, quoniam eas pariles, aequales decorasque fecit, nisi etiam legeremus quid nobis per illas indicaverit: ita factum hoc qui tantum inspicit, delectatur pulchritudine facti ut admiretur artificem: qui autem intelligit, quasi legit. Aliter enim videtur pictura, aliter videntur litterae. Picturam cum videris, hoc est totum vidisse, laudare: litteras cum videris, non hoc est totum; quoniam commoneris et legere.

아우구스티누스, 고백, IV, 13. 심미주의

25. 나는 저급한 질서의 미를 사랑하여 아래로 내려가서 내 친구에게 이렇게 말했다: 우리가 미 이외에 다른 것을 사랑하는가?(cf. No. 11 위)

아우구스티누스, 요한복음서 강해, 빌췌 XXIV, cap. 2(PL 35, c. 1593). 문학과 회화

26. 그런데 만약 우리가 어딘가에서 아름다운 글을 보고 있는데 작가가 글로써 표현해놓은 것을 읽지 않는다면 그 글을 균일하고 균제적으로 잘 꾸며놓은 작가의 기술을 칭찬하는 것만으로는 충분치 않을 것이다. 누구든 작품을 보기만 하는 사람이라면 사람들이 찬탄하는 작품의 미에 즐거움을 느끼게 된다. 그러나 이해하는 사람이라면 누구든 그 책을 읽는다. 그림을 보는 것과 문학을 보는 것은 방식이 다르기 때문이다. 그림을 볼 때는 그 문제가 끝난다. 보고 찬양하는 것이다. 문학을 볼 때는 읽어야 하기 때문에 이것이 아직 끝나지 못하는 것이다.

2. 이어진 전개의 배경

BACKGROUND TO FURTHER DEVELOPMENTS

a 정치적 배경

THE DESTRUCTION OF THE OLD CULTURE

1. **옛 문화의 파괴** 6세기 전반, 이전의 서로마 제국 전체는 새로운 전사 부족들의 손아귀에 들어가 있었다. 이탈리아는 동고트족의 지배를 받았고, 스페인은 서고트족, 갈리아(고대 켈트족의 땅으로, 이탈리아 북부 · 프랑스 · 벨기에 · 네덜란드 · 스위스 · 독일을 포함한 옛 로마의 속령: 역자)는 프랑크족, 북아프리카는 반달족, 그리고 영국은 앵글로 색슨족의 지배를 받았다. 그렇게 됨으로써 국가들이 사라졌고 고대의 문명 및 문화가 붕괴되었다. 옛 시대와 새로운 시대가 나뉘어진 것이다.

이시도로스는 『고트족의 역사 *Historia Gothorum*』에서 스페인에 관해 이렇게 쓰고 있다.

408년에 반달족, 알라만족 그리고 슈바벤 사람들이 잔인하게 원정하여 스페인을 점령하고, 살인과 유린의 씨를 뿌리며 도시에 불을 지르고 약탈하여, 굶주림에 몰린 사람들이 인육을 먹고 어미가 아들을 먹으며 야생동물들이 산 자들을 위협하는 정도로까지 양식을 고갈시켰다.

프로코피우스는 『고트족의 전기 *De bello gothico*』에서 유스티니아누스 황제가 동고트족과 싸우던 시절(536-548) 이탈리아에 대해 쓰면서, 멸망한 사람들은 굶주림으로 쇠약해진 나머지, 오물로 연명하던 동물들이 발견한 것은 뼈와 말라빠진 피부밖에 없었다고 말한다.

베다는 『앵글로족의 교회사 *Historia ecclesiastica gentis Anglorum*』에서 449년 앵글로족의 공격 이후의 영국을 이렇게 묘사한다.

> 공공건물, 개인주택 할 것 없이 모두 파괴되고, 일반 사람들뿐만 아니라 지도자들도 지위에 상관없이 불과 칼의 희생자가 되어버려 잔인하게 살해된 사람들을 묻어줄 사람조차 없었다.

이런 상황에서 고대 문화는 물질적인 것이든 정신적인 것이든 보존될 수 있는 것이 거의 없었다. 거의 무의 상태로부터 새로운 시작이 이루어져야 했다. 이런 여건에서 미학의 전개에 도움이 될 만한 것이라곤 거의 없었다. 사실, 문화는 비교적 빠르게 복구되어갔다. 7세기에 이시도로스는 "고트족들 중 가장 유명한 부족은 수많은 승리 후에 … 왕관들과 거대한 부의 더미 속에서 평화와 행복을 노래했다"고 썼다. 그러나 머지않아 새로운 격변들이 일어나 그 "평화와 행복"에 대해 논박했다.

정복자들의 문화는 그리스 · 로마인들의 문화와는 완전히 달랐다. 그들은 부족공동체에서 살았는데, 뚜렷한 사회계급도 없고 노예도 없었으며 도회지가 없는 시골의 문화였다. 그들은 당연히 선사 시대에 속했다. 그들의 교육, 지적 욕구와 관심사, 기술적 성취, 산업 및 과학 등은 로마와는 비교가 되지 않았다. 그들은 로마 공화정의 초기에 로마인들이 이룬 발전단계에도 미치지 못했다. 역사는 처음부터 완전히 다시 시작되었다. 그 미개

한 사람들이 정복당한 사람들의 앞선 문화에 동화되었다면 상황은 달라졌을 것이다. 그러나 그들은 그 뛰어난 문화를 파괴하는 것으로 시작하여 자신들의 미개한 문화 속에서 살았다.

GEOGRAPHICAL CHANGES

2. 지리적 변화 야만족들의 침략은 유럽의 지리를 바꾸어놓았다. 고대 문명이 시작되고 융성했던 지중해 지역은 이제 더이상 정치 · 문화적 생활의 중심지가 되지 못하고 유럽의 북부 · 서부 지역에 비해 뒤처지게 되었다. 사람을 끌 수 있는 도회지 · 촌락 · 도로 · 수도관 등 모든 것이 황폐화되었다. 부족들은 자신들에게 편안한 북부에 머물렀다. 거기서 그들은 강력한 국가를 창출했다. 8세기에 이슬람교도들의 진출로 인해 유럽 문명의 중심은 한층 더 북쪽으로 이동하게 되었다.

　　중세 시대에 융성하던 두 곳으로 북해와 대서양 연안 지역이 있었다. 북해의 게르만족은 주로 정복을 일삼았다. 그들은 이웃한 슬라브족과 라틴족을 정복하려 했다. 스칸디나비아의 바이킹들은 노르망디와 심지어는 시실리까지 원정을 나갔다. 한편, 대서양 지역에 정착한 사람들은 주로 그 지역의 자원으로 살았다. 여기서부터, 특히 갈리아에서부터(갈리아는 후에 프랑스가 되었는데 지중해 연안 지방도 소유하고 있었다), 켈트의 갈리아인들, 프랑크인들, 로마 문화의 강력한 영향 등이 뒤섞여서 "새로운 인간 유형의 창시자들"이 등장하게 되었다.[37] 초기 중세의 정치 · 문화제도 중 가장 위대했던 카롤링거 왕조의 상황은 두 지역의 합작품이었다.

주 37 H. Focillon, *L'An mil*(Paris, 1952).

중세는 오랫동안 정치적 유동상태에 놓여 있었다. 영토와 부족들이 이리저리 무리지어 쉽게 국가가 형성되었다가는 쉽게 사라지곤 했던 것이다. 샤를마뉴 대제의 위대한 제국조차도 베르덩(Verdun) 조약 후 843년에 붕괴되었다. 중세 유럽에서 그 정도로 큰 국가는 다시 나타나지 않았다. 그러는 동안 유럽의 국경지대에서 제국들이 생겨나고 있었다. 즉 7세기와 8세기의 아랍 제국 · 13세기의 몽골 제국 · 14세기의 오토만 제국 등이 그들이었다. 그들은 유럽의 상당한 지역을 정복하여, 중앙 유럽의 국경지대에 가서야 침략을 멈추었다. 이 지역이 유럽 문화 형성에 있어서 주도적 역할을 했던 이유 중의 하나가 그것이었다. 그러나 이 지역조차도 시민 전쟁과 이웃국가들 간의 전쟁으로 갈기갈기 찢겨져서 땅을 황폐하게 만들고 인구를 고갈시켰다. 중세의 예술과 문화는 전쟁의 와중에서 성장한 것이다.

ROMANIA

3. 루마니아　고트족은 유럽을 정복한 후에 기존의 인구를 추방하지 않았다. 그들 자체의 수가 적어서 아마 그 인구의 1%에 지나지 않았던 것 같다. 금지령에도 불구하고 정복당한 사람들과의 융합은 불가피했고 그들은 라틴화되어갔다.

이것이 인구학적인 고려에 의해서만 결정된 것은 아니었다. 로마인들에 대한 고트족의 싸움은 이상적인 것이 아니었다. 그들에게는 정복당한 자들에게 강요할 수 있는 아무런 이념도 없었다. 그들은 로마와 로마의 문명을 높이 샀다. 그들에게는 로마의 조직, 로마의 기술적 업적, 로마의 문화 등과 비견할 만한 것이 없었기 때문이었다.

이탈리아와 갈리아에서는 혼란과 싸움에도 불구하고 생활양식은 당분간 크게 변화하지 않은 채 지속되엇다. 라틴어는 8세기까지 계속 사용되

었다. 오염되었지만 여전히 진짜 라틴어였다. 라틴 민족은 정치적으로 분할된 지역들을 통합하여 "루마니아"를 탄생시켰다. 로마의 글자 · 화폐 · 무게 · 도량형 · 법률 · 행정체계 · 재정체계 · 경제체계 · 상업이 그대로 남아 있었다. 예술은 시골티 나는 로마 예술의 성격을 그대로 유지했다. 기독교 시인들은 시에 대한 고대의 규칙을 따라 라틴 싯구를 계속 썼다.

강력하고 위대한 비잔티움은 거대한 고대 문화의 보고였고 무역을 통해 서방에 영향을 미쳤다. 화려한 물품들이 비잔티움으로부터 흘러들어왔다. 비잔틴식 생활양식이 서부 유럽에 의해 흡수되고 있었고, 서방 세계는 "비잔틴화되고 있는 중"이었다. 그런 다음 모든 것을 변화시킨 사건들이 일어났다.[주38]

DECLINE INTO BARBARISM

4. 야만주의로의 쇠퇴 이슬람교도들은 승리를 거두며 전진하여 스페인에 도달했다. 그들은 지중해의 남부와 서부 해안을 장악한 후에 서방 세계와 비잔티움 그리고 동방 세계 전체를 연결하는 가장 중요한 고리인 해상로를 차단했다. 그렇게 되자 방임상태에 있던 서방 세계는 급속하게 야만주의로 쇠퇴하기 시작했다. 이것이 8세기에 있었던 일로서, 야만족들의 침략 이후 3세기 이상이나 지난 시점이었다. 그 3세기 동안에는 유럽이 고대의 유산 중 상당 부분을 보유하고 있었다. 그러나 이제는 거의 모두가 졸지에 분실되어버렸다.

동방으로부터의 물품 수입도 중단되었다. 양피지로 대치되어야 할 파

주 38 H. Pirenne, *Mahomet et Charlemagne*, 5 ed.(1937), *Histoire de l' Europe des invasions au XVI siècle*(1936).

피루스도 부족했다. 동방의 상인들은 더이상 오지 않았고 일반 상업은 축소되어 지방 상인들까지도 과잉인 정도가 되었다. 산업은 최소한으로 축소되어 금화가 사라지고 화폐제도는 이제 은만을 토대로 하게 되었다. 무역은 지방 농부들간의 물물교환으로 제한되었다. 유일한 공급원은 마을의 가내산업이었다. 농산물조차 더이상 규칙적으로 공급되지 않았다. 그때까지 교회를 밝히는 데 사용되었던 기름도 얻을 수 없었다. 가동물품들은 가장 힘있는 명사들이 사용할 것조차도 극히 적었다. 지배자가 소유한 유일한 부는 토지였다. 도회지들은 더이상 행정·무역·산업의 중심으로서 존속하지 못하고 단지 성채로서만 남아있을 뿐이었다. 문명은 순전히 농업단계로 퇴행했다. 무역·신용·교환·재정·노동의 전문화 등을 위한 필요성이 전혀 없었다. 8세기 후 경제는 원시적 단계로 떨어져, 자연상태와 약탈의 경제가 되었다. 숲이 유럽을 뒤덮었다.

지적인 삶은 더한층 후퇴했을 것이다. 교육의 수준은 떨어졌다. 페핀의 궁정에 있는 귀족들은 왕과 마찬가지로 무지했다. 라틴어는 더이상 문장쓰기로 조절되지 못하고 오염되었으며 여러 가지 로망스어로 전개되어 나갔다. 약 800년경까지 라틴어는 교양 있는 교회의 언어로만 사용되었다. 성직자들을 제외하고는 실질적으로 라틴어를 이해하는 사람이 없었다. 구어는 교양 있는 언어 혹은 전례언어와는 다르게 변해갔다. 읽고 쓸 수 있는 사람들만이 관심을 가졌던 시는 라틴어로 씌어진 교회용이었으므로 대다수의 사람들은 이해할 수 없었으며 비교용(秘敎用)이었다.

DEROMANIZATION
5. **탈 로마화** 선박도 부족하고 해적들의 통제를 받던 바다에서 모험해야 하는 위험 때문에 해상 연락망은 붕괴되었다. 이탈리아는 알프스 산맥을

통해서만 갈 수 있었다. 지중해 국가들은 접근이 가장 어렵고 고립되어, 머지않아 유럽에서 가장 빈곤한 지역이 되었다. 문화의 중심은 북부로 옮겨졌다. 로마는 7세기까지 누려왔던 행정과 감독의 중심으로서의 특권적 지위를 상실하게 되었다. 게르만 국가들이 유럽 정부에서 좀더 적극적 역할을 하기 시작했다. 샤를마뉴 대제 시절부터 로마 문명은 로마-게르만 문명으로 대치되었고 사회의 "탈 로마화"가 시작되었다.

THE CHURCH

6. 교회 7세기 이사분기에만 약 2백 개의 수도원이 노이스트리아 · 아우스트라시아 · 부르고뉴 · 아퀴텐느 등지에 세워졌다. 그것들은 파리의 수도원보다 30배에서 40배에 달하는 구역을 차지했다.주39 메로빙거 왕조의 왕들은 완전히 세속적인 지배자들이었지만, 페핀의 시대부터는 교회와 국가간의 관계가 전혀 다른 형식을 취하게 되었다. 교회가 왕들을 지배하기 시작한 것이다. 메로빙거 왕조는 관리들 중에서 주교를 임명했었으나, 그 뒤를 이은 왕들은 주교들 중에서 관리를 임명했다. 그 이유 중 한 가지는 성직자가 특별히 교육을 잘 받지는 않았지만 그래도 아직은 어느 정도의 교육을 받은 부류들이었다는 점이었다. "성직자"는 읽고 쓸 수 있는 사람과 동의어가 되었다.주40

주 39 J. Hubert, *L'art pré-roman*(1938).

　40 Ł. Kurdybacha, *Dzieje oświaty kościelnej do końca XVIII wieku*(1949).

　　Ł. Kurdybacha *Średniowieczna oświata kościelna*(1950).

　　사전류: J. Hastings, *Encyclopaedia of Religion and Ethics*(1910-34).

　　A. Baudrillard, A. Vogt and others, *Dictionnaire d'histoire et de géographie ecclésiastique*(1912).

당시의 정치적 배경에 대한 이런 묘사는 다음의 것들을 이해하는 데 필수적인 것이었다. 예술적 문화에 왜 그토록 크나큰 쇠퇴가 있었는지, 왜 고대 문화의 일부 잔여물들이 보존되었는지, 왜 새로운 문화가 종교적이고 교회적인 성격을 가지게 되었는지, 그리고 왜 새로운 문화가 동방과 서방에서 전혀 다른 방향으로 전개되었는지의 이유 말이다.

당대의 생활양식에 영향을 받아서 예술은 종교적, 즉 기독교적이면서 교회적으로 되었다. 비잔틴 예술이 동방적 요소들을 통합시켰듯이, 서방의 예술은 게르만적 모티프들을 채택했다. 어느 한 순간 서방 세계의 예술은 원시 예술의 단계로 떨어져 버렸다. 비잔티움에서는 예술에 대한 신학만이 존재했지만, 서방 세계에서는 어떤 사상도 예술에 부여되지 못했다. 어떤 미학적인 본질을 가진 견해들이 표명되었다면, 그것들은 대부분 예전의 사상들을 반복한 것에 지나지 않았다. 새로운 사람들이 미와 예술에 대해 분명한 태도를 가지고 있었지만, 그 태도는 어떤 이론으로 확고하게 진술된 것이 아니었다. 그것은 예술작품과 지배자들의 지침에서 암시적으로만 나타날 뿐이었다. 이런 태도는 이전의 로마 및 당대의 비잔틴적 태도와는 달랐다. 그 중 일부 특징은 음악에서, 또다른 특징은 시와 시각예술에서 찾을 수 있다.

M. Buchberger, *Lexicon für Theologie und Kirche*(1930), n.8.

F. Cabrol and G. Leclercq, *Dictionnaire d' archéologie chrétienne et de liturgie*(1907).

A. M. Bozzone, *Dizionario Ecclesiastico*(1953).

M. Nowodworski, *Encyklopedia kościelna*(1873-1933).

THE NEW FUNCTION OF LITERATURE

1. 문학의 새로운 기능 이 시대가 시작될 무렵 일부 문필가들은 아직도 이교도들이었고 많은 기독교 저술가들은 이교도적 환경에서 성장했다. 그러나 머지않아 사회는 완전히 기독교적으로 되었고 집필가들은 삶에 대해서 기독교적인 것 이외에는 아는 것이 없게 되었다. 초기 기독교인들은 열렬했고 신앙에 완전히 헌신했다. 그들의 문학이 가진 일차적인 목적은 신앙을 고백하고 하느님을 섬기는 것이었다. 찬송가가 시에서 첫 번째 자리를 차지했고 그리스도와 순교자들, 그리고 성인들의 일생이 산문의 첫 번째 자리를 차지했다.

THE ATTITUDE TO ANTIQUITY

2. 고대에 대한 태도 이 시대가 시작될 무렵 문학은 다른 문화형식들과 마찬가지로 지중해 지역, 즉 시리아와 이집트는 아니더라도 북아프리카 지역과 로마에서 전개되었다. 라틴 교부들 가운데 암브로시우스는 로마, 테르툴리아누스와 아우구스티누스는 북아프리카 출신이었다. 4, 5세기의 시인들 중에서 마르티아누스 카펠라는 카르타고 출신, 프루덴티우스는 스페인, 파우리누스는 놀라, 아폴리나리스 시도니우스는 갈리아 출신이었다.

　　기독교 문학은 고대의 모범에 의지했다. 대표적 작가들의 시는 내용상 기독교적이긴 했지만 형식상으로는 기독교 이전이었다. 그 내용조차도 기독교적 주제와 이교도적 주제, 신화와 복음이 혼합된 것이었다. 마르티

아누스 카펠라의 유명한 작품 『문헌학과 수성의 결합 *The Marriage of Philology with Mercury*』은 신화적 알레고리의 형식으로 나타나 있었다.

교부들과 교회 관계 저술가들 중 일부는 고대 문화권 속에서 성장했으며 키케로적인 라틴어를 잘 구사하기도 했다. 성 히에로니무스, 미누키우스 펠릭스(2세기 중반에 출생), 그리고 락탄티우스(3세기 말에 출생) 등이 로마의 문학적 전통에 속했다. 그러나 고대 문학에 대한 그들의 지식은 불완전했다. 그리스 문학의 경우 호메로스와 아테네의 비극작가들은 서방 세계에 알려져 있지 않았다. 기독교도들은 최상의 시에 익숙치 않았다. 당대의 취미가 종교적인 몇몇 고대의 시적 모티프들을 선별했고 다른 것들에게는 종교적 의미를 부여했다. 고대의 문학 이외에 성서 또한 문학적 모델로 삼았다. "세 배로 위대한" 헤르메스라는 신화적 이름으로 돌아다니는 저술들은 (후에 중세 시대에는 "연금술에 관련된" 저술로 알려지게 된다) 내용상으로는 플라톤적이었지만 양식상으로는 성서적이었다.

히에로니무스와 같은 기독교 저술가들 조차 고대 문학에 대해 상당한 지식을 가지고 있었으며 고대 문화 전체에 대해 미심쩍은 시선을 보냈다. 히에로니무스는 "호라티우스와 『시편』, 베르길리우스와 복음서, 그리고 키케로와 사도들이 대체 무슨 상관이 있단 말인가?"(*Epist. ad Eust., Op.* I, 112)라고 썼다. 이교도적이고 세속적인 모든 것에 대한 반대는 테르툴리아누스(3세기)에 의해 주도되었고, 후에는(6세기로 넘어갈 무렵) 재능 있는 작가이자 교회 음악의 위대한 개혁자였지만 완고한 성직자였던 교황 대 그레고리우스에 의해 주도되었다.

THE ASCETIC AND THE WORLDLY SPIRIT
3. **수도자와 세속적인 정신** 이교도적 정신과 기독교적 정신 — 혹은 세속적

정신과 수도자적 정신 — 은 당시 상당히 대립관계에 있었다. 그 둘은 여러 면에서 서로 관계가 있었지만 근본적으로는 갈등을 이루고 있었다. 기독교 초기 단계에서는 새로이 개종한 사람들간에 신앙과 금욕주의 그리고 세상의 흥미거리에 대한 포기가 다른 시기에 비해 더 강하고 널리 퍼져 있었다. 그러나 그때도 금욕주의가 완전히 지배적이지는 않았다고 해야 한다. 금욕주의와 세속성의 정도가 변동이 심했던 것이다. 이교도적 정신도 여전히 살아 있었다. 교황 대 그레고리우스가 금욕주의의 정신을 설파하는 동안, 샤를마뉴 대제는 자유주의와 세속성의 정신을 널리 퍼뜨렸는데, 문화와 집필에 대한 그의 영향은 그레고리우스 교황의 영향에 못지 않았다.

NEW LITERARY FORMS AND THEMES

4. 새로운 문학적 형식과 주제 그러나 샤를마뉴 대제는 교황 그레고리우스 이후 두 세기를 살았으며, 그러는 동안 서방 세계에는 상당한 변화가 일어났다. 문학과 문화의 중심이 지중해 지역으로부터 이동하게 되었던 것이다. 한때는 그 중심이 영국이었다가, 샤를마뉴 대제 치하에서는 중부 유럽이었다. 라틴어는 공식 문서, 전례 그리고 교양 있는 서적에만 국한되어 사용되었다. 구어는 야만적이거나 평범한 말 혹은 촌스러운 말이었는데, 여기에서 여러 가지 로망스어들이 발전되어 나왔다. 그러나 이런 새로운 언어들이 문학에서 사용되기 전에 라틴어로 된 시가 변형되었다.

장모음과 단모음은 구별이 되지 않았고 시는 각 나라말의 리듬에 맞추게 되었다. 운율의 원칙도 변경되었다. 음절들은 길이에 따라 배열되지 않고 양과 고정된 강세에 의해 배열되었다. 고대 시에서는 사용되지 않았던 각운이 도입되었다. 각운은 이후 수 세기 동안 시에서 가장 중요한 형식적 요소 중 하나가 되었다.

4세기 후 기독교도들은 더이상 신앙을 위해 순교하지 않았고 열정도 사그라들었다. 문화의 중심이 북쪽으로 옮겨가면서 작가들은 그리스·로마와는 소원해졌고 고대의 주제와 형식들은 점점 멀어졌다. 야만족들의 침입과 더불어 다른 주제들이 인기를 모았다. 6세기에 투르의 그레고리우스는 『프랑크족의 역사 *Historiae Francorum*』를 썼고, 7세기에는 이시도로스가 『갈리아의 역사 *Historiae Gallorum*』를, 8세기에는 파울루스 디아코누스가 『랑고바르도족의 역사 *Historiae Longobardorum*』를, 네니우스가 『브리타니아 사람들의 역사 *Historiae Britorum*』를 썼다. 샤를마뉴 대제(카롤링거 왕조의 제2대 프랑크 국왕. 카를 대제 또는 카를로스 대제라고도 한다: 역자)와 그의 계승자들 치하에서 고대의 주제들이 점점 인기를 얻어가기는 했지만, 앙길베르트의 『샤를마뉴 대제의 노래 *Carmen de Carolo Magno*』나 아인하르트의 『샤를마뉴 대제의 생애 *Vita Caroli*』 같은 개괄적인 주제들이 문학 제작에서 주된 위치를 차지하고 있었다. 당시의 문학은 성인 연구 및 신화와 함께 시작해서 역사와 함께 끝났다.

THE BLURRING OF THE BOUNDARY BETWEEN FICTION AND REALITY

5. 허구와 실재간의 경계 흐리기 당시의 특징 중 하나는 순문학과 학문적 문학, 무엇보다 역사와 서사적 허구간의 경계를 흐리는 것이었다. 가장 뛰어난 산문작가들은 게르만 민족이나 샤를마뉴 대제의 역사를 쓰는 데 재능을 바쳤다. 『세계 7대 불가사의 *Seven Wonders of the World*』와 『로마의 기적 *Mirabilia Romae*』에 대한 낭만적 서술은 당시 유행하던 문학적 장르로 이루어져 있었다. 한층 유행하던 장르는 성자들의 생애였다. 성 히에로니무스로부터 시작해서 집단적인 노력에 의해 성인 연구는 중세 후기에 『황금 전설 *Golden Legend*』과 같은 작품에 도달하기까지 수 세기에 걸쳐 발전되었다.

순문학과 자연과학간의 경계 역시 희미해졌다. 그 시대에 전형적이었던 백과전서들은 과학적 저술이거나 과학의 대치물이었는데도 카시오도로스·이시도로스·베다와 같은 문필가들에 의해 씌어졌으며 그랬기 때문에 부분적으로는 순문학이고 부분적으로는 과학이었다. 학식이 높은 저작들은 시의 형식으로 나타났다. 샤를마뉴 대제의 으뜸가는 문학적·문화적 조언가였던 알퀴누스는 요크 대주교직의 역사를 운문형식으로 썼다. 시는 신학과 더욱 밀접한 관계를 갖고 있었다. 초기 신학자 중 최고인 나지안주스·요한 크리소스토무스·암브로시우스·히에로니무스, 그리고 그레고리우스 1세는 시인이었다. 그 시대의 두 걸작인 아우구스티누스의 『고백』과 보에티우스의 『철학의 위안』은 철학과 문학간의 경계에 속한다.

순문학과 학문적 문학간의 경계를 희미하게 하는 것보다 더 강력했던 것은 허구와 실재간의 경계를 흐리게 하는 것이었고, 그것은 순문학 자체 내에서 일어났다. 그 시대가 시작될 무렵 발레리우스 막시무스의 『로마의 기억할 만한 이야기들 *Factorum et dictorum memorabilium libri* XVII』은 역사적 사실, 전설과 허구의 광맥이었다. 아더 왕의 전설은 원탁의 기사단의 서사시뿐만 아니라 네니우스의 『브리타니아 사람들의 역사』에도 기록되어 있다. 성자의 생애에는 진짜 역사적 정보와 함께 가장 환상적인 고안물들이 산재되어 있다. 이것은 역사적 출처와 역사적 비평의 결핍 때문만이 아니라 작가의 태도 때문이기도 했다. 그들이 허구와 실재를 혼동했던 것이다. 순교자, 위대한 왕, 정복자들에 대한 실제 이야기들에는 로망스의 매력이 있었기에 후대의 작가들이 허구적 영웅들의 모험을 자세히 이야기하는 것과 같은 방식으로 이야기되어졌다. 학문적 철학자들이 말한 대로, 공적(*res gestae*) 못지않게 허구적인 이야기(*res fictae*)도 시의 주제가 된다. 이렇게 시와 과학, 허구와 실재의 경계를 흐리게 하는 것이 이 시대의 특징이었다.

THE LIMITATIONS OF MUSIC

1. 음악의 한계 기독교 음악은[주41] 수단과 목적에 있어서 고대 음악보다 훨씬 더 미묘하게 제한을 받았다. 그것은 절대적으로 교회 음악이었다. 진지하지 못한 리듬은 알렉산드리아의 클레멘트의 견해대로 창부들의 방탕함에나 어울릴 법한 것으로서 회피했다. 4세기에는 교회에서 악기 사용이 금지되었다. 케사레아의 주교인 에우세비우스(3-4세기)는 "우리는 살아 있는 악기로 하느님을 찬미한다. 전 기독교도들의 하모니가 다른 어떤 악기보다도 친밀하며 더 유쾌하다. 우리의 키타라는 우리의 몸 전체이며, 우리의 몸을 통해서 영혼이 하느님께 송가를 노래한다"라고 말했다. 이렇게 중세 초기에는 인간의 목소리가 유일한 기독교 음악 형식이었다.

교회는 감각을 흘리게 할 뿐인 모든 형식의 음악을 배격했다. 813년이 되어서야 비로소 투르 공의회는 눈과 귀에 작용해서 영혼을 쇠약하게 하는 효과를 지닌 모든 것에 대해 주의할 것을 성직자들에게 지시했다. 교회에서 음악이 나온다면 그것은 사람들을 즐겁게 하기 위해서가 아니라 듣는 사람으로 하여금 사랑의 미덕을 불러일으키도록 하여 하느님을 경배하기 위함이었다. (그리스인들이 그랬던 것처럼) 방탕한 효과를 가진 리듬과 멜로디가 있는가 하면, 숭고한 효과를 가진 리듬과 멜로디도 있다고 생각되었다.

주 41 J. Combarieu, *Histoire de la musique*, I(1924).

G. Reese, *Music in the Middle Ages*(New York, 1940).

전자는 피해야 할 것이었고, 후자는 하느님으로부터 받은 귀한 선물로 간주되어 배양되어야 할 것이었다.

요한 크리소스토무스는 인간의 게으름을 아시고 성서 읽기를 좀더 쉽게 해주고자 하시는 하느님께서 예언자의 말에 멜로디를 더하신 것이라고 말했다. 그러므로 음악의 매력은 우리가 기쁨으로 하느님을 찬양할 수 있게 도우는 것이다.

THE UNIFICATION OF MUSIC

2. 음악의 통일 기독교 음악의 형식들은 여러 가지 출처에서 빌려온 것이다. 말하자면 이교도의 탄원기도, 히브리의 성가와 교창 등이 그것이다. 그 기원은 주로 동방에 있었다. 주로 시리아와 이집트의 수도원에서 탄생한 것이었다. 3세기가 될 때까지 그리스어가 로마의 전례에 사용되었다. 11세기의 대 종파분리 후 동방의 음악은 더이상 서방으로 오지 못했다. 동방에서도 더이상 발전되지 못했다. 서방의 음악은 독자적으로 전개되었다. 그러나 처음에 북부 국가들은 기독교 음악의 발전에 아무런 역할을 하지 못했다. 당시의 시 및 시각예술과는 대조적으로 음악은 단일화되어 있었다. 단일한 미학에 기초하고 있었던 것이다. 그래서 주로 찬송가와 교창으로 이루어져 있었다. 찬송가는 기독교 음악의 가장 본래적인 특징이었다. 절묘한 찬송가들이 동방과 서방 모두에서 이미 4세기와 5세기에 씌어졌다. 그것들을 동방에서는 시리아 교회의 교부인 성 에프라임이 편곡했고, 서방에서는 밀라노의 주교 성 암브로시우스가 편곡했다. 찬송가와 교창들은 음악에 앉혀진 시였으며, 신앙인의 일상생활의 일부였다. 그것들을 암송하는 것은 전례 규칙에 의해 이루어졌다. 성 베네딕트는 수도원 예배의 매 시간에 적합한 찬송가를 정했다.

기독교 전례 음악은 원래 여러 가지 서로 다른 방식으로 되어 있어서
지방에 따라 수많은 변종들이 있었다. 예를 들면 밀라노 풍("Ambrosian"), 갈
리아 풍, 그리고 스페인 풍("Mozarabic") 등이 있었다. 6세기로 넘어설 무렵
기독교 전례 음악은 대 그레고리우스(590-604년에 교황이었음)에 의해 서방에
서 통일되었다. 그는 여러 가지 다양한 임무와 의식에 따라 음악을 규정한
교창 성가집을 제작했다. 그는 개혁자가 아니라 "그레고리안" 성가로 불리
게 된 것의 편찬자였다. 그레고리안 성가는 실질적으로 교회에서 널리 받
아들여졌다. 그 순수성은 그레고리우스 자신이 확립한 "스콜라 칸토룸
Scola Cantorum"(중세 초 성가를 부르는 가수 교육을 목적으로 로마에 설립된 학교: 역자)에
의해서 로마에서 잘 유지되었다. 교황만 그것을 전파시킨 것이 아니라 샤
를마뉴 황제도 전파했다. 두 사람 모두 그것을 라틴 교회의 통일성을 강화
시키는 수단으로 여겼다. 황제와 교황이 다스리는 영토에는 수많은 언어와
민속 멜로디들이 있어서, 교회는 통일된 성가로 그것들을 통제하고자 했던
것이다. 라틴 언어도 같은 이유로 어디에서나 사용되었다. 목적은 예술적
이 아니라 정치적이었지만 예술에 상당한 영향을 끼쳤다. 널리 영향을 주
고 오래 지속되는 예술적 표준율을 만들어낸 것이다.

GREGORIAN MUSIC

3. 그레고리안 음악 유럽 대부분의 지역에서 수 세기에 걸쳐 절대적인 교
회 음악으로 사용되었던 그레고리안 음악은 극단적으로 엄격하고 금욕적
이었다. 거기에는 반주가 없고 음성에만 의존했다. 합창대는 제창만 허락
될 뿐이었다. 악보는 오로지 성시에서만 취할 수 있었고 거기에다 멜로디
를 붙이려는 시도는 전혀 없었다. 리듬은 오직 한 가지만 인정되었다. 듣는
사람들을 고려하지 않았기 때문에 아름다운 목소리는 필요치 않았다. 집회

자 전체가 함께 노래를 불렀기 때문에 사실상 청중은 없었고 노래하는 사람만 있을 뿐이었다. 음악적 효과뿐 아니라 음악적 발전도 원하지 않았다. 그저 음악의 표준율에 충실하기만 하면 되었고 어떤 변이도 용납되지 않았다. 단순함으로 말미암아 처음부터 가능성은 제한되었다. 이런 이유 때문에 전개가 불가능한 음악, 말하자면 시작도 끝도 없는 음악이 되었다. 오랫동안 중세의 저술가들은 그레고리안 음악만을 유일한 음악이자 예술이 도달할 수 있는 최고의 상태라고 간주했다.

이보다 감각적 즐거움이 없는 예술은 없었다. 이보다 실제 생활과 더 유리된 예술은 없었다. 그러나 거기에는 정신과 감정에 미치는 강력한 효과가 있었다. 가장 숭고한 정신적 상태를 표현하고 낳았던 것이다. 멜로디의 고귀함과 단순함으로 마음 속에 거의 초인간적인 순수함과 엄격함의 상태를 유지시켜주었다. 그레고리안 음악이 불러 일으키는 마음의 상태는(당시의 저술가들은 그것을 "달콤함 *suavitas*"이라 불렀다) 무엇보다도 평온과 평화가 특징이었다. 그레고리안 성가보다 더 종교적인 음악은 아마 없었을 것이다. 비록 음성으로만 되어 있었지만 노랫말이 가장 중요한 것이 아니었다. 그레고리안 성가가 나오기도 전에 성 아우구스티누스는 그만의 날카로운 심리적 통찰력으로 (찬송가 169편에 붙인 주석에서) 이렇게 쓴 바 있다.

기뻐하는 자는 아무런 말도 하지 않는다. 기쁨에 넘친 그의 노래에는 가사가 없다. 그것은 의미를 이해하지 못할 때조차도 기쁨 속에 녹아들며 감정을 표현하고자 하는 가슴의 목소리다.

이렇게 초기 기독교 음악 속에 내재된 미학은 매우 독특했다. 그것은 예술을 종교적 삶에 예속시키기 때문에 타율적 미학이며, 의식적으로 효과

만을 염두에 두었기에 금욕주의적이었고, 미의 미학이라기보다는 숭고의
미학이었으며 감각적 미보다는 지성미의 미학이었다.

THE THEORY OF MUSIC
4. 음악의 이론 중세는 음악이 자유로운 창의성의 형식이 아니라 정확한
과학의 형식이자 수학적 이론을 적용시킨 형식이라는 견해를 고대로부터
물려받았다. 그래서 음악의 이론이 음악 자체보다 더 완벽한 것 같았다. 음
악은 그저 이론을 적용한 것에 지나지 않은 것 같았기 때문이었다. 고대의
음악은 빈약했지만, 그 이론은 장대했다. 음악뿐만 아니라 우주의 조화에
관한 이론이기를 열망했던 것이다. 예술과 이론 모두를 "음악"이라고 했
다. 음악에 대한 중세의 존경심은 엄격하게 말해서 실제에 적용될 수도 있
었던 이론에 대한 존경심이었다.

 이 견해에 대해서는 그리스와 후에 로마에서도 보에티우스를 비롯한
수많은 지지자들이 있었다. 중세적인 사고방식으로 보아 일차적으로 이론
인 음악은 과학과 함께 분류되었다. 음악은 회화 및 조각에 적용되는 의미
에서가 아니라 논리학, 기하학 및 천문술 등에 관해 사용될 때의 의미에서
만 예술이라 불려졌다.

 보에티우스의 동시대 사람 카시오도로스에 의하면, "음악은 수를 다
루는 과학이다": "음악은 상관된 소리들의 과학이며 그 소리들이 서로 일
치하고 또 다르게 되는 방식에 대한 탐구다." 이로 말미암아, 만약 음악이
수학적 학문이라면 소리는 본질적인 것이 아니라는 모순된 결론이 나온다.
보에티우스는 청각을 언급하지 않은 채 음악을 다루었다는 점에서 피타고
라스를 찬양했다.

음악을 제작하면서 음악을 배우는 것보다 음악을 이성적으로 이해하면서 배우는 것이 훨씬 더 완벽하다… 음악가는 이성에 의해서 음악을 실천하기 위해서가 아니라 사변적 관심으로 음악학에 연관되어 있는 사람이다.

그리고 중세 시대에 작곡가가 아니라 철학자이자 이론가였던 보에티우스는 음악의 대표자, 즉 음악을 설명하고 비평하고 발전시킨 사람으로 생각되었다.

우주의 법칙은 음악적 법칙이라고들 했다. 이것은 우주가 음악으로 울려퍼진다는 뜻이 아니라, 우주가 조화롭고 수에 의해 지배된다는 의미였다. 음악의 법칙들은 수적이다. "음악의 즐거움은 수에서 비롯된다." 이것은 외부적 세계와 내적 세계 모두에 적용된다. "우리는 육체와 영혼에서 발견하는 것과 꼭같은 관계를 소리에서도 발견한다." 사물들 속의 비례는 정신에 즐거움을 준다. 왜냐하면 꼭같은 비례가 영혼 속에도 있기 때문이다.

물론 음악의 수학적 개념이 교회의 음악을 듣고 그레고리안 성가를 불렀던 사람들의 미학적 태도를 대표하지는 않는다. 그것은 성가를 편곡한 전문가들의 미학적 태도였고, 중세의 철학자 및 음악학자의 저술에서 찾을 수 있을 것이다. 그것은 극단적으로 이성주의적이고 우주론적인 미학이어서, 예술과 미의 법칙을 이성의 법칙 및 우주의 법칙으로 환원시켜놓았다.

당시의 음악은 절대적으로 음성에 의한 것이었으므로, 언제나 시와 연관되어 있었다. 모든 시가 다 음악으로 되지는 않았지만 말이다. 이성주의적이고 수학적인 미학이 모든 종류의 시에 적용되지는 않았다. 시각예술에 대한 당대의 개념은 음악에 대한 개념과는 여전히 거리가 멀었다. 음악은 이론으로 압도당하고 있었으나, 시각예술은 이론의 영향을 거의 받지 않았다.

EARLY CHRISTIAN ART

1. 초기 기독교 예술 초기 기독교 예술은 기독교 공동체가 이교도 사회에서 아무런 권리나 신분의 방어 혹은 부(富)도 없이 소수로 살아가고 있었을 때였던 고대에 기원을 두고 있었다. 그들은 315년 밀라노 칙령때까지 박해를 받고 있었다. 그들의 예술은 지하에서 이루어졌고 그것은 카타콤의 예술이었다.

초기 기독교도들은 독창적이거나 장대한 종류의 예술을 제작하려 하지 않고 단지 종교적 숭배의 욕구를 충족시켜줄 예술을 제작하고자 했다. 종교적 · 도덕적 요구사항뿐만 아니라 가난과 박해, 그리고 계속 숨어지내야 할 필요성 등이 미학적 고려보다 더 무거웠고 장대함을 불가능하게 했다. 가장 초기의 작품들은 실제적 요구에 부응하도록 계획되었고, 좀더 나중에 나온 작품들(조각된 석관과 전례적 장식물들)은 널리 전파하기를 도울 의도로 계획되었고 기독교 신앙의 교리를 가르치고 그 승리를 축하하려는 것이었다. 그래서 그것은 상징적이고 도해적으로 되었다. 그것은 미와 조화를 그 자체로 추구하지 않는 예술이었다. 거기에는 주로 종교적 · 도덕적 문제에 관심이 있는 사람들의 주된 관심사가 반영되어 있었다.주42

초기 기독교도들은 헬레니즘적인 로마의 문화 속에 살았다. 그들은 그 문화의 예술적 테크닉과 모티프에 의존했으며 숭배와 그들의 생활환경이 요구하는 만큼의 변화만을 도입했다. 그들의 건축물은 이교도의 건축물과 같았으나, 무덤과 후의 교회만 예외였다. 교회는 보통 고대의 바실리카

모델대로 설계되었다. 그리스와 로마의 업적을 모두 다 흉내냈던 것은 아니었다. 고대 문명에서 그토록 탁월한 위치를 차지했던 조각은 쇠퇴하여 거의 사라졌다. 가장 중요한 초기 기독교 예술형식은 회화와 모자이크였

주 42 기독교 예술의 기원에 대해서는 논란이 분분하다. 특히 스치외고프스키(J. Strzygowski)와 아이날로프(D. Ainalov)가 1901년 기독교 예술이 로마에서 시작되었는지 아니면 동방에서 시작되었는지의 문제를 제기한 이래 더더욱 그렇다. 보다 예전의 견해에 의하면 기독교 예술은 로마에서 비롯되었지만, 오늘날의 주된 견해는 기독교 예술의 주요 출처는 동방에 있었다는 것이다. 그러나 다른 견해들도 있다. 스위프트(E. S. Swift)는 기독교 예술의 기원으로 네 가지를 든다: 그리스, 동방의 헬레니즘, 동로마, 그리고 서로마가 그것이다. 1920년 유프라테스 강가의 두라-에우로포스에서 이루어진 최근의 고고학적 발견들로 인해 기독교 예술이 동방에서 비롯되었다는 견해에 힘이 실리게 되었다. 기독교 예술은 비잔티움에서 성숙에 도달했으며, 두라-에우로포스는 비잔틴 회화양식이 빨라야 1세기에 시작되었다는 증거를 보여준다. 이 주제를 다룬 주요 저술들은 다음과 같다.

J. Strzygowski, *Orient oder Rom*(1901).

D. Ainalov, *Ellenisticheskiye osnovy wizantiyskogo iskusstva*(1901).

E. Weigand, "Baalbeck und Rom, die römische Reichskunst in ihrer Entwicklung und Differenzierung", *Jahrbuch des Deutschen Archäologischen Instituts*, XXIX(1914).

J. Wilpert, *Die römischen Mosaiken und Malereien der kirchlichen Bauten vom IV bis XIII Jahrh.*, 4 vols.(1917).

C. Diehl, "Les origines orientales de l' art byzantin", in: *L' Amour de l' art*, V(1924).

J. Breadstead, *Oriental Forerunners of Byznatine Painting*(1924).

F. Diez, "Das magische Opfer in Dura, ein Denkmal synkretischer Malerei", *Belvedere*, VI(1924).

F. Cumont, *Les fouilles de Dura-Europos*(1926).

G. Galassi, *Roma o Bisanzio*(1930).

W. Molè, *Historia sztuki bizantyjskiej i wczesnochrześcijańskiej*(1931) and *Sztuka starochrześcijańska*(1948).

M. Rostovtzeff, "Dura and the Problem of Parthian Art", *Yale Classical Studies*(1934) and *Dura-Europos and its Art*(1938).

R. Grousset, *De la Grèce à la Chine, les documents d' art*(Monaco, 1948).

E. S. Swift, *Roman Sources of Christian Art*(1951). — Ch. R. Morey, *Medieval Art*(1942) and *Early Christian Art*(Princeton, 1953).

다. 카타콤의 벽들, 그리고 후에 교회의 벽들도 성자들의 그림과 신앙의 상징들로 장식되어 있었다. 로마의 몰락과 붕괴로 말미암아 자연스럽게 로마 예술의 그림자 속에서 발전해왔던 이 예술은 끝이 났다.

초기 기독교 예술은 미학적 이론의 산물은 아니었지만, 미와 예술에 대한 특정 개념을 토대로 하고 있었다. 미와 예술은 그 자체로서가 아니라 정신적이고 신성하며 계시된 진리를 표현한다는 것 때문에 가치를 인정받았다. 바실리우스와 아우구스티누스의 철학에서도 꼭같은 개념을 발견할 수 있다. 그 개념이 초기 기독교 음악과 시의 저변에 깔려 있는데, 예를 들면 성 암브로시우스나 성자들의 생애에 관한 찬송가들이 그렇다.

BARBARIAN ART

2. 야만적 예술 로마 정복 후에도 야만족들은 자신들 원래의 원시적이고 단순한 예술형식을 계속이어갔는데, 그것은 그런 예술형식을 장려한 왕조의 이름을 따서 "메로빙거 왕조풍"이라고 하거나 그 시대가 지난 후에는 "야만적"이라 불려졌다. 그런 예술형식은 수 세기 동안 지속되었다. 9세기까지는 대륙에서, 그리고 스칸디나비아에서는 더 오래 지속되었다.

여러 다른 부족들에 의해 예술이 이루어지긴 했지만, 예술에는 어떤 공통된 특징들이 있었다. 모든 부족들이 동일한 문화적 수준을 가지고 있었기 때문이었다. 양식적 형식들은 어느 정도 원시적이었다. 그것들은 오랫동안 변하지 않았고 서서히 발전했다. 그것들은 문화적 수준이 다르고 취향도 달랐기에 고전적 고대 시대와는 완전히 달랐으며 초기 기독교 예술과도 달랐다. 역동주의가 그 특징 중 하나였는데, 이 점에서는 지중해 인들의 정적인 예술과 대조를 이루었다. 추상적 본질, 독특한 특징 등도 지중해 예술의 사실주의와는 대조적이었다. 인간은 야만적 예술의 주제나 기준이

아니었기에, 고대와 중세 후기 사이에서 인문주의적 전통의 단절을 가져왔다. 당시의 작품 중 남아 전하는 것은 — 조각 및 채색 필사본 등 — 역동적이고 뒤얽힌 선의 소용돌이를 특징으로 하고 있다. 공간이 있는 곳마다 이런 것들이 너무 많아서 분명 어떤 공간공포(borror vacui)가 예술가들을 사로잡고 있었다고 생각하게 만들 정도다. 이런 선들에 반영되어 있는 추상적 형식에 대한 애호는 고대와 지중해 예술에서 이어받은 고전적 요소 및 로마네스크적 요소와 더불어 끝까지 중세 예술의 한 특징으로 남아 있었다.

초기 중세 예술의 범위는 좀 색달랐다. 건축은 어느 정도 발전되었으나 조각은 사라졌다. 회화는 필사 축소본으로 한정되었다. 반대로 장식적인 예술은 융성했다. 사실 예술은 거의 장식과 치장으로 국한되어 있었다. 호화로움, 풍요로움, 값비싼 다양한 물건 등에 대한 선호가 있었는데, 이것은 당시의 빈곤에 비추어보면 한층 더 놀라운 일이다. 그때처럼 예술에서 보석 및 귀금속이 중요했던 적은 없었다. 국가들마다 그들 나름의 예술형식을 전개시켰다. 메로빙거 왕조 치하 갈리아의 프랑크인들은 장식적 예술에 뛰어났고, 채색 필사본은 아일랜드에서 융성했다. 건축은 이탈리아의 롬바르드족들 사이에서 융성했다.

역동적이고 추상적이며 비인문학적이고 오로지 장식적일 뿐이었던 이 예술은 고대인들의 미학과는 완전히 다른 미학에 근거를 두었는데, 그것은 한 번도 저술로서는 명료하게 발표된 적이 없고(야만족의 사람들은 학문에 관심이 없었다), 그들의 예술에서 추측할 수 있을 뿐인 미학이다.

중세인들은 고대인들에게서는 예술을 찬미하는 것을 배웠고, 초기 기독교도들에게서는 예술을 철저하게 불신하는 것을 배웠다. 그래서 중세 시대 동안 찬미와 비난이 계속해서 파동을 이루었다. 그러나 야만족의 시대 동안에는 종교적 열정이 그렇게 강하지 않아서 예술이 비난받지도 않았고 예술이 특별한 관심을 받을 정도로 문화가 충분히 전개되지도 않았다.

THE CAROLINGIAN RENAISSANCE

3. 카롤링거 왕조 시대의 르네상스 그러나 8세기에 샤를마뉴 대제가 예술에까지 후원을 확대했을 때 변화가 찾아왔다. 그는 문화 엘리트들을 자신의 주변으로 불러모았으며 예술과 학문을 더욱 발전시키기 위해 기구를 설립했다. 신성 로마의 황제로서 로마 제국의 전통을 이어나가고자 한 것은 당연한 일이었다. 그런 식으로 그의 영향 하에서 고대 예술의 첫 번째 재생, 즉 첫 번째 르네상스가 일어났다. 이 재생은 양식과 주제 양면에 모두 나타났다. 그로 말미암아 다시금 건축에서 규모가 커지게 되었고 구상예술의 주제로 인간이 재등장하게 되었다. 고대 예술의 단편들이 복사되는가 하면 새로이 이용되기도 했다. 샤를마뉴의 정책은 나중에 오스만 제국의 황제들이 다시 채택하게 된다.

　　그러나 로마네스크적 요소들이 등장한 것이 야만족의 요소를 제거했다는 뜻은 아니다. 아득한 로마에 대한 샤를마뉴 궁정의 열정에도 불구하고 야만족의 요소들을 제거하기에는 전통적 형식에 너무나 깊숙이 밀착되어 있었던 것이다. 메로빙거 왕조의 예술에서 카롤링거 왕조의 예술로 전이되는 과정에서 원시적 형식들은 고대의 형식들과 결합되었다. 후자를 위해서 전자도 배격되지 않았다. 서로 다르고 예술적 경향에서도 갈등을 빚었던 둘의 결합과 함께 거기에 포함된 이원적 미학은 긴장과 모순을 낳았다. 이것이 유럽 최초의 혼합주의적 예술이었다. 건축의 경우, 고대 시대처럼 웅장한 규모에 대한 관심이 있었는가 하면, 원시 예술처럼 장식에 대한 관심도 있었다. 고대 예술에서와 같이 인간의 형상이 재현되었는가 하면, 추상형식 및 흘린 선들의 소용돌이에 대한 애호도 남아 있었다. 실재 세계의 재현과 나란히 상징에 대한 선호도 있었다. 로마와 접촉하면서 북방의 사람은 거대하고 기념비적 예술로 관심을 돌리게 되었고 자신들의 예술에

야만부족들의 지역적 예술과는 대조되는 보편주의를 부여했다. 카롤링거 왕조 예술의 이러한 특징들은 샤를마뉴 대제의 궁정 미학에 반영되어 있다.주43

3. 보에티우스에서 이시도로스까지의 미학
AESTHETICS FROM BOETHIUS TO ISIDORE

BOETHIUS

1. 보에티우스 대단한 사변적 재능을 가졌던 형이상학자 성 아우구스티누스는 플라톤과 플로티누스에 비교될 수 있는 서방 유일의 철학자였다. 콘스탄티누스 대제와 샤를마뉴 대제 사이에는 미와 예술에 대한 사고가 거의 없었고, 있었다 하더라도 단순하고 현실적인 것이었다.

아우구스티누스와 그리스 교부들은 미와 예술을 자신들의 종교적 세계관 내에 포함시키고자 노력했는데 이것은 당시 모든 사람들의 능력 밖에 있었던 일이었다. 그 대신 대부분의 저술가들은 사라지는 고대의 학습에 대해 자신들이 할 수 있는 것을 구해내는 데 만족했다. 그러므로 이런 저자들을 새로운 이념의 관점에서 보아서는 안되고 그들이 기억하고 기록하고

주 43 A. Grabar and C. Nordenfalk, *Les grands siècles de la peinture : le haut Moyen Age du IV au XI siècle*(Genève, 1957). 당시의 회화에 대해 가장 훌륭한 저술들을 모아놓은 이 책은 당대의 예술 및 그 기반이 되었던 미학적 입장들의 다양성을 선명하게 보여주고 있다.

후세에 전한 것의 관점에서 보아야 한다.

그런 저자들 중 최초이자 가장 탁월했던 이는 보에티우스(아니키우스 만리우스 토르쿠바투스 세베리누스 보에티우스, c.480-525)였다.[주44] 그는 아우구스티누스보다 약 백 년 후의 시대를 살았는데, 로마의 몰락 이후 시대를 살았음에도불구하고 "마지막 로마인"으로 알려져 있었다. 그는 정신적으로나 문화적으로 로마인이었지만, 야만족 침략의 증인이자 야만족 지도자 테오도릭의상담자요, 기독교라는 새로운 종교의 신봉자였다.

보에티우스는 고대 미학에서 로마의 몰락 이후 자신의 생애 동안 이어져온 것들을 기록했다. 음악에 관한 그의 논문『음악 지도 De Institutione Musica』중 특별히 비례에 관한 장들에서는 기본적으로 고대적인 미학이론을 발견할 수 있다. 그것은 클라우디우스 프톨로메우스에게서 가져온 것이며 신피타고라스적 음악이론을 구체화한 것이었다. 이어지는 다음 세기들및 중세 시대를 통해 이 이론은 그의 다른 저술들인 논리학과『철학의 위안 Consolation of Phillosophy』에 못지 않은 강력한 영향력을 행사했다.

THE PYTHAGOREAN MOTIF

2. 피타고라스적 모티프 / 형식으로서의 미 보에티우스는 미학의 기본 문제들에 대해서 아우구스티누스 및 고대의 고전적 저자들과 뜻을 같이했다. 그는 미가 형식 · 비례 · 수에 있다고 하는 피타고라스적 관념을 계속 가지고 있었다.[1] 주요 관심사가 음악이었던 그가 미학에서 수학적 경향을 따랐

주 44 E. de Bruyne, *Boethius en de Middeleeuwsche Aesthetick*(Royal Flemish Academy of Belgium, 1939)

L. Schrade, "Die Stellung der Musik in der Philosophie des Boetius", *Arch. f. Gesch. d. Phil.* XLI(1932).

던 것은 자연스러운 일이었다. 음악은 수적으로 다루기에 적합해서 오랫동안 피타고라스 철학과 연관을 맺어왔다.

그가 음악으로부터 이끌어낸 미의 개념은 미와 예술을 다룬 다른 분야에도 반영되어 있었다. 그는 미가 부분들의 비례에 있으며 비례가 단순할수록 미는 더 커진다고 주장했다. 형식(species)은 미학적 효과를 가진다는 특수성을 가진다. 형식은 직접 지각하거나 그것에 대해 생각하거나 모두 즐겁다.

자신의 독창적인 사상은 아니었지만 이런 개념들을 기록하면서 보에티우스는 아우구스티누스와 더불어 고대 미학의 핵심을 미래의 세대들에게 전달하는 중요한 역할을 해냈다. 그러나 아우구스티누스가 비례를 질적인 의미로 이해했다면, 보에티우스는 비례를 원래의 양적이고 수학적인 의미로 전했다.

THE SUPERFICIAL VALUE OF BEAUTY

3. 미의 피상적 가치 미의 본질에 관한 보에티우스의 견해를 보면 출처가 고대인 것이 명백하게 드러난다. 그것은 피타고라스적 견해가 아니라 스토아적 견해로서, 미가 가치의 위계질서 상에서 열등한 지위로 떨어져 있는 것을 볼 수 있다. 미는 조화에 있지만 그 조화는 사물의 표면에 있는 조화다. 고대인들은 미가 사물의 내적 부분들 및 외적 부분들, 양쪽 모두의 배열에 있다고 주장했다. 보에티우스는 미를 단순한 외적 배열 혹은 밖으로 보이는 외양으로 생각했다. 이 점에서도 그는 다음 세기들에 영향을 미쳤다. 의심의 여지없이 그의 견해들은 미개념의 전개 및 고대의 개념에서 근대의 개념으로의 전이에 있어서 중요한 연결고리의 역할을 해냈다. 그는 미학에 애매모호성을 도입했다. 형식의 미와 아름다운 구성이라는 의미를

내포한 단어 스페키에스(*species*)는 이제 아름다운 외관을 의미하게 되었다. 이런 애매모호성은 계속 이어졌다. 미래의 미학에서, 미는 "형식"에 있다고 하는 진술은 미가 구성 혹은 겉으로 보이는 외관에 있다는 것을 뜻하게 되는 것이다.

미가 단지 외양에 속하는 가치라면, 틀림없이 미보다 더 높은 다른 가치들이 있을 것이다. 보에티우스는 건강을 미보다 더 중요한 육체적 가치로 생각했으며, 정신적 가치는 그보다 더 중요했다. 내적인 것과 정신적인 것에 가치를 두는 기독교적 태도는 자연스럽게 미의 가치를 축소시켰다. 그리스 교부들에게서는 이런 일이 일어나지 않았다. 아우구스티누스에게서는 미가 아니라 예술의 평가절하로 이어졌다. 반대로 보에티우스는 미도 가치를 절하했다.

그는 미에 대한 찬탄이 인간 감각의 유약함을 드러내는 징후라고 믿었다. 감각이 좀더 완벽하다면 미란 없을 것이었다. 더 잘 볼 수 있고 더 멀리, 말하자면 한 인간의 내부를 볼 수 있다 해도 육체에 찬탄을 보낼 것인가? "그대를 아름답게 보이도록 하는 것은 그대의 본질이 아니라 보는 이의 눈이 약해서이다."[2] 인간 지각의 약함에 대한 징후로서의 미는 고대인들, 회의론자 및 스토아 학파에게도 없었던 개념이었다.

4. **교양 예술** 보에티우스는 예술의 본질에 대한 개념에 있어서도 고대의 전통을 고수했다. 그는 예술을 하나의 능력으로 간주했다. 고대인들은 때로 예술의 개념을 산술의 능력과 같은 이론적인 능력까지도 포함하는 모든 종류의 능력으로 확대시키면서 보다 넓게 생각하긴 했지만, 일반적으로는 예술을 오늘날 우리가 실천적 능력이라 부르는 것, 즉 무언가를 제작하는

능력이라 보았다. 보에티우스는 예술의 개념을 그렇게 확대시키는 것을 받아들였다. 그에게는 예술이 지식·이론·원리·규칙 등 모든 종류의 능력을 포함하는 것이었다. 예술은 예술가의 손이 아니라 예술가의 마음에 속하는 것이었기 때문이었다. 보에티우스는 수작업과 그 제작물을 의미하기 위해 아르티피키움(*artificium*)이라는 용어를 사용했다. 이것은 아르스(*ars*)와는 반대되는 것이었다. 그에게 있어서 아르스는 지적인 것이고, 아르티피키움은 손재주에 의한 것이었다.[3] 이러한 대조는 두 가지 방법으로 이해할 수 있다. 아르스가 예술가의 능력을 뜻한다면, 아르티피키움은 예술가의 솜씨를 뜻하는 것이다. 또 아르티피키움이 실제적인 기술이나 숙련된 솜씨를 의미한다면, 아르스는 이론적인 문제에 대한 능력이었다.

사실 그것은 고대인들에게는 잘 알려진 오래된 구별이었다. 예술을 교양술과 통속예술로 구분하는 것과 상응하는 것이다. 그러나 보에티우스는 그보다 더 나아갔다. 고대인들은 손재주를 교양술과는 비교할 수 없을 정도로 열등하게 간주하긴 했지만 그래도 예술로 간주하기는 했었다. 보에티우스는 그것에다 다른 이름을 붙였다. 그는 교양술만을 예술로 간주한 것이다. 그리고 그는 교양술에 건축이나 회화를 포함시키지 않았다. 보에티우스는 순수예술 속에 음악만을 넣었는데, 음악이 교양술이라고 생각한 유일한 예술이었기 때문이었다.

중세 시대는 그의 예술개념을 계속 이어갔다. "기술적인" 예술이 이따금 언급되긴 했지만 보에티우스의 세련된 개념이 가장 자주 사용되는 개념이었다. 예술에 대해 더이상의 조건을 달지 않을 때는 교양술이라는 뜻이었다. 중세는 보에티우스의 교양술 개념을 전해받았지만 그 개념은 미학에 그다지 큰 중요성은 없었으며, 보에티우스가 순수 예술의 개념은 전혀 가지고 있지 않았기에 그에게서 순수 예술개념은 끌어내지 못했다. 그렇다고

중세 시대 스스로 순수 예술의 개념에 도달하지도 못했다.

5. 음악과 시 보에티우스가 교양술 속에 포함시킬 정도로 중요하게 여겼던 그의 음악개념은 범위가 매우 넓었다. 거기에는 오늘날 음악이론이라고 부르는 것까지 포함되어 있었다. 그는 이론도 음악으로 여겼다.[4] 그의 의견으로는 진정한 음악가란 작곡자도 연주자도 아니고, 조화에 대한 지식을 소유한 이론가였다. 음악가는 이성적 사고 과정에 의해 멜로디 · 리듬 · 노래 · 시 등을 판단할 수 있는 사람이라고 쓰기도 했다.[4a] 음악의 감각적 · 정서적 효과에 대해 잘 알고 있었고[5] 영혼으로 향하는 가장 확실한 길은 귀를 통하는 것이라고[6] 주장하면서도 그는 주로 음악의 수학적 측면에 관심이 있었다. 보에티우스의 음악개념은 중세 시대에 끈질기게 살아남았다. 그 스스로가 자신을 "진정한 음악가"로 여겼다. 중세인들은 그가 연주하거나 작곡했는지의 여부에는 관심이 없었고 그가 음악에 관한 논문을 썼다는 것에 관심을 두었다.

둘째, 보에티우스는 음악의 개념을 확장시켜 시까지 포함시켰다.[7] 고대의 저술가들은 시를 음악과 가까운 것으로 간주했으나, 보에티우스는 단순히 시를 음악 속에 포함시켰던 것이다. "악기를 이용하는 음악이 있고, 시를 낳는 음악도 있다"고 그는 쓰고 있다. 이런 관념과 같은 맥락에서 그는 이론으로서의 음악이 "기악곡과 시적인 작품 모두를 평가한다"고 주장했다. 고대인들과 보에티우스 모두에게 시를 음악과 결합시키는 일은 오늘날보다 훨씬 더 자연스러웠다. 왜냐하면 그들의 견해로는 시가 읽기를 위한 것이 아니라 낭송을 위한 것이었기 때문이었다. 시는 직접 귀를 향하는 것이었다.

6. 인간의 음악과 우주의 음악 보에티우스는 음악을 소리의 예술로 규정했
는가 하면 고대 시대와 같이 조화로 규정하기도 했다. 이 두 번째 규정이
그로 하여금 자신의 광범위한 음악개념을 더 한층 확장시키도록 했으며,
아무런 소리를 담지 않으면서도 조화로운 인간 영혼의 음악에 대해서 이야
기하도록 했다. 고대인들을 따랐기에 그는 우리가 듣지 못하는 천체의 음
악에 대해서도 이야기할 수 있었던 것이다.

보에티우스는 세 가지 종류의 음악을 구별할 수가 있었다. 우주의 음
악(*mundana*), 인간의 음악(*humana*), 그리고 기악 음악이 그것이다. 첫 번째
는 우주의 조화이고, 두 번째는 인간 내부에 있는 음악이며, 세 번째는 악
기가 빚어내는 조화이다. 세 번째 음악이 오늘날 우리가 음악이라 부르는
모든 것을 포괄한다. 보에티우스가 말한 다른 두 가지는 우리에게 한갓 은
유에 불과하다. 보에티우스는 "인간의" 음악을 영혼의 조화로 생각했다. 그
것을 이해하기 위해서는 "자기 자신의 심연으로 내려"가야 한다.[8] 그것은
소리와는 아무런 상관이 없다. 그가 이해한 "우주의" 음악이란, 천체의 조
화로운 운동에 수반되는 음악이었다. 우리 감각이 허약해서 우리는 그것을
듣지 못한다. 그러나 이성의 덕분으로 그 존재를 추정할 수는 있다. 보에티
우스가 (고대로부터 의견을 빌려와서) 말한 대로, 인간에 의해 제작되는 기악 음
악은 마땅히 자연 속에 어떤 모델을 두어야 한다. 이런 추론을 보면 고대에
서 유래된 보에티우스의 인간 창의성 개념이 근대의 개념과 얼마나 다른지
알 수 있다.

이 중 새로운 것은 없다. 초기 피타고라스 학파가 영혼의 음악 혹은 조
화에 관해서 말한 바 있으며, 후기 피타고라스 학파 및 특별히 고전 시대의
마지막 세기들을 살았던 신피타고라스 학파들은 천체의 음악에 대해 말한

바 있다. 그러나 보에티우스는 이런 개념들을 한데 모아서 자신이 열거한 다양한 종류의 음악 목록에 넣어 보존했다.

보에티우스는 "우주의" 음악과 "인간의" 음악 — 아무도 듣지 못하는 낯선 종류의 음악 — 을 진정한 음악으로 여겼을 뿐만 아니라, 가장 완전한 음악으로까지 여겼다. 그러나 여기서 그는 다른 곳에서와는 달리 수학의 애호자로서가 아니라 정신적 · 초월적 시대의 전형적 대표자로서 말하고 있다. 우주의 음악과 인간의 음악으로까지 확장된 그의 음악개념은 단순히 음악의 이론이 아니라, 영혼의 조화뿐 아니라 물질의 조화까지, 예술의 조화뿐 아니라 우주의 조화까지, 지각에 의해서뿐만 아니라 사고에 의해서 파악되는 조화까지 포괄하는 보편적인 이론이었다.

거의 전적으로 음악에 관련되고 음악이라는 모델에 기초를 두었던 보에티우스의 미학은 근본적으로 수학적이었으며 결과적으로는 (예술을 이론으로 축소시켰기 때문에) 지적이었고, 시각에 있어서는 (우주의 음악으로 끝을 맺었기 때문에) 형이상학적이었다. 그의 미학은 플라톤의 정신적 요소뿐만 아니라 피타고라스 학파의 수학적 요소들까지 물려받았다. 두 요소들 모두가 중세의 정신에 호소력이 있었다.

FOLLOWERS OF BOETHIUS

7. 보에티우스의 추종자들 보에티우스 이후의 세기들에서는 교육이 쇠퇴하고 미와 예술의 이론에 관심을 가지는 사람들의 수가 더 줄어들었다. 그 주제를 다룬 중요한 저술가의 이름을 거명하기가 어려울 정도다. 특별히 거기에 헌신하지 않고 그냥 부수적으로 다룬 사람조차 찾기 어렵다. 6세기에는 테오도릭의 수도사였던 카시오도로스, 7세기에는 세비야의 주교였던 이시도로스(c.570-636), 8세기에는 베다 주교(672-735), 그리고 9세기에는 마

인츠의 라바누스 마우루스 대주교(776-856) 등을 찾을 수 있는 정도다. 그들은 독창적인 사상가라기보다는 박식한 인물들이었다. 그들이 새로운 사상을 펼쳤던 것은 아니다. 그들은 고대의 지식을 수집하고 보존했다고 하는 편이 옳다. 카시오도로스는 자신이 독창적인 견해를 개진하지는 않고 다만 고대인들의 견해를 옮긴 것에 불과하다고 분명히 진술한 바 있다.

CASSIODORUS

8. 카시오도로스 카시오도로스(플라비스 마그누스 아우렐리우스 카시오도로스, c.480-c.575)는 박식한 사람이었다. 그는 시대적으로나 주제에 있어서 고전적 문화에 가장 가까운 인물이었다. 그는 보에티우스와 동시대인이었으나 거의 반 세기나 더 오래 살아서, 역사적 시기로는 더 나중 시기에 속한다. 강력한 권력을 지닌 고위층 집안 출신으로 태어난 그는 테오도릭 궁정에서도 고위층이었다. 그는 긴 인생의 마지막까지 활발히 활동했다. 『철자법 *Orthography*』을 쓴 것이 그의 나이 93세 때였다. 그는 삶의 전반부를 궁정에서 보냈고 나중에는 자신이 세운 수도원에서 살았다. 생애 전반부에는 국가의 문제에 몰두했으며(이 문제를 『서신집 *Variae Epistolae*』에서 서술하고 있다), 후반부에는 영원한 문제, 신에 대한 관조에 헌신했다. 고대 세계가 붕괴된 다음의 시대를 살았지만, 『수사학 *Rhetoric*』과 『자유학예의 예술과 학목 *De artibus et disciplinis liberalium artium*』에서 보듯이 그는 여전히 고대의 정통적인 지식을 그대로 가지고 있었다. 그는 이제는 폐허로 남은 고전 예술에 정통했다. 그는 로마의 유적들이 폐허로 되어버리는 것을 구하고자 노력했다. 그는 미와 예술에 대한 로마의 개념들을 보존하는 데 성공했다.

그는 이전의 바실리우스·아우구스티누스·보에티우스 등과 마찬가지로 그 중에서 미에 대한 수학적 개념을 최우선으로 지켰다. "무게와 척도

를 지니지 않은 것은 어떤 가치를 가진 것인가? 무게와 척도는 모든 것을 포괄하며 모든 것을 지배하고 모든 만물에게 미를 빌려 준다"고 쓰기도 했다. 그는 또 지식으로서의 예술개념도 이어받았다. 그는 고대인들과 마찬가지로 예술의 본질이란 "우리가 그 규칙에 부합되도록 하는 데"에 있다고 생각했다.[9] 그는 플라톤 및 아리스토텔레스처럼 예술을 학문과 가까이 두었으며[10], 대부분의 고대인들처럼 예술적 제작에 필요한 여러 가지 조건을 구별지었다.[11] 그는 자연·기술·실행이라는 세 가지 조건 외에 모방이라는 조건을 더했다. 그는 『수사학』에서 예술의 세 가지 기능을 구별지었다.[12] 즉 가르치는 것, 감동을 주는 것 그리고 즐거움을 주는 것이 그것이다. 퀸틸리아누스처럼 그도 예술을 이론적 예술·실천적 예술·제작적 예술로 나누었다. 그는 또 키케로를 따라서 수사학을 공적 주제에 관해 말하는 기술(*scientia*)로 규정했으며, 피타고라스를 따라서 음악을 수의 학문으로 규정했다.[13] 그는 보에티우스처럼 문학을 음악 속에 포함시키고 문법학자를 음악가에 비유했다.[14]

　　그러나 그의 미학 속에는 이렇게 차용해온 것들 외에 그의 독창적인 사상들도 있었다. 예컨대, "제작"과 "창조"의 구별[15], 예술의 주관적 효과에 대한 강조, 이런 주관적인 효과들 중에서도 예술, 특히 귀에 위안을 줄 뿐만 아니라 정신을 고양시키기도 하는[17] 음악의 정신적이고 도덕적-종교적 요소들에 대한 강조[16] 등이 그렇다. 예술은 즐거움을 주며 또한 교육적인 효과도 가지고 있다. "예술 때문에 우리가 알맞게 사고하고 아름답게 말하며 적절하게 활동하는 것"이다.[18] 예술은 또 소리의 기쁨 속에서 잠자는 영혼을 일깨우며, 사람들을 열정으로부터 자유롭게 하고 가치 있는 감정들을 스며들게 하기 때문에 카타르시스를 낳는다. 또한 문학은 "도덕을 정화시킨다."[19]

완전한 미는 영혼에게 영향을 줄 뿐 아니라 완전한 영혼의 반영이기도 하다. 멜로디는 정신적 조화의 상징이다. 멜로디는 영혼을 신에게 향하게 하고 영원한 천국의 기쁨을 미리 맛보게 해주기 때문에 더욱더 완전한 조화를 가리키는 것이다. 그 직접적이고 쾌락적인 가치 이외에도 세 가지 가치를 더 지니고 있는데 그것은 치유적 · 표현적 · 알레고리적 가치이다.

카시오도로스는 주로 음악의 관점에서 자신의 정서주의적 · 표현주의적 · 알레고리적 미학을 전개했지만 시각적 미에 대한 그의 사상도 비슷했다. 그는 기독교의 전통을 따라 활기를 불어넣어주는 영혼의 영향 덕분에 육신의 미가 있다고 보았다. 그는 이것을 "성령의 신전"의 미로서 존중했다. 그는 아름다운 육체가 지닌 형식(harmonica dispositio)을 높이 평가했지만 모든 기관의 알레고리적 의미를 강조했다. 그는 아름다운 사람을 창백함으로 장식되었다고 서술하고 그렇게 함으로써 취향의 변화 및 보다 정신화된 미에 대한 호소가 시작되었음을 알렸다.

ISIDORE

9. 이시도로스 이시도로스는 게르만족 출신이었으나 스페인에서 교회의 고위직을 맡았다. 그는 교회의 성인이자 학자, 역사가이자 문법학자였다. 그는 보에티우스와 카시오도로스보다 더 전형적인 고대 지식의 수집가였다.

그의 저술들을 보면 지식의 습득에서 보존으로 이행되는 것이 보이며, 사물에 대한 관심에서 명칭에 대한 관심으로 이행되는 것도 보인다. 이것은 이해가능한 일이다. 구체적 경험에서는 등가물이 없는 초월적인 것에 대해 관심이 높아가는 현상과 함께 이루어진 일이었으나 개념 · 단어 · 명칭 등의 영역에 속하는 것이다. 이시도로스는 특별히 어원론을 추구하면서

동의어를 수집하고 개념적으로 구별짓는 일에 관심을 가졌다. 그러나 그의 논의는 고대인들의 여러 사상들을 계속 유지하고 있었다. 그가 해낸 개념적 구별 중 일부는 미학에 적용된다.[20]

아우구스티누스를 따라 그는 풀크룸(*pulchrum*)과 압툼(*aptum*) 혹은 형식의 미와 적합성의 미를 구별했다.[21] 동의어인 데켄스(decens), 스페키오수스(speciosus), 포르모수스(formosus)를 이용하여 그는 서로 다른 미의 종류들을 구별지었다. 즐거움을 주거나 모양이 잘 잡힌 것 혹은 균형이 잘 맞는 사물, 운동의 미, 외양의 미, 그리고 "자연"의 미 등이 그것이다.[20] 중세 미학에서 큰 역할을 하게 되는 고대 후기의 사상으로 되돌아가서 그는 미를 빛과 연관지었다. "대리석은 하얗기 때문에, 금속은 광택 때문에, 보석은 빛나는 것 때문에 즐거움을 준다"고 쓰기도 했다.

그는 고전 시대 그리스인들의 방식을 따라 예술을 규정했다.[22] 그는 음악[23]에 대해 보에티우스처럼 생각했다. 그는 예술, 특히 회화가 인상만을 채택하는 것이 아니라 기억도 채택하며 — 훨씬 뒤에 나온 용어를 사용해서 말하자면 — 직접적 요소뿐만 아니라 "연상적" 요소들도 채택한다고 주장했다. 그는 또 예술이 환상과 함께 작업한다고 주장하기도 했다. 그것은 회화에서 "환영주의적" 요소를 고려한 것이다. 그는 회화에서만 환영주의적 요소를 발견한 것이 아니라[24] 시에서도 찾았다. 그는 시에 대한 논의에서 익숙한 이원성을 드러냈다. 즉 시인은 한편으로 운문을 쓰는 사람이면서 다른 한편으로는 시적 우화를 창조하는 사람이라는 것이다. 그는 또 시에서 "단어들의 배열(compositio verborum)"과 "참된 생각(sententia veritatis)", 즉 형식과 내용을 구별했다.[25]

그는 미를 건축의 여러 요소 중 하나로 보았다. 그러나 그는 미를 베누스타스(*venustas*)라는 단어로 언급했는데, 베누스타스에는 좀더 구체적인

의미 — "우아"와 "단정함" — 이 있었다. 이런 종류의 미는 건축적 구조에 속하는 것이 아니고 금박 입힌 둥근 천장 · 상감 · 그림 등과 같이 "장식을 위해 더해진" 것에 속한다.**26**

완전히 고대의 정신으로 예술의 일반적 규칙들을 강조하면서 그는 "규범에서 벗어나면 적합성은 얻을 수 없다"고 주장했다.**27**

그런 식으로 이시도로스는 고대의 가장 예민한 미학적 사상 중 일부 — 시의 개념과 예술의 개념에 내재된 변증론, 적합성으로서의 미라고 하는 스토아 학파의 사상, 고르기아스의 환영주의 개념, 고대에는 거의 등장하지 않았던 연상주의 개념, 그리고 빛으로서의 미를 주장한 플로티누스의 개념 등 — 를 유지해나갔다. 그는 그런 사상들을 잘 알려지고 인정받은 것들로 간략하게 언급하고 중세 시대에 전달했을 뿐이다.

THE BEGINNINGS OF THE SCHOLASTIC STYLE

10. 형식적 스타일의 시작 당시의 다른 저술가들은 미와 예술이라는 주제에 관해서 카시오도로스 및 이시도로스와 유사한 방식으로 의견을 표명했지만 시대적으로 고대와 멀어지면 질수록 그런 문제를 다루기에는 자격이 떨어졌다. 고대로부터 끌어왔다 하더라도 사상을 전달하는 형식이 달랐다. 탐구의 정신을 반영하지 못하고 주장과 확신의 정신만을 반영했던 것이다. 이런 이유 때문에 완고하고 교조적으로 되었다. 그런가 하면, 단순함 · 강경함 · 정확함 · 건조함이라는 특질도 가지고 있었다. 그래서 카시오도로스와 이시도로스의 스타일은 중세 후기에 사용된 것보다는 덜 난해하긴 했지만, 과도한 개념적 구별로 인해 사실상 이미 형식적이었다. 그리고 고대의 사상들이 기독교에 온 것은 이렇게 단순하고 교조적인 형식을 통해서였다. 음악과 수사학에 관한 사상들은 매우 완전하고 체계적인 형식으로 전달되

었으나, 다른 사상들은 단편적으로 전해지는 바람에 새로운 시대는 그런 사상들을 자기 나름의 방식으로 재구성해야 했다.

11. 미학적 용어 고대 로마인들은 그리스의 미학 용어를 라틴어로 번역했는데, 라틴어로 된 이런 용어들은 애매모호하게 사용되었다. 이시도로스가 수집한 동의어들에서 보듯이, 비슷한 개념들을 표현하기 위해 여러 가지 단어들이 동원되었다. 동시에, 같은 단어라 해도 기능적 · 상징적 · 종교적 · 미학적 의미 등과 같이 아주 다른 의미를 가지고 있기도 했다.

피구라(*figura*)는 "얼굴"과 "상징"이라는 뜻을 가지고 있으면서 동시에 "형태"라는 뜻도 있었다. 포르마(*forma*)는 (본질을 의미하는 플라톤과 아리스토텔레스에서처럼) 법률적이고 철학적 의미로 사용되는 한편, 또 장식으로서 미학적인 의미로 사용되기도 했다. 이마고(*imago*)는 모사나 살아 있는 지상의 존재의 초상, 또는 초자연적 존재의 알레고리적 재현이라는 의미를 가지고 있었다. 이마지나티오(*imaginatio*)는 현존하는 사물을 지각하는 것과 부재하거나 이 세계의 것이 아닌 사물을 상상하는 것 모두를 뜻했다. 비지오(*visio*)에는 자연적 및 초자연적 통찰력 혹은 예언적 통찰력이라는 의미가 포함되어 있었다. 센수스(*sensus*)는 감각의 활동(감각가능한 사물에 대한 우리의 경험)뿐만 아니라 현실적 감각을 뜻했으며, 또한 내적 감정 · 사고 · 의미 · 사물에 대해 보다 깊게 이해할 수 있는 감각이라는 뜻도 있었다. 스페키에스(*species*)는 외적 형식 · 외관 · 가시적 사물의 아름다운 외모, 그리고 궁극적으로는 미 그 자체 등을 위한 명칭일 뿐만 아니라 하나의 논리적 범주를 위한 명칭이었다. 그런 식으로 기독교 시대의 처음부터 미학적 용어가 사용되었는데, 거기에는 애매모호함이 가득했다.**주45**

164 I. 중세 초기의 미학

12. **두 종류의 미학적 명제** 미학에서는 두 가지 종류의 명제를 찾을 수 있다. 한편으로는 기술과 분석·설명이 있고 다른 한편으로는 평가가 있다. 첫 번째 종류의 명제는 미와 예술을 규정하고 그 본질을 분석·설명하며 사람들에게 미치는 효과를 기술한다. 두 번째 종류의 명제는 어떤 사물이 아름다운지, 어느 예술작품이 성공적인지, 미와 예술이 어떻게 평가받아야 하는지에 대해 말한다. 전자는 경험과 추론의 표현이며, 후자는 취미의 표현이다.

고대 미학에는 두 종류의 명제가 모두 포함되어 있었다. 그러나 역사가는 자신들이 고대 미학의 실제적 성취를 구성한다는 신념으로 전자 — 규정·관찰·분석·설명 및 일반화 — 에 더 많은 관심을 쏟는다. 그러나 만약 어떤 새로운 명제가 보에티우스와 이시도로스 사이의 시대에 등장했다면 그것들은 오로지 두 번째 종류의 명제, 즉 미와 예술에 대한 새로운 평가였을 것이다. 그것들은 새로운 관점에 기초하고 있었기 때문에 새로운 것이었다. 그러나 첫 번째 종류의 명제에 관한 한, 그 시대의 미학자들은 단순히 고대 미학의 명제들을 보존한 것뿐이었다.

주 45 A. Blaise, *Dictionnaire latin-français des auteurs chrétiens*(1954).

Ch. du Cange, *Glossarium mediae et infimae latinitatis*(1937).

A. Sleumer, *Kirchenlateinisches Wörterbuch*(2nd ed., 1926).

A. Jougan, *Słownik kościelny łacińsko-polski*(3rd ed., 1941).

F. 보에티우스, 카시오도로스, 이시도로스의 텍스트 인용

BOETHIUS, Topicorum Aristotelis interpretatio, III, 1 (PL 64, c. 935).	보에티우스, 아리스토텔레스 해석집 모음, III, 1(PL 64, c. 935). 미의 정의
1. Pulchritudo... membrorum quaedam commensuratio videtur esse.	1. 미는 부분들의 일정한 비례로 나타난다.
BOETHIUS, De consolatione philosophiae, III, 8.	보에티우스, 철학의 위안, III, 8. 무능함의 표현으로서의 미
2. Igitur te pulchrum videri non tua natura, sed oculorum spectantium reddit infirmitas.	2. 그대를 아름답게 보이도록 하는 것은 그대의 본질이 아니라 보는 이의 눈이 약해서이다.
BOETHIUS, De institutione musica, I, 34 (PL 63, c. 1195).	보에티우스, 음악 지도, I, 34(PL 63, c. 1195). 예술과 손재주
3. Nunc illud est intendendum, quod omnis ars, omnisque etiam disciplina honorabiliorem naturaliter habeat rationem quam artificium quod manu atque opere artificis exer-	3. 모든 예술 그리고 모든 학문 또한 본질적으로 손재주보다 더 훌륭하다. 손재주는 손과 장인의 수고로 이루어지는 것이다.
BOETHIUS, Inst. mus., I, 34 (PL 63, c. 1195).	보에티우스, 음악 지도, I, 34(PL 63, c. 1195). 인지를 토대로 하는 음악
4. Quanto... praeclarior est scientia musicae in cognitione rationis quam in opere efficiendi atque actu. Tantum scilicet quantum corpus mente superatur... Is vero est musicus, qui ratione perpensa canendi scientiam non servitio operis, sed imperio speculationis assumpsit... Quod totum in ratione ac speculatione positum est, hoc proprie musicae deputabitur.	4. 이성적 인지를 토대로 하는 음악에 대한 지식은 솜씨와 효과를 토대로 한 음악보다 얼마나 더 훌륭한가. 정신이 육체를 능가하는만큼 더 훌륭하다 … 그러므로 음악가는 이론에 의해서 — 작업에 대해 노예와 같은 복종에 의해서가 아니라 이성의 규칙에 의해서 — 음악에 대한 지식을 획득한 사람이다. 이론과 추론으로 이루어진 것은 모두 음악이라 부르기에 합당하다.
BOETHIUS, Inst. mus., I, 34 (PL 63, c. 1196).	보에티우스, 음악 지도, I, 34(PL 63, c. 1196). 음악의 정의
4a. Isque musicus est cui adest facultas secundum speculationem rationemve propositam ac musicae convenientem de modis ac rhythmis deque generibus cantilenarum ac de poëtarum carminibus iudicandi.	4a. 음악가란 이성적 이론을 토대로 삼으며 음악에 따라 모든 종류의 노래 및 시인들의 운문뿐 아니라 멜로디와 리듬을 판단할 수 있는 능력을 소유한 사람이다.

166 I 중세 초기의 미학

BOETHIUS, Inst. mus., I, 1
(PL 63, c. 1168).

5. Cum enim eo quod in nobis est iunctum convenienterque coaptatum, illud excipimus, quod in sonis apte convenienterque coniunctum est, eoque delectamur, nos quoque ipsos eadem similitudine compactos esse cognoscimus. Amica est enim similitudo. Dissimilitudo vero odiosa atque contraria. Hinc etiam morum quoque maxime permutationes fiunt. Lascivus quippe animus vel ipse lascivioribus delectatur modis vel saepe eosdem audiens, cito emollitur et frangitur. Rursus asperior mens vel incitatioribus gaudet vel incitatioribus asperatur.

보에티우스, 음악 지도, I, 1(PL 63, c. 1168).

음악의 효과

5. 우리 안에서 서로 연결되어 있고 적절히 조화를 이루고 있는 것에 의해 우리가 소리로 적절하게 연결되어 있는 것을 파악하고 그것으로 인해 즐거움을 얻을 때, 우리 역시 비슷한 방법으로 지어졌다는 것을 깨닫게 된다. 비슷하다는 것은 즐거움을 주고, 비슷하지 않은 것은 불쾌하며 싫은 것이기 때문이다. 그렇기 때문에 가장 큰 변화는 도덕에서 나온다.

타락한 정신은 음탕한 소리에서 즐거움을 얻는다. 혹은 음탕한 소리를 자주 들음으로써 정신은 약화되고 파괴된다. 그러나 보다 엄숙한 정신은 좀더 자극적인 소리에서 기쁨을 얻거나 강화된다.

BOETHIUS, Inst. mus., I, 1
(PL 63, c. 1169).

6. Nulla enim magis ad animum disciplinis via quam auribus patet.

보에티우스, 음악 지도, I, 1(PL 63, c. 1169).

영혼으로 향하는 길로서의 청각

6. 학문들의 경우 귀를 통해 인도되는 길 외에 마음으로 향하는 길이 열려 있지 않다.

BOETHIUS, Inst. mus., I, 34
(PL 63, c. 1196).

7. Tria sunt igitur genera, quae circa artem musicam versantur, unum genus est, quod instrumentis agitur, aliud fingit carmina, tertium, quod instrumentorum opus carmenque diiudicat.

보에티우스, 음악 지도, I, 34(PL 63, c. 1196).

시는 음악의 일부다

7. 음악예술에는 세 가지가 있다. 하나는 악기를 사용하는 종류고, 두 번째는 시를 작곡하는 종류이며, 세 번째는 기악곡과 시에 대해 판단을 내리는 종류다.

BOETHIUS, Inst. mus., I, 2
(PL 63, c. 1171).

8. Sunt enim tria (musicae genera). Et prima quidem mundana est; secunda vero humana; tertia, quae in quibusdam constituta est instrumentis... Et primum ea, quae est mundana, in his maxime perspicienda est, quae in ipso coelo, vel compage elementorum, vel temporum varietate visuntur... Humanam vero musicam, quisquis is sese ipsum descendit, intelligit.

보에티우스, 음악 지도, I, 2(PL 63, c. 1171).

천상의 음악과 인간의 음악

8. 음악에는 세 가지 종류가 있다. 첫 번째는 세계의 음악이요, 두 번째는 인간의 음악이며, 세 번째는 악기를 기초로 한 음악이다 ⋯ 세계의 음악은 하늘이나 여러 요소들의 배열 혹은 천계의

운행 속에 있는 모든 것에서 가장 잘 식별된다 …
그리고 인간의 음악은 자신의 심연 속으로 내려
가는 사람 누구에게나 이해가능하다.

CASSIODORUS, De artibus ac disciplinis praef. (PL 70, p. 1151). 9. Ars vero dicta est quod nos suis regulis arctet et constringat.	카시오도로스, 예술과 학문, 입문.(PL 70, p.1151). 예술은 우리를 억제한다 9. 예술은 규칙으로써 우리를 속박하고 억제하는 것에 붙여지는 이름이다.
CASSIODORUS, De artibus ac disciplinis, III (PL 70, p. 1203). 10. Inter artem et disciplinam Plato et Aristoteles, opinabiles magistri saecularium litterarum, hanc differentiam esse voluerunt, dicentes: Artem esse habitudinem operatricem contigentium, quae se et aliter habere possunt; disciplina vero, quae de his agit, quae aliter evenire non possunt.	카시오도로스, 예술과 학문, III(PL 70, p.1203). 예술과 학문 10. 현세 학문의 저명한 대가들인 플라톤과 아리스토텔레스는 예술과 학문의 차이가, 예술은 없어도 되며 다를 수도 있는 사물들과 관련된 실천의 기술이지만 학문은 다르게 될 수 없는 사물들을 다루는 데 있다고 주장했다.
CASSIODORUS, De artibus ac disciplinis, II (PL 70, p. 1157). 11. Facultas orandi consummatur natura, arte, exercitatione; cui partem quartam adjiciunt quidam imitationem, quam nos arti subjicimus.	카시오도로스, 예술과 학문, II(PL 70, p.1157). 예술의 인자들 11. 말하는 기술은 재능과 기술, 실천으로 성취된다. 어떤 사람들은 네 번째 인자로 모방을 첨가하기도 하는데 이는 우리가 예술에 포함시키는 것이다.
CASSIODORUS, ibid. 12. Tria sunt quae praestare debet orator: ut doceat, moveat, delectet. Haec enim clarior divisio est quam eorum, qui totum opus in res et in affectus partiuntur.	카시오도로스, 예술과 학문. 예술의 목표들 12. 변론가가 목표로 삼아야 하는 것은 세 가지다. 가르치는 것, 감동시키는 것 그리고 즐거움을 주는 것이다. 이 구분이 수사법 전체를 대상과 (대상이 불러일으키는) 감정으로 구분하는 사람들이 적용한 구분보다 더 명확하다.
CASSIODORUS, De artibus ac disciplinis, V (PL 70, p. 1209). 13. Musica est disciplina vel scientia, quae de numeris loquitur, qui ad aliquid sunt, his qui inveniuntur in sonis.	카시오도로스, 예술과 학문, V(PL 70, p.1209). 음악의 정의 13. 음악은 수, 말하자면 소리에서 발생하는 수를 다루는 기술 혹은 학문이다.

CASSIODORUS, Expositio in Psalterium, XCVII (PL 70, p. 692).

Musica est disciplina, quae rerum sibi congruentium, id est sonorum differentias et convenientias perscrutatur.

카시오도로스, 시편 해설, XCVII(PL 70, p.692).

음악은 사물들을 서로간의 조화 속에서, 말하자 면 소리의 차이와 일치 속에서 고찰하는 기술이 다.

CASSIODORUS, Variae epistolae, IX, ep. 21 (PL 69, c. 787).

14. Sicut musicus consonantibus choris efficit dulcissimum melos, ita dispositis congruenter accentibus metrum novit decantare grammaticus. Est grammatica magistra verborum, ornatrix humani generis.

카시오도로스, 편지 모음, IX, ep. 21(PL 69, c. 787).

문법학자는 운문에 선율을 부여한다

14. 음악가가 조화로운 합창대로 달콤한 멜로디 를 창조해내듯이, 문법학자는 강세를 적절히 배 열하여 운문에 선율을 부여할 수 있다. 문법은 단 어의 지배자이며 사람을 매력 있게 한다.

CASSIODORUS, Exp. in Ps., CXLVIII (PL 70, p. 1044).

15. Facta vero et creata habent aliquam distantiam, si subtilius inquiramus. Facere enim possumus etiam nos, qui creare non possumus.

카시오도로스, 시편 해설, CXLVIII(PL 70, p.1044).

제작과 창조

15. 제작된 사물과 창조된 사물을 보다 자세히 살 펴보면 그 둘 사이에는 일정한 차이가 있다. 사물 을 창조할 능력이 없기 때문에 제작하고 있는 것 이다.

CASSIODORUS, Exp. in Ps., XCVII (PL 70, p. 692).

16. Instrumenta musica frequenter posita reperimus in psalmis, quae non tam videntur mulcere aurium sensum, sed provocare potius cordis auditum.

카시오도로스, 시편 해설, XCVII(PL 70, p.692).

귀와 마음

16. 악기로 연주되는 송가를 흔히 보는데, 그것은 청각을 위로해주기보다는 듣는 사람의 마음을 자극한다.

CASSIODORUS, De artibus ac disciplinis, V (PL 70, p. 1212).

17. [Musica] gratissima ergo nimis utilisque cognitio, quae et sensum nostrum ad superna erigit et aures modulatione permulcet.

카시오도로스, 예술과 학문, V(PL 70, p. 1212)

음악은 정신을 고양시킨다

17. 음악은 가장 큰 즐거움을 주며 극도로 실용적 인 인지작용으로서, 우리의 정신을 보다 높은 사 물로 인도하는 동시에 멜로디로써 우리의 귀에 위안을 준다.

CASSIODORUS, Var., II, ep. 40 (PL 69, c. 571).

18. Per hanc [musicam] competenter cogitamus, pulchre loquimur, convenienter movemur.

카시오도로스, 편지 모음. 40(PL 69, c. 571).

18. 음악 때문에 우리가 알맞게 사고하고 아름답

게 말하며 적절하게 활동하는 것이다.

CASSIODORUS, Var., III, ep. 33 (PL 69, c. 595).

19. Gloriosa est denique scientia litterarum, quia quod primum est, in homine mores purgat; quod secundum, verborum gratiam subministrat: ita utroque beneficio mirabiliter ornat et tacitos et loquentes.

카시오도로스, 편지 모음. 33(PL 69, c. 595).

문학은 도덕을 정화시킨다

19. 문학의 기술은 영예롭다. 왜냐하면 첫째로 인간의 도덕을 정화시키기 때문이요, 둘째로는 언어에 우아미를 더하기 때문이다. 그렇게 해서 문학의 기술은 놀라운 방식으로 말을 하는 사람뿐만 아니라 침묵하고 있는 사람들에게도 이중의 혜택을 준다.

ISIDORE, Differentiae (PL 83, c. 1-59)

20. Inter aptum et utile. Aptum ad tempus, utile ad perpetuum.

Inter artem et artificium. Ars est natura liberalis, artificium vero gestu et manibus constat.
Inter deformem et turpem. Deformis ad corpus pertinet, turpis ad animum.
Inter decentem et speciosum et formosum. Decens motu corporis probatur, speciosus specie, formosus natura sive forma.

Inter deformem et informem. Deformis est cui deest forma, informis ultra formam.

Inter decus et decorem. Decus ad animum refertur, decor ad corporis speciem.

Inter falsum et fictum. Falsum ad oratores pertinet... fictum vero ad poëtas... Falsum est ergo, quod verum non est, fictum, quod tantum verisimile est.
Inter figuram et formam. Figura est artis, forma naturae.
Inter sensum et intellectum. Sensus ad naturam refertur, intellectus ad artem.

이시도로스, 차이(PL 83, c. 1-59) 개념적 구별

20. 적절한 것과 유용한 것의 차이. 사물들은 한때 적절하다가 영원히 유용하다.

예술과 손재주의 차이. 예술은 천성적으로 [신체적 수고로부터] 자유롭고, 손재주는 손의 움직임에 있는 것이다.

형체가 없는 것과 추한 것의 차이. 형체가 없는 것은 육체에 해당하는 것이고, 추한 것은 영혼에 해당하는 것이다.

아름다운 것과 균형잡힌 것, 볼 만한 것의 차이. 아름다움은 육체의 움직임에서 나타나고, 균형잡힌 것은 외모에서 나타나며, 볼 만한 것은 자연이나 형식에서 나타난다.

아름다운 것과 즐거움을 주는 것의 차이. 아름다움은 영혼을 가리키고, 즐거움을 주는 것은 육체의 외모를 가리킨다.

잘못된 것과 허구적인 것의 차이. 잘못된 것은 변론가에게, 허구적인 것은 시인에게 적용된다 … 그래서 잘못된 것은 참이 아닌 것이며 허구는 [참은 아니지만] 가능한 것이다.

모양과 형식의 차이. 모양은 기술(혹은 예술)에서 나타나고, 형식은 자연에서 나타난다.

감각과 지성의 차이. 감각은 자연적인 능력을

가리키고, 지성은 기술(예술)을 가리킨다.

ISIDORE, Sententiae, I, 8, 18	**이시도로스, 명제, I, 8, 18(PL 83, c. 551).**
(PL 83, c. 551).	**미와 적합성**

21. Decor elementorum omnium in pulchro et apto consistit; sed pulchrum ei quod ad se ipsum est pulchrum, ut homo ex anima et membris omnibus constans. Aptum vero est, ut vestimentum et victus. Ideoque hominem dici pulchrum ad se, quia non vestimento et victui est homo necessarius, sed ista homini; ideo autem illa apta, quia non sibi, sicut homo, pulchra, aut de se, aut ad aliud, id est, ad hominem accomodata, non sibimet necessaria.

21. 모든 사물의 장식은 미와 적합성에 있는 것이다. 미는 영혼과 모든 부속기관으로 이루어진 한 인간과도 같이 그 자체로 아름다운 것에 부여된다. 적합성은 예를 들면 의복과 음식에서 찾을 수 있다. 인간은 그 자체로 아름답다고 말한다. 왜냐하면 의복과 음식에 인간이 필요한 것이 아니라 인간에게 의복과 음식이 필요하기 때문이다. 의복과 음식은 적합하다. 왜냐하면 그것들은 인간처럼 그 자체로도 다른 것, 즉 인간에게 채택되었을 때도 인간처럼 그 자체로 아름답지가 않기 때문이며 그리고 그 자체로 반드시 필요한 것이 아니기 때문이다.

ISIDORE, Etymologiae, I, 1
(PL 82, c. 73).

이시도로스, 어원론, I, 1(PL 82, c. 73). 예술과 학문

22. Ars vero dicta est, quod artis praeceptis regulisque consistat... Inter artem et disciplinam Plato et Aristoteles differentiam esse voluerant, dicentes artem esse in iis, quae se et aliter habere possunt; disciplinam vero esse, quae de iis agit, quae aliter evenire non possunt.

22. 예술이라는 명칭은 예술의 가르침과 규칙으로 이루어진 것에 주어진다 … 플라톤과 아리스토텔레스는 예술이 서로 다를 수 있는 사물들 속에 있다면, 학문은 달라질 수 없는 사물을 다룬다고 말하여 예술과 학문간에 차이가 있다고 생각했다.

ISIDORE, Etymologiae, III, 15-17
(PL 82, c. 16-4).

이시도로스, 어원론, III, 15-17(PL 82, c. 16-4). 음악

23. Musica est peritia modulationis sono cantuque consistens... Sine musica nulla disciplina potest esse perfecta, nihil enim est sine illa. Nam et ipse mundus quadam harmonia sonorum fertur esse compositus, et coelum ipsum sub harmoniae modulatione revolvitur.

23. 음악은 소리와 노래에 있는 멜로디의 작곡이 잘 이루어진 것을 말한다 … 음악 없이는 어떤 학문도 완벽할 수 없다. 왜냐하면 음악 없이는 아무 것도 없기 때문이다. 그리고 세계의 구조는 소리들의 일정한 조화를 기초로 하고 있다고 하며, 천계는 조화의 반주에 따라 순환된다.

ISIDORE, Etymologiae, XIX, 16
(PL 82, c. 676).

24. Pictura est imago exprimens speciem alicujus rei, quae dum visa fuerit, ad recordationem mentem reducit. Pictura autem dicta quasi fictura. Est enim imago ficta, non veritas.

이시도로스, 어원론, XIX, 16(PL 82, c. 676).

화가의 허구

24. 그림은 어떤 사물의 오관을 표현하는 영상으로. 그것을 보면 그 사물을 떠올리게 만든다. 픽투라(pictura)라는 명칭은 픽투라(fictura)와 거의 비슷하게 들린다. 왜냐하면 픽투라는 참이 아닌 허구적 영상이기 때문이다.

ISIDORE, Sententiae, II, 29, 19
(PL 83, c. 630).

25. Quidam curiosi delectantur audire quoslibet sapientes, non ut veritatem ab eis quaerant, sed ut facundiam sermonis eorum agnoscant, more poëtarum, qui magis compositionem verborum quam sententiam veritatis sequuntur.

이시도로스, 명제, II, 29, 19(PL 83, c. 630).

시의 형식과 내용

25. 잘못 오도된 관심을 가진 몇몇 사람들은 현명한 사람들의 말을 듣는 데서 즐거움을 얻는다 — 그것은 그들로부터 진리를 추구하기 위해서가 아니라, 진정한 이데아보다는 언어의 배열에 더 관심이 많은 시인들의 방식대로 그들의 변론술을 경험하기 위해서다.

ISIDORE, Etymologiae, XIX, 9–11
(PL 82, c. 672–5).

26. Aedificiorum partes sunt tres: dispositio, constructio, venustas. Dispositio est areae vel soli et fundamentorum descriptio. Constructio est laterum et altitudinis aedificatio... Venustas est quidquid illud ornamenti et decoris causa aedificiis additur, ut tectorum auro distincta laquearia, et pretiosi marmoris crustae, et colorum picturae.

이시도로스, 어원론, XIX, 9-11(PL 82, c. 672-5).

건축에서의 미

26. 건축물에는 설계 · 구축 · 장식이라는 세 가지 요소가 있다. 설계는 지면이나 터 및 토대에 표시를 하는 것이다. 구축은 벽과 입면도를 세우는 것이다 … 장식은 금박 입힌 둥근 천장, 귀중한 대리석으로 박아넣기, 채색된 그림 등과 같이 꾸밈과 아름다움을 위해서 건축물에 더해지는 모든 것이다.

ISIDORE, Etymologiae, XX, 18
(PL 82, c. 680).

27. Norma, dicta graece vocabulo γνώμων, extra quam nihil rectum fieri potest.

이시도로스, 어원론, XX, 18(PL 82, c. 680). 규범

27. 규범은 그리스어로 "그노몬"(gnomon)이라고 한다 — 규범에서 벗어나면 적합성은 얻을 수 없다.

4. 카롤링거 왕조시대의 미학

CAROLINGIAN AESTHETICS

1. **샤를마뉴 대제와 알퀴누스** 소수의 사람만이 학문에 헌신했던 수 세기가 지나고 학문의 위상이 어느 정도 복구된 것은 8세기와 9세기, 샤를마뉴 대제와 카롤링거 왕조시대 왕들 치하에서였다. 아헨에 있던 황제의 궁정에는 다소 고상한 열망을 가진 상당수의 학자들이 모여들었다. 남아 전하는 몇 안 되는 저술들을 통해 알 수 있듯이, 카롤링거 왕조 시대의 학자들은 미와 예술에 대해 그들 나름의 견해를 가지고 있었다. 전해지는 저술로는 샤를마뉴 대제와 협력하여 알퀴누스가 편집한 듯한 알퀴누스의 『수사학』과 『카롤링거 왕조의 서 *Libri Carolini*』, 알퀴누스의 제자 중 한 명이 집필한 호라티우스의 『시학 *Ars poetica*』에 대한 주석 등이 있다.[주46]

이 운동의 주도적 인물은 샤를마뉴 대제와 알퀴누스였다. 황제는 학자가 아니었기에 읽고 쓰기를 배운 것은 고령의 나이에 이르러서였다. 로마 황제의 계승자로서의 역할을 하면서 그는 로마의 문화와 예술을 지원했다. 그의 생각들은 알퀴누스(c.735-804)에 의해 실천에 옮겨졌다. 알퀴누스는 영국 태생이었다. 샤를마뉴 대제가 781년에 그를 아헨으로 불러들이기 전에는 요크의 학교 교장이었는데, 거기에서 10년 동안 예술 및 학문의 수장

주 46 J. v. Schlosser, *Schriftquellen zur Geschichte der Karolingischen Kunst*(1896).

으로 활동했다. 그에게는 제자들과 추종자들이 있었는데 그 중 마인츠의 주교였던 라바누스 마우루스(776-856)가 가장 유명했다. 그는 백과사전을 집대성하여 독일의 스승으로 받들어졌다.

교회는 예술에 대해 권위 있는 발언을 할 의무가 있었다. 794년의 프랑크푸르트 종교회의·811년의 아헨 종교회의·813년의 투르 종교회의·813년의 마인츠 종교회의 그리고 816년의 엑스 종교회의 등 여러 종교회의가 그 주제에 대해 발언했다.

CLASSICAL ART AND AESTHETICS

2. 고전적 예술과 미학 샤를마뉴 대제 치하에서 일어난 지성의 부활을 보통 "카롤링거 왕조의 르네상스"라고 부른다. 어떤 면에서 그것은 두 가지 의미에서의 르네상스였다. 문화의 부흥·부활이자 재생이면서 동시에 고대로의 복귀, 고전주의의 재생이었던 것이다. 샤를마뉴 대제의 강령은 예술에 고전적이고 로마적인 성격을 부여했지만 그가 지배했던 영토에는 게르만적인 전통이 있어서 카롤링거 왕조 시대의 예술은 로마 양식과 게르만 양식 사이를 요동쳤다.

게르만 부족들의 원역사적 예술을 보면 그들은 추상적 형식 및 서체에서 뒤얽힌 선을 선호했으며 또한 신비와 환상의 기호와 상징을 좋아했다. 그것은 장식의 예술로서, 풍요롭고 빛나는 것을 추구했다. 이런 점에서 그들의 예술은 고대의 고전적 예술과는 정반대였다. 좀더 원시적이었을 뿐만 아니라 더 형식적이고 상징적이며 보다 더 바로크적이었던 것이다.

그렇게 해서 제국에는 완전히 다른 두 경향의 예술이 있었으니, 로마의 영향 하에 있는 신고전적 경향과 지역적 전통의 영향 하에 있는 반고전적 경향이 그것이었다. 샤를마뉴 대제와 그의 계승자들 치하에서는 고전적

경향이 강화되었지만 그렇다고 해서 반대쪽을 몰아내지도 않았다. 그러므로 정치는 예술을 고전주의로 이끌었으나 부분적으로만 성공했을 뿐이다. 정치는 예술가나 장인들보다 이론가들에게 좀더 쉽게 영향을 행사했으며, 카롤링거 왕조 시대의 고전적 사상들은 예술 자체에서보다 예술이론 및 미학에서 더 많이 받아들여지게 되었다.

그런 사상들은 특히 보에티우스로부터 고전적 개념을 물려받은 음악 미학과 (적어도 9세기부터 계속 이름이 알려진) 비트루비우스로부터 고전적 개념들을 물려받은 건축 미학에서 인정받게 되었다. 고전적 사상들은 이미 만들어져 있어서 숙고해서 만들어낼 필요가 없었다. 건축에서뿐 아니라 음악에서도 고전적 사상들은 고대에 근본적이었던 개념, 즉 질서(ordo) · 척도 · 조화의 개념에 기초하고 있었다. 아우구스티누스에 의해서 기독교 미학으로 들어오게 된 이 개념은 카롤링거 시대 미학에서 근본토대가 되었다.

알퀴누스는 "영혼이 그에 적합한 질서를 유지하게 하라"[1]고 썼고, 샤를마뉴 대제는 "지나친 것은 아무 것도 없다"[2]고 알퀴누스에게 말했다. 보편적인 세계 질서에 대한 믿음이 있었으니, 그것은 인간, 특별히 예술가의 일차적 임무가 이 질서에 스스로를 순응시키는 것이라는 믿음이었다. 이 질서는 사물의 본질 속에 있었다. 예술의 원리는 이 질서에 기초하고 있고 라바누스가 말했듯이 "인간에 의해서는 절대로 성립될 수 없는" 것이기 때문에 불변하는 것이었다.[3] 인간은 질서를 유지하기 위해 무엇보다 먼저 사물들의 위계질서를 고수해서 최고의 것을 사랑해야 한다.

3. 형식의 미와 영원한 미 "형식의 미(pulchra species)"는 사랑받아야 하고 사랑하기에 쉬운 최고의 사물 중 하나이다. "형식의 미, 즉 맛보기에 즐거운

것, 달콤한 소리, 그리고 만지기에 좋은 대상을 사랑하는 것보다 더 쉬운 일이 무엇인가?"라고 알퀴누스는 썼다.[1] 금욕적인 것과는 거리가 먼 카롤링거 시대의 미학은 감각적 미를 가치 있게 보았고 인간의 "장식에 대한 애호(amor ornamenti)"를 올바르고 적절한 것으로 여겼다. "시각은 물리적 빛을 감지하기 위해 신으로부터 주어진 선천적 미덕이다"[4]라고 에리게나는 말한다. 이것은 샤를마뉴와 그의 궁정뿐 아니라 주교들의 견해이기도 했다. 811년의 아헨 공의회는 교회 음악이 원본의 고귀함뿐 아니라 소리의 달콤함[5]에 의해서도 구별되어야 한다고 권했다. 당대의 시학은 "운문의 달콤함(dulcedo versuum)"을 강조했다. 베다는 운문의 본질이 "조음" 혹은 말로 된 음악이라는 입장을 취했다. 외적 형식의 미라는 의미에서의 둘케도(dulcedo)와 내적 질서라는 의미에서의 오르도(ordo)는 카롤링거 미학의 두 가지 고전적 요소이면서 동시에 고대와의 연관성을 대표하는 말이었다.

그러나 어떤 중세 미학도 순수하게 고전적인 것은 없었다. 카롤링거 미학 역시 비고전적인 요소를 가지고 있었지만, 게르만 예술의 이론적 등가물이었던 환상의 요소나 바로크적 풍요로움의 요소는 아니었다. 샤를마뉴 궁정의 학자들은 미와 예술에 대해 논할 때 이런 요소에는 관심을 두지 않았고 그들의 이론에는 종교적 요소가 포함되어 있었다. 예술은 고전적인 것과 게르만적인 것 사이에서 머뭇거렸고, 예술이론은 고전적인 것과 종교적인 것 사이에서 머뭇거렸다. 그들의 미학에서 고전적인 것 혹은 보에티우스와 비트루비우스에게서 나오지 않은 것은 모두 성서와 교부들에게서 나온 것이었다. 카롤링거 시대의 미학이 형식의 미와 소리의 달콤함까지 이르지 못했다면 그 시대의 저자들은 중세의 사람이 될 수 없었을 것이다.

그들은 가시적 형식의 미를 높이 평가했지만, "영원한 미(pulchritudo aeterna)"는 한층 더 중히 여겼다. 전자는 눈에 즐거움을 주지만, 후자는 영

원한 행복의 원천이라고 알퀴누스는 썼다. 우리가 덧없는 사물의 미를 사랑한다면 영원한 미는 더한층 사랑할 것이다. 덧없는 미는 우리를 버리거나 우리가 덧없는 미를 버리게 되지만, 영원한 미는 "영원한 달콤함 · 영원한 매력 · 신뢰할 만한 행복"[1]이다. 사람은 형식의 미에서 즐거움을 얻지만 거기에서 오래 머물러서는 안 되고 신과 신적인 미로 올라가야 한다.

이 의견은 플라톤과 더 나아가서는 기독교 신앙에 의해서 촉발되었다. 카롤링거 시대의 인문주의자들은 고대를 찬미하면서 성서에도 매달렸다. 그들의 미학은 그리스인들의 미학이기도 하면서 동시에 아우구스티누스의 미학이기도 했다. 그것은 중세 미학의 다른 형식들보다는 덜 종교적이었다. 그러나 신의 작품인 자연의 미가 예술의 미보다 더 높게 평가되었다. 건축에서는 비트루비우스의 이상 이외에, 신전의 건설자인 솔로몬으로 상징되는 두 번째 이상이 있었다.

예술은 원래 경건(pia)하지도 않고 불경(impia)하지도 않았다. 알퀴누스가 그랬듯이, 그림의 재료나 형식 혹은 예술가의 재능 그 어디에도 성스러운 것은 없다.[6] 이집트로 날아가는 그림 속에서 동정녀는 동물들과 꼭같은 물감으로 그려져 있다.[6a] 두 그림에는 꼭같은 형태와 재료를 사용했지만 하나는 동정녀를 묘사하고 다른 하나는 비너스를 묘사했다. 종교적이고 도덕적인 견지에서 비난받아야 할 장면들조차 즐거움을 주기도 한다. 왜냐하면 예술은 도덕성 및 종교와는 구별되기 때문이다. 미와 추는 예술에 필수적인데, 예술에서는 미와 추가 다른 영역에서의 선과 악에 해당한다. 좀더 근대적인 용어를 사용해서 말하자면, 내용이 고상하다고 해서 형식의 태만함을 보상해주지는 않는 것이다.

반대로, 형식의 미가 잘못된 내용을 보상할 수도 없다. 알퀴누스가 썼듯이, 그림은 보는 이를 홀리기 위한 방식으로 배열된 선과 색채, 형태로

이루어져 있다. 그러나 그림의 진정한 가치는 의미와 그림으로 묘사된 사물들 속에 있는 것이다. 한 예술작품의 가치는 감각적 요소뿐만 아니라 지적인 요소에 의해서, 형식뿐만 아니라 내용에 의해서 위엄과 우아로 결정된다.

형식의 미도 중요하지만 더 중요한 것이 있다. 알퀴누스는 예술의 자율성을 자주 강조했는데, 알퀴누스와 『카롤링거의 서』의 저자에 의하면 예술가는 진정한 것을 묘사해야 한다.[7] 그들은 예술가들이 "현재의 모습과 과거의 모습 혹은 가상의 모습뿐만 아니라 그것과는 다른 모습까지도 묘사하는 것"[8]에 대해 신랄하게 비판했다. 811년의 아헨 종교회의는 아름다운 건축물들도 바람직하지만 선한 도덕이 더 중요하다고 선언했다.[9] 그리고 813년의 투르 종교회의[10]는 성직자들에게 음악의 주술을 경계하도록 명했다. 멜로디의 마력은 어떤 조준판보다 더 위에 있는 것이다.[11] 음악은 하나의 학문이지만 도덕적 학문은 아니다.[12] 카롤링거 시대의 저자들은 예술이 내용면에서가 아니라 형식면에서 자율적이라고 여겼으므로 형식은 예술가의 문제지만 내용은 신학자의 문제라고 주장했다.[13] 니케아 공의회에서는 벌써 다음과 같은 권고문을 만들어 두었다.

그림의 주제는 화가가 결정할 것이 아니라 교부들이 결정해야 한다. 화가는 자신의 예술, 즉 테크닉에서만 자유재량권을 행사한다.

그런 식으로 카롤링거 시대의 이론은 예술에 최소한의 부분적인 자율성을 허용했으나 예술에서의 인간적이고 자율적인 것을 중히 여겼다기보다는 예술이 반영하는 세계의 영원한 질서를 중하게 여긴 것이다. 라바누스는 예술이 인간적 고안물일 뿐만 아니라 영원한 지혜의 산물이라고 주장

했다. 특히 음악은 영원한 법칙의 지배를 받는데, 영원한 법칙은 인간이 발견하는 것이지 고안해내는 것은 아니었다. 이런 견해는 고대의 전통에 토대를 두고 있어서 기독교 미학자들에게 널리 인정받았다.

POETRY AND THE VISUAL ARTS

4. 시와 시각예술 (여기서의 시는 오늘날 생각하는 시와 다르다. 언어예술 전체로 이해하는 것이 옳다: 역자) 카롤링거 시대의 저술가들은 문학(*scriptura*)을 시각예술보다 더 높이 평가했는데[14], 그 이유는 문학에 성서가 포함되기 때문이었다. 그러나 성서 외에도 문학은 "시각이나 청각 혹은 미각이나 후각 그 어느것도 우리에게 말해주지 않는" 것들로 이루어져 있다. 회화가 열등한 주요 원인은 그것이 본래 시각적 형식으로 제한된다는 점 때문이었다. 문학은 도덕적으로 더 유용한데, 카롤링거 시대의 인문주의자들은 언어를 그림보다 더 많은 즐거움을 주는 것으로 여겼기 때문에 문학이 만족도 더 많이 주는 것이다. 시는 우리의 취미에 더 직접적으로 호소하므로 우리의 기억 또한 시를 더 잘 기억하며 시의 즐거움은 더 오래 지속된다. 회화는 순간적으로 쳐다보는 눈길을 만족시킬 뿐이다. 시는 연극에 영혼을 가져온다.[15] 시는 오래된 인간의 욕구도 충족시킨다. 말하자면, 하느님은 아담에게 언어를 주셨지만, 인간이 윤곽을 따라가고 그림을 채색하기 시작한 것은 이집트인들의 시대에 와서야 이루어진 일이었다. 욕구는 오래될수록 더 깊어지는 법이다. 시는 진리에 근거하며 유용한 것만큼이나 즐거움도 준다. 회화도 그 나름의 가치를 가지고 있지만, 라바누스가 주장했듯이 작문이 더 큰 가치를 가진다. 글쓰기는 더 진실되며 더 완전하고 더 유용하며 더 큰 즐거움을 주고 지속력이 더 강하다는 것이다.[16]

시와 시각예술의 이런 관계에서 모든 카롤링거 시대의 저술가들이 다

꼭같은 결론을 냈던 것은 아니었다. 회화는 열등하기 때문에 교육을 받지 못해서 읽고 쓰기를 할 수 없는 사람들에게 맞을 뿐이라고 생각한 사람들도 있었다. 회화는 교육받지 못한 사람들을 위해서 양심적으로 이런 진실을 고수해야 한다. 이것이 알퀴누스의 입장이었다. 회화를 비유적으로 해석하면서, 보는 이들은 회화가 **물질적으로** 재현한 것을 **정신적으로** 재생하는데 그것이 반드시 시각적 형식에 국한된 것도 아니고 문맹자들에게만 적합한 것도 아니라고 주장하는 사람들도 있었다.

카롤링거 시대 저술가들에게서는 미에 대한 이런 일반적인 의견들 외에 미학적 문제에 대한 보다 전문적인 견해들도 찾을 수 있다. 첫째, 미적 경험에는 지각뿐만 아니라 기억도 포함되어 있다는 것이다. 헬레니즘 시대의 미학자들은 상상력이 미와 예술을 파악하는 데 필수적이라고 주장했는데, 여기서는 꼭 필요하다고 주장하는 것이 바로 기억이다. 둘째, 형식이 당대 유행하는 도덕 및 사회환경과 함께 변화한다는 것이다. 호라티우스에 대한 당시의 논평이 그랬듯이, "도덕의 변화가 작법의 변화를 야기한다."

AESTHETIC DISINTERESTEDNESS
5. **미적 무관심성** 샤를마뉴 치하에서 집단적 기획으로 처음 등장한 미학은 에리게나라는 걸출한 한 개인에 의해서 다음 세대에 완성되었다. 그는 카롤링거 시대에 가장 철학적인 정신을 가진 학자였다. 그는 9세기 중반에 저술활동을 했고 대머리왕 샤를 2세 궁정의 일원이 되었다. 그는 중세의 몇 안 되는 비수도원 학자 중 한 사람이었다. 그의 지식의 범위는 당시로서 흔치 않은 것이었다. 그는 그리스어를 알고 있었고 그리스 교부들의 저술들을 읽었으며, 위-디오니시우스를 번역하고 보에티우스에 대한 주석을 썼다. 그의 주요 철학 저서인 『자연의 구분 *De divisione naturae*』에는 일정한

미학 사상들이 부수적으로 나타난다. 이들 중에서 한 가지 근대적이고 세련된 — 카롤링거 시대가 낳은 가장 세련된 — 사상이 그의 저술에 근접해 있다. 또 한 가지는 그의 사상에서 중심이 되는 것으로서 신플라톤적 경향 및 위-디오니시우스적 경향을 따른 미학적 체계를 이루는 것까지 포함하고 있다.

전자는 고대나 중세에는 거의 다루어지지 않았던 주제인 미에 대한 우리의 태도와 관련되어 있다. 고전 철학자들, 특히 아리스토텔레스는 실천적 태도를 미를 바라보는 사람의 태도와 비교하지 않고, "시적" 태도, 즉 아름다운 사물을 창조하는 사람의 태도와 대조시켰다. 에리게나는 실천적인 태도를 관조적 태도와 대립시켰는데, 그것은 곧 활동적인 태도와 미적 태도였다.

아름다운 꽃병과 같이 아름다운 대상과 맞닥뜨렸을 때 구두쇠와 현명한 사람이 어떻게 행동하는지 그는 물었다. 그는 구두쇠의 행동은 탐욕에 의해서 좌우되지만, 현명한 사람에게는 부에 대한 욕망이나 탐욕이 없다고 답했다.[17] 현명한 사람은 꽃병의 아름다움에서 "창조주와 그의 작품의 영광"만을 볼 것이다. 그 후 여러 세기 동안 현명한 사람의 특징인 이 태도는 "미적 태도"로 알려지게 되었다. 비록 덜 종교적인 용어로 서술되긴 했지만 그 태도는 욕구의 부재 혹은 무관심성이라는 특징을 갖고 있었다. 9세기의 이 철학자가 미적 태도를 적절하게 서술하고 또한 정확하게 평가했다는 점을 주목해야 한다. 그가 말한 대로, 가시적 형태의 미에 욕망을 가지고 접근하는 사람은 시각이 주는 선물을 오용하는 것이다.[18] 다시 말하면, 욕망으로부터 자유로운 미적 태도가 미와 예술에 대한 적절한 태도다.

6. 미에 대한 일반적 개념 에리게나는 미에 대한 일반적 개념으로 미학사에서 유명하다. 그것은 아우구스티누스 이래 그런 계통으로 서구에서 등장한 최초의 개념이다. 아우구스티누스의 개념과 거의 유사하지만 사실은 플로티누스와 위-디오니시우스의 일원론 및 정신철학에 더 가깝다.

에리게나에게 있어서 세계의 미는 조화 혹은 그의 표현대로 통일성으로 결합된 사물과 형식의 "심포니"에 있다.[19] 바실리우스 및 아우구스티누스와 마찬가지로, 그는 세계의 미를 부분에서 찾지 않고 전체에서 찾았다. 그는 그 자체로 형식 없이 나타나는 사물은 세계의 일부분으로 볼 경우 아름답게 구성되어 있으므로 아름다울 뿐만 아니라 세계의 미의 원인으로 드러난다고 썼다.[20]

미는 통일성, 부분들을 하나의 전체로 조화롭게 모으는 것에 존재한다— 이것이 에리게나의 첫 번째 명제였다. 그의 두 번째 명제는 이 통일성이 정신적인 요인에서 물질적 요인에 이르기까지 다양한 요인들에서 비롯되며 세계의 만물이 그 미에 기여한다는 의미가 함축되어 있다는 것이었다. 이것이 카롤링거 시대의 미학자들이 감각적 미에 부여한 가치, 즉 세계에 대한 당대의 종교적 · 정신적 태도에서 볼 때는 적절치 않게 여겨졌음직한 가치를 형이상학적으로 합리화시킨다.

에리게나의 미학 사상 중 또 하나의 사상은 그가 미를 신의 반영이자 현현(顯現), 즉 "신현(theophany)"으로서 상징적으로 다룬다는 것이다.[21] "가시적 형식은 비가시적인 미에 대한 관념이다." 신은 질서와 미로써 자신을 슬쩍 보여주신다.[22] 가시적인 사물은 모두 정신에 의해서만 파악될 수 있는 비물질적인 것의 징표다. 미는 이성 · 질서 · 지혜 · 진리 · 영원성 · 위대성 · 사랑 · 평화 등 — 한마디로 완전하고 신적인 모든 것을 표현한다.[23]

이런 이유에서 "미는 비가시적인 것이 가시적으로 된 것이요, 불가해한 것이 이해할 수 있도록 된 것이다." 그래서 미는 "가장 경이롭고 말로 형언할 수 없는 방식으로" 나타난다. 그러므로 그것이 "말로 할 수 없는 기쁨"을 야기한다는 것은 놀라운 일이 아니다. 미가 가진 말로 형언할 수 없는 성격이 에리게나의 기본 사상들 중 또 하나의 것이었다.

예술에 관련되는 것은 또 있었다. 예술작품은 물질적 대상이긴 하지만 그 기원은 영혼, 궁극적으로는 신에게 있는 것이다. 예술적 사상들의 원형은 신의 말씀 속에서 찾을 수 있다. 거기에서 예술가의 영혼으로 전이되고, 예술가의 영혼에서 질료로 전이되는 것이다. 그러므로 예술은 자연과 같이 신적 이데아에서 유래된다. 이러한 예술관은 비잔틴의 성상애호의 관점과 유사성을 가지고 있다. 두 견해 모두 위-디오니시우스를 통해 플로티누스에게 연원이 있다.

에리게나의 미학은 플로티누스의 미학에 새로운 것을 보탠 것이 없다. 그것은 그저 신플라톤적 미학인 것이다. 기독교 미학이나, 에리게나가 라틴어로 번역한 그리스 교부들과 위-디오니시우스에게도 새로운 것을 보탠 것이 없다. 그러나 그것은 서방 세계에서 새로운 것이었다. 카롤링거 시대의 르네상스는 주로 고전적인 로마의 자원에 의지하고 있었지만 위-디오니시우스와 에리게나를 통해 그리스적·신플라톤적 사상도 흡수했다.

THE ATTITUDE TO ICONOCLASM

7. 성상파괴운동에 대한 태도 : 동방과 서방 샤를마뉴 대제와 그의 학자들은 회화예술에 대한 자신들의 견해를 공식적으로 피력할 기회가 있었는데 비잔틴 및 로마의 견해와는 반대였다. 그 기회는 그림에 대한 숭배를 둘러싼 갈등으로 인해 생겼다.

샤를마뉴의 재위기간 동안 비잔티움에서는 성상애호의 입장이 일시적으로 우세했다. 787년 니케아 공의회는 성상파괴주의자들을 비난했고 교황 아드리아누스 1세는 스스로 비난에 가세했다. 라틴어로 번역된 공의회의 의사록이 789년 교황에 의해서 샤를마뉴 대제에게 전달되었다. 그러나 프랑크족의 궁정에서 교황은 찬성하는 입장을 거의 만날 수 없었다. 샤를마뉴 대제는 절충적 입장이었으나 성상파괴주의자들의 입장에 보다 가까웠다. 그는 신을 재현하는 그림을 그리는 일이 허용될 수 있다는 데 동의했다. 그런 그림이 파괴되어서는 안 되지만 그렇다고 숭배되어서도 안 된다.[25] 샤를마뉴 대제의 견해에 따라 794년 프랑크푸르트에서 열린 주교단 회의는 그림에 사랑과 섬김(*adoratio et servitus*)이라는 공식을 적용하는 것을 비난하고, 교회의 반대 법령에서의 입장을 선언했다. 교황은 790년 서신으로 답했고 샤를마뉴 대제는 794년 로마로 『카롤링거의 서』를 보냄으로써 응수했다. 아드리아누스 1세의 서신과 『카롤링거의 서』 둘 다 예술에 대한 당대의 견해에는 중요한 문서들이었다.

프랑크족들은 성상파괴주의자들과 함께 신은 정신인 반면 예술은 감각으로 지각되는 만큼 신적인 것을 예술작품으로 돌릴 수 없다고 생각했다. 그러나 여기서 두 입장의 유사성은 끝난다. 프랑크족들은 그림을 파괴할 의도가 전혀 없었다. 비록 그림을 신성하다고 여기지는 않았지만 교육의 목적으로 사용될 수 있는 만큼 유용한 것으로 간주하기는 했던 것이다. 그러므로 그림에는 교훈적 가치가 있었다. 서방 세계의 사람들은 그림을 신성한 것으로 보지 않았다. 그들은 유용성과 계몽이라는 좀 다른 것을 찾았다. 그들은 그림과 원형을 동일시하는 비잔틴의 형이상학을 이해하지 못했다. 예술에 대한 그들의 태도는 더 단순하고 더 현실적이었다.

8. 예술의 기능 서방의 태도는 약600년경 대 그레고리우스 교황에 의해서 이미 표명된 바 있었다. 그는 유명한 선언에서 그림은 주로 단순한 사람들을 위한 것인데, 글이 교육받은 사람들을 위한 것과 같은 것이라고 썼다.[26] 이 견해는 1025년 아라스 종교회의에서 되풀이되었다.[27] 교회 관련 저술가들은 "그림은 교육받지 못한 사람을 위한 일종의 문학이다"라는 공식을 인정했다.[28] 이것은 첫째 회화의 기능이 가르치고 교육하는 것이라는 점, 둘째 회화는 글의 대치물로서 이 기능을 수행한다는 점을 의미한다. 『카롤링거의 서』는 회화의 이런 기능을 더 강조했다.

> 화가들은 역사적 사건들에 대한 기억을 생생하게 살려내야 하지만, 글로써 볼 수 있고 서술될 수 있는 것은 화가가 대중에게 전달해서는 안 되며 작가가 그 일을 해야 한다.

그러나 『카롤링거의 서』는 시각예술의 기능을 교육으로 제한하지는 않았다. 시각예술에는 다른 두 가지 기능이 있었다. 첫째, 사건 및 성자들 그리고 심지어는 신까지 우리에게 상기시킬 수 있는 기능(비잔틴 성상애호자들이 그랬듯이, 신을 소위 "실현"시킬 수 있는 그림에 관해서는 의심의 여지가 없긴 하지만)이다. 이는 시각예술의 역사적·도해적 기능이라 불릴지도 모르겠다. 둘째, 시각예술은 신의 전당을 아름답게 만들 수 있다. 이것은 시각예술의 미적 기능이라고 할 수 있을지 모르겠다. 스트라보가 썼듯이,[29] 미는 가볍게 취급되어서는 안 된다. 『카롤링거의 서』의 한 구절에서는, 그림은 공경받아야 할 것이 아니라 사건의 기억을 영속시키고 교회의 벽을 아름답게 만드는 것이어야 한다는 점을 강조했다.[30] 망각의 공포 때문에 그림을 보존하는 사람이

있는가 하면 꾸미는 것을 좋아하기 때문에 그림을 보존하는 사람이 있다고 알퀴누스가 썼던 것도 같은 노선을 따라 사고하고 있었음을 나타내는 것이다. 두 경우 모두 그림이 글의 대리물이 되지는 못한다. 그림은 다른 어느 것에 의해서도 대치될 수 없고, 글은 이 면에서 미술과는 경쟁이 될 수 없다.

THE VIEWS OF THE NORTH AND OF THE SOUTH

9. 북부와 남부의 견해 『카롤링거의 서』는 사변적인 동방과 보다 경험적인 서방의 예술에 대한 견해차를 드러낸다. 그러나 그것이 아헨에서 씌어져서 로마와는 반대방향을 향하고 있었기 때문에 북부와 남부의 견해차도 야기시켰다. 예술에 대한 고트족의 태도는 이탈리아인들의 태도와는 달랐다. 이탈리아인들은 보다 지적인 태도를 갖고 있었고, 고트족은 반대로 시각적인 것, 즉 "아름다운 형식"에 더 큰 감명을 받았다. 교황은 고트족보다 시각예술의 미적 가치를 더 확실하게 평가했다. 그는 사변적인 그리스인들이나 실용적인 북부인들보다 미적 가치에 대해 더 많이 알고 있었다.

성상 숭배를 둘러싼 논쟁은 샤를마뉴 대제 이후에도 이어져서 경건왕 루이 1세(814-840) 치하에서도 계속되었다. 콘스탄티노플에서 성상파괴운동으로 돌아간 후에도 825년 파리 종교회의는 『카롤링거의 서』의 절충적 입장을 주장했다. 그러나 실제로 승리는 교황측에게로 돌아갔다. 그런 영향 하에서 서방에서는 비잔틴의 형이상학도 없었고 카롤링거 시대의 지성주의에도 불구하고, 그리고 또 구약성서에서 성상제작을 금지한 것에도 불구하고 점차로 그림을 공경하는 분위기가 인정받게 되었다. 이 금지는 다른 계율들을 담은 교리문답 속에 포함되지 못했다. 그러나 이론적으로 미술에 대한 카롤링거 시대의 입장은 중세 시대 전체를 통해 권위로서 지속

되었다. 12세기 초에 저술활동을 펼쳤던 오텅의 호노리우스와 같이 그 후의 저술가들은 단지 그것을 반복했을 뿐이다.

> 회화는 세 가지 원인에서 비롯된다. 첫째, 회화는 교육받지 못한 사람들의 문학이기 때문이며 둘째, 집을 장식하기 위해서이고 셋째, 이전에 죽은 사람들의 삶을 상기시키기 위한 것이다.[31]

13세기에 두란두스는 "회화가 글보다 더 강력하게 마음을 움직이는 것 같다"[32]는 견해를 상기시켰다.

SUMMARY

10. 요약 카롤링거 시대의 미학은 1) 종교적 미학이 중세 시대에 취한 형식들중 하나였으나, 고전주의로 기울어지는 특징을 가졌다. 2) 이런 이유 때문에 카롤링거 시대의 미학은 예술에서 순수하게 미학적인 형식적 가치들과 자율성을 인식할 수 있었다. 3) 고대 미학과 일신론을 화해시키기 위해 카롤링거 시대의 미학은 고대 미학의 플라톤적 형상을 이어받았다. 4) 카롤링거 시대 미학자들중 가장 철학적인 에리게나는 미학을 신플라톤 주의자들 및 위-디오니시우스의 체계와 유사한 형이상학적 체계로 편입시켰다. 5) 그는 또 고유한 몇몇 사상으로 공헌했는데, 그 중에 무관심적 태도라는 중요한 개념이 있다.

G. 카롤링거 시대 학자들의 텍스트 인용

ALCUIN, Albini de rhetorica, 46
(Halm, 550).

1. Quid facilius est quam amare species pulchras, dulces sapores, sonos suaves, odores fragrantes, tactus jucundos, honores et felicitates saeculi? Haecine amare facile est animae, quae velut volatilis umbra recedunt, et Deum non amare, qui est aeterna pulchritudo, aeterna dulcedo, aeterna suavitas, aeterna fragrantia, aeterna jucunditas, perpetuus honor, indeficiens felicitas... Haec infima pulchritudo transit et recedit, vel amantem deserit vel ab amante deseritur: teneat igitur anima ordinem suum. Quis est ordo animae? Ut diligat quod superius est, id est Deum, et regat quod inferius est, id est corpus.

알퀴누스, 수사학 수첩, 46(Halm, 550). 영원한 미

1. 아름다운 형태 · 달콤한 맛 · 유쾌한 소리 · 향기로운 내음 · 촉감이 좋은 사물 · 현세적인 명예와 행복을 사랑하는 것보다 더 쉬운 것이 무엇인가? 영혼이 순간적으로 지나가는 그림자처럼 사라지는 사물은 사랑하면서, 영원한 미 · 영원한 달콤함 · 영원한 마력 · 영원한 향기 · 영원한 기쁨과 끊임없는 행복이신 하느님을 사랑하지 않기란 쉽다 ··· 저급한 아름다움은 지나가고 사라지며 그것을 사랑하는 사람을 버리거나 버림을 받는다. 그러므로 영혼이 원래의 질서를 보존하게 하라. 더 고급한 것, 즉 하느님을 선택하고 저급한 것, 즉 물질을 지배해야 하는 것이다.

ALCUIN, Albini de rhetorica, 43
(Halm, 547).

2. Intelligo philosophicum illud proverbium: Ne quid nimis non solum moribus, sed etiam verbis esse necessarium. Quodnam? Est et vere in omni re necessarium, quia quidquid modum excedit, in vitio est.

알퀴누스, 수사학 수첩, 43(Halm, 547). 질서의 개념

2. 과도한 것은 도덕에서뿐만 아니라 말에서도 반드시 필요한 것이 아니라는 철학적 격언을 나는 이해한다. 왜? 척도보다 과한 것은 무엇이든 타락한 것이기 때문에 이 격언이 모든 것에서 필요하다.

RABANUS MAURUS, De cleric. instit., 17
(PL 107, c. 393).

3. [Artes] incommutabiles regulas habent, neque ullo modo ab hominibus institutas, sed ingeniosorum sagacitate compertas.

라바누스 마우루스, 사제직분론, 17(PL 107, c. 393).
예술의 법칙이 지닌 불변성

3. 예술은 불변하는 법칙을 가지고 있는데, 그것은 인간에 의해 성립된 것이 아니라 재능 있는 자들의 영리함으로 발견된 것이다.

JOHANNES SCOTUS ERIGENA,
De divisione naturae, V, 36 (PL 122, c. 975).

4. Oculorum sensus... naturale bonum est et a Deo datum ad corporalis lucis receptionem, ut per eam et in ea rationalis anima formas et species numerosque sensibilium rerum discerneret.

에리게나, 자연의 구분, V, 36(PL 122, c. 975).
감각적 미

4. 시각은 타고난 미덕이며 물리적 빛을 지각하도록 신께서 주신 것이므로, 시각을 통해 그리고

시각으로 이성적 영혼은 감각적 사물의 형태와
비례를 지각할 수 있을 것이다.

THE SYNOD OF AACHEN, 816, CXXXVII,
De cantoribus (Monum. Germ. Hist., Concilia
vol. II, 1, p. 414)

5. Studendum summopere cantoribus est,
ne donum sibi divinitus conlatum vitiis foedent,
sed potius illud humilitate, castitate et sobrie-
tate et caeteris sanctorum virtutum ornamentis
exornent, quorum melodia animos populi cir-
cumstantis ad memoriam amoremque caelestium
non solum sublimitate verborum, sed etiam sua-
vitate sonorum, quae dicuntur, erigat. Cantorem
autem, sicut traditum est a sanctis patribus, et
voce et arte praeclarum inlustremque esse opor-
tet, ita ut oblectamenta dulcedinis animos in-
citent audientium.

아헨 종교회의, 816, CXXXVII, 성가에 관하여
vol. II, 1, p.414) 소리의 달콤함

5. 노래하는 사람들은 신께서 주신 재능을 잘못
하여 더럽히지 않고 더 나아가 겸손과 순수성, 맑
은 정신으로, 그리고 성도다운 미덕을 지닌 다른
모든 장식으로 그 재능을 치장하기 위해 최대의
노력을 경주해야 한다. 그들의 멜로디는 노랫말
의 고귀함뿐만 아니라 소리의 달콤함에 의해서
도 모인 사람들의 마음이 충만해지고 천상의 것
들을 사랑하도록 고양시켜야 한다. 노래하는 사
람은 신성한 교부들의 전통에 따라 멜로디의 온
화한 달콤함이 청중들의 마음을 일깨울 수 있도
록 하기 위해 기술에서뿐 아니라 목소리에 있어
서도 뛰어나고 탁월해야 한다.

LIBRI CAROLINI, VI, 21
(PL. 98, c. 1229).

6. Esto, imago sanctae Dei genitricis ado-
randa est, unde scire possumus, quae sit ejus
imago, aut quibus indiciis a caeteris imaginibus
dirimatur? Quippe cum nulla in omnibus diffe-
rentia praeter artificum experientiam, et eorum,
quibus operentur opificia, materiarumque quali-
tatem inveniatur.

카롤링거의 서, VI, 21(PL. 98, c. 1229).
그림의 주제

6. 성모 마리아 그림이 추앙을 받게 된다고 해보
자. 성모 마리아를 그린 여러 그림 중 어느 그림
인지 어떻게 알 것이며, 다른 그림과는 어떻게 구
별할 것인가? 그 그림들간에는 예술가와 제작자
들의 기술 및 재료의 재질 외에는 아무런 차이가
없기 때문이다.

LIBRI CAROLINI, IV, 16
(PL 98, c. 1219).

6a. Offerentur cuilibet eorum qui imagines
adorant... duarum feminarum pulchrarum ima-
gines, superscriptione carentes, quas ille parvi-
pendens abjicit, abjectasque quolibet in loco
jacere permittit, dicit illi quis: Una illarum
sanctae Mariae imago est, abjici non debet;
altera Veneris, quae omnino abjicienda est,
vertit se ad pictorem quaerens ab eo, quia in
omnibus simillimae sunt, quae illarum sanctae
Mariae imago sit, vel quae Veneris? Ille huic

카롤링거의 서, IV, 16(PL 98, c. 1219).

6a. 그림을 공경하는 사람에게 아무런 설명 없이
누군가 내다버린 아름다운 여인들의 그림 두 점
을 보여주었다. 누가 그에게 말했다: 이 중 하나
는 성모 마리아의 그림이니 내다 버려서는 안 되
며, 다른 하나는 비너스의 그림이니 어떤 일이 있
더라도 내다버려야 한다. 두 그림이 완벽하게 비

dat superscriptionem sanctae Mariae, illi vero superscriptionem Veneris: ista quia superscriptionem Dei genitricis habet, erigitur, honoratur, osculatur; illa quia inscriptionem Veneris, dejicitur, exprobatur, exsecratur; pari utraeque sunt figura, paribus coloribus, paribusque factae materiis, superscriptione tantum distant.

숫했기 때문에, 그는 예술가에게 어느 그림이 성모 마리아 그림이고 어느 그림이 비너스의 그림인지 물었다. 화가는 한 쪽 그림에 성모 마리아라는 설명을 붙이고, 다른 한 쪽 그림에는 비너스라는 설명을 붙였다. 두 그림은 형체나 색채에서 같고 동일한 재질로 제작되었지만 설명만 다를 뿐이었는데도 불구하고, 하느님의 어머니라는 설명이 붙은 그림은 공경받고 입맞춤을 받았지만, 비너스라는 설명이 붙은 그림은 비방과 경멸, 욕설을 들었다.

LIBRI CAROLINI, I, 2
(PL 98, c. 1012).

7. Imagines artificum industria formatae inducunt suos adoratores... semper in errorem... Nam cum videntur homines esse, cum non sint, pugnare, cum non pugnent, loqui, cum non loquantur... huiuscemodi constat figmenta artificum esse, non eam veritatem, de qua dictum est: "Et liberabit vos" (Joan. VIII). Imagines namque sine sensu et ratione esse verum est, homines autem eas esse falsum est.

카롤링거의 서, I, 2(PL 98, c. 1012)
예술에서의 진리와 허위

7. 예술가의 기술에 의해 형체가 잡혀진 그림들은 언제나 그 그림을 찬미하는 사람들을 잘못으로 인도한다. 그림은 사람으로 나타나기도 하고 아니기도 하며, 싸우는 모습이기도 하고 아니기도 하고, 말하는 모습이기도 하고 아니기도 하다. 그림들이 진리가 아닌 예술가의 고안물이라는 것은 분명하며, 그에 관해서는 이렇게 씌어 있다: 진리가 너희를 자유롭게 하리라. " 그림에 감정과 이성이 결여되어 있음은 참이요, 그림이 사람이라는 것은 거짓이다.

LIBRI CAROLINI, III, 23
(PL 98, c. 1161).

8. Picturae ars cum ob hoc inoleverit ut rerum in veritate gestarum memoriam aspicientibus deferret et ex mendacio ad veritatem recolendam mentes promoveret, versa vice interdum pro veritate ad mendacia cogitanda sensus promovet. Et non solum illa, quae aut sunt aut fuerunt aut fieri possunt, sed etiam ea, quae nec sunt nec fuerunt nec fieri possunt, visibus defert.

카롤링거의 서, III, 23(PL 98, c. 1161).

8. 그림은 보는 사람에게 역사적 사건의 참된 기억을 전달해주고 그들의 마음이 거짓으로부터 진리를 조장하는 쪽으로 나아가도록 하기 위한 것이다. 그러나 반대로 그림이 진실 대신 허위를 생각하게 하는 경우도 있다. 그림은 눈앞에 현재 존재하는 것, 과거에 존재했던 것 혹은 존재할지도 모르는 것뿐만 아니라 현재 존재하지 않는 것, 과거에 존재하지 않았던 것 그리고 존재할 수도 없는 것까지를 펼쳐 보여주는 것이다.

THE SYNOD OF AACHEN, 811, c. 11
(Mansi, XIV, App. 328, col. 111, c. 11).

9. Et quamvis bonum sit, ut ecclesiae pulchra sint aedificia, praeferendus tamen est aedificiis bonorum morum ornatus et culmen.

아헨 종교회의, 811, c. 11(Mansi, XIV, App.328, col. 111, c. 11).

선한 도덕이 아름다운 건축물보다 더 중요하다

9. 교회가 아름다운 건축물이어야 한다는 것은 좋은 일이지만, 선한 도덕의 장식과 완전함이 건축물보다 더 선호되는 것이다.

THE SYNOD OF TOURS, 813, c. 7
(Mansi, XIV, 84).

10. Ab omnibus quaecumque ad aurium et ad oculorum pertinent illecebras, unde vigor animi emolliri posse credatur... Dei sacerdotes abstinere debent; quia per aurium oculorumque illecebras vitiorum turba ad animum ingredi solet.

투르 종교회의, 813, c. 7(Mansi, XIV, 84).

예술의 유혹

10. 하느님의 사제들은 귀와 눈에 대한 모든 유혹 및 정신의 활기를 부드럽게 할 수 있는 모든 것을 삼가야 한다 … 왜냐하면 눈과 귀가 유혹에 빠지면 수많은 잘못들이 영혼 속으로 뚫고 들어가게 되어 있기 때문이다.

DECREE OF GRATIAN, c. 3, D. 37.

11. Nonne vobis videtur in vanitate sensus et obscuritate mentis ingredi... qui tantam metrorum silvam in suo studiosus corde distinguit et congerit.

그라티아누스 칙령, c. 3, D. 37. 시의 허식

11. 마음 속에 열정을 가진 사람이 많은 양의 시를 분석, 수집하고 덧없는 마음으로 지성의 어둠 속을 걸어간다고 생각하지 않는가?

DECREE OF GRATIAN, c. 10, D. 37
(the Synod of Mainz, 813).

12. Geometria autem et aritmetica et musica habent in sua scientia veritatem, sed non est scientia illa pietatis. Scientia autem pietatis est legere Scripturas et intelligere prophetas, Evangelio credere, apostolos non ignorare.

그라티아누스 칙령, c. 10, D. 37(마인츠 종교회의, 813) 예술 앞의 신앙

12. 기하 · 산술 · 음악은 그 지식 속에 진리가 있지만, 이는 신앙의 지식이 아니다. 신앙의 지식은 성서를 읽고, 예언자들을 이해하며, 복음서를 믿고, 열두 제자들과 친숙해지는 것이다.

LIBRI, CAROLINI, III, 23
(PL 98, c. 1164).

13. Pictores igitur rerum gestarum historias ad memoriam reducere quodammodo valent, res autem, quae sensibus tantummodo percipiuntur et verbis proferuntur, non a pictoribus, sed a scriptoribus comprehendi et aliorum relatibus demonstrari valent.

카롤링거의 서, III, 23(PL 98, c. 1164). 회화의 한계

13. 화가들은 사건을 기억에 맡긴다. 그러나 정신으로만 지각될 수 있고 언어로만 표현될 수 있는 대상은 화가가 아니라 작가와 같은 사람들에 의해서만 파악되고 보여질 수 있다.

LIBRI CAROLINI, III, 30
(PL 98, c. 1106).

14. O imaginum adorator... tu luminaribus perlustra picturas, nos frequentemus divinas Scripturas. Tu fucatorum venerator esto colorum, nos veneratores et capaces simus sensuum arcanorum. Tu depictis demulcere tabulis, nos divinis mulceamur alloquiis.

JOHANNES SCOTUS ERIGENA,
In Hier. Coel. Dionysii, II (PL 122, c. 146).

15. Ars poëtica per fictas fabulas allegoricasque similitudines moralem doctrinam seu physicam componit ad humanorum animorum exercitationem.

RABANUS, MAURUS, Carm. 30,
ad Bonosum. (PL 112, c. 1608).

16. Nam pictura tibi cum omni sit gratior
[arte
Scribendi ingrate non spernas posco laborem,
Psallendi nisum, studium curamque legendi,
Plus quia gramma valet quam vana in imagine
[forma
Plusque animae decoris praestat quam falsa
[colorum
Pictura ostentas rerum non rite figuras.
Nam scriptura pia norma est perfecta salutis,
Et magis in rebus valet, et magis utilis omni
[est,
Promptior est gustu, sensu perfectior atque
Sensibus humanis, facilis magis arte tenenda,
Auribus haec servit, labris, obtutibus atque,
Illa oculis tantum pauca solamina praestat.
Haec facie verum monstrat, et famine verum,
Et sensu verum, iucunda et tempore multo est.
Illa recens pascit visum, gravat atque vetusta,
Deficiet propre veri et non fide sequestra.

카롤링거의 서, III, 30(PL 98, c. 1106).

작술이 그림보다 더 가치있다

14. 오 그림을 찬미하는 자들이여, 그대들의 그림을 주시하여 우리의 관심이 성서에 모일 수 있게 하자. 인공적인 색채를 공경하는 자가 되어 비밀스런 사상을 공경하고 파들어가자. 그대들이 그린 그림을 향유해서 하느님의 말씀을 향유하자.

요한네스 스코투스 에리게나, 천상의 위계,
II(PL 122, c. 146). 시는 영혼을 단련시킨다

15. 시예술은 꾸며낸 우화 및 비유들을 가지고 인간 영혼의 단련을 위해 도덕성 혹은 자연에 관한 교의를 만들어낸다.

라바누스 마우루스, Carm. 30, ad Bonosum,
(PL 112, c. 1608). 작술의 우월성

16. 회화가 모든 예술보다 그대에게 더 친근하다 할지라도, 나는 그대에게 빛이 나지 않는 작술의 수고와 노래하기의 노력, 읽기의 열정과 열의를 경멸하지 않기를 부탁한다. 왜냐하면 작술은 그림의 하찮은 형체보다 더 가치있으며 사물의 형식을 적절치 않은 방식으로 보여주는 거짓 그림보다 더 많은 미를 주기 때문이다. 경건한 작술은 구원의 완전한 규칙이며, 삶에서 보다 큰 의미를 지니고, 모든 사람에게 보다 많이 이용된다. 그리고 취미에 보다 빨리 다가오며 인간 정신 및 감각에 보다 완전하다. 작술을 수행하는 기술을 소유하기는 더 쉬우며, 작술은 입과 귀, 눈에 봉사한다. 그림은 작은 만족을 줄 뿐이다. 작술은 그 생김새와 언어, 내용 등에 의해 진리를 보여준다. 그리고 작술은 대부분 즐거움을 준다. 그림이 새로운 동안에는 시각을 충분히 만족시키지만, 더 이상 새롭지 않게 되면 흥미를 잃어서 재빨리 진실을 상실하고 믿음을 불러일으키지 않게 된다.

JOHANNES SCOTUS ERIGENA,
De divisione naturae, IV (PL 122, c. 828).

17. Sapiens quidem simpliciter ad laudem Creatoris naturarum pulchritudinem illius vasis, cujus phantasiam intra semetipsum considerat, omnino refert. Nulla ei cupiditatis illecebra subrepit, nullum philargyriae venenum intentionem purae illius mentis inficit, nulla libido contaminat.

요한네스 스코투스 에리게나, 자연의 구분, IV(PL 122, c. 828). 미적 태도

17. 지혜로운 사람은 마음속으로 사람의 외양을 생각하면서 그 자연적인 미를 오로지 하느님의 영광으로 돌린다. 그는 탐욕의 유혹에 사로잡히지 않고, 어떤 욕심의 독도 그의 순수한 마음에서 우러나온 의도를 물들이지 못하며, 어떤 욕구로도 그는 더럽혀지지 않는다.

JOHANNES SCOTUS ERIGENA,
De divisione naturae, V, 36 (PL 122, c. 975).

18. Et ipso (oculorum sensu) male abutuntur, qui libidinoso appetitu visibilium formarum pulchritudinem appetunt, sicut ait Dominus in *Evangelio*: "Qui viderit mulierem ad concupiscendum eam, jam moechatus est in corde suo", mulierem videlicet appellans generaliter totius sensibilis creaturae formositatem.

요한네스 스코투스 에리게나, 자연의 구분, V, 36(PL 122, c. 975). 미와 욕망

18. 시각은 가시적 형태의 미에 열망하며 접근하는 사람들에 의해 오용된다. 주께서는 복음서에서 "욕망을 좇아 여인을 바라보는 자는 이미 마음속으로 간통을 저지른 것이 된다"고 말씀하시어, 여인들을 모든 감각적 피조물의 미로 불렀다.

JOHANNES SCOTUS ERIGENA,
De divisione naturae, III, 6 (PL 122, c. 637).

19. Pulchritudo totius universitatis conditae, similium et dissimilium, mirabili quadam harmonia constituta est ex diversis generibus variisque formis, differentibus quoque substantiarum et acciedentium ordinibus, in unitatem quandam ineffabilem compacta.

요한네스 스코투스 에리게나, 자연의 구분, III, 6(PL 122, c. 637). 다양성의 통일로 결정되는 미

19. 창조된 세계 전체의 미는 비슷한 요소들과 비슷하지 않은 요소들의 경이로운 조화로서 서로 다른 종류들 및 다양한 형식들, 그리고 실체 및 우연의 서로 다른 질서들로 이루어져 있으며, 그것이 한데 어울려 말로 형용할 수 없는 통일성을 이루어낸다.

JOHANNES SCOTUS ERIGENA,
De divisione naturae, V, 35 (PL 122, c. 953).

20. Quod deforme per seipsum in parte aliqua universitatis existimatur, in toto non solum pulchrum, quoniam pulchre ordinatum est, verum etiam generalis pulchritudinis causa efficitur.

요한네스 스코투스 에리게나, 자연의 구분, V, 35(PL 122, c. 953). 부분들의 미와 전체의 미

20. 어느 부분에서 그 자체로 추하다고 여겨지는 것이 전체에서는 아름다울 뿐만 아니라 보편적 미의 한 원인이 된다는 것이 입증되기도 한다.

JOHANNES SCOTUS ERIGENA,
De divisione naturae, III, 17 (PL 122, c. 678).

21. Deus in creatura mirabili et ineffabili modo creatur seipsum manifestans, invisibilis

요한네스 스코투스 에리게나 자연의 구분, III, 17(PL 122, c. 678). 미의 상징주의

21. 신은 경이롭고 말로 형용할 수 없는 방식으로

visibilem se faciens, et incomprehensibilis comprehensibilem, et occultus apertum, et incognitus cognitum, et forma et specie carens formosum ac speciosum.

스스로를 드러내면서 창조 속에서 자신을 실현한다. 그는 보이지 않지만 보이게 되며, 불가해하지만 이해가능하게 된다. 감추어져 있으면서도 분명하게 되며, 알려져 있지 않으면서도 알려지게 된다. 형식과 형체 없이 존재하면서도 형식을 잘 갖추고 모양좋게 된다.

JOHANNES SCOTUS ERIGENA, In Hier. Coel. Dionysii I (PL 122, c. 138).

22. Visibiles formas... nec propter seipsas appetendas seu nobis promulgatas, sed invisibilis pulchritudinis imaginationes esse, per quas divina providentia in ipsam puram et invisibilem pulchritudinem ipsius veritatis... humanos animos revocat.

요한네스 스코투스 에리게나, 천상의 위계 I(PL 122, c. 138). 가시적 미와 비가시적 미

22. 가시적 형식들은 그 자체를 위해서 만들어지거나 보여지지 않지만, 비가시적 미의 개념은 그 자체를 위해 만들어지거나 보여진다. 신의 섭리는 비가시적 미에 의해 인간의 마음에 진리 자체의 순수하고 비가시적 미를 상기시킨다.

JOHANNES SCOTUS ERIGENA, De divisione naturae, I, 74 (PL 122, c. 520).

23. Ipse enim solus vere amabilis est, quia solus summa ac vere bonitas et pulchritudo est; omne siquidem quodcumque in creaturis vere bonum, vereque pulchrum amabileque intelligitur, ipse est.

요한네스 스코투스 에리게나, 자연의 구분, I, 74(PL 122, c. 520). 신적인 미

23. 오직 그분만이 진정으로 사랑할 만한 가치가 있다. 왜냐하면 오로지 그분만이 진정으로 지고의 선이자 미이기 때문이다. 그러므로 창조된 대상들 중에서 선하거나 아름답거나 가치있다고 알려진 모든 것은 신 그 자신이다.

LIBRI CAROLINI, IV, 29 (PL 98, c. 1248).

24. Permittimus imagines sanctorum quicunque eas formare voluerint... adorare vero eas nequaquam cogimus, qui noluerint; frangere vel destruere eas etiam, si quis voluerit, non permittimus.

카롤링거의 서, IV, 29(PL 98, c. 1248). 성상파괴론에 대한 반박

24. 우리는 성자들의 그림을 제작하고자 원하는 누구에게든지 그런 그림을 허용한다 … 우리는 누구에게도 자신의 의지와는 다르게 성자들의 그림을 공경하도록 강요하지 않지만, 성자들의 그림을 부수거나 파괴하기를 원하는 사람이 있다면 그것 역시 허락하지 않는다.

THE SYNOD OF FRANKFURT, 794, Canones, II (Mansi, XIII, 4, 909).

25. Allata est in medium quaestio de nova Graecorum synodo, quam de adorandis imaginibus Constantinopoli fecerunt, in qua scriptum habebatur, ut qui imaginibus sanctorum ita ut deificae Trinitati, servitium aut adorationem non impenderent, anathema indicarentur. Qui supra sanctissimi patres nostri omnimodis adorationem et servitutem renuentes contempserunt atque consentientes condemnaverunt.

프랑크푸르트 종교회의, 794, Canones, II(Mansi, XIII, 4, 909). 그림 숭배에 대한 반대

25. 최근 콘스탄티노플에서 있었던 그리스인들의 종교회의에서 그림에 대한 찬양이라는 문제가 제기되었는데, 성 삼위와 같은 성자들의 그림 앞에서 자신을 낮추지 않고 존경심을 보이지 않는 사람들에게 비방이 가해져야 한다는 것이 문서로 정립되었다. 대부분의 교부들은 이러한 것들을 단호히 배격하며 만장일치로 비난했다.

GREGORY THE GREAT, Epist. ad Serenum (Mon. Germ. Hist., Epist. II, 270, 13 and 271, 1).

26. Aliud est enim picturam adorare, aliud picturae historiam, quid sit adorandum, addiscere. Nam quod legentibus scriptura, hoc idiotis praestat pictura cernentibus, quia in ipso ignorantes vident, quod sequi debeant, in ipsa legunt, qui litteras nesciunt; unde praecipue gentibus pro lectione pictura est. Et si quis imagines facere voluerit, minime prohibe, adorare vero imagines omnimodis devita.

대 그레고리우스, 세레누스에 대한 답신(Mon. Germ. Hist., Epist. II, 270, 13 and 271, 1). 회화는 사람들에게 반드시 필요하다

26. 그림을 공경하는 일과 공경하게 될 그림이 묘사하는 이야기를 배우는 일은 별개다. 단순한 사람에게 그림은, 글을 읽을 수 있는 사람과 작술의 관계와 같다. 왜냐하면 읽을 수 없는 사람들은 그림으로부터 자신들이 따라야 할 모델을 보고 배우기 때문이다. 그러므로 그림은 무엇보다 사람들의 훈육을 위한 것이다. 누구든지 그림을 제작하기를 원하는 사람이 있으면 그를 막지 말고 다만 그림을 공경하는 일만 피하도록 해야 한다.

GREGORY THE GREAT, Epist. ad Serenum (Monum. Germ. Hist., Epist. II, p. 195).

26a. Pictura in ecclesiis adhibetur, ut hi, qui litteras nesciunt, saltem in parietibus videndo legant, quae legere in codicibus non valent.

대 그레고리우스, 세레누스에 대한 답신(Monum. Germ. Hist., Epist. II, p.195).

26a. 그림이 교회에 전시되어 있으면 글을 읽을 수 없는 사람들이 책에서는 읽을 수 없는 것을 적어도 거기서는 읽을 수 있을 것이다.

THE SYNOD OF ARRAS, 1025, cap. XIV (Mansi, vol. 19, p. 454).

27. Illiterati quod per scripturam non possunt intueri, hoc per quaedam picturae lineamenta contemplantur.

아라스 종교회의, 1025, cap. XIV(Mansi, vol. 19, p.454).

27. 문맹자들은 글로 배울 수 없는 것을 그림의 선에서 관조할 수 있다.

WALAFRID STRABO, De rebus ecclesiasticis (PL 114, c. 929).

28. Quantum autem utilitatis ex picturae ratione perveniant, multipliciter patet. Primum quidem, quia pictura est quaedam litteratura illiterato.

WALAFRID STRABO, De rebus ecclesiasticis (PL 114, c. 927), VIII: De imaginibus et picturis.

29. Eorum (imaginum et picturarum) varietas nec quodam cultu immoderato colenda est, ut quibus stultis videtur; nec iterum speciositas ita est quodam despectu calcanda, ut quidam vanitatis assertores existimant.

LIBRI CAROLINI, III, 16 (PL 98, c. 1147).

30. Nam cum imagines plerumque secundum ingenium artificum fiant, ut modo sint formosae, modo deformes, nonnunquam pulchrae, aliquando etiam foedae, quaedam illis quorum sunt simillimae, quaedam vero dissimiles, quaedam novitate fulgentes, quaedam etiam vetustate fatescentes, quaerendum est quae eorum sunt honorabiliores, utrum eae quae pretiosiores an eae quae viliores esse noscuntur, quoniam si pretiosiores plus habent honoris, operis in eis causa vel materiarum qualitas habet venerationem, non fervor devotionis, si vero viliores eae quae minus similes sunt illorum quibus aptari parantur, injustum est, cum hae nec opere nec materia praecellunt, nec personis similes esse noscuntur, auctius propensiusque venerentur. Nam dum nos nihil in imaginibus spernamus praeter adorationem, quippe qui in basilicis sanctorum imagines non ad adorandum, sed ad memoriam rerum gestarum et venustatem parietum habere permittimus.

월라프리드 스트라보, 교회론(PL 114, c. 929).

28. 그림에서 얻는 이득의 정도는 여러 가지로 분명하다. 우선 그림은 교육받지 못한 사람들에게는 일종의 문학이기 때문이다.

월라프리드 스트라보, 교회론(PL 114, c. 927), VIII: 형상과 그림 미를 가벼이 생각하지 말라

29. 일부 어리석은 사람들이 하듯이, 여러 가지 그림을 과장되게 공경해서는 안 된다. 일부 허영의 옹호자들이 믿는 것처럼, 미가 아무렇게나 짓밟혀서는 안 된다.

카롤링거의 서, III, 16(PL 98, c. 1147). 그림은 사건을 기념하고 벽의 아름다움을 위한 것이다

30. 흔히 그림은 예술가의 재능에 따라 제작되는 것이기 때문에 모양이 좋은 것도 있고 그렇지 못한 것도 있으며, 아름다운 것도 있고 추한 것도 있으며, 모델을 닮은 것도 있고 그렇지 않은 것도 있으며, 새로움으로 빛나는 것도 있고 오래되어 낡은 것도 있다. 그림 중 어느 것이 더 존경받을 만한가, 더 가치있다고 알려진 것 혹은 덜 가치있다고 알려진 것들은 어느 것인가 하는 문제가 제기된다. 우리가 보다 가치있는 그림에 더 큰 존경을 보낸다면 우리가 신앙에 대한 열정이 아닌 작품 자체 및 재료의 특질을 찬양한다는 뜻이기 때문이다. 그리고 우리가 덜 가치있는 그림, 즉 우리가 달성하고자 하는 것과는 덜 닮은 그림들을 찬양한다면 그것은 정당하지 않다. 왜냐하면 그런 그림은 작품에서나 재료에 있어서나 우수하지도 않고 인물과 닮았다고 알려지지도 않았으며 보다 열렬한 찬미를 보내는 것으로 알려져 있지도 않기 때문이다. 우리는 그림에서 어떠한 것도 배격하지는 않지만 그림을 숭배하는 것에는 반대한다. 숭배하기 위해서가 아니라 사건을 기

넘하고 벽을 아름답게 하기 위해 교회에서 성자들의 그림을 허용하는 것이기 때문이다.

HONORIUS OF AUTUN, De gemma animae, I, c. 132 (PL 172, p. 586).

31. Ob tres autem causas fit pictura: primo quia est laicorum litteratura; secundo, ut domus tali decore ornetur; tertio, ut priorum vita in memoriam revocetur.

오텅의 호노리우스, 영혼의 보석, I, c. 132(PL 172, p.586). 그림의 세 가지 임무

31. 그림은 세 가지 원인에서 비롯된다. 첫째 그림이 교육받지 못한 사람들의 문학이기 때문이며, 둘째 집을 꾸미기 위해서이고, 셋째, 사람들의 마음에 이미 죽은 사람들의 삶을 상기시켜주기 위해서다.

WILLIAM DURANDUS, Rationale Divinorum officiorum, I, 3, 4 (Antwerp edition of 1614, p. 13).

32. Concilium Agathense... inhibet picturas in ecclesiis fieri, et quod colitur et adoratur in parietibus depingi. Sed Gregorius... dicit, quod picturas non licet frangere ex occasione quod adorari non debent. Pictura namque plus videtur movere animum quam scriptura. Per picturam quidem res gesta ante oculos ponitur... sed per scripturam res gesta quasi per auditum, qui minus movet animum, ad memoriam revocatur. Hinc etiam est in ecclesia non tantam reverentiam exhibemus libris, quantam imaginibus et picturis.

두란두스, 신의 행사, I, 3, 4(1614의 안트베르프 판, p.13). 작술에 대한 그림의 우월성

32. 아가텐세 종교회의(506)는 교회 내에서 그림을 금지하고 숭배 및 장식의 대상이 벽에 그려지는 것을 막았다. 그러나 그레고리우스는 그림이 숭배대상이 되지는 않을 것이라는 근거에서 그림을 파괴해서는 안 된다고 말한다. 왜냐하면 그림은 작술보다 더 강력하게 마음을 움직이기 때문이다. 그림은 눈앞에 사건을 펼쳐보이지만, 작술은 청각을 통해 사건을 기억 속에 상기시키는데 그것은 마음을 덜 감동시키는 것이다. 이것이 교회에서 책보다는 그림에 더 많은 숭배를 바치는 까닭이다.

5. 초기 기독교 미학의 요약
SUMMARY OF EARLY CHRISTIAN AESTHETICS

THE TWO PEAK PERIDOS

1. 두 번의 절정기 기독교의 처음 천 년 동안 여러 가지 상황은 미학의 발전에 크게 우호적이지 못했다. 지적·예술적 활동에 필수적인 평화가 없었고, 예술 및 학문에 대한 관심도 충분하지 않았던 것이다. 그럼에도 불구하고 미학이 급속히 결실을 맺으며 발전했던 두 시기가 있었으니, 4세기와 5세기, 그리고 9세기였다.

A 4세기 이전에 기독교도들은 미의 문제에 관심을 갖기 시작했다. 미에 대한 이교도적 관심도 단절되지 않았고, 고대의 전통 역시 무너지지 않았다. 기독교도들은 이 문제에 새로운 태도를 가져왔다. 이 시기의 기독교 미학 발전에 기여한 사람 중 동방에서는 성 바실리우스와 조금 나중에 위-디오니시우스가 있었고, 서방에서는 성 아우구스티누스와 후에 보에티우스 및 카시오도로스가 있었다.

B 그러나 이러한 미학의 부흥은 생명이 길지 못했다. 수 세기 동안 극심한 불모의 상태가 이어진 것이다. 서방에서는 야만족의 침략 때문이었고 동방에서는 비잔틴 제국의 전제정치 탓이었다. 9세기 초가 되면서 상황은 변했다. 서방은 카롤링거 왕조의 르네상스 영향 하에 있었고 동방은 성상파괴운동의 영향하에 있었는데 그로 인해 예술이 논의의 중심에 놓이게 된 것이다. 당시 서방에서는 알퀴누스와 에리게나가, 동방에서는 다마스쿠스의 요한과 스투디오스의 테오도로스가 활발한 활동을 벌였다.

초기 기독교 미학의 기원은 서로 다른 환경에서 비롯되었는데, 비롯된 장소에 따라 미학은 서로 달랐다. 비잔티움과 동방에서의 미학은 사변적이었으나, 서방에서는 경험적이었다. 남부의 로마에서는 구체적이었으나 북부, 즉 샤를마뉴 대제의 수도에서는 좀더 추상적이었다. 남부는 시각예술에 대한 이해가 더 컸고, 북부는 문학에 대한 이해가 더 컸다. 북부인은 시각예술이 문학을 대치할 수 있다고는 거의 생각하지 않았던 것 같다.

이 시기에 미학에 조금이라도 기여했던 것은 학자들뿐이었다. 그것은 그들이 유일하게 고대와 계속 접촉을 갖고 있었기 때문이었다. 당시 예술가들의 견해가 보존되어 있지 않기 때문에 우리가 아는 그들의 미학이란 고작해야 작품 속에 담겨 있는 것에 한해서이다. 당시 대중들의 미학은 전혀 알려져 있지 않다. 어떤 견해가 있었다면 원시적인 상태였을 것이 틀림없다. 왜냐하면 학자 및 예술가들과는 달리 미와 예술에 대한 기호나 관심을 가질 만한 수단을 가진 사람이 아무도 없었기 때문이다.

BORROWINGS FROM ANTIQUITY

2. 고대로부터의 차용 초기 기독교 미학은 상당 부분 고대 미학에 빚을 지고 있었는데, 특히 근본 개념 및 미개념 등은 더욱 그랬다. 바실리우스가 미를 주관과 대상의 관계로 보는 견해에서 벗어나긴 했지만, 초기 기독교 미학에서 미는 여전히 사물의 객관적 속성으로 간주되고 있었다. 고대인들과 마찬가지로 기독교 미학은 미를 부분들의 배열, 부분들의 조화로 간주했다. 그리스 교부들, 아우구스티누스와 보에티우스, 그리고 나중에 카롤링거 왕조의 철학자들이 미를 이런 식으로 생각했다. 아우구스티누스는 이런 미개념을 리듬의 개념과 연관지었다. 바실리우스는 신플라톤 주의적 개념을 배격하지 않은 채 이 개념을 유지하고자 하여 교묘하게도 "피타고라

스적" 사상을 플로티누스에게서 온 다른 사상들과 결합시켰다.

초기 기독교 미학자들은 고대인들에게서 예술의 개념도 이어받았다. 고대인들처럼 그들도 예술이라는 광범위한 개념 속에 순수예술이라는 하나의 그룹을 구별해놓지 않았다. 그들은 또 (카시오도로스를 통해서) 예술의 요소와 기능의 목록을 이어받았고, (아우구스티누스와 이시도로스를 통해서) 내용과 형식간의 구별 및 형식미와 기능미의 구별 등과 같은 근본 개념을 구별하는 것도 물려받았다.

3. **유일신적 모티프** 그러나 기독교적 견지에서는 옛 개념들이 새로운 의미를 얻게 되어 이것이 새로운 문제를 제기한 셈이 된다. 미학자들은 이제 진정한 미와 외견상의 미, 고급한 미와 저급한 미를 구별하는 데 있어서 미를 분석하기보다는 미 자체 내의 위계를 확립시키기에 관심을 기울였다. 그들의 종교적 태도에 맞게 정신적 미를 물질적 미보다 더 높은 것으로 여겼고 세상의 미가 아니라 신의 미가 유일하게 참된 미라고 생각했다. 미의 정신화 및 신격화는 그들 이론의 근본이었다. 그것이 플라톤과 플로티누스에게서 비롯된 것이어서 전적으로 새로운 것은 아니었지만 말이다. 영원한 미의 광휘 앞에 그들은 맹목적이었고 감각적 미 앞에서는 어느 정도 무감각해졌다. 이것은 아우구스티누스와 카롤링거 시대의 인문주의자들뿐 아니라 그리스 교부들에게 있어서도 그랬다.

미라는 최고 형식의 본질에 대해서는 일치가 되었지만 이 미가 인간으로서 접근가능한 것인지의 여부와, 이미지(비잔틴인들은 이것을 페리그라페 *perigraphe*라고 불렀다)로 나타내질 수 있는 지의 여부에 대해서는 논란이 많았다. 이것이 사실상 성상파괴 논쟁의 주제였다. 위-디오니시우스와 스투디

오스의 테오도로스, 에리게나 등은 인간적 미를 신적 미와 연관짓기 위해 형이상학적 체계를 구축했다. 그들의 체계는 플로티누스의 사상을 토대로 삼았지만 정신에 있어서는 그보다 더 종교적이었다. 그렇게 해서 범신론적인 미학 개념이 유일신적인 개념으로 변형되어갔다.

THE BIBLICAL MOTIF

4. 성서적 모티프 당시의 사람들은 세상의 물질적인 미를 평가하는 데 어려움이 있었고 이것이 특별한 문제를 제기했다. 예를 들면, 세상은 신의 미와 비교했을 때 아름다운 것으로 간주될 수 있는가? 반대로, 세상이 신의 작품인데 아름답지 않을 수가 있을까? 결국에는 낙관적인 견해가 팽배했다. 그것은 바실리우스 · 알퀴누스 · 에리게나뿐 아니라 아우구스티우스에게서도 찾을 수 있다.

그러나 이런 저자들조차도 세상은 스스로뿐만 아니라 신적인 미의 상징과 현현("신현")으로서도 아름답다고 주장했다. 세상이 아름다운 이유는 보다 완전한 미의 "흔적들"이 담겨 있기 때문이기도 하고(아우구스티누스), 보다 완전한 신적인 미로부터의 "유출"이기 때문이기도 하다(테오도로스). 또 세상을 통해서 비가시적인 신적 존재가 가시적으로 되기 때문이기도 하다(에리게나). 세상이 눈이나 귀를 즐겁게 해주기 때문에 아름다운 것이 아니라 세상 속을 지배하는 질서와 합목적성 때문에 아름다운 것이다(바실리우스). 세상은 세세한 모든 부분들에서 뿐만 아니라 전체로서도 아름답다. 세계의 미를 인지하는 것이 새로운 것은 아니지만(스토아 학파가 개진했던 판칼리아의 이론), 판칼리아라는 종교적인 개념과 그 정당화, 즉 신의 작품으로서의 세계—70인역 성서에서 비롯된 성서적 사상—라는 개념이 기독교 시대가 되어서야 비로소 널리 퍼지게 되었던 것이다.

이 개념에 따라 세계의 미는 예술의 미와 유사한 것으로 간주되기에 이르렀다. 예술작품이 예술가의 의식적이고 합목적적인 창조물이듯이 세계는 신의 의식적이고 합목적적인 창조물이라는 것이다. 그러나 이것이 예술의 가치를 높이지는 못했다. 왜냐하면 인간의 작품으로서 예술의 미는 종교적 저자들의 눈으로 볼 때 신의 작품인 세계의 미보다 열등할 것임에 틀림없기 때문이었다.

5. 예술의 개념 이러한 유일신적인 태도는 초기 기독교적 예술개념에 영향을 주었다. 예술의 주제가 변화하여, 신이야말로 유일하게 참된 주제가 된 것이다. 훌륭한 예술의 기준 또한 변화되어, 자연의 법칙을 따르는 것이 아니라 신의 법칙에 따르는 것이 기준이 되었다. 또 예술의 기능도 변화되었다. 예술은 이제 살아가는 방법의 표본을 제시해야 하며 진리를 증언해야 하고 중요한 사건의 기억을 가르치고 영구하게 만들어야 하는 것이다. 예술에 대해 기록을 남긴 사람들중 불과 일부만이 예술이 "벽을 장식"할 수 있고 그렇게 해야 한다는 것을 기억했다. 예술에 대한 이전의 지성적 태도와 새로운 유일신적 태도는 예술이 예술가만의 작품이 되어서는 안 되며 예술가와 학자들의 공동작업이 되어야 한다는 믿음을 함께 나누게 되었다. 장인정신은 예술가의 관심사이지만 그 내용은 신학자의 관심사다. 이 견해는 당시의 일부 미학적 저술들에서만 발견되는 것이 아니라 무수한 예술작품들 속에서도 암묵적으로 나타난다.

고대에 널리 퍼져 있던 예술의 모방이론은 종교적 미학에서는 두 번째 자리를 차지했다. 모방이 포함되지 않고 오직 미만 있는 예술이 있다는 제3의 이론 — 아우구스티누스와 카롤링거 왕조 시대의 학자들에게서 비

롯된 이론 — 에 대해서도 길이 열려 있었다. 비잔틴인들은 그때까지 개진된 것 중 가장 신비하고 초월적인 재현예술론을 제시했는데, 신의 형상은 신으로부터 유출된 것이므로 형상도 신성한 것이라는 이론이다.

　　그러나 이교도 예술뿐만 아니라 새로운 기독교 예술도 이 유일신적인 미학이론의 이상을 언제나 충족시켜주지는 못했다. 더구나 예술은 혐오감까지는 아니더라도, 고대에 플라톤과 에피쿠로스처럼 서로 멀리 떨어져 있는 철학자들 사이에서도 발생한 것으로서 의심의 눈초리를 받았다. 그러나 고대에서는 이런 태도가 다소 부차적이었던 반면, 중세에서는 거의 지배적인 견해여서 심지어는 미까지도 그런 태도로 보기도 했다. 보에티우스는 미를 피상적이고 중요하지 않은 것으로 간주했다. 그러나 그리스 교부들로부터 카롤링거 시대의 인문주의자들까지 가장 저명한 기독교 저술가들은 미와 예술을 방어하고자 했다. 예술의 자율성은 에리게나의 철학에서뿐만 아니라 테오도시우스의 법전에서도 지지를 받았다.

ART AND MAN

6. 예술과 인간　일반적으로 새로운 시대에는 미학적 문제에 대해 과거보다 관심이 덜했지만 미에 대한 인간의 태도 문제는 예외였다. 기독교 미학자들, 특히 아우구스티누스와 에리게나는 미에 대한 올바른 태도를 확립하고자 했다. 이는 미의 이해와 평가에 꼭 필요한 태도이며, 근대 용어로 말하면 특수하게 미적인 태도이다. 이들은 당시의 초월적 관점을 따라 미가 감각으로만 파악될 수는 없고, 기억과 지성도 필요하다고 주장했다. 그들은 누구나 미를 알아차리는 것이 아니라, 아우구스티누스가 그랬듯 리듬에 대한 내적 감각을 소유한 사람만이 미를 알아차릴 수 있음을 강조했다. 그리고 에리게나의 말처럼 미의 관조를 위해서는 무관심적 태도가 필요했다.

II. 중세 전성기의 미학

THE AESTHETICS OF THE HIGH MIDDLE AGES

1. 사회적 · 정치적 배경

SOCIAL AND POLITICAL BACKGROUND

THE HIERARCHICAL STRUCTURE

1. 위계적 구조 중세 시대에 대해서는 광범위한 의미로 말할 수도 있고 좁은 의미로 말할 수도 있다. 넓은 의미의 중세 시대는 동유럽과 서유럽에서 고대 말부터 근대의 시작에 이르는 시기, 즉 약 4세기부터 14세기에 이르는 시기를 말한다. 좁은 의미의 중세는 서유럽에만 적용된다. 이런 의미에서 카시오도로스와 알퀴누스는 중세에 속하지만 비잔틴 미학자들은 그렇지 않다. 좁은 의미에서 "중세 시대"는 두 번째의 천년이 시작되는 때부터다. 그러므로 그 이전까지의 미학은 좁은 의미에서는 "중세적"이지 않다. 이 용어는 앞으로 논의할 것에만 적용될 수 있다.

중세의 문화, 즉 중세의 예술과 미학은 당대의 정치적 · 사회적 구조를 반영하므로, 우선 이것에 대해 간단히 말해야겠다.

중세 시대 서유럽의 정치 · 사회적 구조에는 로마 및 게르만적 요소들이 남아 있었다. 그러나 전체로 볼 때 새로운 이 "봉건"제도는 로마 및 게르만의 체계와는 달랐다. 그 특징은 주로 위계질서적 구조에 있었다. 권력과 특권은 다른 계급들 위에 군림하는 한 계급의 손 안에 있었고 계급은 주종관계로 위계질서를 이루며 조직되어 있었다. 지배자에 대한 충성심을 인정받은 제후들은 행정적 · 사법적 · 정치적 권력뿐만 아니라 영토를 하사받았다. 특권에 대한 답례로 그들은 군사적 복무를 수행했다. 그렇게 해서 그들은 영주인 동시에 기사였다. 전투와 권력행사에 전념하느라 그들은 개인

적으로 영토에는 관여하지 않고 소작농들에게 경작을 맡겼다. 소작농들은 그 이전 시대의 노예들처럼 다른 사람들이 문화 · 예술생활을 할 수 있도록 도운 셈이지만 정작 자신들은 과중한 노동으로 인해 문화 · 예술생활에 참여하지 못했다.

봉건 영주들 역시 예술과 학문에 전념하지 못했다. 그들은 기사도를 실천하는 데 지나치게 몰두해 있었다. 기사의 규약은 예술과 학문 따위를 얕잡아 보았다. 권력과 수단이 기사들에게 속해 있었으므로 그들이 직접 거기에 관여하지 않을 때에도 그들에게는 시적 · 예술적 창조행위에 대한 영향력이 있었다(드물긴 하지만 11세기와 12세기에 프로방스에서는 직접 관여한 이들도 있었다).

THE CHURCH
2. **교회** 소작농들은 관여할 수 없었고 귀족들은 관여하지 않았던 예술과 학문은 교회의 몫으로 남겨졌다. 수 세기 동안 성직자들, 특별히 수도사들만이 필요한 교육과 여가를 받았다. 교회는 예술과 학문에 관해서 로마 보편주의의 기풍 및 삶에 대한 종교적 개념을 성립시켰다.

REURBANIZATION
3. **재도시화** 경제적 여건은 도시의 중산층을 생겨나게 했다. 도회지가 거의 완전히 사라진 후 9세기에는 유럽의 재도시화가 시작되는 것을 볼 수 있다. 도회지는 성 주변에서 성장하기 시작했는데 그와 더불어 상업이 일어났고 장인들이 몰려들었다. 도회지와 시골간에는 노동의 분화가 있어서, 전문적인 상인계급, 상인과 장인 길드 등이 생겨났다. 새로운 도시 계층에는 풍요로움과 권력이 점점 증대되었다. 12세기부터는 독립을 위한 운동이

시작되었다.

그렇게 해서 봉건적인 수도원식 문명과 나란히 도시 문명이 성장하게 되어, 예술과 학문에 영향을 미치게 되었다. 중세 후기까지 성직자 신분에 속하는 예술가 · 건축가 · 조각가 · 화가 · 작곡가 · 문필가들이 새로운 중산층으로 되었다. 풍요로운 시민계급은 귀족보다 특권은 덜했지만 삶은 더 평온했으며 부도 더 많이 누렸다. 그들은 예술작품 속에 둘러싸이고 싶어서 예술에 자금을 조달했다. 그러나 도시예술은 기사 및 수도사들의 예술과는 다를 수밖에 없었다. 거기에는 기사예술의 낭만주의와 수도사 예술의 초월적인 면이 결여되어 있었던 것이다.

THE EVOLUTION OF THE MIDDLE AGES

4. 중세의 점진적 변화 봉건주의의 특징인 보수주의에도 불구하고 중세는 점진적 변화의 시대였다. 사회 구조 · 정치 · 사상에서 꾸준한 변화가 있었다. 농부들은 이전 시대의 노예들보다 더 생산성이 높아서, 농업 · 직조 · 금속작업 등의 수준도 높아지고 무역도 발전했으며 십자군 전쟁 기간 중에는 먼 나라들과의 교역도 이루어졌다. 이미 중세 시대에 근대 유럽의 중심 국가들과 근대적 사회계급이 형성되고 있었던 것이다.

그러나 중세 말이 되면서 봉건제도에는 붕괴의 조짐이 나타나기 시작했다. 영국에서는 1215년에 마그나 카르타(대헌장: 존 왕이 국민의 권리와 자유를 인정한 것)가 발효되었고, 1305년 프랑스에서는 중산층이 참여한 최초의 삼부회가 세워졌다. 교회의 권력붕괴로 이어지게 되는 개혁은 이미 시작되고 있었다. 다시 말해서, 중세 사회적 구조의 토대가 바로 중세 시대 자체에서 부서지고 있었던 것이다. 중세 말로 가면서 예술과 미학이 서로 다른 경로를 밟게 되는 것은 이미 예견되어 있었다.

5. 중세의 영속적 특징들 그러나 중세의 몇몇 본질적인 성격들, 예를 들어 봉건주의 및 교회의 초월적 가르침 등은 좀처럼 사라지지 않고 남아 있었다. 생활양식과 사상의 양태가 위계적이고 종교적이었던 것이다. 중세의 기독교에는 여러 가지 측면이 있었다. 말하자면, 기독교가 사랑과 평화를 설파할 때는 합법적-교회적 · 신비적 · 복음전도적 측면이 있었으나, 마지막 심판의 공포를 퍼뜨릴 때는 묵시적인 측면과 천년왕국설의 면모를 보여 주었다. 그러나 어떤 형식으로든 기독교는 중세 시대를 통해서 지속적으로 가장 중요한 힘이었고 지적 · 예술적 삶의 근본적인 구성요소였다.

봉건제도의 기사는 자신의 삶을 전쟁술에 헌신하고 농부는 땅을 경작하는 데 헌신했으므로, 중산층이 생겨나기 전에는 예술과 학문에 헌신할 여건이 되는 것은 교회나 수도원 주변에서나 가능한 일이었다.

전무후무하게 문화는 종교적이었으며, 실제로 모든 예술 ― 건축 · 조각 · 회화 · 장식 및 응용예술 · 음악 · 시 · 연극 등 ― 의 주제가 종교적이었고 교회적 입장으로 방향이 설정되어 있었다.

예술은 교회를 위해 제작되었고 교회의 지시를 받았으며 주제 및 재정적 지원도 교회에서 받았다. 예술가들이 교회와 종교에서 영감을 끌어오긴 했지만 교회가 영감의 유일한 원천은 되지 못했다.[주1] 그러나 당시의 모든 학문과 마찬가지로 성직자의 손안에 있었던 예술이론은 완전히 교회에 의존하고 있었다.

또 하나의 영속적 특징은 중세의 보편주의였다. 그때까지 아직 국가

주 1 P. Francastel, 'L' humanisme roman", *Publications de la Faculté des Lettres de l' université de Strasbourg*, fasc. 96(1942).

들이 개별적으로 분리되지도 못했고 국가적 의식도 덜했다. 국가·지역·부족·사회 계층간의 차이는 기독교의 통일체에 종속되어 있었다. 이런 차이들이 어느 정도는 예술에 반영되었지만, 예술이론에는 반영되지 못했다. 여기에서 보편성은 라틴어 사용, 고전적 전통, 교회의 가르침 등으로 확인받았다. 인간을 한 개인으로보다는 연합체의 대표로 보았던 중세의 통합체제 역시 보편주의 방향으로 기울어 있었다. 예술과 학문은 집단적·비개인적 노력의 결과였고, 서로 다른 국가와 세대를 막론한 동일한 보편적 원칙에 따라 실행되어 익명으로 그리고 위계질서에 따라 이해되었다. 종교적이고 도덕적인 문제가 주도하던 시대에 흔히 그러리라고 기대되는 것처럼 예술이 하찮은 역할을 맡았던 것은 아니고, 사실은 매우 융성했었다. 예술 사가들뿐만 아니라 사회사가들은 예술이 그 시대의 명성을 드높일 수 있는 주요 표제이자 그 시대를 가장 완전하게 표현한 것이라고 주장한다.주2 미학 또한 중세 시대에 중요한 위치를 차지하고 있었다.

THE SPECIFIC AESTHETICS OF THE ARTS AND GENERAL PHILOSOPHICAL AESTHETICS
6. 예술에 관한 미학과 일반 철학적인 미학 중세 전성기의 미학은 파리뿐만 아니라 영국과 이탈리아에서도 전개되었지만 국가들간에 큰 차이를 보이지 않는다.

그런가 하면 연대기상으로는 상당한 차이를 보여주기도 한다. 초기에는 미학이 거의 없었다. 미학은 12세기에 등장하기 시작하여 13세기에는 융성하다가 14세기와 15세기에는 다시 뒤로 물러난다. 중세 미학은 12세기와 13세기에 정점에 도달했다.

주 2 M. Bloch, *Société féodale*(Paris, 1940).

미학에서 견해와 의견의 다양성은 미학이 부분적으로는 예술의 분석에서 나왔고, 부분적으로는 철학적 체계에서 나왔다는 사실 때문이다. 전자가 먼저 나왔기에 우선 다루게 될 것이다. 그것은 시·음악·시각예술에 관한 미학이론으로 이루어진다. 철학적 미학에 대한 논의는 다음으로 넘길 것이다.

2. 시학
POETICS

THE CLASSIFICATION OF THE ARTS

1. **예술의 분류** 중세에는 예술들간에 아무런 공통된 성질이 없는 것처럼 예술을 각각 분리해서 생각했다. 예술을 비교하고 분류하는 데는 거의 관심이 없었다. 자유학예와 기능술로 나누는 고전적 분류만으로도 충분했던 것이다. 퀸틸리아누스를 따라서 카시오도로스가 이론적 예술·실천적 예술 그리고 제작적 예술로 구분한 것으로 보충하기도 했다. 예술을 창조적인 것과 재현적인 것으로 나눈 플라톤과 아리스토텔레스의 구분은 사용되지 않았다.

그러나 중세의 예술 분류에 대해서는 최소한 두 가지가 알려져 있는데, 한 가지는 저명한 12세기의 인문학자이자 신비주의자 성 빅토르의 후고의 분류고 다른 한 가지는 약간 알려진 작가로 "열혈"이라는 별칭을 가진 롱고 캄포 혹은 롱샹의 라둘프의 분류다.^{주3} 전자는 고전 시대 마지막

주3

분류이고, 후자는 새로운 분류의 장을 열었다.

후고는 — 제작적 예술을 "기계적"이라 칭하고 매우 상세하게 다룬 것을 제외하고는 — 이론적 · 실천적 · 제작적 예술로 나눈 퀸틸리아누스의 분류를 지켰다. 그는 또 네 번째의 예술, 즉 "논리적" 예술을 추가했다. 이 부류는 보에티우스 이래 만연했던 지성화된 예술개념, 즉 제작과는 거리가 먼 예술을 반영한다. 제작은 솜씨의 개념에 더 가깝다. 고대의 분류에서와 같이 그의 분류에서 미학자들이 관심을 가질 만한 예술들은 이런 여러 부류의 예술 속에 흩어져 있었다. 음악은 이론적 예술 속에, 수사법은 논리적 예술 속에, 그리고 시각예술은 기계적 예술 속에 들어가 있었던 것이다.

후고는 두 가지의 새로운 개념을 도입했다. 첫째, 그는 주요 예술과 부수적 예술을 대비시키면서 예술들간에 위계질서를 인정했다. 건축은 주요 예술 중 하나였다. 조각과 회화는 건축을 보충하는 부수적 예술이었다. 둘째, 고대의 분류자들과 달리 그는 시를 단어의 의미 그대로 하나의 예술로서가 아니라 "예술의 부가물(*appendix artium*)"로 취급하고 논리적 예술 속에 넣었다.

THE INCLUSION OF POETRY AMONG THE ARTS

2. 시를 예술 속에 포함시키기 이런 면에서 라둘프는 한층 더 나아갔다. 수세기 동안 되풀이되어온 옛 분류를 거부하고 새로운 구분의 원리를 채택하면서 그는 예술의 네 가지 영역을 구별지었다. 즉 철학적 영역 · 수사학적 영역 · 기계적 영역 그리고 시적 영역이 그것이다. 그의 분류에서 철학은 모든 형식의 학문을 포괄하며(수사학에 포함되는 논리학과 문법은 제외), 기계적 예

주 3 M. Grabmann, *Geschichte der scholastischen Methode*, vol. II(1909-11), p.252.

술은 물질적 산물을 낳게 하는 모든 예술을 포함한다. 그 외에 더이상 "예술의 부가물"로서가 아니라 하나의 예술로서, 동시에 독자적인 영역을 가진 예술로서의 시가 있었다. 라둘프의 네 가지 구분은 또 순수예술을 음악(철학의 범주)·시각예술(기계학의 범주)·수사학(웅변술의 범주) 그리고 시로 나누는 구분이기도 했다.

예술에 포함됨으로써 영예로웠던 것은 당대의 시라기보다는 과거의 시였다. 시가 예술에 포함되었던 시대는 시의 역사에서 뛰어난 시기가 아니었다. 고딕 건축과 스콜라 철학을 낳았던 중세의 절정기에 시에서는 그와 비견될 만한 것을 배출하지 못했다. 위대한 종교시는 그 이전에 나왔다. 12세기와 13세기에 교회 미사에서 사용되었던 라틴 찬송가들은 훨씬 더 이전에 나왔던 작품들이었다. 새로운 것에 대한 요구가 없었으므로 새로운 것이 나오지도 않았던 것이다. 중세 전성기의 시적 업적은 완전히 다른 영역속에 있었다. 그렇게 연속성이 깨어진 것이 중세의 특징인 것 같다. 연극이 라틴의 전통에서 벗어난 것처럼, 서정시도 종교적인 주제에서 벗어났다.주4

주4 R. de Gourmont, *Le latin mystique*(1922).

M. Manitius, *Geschichte der lateinischen Literatur des Mittelalters*, 3 vols.(1911-31).

E. Faral, *Les arts poétiques du XII et du XIII s.*(1923).

F. J. E. Raby, *A History of Secular Latin Poetry in the Middle Ages*, 3 vols.(1934).

H. H. Glunz, *Die Literaturästhetik des europäischen Mittelalters*(1937).

J. de Ghellink, *Littérature latine du Moyen âge*(1939), *L'essor de la littérature latine au XII s.*, 2 vols.(1946).

E. R. Curtius, *Europäische Literatur und lateinisches Mittelalter*(1948).

E. Garin, *Medioevo e Rinascimento*(1954).

3. 비종교적인 서정시 비종교적인 시가 처음 등장했을 때는 존경을 받지도 후원을 얻지도 못했다. 그런 것으로 생계수단을 삼고 돈을 벌던 "음유풍자 시인들"과 가수이기도 했던 곡예사들의 시였기 때문이었다. 그들의 수는 매우 많아서, 1000년경에는 프랑스에서 "곡예사" 길드가 있을 정도였다. 그들은 "음유풍자시인"보다는 교육을 덜 받았고 그들의 시는 지방의 방언 으로 되어 있었다. 그들은 서정시뿐만 아니라 서사시와 영웅의 연대기까지 다루었다. 궁정의 모임에서 시를 짓는 것이 갑자기 유행하게 될 때까지 그 직업은 경멸의 대상이었다.

이 유행은 "음유서정시인(troubadours)"으로 알려진 시인-기사들이 있 었던 프로방스에서 널리 퍼졌다. 프랑스 북부에서는 그들을 "트루베르 (trouvères, 음유시인)"로, 독일어 사용 지역에서는 "민네 가수(Minnesänger, 중세 독일에서 사랑의 노래를 부르는 가수)"로 불렀다. 그들은 봉건제도의 기사 신분, 주 로 고급한 계급에 속했고, 그들 중에는 사자왕 리처드 1세와 프리드리히 2 세와 같은 군주들도 있었다. 고급한 시가 두 세기 동안 융성했다. 프와티예 의 백작 기욤 9세는 11세기 말 이전에 시를 썼고, 리처드 왕은 12세기에, 그리고 프리드리히 왕은 13세기에 썼다. 13세기에 일어났던 종교전쟁들은 거기에 치명타를 가했다. 마지막 음유서정시인 중 한 사람인 귀로 리퀴에 르(1292년 사망)는 이렇게 썼다.

노래는 기쁨을 표현해야 하지만, 나는 슬픔에 눌려 있다. 내가 세상에 너무 늦게 나온 것이다.

이런 시인들은 실로 다작이었다. 문헌학자들에 의하면 (중세 남프랑스의)

음유서정시인들의 시는 2600편(264개의 멜로디에 붙여졌다), (프랑스 북부의) "트루베르"의 시는 4000편(1400개의 멜로디에 붙여졌다)이나 알려져 있었다. 그것들은 보통 음악에 붙여졌다. "음악 없는 시는 물 없는 방앗간과 같다"고 마르세이유의 음유서정시인 폴케(1231년 사망)가 쓴 바 있다. 이런 시들은 주로 이전의 교회용 시에서 형식을 가져왔다. 탄원기도에서 가져온 반복구를 사용하거나 속창과 찬송가에 근거한 형식들도 있었다. 그러나 이런 시들은 내용이 새로웠다. 주제가 세속적이었으며 주로 사랑에 관한 노래와 발라드로 이루어져 있었던 것이다. 삶에 대한 자연스런 감정을 표현하므로 방언을 채택하기도 했다. 이전의 시들과는 다르게 신앙적이거나 교훈적인 기능은 없었고 표현적이고 미적인 기능을 갖고 있었다. 그 안에 함축된 미학은 이론적인 논술의 미학을 보완하는 것이었다. 그것은 신비한 시가 아니라 표현과 미의 시였다. 이런 이유 때문에 시와 예술, 신비한 시와 학술적 예술을 구별한 고대의 구분을 와해시키는 데 기여했을 것이다.

MYSTERY PLAYS

4. 신비극 중세의 연극은 오직 종교적인 것뿐이었다. 중세 연극의 공연 목록을 구성했던 "신비극"은 고대의 그리스극처럼 숭배행위에서 나왔다. 신비극은 주로 교회에서 공연되었으며, 배우는 사제와 부제, 성가대원들이 맡았다. 신비극에 여자 배우들은 없었다. 주로 교회 미사 — 특히 미사의 문답 — 에서 형식을 따왔고, 주제는 그리스도와 성자들의 삶에서 가져왔다. 이런 연극은 종교적 사상을 구체적인 형식으로 나타내려는 욕구에서 비롯되었다. 엄격하게 말해서 그것은 연극이 아니라 미사였다. 거기에는 관객은 없고 참여자만 있을 뿐이었다. 배우들이 실제로 말을 하긴 했지만 미사에서와 마찬가지로 거기에 모인 모든 사람들이 참여했던 것이다. 신비극은

예술로 분류될 수도 있지만, 종교적 신앙행위에 속하기도 했다. 미사에서와 같이 말뿐만 아니라 음악도 사용되었다. 그러니 순수하게 문예적인 연극은 아니었던 것이다. 사실 순수하게 문예적인 연극은 중세 시대에 알려져 있지 않았다.

신비한 이야기들은 그리스 비극과 관련되어 있으면서도 초월적인 것을 더 많이 강조하고 미를 무시하며 구원의 문제에 집중한다는 점에서 그리스 비극과는 달랐다. 주제는 초자연적이었으며, 그리스 비극의 주제가 되었던 지나치게 인간적인 문제들이 다가 아니었다. 레낭은 성서가 중세의 인간과 그의 예술 사이에 위치하며 거기서 접근의 직접성을 빼앗았다고 말했다.

연극이 세속화된 것은 세속적인 주제를 가진 희극이 등장하기 시작한 중세 말의 일이었다. 16세기까지는 성직자들이 공연에 참여했으나, 이제는 전문적인 배우가 등장하게 되었다. (여전히 종교적인 명칭 ─ 중세 그리스도 수난극 상연단Confrérie de la Passion ─ 을 단) 배우들과 (파리에 있는 성 삼위 병원에 위치했던) 상설극장에 대한 최초의 언급이 나온 것은 1402년이었다. 이로 인해 연극의 조직뿐만 아니라 연극이라는 개념 전체가 붕괴되게 되었다.

음유서정시인들의 서정시처럼 신비극에는 어떤 미학이 함축되어 있었다. 음유서정시는 삶의 표현이었고, 중세의 연극은 제의의 한 형식이었다. 중세의 시론이 당대의 시에 함축되어 있던 이론을 반영하고 있었다고 할 수도 있겠지만, 이것은 그 경우가 아니었다. 중세의 이론가들은 당대의 시나 신비극에 대해 전혀 설명하지 않았다. 제의형식이었던 신비한 이야기들은 말하자면 시보다 우월하다고 여겨졌고 세속적인 서정시는 시보다 열등하다고 여겼다. 그러나 그들은 전해내려온 고대의 시론을 고려하여 거기서 주된 사상과 전제를 끌어왔다.

5. 아르테스 포에티케 그러므로 중세의 시학은 당대의 시가 아닌 과거의 시에 적용되었다. 그러나 로마의 고전은 제쳐두고 성서를 모델로 삼았다. 이것으로도 중세의 시학과 고대의 이론을 구별하기에 충분할 것이다.

중세의 문예이론에도 당대의 욕구에 의한 특별한 기능이 있었다. 글 쓰는 능력은 예외적인 소수의 특권이었으므로, 작법에 대한 도움말이 반드시 필요했다. 문학의 이론을 다룬 최초의 논술들은 일반 작법(*artes dictaminis*)을 다룬 것들이었다. 왜냐하면 모든 문예작품들을 딕타멘이라 불렀는데, 이 용어에는 시뿐만 아니라 산문까지 포함되었기 때문이다.[1] 베르나르 실베스트리는 『작법 *Ars dictaminis*』을 썼는데 출간되지 않았다.

특별히 시에 대해 쓰여진 논술들, 즉 포에트리에(*poetriae*) 혹은 아르테스 포에티케(*artes poeticae*)라고 불리는 시예술에 관한 안내서가 보다 많이 나오게 된 것은 12세기의 어느 시점에 이르러였다. 11세기에 나온 것으로 추정되는 마보드(c.1035-1123)의 논문 『언어의 장식 *De ornamentis verborum*』, 12세기에 나온 히르샤우의 콘라트의 논문과 방돔의 마티아스(1130년생)의 『시론 *Ars versificatoria*』, 그리고 13세기에 나온 요한네스 데 갈란디아(1195-c.1272)의 『새로운 시론 *Poetria nova*』, 빈사우프의 고드프리(1249년 생)의 『시론 *Poetria*』, 멜클리의 제르바즈(1185년 생)의 『시론 *Poetria*』 등은 아직 전해지고 있다. 이 논술들은 대부분 오를레앙과 파리의 단체들에서 나왔다. 그것들은 일부 개념과 분류들을 이어받아 고대의 시학과 수사학을 상당 부분 이용했지만 새로운 통찰력과 사상들을 담고 있기도 했다.[주5]

6. **시적 장르** 언어(*sermo, oratio*)예술은 일반적으로 산문과 시로 나뉘어졌다. 시는 형식뿐 아니라 내용면에서도 산문과는 구별되었다. 방돔의 마티아스는 시를 진지하고 중요한 언설을 운율 형식으로 정립시키는 능력으로 규정했다.[2] 이는 포시도니우스에게서 시작된 그리스식 정의의 한 변종이다. 마티아스는 운문(*versus*)을 아름다운 단어와 생각으로 장식이 되고 사소하거나 불필요한 것이라고는 없는 운율형식의 언설이라고 규정했다.[3] 몇몇 진술들을 보면 시에서는 음악적 작곡과 사물의 속성에 대한 알맞은 재현이 단어의 선택과 배열보다 더 본질적인 것으로 간주되고 있음을 알 수 있다. 그러나 특별히 시와 산문을 구별해야 할 때 이론가들은 흔히 이런 규정을 무시하고 고대의 저술가들을 따라서 시는 진실이 담겨 있지 않은 창작적 문예 장르라고 말했다. 히르샤우의 콘라트에 의하면, 시인은 창작하고 (fictor) 배열하는 사람(formator)이자 진실한 것 대신에 허구적인 것을 말하는 사람(fro veris falsa)이다.[4]

중세의 시 관련 논술들은 문학에 대한 세세한 분류와도 관계가 있었다. 요한네스 데 갈란디아의 『시론 *Poetria*』에는 네 가지나 되는 구분이 담겨 있었다.

주 5 E. Faral, *Les arts poétiques du XII et du XIII siècle*(1923).

　또한, G. Mari, *Trattati Medievali di ritmica latina*(1899).

　John of Garlande에 관해서는, B. Hauréau, *Notices et extraits des manuscrits*, XXVII(1879).

　E. Habel, *Johannes de Garlandia*, in: *Mitteilungen der Gesellschaft für deutsche Erziehungs- und Schulgeschichte*(1909).

　G. Mari in: *Romanische Forschungen*, XIII(1902) (『시론 *Poetria*』의 텍스트).

A 언어적 형식의 관점에서는 문학을 시와 산문으로 나누었다. 산문은 다시 기술적 산문과 과학적 산문, 역사적 산문과 서술적 산문, 서간체 산문과 율동적 산문으로 나누었다. 마지막 것이 후에 나오는 문학적 산문에 해당된다.

B 작가의 역할이라는 관점에서 문학은 고대인들의 방식을 따라서 모방 문학(*imitativum – dramatikon*), 서술 문학(*enarrativum – exegematikon*), 혼합 문학(*mixtum – didaskalikon*)으로 나뉘어진다. 작가는 우선 주인공에 대해서 말하고 그 다음으로 자신에 대해 말한다.

C 진실의 관점에서 문학은 역사(*historia*), 우화(*fabula*), 논증(*argumentum*)의 세 가지 범주로 나누어지는데, 이것은 고대에서도 찾을 수 있는 구분이다.

D 표현된 감정의 관점에서 시 관련 작품들은 (기쁨으로 시작해서 슬픔으로 끝나는) 비극과 (슬픔에서 기쁨으로 진행되는) 희극으로 나누어 진다.

RULES AND ABILITY

7. 규칙과 능력 중세의 시 관련 논술들에 의하면, 문학적 구성을 위해서는 이론, 실천 그리고 독서가 꼭 필요하다. 다르게 표현하자면, 규칙에 대한 지식, 개인적 능력 그리고 모델의 역할을 할 수 있는 훌륭한 작가들에 대한 지식이라고 할 수 있다. 이 세 번째가 고전적 시인들에 대해 중세가 기여한 전형적인 방법이다.

중세의 시론은 이론을 다른 무엇보다 우위에 둔다. 이것은 그들이 문학적 구성을 완전히 규칙에 종속된 것으로 간주했다는 뜻이다. 그들은 가능한 모든 종류의 구성을 위해 규칙을 정립시키고자 했다. 예를 들면, 빈사우프의 고드프리는 마치 유일한 규칙이기라도 한 것처럼, 이야기를 시작하

는 아홉 가지 방법을 서술했다. 규칙은 중세 시학의 특징이었다. 시인이 능력과 경험을 필요로 한다는 것을 부정하지는 않았지만, 작품의 가치는 주로 규칙을 준수하는 것에 달려 있다고 생각되었다. 작품은 영감의 산물이라기 보다는 지성의 산물로서 가치를 인정받았다. 말하자면, 시인을 학자와 구별짓는 것이 아니라 시인과 학자에게 어떤 공통점이 있는가에 따라 가치를 인정받았던 것이다.

고대 미학에서 예술은 규칙에 기초했지만 시는 예술로 간주되었다. 만약 시의 규칙이 정립되었더라면 원칙에 위배되는 일이었을 것이다. 중세 시학에서 시는 예술에 포함되었으므로, 시가 규칙에 종속되는 것을 막을 수는 없었다.

시에 대한 이성적 관점과 연관되었던 것은 시가 지성적이어야 한다는 요구조건이었다. 솔즈베리의 존은 시인이 자신의 시가 주석 없이는 이해되지 않는다는 사실을 자랑스러워해서는 안 된다고 했다. 그러나 중세 시학의 또다른 조항에는 이것과 갈등을 일으키는 부분이 있었다. 말하자면, 좋은 시는 비유적인 의미를 가져야 하며 감각적인 것에 의해서 초감각적인 것을 서술해야 한다는 것이다. 그러나 비유적인 의미는 즉각 파악될 수 없다. 그래서인지 중세의 어느 시 관련 논술에는 다음과 같은 말이 나오기도 한다. "가장 훌륭한 시는 단번에 이해되지 않는 시다."

MIND, EAR AND CONVENTION

8. 마음, 귀 그리고 관습 시의 주관적인 면, 즉 듣는 사람과 읽는 사람에게 미치는 시의 영향은 넓게 생각할 수 있다. 시는 인간의 욕구를 만족시키고 마음의 여러 다른 능력에 작용할 수 있으며 또 그렇게 해야 한다. 시의 형식은 그 자체로 이해하게 도와주며 관심을 지속시키고 근심을 방지해준

다.[4a] 시의 내용은 다른 효과를 가지고 있다. 시는 교훈을 주어야 할 뿐만 아니라 즐거움도 주어야 하는 것이다. 시는 마음뿐 아니라 귀도 즐겁게 해 주어야 한다. 고드프리가 썼던 것처럼, 시가 마음에 위안을 주는 것처럼 귀에도 위안을 주게 하라는 것이다.[5] 시는 귀와 마음 양쪽 모두에 의해 판단되어진다. 고드프리에 의하면 시에 대한 판단은 마음, 귀 그리고 관습 이 세 가지에 의해서 이루어져야 한다.[6]

관습에 위배되는 것은 즐거움을 줄 수 없다는 위의 마지막 개념은 중세의 가장 독특한 공헌이다. 관습은 예술작품을 판단하는 데 있어서 결정적인 요인으로 간주되기까지 했다. 문학적 관례는 사람과 시대 그리고 장소에 따라 다르다고 인식되었다. 이것이 중세의 객관적·이성적 시학에 어떤 상대주의적 요소를 가져왔다.

ELEGANCE

9. 우아 시의 객관적인 속성들도 마찬가지로 넓게 생각되었다. 종교적인 측면이 전면에 나와야 할 것으로 기대했는지도 모른다. 그러나 중세의 시학에서 종교적 측면은 실질적으로 언급되지 않은 채 지나갔다. 종교적인 측면이 당연시되었기 때문일까, 아니면 종교적 측면은 시학이 아니라 신학에 속했기 때문일까? 언급된 시의 특질들은 고대인들이 다듬어놓은 특질들과 비슷했다. 말하자면 절제(고드프리가 그랬듯이, 모데라타 베누스타스*moderata venustas*)와 적합성, 즉 단어를 내용에 알맞게 맞추는 것(고대인들이 데코룸과 압툼에 대해 말했듯이 중세의 작가들은 여기서 콩그룸*congruum*에 대해 말했다)이었다. 언급된 주요 특질들은 유쾌함, 미 그리고 유용성 등이었다.[7] 혹은 우아, 구성, 시의 존엄성 등이 있었다.[8] 그러나 중세의 시 관련 논술들이 가장 찬양했던 것은 우아였다.[9] 12세기 시인과 이론가들의 이상이었던 우아는 고전주의

의 엄격한 미와는 대조적으로, 정교하고 완전무결한 솜씨와 적합하고 품위 있는 화려한 표현을 의미했다. 그런 식으로 우아는 시의 모든 위대한 특질들을 결합시켜 완전함으로 이끌었다.

우아는 시의 내용과 형식 모두의 특질이었다. 방돔의 마티아스는 이렇게 썼다.

> 시는 내적 내용의 미나 언어의 외적 장식 혹은 내용을 다루는 방식에서 우아함을 이끌어낸다.[9]

여기서 의지, 동기의 아름다움은 내용을 뜻하며 언어의 장식과 대화법은 형식을 뜻한다. 그러나 중세의 시이론은 이 지고한 특질에 한정되지는 않았다.

THE FORM OF POETRY

10. 시의 형식 중세의 시학은 형식 — 즉 운율 있는 리듬과 언어의 미 — 을 피상적인 종류의 미 혹은 "달아놓은 진주"처럼 단순한 장식으로 간주했다. 그러나 이 외적 장식은 시에 필수적인 것으로 여겨졌다. 두 가지 종류의 외적 형식, 즉 청각적 장식과 지성적인 장식 간에는 중요한 구별이 이루어졌다. 청각적 형식은 멜로디,[10] 리듬, 음악성, 그리고 소리의 달콤함으로 이루어진다. 이런 종류의 형식은 음악에 속하며, 좋은 싯귀는 수사학과 음악의 창작과 다름없다 라고 했다.

그 외에 시에는 지성적 형식이 있다. 아름답고 적절하며 장식적인 양식이다. 첫 번째 종류의 시 형식이 음악적인 반면, 이 종류의 형식은 문학적이다. 그것은 "표현의 양식(*modus dicendi*)"이라고 불렸으며, 또 말의 특질

(qualitas) 혹은 색채(color)이기도 했다. 그것은 이미지와 수사, 비유적 표현으로 이루어지는 것으로, 고대로부터 널리 잘 알려져서 발전되어 왔다. 중세 시학에서는 운문의 멜로디보다는 비유적 표현과 언어의 풍부함 및 선택에 훨씬 더 강세를 두었다. 그것은 회화적 장식으로 취급되었으며 음악적 장식보다 더 높은 가치가 있는 것으로 여겨졌다. 언어의 풍성함과 엄숙함이 시를 산문과 구별시켜주는 것이라 믿었다. 시에서 언어는 최고의 옷 한 벌과 같아야 했다. 당대의 시학은 이 모든 시의 장식(ornatus)이 시인의 자유로운 창의성이 아닌 규칙에 예속된 것으로 생각했고 규칙은 성문화될 수 있고 또 그래야 하는 것이었다.

멜클리의 제르바즈에 의하면 수사학의 아름다움은 같은 것, 비슷한 것, 상반되는 것을 적절히 구사함으로써 성취된다. 이 세 가지 원리는 근대 심리학의 연상원리에 해당한다. 여기에는 전혀 이상한 것이 없다. 왜냐하면 수사학의 아름다움은 비교, 즉 대상 및 언어를 다른 대상 및 언어와 연결짓는 것에 있기 때문이다.

중세 시학은 시에서 양식을 요구했지만, 모든 생각이 단순하거나 직접적으로 표현될 수도 있고 복잡하고 간접적이며 우회적이고 독창적으로 표현될 수도 있다는 이유에서 양식이 다양할 수 있음을 인정했다. 모든 문학이 장식적이어야 한다고 생각되긴 했지만, 그런 장식성에는 두 가지 종류가 있을 수 있다고 보았다. 말하자면 직설적인 종류와 복잡한 종류가 그것이다. 그렇게 해서 양식에는 다양성이 생기게 되는 것이다. 시 관련 논술들은 주로 어렵고 독창적인 양식을 강조했다. 고드프리는 일곱 가지 형식의 양식을 언급했다. 양식은 상징되어지는 대상을 위해 상징을, 재료로 만들어지는 사물을 위해서는 재료를, 결과를 위해서는 원인을, 본질을 위해서는 속성을, 전체를 위해서는 부분을, 부분을 위해서는 전체를 제시한

다.[11]

　　중세 시학은 고대인들을 따라서 단순한 양식, 중간 양식, 장중한 양식의 세 가지 양식을 구별했다. 또한 고대인들처럼 다른 양식보다는 장중한 양식을 선호했다. 그러나 고대의 시 관련 논술들이 세 가지 "종류(*species* 혹은 *genus*)"에 대해서 말했던 반면, 중세의 논술들은 후에 매우 많이 사용되는 한 용어를 적용하면서 "양식(*styli*)"에 대해서 말했다. 이 용어 자체는 고대에 기원을 둔 것이지만, 고대인들은 별로 사용하지 않았다. 요한네스 데 갈란디아는 이 세 가지 양식을 사회학적으로 당시 사회의 세 가지 신분과 관련시켰다.[12] 양식을 이렇게 세 가지로 구분한 것은 형식뿐만 아니라 내용에도 관련된 것이었다.

THE CONTENT OF POETRY

11. 시의 내용　중세의 저자들은 형식이 중요하다고 생각하면서도 외부적 장식이 아니라 내용 혹은 내적 의도[9]가 시에서 가장 중요하다고 믿었다.[13] 저자가 우선 어떤 생각을 가져야 하는 이상, 내용이 먼저였고 그 다음에 비로소 거기에 언어로 옷을 입힐 수 있는 것이다. 작품은 입으로 나오기 전에 먼저 마음 속에 있어야 하는 것이다.[14]

　　내용에 관해서 가장 중요한 두 가지는 도덕성과 종교의 원칙에 대한 복종, 진실과의 일치였다. 그래서 내용의 기준은 도덕성과 실재성이었다. 중세 시학은 진실을 표현하는 것뿐 아니라 정확하게 표현하는 것까지를 요구했다. 예를 들어 작가가 사람을 묘사할 때 개인적으로 자세한 사항을 정확하고도 충실하게 — 성별·나이·감정 및 환경 등 — 기록할 것을 요구받았던 것이다.[15]

　　아리스토텔레스의 시학에서처럼, 상당한 자유와 독창력이 작가에게

주어졌다. 정확한 서술을 고집했음에도 불구하고, 일정한 특징을 강조 (*ampliari*)할 것 그리고 심지어는 이상화시킬 것과 더불어 특징을 선별할 것을 권했다. 마지막으로 마티아스는 잘 묘사된 추가 나쁘게 묘사된 아름다움보다 더 즐거움을 준다는 근거에서 시의 아름다움은 실재하는 미와는 다르다는 견해를 취했다.

12. 시학의 요구사항들 이미 언급한 도덕성과 실재성이라는 두 가지 요구사항 외에도 중세의 이론가들은 시인에게 사소함을 삼가는 사고의 진지성, 야만성과는 반대되는 고결한 마음상태, 그리고 이제는 고대에서보다 더 중요한 역할을 맡게 된 알레고리 등을 요구했다. 고대인들의 세계를 위한 세속적이고 복잡하지 않은 사물은 초월적이고 신비한 세계의 그림으로 대치되었다. 가장 단순한 단어와 이미지조차도 이제는 문자 그대로의 의미 외에 비유적 · 정신적 혹은 알레고리적 의미를 가지게 되었으며, 가시적이고 일시적인 것뿐 아니라 간접적으로 비가시적인 것까지 의미하게 되었다.

형식에 관해서는, 적합한 배열 혹은 적절한 구성(당시의 용어로 하자면, 디스포시티오 *dispositio*), 풍요함과 장식성, 그리고 동시에 언어적 표현에서의 명료성 등이 주장되었다. 복잡하고 혼란스러운 착상은 비난받았다. 대략적인 개요나 인상은 장려되지 않았다. 완벽한 완성품이 원하는 바였다. 이런 면에서 그 시대는 시각예술에 요구한 것과 같은 것을 시에도 요구했다. 중세의 기준에 따르면 회화란 확대경으로 검사할 때조차도 찬탄의 대상이어야 했기 때문이다. 시인의 기술이 판화가의 기술과 비교되면서 정확성도 요구되었다.

중세 시학에서는 흥미를 불러일으키는 색다른 작품이라면 무엇이든

찬사를 받았다. 시적 명민함과 다채롭고 시적이며 비유적인 언어와 같은 회화적 특질이 중요시되었던 것이다. 시의 음악적 특질 및 시각적인 것과 음악적인 것의 결합 또한 찬탄을 받았다.

13. 시의 기능 중세는 시의 기능을 어떻게 이해했는가? 그들은 분명히 시의 기능이 그 자체로 목적이어야 한다고 생각하지는 않았고 시의 일차적 목표가 미나 완전성 혹은 표현이어야 한다고도 생각지 않았다. 시의 기능은 우선 무언가를 가르쳐주는 것이고(시와 지식 사이에 뚜렷한 경계가 없다는 것을 가르치는 것) 그 다음에 도덕적 영향을 행사하는 것이었다. 이런 면에서 시의 기능에는 광범위한 부차적 기능이 있었다. 시는 영혼을 위로하는 것, 동감을 불러 일으키는 것, 순종하도록 격려하는 것, 우울함을 떨쳐버리는 것, 행동하도록 선동하는 것이라고 생각되었다. 그리고 셋째로, 시는 단순히 즐거움을 주는 것이었다. 처음 두 가지 기능이 시인을 학자와 설교자의 수준으로 끌어올린 것이라면, 마지막 기능은 시인을 곡예사의 수준으로 강등시킨 것이다.

중세의 시이론들은 전통에서 유래하여, 상당 부분 그리스와 로마 사상의 반복이거나 학술적 체계에서 이끌어낸 선험적 입장이었다. 그러나 살아 있는 시적 경험도 한 자리를 차지했다. 시가 보편적 규칙에 종속된다는 전통적이고 선험적인 이론과는 반대로 시의 효과가 듣는 사람이나 읽는 사람의 개인적 관습에 달려 있다는 것도 인정되었다. 시는 이성에 순응해야 하지만, 사람들은 종종 이해할 수 없는 시를 좋아하기도 하는 것이다. 중세의 시 관련 논술들의 가장 흥미로운 명제들 — 내적 형식과 외적 형식의 구별, 외적 형식에서 음악에 대한 요구와 조형적 특질들, 시에서 직설적인 미

와 복잡한 미의 구별, 그리고 우아에 대한 요구 등 — 은 전통과 철학체계보다는 경험에서 비롯된 것이다.

ALBERIC, Ars dictandi (Rockinger, I, 9).

1. Dictamen est congruus et appositus cujuslibet rei tractatus ad ipsam rem commode applicatus. Dictaminum autem alia sunt metrica, alia rithmica, alia prosaica.

알베릭, 일반 작법(Rockinger, I, 9).

문학의 규정과 구분

1. 문예작품은 주제를 잘 살려가면서 적절하게 구성된 조화로운 논술이다. 운문으로 되어 있는 작품도 있고, 리듬이 있는 작품도 있으며, 산문으로 된 작품도 있다.

MATTHEW OF VENDÔME
(J. Behrens, p. 63; de Bruyne II, 15).

2. Poësis est scientia, quae gravem et illustrem orationem claudit in metro.

방돔의 마티아스(J. Behrens, p. 63; 드 브륀느 II, 15), 시의 정의

2. 시는 진지하고 중요한 언설을 운문형식으로 적는 기술이다.

MATTHEW OF VENDÔME,
Ars versificatoria, I, 1 (Faral, p. 110).

3. Versus est metrica oratio succincte et clausulatim progrediens, venusto verborum matrimonio et flosculis sententiarum picturata, quae nihil diminutum, nihil in se continet otiosum.

방돔의 마티아스, 시론, I, 1(Faral, p. 110),
운문의 정의

3. 운문은 운율이 있고 의식적인 언설로서, 언어와 수사적 장식이 아름답게 결합되어 리듬을 가진 생생한 구절로 끝나며, 거기에는 사소하거나 불필요한 것은 전혀 담겨 있지 않다.

CONRAD OF HIRSCHAU, Dialogus super auctores (Schepps, p. 24).

4. Auctor ab augendo dicitur eo, quod stilo suo rerum gesta vel priorum dicta vel docmata adaugeat... Porro poeta fictor vel formator dicitur eo, quod pro veris falsa dicat vel falsis interdum vera commisceat.

히르샤우의 콘라트, 작가들에 관한 문답(Schepps, p. 24), 작가와 시인의 정의

4. "작가"는 증가시킨다는 뜻의 아우게레(augere)에서 왔다. 왜냐하면 작가는 펜으로 선인들의 말씀 및 주장 혹은 사건들의 의미를 증가시키기 때문이다. 그리고 "시인"이라는 명칭은 형식을 짓거나 창조하는 사람에게 주어진다. 왜냐하면 그는 진실된 사물을 말하지 않고 허구를 말하고 가끔은 허구적 사물에 진실된 것을 더하기 때문이다.

MATTHEW OF VENDÔME,
Ars versificatoria (Faral, p. 151).

4a. (Versus facit) ut docilitas exuberet, respiret attentio, redundet benevolentia, resonetur audientia, taedii redimatur incommodum, uberior disciplinae suppullulet appetitus.

방돔의 마티아스, 시론(Faral, p.151), 시의 효과

4a. 시는 이해를 쉽게 하는데 도움이 되며, 긴장을 풀게 하고, 선한 의지를 불러일으키며, 듣는 사람들에게서 반향을 이끌어내고, 해로운 지루함을 없애주며, 지식에 대한 관심을 강화시킨다.

GODFREY OF VINSAUF, Poetria nova,
v. 1960 (Faral).

5. Esto quod mulcet animum, sic mulceat aurem.

빈사우프의 고드프리, 새로운 시론, v. 1960(Faral)
귀, 마음 그리고 시

5. 시가 마음에 위안을 주는 것처럼 귀에도 위안을 주게 하라.

GODFREY OF VINSAUF, Poetia nova,
(Faral, 1947 and 1966).

6. Non sola sit auris nec solus iudex animus: diffiniat istud iudicium triplex, et mentis et auris, et usus.

Sit iudex ergo triformis propositi verbi: mens prima, secunda sit auris, tertius et summus, qui terminet, usus.

빈사우프의 고드프리, 새로운 시론(Faral, 1947과
1966) 시에 대한 삼중의 판단

6. 귀가 유일한 판단이어서는 안 되며 마음 또한 유일한 판단이어서는 안 된다. 시는 삼중으로 판단되게 하라. 마음, 귀, 그리고 관습에 의해서 판단되게 하라.

그리하여 세 가지의 판단이 있게 하라. 첫째는 마음, 둘째는 귀, 그리고 셋째이자 마지막은 관습이다.

JOHN OF GARLANDE, Poetria, 897.

7. Eligere debemus materiam triplici de causa, vel quia protendit nobis jucundum, vel delectabile, vel proficuum, jucundum in mente quadam amoenitate, delectabile in visu, id est in pulchritudine, proficuum ex rei utilitate.

요한네스 데 갈란디아, 시론, 897 매력, 미, 추

7. 우리가 주제를 선택할 때는 세 가지를 고려해야 한다. 좋은 것에 대한 약속을 지키는지, 즐거움을 주는 것에 대한 약속을 지키는지, 혹은 유익한 것에 대한 약속을 지키는지 고려해야 하는 것이다. 다시 말하면, 그 매력으로 인해 마음에 좋은 것을 지켜주는지, 그 미로 인해 눈에 즐거움을 주는 것인지, 혹은 대상의 유용함이 유익한 것을 지켜주는지를 고려해야 한다.

ARS GRAMMATICA (Fierville, p. 953;
de Bruyne, II 14).

8. Tria in omni exacto dictamine requiruntur, scilicet: elegantia, compositio et dignitas

문법술(Fierville, p.953; 드 브륀느, II 14),
우아 · 구성 · 위엄

8. 모든 문예작품에는 세 가지 요구사항이 있으

(*Rhet. ad Her.*, IV, 12, 17). Elegantia est, quae facit, ut locutio sit congrua, propria et apta... Compositio est dictionum comprehensio aequabiliter perpolita... Dignitas est, quae ordinem exornat et pulchra varietate distinguit.

니, 그것은 우아, 구성 그리고 위엄이다. 우아는 작품을 조화롭고 어울리며 적절하게 만든다. 구성은 문장을 균등하게 만들어서 분류해놓은 것이다. 위엄은 배열을 장식하며 아름다운 다양함으로 구별짓는다.

MATTHEW OF VENDÔME,
Ars versificatoria (Faral, p. 153).

9. Etenim tria sunt quae redolent in carmine: verba polita dicendique color interiorque favus. Versus etenim aut contrahit elegantiam ex venustate interioris sententiae, aut ex superficiali ornatu verborum, aut ex modo dicendi.

방돔의 마티아스, 시론(Faral, p.153). 우아
9. 잘 닦여진 언어, 특색 있는 양식 그리고 훌륭한 내용, 이 세 가지가 시에 맛을 더한다. 시는 내적 내용의 미나 언어의 외적 장식 혹은 내용을 다루는 방식에서 우아함을 이끌어낸다.

BONCOMPAGNO (Thurot, p. 480; de Bruyne II, 12).

10. Appositio, quae dicitur esse artificiosa dictionum structura, ideo a quibusdam cursus vocatur, quia cum artificialiter dictiones locantur, currere sonitu delectabili per aures videntur cum beneplacito auditorum.

보꼼파뇨(Thurot, p.480; 드 브륀느 II, 12).
시의 울려퍼짐
10. 문장들을 예술적으로 구축해놓은 것에 붙여지는 명칭인 구성을 어떤 사람들은 "언어의 흐름"이라 부르기도 한다. 왜냐하면 문장들은 예술적으로 표현되어 있을 때 귀에 즐거움을 주는 소리와 더불어 청중들의 승인을 받는 쪽으로 흘러가는 것 같기 때문이다.

GODFREY OF VINSAUF,
Documentum de modo et arte dictandi et versificandi, II, 3, 4 (Faral).

11. Septem sunt quae difficultatem operantur ornatam. Primum est ponere significans pro significato; secundum, ponere materiam pro materiato; tertium, ponere causam pro causato; quartum, proprietatem pro subjecto; quintum, ponere continens pro contento; sextum, ponere partem pro toto, vel totum pro parte; septimum, ponere consequens pro antecedenti.

빈사우프의 고드프리, 웅변술과 작시술 교본,
II, 3, 4(Faral).
11. 수사적인 어려움에는 일곱 가지 원인이 있다. 첫째는 의미대상 대신 의미하는 사물을 제시하는 것이다. 둘째는 재료로 만들어진 대상 대신에 재료를 제시하는 것이다. 셋째는 결과 대신에 원인을 제시하는 것이다. 넷째는 특성을 소유한 대상 대신에 특성을 제시하는 것이다. 다섯째는 포함되어진 것 대신에 포함하는 것을 주는 것이다. 여섯째는 전체 대신에 부분을 주든가 아니면 부분 대신에 전체를 주는 것이다. 일곱째는 선행하는 것 대신에 뒤따라오는 것을 주는 것이다.

JOHN OF GARLANDE, Poetria, 920.

12. Item sunt tres styli secundum tres status hominum; pastorali vitae convenit stylus humilis, agricolis mediocris, gravis gravibus personis, quae praesunt pastoribus et agricolis.

요한네스 데 갈란디아, 시론, 920. 양식과 사회계급

12. 인간의 세 가지 사회적 지위에 상응하는 세 가지 양식이 있다. 간소한 양식은 전원적인 삶에 해당하고, 중간 양식은 농부의 삶에, 위엄 있는 양식은 양치기와 농부보다 위에 있는 높은 지위의 사람에게 해당한다.

GODFREY OF VINSAUF Documentum de modo et arte dictandi et versificandi, II, 3, 1 (Faral, p. 284).

13. Unus modus est utendi ornata facilitate, alius modus est utendi ornata difficultate. Sed hoc adjiciendum quod nec facilitas ornata nec difficultas ornata est alicujus ponderis, si ornatus ille sit tantum exterior. Superficies enim verborum ornata, nisi sana et commendabili nobilitetur sententia, similis est picturae vili, quae placet longius stanti, sed displicet proprius intuenti. Sic et ornatus verborum sine ornatu sententiarum audienti placet, diligenter intuenti displicet. Superficies autem verborum ornata cum ornatu sententiae similis est egregiae picturae, quae quidem, quando proprius inspicitur, tanto commendabilior invenitur.

빈사우프의 고드프리, 웅변술과 작시술 교본, II, 3, 1(Faral, p.284). 시에서 내용의 중요성

13. 장식의 용이한 수단을 사용하는 것에 기초하는 작술의 방법이 있는가 하면, 장식의 어려운 수단을 사용하는 것에 기초하는 작술의 방법도 있다. 그러나 장식의 용이함이든 어려움이든 장식이 오로지 내적인 것에 국한된다면 아무런 중요성도 갖지 못한다는 말을 덧붙여야겠다. 언어의 잘 꾸며진 표면이 건전하고 추천할 만한 사고로 품위를 갖추지 못한다면 그것은 멀리서 즐거움을 주는 나쁜 그림과 같기 때문이다. 마찬가지로, 사고가 잘 꾸며지지 않은 채 언어만 잘 꾸며진 것은 청중을 즐겁게 하기는 하지만 부지런한 학생을 즐겁게 하지는 못한다. 언어의 잘 꾸며진 표면은 잘 꾸며진 사고와 더불어 가까이 볼수록 점점 더 훌륭한 것을 알게 되는 뛰어난 그림과 같다.

GODFREY OF VINSAUF, Poetria nova, v. 58.

14. Opus... prius in pectore quam sit in ore.

빈사우프의 고드프리, 새로운 시론, v. 58.

14. 작품이 입술에 올려지기 전에 먼저 마음에 있게 하라.

MARBOD, De ornamentis verborum (PL 171, c. 1692).

15. Ars a natura, ratione vocante, profecta Principii formam proprii retinere laborat. Ergo qui laudem sibi vult scribendo parare, Sexus, aetates, affectus, conditiones Sicut sunt in re, studeat distincta referre.

마보드, 언어의 장식(PL 171, c. 1692). 사실주의

15. 예술은 이성의 호출로 자연으로부터 나타나는 것이므로 처음의 형식을 보존하고자 노력한다. 그러므로 누구라도 작술로써 칭찬을 받고 싶은 사람이라면 성별·나이·정서·환경 등을 있는 그대로 정확히 전달하게끔 노력하게 하라.

3. 음악이론
THE THEORY OF MUSIC

1. **음악에 대한 논술들** 중세 시대에는 고대의 음악이론에 대한 지식이 있었다. 그것은 고대와 중세 사이에 위치한 두 사람의 중개자, 즉 아우구스티누스와 보에티우스의 논술들 속에서 전해지고 있는데, 두 사람 모두 그리스의 음악이론에 정통해 있었다. 그들의 뒤를 이은 중세의 음악 관련 저술가들은, 프륌의 레기노(*Harm. Inst.*, 18)가 보에티우스(『음악지도 *Inst. Mus*』, I, 14)를 베꼈듯이 주로 그들의 저술을 중세의 언어로 재생하는 데 그쳤고, 심지어는 단어 하나하나 그대로 베끼기까지 했다. 음악에 관한 논술들은 중세 시대 내내 계속 나왔다. 예를 들면, 9세기 무티에르-쌩-장 수도원의 아우렐리아누스(『음악론 *Musicae disciplina*』), 10세기 베네딕트회의 대수도원장 클뤼니의 오도, 훅발트, 레기노, 베네딕트회 프륌의 대수도원장(『조화로운 질서 *De harmoniae institutione*』), 11세기 아레초의 귀도(『미물 연구 *Micrologus*』 등)와 프라이싱의 철학자 아리보, 12세기의 존 코튼(『음악 *Musica*』), 13세기 스페인 프란체스코회의 길 데 자모라, 14세기 무리스의 존, 15세기 풀다의 아담 등이 있다. 이들 외에도 철학자들은 음악에 관해서 발언했고 음악은 사물의 보편적 속성으로 간주되었기에, 음악이론은 철학의 한 분과로 여겨졌다. 에리게나 시대부터 거의 모든 철학자들은 음악에 관해서 발언하라는 요구를 받았다. 인문주의자 성 빅토르의 후고, 시토 수도회의 신비주의자들, 샤르트르파인 배스의 아델라드와 콩쉬의 기욤, 아랍인들에게서 배운 곤디살비,

13세기의 자연주의자 로버트 그로스테스트와 로저 베이컨, 그리고 가장 저명한 철학자인 보나벤투라와 토마스 아퀴나스, 이 모두가 음악에 대해서 언급했다. 음악에 관한 중세의 사상은 음악학자들과 철학자들의 견해가 거의 차이가 없을 정도로 중세 사상의 종합적이고 일반적인 부분을 형성했다. 그런 식으로 중세의 음악이론은 9세기부터 15세기까지 전체로서 다루어졌다.주6

MUSIC AND MATHEMATICS

2. 음악과 수학 중세의 음악이론 속에는 고대의 기본 개념들이 그대로 남

주 6 중세의 텍스트 : M. Gerbert, *Scriptores ecclesiastici de musica*, 3 vol.(1784).

E. de Coussemaker, *Scriptorum de musica medii aevi nova series*, 4 vol.(1864-76).

Numerous texts in Migne's *Patrologia Latina*: Cassiodorus (vol. 30), Augustine(vol.

32), Boethius(63), Bede (90), Notker(131), Regino, Hucbald and Odo(132),

Adelbald(140), Guido of Arezzo(142), Cotton(143) Bernard(182) *et al.*

Studies: E. Westphal, *Geschichte der alten und der mittelalterlichen Musik*(1864).

H. Abert, *Die Musikanschauung des Mittelalters und ihre Grundlage*(1905).

J. Combarieu, *Histoire de la musique*, I(1924).

G. Pietsch, *Die Klassifikation der Musik von Boetius bis Ugolino v. Orvieto*(1929).

Th. Gérold, *La musique des origines à la fin du XIV s.*(1936).

G. Reese, *Music in the Middle Ages*(1940).

J. Chailley, *Histoire musicale du Moyen Age*(1950).

A. Einstein, *A Short History of Music*(1936, re-published 1953).

G. Confalonieri, *Storia della musica*, 2 vol.(1958).

A. Harman, *Mediaeval and Early Renaissance Music (up to 1525)* (London, 1958).

E. Welletz, *Ancient and Oriental Music*, 2 vol.(London, 1957). *The Music of the Byzantine Church*(1959).

A. Robertson, *The Interpretation of Plainchant.*

특히 음악의 미학사에 관한 책 R. Schäfke, *Geschichte der Musikästhetik*(1934).

아 있었다. 특히 음악의 본질이 비례와 수라는 피타고라스적 개념이 그랬다. 음악은 수를 다루는 기술 혹은 학문이라는 카시오도로스의 이념을 따라서 중세인들은 음악을 미학보다는 수학과 더 밀접하게 연관지었으며, 음악을 예술로 보기보다는 학문으로 간주한 측면이 더 컸다.

중세의 음악개념은 우리 시대의 음악개념보다 더 광범위했다. 중세적 개념에 의하면, 조화가 있는 곳에는 어디에나 음악도 있었다. 성 빅토르의 후고[1]는 "음악은 조화다"라고 썼고, 성 트론드의 루돌프는 "음악은 조화의 토대(ratio)다"라고 쓴 바 있다. 조화가 반드시 소리로 표현될 필요는 없었다. 움직임 역시 음악의 한 형식이었던 것이다.[2] 소리의 음악은 음악의 형식 중 하나에 불과했다. 소리에 대해 다루었던 중세의 저술가들이 있는가 하면, 조화와 비례의 추상적 이론만을 다루고 소리에는 거의 관심을 보이지 않았던 저술가들도 있었다. 청각적인 면과 추상적인 면이라는 음악의 이런 이중적 측면은 고대의 음악이론보다는 중세의 음악이론에서 큰 특징이 되었다.

음악에 대해서는 추상적인 개념이 주를 이루었다. 그것은 피타고라스주의, 플라톤의 『티마이오스』, 보에티우스 등으로부터 유래된 것이었다. 이 개념에 의하면, 음악은 수학과 단순한 관련을 맺고 있는 것만은 아니고 수학의 한 분과가 될 정도였다.

비례의 개념이 음악에서 중심 개념이 된 이래로[3], 그리고 비례가 인간 정신의 사물이나 음악가가 고안해낸 것이 아니고 실재에서 유래한 것이라고 믿게 된 이래로[4], 음악이론은 존재에 관한 이론이나 존재론의 한 분과로 간주되었다.[5]

3. 보다 광범위한 음악개념 이러한 음악개념과 더불어 음악은 귀로만 파악되는 것이 아니라 정신, 즉 "영혼의 내밀한 감각"에 의해서도 감지된다는 믿음이 퍼져갔다.[6] 거기에는 인간이 들을 수 없는 비례와 조화도 포함되어 있었다. 리에지의 야코부스[7]는 "일반적 · 객관적 의미에서의 음악은 모든 것에 적용된다. 신과 그의 피조물 · 정신적인 것과 물질적인 것 · 천상의 것과 지상의 것 · 이론적인 것과 실천적인 학문 모두에 적용되는 것이다"라고 쓴 바 있다. 조화나 적합한 수적 관계가 있는 곳이면 어디에나 음악이 있으며, 그러므로 학자의 눈으로 보면 세상 어디에나 음악이 있는 것이다.

이렇게 확장된 음악의 영역은 세 가지의 커다란 부분으로 나누어진다. 우주의 음악, 인간의 음악 그리고 인간이 만든 악기로 연주되는 음악이 그것이다.[8] 음악을 이렇게 세 부분으로 나눈 것은 고대, 즉 피타고라스 학파 후기로 거슬러 올라가며, 중세 시대는 이렇게 구분하게 된 것을 피타고라스의 덕으로 돌렸다. 그것은 보에티우스에 의해 전수되어 중세 음악이론의 보편적인 경구로 받아들여졌다.

인간 고안물인 악기로 연주되는 인간의 음악은 "기악(*instrumentalis*)" 음악이라 불렸다. 우주의 음악은 천상의 음악(*musica mundana*)으로 불렸다. 그리고 세 번째 종류의 음악, 즉 내적 조화 속에 있는 인간 영혼에서의 음악은 "인간의 음악(*musica humana*)"으로 불렸다. 중세의 저술가들은 또 인위적(*artificialis*) 음악과 자연적(*naturalis*) 음악으로 나누기도 했다.[9] 레기노는 "우주에는 두 가지의 악기가 있는데, 하나는 자연에 속하고 다른 하나는 예술에 속하는 것이다. 다시 말하면 하나는 우주적이고 다른 하나는 인간의 것이다. 별들은 우주의 악기고, 성대는 인간의 악기다"라고 썼다. 레기노는 인간의 성대를 악기로 여겼는데 이유는 중세 시대에 음악은 주로 성악이었

기 때문이다. 풀다의 아담은 음악에는 자연의 음악과 인간의 음악이라는 두 종류가 있다고 했다. 우주의 음악은 천체의 소리로 이루어져 있고 천체의 움직임에서 나오며 이것이 수학자들의 관심사이다. 인간의 음악은 인간 육체와 영혼의 올바른 비례로 이루어지며 이것은 물리학자들의 관심사이다. 예술로서의 음악만이 음악가들의 관심사인 것이다.[10]

학자들은 자연의 음악을 예술로서의 음악의 기원이자 연원으로 간주했는데, 예술로서의 음악은 자연의 음악을 모방한 것에 불과하다. 그들은 들을 수 없는 자연의 음악에 대해 말하면서 고대 시대에 "천체의 음악", 즉 우주의 조화로 알려져 있던 것을 생각하고 있었다. 그러면서도 그들은 한층 더 일반적이면서도 덜 확실한 것, 즉 그들이 "형이상학적" 혹은 "초월적" 조화라고 불렀던 것, 존재하는 만물 속에 있는 조화 또한 염두에 두고 있었다.[11] 이 조화는 고대 시대에 생각했던 것처럼 너무 멀리 떨어져 있거나 혹은 청력의 한계 때문에 들을 수 없게 된 소리의 조화가 아니라 지성에 의해 알 수 있는 조화이기 때문에 들을 수 없다. 그러므로 학자들은 음악에 대해 자신들이 가지고 있던 광범위한 개념 속에 정신에 의해서만 감지될 수 있는 종류의 음악을 포함시켰다. 그들은 이것을 음악의 첫 번째 개념으로 보았다. 리에지의 야코부스가 표현한 대로, 음악은 기본적으로 실천적이기보다는 사변적이라고 본 것이다.[12]

음악은 또 지상의 음악 혹은 "월하의(sublunaris)" 음악과 고대인들이 말한 "천체의 음악"이라는 의미에서 천상의(coelestis) 음악으로 나뉘기도 했다. 천상의 음악은 다른 모든 음악의 연원이자 기초였다.[13] 그렇게 해서 물질적인 음악과 정신적인 음악의 두 종류가 있었다. 그러므로 오늘날의 의미에서의 음악은 중세 시대가 이해한 음악의 일부분에 불과했다.

조화는 인간과 무관하며 인간이 만든 것도 아닌 것이라서 지각되고

이해할 수밖에 없다는 것은 이런 음악개념으로부터 나왔다. 중세의 저술가들이 오로지 한 종류의 조화밖에는 존재하지 않는다고 주장하는 데는 피타고라스 학파와 뜻을 같이 했고, 그렇기 때문에 음악에서 다양성이나 독창성 혹은 환상의 여지라고는 없었다. 그들은 음악이 "우리가 원한다 해도 음악 없이는 살 수 없을 정도로 우리 본성의 매우 내밀한 한 부분"이라고 쓴 바 있다.[14]

THE STUDY AND PRACTICE OF MUSIC

4. **음악에 대한 연구와 실제** 가장 완전한 음악은 음악가와는 무관하게 이미 존재하는 것이었기에, 음악을 창조하는 것뿐만 아니라 음악을 발견하는 것이 음악가의 할 일이었다. 말하자면 음악가는 조화를 작곡하는 것 외에도 우주의 조화를 발견하기도 해야 하는 것이었다. 그렇게 해서 음악가에는 실제적인 음악가와 이론적인 음악가의 두 종류가 있었다. 전자는 작곡이나 공연에 관여하며, 후자는 음악 연구에 관여한다. 음악에 대한 이런 두 가지 태도에 해당하는 두 종류의 음악, 즉 실천적(*practica*) 음악과 이론적 혹은 사변적(*theoretica, speculativa*)[15] 음악 모두를 중세에는 "예술(*ars*)"이라고 불렀다. 여기서 "예술"이란 용어는 한편으로 오늘날 우리가 예술이라 칭하는 것을 포함하는 광범위하고 보에티우스적인 의미와, 다른 한편으로 학문의 의미로도 사용되었다. 음악에 대한 이론적 연구는 지식의 습득 이상은 아니었다. 그러므로 학교의 교과과정에 음악이 기하학 및 논리학과 함께 포함되었던 것도 놀라운 일이 아니다. 좀더 나아가서는 "순수하게 실천적(*practica pura*)" 음악과 "이론과 혼합된 실천(*practica mixta*)"의 음악으로도 구분되었다.

 "음악가(*musicus*)"라는 명칭은 흔히 음악에 대한 이론적 지식을 가지

고 있으며[16] 천상의 조화에 대해 사색할 수 있는[17] 사람들이라는 의미로 사용되었고, 실천적인 음악을 하는 사람들에게는 다른 이름이 사용되었다. 음악에 대한 중세적 태도의 또다른 특성은 음악의 대가가 작곡가보다 더 중요한 자리를 차지하고 있었다는 점이었다. 음악의 대가들 중에서도 가장 높은 지위는 노래부르는 사람이 차지했다. 사실 노래부르는 사람은 이론가와는 반대로 실천적 음악을 하는 사람의 편에 속한다. 아레초의 귀도와 존 코튼은 음악가와 가수에 대해서 말하기를,[18] 전자는 지식으로 후자는 기술로 구별된다고 하였다. 이론적 음악가 · 작곡가 · 가수에 대해서도 구별이 이루어졌다. 가장 중요한 자리는 이론가가 차지했는데, 학자들에 의하면 이론가는 "예술"을 실천하는 사람이었다. 실천하는 사람은 타고난 재능을 개발할 뿐이다. 그가 하는 것은 예술이 아니라 자연이다. 예술 및 예술가에 대한 그들의 개념에 알맞게 진정한 예술가는 작곡가나 음악의 대가가 아니라 음악학자였다.

플라톤적이었던 샤르트르파와 가까웠던 배스의 아델라드와 같은 12세기의 저술가들은 이러한 음악의 두 가지 측면, 즉 이론과 실천, 지식과 기술, 수학적 비례와 들을 수 있는 조화, 영원한 법칙과 그 적용을 대조시켰다. 그는 자신의 저술 『동일성과 다양성에 관하여 *On identity and diversiry*』에서 필로소피아(*philosophia*)와 필로코스미아(*philocosmia*)라고 하는 비유적 두 인물로 음악의 이원적 측면을 상징적으로 나타냈다. 필로소피아에는 이론-실천적 음악(*theoretico-practica*)이 속하며, 음악의 통일성 속에서 관조와 지적 기쁨으로 안내한다. 필로코스미아에는 실천적 음악이 속하며, 호기심을 불러일으키고 다양함 속에서 즐거움을 준다.

5. **인간의 음악과 그 효과** 천상의 음악(*musica mundana*)과 사변적 음악 (*musica speculativa*)이 중세의 음악개념에서 중요한 위치를 차지하기는 했지만, 소리의 음악 또한 간과되지는 않았다. 리에지의 야코부스는 소리의 음악을 "정확한 의미에서의 음악"이라고 간주했다. 소리의 음악이야말로 우리에게 더 가깝고 더 잘 알려져 있다.[19] 후세의 저술가들은 우주의 영원한 조화뿐만 아니라 인간의 창조성에도 관심이 있었다. 로저 베이컨은 감각의 즐거움을 위해서 음악의 개념을 성악과 기악으로 제한했다.[20] 코튼은 음악에서 창조적인 권리를 지지했다. 이 점에서 그는 세계에는 단 하나의 객관적인 영원한 조화만이 존재한다는 이유에서 음악작품은 오직 한 가지 방법으로만 해소될 수 있다는 전통적인 견해와 결별한 것이다. 그는 창조성이 객관적이고 영원한 조화를 고려해야 한다는 것을 인정했다. 그러나 창조성은 주관적인 요인, 즉 듣는 이의 취미 또한 고려해야 한다. 대상도 주관도 즐거움도 모두 다르므로, 취미는 얼마든지 다를 수 있다.[21] 그리고 아레초의 귀도 같은 몇몇 중세의 음악학자들은 음악에는 색채 및 냄새와 공통된 것이 있다는 정서적인 특질을 강조한 바 있다.

> 눈이 다양한 색채를 보면서 즐거움을 얻고 코가 다양한 냄새로 자극받으며 혀가 여러 가지 다른 맛을 보고 즐거워하는 것처럼, 귀도 다양한 소리에서 즐거움을 얻는다는 것은 놀라운 일이 아니다. 즐거움을 주는 사물의 달콤함은 마치 창문을 통해 들어오는 것처럼 마음 깊은 곳으로 경이롭게 꿰뚫고 들어온다.[22-23]

여기서 강조된 것은 음악의 감각적 · 주관적 효과다.

좁은 의미에서의 음악의 효과는 그리스인들, 특히 스토아 학파가 했

던 것과 꼭같은 방식으로 일부 학자들에 의해 서술되었다. 음악은 어린이들을 즐겁게 하고, 어른들에게는 근심을 잊어버리게 도와주며(음악은 유일하고 친숙한 위안이다), 휴식을 주고 즐거움을 주며, 전쟁과 평화시에 필요하고, 종교적이고 도덕적인 기능을 가지고 있으며[24], 분노한 마음을 가라앉혀서 숭고한 마음으로 고양시켜주고, 성격을 개선시키는 효과를 가지고 있다. 더욱이 음악은 정치제도에도 기여한다.[25] 음악의 효과는 치유적이다. 음악은 심지어 동물에게도 영향을 미친다.

이런 논술들 속에서 형식과 내용을 구분한 것은 (반드시 이런 관계는 아닐지라도) 인간이 고안해낸 예술로서의 음악에만 적용된다. 음악은 거의 전적으로 성악, 즉 소리뿐 아니라 악보로 이루어져 있었기에 이것은 중세인들로서는 쉽게 할 수 있는 구분이었다. 중세의 이론가들에 의하면 음악의 형식은 소리이며, 음악의 텍스트는 내용이었다. 코튼에 의하면, 형식과 내용은 서로 별도로 장식된다. 이 견해는 시에 관한 당대의 논술들 속에 표현된 것과 정확하게 일치한다.

THE DEVELOPMENT OF MEDIEVAL MUSICAL THEORY

6. 중세 음악이론의 전개 그런 식으로 고대인들과 마찬가지로 중세인들에게는 음악개념이란 우주의 조화, 정신적인 것과 물질적인 것의 조화, 천상의 것과 지상의 것의 조화, 영원한 수학적 비례의 조화에 대한 근본적인 믿음에 의거하고 있었다. 그 조화는 인간과는 무관하게 존재하는 것이며, 인간이 창조하지는 않았지만 인간이 지각할 수 있고 지각해야 하는 조화다. 진정한 음악가는 자기만의 소우주적 음악을 창조하는 사람이 아니라, 우주의 음악을 지각하는 사람이다. 인간이 고안해낸 소리의 음악은 우주의 음악 중 극히 일부분에 지나지 않지만 그것이 인간에게는 더 가깝고 친밀하

다. 그렇게 해서 중세를 거치는 동안 인간의 관심사는 우주의 음악, 음악의 객관적 법칙에 대한 추상적 관조로부터 좀더 친밀한 음악이자 인간의 예술로, 창조성과 감각적 조화로, 음악이 불러일으키는 효과와 감정으로 전환되었다.[26] 인간의 예술 및 소리의 예술로서의 음악인 근대의 음악개념과는 사뭇 다른 입장으로 시작된 중세의 음악이론은 점차 이런 개념에 가깝게 다가갔다. 처음에는 소리에 있어서 인간의 창조성이 세계에 대한 보다 큰 정신적이고 초월적인 관점 속에 포함되었지만 마지막에는 창조성 자체로 간주하게 된 것이다.

THE THEORY OF MUSIC AND THE GENERAL THEORY OF BEAUTY

7. 음악이론과 미에 대한 일반 이론 중세의 음악이론은 예술과 미에 대한 일반 개념뿐만 아니라 다른 예술의 이론에도 영향을 주었다. "소리는 눈이 본 것에 의해 영향을 받는 것과 꼭같은 방식으로 귀에 영향을 준다." 다른 예술의 이론도 음악과 같이 조화를 기반으로 삼았고, 조화는 단순한 비례를 기반으로 삼았다. "미는 부분들의 적절한 비례에 있다." 시의 미는 리듬과 단어들간의 관계를 토대로 했다. 가장 넓은 의미에서의 음악은 보편적으로 미를 결정한다고 보아서, 가시적인 대상, 예를 들면 춤의 동작 속에서도 발견된다.[27] 중세 시대에는 멜로디의 미와 마찬가지로 모든 미가 "조정 (modulatio)", 즉 동일한 단위가 여럿 있는 부분들의 균형잡힌 상태에서 나온다고 보았다. 이는 노래뿐 아니라 춤·시·회화·조각 및 건축 모두에 해당되었다. 여기서 중세 시대가 고대에 기원을 둔 미학이론을 일반화시키고 전개시키는 것을 발견하게 된다.

8. 대위법 중세 시대는 음악의 이론보다는 음악의 실제면에서 훨씬 더 큰 혁명을 일으켰다. 그것은 음악사에서 가장 큰 혁명 중 하나로서, 대위법의 원리를 도입한 것인데 거기서부터 근대 음악이 발전되었다.

이 혁명은 예술적 영감의 결과로 이루어진 것이 아니라 이론가들에 의해 성취되었다. 이미 이루어져 있는 기존의 형식을 일반화시킨 이론가들이 있었는가 하면, 예술가들에게 새로운 가능성을 제시한 이론가들도 있었다. 중세 시대에는 전자가 "사변적"이고 "우주적인" 음악에 대한 논술을 쓴 한편, 후자는 대위법을 발견한 것이다.

그때까지 사용되어왔던 단성부에서 다성음악으로의 전이가 가능하게 되었다. 이전에는 어느 때든 단일 성부만 사용되었다면, 이제는 대위법에 의해서 여러 성부를 조화롭게, 즉 다시 말해서 여러 성부를 동시에 함께 사용하는 것이 가능하게 된 것이다. 음표를 가리키는 점에서 유래한 "대위법"이란 단어는 14세기 초에 처음 등장했지만, 실제로 사용한 것은 그 이전이었다. 그것은 그레고리안 음악이 여전히 성행하고 있던 때에 고대의 음악적 전통으로 제한을 받지 않았던 북부 국가들에서 유래되었다. 12세기에 살았던 웰시맨 지랄두스 캄브렌시스가 영국에서 고대의 지방 풍습이었던 다성부 노래를 언급했다.

12세기의 이론가들이 다성음악에 대한 관심을 보이기 시작하긴 했지만, 그들은 한 옥타브·5도·4도 음정만 화음을 이룬다고 생각했던 그리스적 견해를 유지함으로써 작품을 더 어렵게 만들었다. 그 자체로는 다성음악을 창조해낼 수 없었을 것이다. 다성음악은 그리스식 견해와는 달리 3도도 화음이 된다고 여기게 되면서 비로소 발전하기 시작했다. 이것은 오랫동안 굳어진 습관과 편견이 무너진다는 의미였고, 초보자들에게는 화음이

맞지 않고 "잘못된 음악"으로 들리는 새로운 조화를 인정한다는 의미였다. 유사한 전개과정을 경험하고 있는 20세기의 우리로서는 이렇게 편견을 버리는 것이 음악의 가능성을 어떻게 넓혀갔는지 이해할 수 있다.

다성음악은 두 성부를 조화롭게 함으로써 시작된다. 주어진 하나의 주제에 두 번째 주제가 더해지는 것이다. 그래서 다성음악은 디스칸투스 혹은 그리스식으로 "디아포니"로 불렸다.

파리의 학교는 13세기 초에 다성음악의 중심지가 되었다. "대" 페로탱이 그 선구자였다. 그러나 새로운 음악이 승리하게 된 것은 1300년경이 되어서였다. 이 시기의 중요성 때문에 그때가 중세 음악의 시대가 끝나고 근대 음악이 시작된 때라고 간주하는 사람들도 있다. 그러나 다른 측면에서 중세는 훨씬 오래 지속되었기에 이런 구분이 정당하다고는 할 수 없으므로 새로운 음악은 중세 시대의 작품으로 간주되어야 한다.

ARS NOVA

9. 아르스 노바 새로운 음악은 어떤 한 개인이나 국가가 만들어낸 것이 아니었다. 새로운 원칙을 만들어낸 이론가들(scriptores)과 그런 원칙들을 실천에 옮긴 작곡가들 모두가 거기에 기여했다. 그들의 기여도가 꼭같지는 않았다. 원칙은 명료하게 잘 세워졌지만 작곡은 여전히 상당 부분 서툴렀다. 그 다음 세기들에서는 다성음악의 발전이 새로운 원칙의 발견으로 이루어진 것이 아니라 이미 성립된 원칙들을 토대로 한 작품의 제작에 의해 이루어졌다. 14세기는 이 음악의 새로움을 충분히 의식하고 있었다. 그것은 아르스 노바로 널리 알려졌다. 처음에는 상당한 반대에 직면했고 교황 요한 22세도 1324년 교서에서 대위법이 적용된 용법에 대해 의문을 표하기까지 했다.

새로운 학파를 추종하는 일부 사람들은 … 새로운 기보법으로 전통적인 음악에 손상을 입히면서 전적으로 자기들이 고안해낸 멜로디를 만들려고 노력하고 있으며 … 그런 형식으로 여성적인 연약함을 도입하여 … 교창과 층계경의 기본 원리를 경멸하는 데까지 이르렀다 … 그런 음악이 끊임없이 밀려 들어와서 영혼을 치유하기는커녕 도취하게 만들며 … 신앙심은 잊혀지고 있다.

이런 반대는 기본적으로 도덕적 · 종교적 · 정치적 보수주의 때문이었지만, 수정될 경우에는 고유의 아름다움을 상실하게 될지도 모르는 보편적이고 규범적이며 영원한 교회 음악에 대한 믿음과 같은 예술적 고려 때문이기도 했다.

13, 14세기의 음악은 원리의 확장 및 고도로 발전된 이론에도 불구하고 보잘 것 없는 상태였다. 작곡가들은 대위법에 대한 생각에 도취된 나머지, 표현은 제쳐두고 오로지 음악의 구조만을 생각하고 있었다. 표현과 구조 두 가지 모두를 함께 이루는 데는 시간이 걸렸다. 감정을 고려하기 전에 상당한 숙련이 필요했던 것이다. 다성음악은 그레고리안 음악이 성취해낸 고도의 완성도를 한꺼번에 모두 얻을 수는 없었다. 새로운 탁월함을 획득하려면 예전의 것들은 잃게 마련이었다.

MUSIC AND POETRY

10. 음악과 시 중세 시대의 음악은 오늘날보다 훨씬 더 밀접하게 시와 연관되어 있었다. 상당 기간 동안 음악이 동반되지 않은 시는 없었고, 가사 없는 음악도 없었다. 보에티우스는 시를 음악으로 보는 훌륭한 근거를 가지고 있었다. 음유시인들의 서정시는 노래였고, 중세의 극형식이었던 신비극은 일종의 오페라였다. 그것들은 시의 역사에 속하는 만큼이나 음악의

역사에도 속한다.

　음유시인들의 서정시가 비종교적이었던 탓에 거기에 따른 음악반주
는 예배음악의 표준율을 따르지 않아도 되었고 그렇게 해서 새로운 형식의
음악을 탐구하는 데 기여하게 되었다. 그러나 새로운 음악이 탄생했을 때
그 자체로는 서정시나 중세 연극의 정서적 요구에는 맞지 않았다. 새로운
음악을 실제로 하는 사람들은 주로 기교와 구조에만 관심이 있었기 때문이
었다. 그래서 신비극은 더이상 음악적이지 않고 순전히 문학적으로 되었
고, 이론가들이 시와 음악을 하나로 간주할 정도로 오랫동안 시와 연결되
어 있던 음악은 이제 시와는 독립적으로 전개되기 시작했다.

HUGH OF ST. VICTOR,
Didascalicon, II, 16 (PL 176, c. 757).
1. Musica sive harmonia est plurium dissi-
milium in unum redactorum concordia.

성 빅토르의 후고, 학습론, II, 16(PL 176, c. 757).

음악의 정의

1. 음악 혹은 조화는 서로 다른 많은 구성요소들
이 하나로 일치되어 모인 것이다.

JEROME OF MORAVIA, Tractatus de
musica, I (de Coussemaker, I, 4).
1a. Secundum Alpharabium: musica est,
quae comprehendit cognitionem specierum ar-
moniae et illud ex quo componitur et quo modo.
Secundum vero Ricardum: musica est plu-
rium dissimilium vocum in unum redactarum
concordia.
Secundum autem Ysidorum, tertio libro *Ety-
mologiarum*: musica est peritia modulationis,
sono cantuque consistens.
Item secundum Hugonem de Sancto Victore:
musica est sonorum divisio et vocum modulata
varietas.
Secundum vero Guidonem: musica est bene
modulandi scientia.

모라비아의 히에로니무스, 음악론,

I(de Coussemaker, I, 4).

1a. 알파라비우스에 의하면, 음악에는 조화의 여
러 유형에 대한 지각과 또한 구성요소 및 구성방
식에 대한 지각이 포함되어 있다.

리샤르에 의하면, 음악은 서로 다른 많은 음성
들이 하나로 일치되어 모인 것이다.

『어원론 *Etymologiae*』 III에서 이시도로스는,
음악은 소리와 노래에서 표현되는 멜로디에 대
한 지식이다.

성 빅토르의 후고는, 음악은 소리들을 구분한
것이며 음성의 음악적인 다양성이다.

아레초의 귀도는, 음악은 달콤한 멜로디를 창
조하는 능력이다.

PHILIP OF VITRY
(de Coussemaker, II, 17).
1b. Musica est scientia veraciter canendi
vel facilis ad canendi perfectionem via.

비트리의 필립(de Coussemaker, II, 17).

1b. 음악은 진실되게 노래하는 능력 혹은 노래에
서 완전에 도달하는 쉬운 길이다.

ANONYMOUS XII, Tractatus de musica, I
(de Coussemaker, III, 475).
1c. Diffinitur ergo sic: musica est scientia
liberalis modum cantandi artificialiter admini-
strans.

익명 XII, 음악론, I(de Coussemaker, III, 475).

1c. 이렇게 정의된다. 음악은 예술의 규칙에 맞춰
노래하는 방법을 다스리는 자유로운 기술이다.

GROSSETESTE, De artibus liberalibus
(Baur, 3–4).
2. Speculationi musicae subjacet non so-
lum harmonia humanae vocis et gesticulationis,

그로스테스트, 자유학예(Baur, 3-4). 음악의 영역

2. 그것은 음악적 음미를 필요로 하는 인간의 음
성과 동작의 조화일 뿐만 아니라 소리나 동작에

sed etiam instrumentorum et eorum, quorum delectatio in motu sive in sono consistit et cum his harmonia coelestium sive non coelestium.

의해 즐거움과 천상의 사물 및 비 천상의 사물들의 조화를 제공하는 악기와 모든 것들의 조화이기도 하다.

MUSICA ENCHIRIADIS (Gerbert, I, 195).

3. Quidquid in modulatione suave est, numerus operatur per ratas dimensiones vocum; quidquid rhythmi delectabile praestant sive in modulationibus seu in quibuslibet rhythmicis motibus, totum numerus efficit; et voces quidem celeriter transeunt, numeri autem... manent.

음악편람(Gerbert, I, 195). 음악과 수

3. 멜로디에서 달콤함을 주는 것은 모두 고정된 관계에 의해서 수로 인해 만들어진다. 리듬이나 멜로디 혹은 리드미컬한 동작 등에서 즐거움을 주는 것은 모두 오직 수에서 나오는 것이다. 소리는 빨리 지나가지만 수는 남는다.

REGINO OF PRÜM, De harmonica institutione, 11 (PL 132, p. 494; Gerbert, I, 239).

4. Sciendum vero, quod saepe dictae consonantiae nequaquam sunt humano ingenio inventae, sed divino quodam nutu Pythagorae sunt ostensae.

프륌의 레기노, 조화로운 질서, 11(PL 132, p.494; Gerbert, I, 239).

조화를 고안해낸 것은 인간이 아니었다

4. 여기서 논의되는 조화는 인간 정신에 의해 만들어진 것이 아니라 신적 동의에 의해서 피타고라스에게 나타난 것임을 깨달아야 한다.

MUSICA ENCHIRIADIS (Gerbert, I, 172).

5. Eiusdem moderationis ratio, quae concinentias temperat vocum, mortalium naturas modificet;... quodque iisdem numerorum partibus, quibus sibi collati inaequales soni concordant, et vitae cum corporibus et compugnantiae elementorum totusque mundus concordia aeterna coierit.

음악편람(Gerbert, I, 172). 음악과 우주

5. 여러 목소리의 화합을 통제하는 원리가 인간의 본질 또한 지배한다. 같지 않은 소리들의 화합을 결정하는 수적 관계가 생명과 육신의 화합, 반대되는 요소들의 화합과 전 우주의 영원한 조화 또한 결정한다.

JOHANNES SCOTUS ERIGENA, De divisione naturae (PL 122, c. 965).

6. Conspicor nil aliud animo placere pulchritudinemque efficere, nisi diversarum vocum rationabilia intervalla, quae inter se invicem collata musici modulaminis efficiunt dulcedinem. Non soni diversi... harmonicam efficiunt suavitatem, sed proportiones sonorum et proportionalitates, quas... solius animi interior percipit et diiudicat sensus.

요한네스 스코투스 에리게나, 자연의 구분

(PL 122, c. 965). 음악과 내적 감각

6. 함께 그룹을 지어서 음악적 멜로디의 달콤함을 만들어내는 서로 다른 소리들의 이성적인 간격 외에 그 무엇도 영혼에 즐거움을 주지 못하며, 그 무엇도 미를 산출해내지 못한다고 나는 믿는다. 조화의 달콤함을 낳는 것은 여러 가지 소리들이 아니라 소리들의 관계 및 그 비례인데, 이것은 영혼의 내적 감각에 의해 지각되고 판단된다.

JACOB OF LIÈGE, Speculum musicae
(Grossmann, 58).

7. Musica enim generalitater sumpta objective quasi ad omnia se extendit, ad Deum et creaturas, incorporeas et corporeas, coelestes et humanas, ad scientias theoreticas et practicas.

리에지의 야코부스, 음악의 거울(Grossmann, 58).

음악의 영역

7. 일반적이고 객관적인 의미에서 음악은 모든 만물, 신, 신의 피조물, 정신적인 것과 물질적인 것, 천상의 것과 지상의 것, 이론적인 학문과 실제적인 학문에 일정한 방식으로 적용된다.

AURELIANUS (of Moutiers-St. Jean),
Musica disciplina, III (Gerbert, I, 32).

8. Musicae genera tria noscuntur esse: prima quidem mundana, secunda humana, tertia quae quibusdam constat instrumentis.

Mundana quippe in his maxime perspicienda est rebus, quae in ipso coelo vel terra, elementorumque vel temporum varietate videntur...

Etsi ad aures nostras sonus ille non pervenit, tamen novimus, quia quaedam harmonia modulationis inest huic coelo...

Humana denique musica in microcosmo, id est, in minori mundo, qui homo a philosophis nominatur, plenissime abundat... Quid est enim quod illam incorpoream rationis vivacitatem corpori misceat, nisi quaedam coaptatio, et veluti gravium leviumque vocum quasi unam consonantium efficiens temporatio? Quid est aliud, quod ipsius hominis inter se partes animae corporisque iungat?...

Tertia est musica, quae in quibusdam consistit instrumentis: videlicet ut sunt organa, citharae, lyrae et caetera plura.

아우렐리아누스(of Moutiers-St. Jean), 음악론,
III(Gerbert, I, 32). 세 종류의 음악

8. 음악에는 세 종류가 있다고 알려져 있다. 첫째는 우주의 음악, 두 번째는 인간의 음악, 그리고 세 번째는 악기를 사용하는 음악이다. 우주의 음악은 하늘 그 자체, 지상, 여러 요소들의 다양함 그리고 계절 등에서 가장 잘 찾아볼 수 있다.

그 소리는 우리의 귀까지 미치지 못하지만 천계에 음악적 조화가 있음을 우리는 잘 알고 있다.

인간의 음악은 보다 작은 세계이자 철학자들이 인간에게 붙인 이름인 소우주에서 가장 많이 발견된다. 도대체 하나의 조화를 이루어내면서 높은 목소리와 낮은 목소리를 일치시키고 서로 섞는 것 외에 무엇이 육신에게 정신의 비물질적 생명성을 줄 수 있겠는가? 그 무엇이 한 사람에게 있어 육신과 영혼의 여러 부분들을 한데 연결시켜줄 수 있겠는가?

세 번째 종류의 음악은 악기, 즉 오르간 · 키타라 · 리라 등과 같은 악기를 사용하는 음악이다.

REGINO OF PRÜM, De harmonica
institutione (PL 132, c. 491; Gerbert, I, 233 and 236).

9. Quae distantia sit inter musicam naturalem et artificialem?... Naturalis itaque musica est quae nullo instrumento musico, nullo tactu digitorum; nullo humano impulsu aut tactu resonat, sed divinitus adspirata, sola natura docente, dulces modulatur modos: quae fit aut in coeli motu, aut in humana voce...

프륌의 레기노, 조화로운 질서(PL 132, c. 491;
Gerbert, I, 233과 236).
자연에서의 음악과 예술에서의 음악

9. 자연적 음악과 예술적 음악간의 차이는 무엇인가? ··· 자연적 음악은 악기나 손가락의 놀림 혹은 인간의 행위로 소리를 내는 것이 아니라, 자연에 의해서만 배울 수 있는 신적 영감에 의해 달콤한 멜로디를 만들어내는 것이다. 그것은 천계

Artificialis musica dicitur quae arte et ingenio humano excogitata est et inventa, quae in quibusdam consistit instrumentis.

Omni autem notitiam hujus artis habere cupienti sciendum est, quod quamquam naturalis musica longe praecedat artificialem, nullus tamen vim naturalis musicae recognoscere potest, nisi per artificialem.

의 움직임이나 인간의 목소리에 담겨져 있다. 예술적 음악은 악기와 연관되는 예술 및 인간 정신에 의해 고안되고 만들어지는 음악에 붙여지는 이름이다.

음악에 대한 개념을 알고 싶은 사람이라면 누구나 자연적 음악이 예술적 음악보다 먼저이긴 하지만 예술적 음악을 통하지 않고는 자연적 음악의 힘을 알 수 없다는 것을 알아야 한다.

ADAM OF FULDA, Musica
(Gerbert, III, 333).

10. Musica est duplex, naturalis et artificialis. Naturalis est mundana et humana. Mundana est supercoelestium corporum ex motu sphaerarum resonantia, ubi maxime creditur fore concordia: et hoc genus considerant mathematici. Humana extat in corpore et anima, spiritibus et membrorum complexione, nam harmonia durante vivit homo, rupta vero eius proportione moritur. Et hoc genus considerant physici.

Artificialis: hoc genus tenent musici. Est vel instrumentalis vel vocalis.

폴다의 아담, 음악(Gerbert, III, 333).

10. 음악에는 두 가지 종류가 있다. 자연의 음악과 예술의 음악이 그것이다. 자연의 음악은 우주의 음악과 인간의 음악이다. 우주의 음악은 천구의 움직임에서 발생하는 천체의 소리로서, 그 조화는 의심할 여지없이 확실한 것이다. 인간의 음악은 육신과 영혼, 생명의 기능 및 구성요소들의 배열에서 발생한다. 인간은 조화가 지속되는 한 생명을 유지하고 자신의 비례를 잃는 순간 죽기 때문이다. 이런 종류의 음악은 자연학자들의 관심분야다.

예술의 음악은 음악가들의 소관이다. 그것은 기악이거나 성악이다.

JACOB OF LIÈGE, Speculum musicae
(Grossmann, 80).

11. Distinxi hanc coelestis musicae speciem a mundana, quia mundanam musicam applicat Boetius ad solas res naturales mobiles et sensibiles. Res autem, quas ad hanc musicae speciem pertinere dixi, sunt res metaphysicales, res transcendentes, a motu et materia sensibili separatae etiam secundum esse.

리에지의 야코부스, 음악의 거울(Grossmann, 80).
초월적 음악

11. 나는 천상의 음악과 세계의 음악을 구별한다. 보에티우스가 세계의 음악을 자연의 유동하는 감각적인 대상들에만 적용했기 때문이다. 내가 천상의 음악에 속하는 것이라고 말했던 것은 형이상학적, 초월적 대상들로서, 그것들은 존재 자체에서 움직임 및 감각적 물질과는 유리되어 있다.

JACOB OF LIÈGE, Speculum musicae (Grossmann, 61).

12. Ille vere et propre magis musicus est qui theoricam habet, quae practicam dirigit... Musica enim principalius est speculativa quam practica.

리에지의 야코부스, 음악의 거울(Grossmann, 61).

사변적 음악

12. 진정하고도 적합한 음악가란 이론적 음악을 아는 사람이다. 이론적 음악이 실제적 음악을 인도해줄 수 있기 때문이다. 음악은 기본적으로 실제적이라기보다는 사변적이다.

ANONYMOUS, Mus. Bibl. Casanatensis, 2151 (Pietzsch, 122).

13. Ecce coelestis musica omnis mundanae principium, omnis humanae ac instrumentalis initium et origo.

익명, 카사나의 음악 도서관, 2151(Pietzsch, 122)

천상의 음악

13. 이것이 천상의 음악. 모든 세계 음악의 원리, 인간의 악기에 의한 음악의 시작이자 연원이다.

GIL DE ZAMORA, Ars musica, IV (Gerbert, II, c. 377).

14. Musica... ita naturaliter est nobis coniuncta, ut si ea carere velimus, non possimus.

길 데 자모라, 음악술, IV(Gerbert, II, c. 377).

인간은 음악 없이 살 수 없다

14. 음악은 우리 본성의 어느 부분과 너무 친밀해서 설사 우리가 음악이 없기를 바란다 해도 음악 없이는 살 수 없다.

GONDISSALVI (Grabmann, Geschichte der scholastischen Methode, II, p. 100).

15. Artifex practice est, qui format neumata et harmonias... hujus officium practice est cantilenas secundum artem componere, quae humanos affectus possint movere... Artifex vero theorice est, qui docet haec omnia secundum artem fieri.

곤디살비(그랍만, 학술적 방법의 역사, II, p.100).

실제적 음악가와 이론적 음악가

15. 실제적 의미에서의 예술가는 네우마(중세의 성가악보에 쓰이던 기호: 역자)와 조화를 배열하는 사람이며, 그의 실질적 임무는 기술(예술)에 맞추어 인간의 정서를 움직일 수 있는 멜로디를 작곡하는 것이다. 이론적 의미에서의 예술가는 그것이 기술에 맞게 잘 행해지는 방법을 가르치는 사람이다.

REGINO OF PRÜM, De harmonica institutione, 18 (Gerbert, I, 246).

16. Interea sciendum est, quod non ille dicitur musicus, qui eam manibus tantummodo operatur, sed ille veraciter musicus est, qui de musica naturaliter novit disputare et certis rationibus eius sensus enodare. Omnis enim ars, omnisque disciplina honorabiliorem naturaliter habet rationem, quam artificium,

프륌의 레기노, 조화로운 질서, 18(Gerbert, I, 246).

음악의 개념

16. 그러나 음악가라는 명칭은 단순히 손으로 음악을 실천하는 사람에게 붙여지는 것이 아니며, 천부적 능력에 의해서 음악을 논의하고 이론적 원리에 입각하여 음악의 의미를 설명할 수 있는 사람이 진정한 음악가다. 예술과 학문은 장인의

quod manu atque opere artificis exercetur.
Multo enim maius est scire, quod quisque faciat,
quam facere, quod ab alio discit.

손과 노동에 의해 실행되는 공예보다 본질적으로 더 훌륭하다. 왜냐하면 다른 사람들로부터 무엇을 배우는지를 아는 것보다 자신이 무엇을 하고 있는지를 아는 것이 더 중요하기 때문이다.

GIL DE ZAMORA, Ars musica, III (Gerbert, II, c. 376).

17. Musici vero sunt, qui omnem cantum
omnemque modulandi varietatem ipsamque
coelestem harmoniam speculatione ac ratione
diiudicant.

길 데 자모라, 음악술, III(Gerbert, II, c. 376).

17. 음악가는 이론적 고찰 및 이성에 의해서 모든 노래와 여러 가지 다양한 멜로디, 그리고 천상의 조화 자체를 판단할 수 있는 사람이다.

JOHN COTTON, Musica. I (Gerbert, II, 233).

18. Musicus et cantor non parum a se
invicem discrepant; nam cum musicus semper
per artem recte incedat, cantor rectam ali-
quotiens viam solummodo per usum tenet.
Cui ergo cantorem melius comparaverim quam
ebrio, qui domum quidem repetit, sed quo calle
revertatur, penitus ignorat.

존 코튼, 음악, I(Gerbert, II, 233), 음악가와 가수

18. 음악가와 가수는 서로 매우 다르다. 음악가는 언제나 예술의 힘으로 적절하게 행동하지만, 가수는 전적으로 실천의 덕분으로 적절한 길로 가곤 한다 … 가수는, 집으로 돌아오는 도중에도 자신이 어디로 가고 있는지 전혀 모르는 술주정꾼보다는 음악가에 비교될 수 있다.

THEODORICO DE CAMPO, De musica mensurabili (de Coussemaker, III, 178).

18a. Non enim dicitur musicus, quia voce
vel manibus operatur tantummodo, sed quia
de musica novit regulariter loqui et certis ra-
tionibus ejus sensum plenius enodare... Quis-
quis igitur, qui hujus scientiae armoniae vim
atque rationem penitus ignorat, frustra sibi
nomen cantoris usurpat.

테오도리코 데 캄포, 측정가능한 음악에 관하여 (de Coussemaker, III, 178).

18a. 음악가로 불릴 수 있는 사람은 목소리나 손만을 사용하기 때문이 아니라 규칙의 면에서 음악에 대해 이야기를 나눌 수 있고 일정한 원리의 도움을 받아서 음악의 의미를 펼쳐보일 수 있기 때문이다. 그러므로 이 조화의 학문의 의미와 본질에 대해 완전히 무지한 사람은 누구든지 가수라는 이름을 헛되이 강탈하는 것이다.

JACOB OF LIÈGE, Speculum musicae (Grossmann, 86; de Bruyne, II, 122).

19. Haec musica instrumentalis est musica
proprie dicta, nobis notior, nobis magis con-
sueta, inspicienti non solum nota per intellectum,
sed etiam per sensum.

리에지의 야코부스, 음악의 거울(Grossmann, 86; de Bruyne, II, 122), 예술적 음악의 장점

19. 기악음악은 제대로 된 의미에서의 음악이며 우리에게 더 친밀하고 더 익숙하다. 학생들은 기악음악을 지성뿐 아니라 감각을 통해서도 받아들일 수 있다.

**ROGER BACON, Opus majus, III, 230
(Brewer).**

20. Musica non considerat nisi de his quae motibus consimilibus possunt conformari cantui et sono instrumentorum in delectationem sensus.

로져 베이컨, 대서(大書), III, 230(Brewer).

20. 음악의 연구는 감각의 즐거움을 위해서 연관된 동작의 도움으로 노래와 악기의 소리에 적용되는 대상으로 제한된다.

**JOHN COTTON, Musica, XVI
(Gerbert, II, 251).**

21. Nec mirum alicui videri debet, quod diversos diversis delectari dicimus, quia ex ipsa natura hominibus est inditum, ut non omnium sensus eundem habeant appetitum. Unde plerumque evenit, ut dum quod cantatur, isti videatur dulcissimum, ab alio dissonum indicetur, atque omnino incompositum.

존 코튼, 음악, XVI(Gerbert, II, 251).

음악적 판단의 다양성

21. 사람들이 즐거움을 얻는 대상은 서로 다르다고 말할 때 놀랄 일은 아니다. 왜냐하면 감각이 누구에게나 동일한 방식으로 이끌리는 것이 아니라는 점이 인간의 본성에 있기 때문이다. 그러므로 꼭같은 노래라도 어떤 사람에게는 달콤하게 들리지만, 다른 사람에게는 부조화스럽고 구성이 부재하다고 여겨지는 일이 일어나게 되는 것이다.

**GUIDO OF AREZZO, Micrologus, 14
(PL 141, c. 393, Gerbert, II, 14).**

22. Nec mirum, si varietate sonorum delectatur auditus, cum varietate colorum gratuletur visus, varietate odorum foveatur olfactus, mutatisque saporibus lingua congaudeat. Sic enim per fenestram corporis delectabilium rerum suavitas intrat mirabiliter penetralia cordis.

아레초의 귀도, 미물연구, 14(PL 141, c. 393, Gerbert, II, 14). 음악의 즐거움

22. 눈이 다양한 색채를 보면서 즐거움을 얻고 코가 다양한 냄새로 자극받으며 혀가 여러 가지 다른 맛을 보고 즐거워하는 것처럼, 귀도 다양한 소리에서 즐거움을 얻는다는 것은 놀라운 일이 아니다. 즐거움을 주는 사물의 달콤함은 마치 창문을 통해 들어오는 것처럼 마음 깊은 곳으로 경이롭게 꿰뚫고 들어온다.

**ANONYMOUS, Mus. Bibl. Casanatensis,
(2151, 135 v. (Pietzsch).**

23. Musicae innata est quaedam communis secundum se ipsam delectatio.

익명, 카사나의 음악 도서관(2151, 135 v. Pietzsch).

23. 그 자체로 널리 어떤 즐거움을 주는 것이 음악의 타고난 속성이다.

**JOHN OF MURIS, Musica
(Gerbert, III, c. 197).**

24. Modus... canendi et ipsius cantoris devotionem ostendit et in auditore, si bonae voluntatis est, suscitat devotionis affectum.

무리스의 존, 음악(Gerbert, III, c. 197).

음악의 정서적 효과

24. 노래하는 방식은 가수 자신의 신앙심을 보여주는 동시에 듣는 이가 선한 의지를 가진 사람일 경우 그로 하여금 헌신의 감정을 불러일으킨다.

ADAM OF FULDA, Musica, I, 2 (Gerbert, III, 335).

25. Haec per sui aequam iustamque numerorum proportionem cogit homines ad iustitiam et morum aequitatem ac debitum regimen politiae naturaliter inclinari... cum musica spiritus reficiat, et ad tolerantiam laboris exhilarat mentes, animae autem finaliter salutem impetrat, cum ex omnibus artibus finaliter ad laudem sit instituta.

ODO OF CLUNY, Dialogus de musica (Gerbert, I, c. 278).

26. Omnimodis hoc observandum, ut his regulis ita utamur, quatenus euphoniam nullatenus, offendamus, cum huius artis omnis intentio illi servire videatur.

ROGER BACON, Opus majus, III, 232 (Brewer).

27. Praeter vero has partes musicae, quae sunt circa sonum, sunt aliae, quae sunt circa visibile, quod est: gestus, qui comprehendit exsaltationes et omnes flexus corporis.

풀다의 아담, 음악, I, 2(Gerbert, III, 335).

음악의 도덕적 · 정치적 효과

25. 음악은 수의 일정하고 정확한 비례에 의해서 인간을 정의, 즉 성격의 공정함과 적절한 정치제도로 기울게 한다. 음악은 정신을 고양시키고 마음에 활기를 주어서 사람들이 보다 일을 잘 할 수 있게 만들며, 궁극적으로는 영혼을 구제하게 된다. 왜냐하면 궁극적으로 음악은 모든 예술들중에서도 (신의) 영광을 선포하도록 이루어진 것이기 때문이다.

클뤼니의 오도, 음악에 관한 문답(Gerbert, I, c. 278). 음악의 목적, 널리 울려퍼짐

26. 어떤 식으로든 에우포니아(기분 좋은 소리)를 방해하지 않는 방식으로 음악의 규칙의 용법을 지켜야 한다. 왜냐하면 이 예술의 전체적 의도는 에우포니아를 위해 봉사하는 것으로 보이기 때문이다.

로저 베이컨, 대서, III, 232(Brewer). 가시적 음악

27. 소리에 관련된 음악의 여러 분과 외에도 가시적 대상들. 즉 춤 및 인체를 휘게 하는 모든 것 속에 움직임을 포함시키는 인간의 동작을 다루는 것들도 있다.

4. 시각예술의 이론
THE THEORY OF THE VISUAL ARTS

중세 시대에는 시학 및 음악이론에 관한 저술을 많았지만 시각예술에 대해서는 일반적인 논술이 전혀 없었다. 그런데도 중세 시대는 시각예술에 대해서 매우 분명한 견해를 취했다. 중세의 논술들 속에 표현된 그 견해를 찾을 수는 없지만, 여러 다른 출처에서 간접적으로 재구성해볼 수는 있다. 그렇게 재구성하는 데는 두 가지 방법이 있다. 즉 어떤 일반적 견해를 담고 있는 당대 예술 및 그 제작품들을 기반으로 하는 방법과 당대의 논저, 서술 혹은 연대기 등을 기반으로 하는 방법이다. 후자의 경우, 대상을 그리거나 평가한 방식에 관한 진술들 속에는 일반적인 예술이론이 담겨 있는 것이다. 이상 두 가지 방식을 차례로 다루려고 한다.

THE TWO MEDIEVAL STYLES

1. 중세의 두 가지 양식 중세 예술은 르네상스와 바로크 시대에 상상한 것처럼 그렇게 획일화되어 있지는 않았다. 처음에 야만족들의 침입이 있은 후에는 게르만의 전통과 로마의 유산을 다양한 비율로 결합한 수많은 지방적 형식들이 있었다. 후에는 두 가지의 유럽 형식으로 전개되었다. 전자는 11세기와 12세기에 생겨나서 프랑스·카탈리나·롬바르디·라인란트 등 옛 로마 영토 전역으로 확장되어, 19세기 역사가들이 붙인 "로마네스크"라는 명칭이 매우 적절했다. 고딕 양식(가장 성숙한 양식이지만 오랫동안 생각된 것처럼 유일한 중세의 양식은 아니다)이 등장한 것은 12세기 혹은 13세기, 즉 중세 말로

향하면서의 일이었다.

중세 예술의 초기 형식들로 넘어가서 최고의 업적만으로 제한한다 해도, 여전히 로마네스크와 고딕이라는 두 양식이 남는다. 이 두 양식 모두 건축 · 조각 · 회화 · 응용예술 등으로 확장된 보편적인 양식이었고, 모두 새로운 형식을 창조하기도 했다. (비잔틴 예술이나 카롤링거 양식과는 달리) 둘 다 위로부터의 어떤 지시 없이 자발적으로 생겨난 것이다. 두 양식 모두 뚜렷한 철학적 입장 및 특정한 미학을 담고 있었고, 성격상 유럽적이었다 ― 그 당시까지의 예술은 초기 중세의 교구주의에서 비롯된 것이었다. 『여러 가지 예술에 관한 세 권의 책 *Three Books n Various Arts*』을 남긴 사제 테오필루스[1]는 최고의 물감은 그리스에서, 최고의 미장박판과 에나멜은 투스카니에서, 최고의 금속박 및 주물은 아라비아에서, 보석과 뼈에서 최고의 조각은 이탈리아에서, 최고의 스테인드 글라스는 프랑스에서, 최고의 금속세공품은 독일에서 제작된다는 것을 알고 있었다.

구체적인 형식면에서 서로 상당히 달랐던 이 두 양식은 전반적인 미학적 개념에서는 비슷했다. 비슷했지만 일치하지는 않았다.

2. **로마네스크 예술** 로마네스크 예술은 미학적 견지에서 볼 때 다음과 같은 특징들로 인해 가장 흥미롭다.

A 로마네스크 예술은 특히 건축에서 단순한 **수적 · 기하학적 규칙**에 의해서 이루어진 형식들을 채택했다. 이런 면에서 그 의도는 고대 시대와 다르지 않다. 직관 및 예술가의 개인적 재능만큼이나 보편적이고 이성적인 원리들에 기대고 있었던 것이다. 거대한 건축물에서는 계량적인 체계를 채택했고, 수평적 설계에 있어서는 사각형이라는 단순한 형식으로 작업했다.

그러나 로마네스크 예술의 기하학적 규칙성에는 한계가 있었는데, 실제로 건축에만 적용되었다는 점이 그것이다. 그런 한계는 보다 큰 자유·개성·다양성을 누렸던 조각으로 보상받았다.

B 건축은 규칙에 토대를 두고 주로 **비례**에 의존했다. 로마네스크 건축물의 특징은 육중함이었다. 로마네스크는 **무게**에서 아름다움을 이끌어낸 유일한 유럽식 건축이었다. 그 시대의 건축 테크닉을 고려하자면 기둥 대신 거친 벽·작은 틈새·양감 있는 기둥이 필수적이었지만 로마네스크 건축가들은 부득이한 일을 불평 없이 해내면서 이런 한계들을 예술적으로 활용할 수 있었다. 그들은 무거운 벽과 거친 표면의 아름다움을 이끌어낼 줄 알았다. 주로 비례에 의지하면서 그들은 색채·모자이크·비싼 재료 등을 사용하는 것과 같은 손쉬운 효과를 포기했다. 그러나 그들은 프리즈·폐쇄된 주랑·갤러리 그리고, 무엇보다도 입구와 대접받침 주위로 밀도 높게 집중된 조각 등으로 거친 표면에 활기를 주었다. 조각을 건축적으로 이용한 덕분에 로마네스크 건축물들은 기하학적 규칙성을 자유와, 엄격함을 풍요함과 결합시켰다.

C 로마네스크 조각은 단순히 형식을 진열한 것만이 아니고, 어떤 의미에서 지식의 백과전서였다. 건축가들만큼이나 신학자들도 로마네스크 교회의 입구와 대접받침을 장식한 조각에 책임이 있었다. 가장 정교한 조각이 지성의 중심지 가까이에 있었던 것이 우연은 아니었다. 조각으로 유명한 베젤라이 교회는 12세기 유럽 대륙에서 가장 큰 학문의 중심지였던 샤르트르 성당에서 쉽게 갈 수 있는 거리에 있었다. 로마네스크의 조각된 백과전서는 신학적 학문뿐만 아니라 자연과학까지 구현했다. 그것들은 성서뿐 아니라 창조 전체의 일대 파노라마를 이루어내었다. 그러나 이것을 뒤집어서, 로마네스크 조각은 지식의 백과전서뿐 아니라 형식들의 거대한

전시장이기도 했다고 말할 수 있고 또 그래야 한다.

D 로마네스크 조각은 **실재**, 무엇보다도 인간 및 동물 같은 살아 있는 생명체를 묘사했다. "살아 있는 돌의 대가(*magister lapidis vivi*)"가 조각가를 지칭하는 공식 명칭이었다. 추상적인 형식을 선호하고 인간의 형상은 등한 시했던 메로빙거 시대 예술의 뒤를 이어, 로마네스크 조각은 인간을 예술의 주요 주제로서의 원래 위치로 복귀시켰다. 인간이 주된 주제이긴 했지만 고대에서처럼 유일한 주제는 아니었다. 인간은 자연 전체와 더불어 예술로 재진입했다. 로마네스크 예술이 메로빙거 시대의 예술보다 더 인간적이긴 했지만 고대인들의 예술보다는 훨씬 덜했다.

그러나 로마네스크 예술의 사실주의는 세 가지 면에서 제한되어 있었다. 첫째, 자연을 묘사하긴 했지만 초자연적 세계도 묘사하고자 했다. 둘째, 로마네스크의 사실주의는 조각에서만 표현되었다. 회화는 사뭇 달랐다. 공간·양감·투시법·명암·모델링 혹은 그 외 충실하게 실재를 재생하는 수단들의 문제가 무시당했던 것이다. 인간 형상이 배경과 유리되어, 황금색 배경에서 선적이고 이차원적으로 완전히 움직임 없이 그려졌다. 이런 선들에 의해 재현된 대상보다는 선의 서예적 아름다움에 대해 관심이 더 컸다. 셋째, 로마네스크 조각은 원리상 사실적이긴 했지만 형식에 있어서가 아니라 주제에 있어서만 그랬다.

E 자연의 형식들은 무절제하게 변형되었다. 인간 형식의 비례는 모이삭 교회에 있는 유명한 형상들처럼 거의 사각형으로 만들어지거나 어떤 때는 지나치게 길게 만드는 등 여러 가지 방법으로 **왜곡**되었다. 인간 형상을 충실하게 재현하는 것보다 입구나 대접받침의 모양에다 맞추는 것이 더 중요하게 여겨졌던 것이다.

건축적 구조의 모양이 인간과 동물이 취할 형식을 지시한 셈이다.^주

그 모양은 장방형이나 (대접받침에서처럼) 반원이나 (후광에서처럼) 원형 혹은 (원광에서처럼) 타원형이었다. 그런 식으로 자연적 형식들은 건축적 구조에 맞도록 길게 늘여지거나 짧게 잘려지고 둥글리거나 깎여져 정돈되었다. 대부분의 경우 구조는 장방형이었고 로마네스크 조각의 윤곽 역시 장방형이어서, 역사가들은 이 윤곽을 "로마네스크의 표준율"이라 말한다. 이것은 건축에 예속되고 건축을 꾸며주는 장식적인 조각이었으며, 그 가치의 일부는 추상적 · 기하학적 · 비유기적 선에서 나왔다.

F 중세적 사고방식은 **상징적**이어서, 그 시대의 예술은 이런 사고방식의 표현이었다. 전체로서의 교회와 교회 내부의 모든 회화 및 조각작품에는 어느 정도 상징적 의미가 있었다. 그러나 그 의미는 예술가 및 일반 관람객보다는 교회를 지은 신학자들과 성직자들이 주로 이해하는 정도였다.

로마네스크 예술은 명확한 미학적 전제를 토대로 하고 있었다. 즉 그것은 규칙에 예속된 예술, 육중하고 거친 표면에서 아름다움을 이끌어내는 예술, 백과전서적 예술, 실재를 왜곡했지만 사실적인 예술, 상징적인 예술이었다. 그러나 이런 전제들은 엄격하게 지켜지지 않았고 실제에서는 수정되곤 했다.

로마네스크 예술의 미학적 전제들은 어느 정도 고대 시대의 전제들이었지만(예를 들면, 건축은 단순한 비례와 기하학적 형식에 기초해야 한다 등), 독창적인 전제들도 있었다(예를 들면, 자연의 형태를 왜곡시키려고 한 것 혹은 지식을 전달하려고 한 것 등). 부분적으로 이런 전제들은 (무거운 형식들을 사용할 때처럼) 테크닉의 절박한 사정에 기인하고 있었지만, 다른 측면, 특히 조각에서는 예술가의 자유로운 환상이 창조된 것이었다. 이런 종류의 예술은 부분적으로는 (무엇보다도 상

주 7 J. Baltrusaitis, *La stylistique ornementale dans la sculpture romane*(1931).

정주의에서) 중세적 입장의 결과였고, 부분적으로는 단순히 어떤 미학적 기호도 — 광선 · 색채 · 다양한 형식 등에 대한 애호 — 의 표현이었다.**주8** 부분적으로는 중세 저술가들이 성립해놓은 미학적 사상들과 같은 사상에서 성장했지만, "양감"의 미학 혹은 왜곡의 미학의 경우에서처럼 학자들의 저술에서는 거의 찾아볼 수 없는 사상들에서 나오기도 했다.

GOTHIC ART

3. 고딕 예술 고딕 예술은 로마네스크 예술의 연속이었지만 그 나름의 고유한 성격도 있었다. 고딕 예술의 독창성은 테크닉과 종교적 · 철학적 사고방식이라는 완전히 다른 두 가지의 인자 때문이었다.

A 테크닉은 완전히 새로웠다. 사고방식은 기독교적이었지만 12, 13세기의 위대한 학자들에 의해 보다 완벽하게 정립되었으며 예술에서 표현이 가능한 새로운 테크닉의 덕을 보기도 했다. 두 요인 모두가 서로 도움이 되었다. 새로운 테크닉은 정신주의적 세계관을 유지하면서 표현적이고 정신화된 예술을 가능하게 했고, 표현적이고 정신화된 예술에 대한 욕구는 건축업자들을 움직여 새로운 테크닉을 발전시켰던 것이다.

12세기의 건축 테크닉은 **둥근 천장에 십자로 늑재를 붙이는** 기술이었다. 이것은 — 더이상 정방형의 설계에 묶이지 않고 — 보다 얇아진 벽 및 더 커진 틈과 함께 건축물을 보다 자유롭고 높고 날씬하도록 만들었다. 후에 고딕의 뚜렷한 특징이 되는 둥근 천장의 맞보(ogive)는 이런 새로운 궁륭법 및

주 8 로마네스크 예술에서 표현된 미학적 태도는 M. Schapiro의 "On the Aesthetic Attitude in the Romanesque Art"에 매우 설득력 있게 나타나고 있다. in: *Art and Thought*, A. K. Coomaraswamy 헌정판(ed. K. B. Iyer, London, 1947).

고딕 구조의 결과였다. 그렇게 해서 1) 교회의 벽은 더 얇아지고 무게를 줄였다. 2) 교회는 이전에 비해 상당히 높게 될 수 있어서 보다 날씬한 비례를 가질 수 있었다. 3) 창문이 더 커졌기 때문에 커진 창문을 통해 더 많은 빛이 실내로 들어올 수 있었다. 4) 실내는 본당 회중석을 나누는 기둥과 아치의 높이로 인해 더 넓어지고 시야가 여럿으로 다르게 열릴 수 있었다. 5) 실내는 정방형이 아닌 궁륭으로 지어져 좀더 풍부하고 다양하게 되었다. 6) 늑재와 부축벽이 건축물의 구조를 이루고 눈으로 보기에 좀더 쉽게 파악될 수 있게 되었다.

이러한 변화는 다른 결과를 낳았다. 중세 시대의 초월적 분위기와 정신주의적 사고방식을 건축에서 표현할 수 있게 된 것이다. 벽은 양감을 상실하면서 비물질화된 것 같았다. 그 대단한 높이로 천상까지 도달해서 위를 향하는 인간의 노력을 표현했다. 건축물은 풍성한 빛을 받았는데, 그것은 플로티누스와 위-디오니시우스 이래 최고의 비지상적 아름다움과 동의어였다. 또한 건축물들은 표현적으로 되었는데, 그것은 고전 건축물이 해내지 못한 것이었다. 건축이 해낼 수 있는 최고도로 정신화되었던 것이다.

고딕은 건축과 기타 모든 예술, 즉 금박입히기와 소목 세공, 회화와 조각에까지 새로운 비례를 가져왔다. 건축의 요구에 맞추어야 했기 때문이다. 화가와 조각가들은 인간의 비례를 늘렸다.

B 당시 예술에는 궁륭·둥근 천장의 맞보·테크닉이나 비례 등과 아무런 상관이 없는 또다른 특징이 있었다. 그런 것들은 건축에 속했지만, 또다른 특징은 오로지 재현적인 예술, 즉 회화 및 조각에만 적용되었으며 점점 고조된 **사실주의**에 있었다. 이것은 예술가들과 그 고객들의 편에서 색채와 형태의 미에 대한 자연스런 욕구 탓이었다. 중세 시대의 정신적 철학에도 불구하고 그런 욕구는 사라지지 않고 있었던 것이다. 12세기의 철학

은 사실주의를 장려하지 않았지만 로마네스크 조각에는 사실적 특징들이 있었다. 그러나 13세기까지 철학 자체가 아리스토텔레스를 추종하여 점점 더 경험적이고 현실적으로 되었다.

중세의 종교 철학의 구조에서 재현적 예술—회화와 조각—의 기능은 건축에서처럼 신을 섬기는 것뿐만 아니라 신을 묘사하는 것이기도 했다. 서방에서는 그 실행 가능성이 인정되었지만, 동방의 기독교에서는 이런 기능의 타당성이 의문시되었다. 예술의 문제를 논의하는 신학자에게는 세 가지 가능성이 열려 있었다. 신을 묘사하는 것이 불가능하므로 예술은 배척당해야 한다고 주장하는 것, 신은 상징으로 묘사될 수 있으므로 예술은 상징적이어야 한다는 것, 신은 신이 만드신 작품을 통해 묘사될 수 있으므로 예술은 사실적일 수 있다는 것이 그것이다. 그러므로 성상파괴적, 상징적 혹은 사실주의적 미학이 되는 것이다. 초기의 신학적 미학에서는 처음 두 가지의 방법이 지배적이었다. 고딕 예술의 시대에는 세 번째 방법이 그 자리를 차지했는데, 그때는 중세 시대에조차 자연스러웠던 사실주의적 예술에 대한 욕구가 각성되고 강화되었던 때였다.

중세의 사실주의는 물질적인 실재뿐만 아니라 정신적 실재까지 묘사하고자 노력했던 점에서 고대의 사실주의보다 한층 더 근본적이었다. 고딕 예술가는 아테네의 장인이 아테네 상에 불어넣었던 것보다 더 많은 정신성을 먼 뒷 배경의 군상 속에 있는 한 인물에게 불어넣었다. 그러나 이를 넘어서서 중세의 사실주의는 자연적 한계를 가지고 있었다.

예술은 당시 철학과 어울리게 실재세계를 위한 실재세계를 묘사하는 것이 아니라, 창조주의 지혜와 능력을 보여주게 되어 있는 것이었다. 그러므로 자연스럽게 예술은 사물의 덧없고 우연한 외양에서 멈추지 않고 본질적이고 영속적이며 가장 완전한 속성을 드러내 보여주었다. 로마네스크 예

술가들은 장식적인 형식을 만들어내기 위해 인체를 왜곡시키는 데 일말의 가책도 없었고, 고딕 예술가들은 어떤 면에서는 역시 왜곡이라 할 수 있는 인체의 이상화에 대해 양심의 가책을 느끼지 않았다. 그들은 (비록 성자의 몸이라 할지라도) 자연에서 볼 수 있는 것보다 더 크고 더 높은 정도의 아름다움을 인체에 불어넣고자 했다. 그런 일은 고대와는 매우 다르게 행해졌다. 그들이 육신에 주고 싶은 미는 실제로 어떤 육신이라도 소유하고 있는 그런 미가 아니라 빌려온 미였다. 육신이란 영혼의 미를 돋보이게 함으로써 아름답게 만들어지는 것이었다. 이것이 고딕적 형상들의 비례에 영향을 주어서, 고대 시대의 형상들보다 더 금욕적이고 더 좁고 날씬하게 된 것이다.

이렇게 정신에 마음을 쏟은 제한된 사실주의는 매우 엄격하게 중세 시대의 믿음을 유지했지만, 이 시대에 찾아볼 수 있는 유일한 형식의 사실주의는 아니었다. 적어도 일부 고딕 화가 및 조각가들은 회화와 조각에서 실재세계를 재현하기 시작하면서 그것의 매력에 끌리고 있었다. 그들은 세계를 정신화하거나 이상화하지 않고 실재세계에서 초감각적 미를 찾지 않으면서 자신들이 본 대로의 세계를 그리고 조각했다. 그들의 예술은 다시 한번 — 고대에서처럼 — 감각적 미에 집중되었다.

그렇지만 이 실재적 예술은 고대의 예술과는 달랐다. 고대인들에게 그랬듯이, 물질적 미는 그 자체로 충분하지 않아서 정신적 미와 함께 추구되었는데 정신적 미는 물질적 미와 마찬가지로 그림에서 빛을 방사하는 것으로 되어 있었다. 그렇게 해서 새로운 개념의 미가 떠올랐다. 드보르작에 의하면,주9 이것이 세 번째 유럽의 미개념이었다. 순수하게 물질적인 고대

주 9 M. Dvořak, *"Idealismus und Naturalismus in der gotischen Skulptur und Malerei"* in : *Kunstgeschichte als Geistesgeschichte*, (1924), pp.41-145.

의 미개념과 순수하게 영혼적인 초기 기독교의 미개념의 뒤를 이어 이런 **영혼-물질적** 미개념이 나온 것이다. 중세의 시각예술은 처음에는 실재를 외면하다가 마지막이 되어서야 실재로 돌아와서 실재를 변형하고 정신화시켰다.

이 개념은 로마네스크 예술에서 찾아볼 수 있지만 고딕 예술에서는 양극으로 나뉘어 진행되었다. 한편으로는 정신적인 것을 고양시켰고, 다른 한편으로는 사실주의를 고양시키는 것이었다. 이런 전개에도 불구하고 중세의 두 가지 성숙한 예술형식, 즉 로마네스크와 고딕에는 공통되는 예술적 사상들이 많이 있었다. 둘 다 미학적 효과를 성취하기 위해 일반적 규칙에 매달렸고, 건축적 요구가 지시하는 형식들을 채택한 것이다. 그들은 스스로 상징적 의미를 부여한 자연적 형식들을 이용했고, 미학적 혹은 다른 고려에서 필요한 것이었다 하더라도 그 형식들을 변형하거나 왜곡시켰다.

중세 전성기의 예술에는 실재적이면서 이상적이고, 감각적이면서 지성적이며, 철학적이면서 순수하게 미학적인 측면들이 있었다. 역사가는 그러한 개별성을 이끌어내고자 노력하면서 이상적, 지성적, 철학적 측면들을 강조해야 한다. 그러나 중세 예술의 일상적이고 단면적인 개념에 반작용으로 대응하기 위해서는 중세 예술의 실재적이고 감각적이며 미학적인 측면들을 늘 염두에 두어야 한다.

CLASSICAL AND GOTHIC ART

4. 고전 예술과 고딕 예술 중세 예술, 즉 로마네스크 예술과 더욱이 고딕 예술이 고전 예술과 어떻게 다른지는 잘 알려져 있다.^{주10} 그러나 그리스 예술조차도 항시 고전적 이상에 매달려 있지는 않았다. 그저 잠깐 동안만 고전적이었을 뿐이었다. 헬레니즘 시대까지 고전 예술은 운동과 풍요로움,

크기를 선호하여 정적인 특질과 단순성, 절제를 상실했다. 그때 고전 예술은 더이상 고전적이지 않고 바로크로 된 것이다.

중세 시대에 예술은 또 하나의 본질적인 고전적 특질을 잃었다. 예술이 더이상 인간적이거나 자연적인 표준으로 측량되지 않았던 것이다. 중세 시대의 예술은 초인간적 · 초지상적 비례를 동경했다. 인간뿐만 아니라 신까지, 자연뿐만 아니라 정신까지, 현세적 대상뿐만 아니라 초월적 대상까지 예술의 주제가 될 것이었다. 이것이 어쩌면 그 두 시대의 가장 근본적인 차이였는지 모른다. 그리고 이것이 예술이 고전에서 고딕으로 옮겨가게 만든 것이었다. 같은 대상이 묘사될 때에도 다르게 취급되었고 상징이 되었다. 비례도 변경되었다. 자연적 비례 대신 이상적 비례가 들어온 것이다.

ART AND THE THEORY OF ART

5. 예술과 예술이론 위에서 설명한 미학은 그 시대의 **작품**들 속에 내포되어 있다. 이제는 예술에 관한 중세의 **텍스트**들 속에서 찾을 수 있는 것을 고찰해보아야 한다.주11

주 10 W. Worringer, *Griechentum und Gothik*(1928).

 H. v. Einem, "Die Monumentalplastik des Mittelalters und ihr Verhältnis zur Antike",
 Antike und Abendland, III(1948).

 11 그 중 선별된 주요 텍스트들: A. Ilg, *Quellenschriften für Kunstgeschichte*.

 J. v. Schlosser, *Quellenbuch zur Kunstgeschichte des abendländischen Mittelalters*
 (1896).

 V. Mortet, *Recueil des textes relatifs à l'histoire de l'architecture en France au Moyen
 Age*, XI-XII s. (1911).

 V. Mortet-P. Deschamps, *Recueil des textes relatifs à l'histoire de l'architecture en
 France au Moyen Age, XII-XIII s.* (1929).

 E. Gilmore-Holt, *A Documentary History of Art* (2nd ed., 1957).

예술에 관한 전문적 논술은 아주 이례적으로 우연히 만나게 된다. 보통은 도시(특히 로마)에 대한 서술, 순례자들(특히 콤포스텔라로 가는 순례자들)을 위한 안내서, 수도원(특히 시토 수도회의 수도원들) 건축물을 위한 규약들을 찾아봐야 한다. 여기서 미학적 판단은 학문적 요구를 배제한 채 서술 및 실제적 권고와 섞여서 함께 꽤 완벽한 시각예술의 이론을 이루어내기도 했다.주12

이런 의견들은 부분적으로는 당대의 예술에, 부분적으로는 고대의 이론들에 토대를 두고 있었다. 중세 예술은 이제 잘 발전되어서, 고대 예술이 더이상 예술가들이 따라야 할 유일한 모델이 되지 못했다. 사실 고대 예술은 유적으로 남아 있을 뿐이었다. 조각상들은 고대 문화의 불과 몇 세기들에서만 볼 수 있었고, 고대 예술의 기술적 완전성을 흠모했다 하더라도 그것이 당대의 욕구와 맞아떨어지지는 못했다. 그러나 그런 가운데 훌륭하면서도 중세적인 예술이 등장했다.

이론은 실제와 보조를 맞추지 못했다. 12세기는 위대한 건축을 창조했지만 거기에 걸맞는 이론은 내놓지 못했다. 그래서 예술가들은 더이상 고대에 매달리지 않았지만, 예술이론가들은 계속 고대에 의지했다. 예를 들면, 그들은 9세기 이래 중세 시대에 잘 알려진 비트루비우스에 의지했다. 그들은 최근에 나온 예술만큼이나 고대 이론으로부터 영감을 얻었다. 그들은 스스로 미의 구현이라 여긴 자기들만의 성당을 갖고 있었지만 거기에는 미학적 개념이 결여되어 있었고 자신들의 예술에 대한 사상을 고대의 개념과 공식으로 표현해야만 했다.

주 12 이 분야는 E. de Bruyne의 『중세 미학 연구 *Etudes d'esthétique médiévale*』(1946)에 의해 상당한 양의 정보가 집적되어 있다. 이 정보는 세 권으로 된 이 저작 전체에 산재해 있는데, 그 중 대부분은 2권의 2장과 3장에 모여 있다.

시각예술에 대한 중세의 이론은 다음 다섯 가지 주제에 대한 태도에 의해 성격이 잘 드러난다. 1) 예술작품들에 대한 평가에 적용된 기준과 예술에 대해 제시된 기능. 2) 이 기능을 서술하고 평가하는 데 사용된 개념적 장치와 채택된 개념적 구별. 3) 이론에서 가장 문제시되고 가장 많이 논의된 문제들. 4) 예술과 실재의 관계에 대한 개념. 5) 예술에서의 보편적 규칙들에 대한 인지.

THE CRITERIA OF ART

6. 예술의 기준 중세 시대에는 고대 시대와 마찬가지로 훌륭한 예술의 기준이 예술마다 달랐다. 건축은 나름대로 고유한 기준을 가진 재현적 예술과는 아무런 유사성이 없는 기술로 취급당했다. 중세 시대에 건축은 주로 장대함(*magnitudo*) 때문에 찬탄받았다. 이것은 실제 건축물뿐 아니라 저술들에서도 잘 나타나 있다. 성당들은 당시의 기술적 자원을 고려할 때 거의 상상할 수 없는 크기와 높이를 가지고 있었다. 고딕식 교회들의 명료함 혹은 밝음(*claritas*) 또한 거대한 창문들과 더불어 찬탄의 대상이었다. 빛은 눈에 기쁨을 주는 연원일 뿐만 아니라 신비한 숭배이자 미의 구현의 대상이기도 했다. 건축에서는 훌륭하고 영속적인 작품도 가치를 인정받았지만, 아름다운 비례 역시 인정받았다. 예컨대 건축적 경이로 여겨지던 콤포스텔라에 있는 성 야코부스 교회[2]를 찬양한 당대의 한 서술 속에는 크기 · 명료함 · 탁월한 장인정신 · 비례, 이 모든 특질들이 언급되어 있다.

중세의 저술가들은 예술작품과 인간적 형식 모두의 아름다움을 서술하기 위해서 동의어 위에 동의어 — 데코르 · 풀크리투도 · 베누스타스 · 스페키오시타스 — 를 쌓아올렸다. 그들은 이런 동의어들을 가지고 여성들의 아름다움뿐만 아니라 콤포스텔라에 있는 교회나 르망에 있는 그림들의 미

와 매력을 전달하고자 했다. 15세기 폴란드의 역사가 들루고스츠는 그런 용어들을 가지고 반 전설적인 여왕 완다의 아름다움을 기술했다.[2a] 그는 호메로스가 헬레나의 아름다움을 기술할 때와 같은 그런 미적 열정을 가지고 그녀의 아름다움에 대해 썼다.

응용예술에서 가장 높게 평가받았던 것들은 재료가 풍요롭고 값비싼 것, 즉 황금·보석·자잘한 장신구 따위였다(영국의 한 역사가가 말했듯이, "황금과 빛나는 것").[주13] 그것은 거의 장신구와 개인 장식물의 재료였다. 원(原)역사적이지만 영속적이고 자연적인 취미가 이런 평가에 반영되어 있다. 건축에도 비슷한 기준이 적용되어, 교회는 "대리석 기둥으로 눈이 부시다는 점" 때문에 찬양받았다.

조각에서는 돌로 생명을 재생시킬 수 있다는 점이 특히 찬양받았다. 고대의 조각상들이 칭송을 받았다면 그것은 대부분 움직이고 말하는 창조물과 닮았다는 점, 조각상이라기보다는 생명체처럼 보인다는 점 때문이었다.

훌륭한 예술의 이러한 기준, 즉 장대함이나 적절한 비례, 값비싼 재료나 실물과 꼭 닮았다는 점 등은 다른 시대에 적용된 기준들과 거의 다르지 않았다. 중세의 일반적인 사고방식에서 비롯된 또 하나의 기준이 여기에 더해졌는데 그것은 상징적 가치로서 모든 예술에 적용 가능했다.[주14] 예술은 물질적인 대상이 정신적이고 초월적인 것의 상징으로서 재현될 때 비로소 나타난다. 회화뿐 아니라 건축도 상징적이었다. 창문은 빛을 받아들임

주 13 F. P. Chambers, *Cycles of Taste*(1928).

14 G. Bandmann, *Mittelalterliche Architektur als Bedeutungsträger*(1951).

J. Sauer, *Symbolik des Kirchengebäudes*(2nd ed., 1924).

으로써 교부를 상징했고, 건축물을 받치는 기둥은 주교를 상징했다. 전례의식의 권위자였던 두란두스 주교가 말했듯이, 예배에서는 모든 것이 "기호와 신비로 가득하며 그러므로 천상의 달콤함으로 모든 것이 해소된다." 디종에 있는 한 교회의 연대기 기록자는 "이 교회를 구성하는 것들중 많은 것이 비밀스러운 의미를 가지고 있다"[3]고 말한다.

교회 건축물도 전체적으로 보아 상징적인 의미를 갖고 있었다. 그것은 하느님의 집 혹은 거처를 상징했고, "새로운 예루살렘"이었다. 원래 정신적인 의미에서의 교회를 뜻했던 에클레시아(ecclesia)라는 단어는 후에 하느님 나라의 모사품 혹은 하느님 나라의 지상판인 건축물에 적용된다.

그러나 상징적으로 교회의 가장 의미 있는 부분이었던 것은 둥근 천장이었다. 둥근 천장은 하늘의 이미지였다. 콘스탄티노플에 있는 사도 교회의 돔에는 "이 천장은 천상의 하느님-인간에게 지상으로 내려오시라고 부탁드린다"라는 말이 있다. 교회의 둥근 천장에는 보통 그리스도나 성령의 강림이 그려져 있다. 둥근 천장과 천국의 연관성은 너무나 강력해서 코엘룸(coelum, 하늘·천국의 뜻)이란 단어가 둥근 천장, 천장 등에 적용되기에 이르렀다. 교회에서 빛은 그리스도 자신의 상징이었다.[주15]

거의 모든 부분에 상징적 의미가 있었다. 콘스탄티누스 대제는 기둥 열두 개가 받치는 장려한 무덤을 가지고 싶어했으며, 12세기에 대수도원장 쉬제르는 자신의 교회에 "열두 제자의 수를 따라서" 열 두 개의 기둥을 세웠다. 정방형의 돌은 네 가지 덕의 상징이었다.[4] 꽃과 나무들은 덕의 뿌리

주 15 William Durandus, *Rationale Divinorum Officiorum*, I, 7(Antwerp edition of 1614, p.8):
"교회 안에 켜진 빛은 그리스도를 뜻한다. 나는 세상의 빛이다. Lumen, quod in ecclesia accenditur, Christum significat, iuxta illud: Ego sum lux mundi."

에서 자라는 선한 행위의 이미지였다.[5]

인간이 신의 형상대로 창조된 이상, 예술작품, 그 중에서도 특히 건축은 신을 닮게 만들어졌다. 교회의 둥근 천장은 머리, 합창대는 가슴, 교회의 양쪽 날개 부분은 양팔, 그리고 본당 회중석은 자궁을 나타내도록 된 것이다.[6]

상징적 예술개념은 중세 때 만들어진 것이 아니었다. 그 개념은 고대에도 존재했었다. 비트루비우스는 "국가는 거대한 집이고 집은 작은 국가다"라고 말했고, 디오 캇시우스는 로마에 있는 판테온은 "돔과 하늘과의 유사성 때문에"[주16] 그런 이름이 붙여졌다고 믿었다. 이런 상징주의의 씨앗들이 기독교라는 시대정신과 『묵시록 Apocalypse』에 의해 자라난 것이다.

THE FUNCTION OF ART

7. 예술의 기능 예술의 기능에 대한 견해는 카롤링거 시대 이래로 변화되지 않았다. 회화는 건축물을 장식하는 것뿐만 아니라 사건을 기념하고 교훈을 주기 위한 용도에도 이용된다고 보았다. 처음 두 가지는 예술의 자연적 기능이지만, 세 번째 것은 읽을 줄 모르거나 읽어도 이해가 되지 않는 사람들을 위해 쓰기 대신의 기능으로 충족시켰다. 회화는 "문맹자의 글(laicorum litteratura)" 혹은 스트라보의 말대로 "교육받지 못한 사람들의 문학(illiterati)"으로 불렸다.[주17] 이 표현은 여러 텍스트에서 되풀이되어 나왔다. 문맹자의 글자(13세기 초 크레모나의 주교 시카르두스)[주18], "문맹자의 학문과

주 16 K. Lehman, *"The Dome of Heaven"*, Art Bulletin, XXVII(1945).

　17 카롤링거 시대 학자들의 텍스트들을 참조할 것.

　18 Sicardus, *Mitrale*, I, 12, in: *Patrologia Latina*, vol. 213, p.40.

글(*scripturae*)"(두란두스),[19] 문맹자의 책(대 알베르투스)[20] 등.

그러나 이 세 가지 기능들 모두가 꼭같이 주목을 받은 것은 아니었다. 정치인들은 예술의 기능 중 사건을 기념하는 것을 염두에 두었다. 설교자들 및 철학자들은 교훈의 기능을 생각했다. 남아 전하는 시각예술 관련 저술의 대부분을 남긴 집단에 속하는 사람들은 예술을 단순히 장식의 관점에서 생각했고 예술의 실용적 기능보다는 미적 기능에 한정했다.

중세 시대는 가장 다양한 기능을 건축과 회화뿐 아니라 예술적 장인정신 탓으로 돌렸다. 오텅의 호노리우스에 의하면 교회에 달려 있는 왕관 모양의 가지촛대는 세 가지 기능을 가지고 있었다. 빛으로 교회를 장식하는 것, 신자들을 삶의 왕관인 신의 사업에 참여하도록 격려하는 것, 그리고 그들에게 천국을 상기시키는 것이다.[7] 그래서 건축물과 그림들뿐만 아니라 응용 예술들까지도 실용적인 기능과는 별개로 상징적 · 종교적 · 도덕적 · 미학적 기능들을 가지게 되었다.

AESTHETIC TERMINOLOGY

8. 미학적 용어 중세인들이 미에 대해 말한다면 그것은 주로 시각예술의 맥락에서이지 시나 음악의 맥락이 아니었다. 그리스인들처럼 그들도 미를 가시적 세계와 연결했다. 가시적 미는 여러 가지 이름으로 불렸으므로, 시각예술을 다룬 논술에는 시와 음악에 관한 논술들보다 더 풍부한 미학적 용어가 있었다. 가장 자주 불린 이름은 풀크리투도(*pulchritudo*)였지만, 어원

주 19 William Durandus, *Rationale Divinorum Officiorum*, I, 3.

　20 Albert, *Sermones de tempore, de eucharistia, de Sanctis* (publ. Toulouse, 1883), p.14.

적으로 (*forma*와 *species*에서 파생되어) 대략 "적절하게 형성된"과 "균형잡힌 상태"를 뜻하는 다른 이름들 포르모시타스(*formositas*)와 스페키오시타스(*speciositas*)도 사용되었다. 베누스타스(*venustas*)에는 특별한 뉘앙스가 있어서, 끌어당김·매력·우아한 용모 혹은 장대함과 외양의 풍요로움을 뜻했다. 데코르(*decor*)는 고대 미학에서 폭넓게 사용되었고, 표준에 맞아서 완벽하며 적합한 것을 뜻했던 데코룸(*decorum*), 데켄스(*decens*)와 어원이 같았다. **주21** 엘레간티아(*elegantia*)는 시각예술보다는 시에 더 많이 적용되었다. 그것은 우아, 특히 비례와 날씬함의 우아를 뜻했다. 이런 용어들 역시 풀크리투도와 데코르 혹은 베누스타 풀크리투도와 풀케리마 베누스타스(*venusta pulchritudo et pulcherrima venustas*) 같은 표현들과 연결되었다. 새로운 용어인 콤포시티오(*compositio*)는 구조의 순수하게 형식적인 미를 뜻했다. 전문적으로 음악적인 용어로 인정받기 전에는 콤포시티오는 모든 예술, 특히 건축에 사용되었다. "작곡가(*compositor*)"는 모든 예술가, 특히 건축가에 붙여진 이름이었다.

다른 용어들은 좀더 좁은 의미를 가지고 있어서 특정 유형의 미를 뜻했다. 마그니투도(*magnitudo*)는 장대함, 숨추오시타스(*sumptuositas*)는 풍요로움, 스플렌도르(*splendor*)는 장대함과 빛남, 바리아티오(*variatio*)는 주제의 풍부함, 좀더 좁은 의미에서의 베누스타스는 장식, 즉 "건축물에서 장식적 효과 및 미를 위해 더해진 모든 것"을 뜻했다. 수브틸리타스(*subtilitas*)는 선하고 우아한 작업을 의미했다. 미학의 개념적 장치가 이 때까지 고도로 발달했다는 데에는 의심의 여지가 있을 수 없다.

주21 데코르라는 단어는 모든 유형의 미, 즉 좁은 의미에서의 미(풀크룸)와 적합성(압툼) 모두를 포괄하는 가장 일반적인 의미에서 사용되었다. A. K. Coomaraswamy in *Art Bulletin*, XVII(1935).

미학적 덕목들을 지칭하는 형용사들은 더 많았다. 그것들은 교회 건축, 교회용 기구 및 장식 등을 서술하는 데서 생겨났다. 인기를 얻었던 용어들이 풀케(*pulcher*), 베누스타스(*venustus*), 스페키오수스(*speciosus*), 데코루스(*decorus*), 엘레간스(*elegans*) 혹은 벨루스(*bellus*)뿐만은 아니었다. 아름다움으로 찬양받는 대상들은 "비교할 수 없는, 비할 데 없는, 선택(*incomparabilis, excellens, electus, eximius, exquisitus*)", "놀라운(*admirabilis, mirabilis, mirus, mirificus*)", "찬양할 만한(*laudabilis*)", "즐거움을 주는(*delectans*)", "가치 있는(*preciosus*)", "장대한(*splendidus, magnificus*)"이라고 했다. 더 한층 큰 영예를 나타낼 때는 "은총이 넘치는(*gratus*)"이나 "예술적인(*artificiosus*)"이라는 단어들이 쓰였다. 미학의 개념적 장치들이 얼마나 정교하게 되었는지에 대해서는 의문의 여지가 없다.[주22]

CONCEPTUAL DISTINCTIONS

9. 개념적 구별 예술과 미에 관한 비교적 유명한 중세 저술들에서도 여러 가지 중요한 관찰과 구별이 나오는데, 이는 시각예술에 대한 당대의 미학이 가장 높은 지위에 있었다는 확실한 증거가 된다. 이런 사상은 부분적으로는 고대 저자들에게서 넘겨받은 것이고 부분적으로는 독창적인 것이다.

미는 **실용성**과는 구별되었다. 이 구별은 중세의 시작, 즉 이시도로스 시대부터 이루어졌다. 이런 특질 중에서 선별해야 할 필요성 역시 널리 인식되어 있었으며, 실용성과 미를 선택해야 할 필요성도 마찬가지였다.

주 22 O. Lehmann-Brockhaus, "Schrifftquellen zur Kunst-Geschichte des 11 und 12. Jahrhunderts für Deutschland, Lothringen und Italien", the Index: "Aesthetische Attribute" (1938).

미와 **솜씨**의 완벽함 간에도 구별이 이루어져 있었다. 아름답다는 이유로 인정받는 예술작품이 있는가 하면(*operis pulchritudo*), 예술가의 솜씨 때문에 인정받는 예술작품도 있다고 생각했던 것이다(*mira perfectio artis, subtilis et minuta figuratio*). 중세의 개념적 장치는 이런 면에서 고대의 개념적 장치보다 훨씬 더 발전되어 있었다. 수브틸리스(*subtilis*)나 미루스(*mirus*) 및 미란두스(*mirandus*) 같은 형용사들은 특별히 예술가의 솜씨에 대한 찬탄을 표현할 때 사용되었다. 아르티피키오사 콤포시티오(*artificiosa compositio*)는 예술가의 작업과 솜씨 모두를 찬양할 때 사용되었다.

찬탄을 받는 예술작품에서는 내적 조화와 외적 장식간의 구별이 이루어졌다. 전자는 콤포시티오(*compositio*)나 포르모시타스(*formositas*)라 불렸고, 후자는 오르나멘툼(*ornamentum*)이나 베누스타스(*venustas*)라 불렸다. 이 구별은 특별한 중요성이 있었다.

형식의 미와 표현의 미 사이에도 구별이 있었다. 당시 예술에 반대해서 논쟁이 된 성 베르나르의 한 저작에는 "왜곡된 아름다움(*deformis formositas*)", "아름다운 왜곡(*formosa deformitas*)" 같은 특정 표현들이 나온다. 왜곡되었다 하더라도 변형된 형식은 아름답다. 왜냐하면 표현적이기 때문이다. 여기서 베르나르는 로마네스크 예술을 기술하기 위한 하나의 공식을 제공한 것이다.

중세인은 예술에 대한 감각적 반응과 지성적 반응을 구별했다. 예술의 아름다움은 눈과 영혼(*oculis et animo*) 모두에 영향을 미친다고 말하곤 했다. 이 두 종류의 반응을 구별한 것에는 작품의 재료와 형식간의 구별이 포함되어 있었다. 다음과 같은 표현이 자주 사용되곤 했다. 12세기의 텍스트는 아헨 성당을 "재료와 형식에서" 경외를 불러일으키는 것으로 서술한다.

이론적 기술이라는 전통적 의미에서 예술은 예술가의 실제적 기술과

구별되었다. 아르스라는 용어는 전자를 위한 것이었다. 건축가들에게 기하학을 이용할 것을 권했던 비야르 드 오네쿠르는 그것을 기하의 예술(*art de géométrie*)이라고 부르고, 건축가들의 실제적 기술은 포르케(*force*), 즉 문자 그대로 힘이라고 불렀다.

보다 중요한 구별은 예술작품의 미적 가치와 다른 가치들, 특히 도덕적·종교적 가치간의 구별이었다. 노정의 기베르는 자서전에서 이교도의 조각상들이 종교적 관점에서는 가치가 없지만 비례의 면에서는 올바른 가치를 갖고 있다고 쓰고 있다.[주23]

미를 경험할 수 있는 능력은 경험을 말로 옮길 수 있는 능력과 구별되었다. 전자는 후자를 전제하지 않는다. 키케로가 한때 그랬듯이, 캔터베리의 연대기는 우리가 미를 지각할 수는 있지만 그것을 기술할 수는 없다고 주장했다. 미를 말과 글로 표현하는 것보다는 눈으로 지각하는 능력이 더 크다는 것이다. 우리가 보는 미를 말로 표현할 수 없다는 것은 자주 반복되는 주장이었다. 콤포스텔라에 있는 유명한 문에 관해서 "그 장식은 너무나 장대해서 말로는 서술할 수 없다"라고 말하곤 했다. 이것은 개념적 구별 이상이며 중요한 미학적 개념인 것이다.

예술작품 자체보다도 예술작품이 불러일으키는 **감정**에 대해 쓴 것들이 훨씬 더 많았을 것이다. 건축물의 미는 "기쁨을 주고 힘을 북돋워준다"라고 했다. 아름다운 교회를 보면 슬픔에서 자유로워지고 기쁨으로 가득차게 된다고 했다. 그런 감정에는 두 가지가 있었다. 즐거움과 만족의 감정, 찬탄과 기쁨의 감정이 그것이다. 12세기 말의 한 연대기 기록자는 르망에 있는 비숍의 예배당에 있는 그림들은 눈을 도취시킬뿐만 아니라 그것을 보

주 23 M. Schapiro, "On the Aesthetic Attitude in the Romanesque Art"에서 인용.

는 사람들의 마음까지 황홀하게 만들며, 그것을 보고 기뻐서 "개인적인 문제들까지 잊어버리게" 만들 정도로 관심을 끈다고 쓰고 있다.[8]

10. 미학에서의 논쟁들 이 모든 것을 보면 중세 전성기의 사람들은 예술에 대해 미학적 태도, 즉 때로는 너무 과격해서 중세 시대에는 늘 생생하게 살아있던 종교적 태도와 갈등을 일으킬 정도가 되는 태도를 가지고 있었다는 것을 알 수 있다. 그리고 이로 말미암아 긴장과 갈등, 문제와 논쟁들이 일어났다. 이들 중 세 가지가 특별한 중요성을 가지고 있었는데, 그것은 고대 예술, 사치스러운 예술, 사실적인 예술에 대한 태도에 관련된 것이다.

A 고대 예술, 특히 고대 조각에 대한 태도를 둘러싼 논쟁이 있었는데, 그것은 고대 조각의 미가 찬탄을 불러일으킨 동시에 이교도적인 성격으로 인해 비난받기도 했기 때문이었다. 초기 기독교인들은 이에 관해 전혀 망설이지 않았다. 즉 그리스 신상들을 부수는 것은 삼갔지만 황폐해져버린 이교도 사원들은 무관심하게 지켜보았던 것이다. 그러나 그들 중에도 의견이 다른 목소리가 있었다. 테오도시우스 법전은 고대의 조각상들이 신과 닮은 모습으로서가 아니라 예술작품으로 간주되어야 마땅하다고 충고했다.[주24] 중세 전성기에는 이런 견해들이 좀더 널리 표현되었다. 위에서 인용되었던 노정의 기베르는 고대 조각상들에 종교적인 가치는 없지만 미학적 가치는 있다고 말했다.[9] 실제는 이론과 보조를 맞추어나갔다. 사람들이 더이상 주저하지 않고 큐피드는 천사로, 머리가 셋 달린 키메라는 성 삼위의 상징으로 사용하는 등 이교도의 조각품들을 교회에 두게 된 것이다.

주 24 Text in B 13.

고대 조각에 대한 이런 불확실한 태도는 고대 조각뿐만 아니라 모든 형식의 조각에 대해서도 갈등을 일으켰다. 처음에 기독교인들은 조각 예술을 많이 하지 않았다. 그들에게 조각은 잘못을 돌로 영구화시킨다고 믿었던 고대 조각과 연관되어 있었기 때문이다. 반면 고대의 회화는 숭배와 연결되지 않았고 어떤 경우든 극히 적은 양만 보존되어 있었기에 회화에 대한 중세의 태도는 우호적이었다. 조각과 같은 적대감은 일으키지 않았던 것이다. 서방 세계에서 회화는 그리스도와 성자들을 물감으로 재현하기에 자연스럽고 적절하다고 여겨졌다. 그러나 이교도들이 자신의 신들을 재현한 것처럼 진정한 신을 돌로 재현하는 것에 대한 회의가 제거되기까지는 오랜 시간이 걸렸다.

B 단순한 예술이냐 아니면 웅장한 예술이냐에 대한 문제를 둘러싼 갈등도 있었다. 이 문제는 교회 예술과 연관되어 생겨났지만 당시 대부분의 예술은 어떤 경우든 교회적이었다. 웅장한 예술의 편에서는, 인간이 소유한 가장 빛나는 대상은 신의 덕택이므로 웅장한 예술이야말로 신에게 바치기에 가장 적합하다고 했다. 그러나 반대로 웅장함은 허영의 한 형태인데 적어도 교회 안에서는 허영이 자리잡을 곳이 없었다. 그런 식으로 종교적·도덕적 고려가 서로 충돌을 빚는 두 가지 미학을 낳았다.

다양한 종교적 질서들은 부정적인 미학을 옹호했다. 카르투지오 수도회는 교회를 위해서 금과 은으로 된 장식과 제의, 벽걸이 등을 거부했다.[10] 시토 수도회[주25]는 건축물에 대해서 금욕적인 계획을 가지고 조각과 회화를 금했다.[11] 프란체스코 수도회의 법규는 교회 건축물이 과도하게 커지는 것을 막고, 탑을 건립하는 것을 금지했으며, 스테인드 글라스 사용도 제한

주 25 M. Aubert, *L'architecture cistercienne en France*(1943).

했다.[12] 교회는 단순하고 사치스럽지 않아야 했다. 아름다운 그림 · 조각 · 금박 · 화려한 제의복 · 다채로운 벽걸이 · 스테인드 글라스 창문 · 보석이 박힌 황금 성배 · 채식된 책 등은 꼭 필요해서가 아니라 욕심에서 나온 것이라는 입장이었다.[13]

종교적 질서에 대한 견해는 작가들마다 달랐다.[주26] 아벨라르두스는 기도하는 집에는 필요 이상의 장식이 없어야 한다고 생각했다.[14] 이 견해를 지지하는 사람들은 당시의 교회 건축이 허영되다고 비판했다(오 허영이여, 오 과잉된 것이여라고 알렉산더 넥캠이 외쳤듯이)[주27]. 그들은 주교들의 호화로운 궁전을 비난했다.[15] 그들은 기능적인 예술을 요구했다. 그들은 고대 건축물들도 기독교 시대보다는 더 단순했다고 믿었다. 그들은 물질적 부가 미학적 목적보다 자선을 위해 더 잘 채택되었다고 생각했다.[16] 그 당시 예술에 대해 가해진 가장 유명한 비난은 성 베르나르가 대수도원장 윌리엄에게 보낸 서신에 나오는데, 그 서신은 다음에 언급하게 될 것이다.[주28]

수도원 밖의 비평가들은 미와 예술이란 죽음에 의해 사라지기 때문에 영속적이지 않다는 신학적 견해를 시인했다.[17]

클뤼니의 베네딕트회는 반대되는 의견을 주장했다. 12세기 중엽 생드니의 유명한 대수도원을 지으면서 대수도원장 쉬제르는 하느님의 전당

주 26 V. Mortet, "Hugues de Fouilloi, Pierre le Chantre, Alexandre Neckham et les critiques dirigées contre le luxe des constructions", in: *Mélanges d'histoire offerts à Ch. Bémont* (1913).

27 A. Neckham, *De naturis rerum*. ed. Th. Wright, p.281.

V. Mortet – P. Deschamps, *Recueil des textes relatifs à l'histoire de l'architecture en France au Moyen Age, XII-XIII s.*(1929).

28 Text in K 10 and 11.

은 마땅히 잘 꾸며져야 한다는 입장에서 출발했다.[18] 비싼 재질과 아름다운 솜씨 둘 다 필요했다. 하느님은 정신뿐만 아니라 물질적인 것들로도 섬김을 받아야 한다는 것이었다. 교회의 아름다움은 천상의 아름다움을 미리 맛보는 것이다. 교회는 비록 물질적인 것들로 지어졌지만 정신적인 기쁨을 준다. 교회는 인간을 물질적인 것에서 비물질적인 세계로 옮아가게 하는 것이다.[19]

이런 노선을 주장한 것이 쉬제르 혼자만은 아니었다. 12세기와 13세기에 위대한 교회들을 건축한 사람들은 교회를 "천국으로 들어가는 입구이자 하느님 자신의 궁전"[20]으로 여기고 쉬제르와 같은 노선을 걸었다. "다양한 예술"의 규칙을 집대성한 테오필루스는 그러한 규칙들을 하느님으로부터 온 소중한 선물, 즉 "존경과 은혜의 대상"[21]으로서 격려했다. 교회의 아름다움은 사람들을 기쁨으로 충만하게 한다. 사람들은 본당 회중석을 지나 앞으로 걸어가면서 슬픔을 던져버리고 기쁘고 즐겁게 되는 것이다.

구성(compositio) 대 미(venustas)에 관한 논쟁은 자주 일어났다. 교회 예술이 구성적 탁월함으로 제한되어야 하는가(이것을 문제시한 쪽은 없었다), 아니면 장식이 도입될 수 있고 도입되어야 하는가(시토 수도회의 엄격주의자들이 이것을 문제시했다)? 엄격주의자들이 제시한 대로 다음과 같은 논쟁들도 일어났다. 필연성(necessitas) 대 욕망(cupiditas), 유용성 대 과도함(curiositas).[22] 그들은 예술작품이나 건축물 혹은 그림 등에서 과도한 것이면 무엇이든지 문제시하고 반드시 필요한 것만을 허락했다. 그들의 눈에는 모든 것, 모든 부가물, 모든 장식은 단지 욕심을 채워주는 것에 지나지 않으므로 비난받아야 할 것이었다. 이런 논쟁 뒤에 숨어 있는 동기는 종교적이었지만, 그 결과에는 미학적 중요성이 있었다.

C 세 번째이자 가장 중요한 논쟁은 예술과 실재와의 관계를 둘러싼

논쟁이었다. 덧없이 지나가는 실재는 예술로 재현되어야 하는가, 혹은 예술이 영원한 것을 재현하는 것을 목표로 삼아야 하는가? 덧없는 대상들이 재현된다면 사실적인 형식으로 되어야 하는가 아니면 이상적인 형식으로 되어야 하는가? 초기 기독교 예술가들은 영원한 세계를 꿰뚫어서 상징 및 관습적 기호에 의해 적어도 간접적으로 그것을 묘사하는 데 온갖 노력을 기울였다. 그러나 후에, 특히 중세 전성기에는 그와 다른 태도가 등장했는데, 고대인들의 태도와도 달랐고 초기 기독교인들의 태도와도 달랐다. 이 태도는 현세적 실재에 대한 보다 긍정적인 관점을 반영한 것으로서, 자신들의 종교적 입장에도 불구하고 종교적 예술에서 보존할 가치가 있는 요소들을 세속적 삶에서 발견한 사람들에 의해 채택된 태도였다. 중세 후기의 문화 전체와 마찬가지로 중세 후기의 예술은 더이상 세계로부터의 비상을 반영하지 않고 세계와의 화해 형식(consonantia)을 취했다. 그 이전의 중세 예술은 현세적 대상들을 미의 기호 및 상징으로 재현했다. 중세 후기 예술은 현세적 대상들을 그 자체로 아름다운 것으로 재현했다.

CRYPTIC PAINTING

11. 은밀한 회화 물질적이고 가시적인 미는 카롤링거 문화에서 이미 명예로운 자리를 차지하고 있었지만 그것은 예술의 미라기보다는 자연의 미, 사람과 동식물의 미였다. 그런 것들이 만족의 원천으로서 선하다고 여겨졌다. 예술은 다른 것이라고 생각되었다. 미는 예술에 본질적인 것이 아니고 보다 높은 목적으로 가지고 있었다. 예술이 아름답다면, 예술의 미는 지성적인 것임에 틀림없다고 보았다.

주제가 기호나 상징에 의해서만 전달될 수 있는 예술은 주된 관심이 초월적인 것에 있는 사람에게 적합했다. 기호로 사용된 대상은 그 자체로

아무런 중요성이나 관심이 없었다. 그것을 정확하게 혹은 특징을 잡아서 묘사할 필요는 없었다. 그것은 기억을 불러일으키거나 어떤 생각을 떠올리기 위한 것에 불과했다. 이를 위해서는 정확한 묘사보다는 어떤 도식이 더 낫고 충분했다. 그래서 중세 시대의 회화는 도식을 많이 사용했다. 그것은 기호의 의미가 동의를 얻고 관습적인 일종의 조형적 작법이 되었다. 보는 사람이 그 관습을 이해하면 암호를 해독할 수 있을 것이다.

회화에 대한 이런 도식적이고 은밀한 접근은 예술가가 실재세계를 묘사하는 곳에서도 적용되어, 예술가는 도식에 의해 실재세계를 묘사했다. 그는 일정한 수의 면 및 숫자 유형들을 사용했는데, 그 각각에는 이미 성립된 의미가 있어서 어떤 특징 혹은 감정을 나타내는 기호가 되었다. 제스처 · 동작 · 색채 등도 마찬가지였다. 그러나 도식과 관습은 정해진 역할만 수행할 수 있을 뿐이었다. 그렇게 해서 중세 예술, 회화와 조각 모두가 표준율에 종속되었다.

그러나 실재세계에 대한 관심을 관찰하면 도식과 암호를 파고 들어갈 수 있었다. 도식과 암호는 어느 정도 이런 관찰을 기록하기 위해 만들어진 것이다. 그러므로 중세 예술에서는 거의 순수한 도식에서부터 순수한 자연주의까지 모든 것을 발견할 수 있다. 실재세계에 대한 관심을 가지면 감각적 미에 대한 즐거움이 증가하게 된다. 중세의 회화가 원칙적으로 이념적 목적을 위한 것이었다 하더라도, 중세 회화에는 미학적 목적도 있었다. 예술가는 예지적 미의 이상을 추구하지만, 점점 감각적 미도 더 많이 추구하게 되는 것이다.

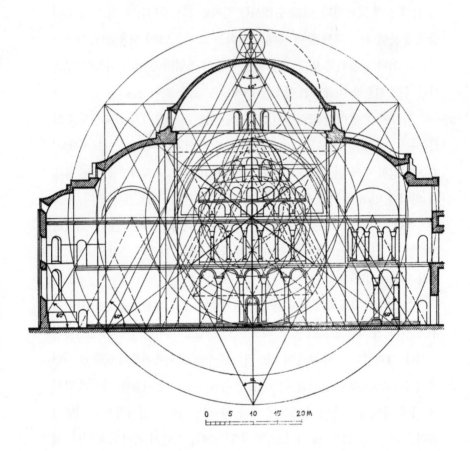

그림 1 콘스탄티노플에 있는 성 소피아 성당의 한 단면도는 설계의 주된 요소들을 구조적으로 결정짓는 가장 바깥쪽의 세 원과 함께 이 공간 개념이 동심원 체계에 잘 맞을 수 있다는 것을 보여준다. 첫 번째 원은 건축물의 기본적인 너비를 결정하며, 두 번째 원은 돔의 가장 높은 점을 결정하고, 세 번째 원은 교회의 중심부분(돔 아래)과 측면(교회 동쪽 끝의 반원 부분) 사이의 경계를 결정짓는다. 만약 삼각형이 교회의 토대이자 돔의 최고점으로 교회의 너비와 함께 구조를 이루었다면, 그 삼각형은 이등변삼각형이 될 것이다.

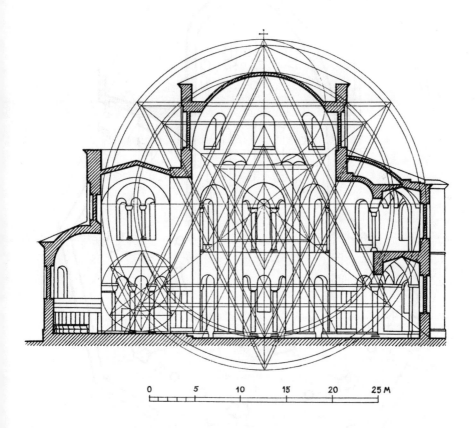

그림 2 아헨에 있는 카펠라 팔라티나: 성 소피아 성당과 비슷한 개념.

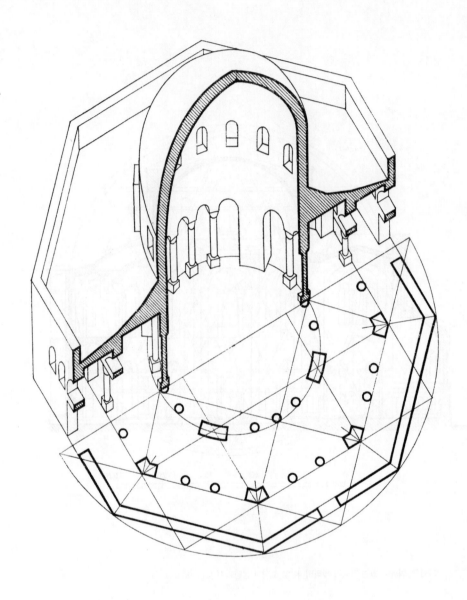

그림 3 라벤나에 있는 산 비탈레 교회의 단면도를 보면: (1) 돔으로 덮힌 중심 내부는 원의 원주를 토대로 하고 있다. (2) 이 원안에 있는 사각형은 중심 기둥의 축을 결정짓는다. (3) 이 사각형의 변을 연장시켜 직각으로 서로 횡단하게 하여 주변 지역의 면들이 위치하는 여덟 개의 점을 결정한다.

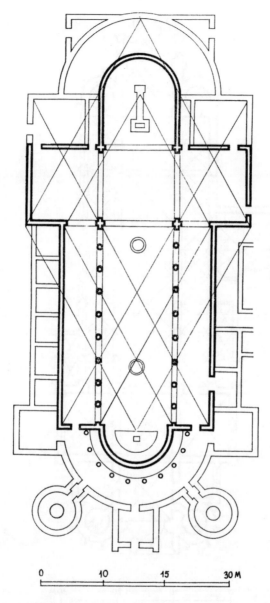

그림 4 성 갈레누스 교회의 평면도는 그 길이가 이등변삼각형에 의해서 결정된다는 것을 보여주는데, 그 삼각형은 교회당 좌우 날개부의 너비를 토대로 하며 삼각형의 끝은 교회 동쪽 끝 반원모양의 중심에 닿는다. 그리고 마찬가지로 이등변삼각형인 두 번째 삼각형은 회중석 세 부분의 너비를 토대로 하며, 삼각형의 변들을 연장시키면 본당 회중석의 너비 및 회중석 중심부와 측면의 관계가 결정된다.

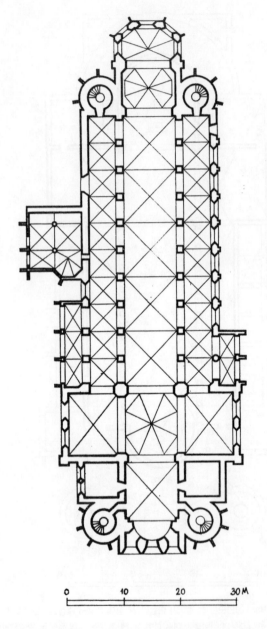

0 10 20 30 M

그림 5 보름스 성당의 평면도는 중세 교회에서 측면 회중석에 있는 사각형 부분이 회중석 중심부의 둥근 천장 부분의 사분의 일이다. 이 비례는 회중석들 상호 간의 관계를 결정짓는다.

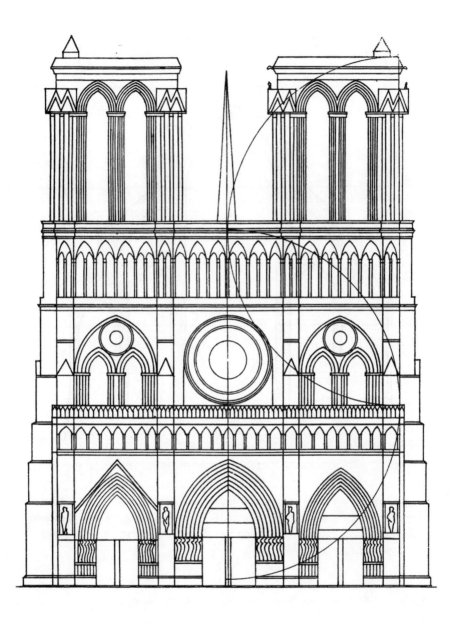

그림 6 파리에 있는 노트르담의 정면도에는 서로 반씩 겹쳐지는 두 개의 사각형으로 해결될 수 있는 비례가 있다. 그 두 사각형이 축을 따라서 반씩 나눠진다면 여섯 개의 사각형이 생긴다. 높이와 너비의 비례는 3:2다.

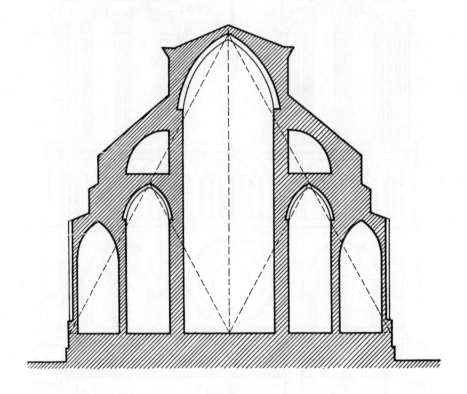

그림 7 볼로냐에 있는 산 페트로니오 교회의 단면도는 교회의 높이가 이등변 삼각형을 토대로 하고 있다는 것을 보여주는데, 이등변 삼각형의 변은 교회의 너비와 같다. 회중석 측면의 높이는 교회 너비의 반을 밑변으로 하는 이등변 삼각형들을 토대로 한다. 나머지 차원들은 정역학, 즉 구조적 부분들에서 힘의 분배 법칙의 요구대로 정해진다.

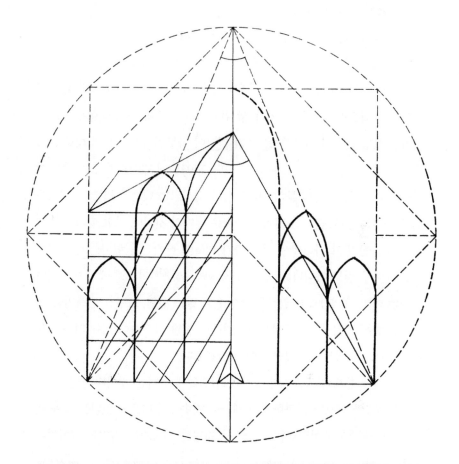

그림 8 밀라노 대성당의 단면도는 고딕 건축가가 교회의 높이를 어떻게 성립시켰는지를 보여준다. 건축가는 교회의 너비를 토대로 해서 그 위에 이등변 삼각형을 올리고, 그 삼각형의 끝은 회중석 중심부의 높이를 가리킨다. 그는 밑변을 여섯 부분을 나누어서 회중석의 너비를 정했다. 회중석 중심부는 이 부분들중 두 부분을 차지하고 측면 회중석 각각 한 부분을 차지한다. 이 구분은 설계의 수직적 요소들을 결정지었다. 더 나아가서 건축가는 밑변 여섯 부분 각각을 둘로 나누어 거기서 기본 삼각형에 평행을 이루는 여섯 개의 이등변 삼각형을 얻는다. 가장 긴 변을 수직선으로 횡단시키면 회중석 전체의 아치를 위한 저항점이 결정된다. — 이 밑그림에 그려진 회중석 측면 위에 양자택일할 수 있는 아치는 고딕 건축가의 방법이 변이를 허용했음을 보여준다. 사실, 밀라노 성당을 건축할 때 여러 가지 다른 변이가 고려되었다. 가운데 아치가 선택되었는데, 그것은 회중석 중심부의 아치를 위한 저항점이 네 번째 사각형위에 있는 아치이며, 회중석 측면을 위해서는 저항점이 두 번째와 세 번째의 사각형 위에 있었다.

12. **기하학적 예술** 중세 시대에는 예술이 보편적인 법칙에 종속되어 있다고 믿었다. 그런 법칙들은 수학적이었다. 그러므로 예술은 일종의 지식이었다. 이런 믿음이 특히 건축에 적용되었다. 이런 견해에 대해 의문이 제기되고 바로잡으려고 하는 논의가 생겨난 것은 나중에 가서야 이루어졌다. 밀라노 성당 건축의 기록[주29]을 보면 건축이 학문인지의 여부에 대한 문제를 토론하는 순간이 기록, 보존되어 있다. 1398년에 벌어진 이 토론에서 이탈리아 건축가들은 건축물의 형식들을 성립시키는 데는 "기하학적 지식을 위한 자리는 없다. 순수한 지식과 예술은 별개의 것이다"라고 말했다.[23] 그러나 부름을 받고 파리에서 간 건축가 미뇨의 생각은 달랐다. "과학 없는 예술은 아무 것도 아니다(*Ars sine scientia nihil est*)."[23a] 이 토론에서 이탈리아인들은 이미 르네상스적 입장을 보여주고 있는 한편, 프랑스 건축가는 전형적인 중세적 입장을 고수했다. 이 견해는 첫째, 예술은 지식에 기초를 두며, 둘째, 그 지식은 수학적인 것이라는 견해다.

이것은 중세 건축물들과 중세의 원전들에서 나온 것이다. 중세의 건축물들을 분석해보면 기하학적 비례들이 계속해서 나오고 있다는 것을 알 수 있다.[그림1-8 주30] 이런 텍스트들에서 저명한 건축가는 저명한 기하학자

(*grand geometrier, espertissimo nella geometria, grand géométricien et expert en chiffre,*

주 29 *Annali della fabrica de Duomo di Milano*, ed. C. Caetano, I, (1877), p.209.

　30 여러 나라 및 여러 세기의 건축물들이 여기에 도해로 나온다 : 콘스탄티노플에 있는 성 소피아 성당(360년부터 지어짐), 라벤나에 있는 산 비탈레(526-547), 아헨에 있는 카펠라 팔라티나(795-805), 스위스의 성 갈레누스에 있는 수도원 교회(816년부터 지어짐), 보름스 성당(1175-1250), 파리에 있는 노트르담(1163년부터 지어짐), 볼로냐에 있는 산 페트로니오(1388-1440), 그리고 밀라노 성당(1386년부터 지어짐). 이런 예들을 보면 입면도 및 입면도와 설계의 관계뿐만 아니라 건축물의 수평적 설계가 기하학에 의해 정해진 비례를 가지고 있었다는 것을 알 수 있다.

czirkilmeister 혹은 *meister geometras*)라고 불렸다. 13세기의 건축가인 비야르 드 오네쿠르는 자신의 계획을 설계하는 데 기하학(*ars de iometrie*)[24]에 의지했다. 그는 자신의 건축 디자인 및 인물과 동물 드로잉에 기하학적 모양을 사용했다. 마찬가지로 15세기의 건축업자이자 작가인 로리처는 석수공에게 올바른 기하학으로 작업하기를 권했다.[25]

건축에는 특별히 기하학에 전력을 바친 수많은 논술들이 중세 후기로부터, 특히 게르만 국가들에서 보존되어 전하고 있는데, 말하자면 1472년의『독일 기하학』이며 마티아스 로리처의『고딕 첨탑 건축법에 관하여 *Von der Fialen Gerechtigkeit*』(1486), 한스 슈무터마이어의『고딕 첨탑에 관한 책 *Fialenbüchlein*』(1490), 로렌츠 라흐너의『기하학 학습 *Unterweisungen und Lehrungen*』(1516), 리비우스의『최고 건축 장인을 위한 삼각형과 정삼각형 작도법 *Der Triangel oder das gleichseitige Dreieck ist der füernehmste hochste Steinmetzgrund*』(c.1548) 등이다. 1500년경으로 추정되는 것으로서 유사하게 금세공인을 위한 패턴도 바슬레에 보존되어 있다.

중세 건축가들이 기하학을 이용한 것은 입증된 사실이지만 그 해석은 수많은 문제를 제기한다.[주31] 1) 기하학이 어느 분야에 적용되었는가? 정

주 31 이 주제를 다룬 방대한 문헌들로부터 선별한 것들

G. Dehio, *Untersuchungen über das gleichseitige Dreieck als Norm gotischer Bauproportionen*(1894).

A. v. Drach, *Das Hüttengeheimnis vom gerechten Steinmetzengrund*(1897).

V. Mortet, "La mesure de la figure humaine et le canon des proportions d'après des dessins de V. de Honnecourt", in: *Mélanges Châtelain*(1910).

K. Witzel, *Untersuchungen über gotische Proportionsgesetze*(1914).

M. Lund, *Ad quadratum, études des bases géométriques de l'architecture religieuse dans l'antiquité et au Moyen Age*(1922).

면의 형태인가, 설계인가? 2) 어떤 기하학적 형식이 사용되었는가? 3) 어떤 목적으로 이용되었는가? 미학적 목적인가 아니면 순수하게 실제적인 목적인가? 건축물을 보다 아름답게 만들기 위해서인가 아니면 단순히 작업을 더 쉽게 하기 위해서인가? 4) 건축가는 기하학적 지식을 어떻게 습득했는가? 학교에서 혹은 비밀단체에서인가? 5) 이 지식의 출처는 무엇인가? 언제 습득되었으며 어떻게 전해졌는가?

A 중세 건축에서는 꼭같은 기하학적 형태와 비례가 전체로서의 한 건축물에 세세한 부분에 이르기까지 계속해서 반복적으로 나타난다. 그것들은 가장 단순한 형태이며 비례다. 건축사가들은 먼저 교회에서 본당 회중

E. Mössel, *Die Proportion in Antike und Mittelalter*(1926).

M. C. Ghyka, *Esthétique des proportions dans la nature et dans les arts*(1927).

E. Durach, *Das Verhältnis der mittelalterlichen Bauhütten zur Geometrie*(1928);

W. Ueberwasser, "Spätgotische Baugeometrie", *Jahresberichte der öff. Kunstsammlungen*(Basel, 1928-1930).-*Nach rechtem Mass*(1933).

O. Kloeppel, "Beiträge zur Wiedererkenntnis gotischer Baugesetzmässigkeiten", *Zeitschrift für Kunstgeschichte*, VIII(1939).

W. Thomae, *Das Proportionsgesetz in der Geschichte der gotischen Baukunst*(1933) (Rev. O. Klenze, in *Zeitschrift für Kunstgeschichte*, IV(1935)).

H. R. Hahnloser, *Villard de Honnecourt*(1935).

F. V. Arens, *Das Werkmass und die Baukunst des Mittelalters*, 8 bis 11 *Jahrhundert*, Diss.(Bonn, 1938).

P. Frankl, "The Secret of Mediaeval Masons", *Art Bulletin*, XXVII(1945).

M. Velte, *Die Anwendung der Quadratur und Triangulatur bei der Grund- und Aufrissgestaltung der gotischen Kirchen*(Basel, 1951).

Th. Fischer, *Zwei Vorträge über Proportionen*(1956).

P. du Colombier, *Les chantiers des cathédrales* (1953).

M. Łodyńska-Kosińska, "O niektórych zagadnieniach teorii architektury w średniowieczu", *Kwartalnik Architektury i Urbanistyki*, IV, 1-2(1959).

석의 높이와 너비 사이에 관계가 정해져 있었음을 주목했다. 그 다음에는 설계와 입면도 및 모든 삼차원에도 정해진 비례가 있었다는 것에 주목했다. 탑에도 본당 회중석과 동일한 비례가 있었다. 그리고 작은 뾰족탑, 괴물상, 꽃모양의 장식 같은 아주 작은 부분에도 꼭같은 비례가 적용되었다. 이런 비례들은 장식적 예술로 나아갔고 제단·성수반·성체 현시대·성배·성물함 등을 디자인하는 데도 사용되었다. 바슬레 금세공인의 패턴은 열 두 가지의 서로 다른 천개를 보여준다. 어느 모로 보나 거기에는 가장 열광적인 환상이 담겨 있으면서도 단순한 기하학적 형태로 구성되어 있다. 그림 9-12 중세 성당의 전체 구조는 어느 작은 한 부분의 비례에서부터 재구성될 수 있다고들 한다.

B 대부분의 경우, 중세 건축 및 장식적 예술의 비례는 다음 두 가지 원리 중 한 가지를 기초로 삼고 있다. 1) 삼각형 분할(*ad triangulum*) 혹은 2) 정사각형 분할(*ad quadratum*). 삼각형 분할에서는 이등변삼각형, 직각삼각형, 피타고라스의 삼각형 등 여러 가지 종류의 삼각형들이 채택되었다.

보통 중세 건축물에서는 이 두 가지 원리 중 하나가 적용되었다. 그러나 밀라노 성당의 건축 기록을 보면 그 두 원리간에 어떤 갈등이 있었던 것이 드러난다. 1386년에는 그 성당이 이등변삼각형의 원리를 토대로 건축되었을 것이라는 가정 위에서 하나의 모델이 만들어졌다. 1391년에는 스토르날로코라는 피사의 한 수학자가 계산을 해달라는 요구를 받고, 회당 중심부가 회당의 양 측면보다 두 배 넓기 때문에 높이 또한 두 배가 되어야 한다는 원칙을 채택했다. 그러나 북부에서 밀라노로 초청되어온 유명한 건축가 앙리 파알러는 사각형에 의한 보다 날씬한 비례를 제안했다. 이것은 이탈리아인들에게 맞지 않았다. 1392년에는 열네 명의 건축가와 기술자들의 회합이 있었다. 그들에게 주어진 문제들 중 하나는 교회가 삼각형이나

그림 9 고딕 기둥의 받침돌들은 네 겹으로 점차 가늘어지면서 원, 정사각형, 삼각형, 정사각형, 그리고 다시 원의 순서로 기초가 놓여졌다. 외견상의 환상이 단순한 기하학적 형태를 토대로 하는 것이다.

그림 10 열두 개의 고딕 천개가 삼각형과 직사각형의 원리로 세워졌다: 투사와 구조.

그림 11 고딕 성찬대의 층계 건축: 왼쪽은 네 단계의 투사, 오른쪽은 삼각형, 사각형, 원에 의한 이런 투사 구조의 원리.

그림 12 십이각형의 고딕 천개의 투사: 왼쪽은 투사도 자체, 오른쪽은 삼각형 네 개와 사각형 세 개로 이루어진 구조.

사각형에 의해 지어져야 하는지의 여부였다. 투표결과 파알러가 이겼고, 성당을 오직 삼각형 또는 삼각형의 형상에 따라, 그리고 그 외에는 어떤 다른 것도 허용하지 않는 방식으로 짓기로 결정했다. 그러나 스토르날로코의 계획도 이등변삼각형에서 피타고라스의 삼각형으로 수정되었다.

그렇게 해서 전통과 수학적 방법은 중세 건축가들이 다른 형식과 계획을 선택하는 것을 막지 못했다. 이탈리아의 취향에 맞는 건축가가 있었는가 하면, 북부의 취향에 맞는 건축가도 있었다. 그리고 삼각형 측량과 사각형 측량에 기초하긴 했지만 고딕의 설계는 로마네스크와는 달랐다.

C 중세 건축의 수학적 토대를 처음 주목했던 19세기의 역사가들은 그것을 미학적으로 해석했다. 그들은 그와 같이 건축하는 이유가 아름다운 결과를 낳기 위한 것이었다는 입장을 취했다. 나중에 그들은 중세 건축에서의 기하학에도 실제적인 기능이 있었음을 깨달았다. 중세의 건축가들에게는 디자인을 실제 건축으로 옮길 만한 적절한 장비나 높이 측정기(經緯儀) · 삼각자 · 컴퍼스 그리고 정확한 측량을 위한 도구가 없었다. 그들이 건축과 디자인을 일치시킬 수 있었다면 그것은 그들이 건축과 디자인 모두에서 지점을 정하고 비례를 결정하는 동일한 기하학적 방법을 적용했기 때문이었다. 그들의 주요 도구는 컴퍼스 한 쌍(보통 줄이 달린 것)이었다. 그들은 그것으로 삼각형 및 사각형 측량을 적용하며 설계도를 그리고 건축물을 세웠다. 그들은 동 — 서 축에서 시작했을 것인데, 여기서부터 회당 중심부의 너비를 하나의 단위로 하면서 투사도를 정했다.

그러나 기술적인 측면이 전부였다고 추정하는 것은 잘못일 것이다. 이탈리아인들과 파알러 간에 있었던 밀라노 토론, 즉 삼각형 측량과 사각형 측량 · 좀더 날씬한 비례와 덜 날씬한 비례 · 북부적 취향과 남부적 취향 사이의 동요 역시 문제가 되었던 것이다. 중세 건축에서 기하학은 두 가지

다른 기능을 가지고 있었다. 한편으로는 비례를 결정하는 편리한 수단이었고, 다른 한편으로는 다른 비례들보다 더 완벽해보이는 비례를 선정하기 위한 것이었다. 예를 들면 사각형 및 일정한 삼각형들의 비례가 가장 완벽하다고 여겨졌다.

덧붙여서 중세의 건축가들이 기하학적 원리에 기초해서 건축물을 세우긴 했지만 건축물에 기하학적 형식을 부여하지는 않았다는 것이 강조되어야 한다. 기하학은 작업의 원리였고, 그 흔적은 실제 작업에서 감춰졌다. 기하학은 건축물의 구조를 결정하는 데 도움이 되었지만 개별·요소들에는 도움이 되지 못했다. 후기 고딕의 풍요로움과 복잡함에서는 기하학적 구조를 발견하기가 어렵다. 여기에서도 가장 단순한 기하학적 형태에 근거해서 선들이 성립되었지만 서로 합쳐지지는 않았고 형식들은 서로 겹쳐져서 매우 복잡하게 되었다. 당시의 기둥이나 성배 자루는 규칙적인 설계를 유지하고 있었지만, 그것은 오각형·칠각형·구각형·사십각형의 설계였다.

D 중세 시대에 기하학은 **4과**(중세 대학의 산술·기하·천문·음악 : 역자) 중의 하나로서 가르쳤던 자유학예였다. 그러나 대부분의 건축가들은 정규 학교를 다니지 않았다. 정규 학교를 다니고 기하학의 지식을 갖춘 사람들에 대한 수요는 많았다. 그들이 필요로 했던 것은 기하학적 형태를 가지고 작업할 수 있는 일반적인 능력이라기보다는 건축에서 유용한 것들을 선택할 수 있는 특별한 능력이었다. 그것은 독일에서 올바른 척도(*rechte Mass*)나 올바른 척도의 적용(*Gerechtigkeit*)이라고 불려지던 것에 관한 문제였다. 이 기술은 **4과**에서 배울 수 없었지만 건축가의 전문지식으로서 길드에 소유되어 남아 있었으며, 길드에 의해 세대에서 세대로 전해졌다. 1268년으로 추정되는 파리 길드의 법규에서 보듯이, 그들은 이 비밀스러운 지식을 방심하지 않고 지켜냈다. 1459년 독일과 스위스 길드 회의에 의해서 성립되고

1498년 황제 막시밀리아누스 1세에 의해 확인받은 원칙들을 보면 비밀이 여기서도 보존되었다는 것을 알 수 있다. 길드의 조합원들은 매년 이 은밀한 정보를 담고 있는 텍스트를 읽었고, 순회하는 조장들은 배신하지 않는다는 맹세를 하도록 명령받았다. 원칙적으로 이것은 직업상의 비밀이었는데, 비록 신비한 지식이긴 했지만 시간이 가면서 신비주의로 물들어갔다. 왜 그것이 그렇게 오랫동안 글로 기록되지 않았는지, 그리고 중세 건축에서 기하학에 관해 남아 있는 논술들이 왜 중세 시대의 끝에서야 나오는지를 그 비밀스러운 본질이 설명해준다. 1486년 논문을 남긴 로리처가 레겐부르크의 대주교 동의를 얻고서야 논문을 쓸 수 있었다고 알려져 있다.

E 기하학적 원리들은 로마네스크나 고딕 시대 동안 중세 건축가들의 소유였으나, 그때에도 새로운 것은 아니었다. 이미 고대 시대에 알려져 있었던 것이다. 중세의 건축가들은 비트루비우스를 통해서 그것들을 습득하게 되었을 것이다. 비트루비우스는 자신의 저작 9권에서 완벽한 사각형과 삼각형을 언급했는데, 그것은 카롤링거 왕조 시대 이래 잘 알려져왔던 것이다(오늘날에도 그에 관한 54편의 중세 필사본이 남아 전하고 있다). 그에게 있어서 삼각형과 사각형은 중세 후기의 건축에서 특권을 가진 위치에 있었다.

그러나 이 전통은 훨씬 더 뒤로부터 시작되었다. 피타고라스 학파는 이와 동일한 기하학적 형태들을 가장 완벽하다고 간주했으며, 플라톤의 권위 위에서 그런 형태들의 예외적인 특질에 대한 믿음이 확립되었다. 거기서부터 비트루비우스를 거쳐 중세에 이르게 된 것이다.[주32] 비트루비우스는 "플라톤은 기하학적 방법으로 정사각형의 넓이를 갑절로 늘렸고", "피

주 32 P. Frankl, "The Secret of the Mediaeval Masons", *Art Bulletin*(1945).

타고라스는 어떻게 도구의 도움없이 직각을 그렸는지, 장인의 대단한 노력이 있어야 이루어지던 것을 어떻게 이루어내게 되는지 보여주었다"라고 말한다. 사각형 측량과 삼각형 측량에 의해서 비트루비우스는 건축 기술을 용이하게 만들고 싶어했고 또한 이런 방법들에 보다 깊은 의미를 부여했다. 그는 이렇게 말한다. "피타고라스는 아테네의 영감으로 이런 발견을 했다는 것을 의심치 않았다." 그렇게 해서 중세 시대에는 기하학의 원리를 예술에 적용시키는 것이 영감을 받은 신비한 지식이라고 믿게끔 되었다.

고대 초기부터 중세 후기에 이르기까지 지지를 받았던 수학적 원리들이 기본적으로 사각형과 삼각형의 일반적 원리들이긴 했지만, 보다 전문적인 원리들도 적용되었다. 한 가지 예를 들어보자. 후에 교황 실베스테르 2세가 된 오리야크의 제르베르는 1000년경에 쓴 『기하학 *Geometry*』에서 기둥은 바닥으로부터 높이의 칠분의 일이고, 위로부터는 높이의 팔분의 일이라는 고대의 가르침에 대해 상술했다.^{주33} 고대와 중세를 통해 이 원리들은 이론가들에 의해 증명되었을 뿐 아니라 예술가들에 의해 적용되었다. 그것들은 언제나 동일한 원리였다. 로마네스크와 고딕 성당들은 도리스식 및 이오니아식 신전과는 매우 달랐지만 그 성당을 건축한 건축가들은 비슷한 비례를 적용했고 피타고라스의 삼각형 및 플라톤의 사각형에 동일한 특권적 지위를 부여했다. 르네상스의 저술가 케사리아누스는 고딕 성당을 비트루비우스의 가르침을 적용한 예로서 인용한다.

F 화가와 조각가들 역시 대상, 특히 인간의 형태를 재현할 때 기하학적 도형들을 사용했다. 그 수많은 예를 13세기로 추정되는 비야르 드 오네

주 33 V. Mortet, *La mesure de colonnes à la fin de l'époque romane*(1900).

쿠르의 선집에서 찾을 수 있다. 이 선집에는 열여섯 개의 사각형을 토대로 나누어진 특징적인 얼굴이 있다. 사각형이나 원 혹은 오각형 속에 새겨진 얼굴들도 있다. 형태가 삼각형으로 이루어진 서 있는 인물들도 있고, 네 개의 삼각형으로 이루어진 개도 있으며, 삼각형 하나와 직사각형 하나로 이루어진 양도 있고, 반원으로 이루어진 타조들도 있다.그림 13-17

중세 예술가들이 했던 것이 그리스인들이 했던 것과 동일한 것같이 보이지만, 사실상 동일하지는 않았다. 그리스인들은 인간의 실제 비례를 예술에 적용시키기 위해 계산했지만, 중세의 예술가들은 실재와 일치하지는 않으면서도 예술에 적용되어야 하는 그런 비례를 산출해내었다.주34 고대인들은 측량했던 반면, 중세의 건축가들은 고안했다. 말하자면 고대인들이 측량을 토대로 계산했다면, 중세의 예술가들은 지시와 도식을 토대로 계산했다는 것이다.

중세 시대의 기하학적 도식은 추상적 회화와는 아무런 관계가 없었다는 것에 주목해야 한다. 정반대로, 중세의 도식들은 사실적 회화 및 신체의 주요 측량지점을 사실적으로 분배하는 데 도움을 주려는 의도가 있었다. 비야르는 자신의 작업을 더 쉽게 하기 위해 기하학을 이용했다.주35 그러나 그의 의도는 확실히 더 심오해졌다. 세계는 기하학적으로 지어졌고, 예술이 실재에 가까이 다가가서 보다 진실되고 아름답게 될 수 있는 것은 기하학에 의해서만 가능하다는 신념을 토대로 삼고 있었던 것이다.

G 중세의 예술가나 건축가 혹은 화가들은 기원에 대해서도 잘 모른

주 34 E. Panofsky, "Die Entwicklung der Proportionslehre als Abbild der Stilentwicklung", *Monatshefte für Kunstwissenschaft*, IV(1921). 영어로는: *Meaning in the Visual Arts* (New York, 1955).

35 H. R. Hahnloser, *Villard de Honnecourt*(1935).

그림 13 비야르 드 오네쿠르의 드로잉을 보면 그가 어떻게 원과 사각형, 삼각형을 토대로 사람 얼굴의 비례 및 동물의 비례를 정했는지 알 수 있다.

그림 14 비야르 드 오네쿠르의 드로잉을 보면 그가 어떻게 기하학적 형태를 기초로 하여 인간 형상의 비례 및 전체 집단의 비례를 정했는지 알 수 있다.

그림 15 비야르 드 오네쿠르의 드로잉들.

그림 16 사람 얼굴을 장식한 비야르 드 오네쿠르의 드로잉들.

그림 17 비야르 드 오네쿠르가 사각형의 원리로 확립시킨 얼굴의 비례

채 플라톤의 수학적 미학 사상을 이용했다. 그러나 12세기부터 미학 관련 저술가들, 특히 아주 상당한 역사적 지식을 갖추고 플라톤의 저술에 익숙했던 샤르트르의 신학자들은[주36] 의식적으로 그렇게 했다. 건축가들이 플라톤의 원리를 토대로 건축물을 지은 것과 같이, 신학자들은 미에 관한 플라톤적 사색을 전개시켰다. 그들은 신성한 건축가에 의해 기하학적 원리를 토대로 지어진 우주의 음악적, 건축적 조화에 깊이 생각했다. 그들은 또한 그런 기하학적-신학적 사색으로부터 예술은 우주의 질서를 부인할 수 없고 그렇기 때문에 대자연 속에 있는 것과 동일한 수학적 비례를 적용해야 한다는 결론을 도출해 내기도 했다.

중세의 예술 및 예술론은 대부분 종교적인 성격을 가지고 있었다. 그러나 종교적 테두리 안에서도 어떤 미학적 태도, 즉 미를 추구하고 미에 대해 찬탄을 보내는 태도를 위한 여지는 있었다. 중세 시대는 예술이 보편적 법칙에 종속되어 있다고 믿었다. 예술은 도덕적 선을 섬기면서 진리를 지켜야 하고 스스로 세계의 수학적 법칙에 맞추어야 했다. 그러나 이 테두리 안에도 예술적 자유의 여지는 있었다. 두란두스는 성서의 장면들도 "화가 마음대로 묘사될 수 있다"[26]고 쓴 바 있다.

주 36 O. v. Simson, 'Wirkungen des Christlichen Platonismus auf die Entstehung der Gotik', in the collective work *Humanismus, Mystik und Kunst in der Welt des Mittelalters*, ed. J. Koch(1953).

O. v. Simson, *The Gothic Cathedral, Origins of Gothic Architecture and the Medieval Concept of Order*(1956).

THEOPHILUS THE PRESBYTER, Schedula
diversarum artium, Lib. I praef. (Ilg, pp. 9-11).

1. Illic invenies quicquid in diversorum colorum generibus et mixturis habet Graecia; quicquid in electrorum operositate sive nigelli varietate novit Tuscia, quicquid ductili vel fusili, seu interrasili opere distinguit Arabia; quicquid in vasorum diversitate, seu gemmarum ossiumve sculptura decorat Italia; quicquid in fenestrarum pretiosa varietate diligit Francia; quicquid in auri, argenti, cupri et ferri, lignorum lapidumque subtilitate sollers laudat Germania.

장로 테오필루스, 다양한 예술 일람표, Lib. I praef.(Ilg, pp.9-11). 예술의 넓은 지평

1. 여기서 그리스인들이 여러 가지 다양한 색채들 및 그것들을 혼합해서 얻은 모든 것을 보게 된다. 토스카나에서 에나멜로 뒤덮거나 다양한 종류의 에나멜을 제작하는 방식으로 알고 있는 모든 것. 아라비아가 망치로 두들기거나 주물로 뜨거나 무늬를 양각하여 제작한 방식에서 두드러지는 모든 것. 귀금속이나 뼈로 만든 조각 및 용기 등의 다양함에서 이탈리아를 찬탄하는 모든 것. 사치스럽게 다양한 유리 작업 등과 같이 프랑스를 열정적으로 바쁘게 했던 모든 것. 정교한 독일이 금, 은, 구리, 철, 나무, 돌 등을 섬세하게 다루는 작업에서 자부심을 느꼈던 모든 것.

LIBER DE MIRACULIS S. JACOBI, vol. IV, p. 16, between 1074 and 1139 (P. Fita, 1881).

2. In eadem vero ecclesia nulla scissura vel corruptio invenitur; mirabiliter operatur; magna, spatiosa, clara; magnitudine condecenti, latitudine, longitudine et altitudine congruenti; miro et ineffabili opere habetur. Quae etiam dupliciter velut regale palatium operatur. Qui enim sursum per naves palatii vadit, si tristis ascendit, visa optima pulchritudine ejusdem templi, laetus et gavisus efficitur.

성 야코부스 교회의 경이에 관한 책, vol. IV, p.16, 1074와 1139 사이(P. Fita, 1881). 건축의 특질들

2. 이 교회(콤포스텔라에 있는 성 야코부스 교회)에는 흠이나 결점이 없고, 놀랄만한 인상을 준다. 우선 대단히 크고 넓으며 밝다. 크기 · 너비 · 길이가 다 알맞으며 높이가 적절하다. 교회는 놀랍고도 말로 표현하기 어려운 솜씨로 지어졌다. 그리고 왕궁과도 같이 이중의 효과를 가지고 있다. 누구든 이 교회의 회당 중심부를 걸어 지나가노라면, 슬퍼하며 들어왔다 하더라도 이 교회가 가진 최고의 미를 보고는 즐겁고 기쁘게 된다.

JAN DŁUGOSZ, Historiae Polonicae I (A. Przezdziecki, 1873, vol. I, p. 70).

2a. Principatus Polonorum gubernacula unicae filiae Gracci, quae Wanda, quod hamus in Latino sonat, nominabatur, Polonorum universali consensu delata sunt... Accedebat for-

얀 들루고스츠, 폴란드 역사 I(A. Przezdziecki, 1873, vol. I, p.70). 미의 힘

2a. 폴란드인들을 지배하는 군주의 권력이 국민적 합의에 따라 "낚싯줄"을 뜻하는 완다로 불리

mae tantus decor et omnium lineamentorum tam venusta speciositas, ut omnium intuentium in se mentes affectionesque solo aspectu converteret, natura dotis suae munera prodiga largitate in illa effundente. Unde et ab ipsa formae pulchritudine id nomen nacta erat, cum rutilantia speciei suae singulos quasi hamo in sui amorem admirationemque converteret, venusto vultu, aspectu decoro, eloquens in verbis atque omni pulchritudine composita, auditoribus dulce praebebat alloquium.

는 크라쿠스의 외동딸에게 주어졌다. 그 이유 중 한 가지는 그녀의 대단한 아름다움 및 매우 유쾌한 용모였는데, 풍부한 넉넉함 속에 깃든 본성이 그녀에게 그런 은사를 쌓아올려서 누구든지 그녀를 보기만 해도 마음이 끌릴 정도였다. 그래서 그녀의 아름다움 자체로 인해 이름까지 얻게 되었던 것이다. 홀릴 듯한 용모와 함께 그녀는 낚싯줄로 모든 사람들을 끌어당기고 넋을 빼앗아, 그녀를 사랑하고 찬미하게 만들었다. 그녀의 용모는 매력적이고 아름다웠고, 모든 미를 결합해놓은 상태로 말도 유창했으니 그녀가 말을 하면 듣는 사람들은 달콤함으로 충만되었다.

CHRONICON S. BENIGNI DIVIONENSIS, between 1001 and 1031 (Mortet, p. 26).

3. Cujus artificiosi operis forma et subtilitas non inaniter quibusque minus edoctis ostenditur per litteras: quoniam multa in eo videntur mystico sensu facta, quae magis divinae inspirationi quam alicuius debent deputari peritiae magistri.

디종의 성 베니그누스 교회 연대기, 1001과 1031 사이(Mortet, p.26), 형식의 상징주의

3. 이 예술작품의 형식과 기술은 작술에 의해서 소수의 잘 교육받은 사람들에게 받아들여질 수 있게 제대로 만들어졌다. 구성요소 중 많은 수가 어떤 비밀스런 의미를 가진 것처럼 보이고 장인의 경험보다는 신적인 영감의 덕분으로 돌려야 할 것들이기 때문이다.

PIERRE DE ROISSY, Manuale de mysteriis ecclesiae (Mortet-Deschamps, p. 185).

4. Lapides quadrati significant quadraturam virtutum in sanctis quae sunt: temperantia, justitia, fortitudo, prudentia.

로와시의 피에르, 교회의 신비에 관한 편람, p.185).

4. 사각형의 돌은 성인들이 소유했던 4대 미덕의 사각형, 즉 절제·정의·용기·분별의 사각형을 의미한다.

WILLIAM DURANDUS, Rationale Divinorum Officiorum, I, 3, 21 and 22.

5. Flores et arbores cum fructibus (in ecclesiis depinguntur) ad representandum fructum bonorum operum ex virtutum radicibus prodeuntium. Picturarum autem varietas virtutum varietatem designat... Virtutes vero in mulieris specie depinguntur: quia mulcent et nutriunt. Rursus per caelaturas, quae laquearia nominantur, quae sunt ad decorem domus,

두란두스, 전례의식에 있어서의 라티오날레,

I, 3, 21과 22.

5. 꽃과 나무들은 덕의 뿌리에서 자라는 선한 작품의 과실을 재현하기 위해 (교회에서 묘사된다). 그리고 그림의 다양함은 덕의 다양함을 뜻한다. 덕은 여성의 형식으로 묘사된다. 왜냐하면 덕은 기쁨을 불러일으키고 음식을 제공해주기

simpliciores Christi famuli intelliguntur, qui ecclesiam non doctrina, sed solis virtutibus ornant.

때문이다. 또 건축물의 미를 고려해서 만들어진 "라케아리아"라고 하는 천장에는 그들의 학식에 의해서가 아니라 미덕에 의해서만 교회를 장식하는 그리스도의 덜 학자다운 종들이 나타나 있다.

GESTA ABBATUM TRUDONENSIUM, 1055–8 (PL 173, c. 318, Mortet, p. 157).

6. Erat... hujus ecclesiae fabrica, ut de ipsa sicut de bene consummatis ecclesiis congrue secundum doctores diceretur, quod ad staturam humani corporis esset formata. Nam habebat et adhuc habere cernitur, cancellum, qui et sanctuarium, pro capite et collo, chorum stallatum pro pectoralibus, crucem ad utraque latera ipsius chori duabus manibus seu alis protensam pro brachiis et manibus, navem vero monasterii pro utero, et crucem inferiorem aeque duabus alis versus meridiem et septentrionem expansam pro coxis et cruribus.

트렌트 대수도원장의 저작들, 1055-8(PL 173, c. 318, Mortet, p.157).

6. 이 교회 건축물은 잘 마무리된 교회들처럼 박사들의 의견에 맞추어 인체를 모델로 삼아 이루어졌다고들 하는 그런 것이다. 성소에는 머리와 목 모양의 난간이 있고 성가대석은 흉곽 모양으로 되어 있으며 교회 좌우 날개부분은 팔과 손 모양으로 된 소매나 날개처럼 성가대의 양 측면이 확장되어 있다. 그리고 본당 회중석은 가슴 모양으로 되어 있으며 아래쪽에 있는 날개 부분은 허벅지와 정강이 모양으로 되어 양 날개가 북쪽과 남쪽을 가리키고 있다.

HONORIUS OF AUTUN, De gemma animae, I, § 141 (Mortet-Deschamps, p. 16; PL 172, c. 588).

7. Corona ob tres causas in templo suspenditur: una — quod ecclesia per hoc decoratur, cum ejus luminibus illuminatur; alia — quod ejus visione admonetur, quia hi coronam vitae et lumen gaudii percipiunt, qui hic Deo devote serviunt; tertia — ut caelestis Hierusalem nobis ad memoriam revocetur, ad cujus figuram facta videtur.

오텅의 호노리우스, 영혼의 보석, I, 141(Mortet-Deschamps, p.16; PL 172, c. 588).

예술의 여러 가지 책무

7. (코로나라고 불리는) 가지촛대가 교회에 걸려 있는 이유는 세 가지다. 첫째 불을 밝혀서 교회를 장식하기 위한 것, 둘째 그 촛대를 봄으로써 하느님을 독실하게 섬기는 사람들이 삶의 영광과 기쁨의 빛을 받는다는 것을 가르치기 위한 것, 셋째 그 촛대의 패턴대로 만들어진 것 같은 천상의 예루살렘을 우리에게 상기시켜 주기 위한 것이다.

CHRONICLE OF THE LE MANS BISHOPRIC, between 1145 and 1187 (Mortet, p. 166).

8. Imagines tamen ibi pictae (in capella), ingenio admirabili viventium speciebus expressius confortatae intuentium non solum oculos,

르망 주교직의 연대기, 1145년과 1187년 사이 (Mortet, p.166). 예술의 강력한 효과

8. 흔치 않은 재능으로, 생명체의 형태를 담고 있다는 이유에서 보다 강력한 효과를 가지고, 눈뿐

sed etiam intellectum depredantes, intuitus eorum in se adeo convertebant, ut ipsi suarum occupationum obliti in eis delectarentur.

만 아니라 보는 사람들의 마음까지 빨아들이는 교회 그림들은 보는 사람들이 개인사를 잊고 그 안에서 기뻐할 정도까지 시선을 끌어들인다.

CHRONICLE OF THE MONASTERY OF ST. GERMAIN D'AUXERRE, § XVII, 1251-78 (Mortet-Deschamps, p. 76).

Aedificiorum jucunda amoenitas hominis corporea sustentat et recreat, corda laetificat et confortat.

오세르 생 제르맹 수도원의 연대기, XVII, 1251-78(Mortet-Deschamps, p.76).

즐거움을 주는 건축물의 아름다움은 인체를 기운나게 하고 신선하게 하며 마음을 기쁘게 하고 강하게 한다.

GUIBERT OF NOGENT (de Novigento), De vita sua, I, 2 (PL 156, c. 840).

9. Laudatur itaque in idolo cujuslibet materiei partibus propriis forma conveniens, et licet idolum ab Apostolo, quantum spectat ad fidem, nil appellatur (I Cor. VIII, 4), nec quidpiam profanius habeatur, tamen illa membrorum apta deductio non abs re laudatur.

노정의 기베르(de Novigento), De vita sua, I, 2(PL 156, c. 840). 예술의 종교적 가치와 예술적 가치

9. 다양한 재료로 만들어진 이교도상들은 부분들의 비례를 잘 맞추었다는 이유로 칭송받는다. 신앙의 입장에서 말한다면, 이 상들은 열두 제자들에 의해서 아무 것도 아닌 것으로 불리며 그보다 덜 신성한 것은 없지만, 구성부분들이 적절히 이루어져 있는 것은 일정한 정당화를 거치면 칭송받는다.

ANNALES ORDINIS CARTUSIENSIS, § XL (PL 143, c. 655, Mortet, p. 357).

10. De ornamentis. Ornamenta aurea vel argentea, praeter calicem et calamum, quo sanguis Domini sumitur, in ecclesia non habemus; pallia tapetiaque relinquimus.

카르투지오회의 연례 지침, XL(PL 143, c. 655, Mortet, p.357). 장식적 예술에 대한 반대

10. 장식에 관해서. 교회에는 우리 주님의 피를 마시는 성찬배 이외에는 금이나 은 장식이라고는 없다. 우리는 미사복과 벽걸이 천을 포기했다.

INSTITUTA GENERALIS CAPITULI CISTERCIENSIS: from 1138, art. 20 (Nomast. Cist. 1892, p. 217).

11. Sculpturae vel picturae in ecclesiis nostris seu in officinis aliquibus monasterii, ne fiant, interdicimus: quia dum talibus intenditur, utilitas bonae meditationis vel disciplina religiosae gravitatis saepe neglegitur; cruces tamen pictas, quae sunt ligneae, habemus.

시토회 총회 문서록: from 1138, art. 20 (Nomast. Cist. 1892, p.217).

11. 우리는 교회와 수도원 건축물에서 조각과 그림을 금지시켰다. 우리의 관심이 이같은 것에 집중되면 선한 명상의 유용함과 종교적 위엄을 지닌 계율이 무시당하곤 하기 때문이다. 그러나 우리는 나무 십자가에 그림을 그린 적도 있다.

MINORITE STATUTE from 1260 (Mortet-Deschamps, p. 285).

12. Cum autem curiositas et superfluitas directe obviet pauperitati, ordinamus quod edificiorum curiositas in picturis, celaturis, fenestris, columnis et hujusmodi, aut superfluitas in longitudine, latitudine et altitudine secundum loci conditionem arctius evitetur. ... Campanile ecclesiae ad modum turris de cetero nusquam fiat; item fenestrae vitreae ystoriatae vel picturatae de cetero nusquam fiant, excepto quod in principali vitrea, post maius altare chori, haberi possint imagines Crucifixi, beatae Virginis, beati Joannis, beati Francisci et beati Antonii tandem.

DIALOGUS INTER CLUNIACENSEM MONACHUM ET CISTERTIENSEM (Martène-Durand, c. 1584).

13. Pulchrae picturae, variae caelaturae, utraeque auro decoratae, pulchra et pretiosa pallia, pulchra tapetia, variis coloribus depicta, pulchrae et preciosae fenestrae, vitreae saphiratae, cappae et casulae aurifrigiatae, calices aurei et gemmati, in libris aureae litterae. Haec omnia non necessarius usus, sed oculorum concupiscentia requirit.

PETER ABELARD, Epistola octava ad Heloisam (Cousin I, 179; Mortet-Deschamps, p. 44).

14. Oratorii ornamenta necessaria sint, non superflua; munda magis quam pretiosa. Nihil igitur in eo de auro vel argento compositum sit praeter unum calicem argenteum, vel plures etiam si necesse sit. Nulla de serico sint ornamenta, praeter stolas aut phanones. Nulla in eo sint imaginum sculptilium.

Minorite Statute from 1260(Mortet-Deschamps, p.285).

12. 헛된 추구와 사치는 가난과 직접 갈등을 일으키기 때문에, 그림 · 조각 · 창문 · 기둥 등과 같은 것들의 사치는 건축물에서 절대적으로 피해야 하며 주어진 조건에서 과장된 길이 · 너비나 높이 등도 마찬가지다 … 탑의 형식에서 어디에도 종루가 있어서는 안 된다. 또 성찬대 위의 주 창문에 십자가의 그리스도, 축복받은 성모 마리아, 성 요한, 성 프란체스코, 성 안토니우스 등과 닮은 모습이 있는 것을 제외하고는 여러 층으로 되거나 그림이 그려진 스테인드 글라스가 있어서도 안 된다.

클뤼니 수도원과 시토 수도원간의 대화 (Martène-Durand, c. 1584).

13. 모두 아름답고 값비싸게 금박을 입힌 아름다운 그림과 다양한 조각들, 여러 가지 색깔로 칠한 아름다운 벽걸이 천과 아름답고 값비싼 창문들, 사파이어로 칠한 스테인드 글라스 창, 황금으로 짠 미사복과 사제복, 귀금속이 박힌 성찬배와 책 속의 금박활자들 — 이 모든 것이 필요가 아닌 눈의 탐욕이 요구한 것이다.

페트루스 아벨라르두스, 헬로이제에게 보낸 여덟 번째 편지 (Cousin I, 179; Mortet-Deschamps, p.44).

14. 교회 장식은 꼭 필요하며 지나쳐서는 안 되고 값비싸기보다는 적당해야 한다. 그러므로 어느 하나라도 금이나 은으로 만들어져서는 안 된다. 꼭 필요하다면 한 개 혹은 몇 개의 은 성찬배 정도는 예외로 할 수 있다. 그리고 어디에도 비단으로 된 장식이 있어서는 안 된다. 몇몇 제의예복은 예외다. 그리고 어떠한 우상도 있어서는 안 된다.

HUGH OF FOUILLOI, De claustro animae, II, 4 (PL 176, c. 1019 s.).

15. O mira, sed perversa delectatio!... Aedificia fratrum non superflua sint, sed humilia: non voluptuosa, sed honesta. Utilis est lapis in structura, sed quid prodest in lapide caelatura? Utile hoc fuit in constructione Templi, erat enim forma significationis et exempli. Legatur *Genesis* in libro, non in pariete.

푸이요와의 후고, 영혼의 빗장, II, 4

(PL 176, c. 1019 s.).

15. 오 놀라우나 잘못된 기쁨이여 … 같은 교단의 건축물들은 사치스러워서는 안 되고 검소해야 한다. 그리고 기쁨이 아니라 덕에 봉사해야 한다. 돌은 건축물에서 유용하지만 돌로 된 조각은 왜 인가? 그것들은 신전 건축에 유용하다. 왜냐하면 거기에는 상징이 포함되어 있고 하나의 본보기 구실을 하기 때문이다.『창세기』는 책의 형식으로 읽혀져야지, 벽에 걸려서 바라보게 되어서는 안 된다.

HONORIUS OF AUTUN, De gemma animae, I, § 171 (Mortet-Deschamps, p. 18).

16. Itaque bonum est ecclesias aedificare, constructas vasis, vestibus, aliis ornamentis decorare; sed multo melius est eosdem sumptus in usus indigentium expendere et censum suum per manus pauperum in coelestes thesauros praemittere, ibique donum non manufactum, sed aeternum in caelis praeparare.

오텅의 호노리우스, 영혼의 보석, I, 171 (Mortet-Deschamps, p. 18).

16. 교회를 짓는 일은 선한 일이다. 교회가 지어질 때, 그릇과 벽걸이, 기타 장식물로 교회를 꾸미는 것도 좋은 일이다. 그러나 그런 부를 가난한 사람들의 이익을 위해 사용하고, 개인의 재산이 가난한 사람들의 손을 통해 하늘의 창고로 들어가서 인간의 손으로 만들어진 자리가 아니라 영원한 자리를 예비하는 것이 훨씬 더 좋은 일이다.

HELINAND OF FROIDMONT, Vers de la mort (F. Wulff & E. Walberg, v. 97 f.).

17. Que vaut quanque li siecles fait? Morz en une eure tot desfait... Que vaut biautez, que vaut richece, Que vaut honeurs, que vaut hautece Puisque morz tot a sa devise.

프루아몽의 엘리낭, 죽음의 시(F. Wulff & E. Walberg, v. 97 f.). 미의 허망함

17. 현세의 것들이 무슨 가치가 있는가? 죽음은 현세의 것 모두를 한 시간 후에 파멸시킨다. 미와 부가 무슨 가치가 있는가? 명예와 지위가 무슨 가치가 있는가? 죽음이 그 모두를 산산조각으로 흩어놓는데.

SUGER, ABBOT OF ST. DENIS,
De administratione, XXXIII
(Panofsky, pp. 64-66).

18. Mihi fateor hoc potissimum placuisse, ut quaecumque cariora, quaecumque carissima sacrosanctae Eucharistiae amministrationi super omnia deservire debeant... Ad subreptionem sanguinis Jesu Christi vasa aurea, lapides pretiosi, quaeque inter omnes creaturas carissima, continuo famulatu, plena devotione exponi debent. Opponant etiam qui derogant, debere sufficere huic amministrationi mentem sanctam, animum purum, intentionem fidelem. Et nos quidem haec interesse praecipue proprie, specialiter approbamus. In exterioribus etiam sacrorum vasorum ornamentis... in omni puritate interiori, in omni nobilitate exteriori debere famulari profitemur.

SUGER, ABBOT OF ST. DENIS,
De administratione, XXXIII
(Panofsky, pp. 60-64).

19. Tabulam miro opere sumptuque profuso... tam forma quam materia mirabili anaglifo opere, ut a quibusdam dici possit "materiam superabat opus", (Ov. Metam., II, 5)... extulimus. Et quoniam tacita visus cognitione materiei diversitas, auri, gemmarum, unionum, absque descriptione facile non cognoscitur, opus quod solis patet litteratis, quod allegoriarum jucundarum jubare resplendet, apicibus literarum mandari fecimus... Unde cum ex dilectione decoris domus Dei aliquando multicolor, gemmarum speciositas ab extrinsecis me curis devocaret, sanctarum etiam diversitatem virtutum, de materialibus ad immaterialia transferendo, honesta meditatio insistere persuaderet, videor videre me quasi sub aliqua extranea orbis terrarum plaga, quae nec tota sit in terrarum faece nec tota in coeli puritate, demorari, ab hac etiam inferiori ad illam superiorem anagogico more Deo donante posse transferri.

쉬제르, 생 드니의 수도원장, 관리론, XXXIII
(파노프스키, pp.64-66).
신은 외적인 미로 공경받기도 해야 한다

18. 나는 보다 가치있고 가장 가치있는 모든 것들은 최우선적으로 영성체의 집행을 위해 사용되어야 한다고 생각하므로 고백한다. 예수 그리스도의 피를 받기 위한 황금잔, 귀금속 그리고 창조에서 가장 가치있는 모든 것이 최고의 영예와 완전한 헌신으로 나타나야 한다. 우리의 반대자들은 경건한 마음, 순수한 가슴, 신실한 의도면 충분하다고 항변한다. 그리고 우리 역시 이것들이 가장 중요한 것임을 특별히 인정한다. 그러나 성찬배의 외부 장식, 모든 내적 순수함, 외적 광휘 등으로도 경의를 표해야 한다고 우리는 주장한다.

쉬제르, 생 드니의 수도원장, 관리론, XXXIII
(파노프스키, pp.60-64).
미는 마음을 비물질적 영역으로 고양시킨다

19. 놀라운 솜씨와 풍부한 광휘로 이루어진 (생 드니에 있는 교회의) 제단을 형식과 재료에 있어서 너무나 놀랄 만하게 고상하도록 만든 나머지, 어떤 사람들은 "작품이 재료를 능가한다"(Ov. Metam., II, 5)고 말하기까지 한다. 시각적 인지의 침묵 때문에 서술이 없이는 황금·보석·진주 등 재료의 다양함을 알아차리기가 쉽지 않아서 우리는 그 작품에 대한 감각을 얻고자 노력했는데, 그런 감각은 오직 교육받은 이들에게만 이해가능하며 작술에서 표현된 즐거운 알레고리의 광채로 빛나는 것이다. 나는 하느님께서 거하시는 집의 아름다움을 보고 기뻐했는데, 그 보석들의 여러 가지 색채와 좋은 모양새는 나로 하여금 외적 근심을 떨쳐버리게 하고 나를 물질적 영역에서 비물질적 영역으로 데려가면서 신성한 덕의 다양성에 대해서 생각하게 했다. 나는 이 세계

의 늪도 아니고 천계의 순수함도 아닌 어떤 경이
로운 지역에 있는 것 같이 여겨졌고, 하느님의 은
총으로 보다 낮은 세계에서 보다 높은 세계로 옮
겨가는 것 같이 여겨졌다.

EPISTOLA BALDRICI AD FISCANNENSES MONACHOS (Mortet, p. 343).

20. Porta caeli et palatium ipsius Dei aula illa dicitur et caelesti Hierusalem assimilatur, auro et argento refulget, sericis honestatur pluvialibus.

발드리쿠스가 피스카넨세스 모나코에게 보낸 편지
(Mortet, p.343). 장식적 예술에 대한 옹호

20. 이 건축물[페캉에 있는 교회]은 천국으로 들
어가는 문이자 하느님 자신의 궁전으로 불리며
천상의 예루살렘과 비견된다. 그것은 금, 은으로
빛나며 부드러운 비단 덮개로 꾸며져 있다.

THEOPHILUS THE PRESBYTER, Schedula diversarum artium, Lib. I praef. (Ilg, pp. 5–7).

21. Quod ad nostram usque aetatem sollers praedecessorum transtulit provisio, pia fidelium non negligat devotio; quodque hereditarium Deus contulit homini, hoc homo omni aviditate amplectatur et laboret adipisci. Quo adepto nemo apud se quasi ex se et non aliunde accepto glorietur sed et in Domino, a quo et per quem omnia, et sine quo nihil, humiliter gratuletur... Tu ergo, quicunque es, fili carissime, cui Deus misit in cor campum latissimum diversarum artium perscrutari, et ut exinde, quod libuerit, colligas, intellectum curamque apponere non vilipendas pretiosa et utilia quaeque.

장로 테오필루스, 다양한 예술 일람표, Lib. I
praef.(Ilg, pp.5-7). 예술의 가치와 잇점

21. 믿는 이들의 경건한 마음이 선조들의 정성어
린 보살핌에 의해 우리 시대로 전해져 내려온 것
을 무시해서는 안 된다. 인간은 신께서 인간에게
전해주신 것을 탐하듯이 받아들여야 한다. 이 업
적을 자기 스스로 받았다 할지라도 누구든 자랑
하는 것은 온당치 못하며, 다른 곳이 아닌 자신이
겸손하게 주안에서 기뻐해야 한다. 왜냐하면 우
리가 가진 모든 것은 주로부터, 주를 통해서 온
것이며 주없이는 아무 것도 없기 때문이다 … 그
러므로 사랑하는 아들아, 네가 누구든 간에 신께
서는 너의 가슴에 여러 다른 예술들의 광대한 영
역을 탐구하려는 욕망을 불어넣어 주셨으며 너
에게 능력과 지원을 나누어주셨으니 거기서 너
를 즐겁게 하는 것을 얻게 될지도 모르는 일이다.
그러니 가치있고 유익한 것들을 가볍게 다루지
말라.

DOMINICO GONDISSALVI, De divisione philosophiae, prologus (Baur, p. 4).

22. Curiositatis sunt ea, quibus nec vita sustentatur, nec caro delectatur, sed ambicio et elacio pascitur, ut superflua possessio et diviciarum thesaurisatio.

도미니코 곤디살비, 철학의 구분, 프롤로구스(Baur, p.4). 호기심

22. 나태한 추구의 목적은 삶을 지속시키는 것도,
육체를 즐겁게 하는 것도 아니요, 지나친 야망을
길들이는 것인데, 그 한 예가 불필요한 것을 소유

하고 부를 모으는 것이다.

CHRONICLE OF MILAN CATHEDRAL 1398 (Caetano, p. 209)

OPINION OF THE ITALIAN ARCHITECTS:

23. Scientia geometriae non debet in iis locum habere et pura scientia est unum et ars est aliud.

밀라노 성당 연대기 1398(Caetano, p.209).

이탈리아 건축가들의 의견. 예술과 지식

23. (건축물에서) 기하학적 지식을 위한 자리는 없다. 순수한 지식과 예술은 별개의 것이다.

OPINION OF J. MIGNOT:

23a. Ars sine scientia nihil est.

J. 미뇨의 의견

23a. 예술은 과학 없이는 아무 것도 아니다.

VILLARD DE HONNECOURT (Hahnloser, p. 36).

24. Ci commence li force des trais de portraiture si con li ars de iometrie les ensaigne por legierement ovrer.

비야르 드 오네쿠르(Hahnloser, p.36).

예술과 기하학

24. 작업을 용이하게 하기 위해서는 기하학에서 배운 바와 같이 실물을 드로잉하는 예술이 여기서 시작된다.

M. RORITZER, Von der Fialen Gerechtigkeit, 1486 (Heideloff).

25. Wilt du ain grundt reyszen zu einer Fialen nach steinmetzischer Art, aus der rechten Geometry, so heb an und mach ein Vierung.

M. 로리처, 고딕 첨탑 건축법에 관하여, 1486(Heideloff).

25. 석수공의 방식대로 작은 뾰족탑의 토대를 그리고자 한다면, 엄격하게 기하학을 따라 정사각형을 그림으로써 시작하라.

M. RORITZER, Von der Fialen Gerechtigkeit, 1486: Dedication to William, Bishop of Eichstädt. (Heideloff, p. 102).

Ewer gnaden gnetn willn zubesetign vn̄ gemeine nucz zufrumen so doch ein yde kunst materien form und masse hab ich mit der hilff gotes ettwas berurter kunst d-geometrey zu erleutern̄ un̄ am erstn̄ dasmale den anefang des aussgezogens stainwerks vie vn jn welcher mass das auss dem grunde d-geometry mit austailung des zurckels herfurkomen und jn̄ die rechten masse gebracht werden solle zuerclern firgenome.

M. 로리처, 고딕 첨탑 건축법에 관하여, 1486:

Dedication to William, Bishop of Eichstädt.(Heideloff, p.102).

당신의 은총과 세계의 안녕(여기에는 모든 예술의 재료, 형태, 차원 등이 속한다)에 대한 공헌에 감사하기 위해 나는 하느님의 도움으로 기하학의 예술을 설명하고, 석공술에서 시작해서 기하학의 원리에 의해 어떠한 비례로 그것이 실행되며 적합한 차원으로 나타나는지 설명하는 일을 맡았다.

22. 예술가들의 자유

26. Diversae historiae tam *Novi* quam *Veteris Testamenti* pro voluntate pictorum depinguntur, nam: "pictoribus atque poetis | Quaelibet audendi semper fuit aequa potestas".

26. 구약성서와 신약성서의 여러 가지 이야기들
은 화가가 원하는 대로 묘사될 수 있다. "화가와
시인들은 꼭같이 언제나 무엇이든지 시도할 수
있는 특권을 가지고 있기" 때문이다.

5. 예술론 요약과 철학적 미학의 개관

SUMMARY OF THE THEORY OF THE ARTS AND SYNOPSIS

OF PHILOSOPHICAL AESTHETICS

중세 시대에 시·음악·시각예술의 이론은 시가 음악의 한 분야로 여겨졌다는 사실에도 불구하고 서로 상당히 달랐다. 각각의 예술을 다른 관점에서 보았던 것이다. 그러나 그것들은 같은 시대의 산물이었으므로 차이에도 불구하고 공통된 특질들을 가지고 있었다.

THE COSMOLOGICAL CONCEPTION OF ART

1. 예술의 우주론적 개념 음악은 우주론의 한 분과로 다루어졌다. 1) 조화는 우주의 한 속성(*musica mundana*)이지 인간이 고안해낸 것이 아니다. 인간은 조화를 창조하지 못하고, 다만 발견할 뿐이다. 2) 조화는 물질적 우주뿐만 아니라 정신세계(*musica spiritualis*)까지도 지배한다. 3) 조화는 감각보다는 정신으로 더 잘 파악할 수 있다. 유쾌한 소리는 단지 하나의 표현일뿐, 조화의 본질이 아니다. 4) 음악 작품에서 발견할 수 있는 조화는 우주의 조화와 비교될 수 없다. 5) 그러므로 자기만의 조화를 만들어내기보다는 우주의 조화를 지각하는 것이 더 중요하다. 그래서 음악가에게 본질적인 것은 그가 무엇을 만드느냐가 아니라 무엇을 아느냐 하는 것이다. 진정한 음악가는 존재의 조화를 이해하는 사람이다.

이 견해에 따르면 예술은 인간이 아닌 우주에 토대를 두고 있는 것이다. 예술은 창조성보다는 지식에 속한다. 이것은 본래 철학적인 관념이었

는데, 음악가에게 전해진 것이다. 그러나 중세 시대의 음악가들은 작곡가나 음악의 대가라기보다는 철학자이자 조화를 연구하는 학도들이었다.

이 견해는 독창적인 것이 아니라 이미 고대에서 찾을 수 있다. 이 견해가 음악에만 국한되는 것도 아니다. 건축이론에서도 같은 경우가 적용된다. 건축가들도 건축물에서 자연의 비례를 관찰해야 한다고 믿었다. 그러나 이 견해가 예술론의 내용을 구성하지는 못했고 다만 예술론의 테두리 혹은 보다 적절한 비유를 들어 말하자면 예술론의 배경에 불과했다.

THE MATHEMATICAL CONCEPTION OF ART

2. 예술의 수학적 개념 음악의 우주론적 개념은 수학적 개념과 결합되었다. 다시 말하면, 우주에서 발견되고 인간의 예술 속에 불어넣어야 하는 조화가 수적 관계에 기초를 두었다는 것이다. 이것은 "배경"의 개념 이상이었고 음악이론의 내용을 이루었다. 그것은 우주론적 개념과 마찬가지로 피타고라스 학파에게서 비롯되었다. 그것은 무엇보다 먼저 음악적 개념이었으므로 다른 예술의 이론에 편입되었을 때 음악과 꼭같은 중요성을 가지지는 못했다.

시각예술에서 수학적 요소는 수학적인 것을 예술의 우주론적 개념과 결합시키는 조음의 이론에서 생긴다. 자연에 있는 모든 대상은 "기준 단위", 혹은 측량의 단위를 가지고 있고 그 단위를 늘려가는 원리 위에서 만들어졌다. 기준 단위의 비례는 수의 관점에서 표현될 수 있다. 예술, 즉 회화나 건축에도 같은 것이 요구되었다. 예술가는 자연처럼 기준 치수의 원리 위에서 건축하거나 그림을 그려야 한다. 이런 시각예술 이론은 음악의 수학적 개념과 상응되었다.

기준 치수가 시에서 운각과 같듯이, 조음의 이론은 운율법과 같다. 그

것은 미와 예술의 수학적 개념을 또 다르게 표현한 것이었다. 중세의 이론
가들은 시를 성문화하여 각 문학적 장르에 절대적인 규칙을 부여하면서 시
는 보편적인 법칙에 종속되어 있다는 입장을 취했다. 여기에도 중세의 시
학과 중세의 음악이론 사이에 어떤 유사성이 있다.

THE THEOLOGICAL CONCEPTION OF ART

3. 신학적 개념의 예술 예술의 신학적 개념 역시 중세 시대의 특징이었다.
그것은 시각예술 이론에서 가장 명료하게 표현되어 있었다. 미가 우주 속
에 있고 최고의 미는 신에게서 발견될 것이라는 가정하에서 음악가는 세계
의 조화를 드러낼 것을 요구받았고, 화가는 신을 묘사하도록 요구받았다.
이런 이론들은 서로 상관이 있었다. 신의 작품인 우주는 신의 아름다움을
반영하는 것이라 간주되었다. 예술에서 신이 묘사될 수 있을 것인가에 대
한 회의도 제기되었다. 이런 회의가 비잔티움에서 성상파괴운동을 일어나
게 했다. 그러나 예술가가 신을 묘사하지 않는다 할지라도 그가 신의 작품
들을 묘사하고 있다는 사실은 여전히 의식하고 있었다. 중세적 개념에는
상징적 미학이 함축되어 있었다. 시간적인 것은 영원한 세계의 상징이었
다. 이것은 주로 회화 및 조각에 적용되었지만 건축에도 적용되었는데, 건
축에는 초월적인 존재를 상징하려는 의도가 있었다. 위대한 고딕 성당들은
신앙의 장소일 뿐만 아니라 천상 왕국의 상징이기도 했다.

음악의 우주론적 개념이 음악이론의 "배경"에 불과했던 것처럼, 신학
적 개념은 시각예술 이론의 배경에 지나지 않았다. 독자들은 시각예술에
관한 논문의 서론과 결론에서 예술가가 신을 섬기도록 되어 있다는 것을
상기하게 되며, 그 이외에 다루어진 문제는 기술적인 것이었다. 테오필루
스는 색깔을 혼합하는 법이나 유리에 색을 입히는 법을 기술했으며, 건축

가 로리처는 건축물의 삼각형 측량법을 실행하는 법에 대해 기술했다. 그러나 중세의 예술이론에는 우주론적이면서 동시에 신학적인 형이상학적 배경이 있었다.

4. 이론의 두 가지 국면 형이상학적 근거에서 예술가는 물질적 대상을 뛰어넘는 목표를 가지도록 격려받았다. 그러나 예술가가 자신의 눈으로 본 것을 묘사하는 데 그치기도 하기 때문에 예술이론은 이것을 고려해야 한다. 그래서 예술이론은 형이상학적 국면뿐만 아니라 경험적 국면으로도 전개되었다.

예술의 역할은 두 가지로 이해되었다. 즉 예술은 신을 섬기는 데 사용되는가 하면, 또 눈을 즐겁게 하는 데 사용되기도 했다. 정신을 고양시키는 것과 즐거움을 주는 것이다. 예술이론은 내용과 형식 모두와 관련이 있었다. 시는 신앙적인 내용을 가져야 하지만 동시에 솜씨있게 구성되어야 하며 음악적이어야 한다. 숭고해야 하면서도 동시에 우아해야 하는 것이다. 시학에서는 어느 한 장르가 다른 장르보다 더 고귀한 것으로 뽑혔다 할지라도 다른 저급한 장르들도 묵인되었다. 음악이론에서는 우주의 음악이 높은 지위를 고수했지만, 인간적인 기악 음악도 분석되었다. 시각예술 이론에서는 영원성의 상징으로 간주될 수 있는 것이라면 무엇이든지 가장 높이 존중받았지만, 형식과 색채의 풍부함 및 사기라고 여겨질 정도로 실물과 꼭같은 재현 역시 높은 가치를 인정받았다. 기독교 예술뿐 아니라 이교도 예술까지도 완벽한 형식의 예로서 제시되었다. 표현 역시 권장되었다. 풀크리투도와 베누스타스 혹은 내적 조화와 외적 장식 간에도 구별이 이루어져서, 장식은 조화보다 가치가 적게 여겨졌다. 회화이론은 신학자나 문외

한 그리고 예술가의 언어 순서로 정립되었다.

당시의 미학에는 형이상학적인 것과 경험적인 것이 번갈아 나타나서, 다음과 같은 문제들이 제기되었다. 아름다운 사물을 봄으로써 미가 파악될 수 있는가? 혹은 지고의 미는 볼 수 없는 것이므로 파악될 수 없는 것인가? 예술에 의해서 신에게 어울리는 예배를 드리는 것인가? 신을 섬기는 데 사용되는 예술 이외의 다른 예술을 실행하는 것이 허용되는가?

중세 시대에 예술이론에서 일어난 변화는 즉각적 · 감각적 · 인간적 측면을 지닌 점진적 발전이었다. 초기 음악이론의 주요 주제는 세속적 음악(musica mundana)과 영적 음악(musica spiritualis)이었지만, 나중의 음악이론에는 인간이 만든 소리의 음악 혹은 기악 음악(musica instrumentalis)이 포함되었다. 초기의 이론들은 예술의 역할이 영원한 미를 묘사하는 것이라는 가정하에 예술에서의 창조성에 아무런 관심을 두지 않았다. 그러나 후에 예술가들이 자연을 점점 더 충실하게 자연 그 자체로(상징으로서가 아니라) 묘사하기 시작했을 때 이 변화는 예술이론에 자연스럽게 반영되었다.

중세의 예술이론은 다음 세 가지 특징들에 의해서 일반적인 용어로 규정될 수 있다. 1) 특히 음악이론에서 표현을 찾을 수 있는 우주론적 개념의 미, 2) 주로 시각예술에서 표현되는 신학적 개념의 미, 3) 형이상학적 개념과 경험적 개념이 나란히 나타나는 존재. 중세의 이론에는 우주론적 · 신학적 배경이 있지만, 그 내용은 거의 경험적이었고 예술적 경험에서 나왔다. 예술가와 예술 전문가들의 경험이 주로 12세기에 예술이론으로 들어갔고, 그와 함께 중세 시대의 위대한 예술이 떠오른 것이다.

MEDIEVAL PHILOSOPHY

5. 중세의 철학 그러나 그 다음 세기에 학술적인 철학이 융성하는 동안에

미학에 대해 주로 기여한 것은 철학자들이었으며,주37 변화는 심하지 않았다. 예술에 대한 전문적인 이론이 우주론적 · 신학적 가정위에 세워졌고 학자들의 미학 또한 마찬가지였다. 어느 것에도 그 자체로 분명한 예술과 미의 이론은 없었다. 전자는 기술적인 발언 속에, 후자는 일반적인 철학적 사상 속에 휩쓸려 있었다. 그러나 결과는 달랐다. 예술에 관한 논술을 쓴 저자들은 관찰에 의해서 미학을 풍성하게 했지만, 스콜라 학자들은 예술의 개념을 더 정밀하게 했다.

중세 철학의 힘은 집합적 성격에 있다. 수백 명의 학자들에 의해서 세대에서 세대로 발전되어온 것이며, 동일한 가정 위에서 동일한 의도로 꾸준하게 이루어져온 것이다. 이 때문에 단일 체계를 산출해낼 수 있었고 근본에 있어서 철학이 그 전이나 후로 한 번도 이루어내지 못한 만장일치를 이룩해낼 수 있었다. 그러나 동시에 이로 말미암아 철학은 전통적이고 비개인적으로 되기도 했다. 이것이 철학의 다른 분과들과 마찬가지로 중세 시대의 철학적 미학에도 적용되었다.

중세 철학은 기독교 교의에 맞추어, (물질뿐만 아니라 정신까지 인지함으로써) 정신적이고, (정신이 물질보다 우월하다는 것을 인지함으로써) 위계적이며, 영원함에 대한 사고 및 도덕적 사상이 충만했다. 중세 철학은 전적으로 신학적이지만은 않았다. 왜냐하면 신뿐만 아니라 세계와도 관계하고 있었기 때문이다. 그러나 신의 피조물로서의 세계에 대한 사상은 중세 철학에 신학적 배경을 부여했다. 이 사상은 중세 철학의 배경이 되기도 했지만 어떤 경우에

주 37 W. Tatarkiewicz, *Historia filozofii*, vol. I(5th ed., 1958), esp. p.307ff.

E. Gilson, *History of Christian Philosophy in the Middle Ages*(1955).

E. Gilson-P. Böhner, *Die Geschichte der christlichen Philosophie*(1937).

도 내용 전부를 말해주지는 않았다.

스콜라 주의의 기본 진리는 신앙에서 비롯되었고, 그 기능은 이런 진리를 설명하는 것이었다. 그렇게 해서 전제는 종교적이었고, 열망은 이성적인 것이었다. 그러나 중세 철학이 모두 다 스콜라적이지는 않았다. 인문주의적 철학도 있었다. 중세의 미학은 두 가지 형식을 다 취했다.

역사가들은 흔히 중세 철학과 중세 예술, 스콜라 철학과 고딕 예술의 유사성을 지적하곤 했다.[주38] 실제로 유사성이 있었다. 고딕 양식처럼 스콜라 주의는 전통에 기초하고 있었다. 고딕 예술은 전통적 비례를 고수했다. 스콜라 철학은 대가들의 "일치"에 근거를 두었다. 고딕 예술처럼 스콜라 주의는 그 정점에서 이상주의를 사실주의로 바꾸었다. 스콜라 철학과 당대의 예술간에는 무수한 연관이 있었고, 스콜라 미학의 경우 한층 더했다.

중세의 철학은 고대 철학과의 연결 관계를 유지했고, 위대한 고대 철학자들의 저작들을 되찾아서 그것을 기독교 정신으로 해석하고 수정하는 데 크나큰 노력을 기울였다. 중세 철학은 에피쿠로스 학파의 물질론적 견해나 퓌로의 회의적 견해를 인정할 수는 없었지만, 플라톤과 아리스토텔레스는 자신들의 출처이자 위대한 권위로서 인정했다.

모든 방향에 있어서 근본적인 입장의 유사성에도 불구하고 중세 철학은 다양성에 있어서는 부족했다. 13세기에는 스콜라 주의 자체에서 두 가지 커다란 방향이 등장했는데, 한 가지는 플라톤에 기초한 것이고, 다른 한 가지는 아리스토텔레스에 기초한 것으로, 창시자인 아우구스티누스와 토마스 아퀴나스를 따라서 아우구스티누스 주의와 토마스 주의로 불렸다. 어

주 **38** E. Panofsky, *Gothic Architecture and Scholasticism*(Pennsylvania, 1951).

떤 곳에서는 신비적 철학이 스콜라 주의와 나란히 발전되었다. 철학 역시 과학적, 인문주의적 연구에 기반을 두고 발전했다. 12세기에 철학의 중심은 샤르트르였고, 13세기에는 옥스포드였다. 철학의 성장 및 다양화는 12세기에 시작되어 13세기에 정점에 도달했다.

이런 다양성은 미학에서 표현되었다. 샤르트르와 옥스포드에서 자연주의자들과 인문주의자들이 견해를 표명했으며, 클레르보의 베르나르가 이끌었던 시토 수도회의 신비주의자들과 파리에 있는 성 빅토르 수도원의 초기 신비주의자들도 마찬가지였다. 그 중에서 성 빅토르의 후고는 미학을 보다 더 기술적으로 다루었다. 스콜라적인 방법과 체계의 테두리 내에서 미학은 오베르뉴의 기욤과 더불어 13세기가 되어서야 등장했다. 그러나 머지않아 가장 저명한 학자인 보나벤투라와 토마스 아퀴나스가 미학에 기여하게 된다.

AESTHETICS OF BEAUTY AND AESTHETICS OF ART

6. 미의 미학과 예술의 미학 중세 철학과 같은 종교적 체계에서 미와 예술이 최전면을 차지하지 못한다는 것쯤은 이해할 수 있다. 미학은 단일한 하나의 과목이나 철학의 본질적인 한 분과로서 취급되지 못했다. 전문적으로 미학을 다룬 논술은 매우 드물었다. 미학의 문제는 주로 다른 문제들을 논의하는 중에 우연히 조금 비교하는 식으로 다루어졌을 뿐이다. 신과 창조에 대해 최우선으로 다루고, 다음으로 선과 진 그리고 미에 대해 다루었다. 많은 경우가 그랬으며, **논술**이나 **총서**(Sententiae, Disputationes, Summae) 등에서 미의 문제는 갑자기 나와서 잠시 다루어지는 정도였다.

중세 시대에 **예술**과 관련된 문제들은 시학, 수사학, 음악 혹은 회화 등을 다룬 전문적 논술, 즉 예술가의 경험으로부터 나온 "아래로 부터의"

미학에 비해 철학적 저술에서는 논의가 덜했다. 12세기에는 중세 미학의 두 분파 — 예술가의 미학과 철학자의 미학, 기술적 미학과 학술적 미학, "아래로부터의 미학"과 "위로부터의" 미학, 미의 이론과 예술의 이론 — 가 함께 이루어졌다. 13세기까지는 철학적 미학이 우세했다.

POETRY AND PHILOSOPHY

7. 시와 철학 철학자들의 미학에서 탐구되었던 문제들중의 하나는 예술과 학문, 특히 시와 철학의 관계였다. 철학은 세계에 대한 개념이었고 시도 다르기는 하지만 어떤 의미에서는 마찬가지였다. 이로 인해 제기된 문제가 중 어느 개념이 더 적합한가였다. 이 문제는 한때 플라톤과 다른 그리스인들을 흥분시킨 적이 있었지만, 중세 시대에는 12세기에 플라톤 철학이 재등장할 때까지 부흥되지 못한 채 오랫동안 묵혀 있었다.

플라톤의 견해로는 진정한 지식이란 오직 철학 속에 있는 것이기에, 그는 시의 요구가 근거없는 것이라 여겼다. 플라톤의 사상은 직접적으로 그의 저술들뿐만 아니라 시와 철학의 비교상의 장점에 대해 다소 다른 견해를 가지고 있었던 키케로, 아우구스티누스, 신플라톤 주의적 신비주의자들을 통하는 등 여러 경로로 12세기까지 꿰뚫고 들어왔다.[주39] 12세기에는 이 점에 대해 적어도 네 줄은 필요했다. 플라톤과 가장 가까웠던 논리학자 아벨라르두스는 시와 인지적 가치를 부정했다. 그것은 그저 허구에 불과하다는 것이었다. 샤르트르 학파의 자연철학자 베르나르 실베스트리는 『티마이오스』에서 영감을 받아 시에서 비유적으로 나타난 티끌만큼의 지식을

주 39 R. McKeon, "Poetry and Philosophy in the 12th Century", in: *Critics and Criticism*, ed.,
　　　R. S. Crane, 1954.

인식하고, 시는 철학을 보충해줄 수 있다는 결론을 내렸다. 인문주의자 솔 즈베리의 존은 키케로에 기대어 시의 애매모호함을 들어서 시에 대해 좋지 않은 의견을 가졌지만 시의 교육적 가치는 인정했다. 마지막으로, 시인 일 데베르 드 라바르댕은 시에 대한 플라톤의 비판을 옹호했을 뿐만 아니라, 진정한 지식은 성서에만 담겨있다고 주장하면서 ─ 플라톤과는 반대로 ─ 그것을 철학으로 확대시키기까지 했다.

이런 주장들이 오늘날에는 아무리 상관없어 보인다고 해도, 무시하기에는 그 시대의 특징을 너무나 잘 드러내주고 있다. 12세기부터 심지어는 플라톤적 동향 내에서도 예술에 대한 사고의 스펙트럼이 얼마나 다양했는지를 잘 보여주고 있는 것이다. 아리스토텔레스와 아랍 철학자들의 영향이 나타나면서 13세기에는 이런 다양성이 증가하게 된다.

6. 시토 수도회의 미학
CISTERCIAN AESTHETICS

BERNARD AND HIS PUPILS

1. 베르나르와 그의 제자들 위대한 시토 수도회의 질서는 11세기 말 프랑스에서 세워졌고, 12세기의 이사분기에 성 베르나르 하에서 융성하여 신비주의, 정신성, 금욕주의의 중심이 되었다. 클레르보 수도원의 대주교였던 성 베르나르는 작가이자 종교적 지도자, 그리고 신비 철학자이면서 이단에 대해서는 타협의 여지가 없는 적이었다. 그는 수도회를 결정적인 것으로 만들었으며, 어디서든 시토 수도회 수사들의 예술철학에 관련된 것, 철학은 신비적이고 예술은 금욕적으로 된 것 등은 그의 영향을 통한 것이었다. 그들이 주로 관심을 가졌던 예술은 음악과 건축이었다. 그들은 특별한 "시토 수도회적" 건축을 발전시켰는데, 그것은 그들의 신비주의와 금욕주의에서 비롯되었다.

성 베르나르 및 후기 시토 수도회의 수사들은 철학과 예술 모두에 관심을 가지고서 독특한 시토 수도회의 예술철학을 낳게 했다. 성 베르나르나 그의 계승자 중 그 누구도 미학을 다룬 논술을 집필한 적이 없고 이런 점에서 그들은 대부분의 중세 철학자 및 신학자들을 따른 것이나, 철학적·신학적 논술에서 미학을 언급하기는 했다. 성 베르나르에 있어서 주된 출처는 『아가서 강해 *Sermones in Cantica canticorum*』였다. 시토 수도회의 수사들 사이에서는 『아가서』에 대해 주석을 다는 것과 이런 주석에서 자기들 나름의 미학을 해설하는 것이 하나의 전통이 되었다. 시토의 토마스의 『아

가서 주해 *Commentarii in Cantica canticorum*』, 런던의 주교 길버트 폴리엇 (1187년 사망)의 『아가서 해설 *Expositio in Cantica canticorum*』 등이 그 예다. 캔터베리의 주교 볼드윈의 미학적 견해들은 그의 논문 『천사의 인사에 대하여 *Treatise on the Salutation of the Angel*』에 담겨 있다.

SPIRITUALISTIC AESTHETICS

2. 정신주의적 미학 성 베르나르의 철학 및 특별히 그의 미학[주40]은 플라톤과 신플라톤 주의자들로부터 직접 내려온 것이다. 그러나 성 베르나르와 플라톤 사이에는 아우구스티누스가 있었고, 아우구스티누스와 플로티누스 사이에는 위-디오니시우스가 있었으므로, 그의 철학은 신비적이고 복음주의적인 동시에 금욕주의적이었다.

그러나 이 철학의 **신비적** 측면이 그의 미학에서는 상대적으로 거의 나타나지 않는다. 기독교 신비주의, 특히 성 베르나르의 신비주의의 본질적 특징은 인간이 최고도의 지식과 완전성에 도달할 수 있고 진리에 도달하는 데 있어서 자신의 본성적인 정신적 능력을 넘어설 수 있다는 믿음이었다. 그러나 이것은 여러 단계를 거쳐야만 도달될 수 있었다. 네 단계의 사랑과 열두 단계의 겸손을 거쳐야 하는 것이다. 그 도중에 미를 만나게 된다. 12세기 후기(성 빅토르의 리샤르) 및 13세기(토마스 갈로)의 신비주의자들에 의하면 미는 최고의 단계, 즉 절정의 높이에서 만난다. 미는 그들의 신비적 체계에서 가장 높은 지위를 차지하는 것이다. 성 베르나르는 그와 반대로 미는 보다 낮은 단계에서 나타난다고 믿었다. 그러므로 그는 감각적 · 물리

주 40 R. Assunto, "Sulle idee estetiche di Bernardo di Chiaravalle", *Rivista di Estetica* (1959).

적 · 외적 미를 고려한 것 같으며, 그의 체계 내에서 미는 정신적 삶의 신비한 영역에 속하는 것이 아닌 듯 하다. 이 신비주의자의 미학은 신비적이지 않았다.

그러나 성 베르나르의 미학에서 신비주의는 작은 부분에 지나지 않았지만, **정신적**인 것과 **금욕적**인 것은 상당한 중요성을 가지고 있었다. 말하자면 그의 미이론에서는 정신적인 것이, 예술이론에서는 금욕적인 것이 중요했던 것이다. 그것은 시토 수도회의 다른 저자들과 마찬가지였다. 그들은 자주 미에 대해 말했는데, 그들이 염두에 두었던 것은 정신적 미였다. 미에 대한 그들의 발언은 미학적이라기보다는 종교적 · 도덕적 · 형이상학적이었다.

그들의 기본 사상은 내적 미가 감각적 미보다 우월하다는 것이었다. 성 베르나르는 이렇게 썼다. "내적 미는 외적 장식보다 더 아름답다"[1], "어떤 육체적 미도 영혼의 미에 견줄 수는 없다." 그들은 덕과 사랑, 마음의 순수함을 당연하게 받아들였고 물질적 미에 대해서는 회의적이었다. 물질적 미는 지속되는 것이 아니다. 거기에는 죽음과 파괴의 그림자가 깃들어 있다.[2] 게다가 물질적 미는 감각과 자만심을 불러일으키는데, 이런 것들은 추하다. 시토 수도회에 의하면 그것들은 추한 것 중에서도 가장 나쁜 종류, 즉 도덕적 추다. 물질적 미와 정신적 미의 갈등이 있는 곳에서는 언제나 정신적 미의 편에서 해결이 되어야 한다. 그러므로 시토 수도회는 (좁은 의미에서의) 미에 큰 가치를 두지 않았다. 그들이 높게 평가한 미는 근대적 의미에서 미학적인 것이 아니었다.

그들의 의견으로 영혼의 미는 육체의 미를 요구하지 않으며 반드시 육체의 미와 연관되는 것도 아니었다. 소름끼치는 영혼이라 해도 아름다운 육체 속에서 발견될 수 있으며, 그 반대도 가능하다. 그러나 그들은 때로

정신적 미와 물질적 미의 관계를 다른 견지에서 보기도 했다. 영혼의 미는 육체의 미와 전혀 다르면서도 육체로 나타난다. 숨길 수가 없는 것이다. 성 베르나르의 그림같은 언어를 인용하자면, 영혼의 미는 어둠 속에서 빛줄기처럼 나타난다. "모든 행위 · 언어 · 외모 · 움직임 그리고 심지어는 웃음까지도 광채를 얻을 때까지"[3] 빛을 스며들게 하는 것이다. 그렇게 해서 물질적 미에 대한 시토 수도회의 태도에는 이원성이 있었다. 물질적 미는 정신적 미의 반대인 동시에 정신적 미의 표현이기도 했다. 캔터베리의 볼드윈이 말했듯이, "진정한 미는 육체보다는 영혼에 속하는 것이지만, 어느 정도는 육체적이다."[8] 시토 수도회는 인간의 미를 고려했으며 자연의 미는 더 더욱 고려했다. 왜냐하면 대부분의 당대인들처럼 그들도 자연 속에서 영원한 신적 미의 표현을 보았기 때문이었다. 이 미는 전체로서의 우주 속에 충분히 나타나 있지만, 자연의 개별적 사물 속에도 그 희미한 빛이 있는 것이다. 그들은 음악의 미에 대해서는 덜 불안해했지만, 여기서 다시 그들의 당대인들을 따라서 음악을 감각적 미, 즉 감각으로 경험되는 미로 간주하지 않고 우주의 미를 결정하는 수적 비례에 의지하는 것으로 간주했다. 외적, 감각적 미에 대한 그들의 비난은 주로 화려하게 치장된 옷과 그림들에 집중되어 있었다.

미학에 대한 발언을 할 때 그들은 마음이 흔들리는 듯 보이지만, 그것은 의견상 그런 것이라기보다는 용어상의 흔들림이었다. 그들이 미란 사소한 것인 동시에 중요한 것이라고 말할 때, 한편으로는 감각적 미를, 다른 한편으로는 정신적 미에 대해 말하고 있는 것이다. 그리고 그들이 감각적 미에 대해서 사소하면서도 중요하다고 말하는 것은, 감각적 미가 정신을 드러낸다면 중요한 것이긴 하지만 그 자체로는 사소하다는 뜻이다.

대체적으로 시토 수도회가 주장한 입장은 영혼만이 아름답다거나 혹

은 육체 속에서도 아름다운 것은 영혼밖에 없다는 것이었다. 그들은 정신적 미와 물질적 미를 대립시킨 고대인들의 이원적인 미학을 포기하고 정신적 미의 편에 섰다. 이는 새로운 것이 아니었다. 왜냐하면 동방에서 위-디오니시우스가 미학에 이런 방향을 제시했고 서방에서는 아우구스티누스가 꼭같은 일을 했기 때문이었다. 그러나 동방에서 정신적 미는 초월적이었지만, 서방에서는 도덕적이었다. 동방에서 미는 형이상학의 일부로서 논의되었지만, 서방에서는 윤리학의 일부였다. 그런 식으로 시토 수도회는 서구 정신 미학의 극단적 형태를 보여주었다.

DIFFERENT KINDS OF BEAUTY

3. 여러 가지 다른 종류의 미 시토 수도회는 정신적 미의 본질을 발견하고 정신적 미의 여러 종류를 구별하고자 시도하면서 정신적 미를 일관되게 다루었다. 시토 수도회의 수사 토마스는 "영혼을 장식하는 것은 두 가지가 있는데, 그것은 겸손과 순수다"라고 썼고[4] "영혼의 미에는 두 가지 종류가 있는데, 첫 번째는 명료함이고 두 번째는 자비다"라고 하기도 했다.[4a] 토마스 및 시토회 다른 수사들에게서는 이런 류의 구절이 수없이 나온다. 그것들은 미학보다는 윤리학과 고행학에 속한다. 그러나 그들이 도덕적 **미**를 다루었다는 사실은 그들이 도덕적 문제에 관심을 가지면서도 그것을 미학적 관점, 즉 선한 것으로서 뿐만 아니라 아름다운 것으로서도 간주했다는 것을 보여준다.

물질적 미는 정신적 미와 대립되는 것으로만 여겨졌음에도 불구하고 물질적 미도 분석했으며 그 둘 간의 개념적 구별도 이루어졌다. 정신적 미는 절대적으로 아름답다(혹은 성 베르나르가 중세의 용어로 표현했듯이, "그저 아름다울 뿐 *simpliciter*"이었다). 상대적 미는 여러 가지 다양한 형식을 취할 수 있다. 사

물은 "다른 것과 비교해서(ex comparatione)", "어떤 면에서(cum distinctione)" 혹은 "부분적으로(ex parte)" 아름다울 수 있다.[5]

토마스는 다른 구별법을 도입했다. 그는 드레스의 아름다움에 대해 논하면서 재질에서 오는 아름다움, 만든 솜씨에서 오는 아름다움 그리고 색깔의 눈부심에서 오는 아름다움을 구별했다.[6] 또다른 곳에서 그는 영원한 미의 세 종류를 구별했다. 결점없는 사물의 미, 우아한 취미와 장식에서 비롯되는 미 그리고 형태와 색깔의 매력이 그것이다.[7] 우아와 매력이 포함된 이 구별을 일차적으로는 감각적 미에 적용했지만, 토마스는 영혼의 미에도 이 구별을 적용하고 종교적이고 신비적인 해석을 가했다. 죄를 씻고 정화되면 첫 번째 종류의 미가 나오며, 수도원적인 삶은 두 번째 종류의 미요, 우아의 영감이 세 번째가 된다.

정신적 미에 대해 말할 때 시토 수도회는 대부분 전통적 개념의 미학을 이용했으며, 그것은 주로 가시적인 대상에 적용되었다. 캔터베리의 볼드윈에 의하면, 미는 균등함·척도·부분들의 상호관계 속에 존재한다.[8] 길버트 폴리엇 역시 전통적 개념의 미를 따르면서 미를 부분들의 적절한 관계로 규정했다.[9] 그러나 그는 덧붙여서 부분들의 관계와는 아무런 상관이 없는 미, "눈이 보거나 귀로 듣지 못하는" 미, 즉 덕의 정신적 미와 신의 초월적인 미도 존재한다고 했다.

SUPERFLUITY AND NECESSITY

4. 과다함과 필연성 시토 수도회는 감각적 미에 대한 태도에서 다소 상반되는 견해들을 주장했다. 그들은 감각적 미를 헛되고 위험한 것으로 간주했지만, 완벽한 것의 반영으로 보기도 했던 것이다. 그들은 예술에 대해서는 한 가지로 비슷한 태도를 보였다. 예술이 감각적 미에 관계되기 때문이

었다. 예술에는 가치가 있지만, 그 가치는 예술의 생산과 목적 그리고 효과를 지배하는 동기에 달려 있다.

동기 면에서 허영과 과시(*vanitas, superfluitas*) 혹은 호기심(*curiositas*), 욕심(*cupiditas*), 과장(*turpis varietas*)을 위해 제작되는 예술은 나쁘다. 효과 면에서 단순히 즐거움만 주고 고양시켜주지 못하는 예술 역시 나쁘다. 의도 면에서 신을 섬기는 데 사용되는 예술과 다른 예술은 인간적 용도에 적합하다. 세속적 건축물에 적합한 예술과 교회에 적합한 예술은 다르다. 심지어는 주교에게 적합한 예술과 수도사에게 적합한 예술도 구별할 수 있었다.

성 베르나르는 특별히 종교적 질서에 적합한 예술에 관심이 있었다. 예술에는 여러 가지 다른 형식이 있을 수 있다. 말하자면 색채와 형식에 있어서 장식적이고 화려하며 사치스럽고 다양하며 눈부실 수도 있지만, 화려함은 버리고 꼭 필요한 것(*necessitas*)만을 취할 수도 있는 것이다. 성 베르나르는 장식적 예술이 그 자체로 악한 것은 아니지만 세상을 버리고 은둔하는 사람들에게는 부적합하다고 생각했다.

그는 『테오도리키의 수도원장 기욤에게 보낸 편지 *Apologia ad Guillelmum abbatem S. Theodorici*』[10]에서 성인들의 초상에 색칠을 한 바람에 더이상 성자답지 못하며, 수도원 교회에는 벽에 금박을 입히거나 교묘하게 고안된 형식들은 필요치 않다고 썼다. 기억할 만한 성 베르나르의 특징적인 표현을 인용하자면, 이것이 추한 미이며 아름다운 추(*deformis formositas ac formosa deformitas*)다.

CISTERCIAN ARCHITECTURE

5. 시토 수도회의 건축 시토 수도회의 예술적 강령은 성 베르나르의 원칙을 토대로 삼았다. 수도회의 일원이었던 푸이요와의 후고의 말대로, 건축

물은 단정하되 넘치지 않고, 실용적이되 사치스럽지 않아야 한다.주41 이러한 시토 수도회의 견해들이 당대의 예술과는 상응되지 않았다. 사실 그들은 당시 예술을 인정하지 않았다. 그들은 로마네스크 및 후에 고딕 교회의 높이 · 길이 · 폭 등이 과도하며 장식과 그림 또한 지나치다고 여겨서 인정하지 않았다. 고대 예술이 더 단순하고 꾸밈이 덜하며 예술이란 이래야 한다는 그들의 견해에 더욱 부합된다고 생각했던 것은 매우 이상한 일이다. 그들의 이론은 당대 예술을 반영하지는 못했지만, 그들 스스로 기여한 미래의 예술에 대한 하나의 자극이자 길잡이가 되었다.

예술에 대한 시토 수도회의 견해는 회화 및 조각의 발전을 방해했다. 규칙상 십자가만이 교회에 허락되었으므로 그런 예술의 가능성을 제한했기 때문이었다. 그러나 건축에서는 다른 결과를 낳았다. 그들이 장식성을 인정하지 않고 본질만을 중요하게 생각한 것이 건축가들에게 또다른 특질, 즉 플라톤-아우구스티누스적 미학에 더욱 부합되는 완벽한 비례를 발전시키게끔 하는 격려가 되었던 것이다. 그들이 상당히 조장했던 예술이고 예술 일반의 모델로 여겼던 음악의 경우에도 마찬가지였다. 음악은 조화와 관계가 있고 조화는 비례와 관련되었으므로, 건축에서와 꼭같은 특질을 음악에서 찾았던 것이다. 그들의 형이상학에서도 같은 경향을 발견하게 된다. 그들은 세계가 단순한 수적 비례에 기초하고 있다고 여겼다. 이런 비례를 지킴으로써 건축은 우주와 같이 아름답게 될 수 있었던 것이다.

그들의 미학에 반영된 시토 수도회의 금욕주의가 예술에 대해서 적대적이었다고 느껴질지 모르나, 사실은 유익했다. 왜냐하면 12세기 "시토 수

주 41 Cf. above *Dialogus inter cluniacensem monachum et cistertiensem* and other criticisms of "ornate" art in the 12th century, J 10–17.

도회적인" 건축의 엄격함, 단순성, 규칙성 등을 제공했기 때문이다. 그들의 금욕주의는 프랑스뿐만 아니라 다른 여러 나라, 특히 폴란드에서도 건축사에서 중요한 자리를 차지했다. 그러므로 성 베르나르의 저술들은 이런 류의 건축의 발생 및 정신적 미와 금욕적 예술의 아우구스티누스적 전통에서의 기원뿐만 아니라 전체로서의 우주 및 음악에서 발견되는 그런 류의 미를 예술에 생겨나게 한 수학적 미와 그들의 욕망에 대한 시토 수도회의 선호까지를 잘 설명하고 있다.

BERNARD OF CLAIRVAUX, Sermones
in Cantica cantic. (PL 183, c. 1001).

1. Pulchrum interius speciosius est omni
ornatu extrinseco.

BERNARD OF CLAIRVAUX, Sermones
in Cantica cantic., XXV, 6
(PL 183, c. 901).

2. Non comparabitur (pulchritudini interio-
ri) quantalibet pulchritudo carnis, non cutis uti-
que nitida et arsura, non facies colorata vicina
putretudini, non vestis pretiosa obnoxia vetu-
stati, non auri species splendorve gemmarum
seu quaeque talia quae omnia sunt ad corrup-
tionem.

BERNARD OF CLAIRVAUX, Sermones
in Cantica cantic., LXXXV, 11
(PL 183, c. 1193).

3. Cum decoris huius charitas abundantius
intima cordi repleverit, prodeat foras necesse
est, tamquam lucerna latens sub modio: immo
lux in tenebris lucens latere nescia. Porro efful-
gentem et veluti quibusdam suis radiis erum-
pentem lucem mentis simulacrum corpus excipit
et diffundit per membra et sensus quatenus om-
nis inde reluceat actio, sermo, aspectus, incessus,
risus (si tamen risus) mistus gravitate et plenus
honesti. Horum et aliorum profecto artuum,
sensuumque motus gestus et usus, cum appa-
ruerit serius, purus, modestus, totius expers in-
solentiae atque lasciviae, tum levitatis tum igna-
viae alienus, aequitati autem accommodus, pie-
tati officiosus, pulchritudo animae palam erit, si
tamen non sit in spiritu ejus dolus.

클레르보의 베르나르, 아가서 강해.(PL 183, c.
1001), 내적 미의 우월성

1. 내적 미는 모든 외적 장식보다 더 아름답다.

클레르보의 베르나르, 아가서 강해, XXV, 6(PL
183, c. 901).

2. 육신의 미는 내적인 미와 견줄 수가 없다. 아
무리 눈부신 안색이라도 시들고 말 것이고, 장미
같은 얼굴도 썩어문드러지게 될 것이며, 값비싼
드레스도 낡아질 것이요, 황금의 아름다움이나
보석의 광채 등도 모두 언젠가는 쇠하고 마는 것
이다.

클레르보의 베르나르, 아가서 강해, LXXXV,
11(PL 183, c. 1193), 육체에 전이되는 영혼의 미

3. 이 귀한 장식이 마음의 심연을 채우면, 숨겨둔
밤의 등불이나 감춰질 수 없는 어둠 속의 빛과 같
이 바깥으로 빛이 퍼져나오게 되어 있다. 그러면
마음과 닮은 그 빛은 빛을 내며 갑자기 쏟아져 나
오면서 육체의 각 부분과 감각에 흩어져 퍼지게
되고, 거기에 권위와 위엄이 담겨 있다면 모든 행
위, 말, 외모, 동작, 심지어는 웃음까지도 광채를
얻게 된다. 육체의 각 부분과 감각의 행위, 그것
들의 사용과 동작 등은 오만과 무례없이 진지하
고 순수하며 겸손하기만 하다면, 완전성과 신앙
심이 담겨있기만 하다면, 그리고 그 사람의 영혼
에 아무런 속임수가 섞여있지 않는 한, 영혼의 미
를 드러내게 될 것이다.

THOMAS OF CÎTEAUX, Comment. in
Cantica cantic. (PL 206, c. 145).

4. Duplex est decor animae, scilicet humilitatis et innocentiae.

시토의 토마스, 아가서 주해(PL 206, c. 145),

영혼의 미

4. 영혼을 장식하는 것에는 두 가지가 있는데, 그것은 겸손과 순수다.

THOMAS OF CÎTEAUX, Comment. in
Cantica cantic. (PL 206, c. 380).

4a. Duplex pulchritudo animae: prima est claritas, secunda est caritas.

시토의 토마스, 아가서 주해(PL 206, c. 380),

4a. 영혼의 미에는 두 가지가 있는데, 첫 번째는 명료함이고 두 번째는 자비다.

BERNARD OF CLAIRVAUX, Sermones in
Cantica cantic., XLV (PL 183, c. 1001).

5. (Te) pulchram simpliciter fateor; non utique pulchram ex comparatione, non cum distinctione, non ex parte.

클레르보의 베르나르, 아가서 강해, XLV(PL 183, c. 1001), 절대적 미

5. 너는 그저 아름답기만 할 뿐이어서 다른 것과 비교해서는 아름답지 않거나 혹은 어떤 면에서만 아름답거나 부분적으로 아름다울 뿐이다.

THOMAS OF CÎTEAUX, Comment. in
Cantica cantic., VII (PL 206, c. 450).

6. Vestis in quatuor modis est laudabilis: in materiae pretio, in naturae artificio, in splendore coloris, in suavitate odoris.

시토의 토마스, 아가서 주해 VII(PL 206, c. 450),

미의 종류들

6. 드레스는 네 가지 이유에서 칭찬받을 만하다. 재질의 가치, 자연의 재주, 색채의 빛남, 달콤한 향기 등이 그것이다.

THOMAS OF CÎTEAUX, Comment. in
Cantica cantic. (PL 206, c. 309).

7. Triplex est pulchritudo: primo quando est sine macula, secundo in qua est quaedam gustus et ornatus elegantia, tertia quaedam membrorum et coloris in se trahens intuentium affectu gratia. Haec triplex pulchritudo est in anima: prima inest per peccati abolitionem, secunda per religiosam conversationem, tertia per occultam gratiae inspirationem.

시토의 토마스, 아가서 주해(PL 206, c. 309),

7. 미에는 세 가지 종류가 있다. 첫째, 아무런 결점이 없을 때, 둘째 취미와 장식에서 일정한 우아미가 있을 때, 셋째, 구성요소와 색깔에서 보는 이의 감정을 끌어당기는 일정한 매력이 있을 때이다. 이 세 가지 종류의 미는 영혼 속에 있다. 첫 번째는 죄에서 정화되면서 생기고, 두 번째는 수도원의 삶을 통해서, 세 번째는 은총의 숨겨진 영감을 통해서 생긴다.

BALDWIN OF CANTERBURY, Tractatus de
salutatione angelica (PL 204, c. 469).

8. Parilitas autem dimensionis secundum aequalitatem, similitudinem, compositionem et modificatam et commensuratam congruentiam

캔터베리의 볼드윈, 천사 가브리엘의 성모 고지에 관한 논문(PL 204, c. 469), 적절한 척도의 미

8. 균등함 · 유사성 · 적합한 배열 · 적응 · 부분들

artium non minima pars pulchritudinis est.

Quod debitam mensuram minuit vel excedit, vel ad sui comparis similitudinem non accedit, gratia pulchritudinis non venustat.

Laus verae pulchritudinis magis est mentis quam corporis et tamen est aliquo modo corporis.

의 균형잡힌 조화의 원리 위에서 성립된 차원의 일치가 미의 최소 인자는 아니다.

적절한 척도가 부족하거나 지나친 것 혹은 등가물에 적응을 못하는 것은 미의 우아함을 갖지 못한 것이다.

진정한 미의 영예는 육체보다 영혼에 속하는 것이지만, 어느 정도까지는 육체에도 속한다.

GILBERT FOLIOT, Expositio in Cantica cantic., I (PL 202, p. 1209).

9. Inest enim pulchritudo quaedam rebus his corporalibus, ex apta partium suarum dispositione proveniens, cum apta pars parti conjugitur et una sic forma decens ex apta earum conjunctione producitur.

길버트 폴리엇, 아가서 해설, I(PL 202, p.1209).

9. 물질적 사물에는 부분들의 알맞은 배열에서 비롯되는 미가 있다. 즉 어느 잘 맞는 부분이 다른 부분과 결합되면 아름다운 하나의 형식이 그 둘의 적절한 결합에서 생겨난다.

BERNARD OF CLAIRVAUX, Apologia ad Guillelmum (Opp. S. Bernhardi, ed. Mabillon, 1690, I. 538; Schlosser, Quellenbuch; PL 182, c. 915).

10. Ostenditur pulcherrima forma Sancti vel Sanctae alicuius et eo creditur sanctior, quo coloratior. Currunt homines ad osculandum, invitantur ad donandum, et magis mirantur pulchra, quam venerantur sacra. Quid putas, in his omnibus quaeritur? Poenitentium compunctio an intuentium admiratio? O vanitas vanitatum, set non vanior quam insanior! Fulget ecclesia in parietibus et in pauperibus eget. Suos lapides induit auro, et suos filios nudos deserit... In claustris coram legentibus fratribus quid facit illa ridicula monstruositas, mira quaedam deformis formositas, ac formosa deformitas? Quid ibi immundae simiae? Quid feri leones? Quid monstruosi centauri? Quid semihomines? Quid maculosae tigrides? Quid milites pugnantes? Quid venatores tubicinantes?

클레르보의 베르나르, 기욤에게 보낸 편지(Opp. S. Bernhardi, ed. Mabillon, 1690, I. 538; Schlosser, Quellenbuch; PL 182, c. 915).

사치스러운 예술에 반대하여

10. 매우 아름다운 어느 성자의 그림이 전시되면, 그림이 화려하게 묘사될수록 그 성자가 더 위대한 것으로 믿곤 한다. 사람들은 달려와서 거기에 입을 맞추며 선물을 바치도록 재촉받게 되고, 성자의 성스러움을 존경하는 것보다 그림의 아름다움을 찬탄하게 된다. 이 모든 것에서 추구하는 것이 무엇이라 생각하는가? 통회자의 회개인가, 아니면 그림을 보는 사람들의 찬탄인가? 오, 헛되고 헛되며, 헛된 것보다 더 미친 일이로다! 교회의 벽은 황금으로 빛나고 교회의 가난한 사람들은 벌거벗고 있다. 교회는 돌에다 금을 입히면서 자녀들은 돌보지 않아 벌거벗고 있다 … 형제들의 지원을 받는 수도원에서 이런 우스꽝스러운 이상한 일들, 즉 낯설기만 한 추한 미와 아름다운 추는 대체 무슨 의미가 있단 말인가? 더러운 원숭이, 사나운 사자, 괴물같은 켄타우로스,

반인, 줄무늬의 호랑이는 거기서 무엇을 하고 있
는가? 싸우는 군인들과 피리를 불고 있는 사냥꾼
은 대체 무엇인가?

BERNARD OF CLAIRVAUX, Apologia ad Guillelmum, XII, 28 (PL 182, c. 914).

11. Omitto oratoriorum immensas altitudines, immoderatas longitudines, supervacuas latitudines, sumptuosas depolitiones, curiosas depictiones: quae dum orantium in se retorquent aspectum, impediunt et affectum... Sed est, fiant haec ad honorem Dei.

클레르보의 베르나르, 기욤에게 보낸 편지, XII, 28(PL 182, c. 914).

11. 기도하고 있는 사람들의 시선을 끌면서 그들의 감정을 방해하고 있는 교회의 거대한 높이, 지나친 길이, 과도한 너비, 사치스러운 용구들, 과장된 그림들에 대해서는 아무 말도 하지 않겠다 ··· 그러나 그런 것은 좀 작작하고, 하느님의 영광에다 그렇게 하라.

7. 빅토르의 미학
VICTORINE AESTHETICS

파리에 있는 성 빅토르의 이름으로 된 의전 수도회의 수도원은 12세기에 철학적 사상의 주된 중심지 중 하나였다. 그 수도원 수사들의 수식어가 된 "빅토르회"는 중세 철학사에서 그들이 두 가지 주된 철학 경향, 즉 스콜라적 철학과 신비 철학을 결합시킨 방식으로 인해 잘 알려져 있다. 그들 중 가장 유명한 이는 후고(1096-1141)였는데, 그는 미학에 가장 관심이 많은 사람이기도 했다. 그는 특별히 미학을 다룬 ― 당시와는 사뭇 다르게 ― 논문을 한 편 써서 『교양학습론 *Eruditionis didascalicae libri VII*』이라는 긴 저서 혹은 짧은 『학습론 *Didascalicon*』 속에 마지막 책으로 포함시켰다.

VISIBLE AND INVISIBLE BEAUTY

1. 가시적 미와 비가시적 미 후고는 중세의 신비주의자로서 확실히 "비가시적" 미를 더 중요시했다. 그러나 그는 "가시적" 미와 비가시적 미에는 어떤 유사성이 있다고 생각했다. 가시적 미는 찬탄(*admiratio*)을 불러일으키고 즐거움(*delectatio*)을 준다. 후고는 성 베르나르의 입장과는 다른 중세적 태도를 대표하면서 가시적 미를 그 자체로 평가하고 상당한 고찰을 했다.

물론 가시적 미와 비가시적 미 사이에는 본질적 차이가 있다. 최고의 미에 대한 관조는 직관적인 마음상태에 속하는 것으로, 그것을 빅토르회는 "지성(*intelligentia*)"이라 불렀다. 가시적 미는 감각과 상상력(*imaginatio*)으로 파악된다. 비가시적 미는 단순하나, 가시적 미는 다양하다. 비가시적 사물

은 본질적으로 아름답다(왜냐하면 형식과 본질 간에 아무런 차이가 없기 때문이다). 가시적 사물의 경우, 미는 형식 속에 있다. 후고는 형식에 대해 아주 넓은 개념을 갖고 있었다. 예를 들면, 시에는 멜로디와 매력, 그리고 구성 혹은 적합한 단어 배열이 포함되어 있다. 그러나 이러한 차이에도 불구하고 가시적 미와 비가시적 미가 완전히 상관없는 것은 아니다. 가시적 미는 마음을 지시하여 비가시적 미를 표현하는 것이다.[1]

THE SOURCES OF SENSIBLE BEAUTY

2. 감각적 미의 출처 후고는 감각적 미의 새로운 분류를 소개했다. 그는 감각적 미를 네 종류로 나누었다. "창조의 미"는 다음 네 가지에 있다. 즉 위치(*situs*), 움직임(*motus*), 외모(*species*) 그리고 특질(*qualitas*)이 그것이다.

A 후고는 공간속의 **위치**를 사물의 질서 혹은 배열로 규정했다. 여기에는 사물들 그 자체 내에서의 배열(그는 이것을 "배치"라고 했다)과 단일한 사물 내에서 부분들의 배열(그는 이것을 "구성"이라 했다)이 포함되어 있었다. 그가 공간 속에서의 배열에는 감각적 미와 형식적 미 이외에는 아무 것도 없다고 간주했을 것이라고 생각될지도 모르지만, 사실 그는 배열이 정신적 미의 반영이라는 것을 알고 있었다.

B 후고는 운동의 개념을 넓게 파악하여 네 종류의 운동을 구별지었다. 공간적 운동, 자연적 운동, 동물적 운동, 이성적 운동이 그것이다. 공간적 운동과 자연적 운동이 문자 그대로의 운동을 뜻한다면, 동물적 운동과 이성적 운동은 비유적 의미로 쓰였다. 후고에 의하면, "동물적 운동"은 감각 및 욕구에서 발견되며 "이성적 운동"은 행동 및 숙고에서 발견된다. 각 운동마다 고유한 미가 있다. 생물체의 특징인 "동물적" 운동이 가장 아름답다. 특히 인간의 미는 대부분 동물적 운동의 미다.

C 후고는 **외모**(*species*)라는 명칭을 우리가 시각에 의해서 지각하는 것에다 붙였다. "외모는 물질의 색채와 형태처럼 우리가 눈으로 지각하는 가시적 형식에 기초하고 있다." 그는 "특질이란 귀로 듣는 멜로디의 소리, 혀로 느끼는 맛, 코로 느끼는 향기, 손으로 감촉되는 부드러움 등과 같이 시각 이외의 다른 감각으로 파악되는 고유의 속성이다"라고 썼다. 시각을 다른 감각들과 구별함으로써 그는 고대인들이 지지했던 입장과 결별했다. 그들은 시각과 청각을 가장 완벽하고 미학적으로 가장 중요한 감각으로 구별했는데, 후고는 시각만을 구별해낸 것이다. 그는 "외모"와 "배열" 같은 그의 근본적인 미학적 개념들을 시각의 세계만을 토대로 삼아, **스페키에스**를 "눈으로 파악되는 가시적 형식"으로 규정했다.

3. 미의 보편성과 다양성 후고는 가시적 미를 특별히 고려하여 구별하긴 했지만, 다른 형식의 감각적 미가 있다고 주장하지는 않았다. 반대로 그의 미학의 특징 중 하나는 미각과 촉각을 포함한 **모든** 형식의 감각에 미가 있다고 생각한 것이다. 그리스 시대 이래로, 미가 모든 감각에 접근가능한지 아니면 좀더 완벽하거나 후세의 표현대로 더 고급한 감각에만 받아들여지는지의 문제는 논란이 많은 문제였다. 후고는 "범심미주의"의 대표자였다. 그러나 그의 "범 심미주의" 형식은 모든 만물이 아름답다고 하는 **판칼리아**(범미)와는 구별된다. 그가 주장한 것은 모든 만물이 **아름다울 수 있다**는 것이었다. 실재의 모든 영역에서, 모든 감각의 분야에는 미를 위한 여지가 있다는 것이다.

색채나 형태, 혹은 소리나 냄새 등 모든 형식의 미는 그 나름의 방식으로 아름답다. 각 분야에 수많은 조화를 위한 여지가 있다. 후고에 의하면,[3]

미의 형식은 너무나 많아서 정신이 그것들 모두를 꿰뚫어볼 수가 없으며 말로 표현하기도 어렵다. 향·장미 정원·초원·숲·꽃 — 이 모든 것이 기쁨을 주며 기쁨의 종류도 각각 다르다. 서로 다른 감각들의 조화는 너무나 달라서 후고는 기술할 때도 각기 다른 단어를 사용했다. 수많은 학자들과 마찬가지로 그는 시각으로 지각되는 대상들을 위해 우리가 사용하는 "미"에 가장 가까운 단어인 **풀크리투도**를 준비해두었다. 그리고 그는 다른 감각들의 조화에 미보다는 달콤함, 유쾌함, 적합성을 의미하는 수아비타스 (*suavitas*), 둘케도(*dulcedo*), 압티투도(*aptitudo*) 같은 단어들을 사용했다.[4] "사물의 형태는 여러 가지 면으로 찬탄을 불러일으킨다. 크기에 의해서, 때로는 드물기 때문이거나 아름답기 때문에, 또는 알맞게 추하기 때문이거나 여러 가지에 한 가지 형태로 되어 있기 때문이거나 한 가지에 여러 가지 형태로 되어 있기 때문에 그렇다"[5]라고 그는 썼다. 미는 우리가 대상을 보고 찬탄하는 여러 이유 중의 하나다. 그는 자신의 저작 중 한 부분 전체를 "아름다움 때문에 우리의 찬탄을 불러일으키는" 사물에 할애했다.[10] 그러나 그는 또 우리가 어떤 대상을 보고 감탄하는 데는 다른 많은 이유도 있다는 것에 주목했으므로, "적절한 추"나 "다양성 속의 통일성" 혹은 "통일성속의 다양성" 등에 대한 찬탄에 대해 말할 때는, 비록 형식은 다를지라도 미학적 찬탄에 대해 생각하고 있었던 것이 틀림없다.

ART
4. 예술 상세한 경험적 연구를 선호하는 그의 취향으로, 후고는 예술이 미보다 한층 더 비옥한 분야임을 알았다. 그 당시에는, 모든 사람들이 예술을 지식(*scientia*)으로 생각했고[6] 자유학예만이 진정한 예술로 간주되었는데, 그때의 지식이란 가능한 것과 가설적인 것을 다룬다는 사실에서 과학 그

자체와는 달랐다. 그러나 후고는 기계적 예술 또한 진정한 예술로 간주했다. 그러므로 그는 예술을 재규정해야 했다. 그는 예술이 지식이라 말했지만, 그것은 규칙과 규정을 포함한 지식의 형식이었다. 그가 지적했듯이 물질로 실현되어야 하는 것이 예술의 본질적 특징이기도 했다. 지식뿐만 아니라 행동(opratio)도 필요하다는 것이다. 이렇게 실천과 제작의 관점에서 예술을 규정한 것은 아리스토텔레스에게서 찾을 수 있지만, 고대와 중세시대에는 잊혀져 있었다. 후고는 그런 규정이 지배적으로 되는 근대 이전에 그 가치를 파악한 소수 중의 하나였다. 그에 의하면, 예술에 종사하는 사람 중에는 이론가와 실제 제작자들이 있다. 전자는 "예술을 탐구하고", 후자는 "예술을 통해서 행위한다." 이론적 예술가들은 규칙을 성립시키고, 실천하는 예술가들은 그 규칙을 적용한다. 전자는 가르치고 후자는 작품을 생산하는 것이다.

THEATRICA

5. 연극술 예술을 이론적인 것과 실천적인 것, 논리적인 것과 기계적인 것으로 나눈 후고의 분류는 이미 언급되었다. 적어도 조건부로 그가 시를 예술에 포함시키고 예술에 있어서 일종의 위계질서를 인식한 사실도 마찬가지다. 논리적 예술이라는 별도의 부류를 소개하면서 그는 논리학을 가장 중요한 예술로 삼는, 자유학예까지도 포괄하는 중세의 예술개념에서 결론을 이끌어낸 것뿐이었다. 또 반대로 기계적 예술을 다룰 때에는 자기 자신의 관심사를 추구한 것이다.

후고는 일곱 가지의 기계적 예술을 구별했다 — 일곱 가지의 자유학예와 조화를 이루도록 하려는 입장에서 그런 것 같다. 그 일곱 가지는 각기 인간의 주된 요구 중 하나를 제공한다. 즉 (건축을 포함하는) **아르마투라**

(*armatura*)는 쉴 곳을 제공하고, **라니피키움**(*lanificium*)은 의복을, **아그리쿨투라**(*agricultura*)와 **베나티오**(*venatio*)는 음식을 제공하며, **메디키나**(*medicina*)는 사람들의 질병을 치료하고, **나비가티오**(*navigatio*)는 우리로 하여금 땅을 돌아다닐 수 있게 한다. 일곱 번째 기계적 예술인 **테아트리카**(*theatrica*)는 가장 생소했다. 그 명칭은 연극에서 따온 것이긴 했지만, 좀더 넓은 의미에서 여흥을 제공하고 조직하는 예술 혹은 **지식**(*scientia ludorum*)을 뜻했다. 명칭과 의미 둘 다 새로운 것이었다. 이런 면으로 사용된 예는 그야말로 전무후무했다.

THE GENESIS AND PURPOSE OF THE ARTS

6. 예술의 탄생과 목적 후고는 또 예술의 탄생에 대해서도 썼다. 그는 예술이 학문과 같이 인간의 결함을 극복하기 위해서 생겨났다고 주장했다.[7] 이 문제는 새로운 것이 아니었고 후고의 해법 또한 새롭지 못했지만, 그는 그 문제를 학문적 정확함으로 다루었다. 인간은 무지·죄·표현의 어려움·물질적 불행 등으로 고통받는다. 연극적 능력은 무지를 극복하며, 실천적 능력은 죄를 극복한다. 논리적 능력은 혀를 자유롭게 하고 기계적 솜씨는 불행을 해소시켜 주며 인간의 생활을 좀더 쉽게 만들어 준다. 예술의 도움으로 인간은 인간 본성의 모든 결점을 좋게 만드는 것이다.

THE STAGES OF ART

7. 예술의 여러 단계 후고는 또한 예술의 기능과 목표를 요약했다. 그는 여기에 네 가지 종류가 있다고 주장했는데, 그 구분은 꼭 필요하고 편리하며 적합하고 아름다운 사물의 종류에 기초하고 있었다.[8] 이런 목표들의 중요한 정도가 서로 꼭같았던 것은 아니었다. 오히려 목표들 사이에는 어떤 위

계가 있었다. 인간의 첫 번째 목표는 자신의 생명적 욕구를 충족시키는 것이다. 이 때문에 인간은 꼭 필요한(*necessaria*) 사물들을 만들어낸다. 자신의 생명적 욕구가 충족되면 새로운 욕구가 나타난다. 인간은 편안함(*commoda*)을 추구하고 그것을 제공해줄 대상들을 만들기 시작한다. 이것이 이루어지면, 자신이 사용하는 것들을 개선해서 가능한 한 알맞게(*congrua*) 만들려고 노력한다. 마지막으로 그것이 사용하기나 바라보기에 즐거움을 주기를 (*grata*) 바란다. 인간은 언제나 자신의 욕구에 도움이 되는 사물을 만들지만, 그것들이 도움이 되는 정도는 다 다르며 그렇기 때문에 인간의 제작물은 필요하고, 편안하고, 쓰기 좋고, 아름다운(*necessaria, commoda, congrua, grata*) 네 단계를 거치는 것이다.

미학의 견지에서 보면 이 네 단계의 마지막, 즉 **그라타**의 단계 혹은 즐거움을 주는 대상이 가장 중요하다. 후고는 **그라툼**(*gratum*)을 즐거움을 주는 것(*placet*)으로 규정한 바 있다. 그러나 또다른 곳에서는 그것을 사용되도록 고안된 것이 아니라, 즐거워하면서 바라보도록 고안된 것으로 규정하기도 했다.[9] 그는 그라툼을 인간의 제작 행위의 목표로 보았는데, 거기에는 목표로서의 유용성이 있긴 하지만 뚜렷한 모순과 함께 유용한 목적에 이바지하지 못하는 것에서 완결된다. 후고는 그런 것들의 예로서 아름다운 식물과 동물, 새와 물고기, 혹은 인공품 중에서는 그림, 직물, 조각 등을 들었다.[10] 예술 분류에서 후고가 "순수예술"에 대해서는 아무 것도 제공해주지 않았지만, 예술의 기능에 있어서 네 번째 단계, 즉 단순히 나타나는 것만으로 즐거움을 주는 것이 기능인 사물들은 사실 "순수예술"의 단계에 있는 것이다. 그러나 모든 종류의 인공품은 이 단계에 도달할 수 있고 "순수"하게 될 수 있다. 그러므로 "순수예술"은 어떤 특별한 부류가 아니라, 모든 예술이 열망할 수 있는 특별한 단계인 것이다. 후고는 미학적 용어인 **데켄스**

(*decens*), 그라툼(*gratum*), 스페키에스(*species*) 등을 모든 예술에 적용시켰다. 그의 미개념은 매우 넓었기 때문에 미를 그렇게 편견없이 적용시킬 수 있었던 것이다. 그런 식으로 그의 입장은 "범미학적"이면서 "범예술적"이었다.

후고의 분석에는 예술과 자연의 관계까지도 포함되어 있었다. 1) 자연은 본능과 직접적 경험에 의해 지배되나, 예술은 의식적 목적의 결과다. 2) 자연은 모방자이나, 예술은 자연이 시작한 것을 계속해나간다. 3) 전통적인 견해에 의하면 자연은 실행(*exercitium*) 및 지식(*disciplina*)과 더불어 예술의 세 구성 요소 중의 하나다. 예술적 재능은 자연이 예술에 기여한 것이다. 이러한 관념들은 역시 성 빅토르 수도원에서 가르쳤던 리샤르에 의해 더욱 완전하게 발전되었다.[11]

8. 감각적 미와 상징적 미 후고가 『학습론』에서 여러 형식으로 된 미와 다양한 기능을 가진 예술을 다룬 방식은 분석적이고 기술적이었으며, 감각에 받아들여질 수 있는 미의 종류를 다루었다. "가시적" 미에 대한 태도는 중세 시대에 상당히 다양했다. 가시적인 미가 "비가시적인" 신적인 미와 비교해볼 때 가치가 없다고 하는 견해(시토 수도회가 채택하고자 했던 견해)가 있는가 하면, 가시적인 미는 비가시적인 미를 반영하는 한에서 가치가 있다는 견해(플로티누스의 유산)도 있다. 세 번째로는 가시적 미가 비가시적 미의 상징으로서 가치를 갖는다는 견해가 있다. 네 번째 견해는 가시적 미는 비가시적 미와의 연관성과는 무관하게 그 나름의 가치를 가진다는 것으로, 별로 표명된 적이 없었다.

근본적으로 후고는 세 번째 견해, 즉 가시적 미는 비가시적 미의 표시

(*signum*)이자 이미지(*imago*)라는 견해를 택했다. 그는 또 그것이 비유적 (*figurative*)이고 상징적으로(*symbolice*) 생각되어야 한다고 주장했다.[12] 그는 진정한 미는 신적이며[13], 피조물의 아름다움은 신의 반영(*simulacrum*)으로서 가치가 있음을 되풀이했다. "감각적 세계는 하느님의 손으로 쓴 책이다."[14] 그럼에도 불구하고 그는 중세 시대에는 드문 애정과 지식을 가지고 이 세계의 미를 연구하는 데 헌신했다. 그래서 그는 네 번째 견해, 즉 모든 형식의 미는 그 자체로 가치가 있다는 견해로 기우는 것처럼 보였다.

더욱이 그는 경험적인 것 앞에서 멈출 수가 없었다. 그는 이런 경험적 토대 위에 사변적 · 신학적 상부구조를 세우기도 했다. 경험적 미학에서는 키케로를, 사변적 미학에서는 위-디오니시우스를 따랐다. 그러나 창조주에 대한 견해가 아니라 창조의 한 속성으로서의 미에 대한 성서적 견해는 스콜라 철학에서 더이상 찾을 수 없다. 성 빅토르 수도원의 다른 학자들 ─ 예를 들면, 덜 알려진 아카르두스[15] ─ 은 종교적, 사변적 미학[주42]에 지대한 관심을 쏟았으나 경험적 미학에는 관심을 거의 쏟지 않았다.

후고는 또한 미학의 심리학적 측면도 다루었다. 그 부분에 대해 많은 말을 남기지는 않았지만 그는 미가 관조의 대상이라고 생각했다. 관조는 후고 및 12세기의 다른 철학자들에 의해서 넓은 의미로 고찰되었다.[16] 그들은 관조를 이성적 사고와 대립시켰는데, 그것은 조금씩 입문적으로 이루어졌다. 관조는 "수많은 것을 파악하며 심지어는 모든 것을 파악할 수도 있다." 관조는 하나의 포괄적인 직관으로 모든 것을 집합해서 유지한다. 그렇게 파악된 관조는 빅토르회가 칭했듯이 감각적 직관에서 지성적 직관 혹은

주 42 M. Th. d' Alverny, in *Recherches de théologie ancienne et moderne*, XXI (1954-5), p.299f.

"지성"까지 다양한 정도를 허용한다. (미에 대한 경험을 포함하는) 경험 중 최고 단계에서 "지성"은 황홀경에 자리를 양보한다. 보통의 관조는 모든 사람의 능력 내에 있지만, 황홀경(exultatio)은 예외적인 신비의 경험이다. 후고에게 는 미의 최고 형식이 상징적 미였으므로, 최고 형식의 미를 관조하는 것은 신비한 관조였다. 그러나 후고는 이 신비한 심리학을 단지 개괄하는 데 그 쳤다. 보다 자세한 연구는 성 빅토르 수도원에 있는 그의 제자이자 후학인 리샤르에 의해 이루어졌다.

RICHARD OF ST. VICTOR AND THE CONTEMPLATION OF BEAUTY

9. 성 빅토르의 리샤르와 미에 대한 관조 리샤르는 후고보다 한 세대 젊었다 (1173년 사망). 그는 중세 시대 가장 위대한 신비주의자 중 한 사람으로 간주 된다. 그는 후고에 비해 기술적 미학에는 관심이 덜했고 상징적, 신비적 미 학에는 관심이 더 많았다. 리샤르는 이렇게 물었다. "비가시적인 것의 이미 지 외에 가시적 사물의 형식은 무엇인가?"

리샤르는 아름다운 사물들의 내용을 더 강조하면서 후고와는 다르게 분류했다. 그는 아름다운 대상(res), 행위(opera), 실천(mores)을 구분했다. 대 상들은 물질에 따라 다른 즐거움을 준다. 청동·대리석 등, 색채·형태· 기타 다른 감각적 특질들. 자연의 "행위"는 인간의 행동과 꼭같은 방식으 로 즐거움을 준다. 리샤르에 의하면, 가장 큰 즐거움을 주는 "실천"은 종교 적 숭배 및 제의에 속하는 것들이다. 그럼에도 불구하고 순수하게 인간적 인 관습이나 의식 역시 즐거움을 준다. 인간의 대상, 행동, 관습에는 형식적 미뿐만 아니라 상징적 미도 있는 것이다.

리샤르는 미로 인해 불러일으켜지는 **경험**들, 즉 관조적 경험들을 주 로 다루었다. 주요 신비적 저서인 『대 벤야민 *Beniamin Maior*』에서 그는 여

섯 가지 종류의 관조를 구별했다.[17] 1) 상상력에 의한 상상적 관조. 2) 이성에 의한 상상적 관조. 3) 상상력에 의한 이성적 관조. 4) 이성에 의한 이성적 관조. 5) 이성과 모순되지는 않지만 이성의 저 너머에 있는 관조. 6) 이성을 넘어서서 뚜렷하게 이성과는 반대되는 관조. 그래서 두 종류의 상상적 관조, 두 종류의 이성적 관조, "지성"에 속하는 두 종류의 관조가 있다. 첫 번째 두 가지에는 보다 좁은 의미에서의 미적 경험이 포함된다. 그것들은 가시적, 물리적 대상들을 향해 있으며, 정신적 세계가 더욱더 아름답기는 하지만 리샤르가 지적했듯이 그러한 것들의 위대함, 다양함, 유쾌함, 미등을 드러낸다.

이 저서의 다른 장에서 리샤르는 다른 위계 체계에 따른 관조적 경험들을 배열했다.[18] 첫 번째 단계는 질료에 대한 단순한 관조다. 두 번째 단계는 형태와 색채에 대한 미학적 관조다. 세 번째 단계는 소리, 냄새, 맛 등 다른 감각들의 특질에 대한 관조와 집중이다. 색채와 형태를 통하는 것처럼 그런 감각들을 통해서 정신이 자연의 심연까지 꿰뚫고 들어가는 것이다. 네 번째 단계는 자연의 작용과 작업에 대한 관조다. 다섯 번째 단계에는 인간의 행동과 작업, 특히 예술작품에 대한 관조가 있다. 여섯 번째 단계에는 인간의 제도에 대한 인정이 있다. 일곱 번째 단계에는 영창의 조화로운 소리, 교회 및 제의 의상의 색채와 형식 등과 같은 모든 미학적 특질들이 결합되어 있는 의식에 대한 참여와 더불어 종교적 제도에 대한 인정이 있다.

두 번째 단계에서 관조는 특히 미학적이다. 관조의 대상은 후고가 분석한 가시적 형태와 색채의 세계다. 그러나 리샤르가 말한 다른 형식의 관조들 역시 중세적 정신에 자연스럽게 들어오는 보다 넓은 의미에서 미학적이다.

높은 단계의 관조들을 놓고 더 나아가 리샤르는 질적으로 다른 세 가

지 종류(*qualitates*)를 구별했다.[19] 한 가지는 정상적인 인간 능력에 의해 성취되는 "정신의 확장"이요, 그 다음은 특별한 품위를 요구하는 "정신의 고양", 그리고 마지막으로 가장 높은 상태는 황홀경(*exultatio*) 속에서 성취된다. 이 상태에서 정신은 변화(*transfiguratio*)를 겪게 되어 스스로를 초월해 높이 올라간다. "현전하는 것들에 대한 기억을 상실하고" 스스로에게 낯설게 되는 것이다. 이런 변화와 경험의 낯설음 때문에 리샤르는 이 상태를 "소외(*alienatio*)"라 불렀다. 그는 그 용어를 의학에서 빌려왔다. 마르크스가 이 용어를 소생시켜, 사회적 소외라는 의미로 20세기에 널리 퍼지게 된다. 그러나 12세기의 신비주의자에게는 그 용어가 인간 개인 내부에 있는 소외를 뜻하는 심리학적 의미였다. 그 용어나 신비주의가 아니라 이 경험에 대한 기술이 20세기 미학에서 부활된다. 미적 경험은 관조된 대상에 대해 자기를 내세우지 않는 집중으로서 기술하게 되었다. 리샤르 역시 "소외"의 상태를 우리가 "최고의 미"를 관조하는 상태로 간주했다.

리샤르는 특히 『대 벤야민』(IV, 15)[20]에서 미에 대한 이런 신비적 조망을 기술하고자 했다. 신비주의자들에 의하면 기술할 수 없는 것에 대한 기술에서 너무 많은 것을 기대해서는 안 되지만, 미에 대한 신비적 태도는 너무나 중세 시대의 전형적인 것이어서 어떤 미학사라도 그것을 간과할 수는 없다. 스콜라 철학의 고전기에서는 그런 기술을 거의 찾을 수 없다. 그들은 중세 시대의 쇠퇴기와 반종교개혁 시기에 더욱 많아지게 된다.

SUMMARY

10. **요약** 빅토르 학파의 미학, 아니 더욱 정확하게 말하자면 성 빅토르의 후고의 미학은 12세기 미학에 미학이 도달한 최고의 정점을 기록했다. 빅토르회의 미학에는 완전히 다른 두 측면이 있었다. 하나는 분석적인 면이

고 다른 하나는 신비적인 면이었다. 분석적 미학은 예술에 대한 기술적 논술들과 비슷했고, 신비적 미학은 시토 수도회의 미학과 유사했다.

몇몇 중요한 결과는 분석적 미학(중세 시대에는 드물었던 미학의 형식)에서 성취되었다. 다양한 형식의 미가 분류되었고, 다양성이 강조되었다. 미가 모든 감각에 의해 지각될 수 있다는 명제가 제시됨과 동시에 가시적 미가 다른 형식의 미와는 구별된다는 명제도 제기되었다. 미적 경험의 눈금은 앞으로 나아갔다. 예술의 분류도 이루어졌다. 예술의 기원은 인간의 욕구에 자리하고 있었고, 삶에 필요한 것들을 제공해주는 기능에서부터 즐거움을 주도록 고안된 결과물을 생산해내는 기능까지 예술의 다양한 기능이 명시적으로 드러났다. 외관상 아름다운 대상들을 생산해내는 예술들이 최고의 예술이라는 견해가 개진되었다. 마지막으로는 "범미학주의"와 "범예술주의"도 등장했다.

HUGH OF ST. VICTOR,
Expositio in Hierarch. Coelest., II
(PL 175, c. 949).

1. Non potest noster animus ad invisibilium ipsorum veritatem ascendere, nisi per visibilium considerationem eruditus, ita videlicet, ut arbitretur visibiles formas esse imaginationes invisibilis pulchritudinis... Idcirco alia est pulchritudo visibilis et alia invisibilis naturae, quoniam illa simplex et uniformis est, ista autem multiplex et varia proportione conducta. Est tamen aliqua similitudo visibilis pulchritudinis ad invisibilem pulchritudinem, secundum aemulationem, quam invisibilis artifex ad utramque constituit, in qua quasi speculamina quaedam diversarum proportionum unam imaginem effingunt. Secundum hoc ergo a pulchritudine visibili ad invisibilem pulchritudinem mens humana convenienter excitata ascendit... Est enim hic species et forma, quae delectat visum; est suavitas odoris, quae reficit olfactum; est dulcedo saporis, quae infundit gustum; est lenitas corporum, quae fovet et blande excipit tactum. Illic autem species est virtus, et forma iustitia, dulcedo amor et odor desiderium; cantus vero gaudium et exsultatio. ·

성 빅토르의 후고, 천상의 위계에 대한 해설.
Coelest., II(PL 175, c, 949).

가시적 미와 비가시적 미

1. 우리의 정신은 가시적 대상들을 고찰하여 배우지 않고서는 비가시적 대상들의 진리로 올라갈 수 없다. 다시 말하면 비가시적 미에 대한 관념으로서 가시적 형식들을 인식한다는 말이다 … 그럼에도 불구하고 가시적 본질을 가진 미와 비가시적 본질을 가진 미는 별개의 것이다. 왜냐하면 후자는 단순하고 균일하지만, 전자는 복잡하고 다양한 비례를 가졌기 때문이다. 그러나 가시적 미와 비가시적 미 사이에는 비가시적 창조주가 그들 사이에 설정한 모방에 의해서 어떤 유사성이 있고, 거기에서 다양한 비례를 가진 희미한 빛이 하나의 이미지를 만드는 것이다. 비가시적 대상에는 눈을 즐겁게 하는 형식과 형태, 코를 상쾌하게 하는 냄새의 달콤함, 식욕을 자극하는 좋은 맛, 촉각을 자극하고 끌어당기는 물체의 부드러움 등이 있다. 그러나 비가시적 대상에 있어서 형식은 미덕이며, 형태는 정의고, 달콤함은 자비며, 향기는 동경이고 노래는 기쁨과 고양이다.

HUGH OF ST. VICTOR,
Didascalicon, VII (PL 176, c. 812).

2. Decor creaturarum est in situ et modu et specie et qualitate. Situs est in compositione et ordine. Ordo est in loco et tempore et proprietate. Motus est quadripertitus, localis, naturalis, animalis, rationalis. Localis est ante et retro, dextrorsum et sinistrorsum, sursum et deorsum et circum. Naturalis est incremento et decremento. Animalis est in sensibus et appetitibus. Rationalis est in factis et consiliis. Species est forma visibilis, quae oculo discernitur, sicut colores et figurae corporum. Qualitas est proprietas interior, quae ceteris sensibus percipitur,

성 빅토르의 후고, 학습론, VII(PL 176, c. 812).

미의 네 가지 출처

2. 창조의 미는 위치 · 움직임 · 외관 그리고 특질에 있다. 위치는 배열과 질서에 달려 있다. 질서는 장소, 시간, 특질과 관계가 있다. 움직임에는 네 가지 종류가 있다. 국지적 움직임, 자연적 움직임, 동물의 움직임 그리고 이성적 움직임이 그것이다. 국지적 움직임은 전후 좌우 상하 원형의 움직임에 기초한다. 자연적 움직임은 성장과 소

ut melos in sono auditu aurium, dulcor in sapore gustu faucium, fragrantia in odore olfactu narium, lenitas in corpore tactu manuum.

멸에, 동물의 움직임은 감정과 욕망에, 이성적 움직임은 작품의 창조와 명상에 기초한다. 외관은 물체의 색채 및 형태와 같이 시각으로 지각되는 가시적 형식이다. 특질은 귀로 듣는 소리의 멜로디, 목에서 경험되는 달콤한 맛, 코로 맡는 냄새의 향기, 손으로 감지되는 물체의 부드러움 등과 같이 다른 감각들로 지각되는 내적 속성이다.

HUGH OF ST. VICTOR, Didascalicon, II, 12 (PL 176, c. 821).

3. Tam multa sunt harmoniae genera, ut ea nec cogitatus percurrere, nec sermo facile explicare possit, quae tamen cuncta auditui serviunt et ad ejus delicias creata sunt, sic est de olfactu. Habent thymiamata odorem suum, habent unguenta odorem suum, habent rosaria odorem suum, habent rubeta prata, tesqua, nemora, flores odorem suum, et cuncta quae suavem praestant fragrantiam et dulces spirant odores, olfactui serviunt, et in ejus delicias creata sunt.

성 빅토르의 후고, 학습론, II, 12(PL 176, c, 821).

조화의 다양성

3. 조화의 종류는 너무나 많아서 정신이 그것들을 꿰뚫을 수도 쉽게 설명할 수도 없는데, 그것들 모두는 청각을 위한 것이며 청각의 기쁨을 위해 만들어진 것이다. 그리고 그것은 냄새의 감각과 비슷하다. 즉 향·고약·장미 정원·꽃이 핀 초원·숲·가로수 길·꽃 등은 모두 자신의 향기를 가지고 있어서, 이 모든 것들은 유쾌한 냄새를 제공하고 달콤한 향기를 발산하면서 냄새에 소용되며 기쁨을 위해 만들어졌다.

HUGH OF ST. VICTOR, Didascalicon, II, 13 (PL 176, c. 821).

4. Visum pascit pulchritudo colorum, suavitas cantilenae demulcet auditum, fragrantia odoris olfactum, dulcedo saporis gustum, aptitudo corporis tactum.

성 빅토르의 후고, 학습론, II, 13(PL 176, c, 821).

4. 색채의 미는 시각을 즐겁게 하며, 멜로디의 유쾌함은 청각을 위로하고, 냄새의 향은 냄새의 감각을, 향신료의 달콤함은 맛을, 물체의 완전함은 촉각을 위로한다.

HUGH OF ST. VICTOR, Didascalicon, VII (PL 176, c. 819).

5. Figurae... rerum multis modis apparent mirabiles: ex magnitudine... ex parvitate; aliquando quia rarae, aliquando quia pulchrae, aliquando quia convenienter ineptae; aliquando quia in multis una, aliquando quia in uno diversa.

성 빅토르의 후고, 학습론, VII(PL 176, c, 819).

미의 다양성

5. 사물의 형태는 크기로 인해, 때로는 드물다는 이유로, 아름답기 때문에, 알맞게 추해서, 또 가끔은 한 가지 형태가 여러 가지로, 여러 가지 형태가 한 가지로 나타나기 때문에 등등 여러 가지로 찬탄을 불러일으킨다.

HUGH OF ST. VICTOR, Didascalicon, II (PL 176, c. 751).

6. Ars dici potest scientia, quae artis praeceptis regulisque consistit... Vel ars dici potest quando aliquid verisimile atque opinabile tractatur. Disciplina, quando de iis, quae aliter se habere non possunt, veris disputationibus aliquid disseritur. Vel ars dici potest, quae fit in subjecta materia et explicatur per operationem, ut architectura.

성 빅토르의 후고, 학습론, II(PL 176, c. 751).

예술의 정의

6. 예술은 규칙과 규정으로 이루어진 지식이라고 말할 수 있다 … 혹은 예술은 그럴듯하거나 가능한 것을 다루는 것이라고 할 수 있다. 한편 학문은 현재의 상태가 아닌 다른 것이 될 수 없는 것에 대한 진정한 고찰로써 나타난다. 또 예술은 건축에서 그런 것처럼 물질로 실현되고 행동을 통해 발전하는 지식이라 할 수 있다.

HUGH OF ST. VICTOR, Didascalicon, II (PL 176, c. 745).

7. Omnium autem humanarum actionum seu studiorum, quae sapientia moderantur, finis et intentio ad hoc spectare debet: ut vel naturae nostrae reparetur integritas vel defectuum, quibus praesens subjacet vita, temperetur necessitas.

성 빅토르의 후고, 학습론, II(PL 176, c. 745).

예술의 목표

7. 지혜에 의해 지배되는 모든 인간 활동 및 업무의 목표와 의도는 우리 본성의 본래 모습을 회복하거나 덧없는 삶이 종속되어 있는 불가피한 결함들을 완화시키는 것으로 방향을 잡아야 한다.

HUGH OF ST. VICTOR, Didascalicon, VII (PL 176, c. 813).

8. Utilitas creaturarum constat in *grato* et *apto* et *commodo* et *necessario*. Gratum est quod placet, aptum quod convenit, commodum quod prodest, necessarium sine quo quid esse non potest.

성 빅토르의 후고, 학습론, VII(PL 176, c. 813).

아름답고 적합하며 편리하고 꼭 필요한 사물들

8. 창조의 유용성은 창조가 아름답고 적합하며 편리하고 꼭 필요하다는 사실에 있다. 즐거움을 주는 것은 아름답고, 알맞은 것은 적합하며, 도움이 되는 것은 편리하고, 그것 없이는 아무 것도 이루어질 수 없는 것은 꼭 필요한 것이다.

HUGH OF ST. VICTOR, Didascalicon, VII (PL 176, c. 822).

9. Gratum est eiusmodi, quod ad usum quidem habile non est, et tamen ad spectandum delectabile qualia sunt fortasse quaedam herbarum genera et bestiarum, volucrum quoque et piscium et quaevis similia.

성 빅토르의 후고, 학습론, VII(PL 176, c. 822).

유용성이 아니라 미

9. 용도에는 알맞지 않지만 아름다운 것은 눈에 즐거움을 준다. 일부 식물, 동물, 새, 물고기 등이 아마도 그러할 것이다.

HUGH OF ST. VICTOR, Didascalicon, II (PL 176, c. 820).
"De iis, quae quia pulchra sunt, mirabilia".

10. Quarumdam rerum figurationem miramur, quia speciale quodam decorae sunt est convenienter coaptatae, ita ut ipsa dispositio

성 빅토르의 후고, 학습론, II(PL 176, c. 820).

"아름다움 때문에 찬탄을 불러일으키는 대상들"

10. 우리는 특별하게 꾸며지고 조화롭게 지어졌

operis quodammodo innuere videatur specialem sibi adhibitam diligentiam Conditoris.

다는 이유로 일정 대상들의 형태를 향해 찬탄을 보낸다. 그 결과 그 작품의 구성 자체가 그것을 지은 건축가의 특별한 보살핌을 드러내는 것 같다.

RICHARD OF ST. VICTOR, Beniamin Maior, II, 5 (PL 196, c. 83).

11. Alia est enim operatio naturae etque alia operatio industriae. Operationem naturae facile deprehendere possumus, ut in graminibus, arboribus, animalibus... Opus artificiale, opus videlicet industriae consideratur, ut in celaturis, in picturis, in scriptura, in agricultura et in caeteris operibus artificialibus, in quibus omnibus innumera invenimus, pro quibus divini muneris dignitatem digne mirari et venerari debeamus. Opus itaque naturale et opus artificiale quia sibi invicem cooperantur quasi a latere sibi altrinsecus iunguntur et sibi invicem mutua contemplatione copulantur... Certum siquidem est quia ex naturali operatione opus industriae initium sumit, consistit et convalescit et operatio naturalis ex industria proficit, ut melior sit.

성 빅토르의 리샤르, 대 벤야민, II, 5(PL 196, c. 83).

자연과 예술

11. 자연의 작용과 예술의 작용은 별개다. 자연의 작용은 식물, 나무, 동물들 … 에서 쉽게 지각할 수 있다. 예술의 작품, 즉 노력의 작품은 조각, 회화, 작문, 농업, 기타 인간의 다른 창조물에서 볼 수 있으며, 그 모든 것에서 우리가 신의 은총이 깃든 선물을 올바르게 찬탄하고 존경해야 하는 무수한 이유를 발견하게 된다. 그런 식으로 자연의 작품과 예술의 작품이 서로 협동하기 때문에 그것들은 말하자면 서로 밀접하게 합쳐지고 상호 관조 속에서 통일되는 것이다. 노력의 작품이 자연의 작용에 기원을 두고 그 의미를 거기에서 찾으며 자연의 작용은 스스로 개선되기 위해 예술에 의지한다는 것은 최소한 확실하다.

HUGH OF ST. VICTOR, Hierarch. Coelest. (PL 175, c. 954).

12. Omnia visibilia... symbolice, id est figurative tradita, sunt proposita ad invisibilium significationem et declarationem... signa sunt invisibilium et imagines eorum, que in excellenti et incomprehensibili Divinitatis natura supra omnem intelligentiam subsistunt.

성 빅토르의 후고, 천상의 위계(PL 175, c. 954).

상징

12. 모든 가시적 대상에는 상징적 의미가 있다. 즉, 비가시적 대상을 의미하고 설명하기 위해 비유적으로 가시적 대상이 주어진 것이다 … 그것들은 비가시적 대상들의 징표이며, 모든 오성을 넘어서는 방식으로 신성의 완전하고 불가해한 본질 속에 거하는 것들의 형상이다.

HUGH OF ST. VICTOR, Didascalicon, VII (PL 176, c. 815).

13. Per pulchritudinem rerum conditarum quaeramus pulchrum illud, pulchrorum omniam pulcherrimum; quod tam mirabile et ineffabile est, ut ad ipsum omnis pulchritudo transitoria, etsi vera est, comparabilis esse non possit.

성 빅토르의 후고, 학습론, VII(PL 176, c. 815).

가장 아름다운 미

13. 창조된 사물들의 미를 통해서 우리는 모든 미 중 가장 아름다운 미를 구하는데, 그것은 너무나

경이롭고 말로 이루 나타낼 수 없을 정도여서 일시적인 미는 아무리 진실되다 하더라도 거기에 비교될 수가 없다.

HUGH OF ST. VICTOR, Didascalicon, VII (PL 176, c. 814).

14. Universus enim mundus... sensibilis quasi quidam liber est scriptus digito Dei... et singulae creaturae quasi figurae quaedam sunt, non humano placito inventae, sed divino arbitrio institutae ad manifestandam invisibilium Dei sapientiam.

성 빅토르의 후고, 학습론, VII(PL 176, c. 814).

세계의 초인간적인 미

14. 감각적 세계 전체는 말하자면 신의 손으로 씌어진 책이다 ··· 개별적 창조는 인간의 과학으로 고안된 어떤 형태지만 비가시적 대상에 대한 신적 지혜를 보여주기 위해 신적인 선택에 의해 성립된 것이다.

ACHARDUS OF ST. VICTOR, De Trinitate, L. I, c. 6 (MS. prepared by M. Th. d'Alverny).

15. Si quid immensa est pulchritudo, sine eo nihil potest pulchrum esse. Quare etsi non determinata pulchritudine impossibiliter est quid pulchrum esse, ipsa igitur est aut nihil pulchrum, sed nec alibi quidem nisi in Deo, sed nec aliud nisi Deus ipse potest esse, a quo pulchrum est quicquid pulchrum est, et sine quo nihil pulchrum esse potest.

성 빅토르의 아카르두스, 삼위일체론, L. I, c. 6(MS. prepared by M. Th. d' Alverny).

모든 미는 신으로부터 온다.

15. 미가 무한하다면 미없이는 그 무엇도 아름다울 수 없다. 미가 규정되지 않는다면 그 무엇도 아름다울 수 없지만, 규정된 이 미는 신 속에 있지 않는 한, 혹은 신 자신이 아닌 한 전혀 아름답지 않다. 모든 미는 신으로부터 나오며 신이 없이는 아무 것도 아름다울 수가 없다.

HUGH OF ST. VICTOR, De modo dicendi et meditandi (Martène-Durand, V, c. 887).

16. Tres sunt animae rationalis visiones: cogitatio, meditatio et contemplatio... Contemplatio est perspicax et liber animi intuitus in res perspiciendas usquequaque diffusas. Inter meditationem et contemplationem hoc interesse videtur, quod meditatio semper est de rebus a nostra intelligentia occultis, contemplatio vero de rebus vel secundum suam naturam vel secundum capacitatem nostram manifestis; et quod meditatio semper circa unum aliquid rimandum occupatur, contemplatio autem ad multa vel etiam ad universa comprehendenda diffunditur... Contemplatio est vivacitas illa intelligentiae, quae cuncta in palam habens manifesta visione comprehendit, et ita quodammodo id

성 빅토르의 후고, 진실과 숙고의 방식에 대하여, V, c. 887), 관조

16. 이성적 영혼을 구하는 데는 세 가지 방법이 있다. 숙고, 명상 그리고 관조가 그것이다. 관조는 시간과 공간 속에 흩어져 있는 사물들을 영혼이 예리하고 자유로이 응시하는 것이다. 명상과 관조의 차이는, 명상이 우리 마음으로부터 숨겨진 것들을 다루는 것이라면 관조는 그것의 본질이나 우리의 능력에 의해 분명한 대상들을 다룬다는 것인 듯하다. 덧붙여서 명상은 언제나 결여되어 있는 한 가지에 관계된다면, 관조는 많은 대상들 혹은 심지어 모든 대상으로 확장되는 것이

quod meditatio quaerit. contemplatio possidet...
In meditatione est sollicitudo, in speculatione
admiratio, in contemplatione dulcedo.

다. 그것은 정신의 활기로서, 앞에 모든 것을 두
고 명료하게 응시하면서 감싸안는다. 이 때문에,
관조는 명상이 추구하는 것을 어느 정도까지 소
유하고 있다 … 명상에는 배려가, 고찰에는 감탄
이, 관조에는 달콤함이 있다.

RICHARD OF ST. VICTOR,
Beniamin Maior, I, 6 (PL 196, c. 70).

17. Sex autem sunt contemplationum ge-
nera a se et inter se omnino divisa. Primum
itaque est in imaginatione et secundum solam
imaginationem. Secundum est in imaginatione
secundum rationem. Tertium est in ratione se-
cundum imaginationem. Quartum est in ratione
et secundum rationem. Quintum est supra, sed
non praeter rationem. Sextum supra rationem
et videtur esse praeter rationem. Duo itaque
sunt in imaginatione, duo in ratione, duo in
intelligentia.

In imaginatione contemplatio nostra tunc
procul dubio versatur, quando rerum istarum
visibilium forma et imago in considerationem
adducitur, cum obstupescentes attendimus et
attendentes obstupescimus, corporalia ista, quae
sensu corporeo haurimus, quam sint multa,
quam magna, quam diversa, quam pulchra vel
jucunda et in his omnibus creatricis illius super-
essentiae potentiam, sapientiam, munificentiam
mirando veneramur et venerando miramur.

성 빅토르의 리샤르, 대 벤야민, I, 6(PL 196, c. 70).
관조의 여섯 가지 종류

17. 관조에는 완전히 서로 다른 여섯 가지 종류가
있다. 첫 번째는 상상력 속에 있으며 상상력 자체
를 기초로 한다. 두 번째는 상상력 속에 있지만
이성을 기초로 한다. 세 번째는 이성 속에 있지만
상상력을 기초로 한다. 네 번째는 이성 속에 있으
면서 이성을 기초로 한다. 다섯 번째는 이성 밖에
있지만 이성과 모순되지는 않는다. 여섯 번째는
이성밖에 있으면서 명백하게 이성과 모순된다.
그래서 상상력 속에 있는 관조가 두 가지, 이성
속에 있는 관조가 두 가지, 지성 속에 있는 관조
가 두 가지다.

그렇다면 우리의 관조는 가시적 대상들의 형식
과 이미지에 관계될 때, 우리가 찬탄 속에서 지각
하고 우리가 신체적 감각으로 흡수하는 물리적
대상들이 아무리 많고 다양하고 아름답거나 유
쾌해도 지각으로 찬탄할 때, 그리고 우리가 찬탄
으로 존경하고 힘, 지혜, 창조적 지고한 존재의
아낌없는 마음을 존경으로써 찬탄할 때, 의심의
여지없이 상상력 속에 위치한다.

RICHARD OF ST. VICTOR
Beniamin Maior, II, 6 (PL 196, c. 84).

18. Totum itaque hoc primum contempla-
tionis genus recte quidem in septem gradus
distinguere possumus. Primus namque consi-
stit in illa admiratione rerum, quae surgit ex
consideratione materiae. Secundus autem gradus
consistit in illa admiratione rerum, quae surgit
ex consideratione formae. Tertius vero consistit

성 빅토르의 리샤르, 대 벤야민, II, 6(PL 196, c. 84).
관조의 일곱 단계

18. 첫 번째 종류의 관조를 일곱 단계로 나눌 수
있다. 첫 번째 단계는 물질을 고려함으로써 생겨
나는 대상들에 대한 찬탄에 있다. 두 번째 단계는
형식을 고려함으로써 생겨나는 찬탄에 있다. 세

in illa rerum admiratione, quam gignit conside-
ratio naturae. Quartus autem huius contempla-
tionis gradus versatur in consideratione et ad-
miratione operum circa operationem naturae.
Quintus nihilominus versatur in consideratione
operum, sed secundum operationem industriae.
Sextus vero gradus constat in considerandis et
admirandis institutionibus humanis. Septimus
demum subsistit in considerandis et admirandis
institutionibus divinis.

번째 단계는 자연에 대한 고려에서 생기는 찬탄
에 있다. 네 번째 단계의 관조는 자연의 작품들을
고려하고 찬탄하는 것을 기초로 한다. 다섯 번째
단계는 예술작품을 고려하고 찬탄하는 데 있다.
여섯 번째 단계는 인간의 제도를 고려하고 찬탄
하는데 있고, 마지막 일곱 번째 단계는 신적 제도
를 고려하고 찬탄하는 데 있다.

RICHARD OF ST. VICTOR,
Beniamin Maior, V, 2 and 5 (PL 196,
c. 169 and 174).

19. Tribus autem modis, ut mihi videtur,
contemplationis qualitas variatur. Modo enim
agitur mentis dilatatione, modo mentis suble-
vatione, aliquando autem mentis alienatione.
Mentis dilatio est quando animi acies latius ex-
panditur et vehementius acuitur, modum tamen
humanae industriae nullatenus supergreditur.
Mentis sublevatio est quando intelligentiae viva-
citas divinitus irradiata humanae industriae me-
tas transcendit nec tamen in mentis alienationem
transit... Mentis alienatio est quando praesen-
tium memoria menti excidit et in peregrinum
quemdam et humanae industrae invium animi
statum divinae operationis transfiguratione tran-
sit. Hos tres contemplationis modos experiun-
tur, qui usque ad summam ejusmodi gratiae
arcem sublevari merentur. Primus surgit ex in-
dustria humana, tertius ex sola gratia divina,
medius autem ex utriusque permi ssione.

(5) ...Tribus autem de causis ut mihi vi-
detur, in mentis alienationem adducimus... prae
magnitudine devotionis, modo prae magnitu-
dine admirationis, modo vero prae magnitudine
exsultationis... Magnitudine admirationis anima
humana supra semetipsam ducitur quando di-
vino lumine irradiata, et in summae pulchritu-
dinis admiratione suspensa... ut super semet-
ipsam rapta, in sublimia elevatur. Magnitudine
jucunditatis, et exsultationis mens humana a
seipsa alienatur.

성 빅토르의 리샤르, 대 벤야민, V, 2와 5(PL 196, c.
169와 174). 소외

19. 관조에는 세 가지 종류가 있다고 생각된다.
정신을 확장하는 것, 정신을 고양시키는 것 그리
고 때로는 정신을 소외시키는 것이다. 정신을 확
장하는 것은 정신의 기민함이 보다 넓은 영역을
얻고 보다 예리하게 되지만 결코 인간 능력의 척
도를 넘어서지 않을 때 일어난다. 정신의 고양은
신의 은총으로 오성의 활기가 인간 능력의 경계
선을 넘어서지만 정신의 소외로 넘어가지는 않
을 때 일어난다. 정신의 소외는 정신이 현전하는
대상들에 대한 기억을 상실하고 신의 명령에 따
른 변형을 통해 인간 능력으로부터 유리되어 받
아들일 수 없는 정신 상태로 될 때 일어난다. 이
세 가지 종류의 관조는 이런 은총의 정점으로 고
양될 만한 자격이 있는 사람들에게 해당된다. 첫
번째 종류는 인간 능력에서 나오며, 세 번째 종류
는 오직 신의 은총에서 나오고, 가운데 것은 인간
능력 및 신의 은총 모두에서 나온다.
정신의 소외로 이끄는 원인에는 세 가지가 있다
고 생각된다. 헌신의 위대함, 찬탄의 위대함, 황
홀경의 위대함이 그것이다. 찬탄의 위대함에 의
해서 인간 정신이 나타난다. 인간 정신은 신적인
빛을 발하고 최고미에 대한 찬탄 속에 떠 있으면
서 마치 스스로 얻어낸 것인양 높이로 올라간다.
기쁨과 황홀경의 위대함에 의해 인간 정신은 스
스로에게서 소외되는 것이다.

20. Auditur per memoriam, videtur per intelligentiam, deosculatur per affectum, amplectitur per applausum. Auditur per recordationem, videtur per admirationem, deosculatur per dilectionem, amplexatur per delectationem. Vel si hoc melius placet, auditur per revelationem, videtur per contemplationem, deosculatur per devotionem, astringitur ad dulcedinis suae infusionem. Auditur per revelationem, donec, voce eius paulatim invalescente, tota perstrepentium tumultuatio sopiatur solaque ipsius vox audiatur, donec omnis illa tandem tumultuantium turba dispareat solusque cum sola remaneat, et solum sola per contemplationem aspiciat. Videtur per contemplationem, donec ad insolitae visionis aspectum pulchritudinisque admirationem paulatim anima incalescat, magis magisque inardescat et tandem aliquando tota incandescat, donec ad veram puritatem internamque pulchritudinem tota reformetur.

20. 사람은 기억으로 듣고, 지성으로 보며, 느낌으로 입맞춤하고, 감사로써 포옹한다. 사람은 추억을 통해 듣고, 찬탄하면서 보며, 좋아하므로 입맞춤하고, 즐거워하며 포옹한다. 혹은 이렇게 말하는 것을 더 좋아할지도 모르겠다. 사람은 계시를 통해 듣고, 관조를 통해 보며, 헌신을 통해 입맞춤하고, 기분좋은 것을 다 드러내기 위해 포옹한다. 사람은 계시를 통해 들으며 마침내 느리게 강화되는 (자비의) 목소리 앞에서 시끄러운 소동이 잠잠해지게 된다. 그리고 이 목소리는 시끄러운 군중들 전체가 다 해산되고 관조를 통해 둘만이 남게 될 때 비로소 들리게 된다. 관조를 통해서 보다가 마침내 영혼은 낯선 광경을 보면서 천천히 따뜻하게 되며 미에 대한 찬탄이 점점 더 불타올라 마지막으로 순수성과 내적 미로 변형될 때까지 모두 밝게 되는 것이다.

8. 12세기의 샤르트르 학파 및 다른 학파들의 미학

THE AESTHETICS OF THE SCHOOL OF CHARTRES AND OTHER SCHOOLS OF THE 12TH CENTURY

THE THREE SCHOOLS

1. 세 학파 12세기 문예부흥의 시기에는 특히 프랑스에 이미 많은 학문의 중심들이 자리잡고 있었다. 클레르보의 시토 수도원과 파리에 있는 성 빅토르 수도원 외에 샤르트르에는 세 번째로 중요한 중심이 있었다. 이 학파는 자연과학 및 인문과학, 신학과 철학 양면의 연구로 유명했다.

드 브륀느는 다음과 같이 이 세 학파들 간의 관계를 산뜻하게 요약한 바 있다. 중세 시대에는 이 세계의 미를 바라보는 세 가지 방식이 있었다고 그는 말한다. 가시적인 형식에서 직접 즐거움을 취하는 **육신의** 눈으로 보는 방식, 세계의 미에서 정신적 유비와 의미를 발견하는 **정신적** 눈으로 보는 방식, 그리고 마지막으로 미를 학문적으로 바라보는 **학자의** 눈으로 보는 방식이 그것이다. 미를 바라보는 첫 번째 방식은 성 빅토르의 후고, 두 번째 방식은 클레르보의 베르나르의 특색을 나타내며, 세 번째 방식은 드 브륀느에 의하면 샤르트르 학자들의 특색을 나타낸다.

그러나 뒤의 둘은 성 빅토르의 후고가 했던 것처럼 그렇게 전문적으로 미와 예술을 연구하지 않았다. 그들이 비록 경험적 연구에 몰두하긴 했지만, 거기에는 미에 대한 연구가 포함되어 있지 않았다. 왜냐하면 그들은 미에 대한 연구를 학문적 주제라기보다는 형이상학적 주제로 간주했기 때

문이었다. 그들은 미를 성 빅토르의 후고처럼 순수하게 시각적인 것으로 보지 않았고, 시토 수도회처럼 비유적으로 생각하지도 않았다. 그들은 시토 수도회 및 빅토르회의 견해와는 다른 제 3의 견해를 주장했는데, 그것은 미가 단순히 가시적인 것은 아닐지라도 사물들을 넘어서지 않고 사물들 속에서 찾을 수 있는 것이라는 주장이었다. 성 빅토르의 후고의 미학은 경험적이었고, 시토 수도회의 미학은 종교적이었으며, 샤르트르 학파의 미학은 형이상학적이었다.

THE SCHOOL OF CHARTRES

2. 샤르트르 학파 후에 프와티예의 주교가 된 질베르 드 라 포레("포레타누스" ─1154년 사망)는 이 학파의 지성적 삶에서 주도적 역할을 했다. 후에 샤르트르의 주교가 된 솔즈베리의 존(1110-1180)과 배스의 아델라드는 인문학적 연구의 기풍을 잡았다. 샤르트르 학파의 철학적 · 미학적 의견들은 이 학파의 외부인들과도 함께 했다. 시인이자 철학자인 릴의 알라누스(c. 1128-1202)는 이 학파의 미학을 시로써 설득력 있게 표현했다.

PLATONISM

3. 플라톤 주의 샤르트르 학파의 형이상학은 플라톤적이었다. 미, 즉 플라톤적 미개념은 중요한 자리를 차지하고 있었다. 9세기에 에리게나가 플라톤의 이념을 재도입하고 13세기가 아리스토텔레스의 사상을 재도입하는 것처럼, 12세기에는 샤르트르 학파가 플라톤의 이념들을 재도입했다.[주43]

주 43 O. v. Simson, "Wirkungen des Christlichen Platonismus auf die Entstehung der Gotik", in the collective work *Humanismus, Mystik und Kunst in der Welt des Mittelalters*, ed. J. Koch(1953).

플라톤적인 이념들은 중세 시대에 이따금 그랬던 것처럼 아우구스티누스를 거치지 않고 플라톤으로부터 직접 왔다.

플라톤의 사상을 기반으로 해서 서로 다른 다양한 미학들이 있을 수 있다. 이데아만이 진정 아름답다고 하는 이상주의적 미학, 정신적인 것만이 아름답다고 하는 정신적 미학 등. 그러나 샤르트르 학파는 플라톤으로부터 또다른 종류의 미학, 즉 수학적 미학을 이어받았다. 이 미학의 중심사상은 오직 비례만이 아름답다는 것이었다. 아우구스티누스와 보에티우스가 중세 사상에 소개했던 이 미학은 피타고라스로부터 플라톤에 의해 물려받은 것이다. 12세기의 학자들이 그 사상을 전해받은 출처는 플라톤의 대화편 『티마이오스 Timaeus』였는데, 여기서 그는 세계가 수학적으로 구성되어 있으며 창조의 원리는 비례의 원리였노라고 말했다. 이것으로부터 자연스럽게 미는 세계의 속성이며 미학적 관점이 우주론에 적용될 수 있다는 결론이 나온다. 이 사상은 『창세기』 및 『지혜서』와 쉽게 어울릴 수 있다.

BASIC AESTHETIC IDEAS

4. 기본적인 미학사상들 이런 플라톤적 원리들을 근거로 샤르트르 학파의 지지자들 및 릴의 알라누스같이 샤르트르 학파의 사상과 비슷했던 다른 사람들도 다음과 같은 입장을 취하게 되었다.

A 세계는 수학적 원리로 구성되었으며 그로부터 미를 이끌어낸다.

B 고대와 중세의 의미에서 신은 예술가, 즉 정해진 규칙에 따라 작업하는 예술가다. 그는 "경이로운 미 속에서 세계의 왕궁을 건설하는 건축가다."[1]

C 그렇게 해서 조화와 화합(concordia) · 형식 · 형상 · 척도 · 수와 관계가 세계에 대한 그들의 개념에서 기본 범주를 형성했다.[2] 릴의 알라누스

는 자연을 돈호법으로 칭하기를, 한편으로는 정부·질서·법·방법·규칙 등으로 칭하는가 하면, 다른 한편으로는 빛·광휘·미·형식 등으로 칭하기도 했다.[3] 그래서 샤르트르 학파는 세계를 그 자체로 아름다운 것으로 보았는데, 그것은 세계가 보다 완전한 초월적 미를 상징한다는 이유 때문에서가 아니었다.

D 그들은 회화처럼 색깔과 이미지를 채택하거나 조각처럼 생명을 흉내내는 그런 예술이 아니라 건축과 음악처럼 엄격한 규칙에 예속되는 예술작품의 모델을 따라 세계를 파악했다.

E 우주론에서 그들은 세계의 창조(creatio)와 신에 의해서 창조 이후에 세계를 꾸미는 것(exornatio)을 구별했다. 그들은 신을 건축가에 비유했을 뿐만 아니라 자신의 작품을 세공하는 금세공인에 비유하기도 했다.

F 플라톤의 사상들 중 또다른 사상을 따라서 그들은 세계를 유비적으로 하나의 유기적 전체, 하나의 생명체로 보았고 이것이 세계의 미를 결정하는 두 번째 인자라고 생각했다.

G 인간이 가장 완전하므로 가장 아름다운 피조물이라는 의미뿐만 아니라 인간만이 세계의 미를 지각하고 음미할 수 있는 능력이 있다는 의미에서, 그들은 인간에게서 창조의 정점을 보았다.

PLATONISM AND GOTHIC ART
5. 플라톤 주의와 고딕 예술 샤르트르 학파의 미학은 주로 자연의 미에 관심을 가지고 있기는 했지만, 예술 분야에도 적용될 수 있었다. 그들의 예술 개념이 플라톤적이어서 주로 예술의 수학적 측면에 집중되어 있기는 했으나, 재현적 예술에 대해 플라톤이 경멸한 것에 동참하지는 않았다. 그러한 예술로서의 미는 비례를 소유하고 비례에 미가 있었다. 이런 예술개념은

예술가를 높은 이상으로 제시하고, 그의 예술에서 세계의 영원한 미를 깨닫는 것이다. 그리고 이것은 단순히 이론에 그치지 않고, 실제로 고딕 예술의 형성에 기여했다.

최초의 고전적 고딕 건축물이 샤르트르에 세워졌다는 것은 우연이 아니었다. 샤르트르 성당 건축의 책임자였던 주교 고드프리 자신이 플라톤주의자였던 것이다. 건축사가들에 의하면, 샤르트르 성당의 모든 세부적인 부분들이 계산의 결과여서, 그 어떤 부분도 단순한 장식을 목적으로 한 것은 하나도 없었다고 한다. 이것이 샤르트르 학파의 플라톤적인 미학과 일치하는 것이었다. 건축은 처음부터 기하학을 채택했으나 주로 기술적인 이유에서였다. 그러나 고딕 건축에서는 미학적 목적을 위해 기하학이 사용되기 시작했다.

스콜라 주의와 고딕 예술. 12세기 정신적 태도의 학문적 측면과 예술적 측면의 대응관계에 대해서는 이미 지적한 바 있다. 그러나 그들간에는 대응관계 이상의 것이 있다. 스콜라 주의, 특히 스콜라 미학에서의 스콜라 주의는 당시 탄생되고 있던 새로운 고딕 예술의 원인들 중 하나였기 때문이었다. 이 예술을 후원하던 주교 및 대수도원장들이 학식있는 사람들이었고 건축가들은 그 학파의 철학적, 미학적 사상들의 일부를 건축작품에 도입했다. 그러므로 샤르트르 학파의 플라톤 주의가 예술로 표현되었던 것이 놀랄 일은 아니다. 샤르트르 학파의 플라톤 주의뿐만 아니라 성 베르나르의 플라톤 주의, 정신주의적 플라톤 주의 그리고 빅토르 학파의 신비적 플라톤 주의까지도 예술로 표현되었다. 초기 고딕 성당을 세웠던 상스의 주교였던 앙리와 생 드니의 대수도원장 쉬제르도 성 베르나르의 사상에 동참했다.

6. 반대 진영들 샤르트르 학파가 시토 수도회와 공통된 플라톤 주의를 표방하고 있었다 해도, 양측은 다른 면에서 나누어져 있었고, 이러한 차이들은 예술에 대한 그들의 태도에 잘 반영되어 있었다. 성 베르나르 및 그를 추종하던 시토 수도회원들은 샤르트르 학파에게는 낯설었던 금욕주의를 플라톤 주의와 결합시켰다. 이 금욕주의는 그들로 하여금 세계와 예술에 대해 **도덕적** 견해를 갖도록 했고, 반대로 샤르트르 학파는 **미학적** 견해로 기울었다.

그래서 그 두 학파는 현세의 개혁에 대한 그들의 태도를 토대로 구별될 수 있다.

12세기에 현세적 문화에 관심을 가졌던 쪽은 상당히 많았다. 신학과 나란히 현세적 학문에 대한 관심은 이미 12세기 초에도 찾을 수 있는데, 그 예로는 노정의 기베르(데 노비겐토, 1053-c.1124)와 『학습론 *Didascalon*』이라는 책에서 현세적 연구의 과정을 기술한 히르샤우의 콘라트가 있다. 12세기 중반부터는 현세적 학문에 대한 관심이 샤르트르 학파 및 성 빅토르회 양측 모두에서 증가되었고, 아벨라르두스가 운영하던 학교에서도 어느 정도는 증가되었다. 이 진영에 속했던 사람들은 여러 가지 면에서 서로 관계가 있었다. 12세기의 저명한 철학자 중 하나인 멜렁의 로베르는 후고와 아벨라르두스 문하에서 공부했다. 보에티우스의 주석자이자 아라스의 부주교인 클라렘발두스는 성 빅토르의 후고뿐만 아니라 샤르트르 학파의 제자였다. 1148년에서 1152년 사이에 씌어진 익명의 저술『신학 입문 *Isagoge in theologiam*』은 아벨라르두스 학파에서 나왔지만, 페이지 전체가 후고에게서 베껴온 것들이 많았다. 익명의『신성한 명제 *Sententiae divinitatis*』역시 이 두 학파의 견해를 결합시켰다.

7. 주변의 미학들 현세의 학문에 관심을 가진 진영에서는 미와 예술에 대한 연구가 영예의 자리를 차지할 수 있을 것으로 기대했을지도 모른다. 그들은 미와 예술에 대한 연구의 프로그램 속에 자리를 차지하고 있었다. 솔즈베리의 존은 고대의 방식을 따라서 문헌학, 철학 그리고 애미학(愛美學, philocalia)이라는 사고의 세 딸을 열거했다. 그래서 미에 대한 사랑은 작법에 대한 사랑 및 지혜에 대한 사랑과 나란히 놓였다. 그러나 그 프로그램은 결코 실행되지 못했다. 미와 예술은 영예로웠지만 성 빅토르의 후고를 제외하고는 연구가 이루어지지 않았던 것이다.

그러나 플라톤적인 철학은 질베르 드 라 포레가 절대적 가치와 상대적 가치를 구별했던 경우처럼 미학을 논의할 만한 테두리를 제공해주었다.[4] 미학에 유용한 개념들은 우선 논리학과 형이상학에서 다듬어졌다. 거기에는 통일성과 조화, 비례와 수, 형상과 형, 관념과 상상력, 자연과 예술, 이미지(imago)와 모방(imitatio) 등의 개념들이 있었다. 12세기에는 이 개념들이 학파에서 형이상학적, 논리학적 관점에서 다루어졌지만, 그럼에도 불구하고 이런 논의들은 미학, 특히 "형상"과 "예술"과 같은 개념들에 전력투구하는 곳에 유익했다.

8. 형상과 형태 중세 시대는 형상이라는 고대의 개념, 즉 사물의 형이상학적 본질로서의 형상개념을 채택했기에, 이시도로스에서와 같이 형상과 본질이 밀접하게 관련되어 있는 것은 놀라운 일이 아니다. 그러나 12세기에는 사뭇 반대였다. 히르샤우의 콘라트는 본질을 사물의 "내적 특질"이라 하고, 형식을 사물의 "외적 배열"이라 하면서 그 둘을 대립시켰다.[5] 클라렘

발두스 또한 형식을 "물질적 대상 속에 있는 부분들의 배열"로 규정했다.[6] 이것은 그 단어의 의미가 아리스토텔레스적인 형이상학적 의미에서 근대적 의미, 즉 사물의 외적, 감각적 측면(미학에서는 보다 유용한 개념이다)으로, "사물의 본질"로서의 형상에서 "사물의 외양"으로서의 형태로 옮겨가기 시작했다는 것을 보여준다. 그러나 이 새로운 개념이 미학에서 좀더 자주 사용되었더라면, 옛 개념은 전혀 사용되지 못했을 것이다. 『신성한 명제』는 사물의 속성의 내재인이나 형상인인 "인과적" 형상과 내적 형상을 드러내 보여주는 "가시적" 형상 사이의 어떤 절충에 해당하는 방식으로, 두 가지 의미의 형상을 구별했다.[7] 그는 네 가지나 되는 의미를 구별했는데, 그 중 한 가지를 사물의 외관으로 제한시키고 "형태"와 동일시했다.[8]

보다 최근의 용어인 "형태"는 애매모호함이 덜하며, 사물의 외양을 의미하기에 더 좋은 표현이었다. 아벨라르두스는 구성의 관점에서 형태를 규정하고, "형태"라는 용어가 자연적 대상 및 이런 대상들을 재창조하는 예술작품 양쪽 모두에 적용된다는 점에 주목했다.[9] 그러나 이 단어 역시 애매모호성에서 자유롭지 못하다. 왜냐하면 사물의 외양이나 부분들의 배열을 뜻하기 때문이다. 『신학 입문』은 형상에서 형태와 색채라는 두 가지 요소를 구별했다.[10]

형상과 미의 연관성은 미학에서 매우 중요했다. 『명제』에 의하면, 질료는 형상이 없다. 그러나 형상이 완전히 없는 것은 아니고 형상에 속해 있는 미와 질서가 없는 것이다.[11] 멜렁의 로베르는 무형상성이 형상의 종류라고 한층 더 강하게 주장했다. 왜냐하면 사물은 형상이 없어서가 아니라 아름답게 형상을 이루지 못하기 때문에 형상이 없다고 불리기 때문이라는 것이다.[12]

형상개념과 미개념의 이런 연관성은 상투어가 되었다. 교회법에 통달

한 문헌학자인 피사의 후고는 자신의 어원론 사전인 『대 파생어 사전 *Magnae derivationes*』에서 형상을 "미" 혹은 "아름다운 배열(*pulchra dispositio*)" 로 정의했다. 형상에 대한 고대의 (형이상적) 개념에서 새로운 (미학적) 개념 으로의 전이는 주로 12세기에 일어났는데 전통적인 미개념의 테두리 내에 서 이루어졌고 계속해서 "즐거움을 주는 색깔과 함께 어우러진 어떤 물체 의 우아한 배열(바르톨로메우스 앙글리쿠스)"로서 규정되게 된다.[13]

12세기가 예술에 대해 신학적으로 고찰하는 대신 형식적으로 고찰했 다는 뜻은 아니다. 아카르두스 및 성 빅토르의 리샤르의 저술을 보면 그것 이 분명해진다. 멜렁의 로베르조차도 미는 우리에게 신으로 향하는 길을 보여주며 미는 그분이 임재하심에 대한 증거라고 주장했다. 노정의 기베르 는 아름다운 것은 신에 의해 영원하게 확립된 것이라는 명제를 제의하기도 했다.[14] 알렉산더 넥컴은 "예술, 정신, 질서 그리고 미"를 신적 지혜라는 표 현으로 기술했는데, 그것들을 통해 "신적 지혜는 즐거움을 주고 창조하며 질서를 잡고 장식한다"는 것이다.[15] 여기서 우리는 질서와 미가 유희 및 창 의성과 연관되어 있다는 근대의 관념을 발견하게 되는데, 그것이 신학의 명제에서 제기된 것이다.

ART

9. 예술 중세의 예술개념은 너무나 지성화되어 있어서 사변적인 학문들만 이 거기에 답할 수 있을 정도였기에 그런 학문들만이 진정한 예술로 여겨 질 수 있었다. 그러나 12세기에는 예술이 다시 실천적 활동으로 간주되든 지 아니면 적어도 실천적 예술과 사변적 예술이 구별되기에 이른다. 아라 스의 클라렘발두스는 사변적 예술을 원리 및 규칙에 대한 지식("관조 *contemplatio*"라고 하는 것이 적절하겠다)으로 기술하고, 실천적 예술은 이런 원리

및 규칙들을 따라 작업할 수 있는 능력으로 기술했다.[16] 그런 식으로 실천과 행동을 예술의 특별 분야로 인식했던 그는 여전히 예술을 이론적으로 생각하면서도 예술개념에 대한 고대의 출처에 더 가까이 있었고 이어질 전개를 예기하고 있었다. 곤디살비는 조금 뒤에 비슷하게 구별지었다. 사변적 예술은 지식에, 실천적 예술은 행동, 즉 작품제작에 기초한다고 말했던 것이다.[17] 그는 전자와 후자를 아르스 인트린세쿠스(ars intrinsecus)와 아르스 엑스트린세쿠스(ars extrinsecus), 혹은 내적 예술과 외적 예술로 칭했다. 비록 아랍인들, 주로 아비켄나로부터 온 구별을 취하긴 했지만 그 뒤에는 오래된 역사가 있었다. 키케로에게서 발견되어 보에티우스를 거쳐 중세 시대로 전해내려온 것이다. 곤디살비는 자신의 실천적 예술개념을 토대로 "예술가"를 기술에 따라 도구를 가지고 질료에 작업하는 사람으로 규정했다.[18] 12세기에 그런 식으로 이해된 예술은 재현·미·자유·관념·진실 등과 관계가 있었다.

A 예술개념은 예를 들어 영상과 예술적 "모방"에 관한 논의에서처럼 다시 한번 재현의 개념과 관련이 되었다. 솔즈베리의 존은 영상을 "모방을 통해 생겨난" 것으로 규정했다.[19]

B 예술개념과 미개념은 예를 들어 **예술**과 **미**가 고대나 중세와는 달리 오늘날처럼 그렇게 자주 결합되어 있는 것을 발견하게 되는 『켄터베리의 노래 Carmina Cantabrigensia』에서처럼 서로 연관되게 되었다.[주44]

C 솔즈베리의 존에 의하면, 자유학예라는 명칭을 갖게 된 것은 그런 예술을 실천하기 위해서는 정신이 근심으로부터 자유로워야 하기 때문이

주 44 *Carmina Cantabrigensia*, ed. K. Strecker, in: *Monumenta Germaniae Historica*, No. 12, p.37.

었다.[20] 그래서 그는 자유학예를 예전처럼 자유롭게 태어난 인간의 상태와 연관짓지 않고 인간의 내적 자유와 연관지었다.

D 어떤 면에서 예술을 관념과 연관짓는 것은 관례적이다. 12세기가 지난 어느 시점에 발견의 박사인 비테르보의 야콥은 『자유토론집 *Quodlibets*』에서 예술가가 관념의 도움을 받아 작품을 제작하는지의 여부 및 관념과 작품 자체의 관계가 실재적 관계인지의 여부에 대해 묻게 된다.[21] 이 물음은 스콜라적으로 들리지만 근대적 의미로 해석될 수도 있다. 즉 예술작품을 구체적으로 만드는 관념이 작품 속에 반영되는지의 여부로 해석될 수도 있는 것이다. 주관적 요인들이 예술작품에 영향을 주는지, 아니면 예술작품은 고대 및 중세의 예술이론가들이 거의 절대적으로 관심을 가졌던 객관적 요인들에 의해서만 결정되는지에 관한 물음으로 해석될 수도 있다.

E 당시의 저술들을 보면 예술적 **진실**의 개념 역시 있었던 것 같다. 회화 같은 예술은 고안품이자 허위, 사기라고 하는 한때 인기 있었던 관념은 되풀이되는 횟수가 덜했다. 릴의 알라누스는 회화에 대해 "거짓말을 진실로 바꾼다"고 말한다.[22]

10. 12세기에 전개되고 있던 미학에서 사용되는 다른 개념들 중에서 둘다 시토 수도회 및 빅토르회에서 채택된 상상력(*imaginatio*)과 관조(*contemplatio*)와 같은 심리학적 개념을 언급하는 사람이 있을지도 모르겠다. 이런 개념들은 처음에 일반적인 용어로 규정되다가 나중에 가서야 미학에 적용되었다. 그러나 12세기의 저술가들은 이미 근대 미학에서 사용되는 개념과 매우 유사한 관조의 개념을 사용하고 있었다. 그러나 그들은 미학이 이 개념에 알맞은 분야라는 것을 깨닫지 못했다.

요약하자면, 12세기의 철학자들은 미학과 직접 관련은 없었지만 형식·예술·관조 등의 개념들과 같은 기본적인 미학 개념들을 다른 학과에서 전개시킴으로써 미학에 기여했다.

ALAN OF LILLE, De planctu naturae.

1. Deus tamquam mundi elegans archi-
tectus, tamquam aureae fabricae faber aurarius,
velut stupendi artificii artificiosi artifex, tam-
quam admirandi operis operarius opifex, mun-
dialis regiae admirabilem speciem fabricavit.

릴의 알라누스, 자연의 탄식. 신적인 예술가

1. 신은 세계의 우아한 건축가처럼, 작업실의 금
세공인처럼, 놀랍도록 재주 있는 솜씨를 지닌 대
가처럼, 경이로운 작품을 제작하는 사람처럼, 놀
라운 미로 세계의 왕궁을 건설하셨도다.

ALAN OF LILLE, Anticlaudianus
(PL 210, c. 504).

2. Forma, figura, modus, numerus, junc-
tura decenter membris aptatur et debita numera
solvit. Sic sibi respondent concordi pace ligata
membra, quod in nullo discors junctura videtur.

릴의 알라누스, 안티클라우디아누스(PL 210, c.
504). 형상

2. 형상, 형태, 척도, 수, 관계는 모든 구성 부분과
보조를 맞추어서 적합한 비례를 창출해낸다. 구
성부분들은 서로 조화롭게 연결되어서 그 어디
에도 부조화의 관계란 없다.

ALAN OF LILLE, De planctu naturae.

3. Pax, amor, virtus, regimen, potestas,
ordo, lex, finis, via, dux, origo,
vita, lux, splendor, species, figura,
regula mundi.
Quae tuis mundum moderas habenis,
cuncta concordi stabilita nodo
nectis et pacis glutino maritas
coelica terris.

릴의 알라누스, 자연의 탄식, 자연의 미

3. 평화, 사랑, 힘, 규칙, 능력, 질서, 법, 목표, 방
법, 리더, 출처, 삶, 빛, 광휘, 미, 형태 그리고 세
상의 규약 ― [이 모든 것은 그대의 예술, 오, 자
연이여.]
세계를 지배하는 그대, 그대는 모든 만물을 조
화롭고 지속적인 고리와 평화의 납땜으로 결합
시키고 지상에 있는 천상적인 것과 결혼한다.

GILBERT DE LA PORRÉE, In Boëthii
De Hebdomad. (N. M. Haning, IX, p. 206).

4. Bonum duobus modis dicitur: uno qui-
dem secundum se, altero vero secundum usum,
qui ex eo quod secundum se bonum dicitur, alii
provenit. Ideooque illud absolute..., hoc vero
non absolute sed quadam ad alium cujus ex illo
bono usus provenit comparatione.

질베르 드 라 포레, 보에티우스 데 헵도마디부스 주
해(N. M. Haning, IX, p.206).
절대적 선과 상대적 선

4. 선은 두 가지로 이해된다. 첫째는 선 그 자체
이고 그 다음은 그 자체로 선하다고 불려지는 것
으로부터 다른 사람들이 끌어낸 용도와 관련된
선이다. 그래서 첫 번째의 선은 절대적인 것으로
여겨지고, 두 번째의 선은 절대적인 것이 아니라
거기서 득을 보는 사람과 관계되는 선이다.

CONRAD OF HIRSCHAU
(R. B. C. Huyghens, coll. Latomus, XVII).

5. Porro rerum cognitio circa duo versatur, id est formam et naturam; forma est in exteriori dispositione, natura in interiori qualitate, sed forma rerum aut numero consideratur, ad quem pertinet arithmetica, aut in proportione, ad quam pertinet musica, aut in dimensione, ad quam pertinet geometria, aut in motu, ad quem pertinet astronomia; ad interiorem vero naturam phisica spectat.

히르샤우의 콘라트(R. B. C. Huyghens, coll. Latomus, XVII). 형식과 본질

5. 인지는 형식과 본질의 두 가지에 관련된다. 형식은 외적 배열에 있고 본질은 내적 특질에 있지만, 사물의 형식은 (산술에서처럼) 수나 (음악에서처럼) 비례에서, 혹은 (기하학에서처럼) 차원이나 (천문술에서처럼) 움직임에서 찾을 수 있다. 내적 본질은 물리학에 의해 취급된다.

CLAREMBALDUS OF ARRAS, Expositio super librum Boëthii De Trinitate (W. Jansen, p. 91).

6. Partium conveniens compositio in eis (rebus quae materia sunt) forma est.

아라스의 클라렘발두스, 보에티우스 삼위론에 관한 해설(W. Jansen, p.91). 형식의 개념

6. 형식은 물질적 대상 속에 있는 부분들의 적절한 배열이다.

SENTENTIAE DIVINITATIS, Tract. I, De creatione mundi, I, (B. Geyer, p. 101).

7. Forma alia causalis, alia visibilis. Causalis est vis insita et natura rei attributa, secundum quam haec illa fieri possunt, ut haec terrae haec vis attributa est, ut herbam ex ea producere posset. Visibilis forma est, quando ea, quae causaliter et invisibiliter latebant, visibiliter producuntur.

신성한 명제, 세계의 창조에 관하여, I, (B. Geyer, p.101).

7. 형상의 종류에는 인과적인 것과 가시적인 것이 있다. 인과적 형상은 땅에 풀을 자라게 하는 힘이 주어진 것과 같이 어떤 일이 일어나게 함으로써 어떤 대상에 심어지고 주어진 힘이다. 가시적 형상은 인과적이고 비가시적으로 감추어진 대상들이 가시적으로 될 때 생긴다.

GILBERT DE LA PORRÉE, In Boëthii de Trinitate (ed. Basil. 1570, p. 1138).

8. Forma multipliciter dicitur... Dicitur etiam forma quod est corporum figura.

질베르 드 라 포레, 보에티우스 삼위론 주해(ed. Basil. 1570, p.1138).

8. 형상은 물체의 형체라는 의미를 포함해서 여러 가지 의미로 사용된다.

ABELARD, Logica "ingredientibus" (B. Geyer, p. 236).

9. Sunt qui figuram vocant compositionem corporis facti ad representationem sicut compositionem statuae quae Achillem representat.

아벨라르두스, 논리학(B. Geyer, p.236). 형태의 의미

9. 재현되어질 물체의 배열 및 아킬레스의 육신 같은 육신을 재현하는 조각상 모두에 "형태"라는 명칭을 붙이기도 한다.

ISAGOGE IN THEOLOGIAM
(Landgraf, p. 239).

10. Speciem dicimus visibilem formam. Haec figuras et colores continet.

신학 입문(Landgraf, p.239).

10. "외양"은 가시적 형식에 붙이는 이름이다. 거기에는 형태와 색채가 포함되어 있다.

SENTENTIAE DIVINITATIS,
Tract. I, De creatione mundi, I, 4
(B. Geyer, p. 13).

11. Creata est (materia) informis, non ex toto carens forma, sed ad comparationem sequentis pulchritudinis et ordinis.

신성한 명제, 세계의 창조에 관하여, I, 4(B. Geyer, p.13). 형상과 무형상

11. 창조된 물질은 완전히 형상이 없는 것이 아니라 형상에 부속된 미 및 질서와 비교할 경우에만 형상이 없다.

ROBERT OF MELUN, Sententiae, I, 1, 20
(R. Martin, III, I, p. 22).

12. Et ipsa informitas est quaedam forma. Non enim aliquid idcirco informe dicitur, quod omni careat forma; sed quia pulchre formatum non est.

멜렁의 로베르, 명제, I, 1, 20(R. Martin, III, I, p.22).

12. 무형상조차도 일종의 형상이다. 왜냐하면 우리가 무형상이라고 말하는 것은 완전히 형상이 결여되어 있기 때문이 아니라 아름답게 형상을 이루지 못했기 때문이다.

BARTHOLOMAEUS ANGLICUS,
De proprietatibus rerum, 19, 7
(ed. Frankfurt, 1601, p. 1149).

13. Pulchritudo est elegans corporis habitudo cum coloris suavitate.

바르톨로메우스 앙그리쿠스, 사물의 속성, 19, 7(ed. Frankfurt, 1601, p.1149). 미의 개념

13. 미는 즐거움을 주는 색깔와 함께 어우러진 어떤 물체의 우아한 배열이다.

GUIBERT OF NOGENT (de Novigento),
De vita sua, 2 (PL 156, c. 840).

14. Et certe quamvis momentanea pulchritudo sit sanguinum instabilitate vertibilis, secundum consuetum imaginarii boni modum, bona negari non potest. Si enim quidquid aeternaliter a Deo institutum est, pulchrum est. Omne illud quod temporaliter speciosum est, aeternae illius speciei quasi speculum est.

노정의 기베르(de Novigento), De vita sua, 2(PL 156, c. 840). 순간적인 미 속에 있는 영원한 미

14. 사실, 흔히 선이 그렇듯이 순간적인 미도 삶의 비영구성 때문에 변화될 수 있다 하더라도, 그것이 가치 있다는 것은 부인할 수 없다. 어떤 대상이 신에 의해 영원히 확립되었다면 그것은 아름답다. 그리고 순간적으로 미를 가진 모든 것은 말하자면 영원한 미의 거울이다.

ALEXANDER NECKHAM, De laudibus divinae sapientiae, 297 (Wright, p. 426).

15. Summi Sapientia Patris Singula disponens ars, noys, ordo, decor singula componens, ludit, creat, ordinat, ornat.

알렉산더 넥컴, 신적 지혜의 찬양, 297(Wright, p.426). 예술, 정신, 질서 그리고 미

15. 전지전능하신 신의 지혜 덕분에, 예술, 정신,

질서 그리고 미는 사물들 하나하나를 배열하고
서로 연결지음으로써 즐거움을 주고 창조하고
질서를 잡고 장식한다.

CLAREMBALDUS OF ARRAS, Expositio
super librum Boëthii De Trinitate
(W. Jansen, p. 27).

16. In artibus ceteris liberalibus sive etiam
mechanicis theorica nil aliud est quam contem-
platio rationum et regularum per quas ex sin-
gulis artibus operandum est. Practica vero
scientia operandi est secundum praeeuntium
regularum atque rationum perceptionem.

아라스의 클라렘발두스, 보에티우스 삼위론에 관한
해설(W. Jansen, p.27). 이론적 예술과 실천적 예술

16. 기타 자유예술이나 심지어는 기계적 예술에
서도 이론은 개별적 예술에서 작업할 때 따라야
할 원칙과 규칙에 대한 관조일 뿐이다. 그리고 이
런 식으로 작업하는 실천적 능력은 이런 규칙과
원칙에 대한 지식을 토대로 한다.

DOMINICO GONDISSALVI, De divisione
philosophiae, 4, 2 (Baur, 52).

17. Cum omnis ars dividatur in theoricam
et practicam, quoniam vel habetur in sola cogni-
tione mentis, et est theorica, vel in exercitio
operis, et est practica.

도미니코 곤디살비, 철학의 구분, 4, 2(바우르, 52).

17. 모든 예술은 이론적 예술과 실천적 예술로 나
뉜다. 실제적인 이성적 인지에만 의존할 경우에
는 이론적 예술이며, 작품의 제작에 의존하면 실
천적 예술이다.

DOMINICO GONDISSALVI, De divisione
philosophiae, 4, 2 (Baur, 52).

18. Artifex est, qui agit in materiam per
instrumentum secundum artem.

도미니코 곤디살비, 철학의 구분, 4, 2(바우르, 52).
예술가의 개념

18. 예술가란 예술(기술)에 따라서 도구를 가지
고 질료에 작업하는 사람이다.

JOHN OF SALISBURY, Metalogicon, III, 8
(C. Webb, p. 148).

19. Imago est cuius generatio per imitatio-
nem fit.

솔즈베리의 존, 메타로기콘, III, 8(C. Webb, p.148).
영상의 개념

19. 영상이란 모방을 통해 생겨난 것이다.

JOHN OF SALISBURY, Metalogicon, I, 12
(C. Webb, 31).

20. Sic et liberales (artes) dictae sunt, vel
ex eo quod antiqui liberos suos his procurabant
institui: vel ab hoc quod querunt hominis liber-
tatem, ut curis liber sapientiae vacat, et sepis-
sime liberant a curis his, quarum participium
sapientia non admittit.

솔즈베리의 존, 메타로기콘, I, 12(C. Webb, 31).
예술과 자유

20. 예술이 자유예술로 불리는 까닭은, 고대인들
이 자유롭게 태어나는 어린이들을 만들어내고자
했기 때문이거나 혹은 이런 예술들이 인간의 자
유를 요구하고, 그렇게 해서 근심으로부터 자유
로워진 인간이 지혜를 위한 시간을 가질 수 있게

되기 때문이다. 실제로 그런 예술들은 대부분 지혜가 용납하지 않는 근심으로부터 인간을 자유롭게 해주곤 한다.

JACOB OF VITERBO, Quodlib., III, 15 (P. Glorieux, II, 145).

21. Utrum respectus ideae per quam artifex creatur ad ipsum artificatum quod per ideam producitur ab artifice sit respectus realis?

비테르보의 야콥, 자유토론집, III, 15(p.Glorieux, II, 145). 관념과 예술작품

21. 예술가가 창조해내는 것에 의한 관념과 이런 관념을 토대로 한 예술가에 의해 만들어진 예술작품간의 관계는 실재적 관계인가?

ALAN OF LILLE, Anticlaudianus, I, 4 (PL 210, c. 491).

22. O nova picturae miracula! Transit ad esse quod nihil esse potest! Picturaque simia veri arte nova ludens, in res umbracula rerum vertit, et in verum mendacia singula mutat.

릴의 알라누스, 안티클라우디아누스, I, 4(PL 210, c. 491). 예술에서의 진실

22. 오, 회화의 새로운 경이여! 아무 것도 아니었을 수도 있었던 것이 이제 존재로 태어나는도다! 진실을 모방하고 새로운 기술로써 유희하는 회화는 사물의 그늘을 실제로 전환시키고 모든 거짓을 진실로 바꾸는구나.

9. 스콜라 미학의 시작
THE BEGINNINGS OF SCHOLASTIC AESTHETICS

SCHOLASTIC AESTHETICS

1. 스콜라 미학 신과 세계, 자연과 인간, 지식과 행동이 서로 관계를 맺고 있는 기독교 원리에 따라 단일한 개념 체계를 세우는 것이 스콜라 학자들의 목표였다. 이렇게 철저한 개념 프로젝트는 12세기에 완성에 도달하기 시작했지만, 결과가 모두 완벽하지는 않았다. 특히 스콜라 미학에는 해결해야 할 것들이 여전히 많았다. 그것은 시토 수도회의 미학도 아니었고 빅토르회의 미학도 아니었다. 전자는 일차적으로 신비적이었고 후자는 서술적이었기 때문이다. 어느 쪽도 눈에 띄게 개념적이지 않았다. 스콜라 미학은 13세기의 작품이었으나 그때에도 부차적으로 중요했을 뿐이다. 왜냐하면 스콜라 학자들이 미학적 문제보다는 신학적 · 존재론적 · 논리적 문제에 사로잡혀 있었기 때문이었다. 위대한 스콜라 학자들 중 공개적으로 미학자였던 사람은 한 사람도 없었지만, 그들 모두가 미학을 다루었다. 미의 문제는 모두를 포괄하는 『대전』, 그 중에서도 특히 신과 세계를 다룬 장들에서 빠질 수가 없었다. 다른 문제들을 놓고는 뜨거운 논쟁이 있었을지라도 미학에 대해서만큼은 학자들이 일반적으로 의견의 일치를 보았는데, 그 이유는 부분적으로 그들에게 미학적 문제가 그다지 중요하지 않았고 중요하다고 생각하지 않는 문제에서는 일치를 보기가 좀더 쉬웠기 때문이었다.

스콜라 미학은 12세기의 이사분기에 등장하기 시작한다. 당시 학문에 몰두했던 두 수도회 중 하나인 프란체스코 수도회는 최초로 미학에 관심을

가졌다. 그것은 부분적으로 그 수도회의 창시자인 성 프란치스의 영향 덕분이었다. 세계에 대한 그의 태도는 미학적인 동시에 도덕적이었다. 『알렉산드리아 형제 대전 Summa fratris Alexandri』으로 알려진 『대전』은 프란체스코 수도회의 첫 번째 수장이었던 할레스의 알렉산드로스에게 헌정된 것으로, 사실상 부분적으로는 그의 제자인 로쳴의 존(1245년 사망) 및 수도회의 다른 수도사에 의해 쓰여진 것이지만, 「질적 관점에서의 피조물의 미에 관하여 De creatura secundum qualitatem seu de pulchritudine creati」라는 제목의 장이 있었다.

같은 시기에 미학적 문제들을 논한 사람들로는 파리의 주교인 오베르뉴의 기욤(1249년 사망)과 오세르의 기욤이 있었는데, 전자는 논문 『선과 악 De bono et malo』^{주45}에서, 후자는 소위 『황금 대전 Golden Summa』에서 미학적 문제를 다루었다. 그들은 둘 다 최초의 프란체스코 수도회 미학자들과 같은 세대에 속했으며 같은 문제들을 논했기에, 중세 스콜라 주의의 첫 번째 단계를 대표한다고 볼 수 있다. 그들은 성 베르나르가 했던 것처럼 정신적 미의 우월성과 물질적 미의 위험을 강조하거나 성 빅토르의 후고처럼 예술과 미적 경험들을 분류하는 식으로 스스로 한계를 짓지 않았다. 그들이 제기한 문제들은 보다 더 근본적인 것이었다. 미는 어떻게 규정되어야 하는가? 미의 본질적인 성질은 무엇인가? 미와 선, 미와 존재의 관계는 무엇인가? 미는 객관적인 특성인가 아니면 주체에 따라 상대적인가? 미는 어떻게 이해되는가? ― 한 마디로 엄격하게 철학적인 본질을 가진 물음들이었다. 『알렉산드리아 대전 Summa Alexandri』은 미에 관한 주요 문제들을 한데

주 45 Dom H. Pouillon, "La beauté, propriété transcendante chez les scolastiques, 1220–1270", *Archives d'histoire doctrinale et littéraire du Moyen Age*, XI (1946), p.263f.

모았다. 미란 무엇인가? 미는 관련된 다른 개념들(특히 적합성의 개념)과 다른가? 미는 어떤 대상에 적용될 수 있는가? 세계의 미의 주된 원인들은 무엇인가? 무엇이 미에 기여하는가?[25]

AUTHORITIES AND SOURCES

2. 권위와 출처들 스콜라 학자들은 철학 체계를 세우는 데 있어서 종교적·철학적 권위들을 기반으로 삼았다. 그러나 미학에서는 그런 권위들이 부족했다. 종교적 권위인 성서와 교부들은 미학에 대해서는 거의 발언하지 않았고 플라톤과 아리스토텔레스 같은 철학의 권위는 13세기만 하더라도 잘 알려져 있지 않은 상황이었던 것이다. 그럼에도 불구하고 플라톤의 견해들은 바실리우스와 아우구스티누스를 통해 알려져 있었고 신플라톤 주의의 견해들은 위-디오니시우스를 통해 알려져 있었다. 위-디오니시우스는 스콜라 미학의 주요 출처였다. 그의 『신명기』는 스콜라 학자들에게 미학적 문제를 논할 기회를 주었을 뿐만 아니라, 그렇게 할 수 있게 영향력을 행사하기도 했다. 플로티누스는 그들에게 알려져 있지 않았다. 플라톤의 저술중에서는 『티마이오스』만이 알려져 있었는데, 『티마이오스』는 플라톤의 이념들 중 한 가지만을 전개한다. 아리스토텔레스의 저술들 중에서 스콜라 학자들은 그의 주요 미학적 저서인 『시학 *Poetics*』을 알지 못했다. 그러나 그들은 다른 저술들로부터 아리스토텔레스의 미학적 견해를 이끌어낼 수 있었다. 그들은 키케로에 대해서 부분적으로 알고 있었지만, 그의 사상이 그들의 마음에는 별로 들지 않았다. 간단히 말해서 스콜라 학자들은 이전의 미학에 대해서 단편적이고 주로 이차적인 지식만을 가지고 있었던 것이다. 그러나 그런 지식이 13세기의 철학자들에게는 근본적인 물음을 재개할 수 있는 출발점을 제공해주었다.

아리스토텔레스의 미학적 견해들, 특히 그의 『시학』은 중세 시대에 거의 알려져 있지 않았고 매우 늦게 발견되었다. 『시학』은 다음과 같은 부침을 겪었다.주46 고대에는 망각 속으로 떨어졌다가 시리아인들에 의해 처음 세상에 나와서 이샤크 이븐 후사인에 의해 9세기에 번역이 이루어졌다. 10세기에는 아랍어로 번역되었다.주47 12세기에는 위대한 아베뢰즈에 의해 축약본이 나왔다. 그러나 이런 번역본 중 어느 것도 서방의 학술계와 닿지 못했다. 아베뢰즈 판은 결국 13세기에 독일인 헤르만에 의해 번역되었고, 그 복사판들이 돌아다녔지만 제대로 임자를 만나지 못해 스콜라 미학에는 영향을 주지 못했다. 뫼르베케의 빌헬름에 의해 1278년 완역본이 나왔다.주48 이는 토마스 아퀴나스 사후의 일이었기에, 스콜라 학자들이 이미 미와 예술에 대한 개념을 만들어낸 다음이라 너무 늦었다고 말할 수 있을 것이며 그들의 미학적 관심은 사그라들고 있었다. 아리스토텔레스의 『시학』에 대해 무지했던 것은 13세기와 14세기 스콜라 주의뿐만이 아니라 단테, 보카치오, 그리고 어쩌면 페트라르카까지 그랬을지 모른다. 1498년에 G. 발라가 번역판을 내놓았을 때 비로소 『시학』은 미학에서 인기 있고 영향력 있는 저술이 되었고, 사실 오랫동안 가장 인기 있고 가장 영향력 있는 저술이었다. 중세 시대를 아리스토텔레스 주의로, 근대를 반아리스토텔레스 주의로 간주하는 경향이 있지만,주49 실제로 아리스토텔레스 시학이나 좀더

주 46 Aristoteles Latinus, XXXIII: *De arte Poetica* Guillemo de Moerbeke interprete, ed. E. Valmigli, revis. Ae. Franceschini and L. Minio-Paluello(1953).

47 J. Tkatsch, *Die arabische Übersetzung der Poetik*, Wien, 1928-32.

48 L. Minio-Paluello: "Guglielmo di Moerbeke traduttore della *Poetica* di Aristotele (1278)", *Rivista di Filosofia Neoscolastika*, XXXIX(1947).

일반적으로 말해서 미학에 관해서는 중세 시대에 더 가까운 책이었고 근대
는 오랫동안 찬탄하고 귀를 기울였다. 물론 그 스타기라 사람(아리스토텔레스
를 칭함: 역자)의 다른 저술들에도 익숙했던 중세 시대가 그의 미학적 견해를
그런 저술들로부터 끌어내거나 미학에 있어서 그의 철학적 정신과 방법을
흡수할 수 있고 또 사실 그랬던 위치에 있었던 것은 사실이다.

DEFINITION OF BEAUTY

3. 미의 정의 스콜라 주의의 근본적으로 중요한 측면은 방법론, 즉 문제를
제기하는 방법이었다. 스콜라 주의는 미학이 시작되어야 하는 곳에서 미의
정의로써 시작했다. 오베르뉴의 기욤은 다음과 같은 용어로 정의를 내렸
다. 아름다운 것은 그 자체로 즐거움을 주는 것이다(*per se ipsum placet*).[1] 또
는 다르게 정립하면, 아름다운 것은 마음을 즐겁게 하고, 사랑을 불러일으
키는 것이다. 미도 『알렉산드리아 대전』에서 비슷하게 규정된다. 아름다운
것은 지각되었을 때 즐거움을 주는 성질을 가지고 있는 것이다. 또 미는 바
라보기에 즐거운 어떤 특징을 가지고 있는 것으로 규정된다고도 했다.[13]

　이러한 미의 정의들의 특징은 "상대주의"이다. 미가 주관과 대상간의
관계, 어떤 대상이 매력적일 수 있고 주관을 즐겁게 해줄 수 있는 능력으로
파악되는 것이다. "상대주의"에 대해서는 놀랄 게 전혀 없다. 일찍이 바실
리우스의 저술에서도 찾을 수 있기 때문이다. 스콜라 주의의 첫 세대가 강
조했던 상대주의는 그 다음 세대에서는 무시당했으나 토마스 아퀴나스에

주 49 E. Lobel, "The Medieval Latin Poetics", *Proceedings of the British Academy*,
　　 XVII(1931).

　　 Ae. Franceschini, "La Poetica di Aristotele nel secolo XIII", *Atti R. Instit. Veneto*, XCIV,
　　 II(1934/5).

의해 다시금 재생되었다. 스콜라 학자들은 미를 주관에 대한 관계로 규정함으로써, 미를 순전히 주관적인 것으로 간주하지는 않았지만 자신들의 규정에 주관적인 인자를 도입했다. 그들의 의견에는 객관적 측면과 주관적 측면 모두가 들어있다. 그래서 그들은 미를 두 가지 관점, 즉 객관적 관점과 심리학적 관점에서 고찰한 것이다.

스콜라 학자들은 물리적 미로 제한하지 않고 정신적 미도 고려했기에 미에 대해 폭넓은 규정을 취해야 했다. 이 두 종류의 미, 즉 물질적 미와 정신적 미, 외적 미와 내적 미, 감각적 미와 지성적 미는 고대의 저술가들에게는 익숙한 것이었지만, 플라톤 및 플라톤 주의자들을 제외하고는 중세 시대의 저술가들처럼 정신적·내적·지성적 미에 그다지 큰 중요성을 부여하지 않았다. 중세인들은 물질적 미와 정신적 미의 상대적 가치에 관해서는 아무런 의심도 없었다. 그들은 정신적 미만이 진정으로 중요한 것이라 여겼던 것이다.[14] 그들은 미가 정신적 미 때문에 존경받는 위치를 유지할 수 있다고 믿었다. 반대로 그들은 물질적 미와 정신적 미 중 어떤 종류의 미가 가장 훌륭하며 우리에게 가장 직접적으로 알려져 있는지에 대한 물음에는 덜 분명했다. 오베르뉴의 기욤은 물질적 미를 미의 일차적 형식으로 간주했다. 우리가 "미"라는 용어를 정신적 미에 적용시킨다면, "그것은 외적, 가시적 미와의 비교에 의한 것이다"[2]. 한편, "우리는 정신적 미를 외적으로가 아니라 내적으로 판단하며", 외적인 미조차도 "적합성"의 토대 위에서 평가받는데, 그것은 도덕적 성질이다.

THE OBJECTIVE AND CONDITIONAL NATURE OF BEAUTY

4. 미의 객관적·조건적 본질 미의 정의 속에 함축된 "상대주의"에도 불구하고, 스콜라 학자들은 미를 기본적으로 아름다운 사물의 객관적 성질로

간주했다. 우리가 아름다운 형식과 행동들을 알아차리는 것은 그것들이 우리를 즐겁게 해준다는 사실 때문이지만, 그것들이 우리를 즐겁게 해주기 위해서는 어떤 일정한 성질들을 가져야 한다. 오베르뉴의 기욤은 어떤 행동들은 "의심의 여지없이 그리고 본성적으로(indubitabiliter et essentialiter)" 아름답고 올바르다고 썼다. 아름다운 것은 본질에 관한 것이므로, 그것들은 본질적으로 우리의 내적 시야를 즐겁게 해준다는 것이다. 물질적 미도 마찬가지다. 어떤 색깔, 형태, 배열들은 본질적으로 아름답고 그 본질에 의해서 즐거움을 준다. 어떤 사물들은 "그 자체로(per se ipsum)", "본질적으로 즐거움을 주거나(ex essentia placent)"[3] 혹은 "본래 유쾌한 것이다(natum est placere)" — 미의 객관성에 대한 중세의 관념은 이와 같은 구절들로 표현되었다. 스콜라 학자들은 이런 구절들을 자신들의 미 규정에 도입하기까지 했다. 오베르뉴의 기욤이 그랬듯이, "가시적 미는 본래 그 자체로(per se ipsum) 보는 이의 눈을 기쁘게 하는 것이다."

다른 식으로 표현해 보자. 아름다운 것은 즐겁게 해주지 않을 수가 없는 것이다. 우리가 사물에서 취하는 즐거움에 이런 필연성이라는 요소가 없다면 미도 있을 수 없다. 즐거움은 그저 주관적일지도 모른다. 아름다운 것을 유용한 것과 비교할 때 우리는 미의 객관적 본질을 본다.『알렉산드리아 대전』은 이시도로스를 인용하면서 미가 사물의 성질, 목적에 따른 유용성에 달려 있다고 주장한다. 미에 적용되는 것이 미의 반대인 추에도 적용된다.

본질적으로 우리에게 불쾌감을 주고 정떨어지게 하는 것을 추라고 부른다.

그러나 오베르뉴의 기욤은 한 가지 중요한 단서를 달았다. 미가 객관

적이긴 하지만 본래 어떤 사물의 본질에 속하기 때문에 일정한 조건 하에서만 작용한다. 이런 조건이 충족되지 않으면 미는 작용하지도 않고 즐거움을 주지도 않는다.

> 빨간색은 그 자체로 즐겁게 보이므로 미다. 그러나 만약 빨간색이 눈의 하얀 부분 속에 있다면 눈의 모양을 손상시키게 될 것이다 … 왜냐하면 그 자체로 선하고 아름다운 것이라도 적합하지 않은 실체 속에서는 추가 되기 때문이다. 예를 들면, 초록색이 유쾌하게 보이지만 어울리지 않는 것에서는 추하게 되는 것이다.[4]

형태도 마찬가지다.

> 눈은 그 자체로 모양이 잡히고 그 아름다움으로 사람의 얼굴을 꾸며주지만, 그것도 눈이 적절하고 바른 위치에 있을 때만 그렇다. … 적절하지 않은 위치에 있다면 같은 얼굴이라도 추하게 될 것이기 때문이다.[5]

정신적이거나 도덕적인 미도 마찬가지다. 예를 들어, 교양있고 지성적인 것은 아름답지만, 만약 타락한 사람이 이런 특질들을 소유한다면 그런 특질들이 오히려 그의 타락성을 높여줄 것이다.

그러므로 일정한 색깔 · 형식 · 정신적 성질 등은 적합한 방식으로 관계되었을 때에만 객관적으로 아름답다. 적합하지 않게 관계되어 있는 경우에는 아름다움을 상실하게 된다.

그 자체로 아름다운 사물이라도 다른 사물과 관계되었거나 결합되었을 때, 혹은

또다른 사물의 구성요소가 될 경우에는 추하다.[6]

추는 사물이 적합하지 않은 형식을 취할 때 생긴다. 오베르뉴의 기욤은 우리가 추를 미에 반대되는 것으로 본다고 말한다. 어떤 사물이 미의 반대가 되는 것은 두 가지 경우가 있다. 어울리지 않는 것을 드러내지 않는 경우와 당연히 가져야 할 것을 드러내지 않는 경우, 즉 단순한 결핍이다.

눈이 세 개인 사람과 눈이 한 개밖에 없는 사람은 추하다고 불러야 한다. 전자는 가지지 말아야 하는 것을 가졌기 때문에 추하다고 하는 것이고, 후자는 마땅히 가져야 하는 것을 가지지 못했기 때문에 추하다고 하는 것이다.[7]

THE ESSENCE OF BEAUTY

5. 미의 본질 미가 즐거움을 주는 것, 더 나아가서 반드시 즐거움을 주는 것으로 규정된다면, 그 다음 물음은 이렇다. 미의 출처는 무엇인가? 어떤 성질들이 사물을 아름답게 만드는가? 어떤 성질들로 인해서 사물이 반드시 아름답게 되는 일이 일어나는가? 고대의 고전적 대답 — 아우구스티누스, 보에티우스, 이시도로스에 의해서 스콜라 학자들에게 전해진 대답 — 은 미가 어떤 관계라는 것이다. 그러나 관계는 두 가지로 생각된다. 어떤 사물의 부분들간의 관계 혹은 사물과 그 목적간의 관계다. 첫 번째 견해에서 사물은 그 부분들간에 조화로운 관계가 있을 경우 아름답다. 두 번째 견해로는 사물이 고유의 기능이나 용도 혹은 본성의 요구에 알맞을 경우 아름답다.

오베르뉴의 기욤은 두 번째 미개념에 우호적이었다. 그는 사물이 그 실체에 어울리고 적절한 위치에 있는 경우에만 미가 가능하다는 사실을 강

조했다. 그는 또 이렇게 쓰기도 했다.

> 미 자체는 형식과 위치 또는 색깔 혹은 그 둘 다거나 양쪽을 비교해서 선택한 어
> 느 한쪽이다.[8]

그러므로 미가 형식에 있는 이상, 미는 부분들의 관계에 있는 것이다. 그러
나 미개념을 부분들의 관계로 주장한 것은 주로 『알렉산드리아 형제 대전』
의 프란체스코회 소속 저자들이었는데[15] 그 개념은 고대에 기원이 있으며,
아우구스티누스에 의해서 기독교 미학에 소개된 개념이었다.

　『대전』에 의하면, 아름다움이란 적절하고 아름답고 정돈된 것이다.[17]
이는 단어 하나하나가 아우구스티누스의 정의다. 미의 결정 요인은 모두스
(*modus*), 스페키에스(*species*), 오르도(*ordo*)다. 13세기의 『대전』은 아우구스티
누스의 사상을 충실하게 재생할 뿐만 아니라 형용사형이기는 하나 꼭같은
용어를 사용하기까지 한다. 사물은 모데라타(*moderata*), 스페키오사
(*speciosa*), 오르디나타(*ordinata*)일 경우 아름답다. 이 세 용어가 매우 애매모
호하고 의미가 변화되기는 하지만, 13세기의 프란체스코회가 사용했던 대
로, 모두스는 척도(measure), 스페키에스는 형식(form), 오르도는 질서(order)
에 해당하는 것 같다. 그러므로 『대전』의 공식을 번역하면 이렇게 된다. 미
는 척도 · 형식 · 질서를 가진 것이다.

　모두스는 『알렉산드리아 대전』에서 규정된 대로, 어떤 한계에 의해 제
한되고 영역이 한정된 것[16]이어서, 내적으로 조화로운 것이다. 오르도는 서
로 관계를 맺고 주변의 것들과 조화를 이루고 있는 것으로 규정된다. 마지
막으로, 하나의 사물이 다른 사물들과 구별되도록 하는 것으로 규정된다.

　척도 · 형식 · 질서는 『알렉산드리아 대전』에 의하면 사물의 보편적인

속성들로서, 그것들 없이는 사물들이 이해될 수 없는 그런 속성이다. 그 속성들은 물질계에서 보다 분명하게 드러나긴 하지만, 정신계에서도 찾을 수 있다.[18] 그리고 이 속성들은 정도를 인정한다. 즉, 어떤 사물이 척도·형식·질서를 더 소유하면 할수록, 그 사물은 더욱더 아름답다. 프란체스코회 미학자들은 이 "척도·형식·질서"의 이론을 아우구스티누스와 『지혜서』에서 취했는데, 궁극적인 출처는 미가 부분들의 조화에 있다고 한 그리스의 관념이었다.

그러나 프란체스코회는 이 마지막 관념을 공격했다. 자연스럽게 신학자들과 도덕주의자들에게 호소하게 된 이 주장은 그 관념이 도덕적 미에는 적용될 수 없다는 것이었다. 이는 그들이 스스로 지지한 이론을 공격하는 데 있어서 모순된 말을 했다는 뜻인가? 아니다. 왜냐하면 고대 시대에 부분들의 조화로서의 미이론은 두 가지 의견으로 존재했기 때문이다. 먼저 나온 의견은 보다 제한되고 양적이었던 피타고라스의 의견이었고, 그 다음은 질적인 의견으로 스토아 학파와 키케로에 의해 알려진 것이었다. 이것은 아우구스티누스가 기독교 미학에 소개한 의견이었다. 13세기의 프란체스코회가 도덕적 미를 포함하지 않았다는 것을 공격했던 의견은 양적인 의견이었고, 그들의 미학의 토대를 삼은 의견은 질적인 의견이었다.

FORM(species)

6. 형식(스페키에스) 미의 세 가지 특징들 — 척도·형식·질서 — 중에서, 『알렉산드리아 대전』은 "형식"이라 불리는 것을 가장 중요하다고 여겼다.[20] 스페키오수스(speciosus)가 풀케르(pulcher) 대신으로 사용된 데는 이유가 없지 않았다. 정신적 미에 강조를 두었던 저자들은 "형식"에 대해 말하면서 분명히 외적 형식만을 생각했던 것이 아니었다.

스페키에스라는 용어는 라틴어에서 두 가지 의미를 가지고 있었다. 통상적인 용법에서는 사물의 외적·감각적 외관을 의미했다. 그러나 논리학에서는 사물의 개념적, 즉 비감각적 내용을 뜻했다. 『알렉산드리아 대전』은 이 이원적 의미에 관심을 끌게 했다. 스페키에스에는 두 가지 의미가 있다. 한 가지는 사물을 서로 구별시켜 주는 것을 의미하며, 다른 한 가지는 사물로 하여금 즐거움을 주고 인정받게 해주는 것을 의미한다.[16] 그러므로 논리적이면서 미학적 의미가 있는 것이다. 그러나 스페키에스를 두드러지는 것으로 규정함으로써, 논리적·비감각적·비가시적 의미가 미학 속으로 들어왔고, 그 두 가지 의미가 하나의 개념으로 결합되었다. 『대전』에 담겨 있는 사상은 다음과 같이 표현될 수 있다. 외적·감각적 형식은 내적·지성적 형식을 드러낼 때 아름답다. 아름다운 형식이 단순히 눈에 호감을 주는 것, 감각을 즐겁게 하는 것과 다른 것은 이 점에서다. 미는 그저 당연히 가져야 할 외양을 갖춘 것이나 단순히 유쾌한 형태 혹은 조직된 구조가 아니라, 사물의 개별적인 성격을 드러내기도 하는 것이다. 그래서 미는 단지 눈에만 호소하는 것이 아니라 정신에 호소하는 것이다. 이런 새로운 개념은 후에 큰 중요성을 가지게 될 것이었다.

DEGREES OF BEAUTY

7. 미의 정도 미는 정도를 인정한다. 큰 미(speciositas maior)와 작은 미(speciositas minor)가 있으며, 미에는 전체적 위계가 있어서 물질적 미와 더 높은 단계인 영혼의 미, 일시적인 미와 변하지 않는 미 혹은 본질적인 미가 있다.[26]

스콜라 학자들은 현세적·물질적 미를 포함해서 모든 미를 신과 연관지었다. 그들은 그것을 두 가지 방법으로 했다. 한편으로 그들은 이전의 그

리스 교부들처럼 아름다운 것이란 신을 기쁘게 하는 것이라고 주장했다. 신을 기쁘게 해드리지 못하는 것은 추하다.[2] 다르게 말하면, 인간이 아니라 신만이 미를 판단하는 것이다. 다른 한편으로 그들은 아우구스티누스처럼 "창조의 미는 창조되지 않은 미의 인지에 도달한 흔적(*vestigium*)이다"라고 주장했다.[21] 다르게 말해서, 인간이 아니라 신만이 미의 출처인 것이다. 우리는 아름다운 형식들에서 영원성이 반영되어 있는 것을 본다. 스콜라 학자들이 채택한 신학적 언어로는 미가 사물의 본질적인 성질이라는 뜻이다.

BEAUTY AND GOODNESS

8. 미와 선 『알렉산드리아 대전』이 규정한 대로 미가 척도·형식·질서로 규정된다면, 그것들이 미의 특징뿐만 아니라 선의 특징이기도 하기 때문에 어려운 문제가 발생한다. 그렇다면 선은 아름다운 것과 다른가? 만약 그렇다면 어떤 점에서 다른가? 오베르뉴의 기욤과 오세르의 기욤을 포함한 일부 스콜라 학자들은 단순히 그 둘을 동일시했다. 그러나 『알렉산드리아 대전』은 하나의 차이점을 지적했는데, 그것은 선이 사랑의 대상인 반면 아름다운 것은 관조의 대상이라는 점이다. 같은 것이 선할 수도 있고 아름다울 수도 있는데, 욕망의 대상이기 때문에 선하며 인지의 대상으로서 아름다운 것이다. 이 해법은 선과 미의 차이를 나타낼 뿐만 아니라 그 둘의 본질적 특징(미의 정의에도 나온다), 즉 그 둘 각각이 대상의 성질인데 하나의 주체에 관계된 성질(선의 경우에는 주체의 감정에, 미의 경우에는 인지와 관조에 관계된 성질)을 드러내기도 한다.[22] 그제서야 스콜라 학자들에 의해 채택된 이 관념은 이미 천년 전에 성 바실리우스에 의해서 개진된 적이 있었다.

9. 미에 대한 감지 이런 미개념의 견지에서는 미의 주관적 측면이 스콜라 학자들에게 특별한 중요성을 갖는다. 그들은 미의 본질적 성질들뿐만 아니라 미가 우리에게 작용하는 방식, 즉 미가 어떻게 즐거움을 불러일으키고 만족을 주는지에 대한 것도 연구했다. 그들은 우리가 미를 의식하게 되는 것이 지각을 통해서라는 사실에 동의했다. 오세르의 기욤에 의하면, 우리는 미를 감각을 통해서 직접 경험한다. 미에 대한 지각은 『알렉산드리아 대전』 속에 다양한 용어로 표현되어 있다. 아프레헨시오(*Apprehensio*)는 가장 빈번하게 사용되는 용어였다. 그 외 다른 용어들로는 스펙타레(*spectare*), 인투에리(*intueri*), 아스피케레(*aspicere*) 등이 있었다. 이 용어들은 모두 본다는 행위(*visus*)의 동의어였는데, 오세르의 기욤의 의견으로는 미와 추에 대한 진정한 "목격"이었다.**10** 유일하게 시각만이 우리를 미와 접촉하게 해준다고 그는 썼다. 그러나 그는 외적 시야뿐만 아니라 내적 시야까지도 생각하고 있었다. 그 이전에 빅토르회처럼 그는 시야를, 어떤 대상을 감지하는 직관적 양태로서, 산만한 사고와는 대조되는 관조로서 폭넓게 받아들였다.

12세기의 미학자들은 미를 감지하는 능력을 모든 감각에 돌리려는 경향을 보였다. 그러나 오베르뉴의 기욤은 그리스의 견해로 돌아가서, 오로지 시각과 청각만이 척도·질서·형식을 감지할 수 있기 때문에 이런 능력을 가지고 있다고 보았다. 그러나 기욤은 보다 넓은 의미에서 내적 시각을 포함한 "시각"을 택했다. "시각의 외적 감각이 외적 미를 증거하는 것과 마찬가지로, 내적 시각은 내적이고 지성으로 이해가능한 미를 증거한다."

> 가시적 미를 알고 싶어서 우리는 외적 시각에 의지한다. 그러므로 내적 미의 경우에는 내적 시야에 의지하고 그 증언을 신뢰해야 한다.**12**

미는 자연적 욕구의 대상이다.[23] 미를 감지한 다음에는 만족의 감정이
뒤따른다. 『알렉산드리아 대전』은 이것을 표현하기 위해서 델렉타레
(delectare), 플라케레(placere) 등 여러 가지 다양한 용어를 사용한다. 인지없
이는 미의 경험이 없듯이, 만족 없이는 미의 경험도 없다. 인지는 미와 접
촉하게 되는 조건이며, 만족은 그런 접촉의 결과다.

스콜라 학자들은 미가 주는 만족에 이기적인 만족과 종교적 만족의
두 가지 종류가 있을 수 있다고 주장했다. 첫 번째 경우, 주체의 관심은 아
름다운 대상에 집중되어 있고, 두 번째 경우에는 대상을 통해 신에게로 향
하고 있다.

> 피조물들을 생각할 때 신과 관계짓지 않고 그들 안에 담긴 미와 기쁨을 고려하
> 는 일이 가끔 있다 … 또 그들이 지고의 미로부터 미를 끌어내오고, 지고한 기쁨
> 의 원천으로부터 기쁨을 끌어내온다는 생각으로 그들을 생각하기도 한다.[24]

OLD AND NEW IDEAS

10. 낡은 사상과 새로운 사상 미학에 대해 집필한 최초의 스콜라 학자들은
즉각 미의 정의, 미의 본질 그리고 미에 대한 인간의 태도에 관한 근본적인
문제들을 제기했다. 이 모든 문제에 대한 그들의 답은 짧았다. 그들은 미를
즐거움의 관점에서 규정했다. 그들은 형식(species)을 미의 본질로 여겼다.
그리고 관조(apprehensio, contemplatio)가 미에 대한 적절한 태도라고 주장했
다.

그들이 완전히 새로운 시작을 열었던 것은 아니다. 빅토르회로부터
그들은 미가 요구하는 것은 관조적 태도임을 알게 되었다. 척도 · 형식 · 질
서에 대한 미의 의존은 아우구스티누스로부터 온 것이다. 그들만의 가장

독특한 공헌은 형식(*species*) 개념의 전개였을 것이다. 그들은 이 개념을 단순한 감각주의나 순수하게 수학적인 개념 이상으로 전개시켰는데, 예전의 미학자들은 그 양쪽 사이에서 머뭇거리고만 있었던 것이다. 그러나 그들의 가장 중요한 공헌은 근본적인 문제들과 함께 시작하면서 주제에 접근하는 방법적 · 체계적 방식이었다. 그런 식으로 그들은 미학을 희미한 관념과 의견의 상태로부터 과학적으로 질서 잡힌 미의 이론으로 전개시켰다.

WILLIAM OF AUVERGNE, De bono et malo, 206 (MS. Balliol, Pouillon, 315–6).

1. Quemadmodum enim pulchrum visu dicimus, quod natum est per se ipsum placere spectantibus et delectare secundum visum, sic et pulchrum interius, quod intuentium animos delectat et amorem sui allicit... Laudabile et bonum per se vocatum est et laudabiles facit ipsos habentes... Ista autem omnia ipso experimento sensus nota fiunt... In hujus explanatione non immorabimur quoniam ipse interior visus testis est nobis interioris et intelligibilis pulchritudinis, sicut exterior visus est exterioris.

오베르뉴의 기욤, 선과 악, 206(MS. Balliol, 푸이용, 315-6). 미의 정의

1. 그 자체로 보는 사람에게 즐거움을 줄 수 있고 시각적 기쁨을 줄 수 있는 것에 대해 눈을 위해 아름답다고 부르는 것처럼, 보는 사람들의 마음을 기쁘게 하고 그것을 사랑하도록 이끄는 것을 내적 미라고 부른다 ⋯ 이 모든 것은 실제의 감각적 경험에 의해 지각된다 ⋯ 이것을 설명하는 데 시간을 끌지는 않겠다. 왜냐하면 외적 시각이 외적 미의 증인이 되듯이, 내적 시각은 그 자체로 우리에게 내적이며 지성적으로 인지가능한 미의 증인이 되기 때문이다.

WILLIAM OF AUVERGNE, De bono et malo, 207 (Pouillon, 316).

2. Nominavimus eam (moralem) pulchritudinem et decorem ex comparatione exterioris et visibilis pulchritudinis.

오베르뉴의 기욤, 선과 악, 207(푸이용, 316). 정신적 미의 우월성

2. 우리는 이 (도덕적) 미와 장식을 외적 · 가시적 미와 비교하여 이름을 붙였다.

WILLIAM OF AUVERGNE De bono et malo, 206 (Pouillon, 317).

3. Hoc indubitanter essentialiter pulchrum est et decorum, et ejus essentia et quidditas ejus est pulchritudo, hoc est autem: natum placere aspectui nostro interiori. Et hoc ex essentia sua, absque additione quacumque.

오베르뉴의 기욤, 선과 악, 206(푸이용, 317). 미의 객관성

3. 의심의 여지없이 본질적으로 아름답고 적합한 것에서는 본질과 특질이 바로 미다. 즉 그것은 아무런 덧붙임 없이 저절로 우리의 내적 시각을 즐겁게 해줄 수가 있다.

WILLIAM OF AUVERGNE, De bono et malo, 206 (Pouillon, 317).

4. Rubor speciosus est in se et pulchritudo est. Si tamen essent in ea parte oculi ubi albedo esse debet, oculum deturparet... Id enim quod in se est bonum et pulchrum, in subjecto indecenti turpitudo est, sicut viridis color, cum in se speciosus sit, in subjecto, cui non congruit, turpitudo.

오베르뉴의 기욤, 선과 악, 206(푸이용, 317). 미의 조건적 본질

4. 빨간색은 그 자체로 즐겁게 보이므로 미다. 그러나 만약 빨간색이 눈의 하얀 부분 속에 있다면 눈의 모양을 손상시키게 될 것이다 ⋯ 왜냐하면 그 자체로 선하고 아름다운 것이라도 적합하지

않은 실체 속에서는 추가 되기 때문이다. 예를 들면, 초록색이 유쾌하게 보이지만 어울리지 않는 것에서는 추하게 되는 것이다.

WILLIAM OF AUVERGNE,
De bono et malo, 206 (Pouillon, 316).

5. Oculus in se speciosus et pulcher est et est decorans faciem humanam pulchritudine sua, hoc autem cum situs est in loco competenti sibi et debito. Verum si esset, ubi auris ipsa est, aut in media facie, in loco scilicet non congruenti sibi, ipsam faciem deturparet.

Cf. above, Basil, B2.

오베르뉴의 기욤, 선과 악, 206(푸이용, 316).

5. 눈은 그 자체로 모양이 잡히고 아름다우며 그 아름다움으로 사람의 얼굴을 꾸며주지만, 그것도 눈이 적절하고 바른 위치에 있을 때만 그렇다. 만약에 눈이 귀가 있는 곳에 있거나 얼굴 가운데, 말하자면 적절하지 않은 위치에 있다면, 같은 얼굴이라도 추하게 될 것이다.

WILLIAM OF AUVERGNE,
De bono et malo, 207 (Pouillon, 316).

6. Ipsum quod est in se decorum, est turpe ad aliquid, aut cum alio, aut in alio.

오베르뉴의 기욤, 선과 악, 207(푸이용, 316).

6. 그 자체로 아름다운 사물이라도 다른 사물과 관계되거나 결합되었을 때, 혹은 또다른 사물의 구성요소가 될 경우에는 추하다.

WILLIAM OF AUVERGNE,
De bono et malo, 207 (Pouillon, 316–17).

7. Per oppositionem autem eius pulchritudinis turpitudinem diximus. Et hoc est secundum duos modos, vel exhibendo, quod non decet..., vel secundum privationem tantum. Turpem dicimus, si quis haberet tres oculos, et turpem nihilominus monoculum, sed illum in habendo, quod dedecet, istum in non habendo, quod decet ipsum habere.

오베르뉴의 기욤, 선과 악, 207(푸이용, 316-17). 추

7. 우리는 미의 반대로서 추를 말한다. 어떤 사물이 미의 반대가 되는 데는 두 가지 경우가 있다. 어울리지 않는 것을 드러내거나 어떤 결핍을 드러낼 때이다. 어떤 사람에게 눈이 세 개 있으면 추하다고 해야 한다. 눈이 한 개밖에 없는 경우도 그에 못지 않다. 전자는 가지지 말아야 할 것을 가졌기 때문에 추하다고 하는 것이고, 후자는 마땅히 가져야 하는 것을 가지지 못했기에 추하다고 하는 것이다.

WILLIAM OF AUVERGNE,
De bono et malo, 207 (Pouillon, 317).

8. Pulchritudo dicitur... in se aut figura et positio aut color aut ambo illorum aut alterum in comparatione ad alterum.

오베르뉴의 기욤, 선과 악, 207(푸이용, 317).
형태, 위치, 색깔에서의 미

8. 미 자체는 형식과 위치 또는 색깔 혹은 그 둘 다거나 양쪽을 비교해서 선택한 어느 한쪽이다.

WILLIAM OF AUVERGNE,
De bono et malo, 210 (de Bruyne, III, 84).

9. Nihil esse pulchrum dinoscimus nisi quod Deo placere, nihil turpe nisi quod Deo displicere novimus.

오베르뉴의 기욤, 선과 악, 210(드 브륀느, III, 84).

미의 판정관으로서의 신

9. 신을 기쁘게 하는 것 외에는 어느 것도 아름답지 않으며 신을 기쁘게 하지 않는 것 외에는 어느 것도 추하지 않다는 말을 확신하지 않는다.

WILLIAM OF AUVERGNE,
De bono et malo, 216 (Pouillon, 318).

10. Nihil natum est conjungi pulchritudini nisi visus, per modum dico quo est pulchritudo visibilis, nihil est per eundem modum delectabile pulchritudine nisi visus exterior. Ad hunc modum se habet et de interno visu et interna pulchritudine.

오베르뉴의 기욤, 선과 악, 216(푸이용, 318).

미와 시각

10. 시각 외의 그 무엇도 미와 연관될 수가 없다. 내가 의미하는 것은 가시적 미다. 또 외적 시각 외의 그 무엇도 미를 즐길 수 없다. 그리고 그것은 내적 시각 및 내적 미와 비슷하다.

WILLIAM OF AUVERGNE, De bono et malo, 207 (Pouillon, 316 and de Bruyne, III, 76).

11. Hanc bonitatem vocamus pulchritudinem seu decorem quam approbat et in qua conplacet sibi visus noster seu aspectus noster interior... (Malum autem) turpe dicimus de turpitudine, quam per se respuit et abominatur mens nostra: quae visum interiorem nostrum suo offendit spectaculo.

오베르뉴의 기욤, 선과 악, 207(푸이용, 316과 드 브륀느, III, 76). 미와 선

11. 우리는 우리의 시각, 즉 우리의 내적 응시가 인정하고 좋아하는 그런 선에게 미라는 이름을 붙인다 ⋯ 그리고 우리는 악을 그 추함 때문에 추하다고 한다. 추는 원래 우리의 마음을 반발하게 하고 혐오를 불러일으키며 추를 보면 우리의 내적 감각이 상하게 된다.

WILLIAM OF AUVERGNE,
De bono et malo, 206 (Pouillon, 316).

12. Volentes pulchritudinem visibilem agnoscere visum exteriorem consulimus; eodem itaque modo de pulchritudine interiori visum interiorem consulere nos oportet et ejus testimonio credere.

오베르뉴의 기욤, 선과 악, 206(푸이용, 316).

가시적 미와 내적 미

12. 가시적 미를 알고 싶어서 우리는 외적 시각에 의지한다. 그러므로 내적 미에 관한 문제일 경우, 내적 시야에 의지하고 그 증언을 신뢰해야 한다.

SUMMA ALEXANDRI, II, n. 75
(Quaracchi, p. 99).

13. Veritas est dispositio ex parte formae relata ad interius, pulchritudo vero est dispositio ex parte formae relata ad exterius: solebamus enim pulchrum dicere, quod in se habebat, unde conveniens esset in aspectu.

알렉산드리아 대전, II, n. 75(Quaracchi, p. 99)

미와 진

13. 진실은 형식의 내부로 향하는 성질이요, 미는 형식의 외부로 향하는 성질이다. 왜냐하면 우리는 바라보기에 즐거운 특징들을 포함하고 있는 것에 미라는 이름을 붙이곤 하기 때문이다.

SUMMA ALEXANDRI, II
(Quaracchi, p. 576).

14. Penes quae principaliter consistit pulchritudo universi sunt creaturae rationales.

알렉산드리아 대전, II(Quaracchi, p.576).

이성적 존재의 미

14. 이성적 피조물들은 우주의 미를 최우선으로 결정한다.

SUMMA ALEXANDRI, I
(Quaracchi, p. 163).

15. Sicut enim "pulchritudo corporum est ex congruentia compositionis partium", ita pulchritudo animarum ex convenientia virium et ordinatione potentiarum.

알렉산드리아 대전, I(Quaracchi, p.163).

물질적 미와 정신적 미

15. "물체의 미가 부분들의 배열의 조화에 있듯이", 영혼의 미도 힘의 조화 및 능력을 질서 잡는 데서 나온다.

SUMMA ALEXANDRI, I
(Quaracchi, p. 181).

16. Species dicitur duobus modis. Uno modo dicitur quo res distinguitur; et sic condividitur contra modum et ordinem, quia modus est, quo res limitatur, species, quo distinguitur, ordo, quo ad aliud ordinatur. Alio modo dicitur species, quo res placet et accepta est: et hoc modo dicit rationem boni decurrentis per illa tria.

알렉산드리아 대전, I(Quaracchi, p.181).

형식(스페키에스)의 개념

16. 형식에는 두 가지 의미가 있다고 말한다. 한 가지는 "사물을 구별지어 주는 것"인데, 이 경우 형식은 척도 및 질서와 반대된다. 왜냐하면 척도는 그 사물을 제한하는 것이고, 형식은 그것을 구별짓는 것이며, 질서는 그것을 다른 것과 관계짓는 것이기 때문이다. 두 번째 의미는 형식이 "어떤 사물에게 즐거움을 주게끔 하고 인정받게끔 하는 것"이라는 것이다. 이 경우 형식은 이 세 가지 성질(척도 · 질서 · 형식)에 공통된 실재적 특징을 의미한다.

SUMMA ALEXANDRI, II
(Quaracchi, p. 103).

17. Dicitur enim pulchra res in mundo, quando tenet modum debitum et speciem, et ordinem.

알렉산드리아 대전, II(Quaracchi, p.103).

척도 · 형식 · 질서에서의 미

17. 어떤 사물이 적절한 척도 · 형식 · 질서를 지킬 때 아름답다고 말한다.

SUMMA ALEXANDRI, I
(Quaracchi, p. 175).

18. In omnibus rebus sunt [modus, species et ordo] et in corporalibus, et in spiritualibus: in corporalibus tamen facilius comprehenduntur, in spiritualibus vero non ita faciliter.

알렉산드리아 대전, I(Quaracchi, p.175).

18. 모든 대상에는 — 정신적 대상뿐만 아니라 물질적 대상에도 척도 · 형식 · 질서가 있다. 물질적 대상에서는 그것을 파악하기가 더 쉬우며, 정신적 대상에서는 파악하기가 그렇게 쉽지 않다.

SUMMA ALEXANDRI, II, n. 37
(Quaracchi, p. 47) Aug. De nat. boni 3
(PL 42, 554). Cf. above E9.

19. Omnia enim quanto magis moderata,
speciosa, ordinata sunt, tanto magis utique bona
sunt.

SUMMA ALEXANDRI, II, n. 75
(Quaracchi, p. 99).

20. Cum enim tria insint creature, modus,
species et ordo, species maxime videtur illud
esse secundum quod determinatur pulchritudo:
unde speciosum pulchrum dicere solebamus.

SUMMA ALEXANDRI, II, . 81
(Quaracchi, p. 103).

21. Pulchritudo... creaturae est vestigium
quoddam perveniendi per cognitionem ad cogni-
tionem increatam.

SUMMA ALEXANDRI, I
(Quaracchi, p. 162).

22. Pulchrum et bonum differunt tamen:
nam pulchrum dicit dispositionem boni, secun-
dum quod est placitum apprehensioni, bonum
vero respicit dispositionem, secundum quam
delectat affectionem.

SUMMA ALEXANDRI, II, n. 75
(Quaracchi, p. 99).

23. Decorum sive pulchrum cadit in natu-
rali appetitu omnium rerum.

SUMMA ALEXANDRI, II, n. 40
(Quaracchi, p. 49).

24. Contingit enim eas [creaturas] conside-
rare ratione pulchritudinis sive delectabilitatis
quae est in eis, non referendo illam ad Deum...
Alio vero modo in quantum habent pulchritu-
dinem a summo pulchro et delectabilitatem
a summo delectabili.

알렉산드리아 대전, II, n. 37(Quaracchi, p.47) Aug.
De nat. boni 3(PL 42, 554). Cf. above E9.

19. 사물 속에 척도 · 형식 · 질서가 많으면 많을
수록 더욱더 훌륭하다.

알렉산드리아 대전, II, n. 75(Quaracchi, p.99).

20. 창조에는 세 가지 성질이 있다. 척도 · 형식
(형태) 그리고 질서다. 그런데 미를 결정하는 것
은 주로 형식인 것 같다. 그러므로 아름다운 사물
을 모양이 좋다고 부르곤 하는 것이다.

알렉산드리아 대전, II, 81(Quaracchi, p.103).

완전한 미의 흔적들

21. 창조의 미는 창조되지 않은 미의 인지에 도달
한 흔적이다.

알렉산드리아 대전, I(Quaracchi, p.162). 미와 선

22. 그러나 미와 선은 다르다. 미는 지각을 즐겁
게 하는 선의 특성을 뜻하는 반면, 선은 욕망을
즐겁게 하는 어떤 특성을 가리킨다.

알렉산드리아 대전, II, n. 75(Quaracchi, p.99).

미의 자연적 욕망

23. 적합성 혹은 미는 본래 모든 사물이 욕망하는
바다.

알렉산드리아 대전, II, n. 40(Quaracchi, p.49).

미를 파악하는 두 가지 방법

24. 피조물들을 생각할 때 그것들을 신과 관계짓
지 않고 그들 안에 담긴 미와 기쁨을 고려하는 일
이 가끔 있다. 그런가 하면, 피조물들이 지고의
미로부터 미를 끌어내오고 지고한 기쁨의 원천
으로부터 기쁨을 끌어내온다는 생각으로 그들을
생각하기도 한다.

SUMMA ALEXANDRI, II, pars I, Inq. I,
tract. 2, q. 3 (De creatura secundum
qualitatem seu de pulchritudine creati).

25. Sequitur consideratio de pulchritudine
et pulchro. Circa quod sic possunt distingui
quaesita: primo, quaeritur, quod sit pulchrum;
secundo, quae sit differentia pulchri et apti;
tertio, cui rei convenit pulchrum; quarto, utrum
pulchritudo possit augeri vel minui in mundo;
quinto, ex quibus colligatur principaliter pulch-
ritudo mundi; sexto, quae conferant ad pulchri-
tudinem.

SUMMA ALEXANDRI, II
(Quaracchi, II, p. 102).

26. Est quaedam pulchritudo essentialis,
quae in mundo nec augetur, nec minuitur (si
ergo attendatur perfectio secundum formam
totius, semper est perfecta universitas mundi).

알렉산드리아 대전, II, pars I, Inq. I, tract. 2, q.
3(De creatura secundum qualitatem seu de
pulchritudine creati). 미의 문제들

25. 다음으로는 공평함과 미에 대한 고찰이 나온
다. 그 다음 문제들은 다음과 같다. 첫째 미란 무
엇인가에 대한 문제, 둘째 미와 적합성의 차이,
셋째 미는 무엇에 속해있나의 문제, 넷째 미는 세
계 안에서 증가하거나 감소할 수 있는가의 문제,
다섯째 세계의 미는 주로 무엇으로 구성되어 있
나의 문제, 여섯째 미에 기여하는 것은 무엇인가
의 문제.

알렉산드리아 대전, II(Quaracchi, II, p.102).
본질적인 미

26. 세계에는 증가하거나 감소하지 않는 본질적
인 미가 있다(전체의 형식에 따라 완전함을 고려
한다면 우주는 언제나 완전하다).

10. 로버트 그로스테스트의 미학

THE AESTHETICS OF ROBERT GROSSETESTE

1. 스콜라 주의에서의 과학적 경향 스콜라 학자들은 주로 형이상학과 신학에 관심이 있었지만 과학에 집중적으로 몰두했던 일정한 그룹들 — 12세기의 샤르트르 학파와 13세기의 옥스포드 학파 — 이 있었다. 그들은 과학 및 형이상학을 다루는 데 있어서 수학적 정확성을 목표로 했다. 그들은 이제는 서방세계에 친숙해진 아랍의 저자들에게서 추진력을 찾았다.

이런 과학적 경향의 가장 뛰어난 대표자 중 한 사람이 1235년부터 링컨의 주교였던 옥스포드의 프란체스코회 소속 로버트 그로스테스트(1175-1253)였다. 그는 자신의 신학 논문들 — 특히 『헥사메론 *Hexaemeron*』(1240) 및 위-디오니시우스의 『신명기』에 대한 주석(1243)에서 — 및 수학 관련 논문(예를 들면, 『선에 관하여 *De lineis*』)과 물리학 관련 논문(『빛에 관하여 *De luce*』)에서 미학에 대해 논했다.^{주50} 그는 오베르뉴의 기욤 및 최초의 프란체스코회 미학자들과 같은 세대에 속했지만, 그의 미학에는 개인적 특징이 있었다. 무엇보다도 그는 미학이 수학적으로 다루어져야 한다고 요구했던 것이다.

주 50 신학에 관한 그의 필사본 중에서 나온 미학 관련 단편들은 푸이옹에 의해서 출간되었다. Dom H. Pouillon, *"La beauté, propriété transcendante chez les scolastiques, 1220–1270"*, *Archives d' histoire doctrinale et littéraire du Moyen Age*, XI(1946), pp.319-323. 박물학 및 박물학-형이상학 논문들은 L. 바우르에 의해 출간되었다: L. Baur, *Die philosophischen Werke des Robert Grosseteste*(1912).

2. 수학적 미학 미가 부분들의 조화에 있다는 견해는 이런 종류의 방식에 근본 토대를 제공해주었다.[1] 스콜라 학자들은 처음부터 이것을 질적인 의미로 받아들였지만 그로스테스트는 원래의 수학적 · 피타고라스적 의미로 돌아갔다. 어떤 주어진 전체가 조화로운 것은 부분들간에 단순한 양적인 관계가 있을 때라는 것이 그의 의견이었다.[2] 이런 종류의 관계는 통일성을 가져오고, 통일성에서 미가 나오는 것이다.[3-4] 그로스테스트는 "복합적인 모든 대상들에서 구성과 조화는 1, 2, 3, 4라는 네 숫자사이에서 찾을 수 있는 다섯 가지 비례에서만 나온다"고 주장했다.[5] 이런 비례들만이 음악적 멜로디와 동작, 리듬에서의 조화를 만들어낸다는 것이다.

수학적 미학은 그로스테스트와 함께 어느 정도 새롭게 전환되었다. 고대인들은 수학을 소리의 세계, 즉 음악에 적용했었다. 그들에 의하면, 소리는 수학적 법칙에 종속되어 있어서 음악의 미는 단순한 수적 비례들로부터 나온다. 폴리클레이토스 역시 인체의 완벽한 비례를 수적인 용어로 기술하려고 했지만, 그리스인들은 가시적 세계와 가청적 세계 모두를 포괄하는 보편적인 수학적 미개념을 만들어내지 못했고 중세의 학자들도 마찬가지였다. 그러나 이것이 그로스테스트가 염두에 두었던 일이었다.

그는 소리와 형태간의 유비에 주목했거나 아니면 관념과 언어가 "가시적 형상들에 의해 재현될 수 있다"는 사실에서 이런 생각에 도달했는지도 모른다. 수학적 비례에 대한 관념은 이런 토대 위에서만 보편적 미학이론의 일부가 되었다. 그러나 수학에는 산술뿐만 아니라 기하도 포함되어 있다. 그러므로 미의 원천은 단순한 수뿐만 아니라 규칙적인 선에도 있을 수 있다.[6] 보에티우스와 그리스인들은 자신들의 관심을 산술적 비례만으로 제한했으나, 그로스테스트는 자신의 이론에 기하학적 비례를 포함시켰다.

그로스테스트의 기하학적 미학은 그의 우주론과 일치하는데, 우주론 역시 기하학적 토대를 가지고 있었다. 그는 물질계 전체를 기하학적 구조를 가진 선과 면, 기하학적 물체로 취급했다. 그는 세계를 아름다운 것으로 간주하면서 기하학과 미를 결합시켰다. 그는 세계가 기하학적으로 구성되어 있기 때문에 아름답다고 주장했다.

THE AESTHETICS OF LIGHT

3. 빛의 미학 그로스테스트의 미학은 이런 기하학적 개념들 이외에도 빛의 개념을 토대로 삼았다. 『헥사메론』에서 그는 미가 수학적 비례에 의해 결정된다는 피타고라스 학파와 의견을 같이했다. 『신명기』에 붙인 주석에서는 빛이 "가시적 창조의 미이자 장식"이라고 말함으로써 다마스쿠스의 요한을 따랐다.

이 사상이 그 자체로는 새로운 것이 아니었다. 그것은 플로티누스로부터 왔고, 기독교 미학자들 사이에서는 바실리우스와 위-디오니시우스가 받아들였다. 플로티누스는 이 사상이 수학적 미학과는 맞지 않는다고 생각했다. 왜냐하면 수학적 미학은 미가 부분들의 비례에 있다는 입장이었으나, 빛에는 부분이란 게 없기 때문이다. 그러므로 수학적 미학과 빛의 미학 간에 선택을 해야 했다. 한편 바실리우스는 빛의 미학적 효과를 포함시키기 위해 비례의 개념을 확장시킴으로써 그 둘을 화해시키고자 했다.

빛의 미학이 글자 그대로의 엄격한 의미에서 비례에 기초하고 있지 않다는 것을 깨닫기는 했지만,[7] 그로스테스트는 두 가지 방식으로 그 둘을 화해시켰다. 첫째, 그는 단순한 것(여기에는 빛이 포함된다)이라면 무엇이든지 가장 완전한 것, 즉 가장 일정불변하고 가장 내적으로 조화로운 비례를 소유하고 있다고 주장했다.[8] 둘째, 만약 어떤 대상의 미가 빛에 의해 결정된

다고 말한다면, 이것은 미 그 자체보다도 미를 지각하기 위해 **조건**을 말하는 것이다. 빛은 사물을 아름답게 만들고 사물의 미를 이끌어낸다고 그는 말한다.[9] 빛이 없다면 아름다운 형식은 보이지도 않을 것이며 만물이 암흑일 것이다.

그로스테스트의 철학에서 빛의 개념은 기하학적 개념들만큼이나 중요한 역할을 했다. 그는 소위 "빛의 형이상학"을 전개했던 13세기 스콜라 학자 집단의 일원이었다. 그는 물질세계가 처음에 빛으로 나타난다고 주장했다. 세계가 취하는 형식은 빛의 방사로 인해 드러난다. 빛이 직선으로 방사되기 때문에 빛은 세계에 규칙적이고 기학학적인 형태와 나아가서는 형식의 미도 부여하게 된다. 미는 형식의 규칙성에 있다. 그래서 그의 빛의 형이상학은 그의 기하학적 우주론 및 미학에 관계되어 있었다. 그로스테스트의 빛의 미학은 기본적으로 우주론적 이론이었지만 세계를 아름답게 만드는 우주적 힘을 다루었다. 그래서 빛에 대한 그의 우주론적 이론은 "빛의 미학"을 암시하는데, 빛의 미학은 그의 "기하학적 미학"을 보충하는 것이었다. 미학에서 이 두 개념의 결합은 위-디오니시우스 시대 이래 중세 시대의 특징이었다.

THE BEAUTY OF THE WORLD

4. 세계의 미　그로스테스트의 우주론은 중세 시대에 널리 알려진 명제, 즉 세계는 그 자체로 아름답다는 명제를 더 진전시켰다. 그의 제자들은 플라톤 · 아리스토텔레스 · 키케로 등에게 기대어 그것을 다양하게 해석하면서 이 명제를 전개시켰다. 그로스테스트의 제자인 요크의 토마스는[10] 1) 세계의 창조주, 2) 세계의 형식, 3) 세계의 요소들의 완전성을 가리키면서 세계의 미를 설명했다. 그로스테스트는 전통을 따라서 세계의 합목적적인 구조

덕분에 세계의 미가 있는 것이라고 하기도 했다. 그는 자연은 언제나 "가능한 가장 적합하고 가장 질서 잡히고 가장 신속하며 가장 완전한 방식으로" 행동하며 그 때문에 아름다운 것이라고 믿었다.

그로스테스트는 또 그의 이론을 예술에 적용했다. 그는 예술 역시 그 합목적성 덕분에 그런 특질들을 가지게 된다고 믿었다. 그는 인간은 스스로 자신의 작품을 합목적적으로 만들 수 없고 자연으로부터 그 방법을 배운다고 주장했다. 예술에서 그는 자연을 모방한다. 그는 자연의 외관을 모방하는 것이 아니라, 데모크리토스의 방식대로 자연이 작용하는 합목적적 방법을 모방하는 것이다.

> 예술은 자연을 모방하고 자연은 언제나 가능한 최선의 방법으로 작용하기 때문에, 예술은 자연처럼 결점이 없는 것이다.[11]

ART

5. 예술 스콜라 학자들은 전통을 따라서 예술의 본질이 예술가가 소유한 지식에 있는 것이라는 입장을 취했다. 그러나 12세기 이래 지식으로는 예술을 충분히 설명하지 못한다는 견해가 널리 퍼졌다. 그로스테스트는 이 견해를 채택하여, 전통적 의견에서 떠났을 뿐만 아니라 근대적 입장을 예견하기도 했다. 그는 예술이 지식뿐만 아니라 행동에도 있다고 주장했다. 예술과 과학의 차이는 과학이 주로 진리에 관심이 있다면 예술은 진리를 따라 작용하는 하나의 양태라는 점이다.[12]

예술의 특질들에 관한 그로스테스트의 설명에는 일정한 독창성이 있었다. 예를 들면, 장식을 거부하는 예술도 있기에 그는 장식이 완전성을 위한 필요불가결한 요구조건이라고 생각하지 않았다. 한편 모든 예술은 세

가지를 필요로 하는데, 그것은 논리학, 음악 그리고 수학이다. 예술은 모두 올바른 표현을 요구하는데, 그것을 위해 논리학은 꼭 필요하다. 예술에는 조화 · 척도 · 리듬이 요구되는데 이를 위해 음악은 꼭 필요하다. 예술가들은 자연에서 연결되어 있는 것을 나누거나 나누어져 있는 것을 연결하고 혹은 질서와 배열(*ordinem et situm*)을 도입하거나 사물에게 형태(*figuras*)를 부여하기에, 이 모든 것을 위해 산술과 기하학이 필요한 것이다.

예술에 관련된 보다 자세한 주장 및 개념적 구별 중에서 형식이라는 중요한 개념에 대한 그의 언급은 특별하게 언급될 만한 가치가 있다. 그는 "형식"이라는 단어가 첫째, 예술가가 작업할 때 사용하는 외적 패턴에 적용된다고 주장한다 — 이런 의미에서 구두장이의 구두골은 하나의 형식이다. 둘째, 형식은 예술가가 재료를 모양지을 때 사용하는 것에 적용된다. 이런 의미에서 조각가가 사용하는 주형물은 형식이다. 그리고 셋째, 예술가가 염두에 두고 작업할 때 따르는 이미지에 적용된다.[13] 이상의 세 가지 개념적 구별로써 그로스테스트는 형식에 관한 12세기 스콜라적 관념을 보충하고 개선시켰다.

TYPICAL AND INDIVIDUAL FEATURES OF GROSSETESTE'S AESTHETICS
6. 그로스테스트 미학의 전형적 · 개인적 특징
그로스테스트의 미학 — 예술에 대한 그의 논평과 더불어 그의 "기하학적 미학" 및 "빛의 미학" — 은 물질세계의 미학이었다. 그러나 그에게는 다른 스콜라 학자들처럼 세계의 미 위에 위치하는 신성한 미가 있었다. 그로스테스트는 아우구스티누스의 말을 바꾸어서 이렇게 쓰고 있다.

우리는 아름다운 사람, 아름다운 영혼, 아름다운 집, 아름다운 단어, 그리고 이

러저러한 종류의 미에 관해서 말한다. 그러나 이러저러한 종류의 미에 관해서는 잊어라. 그리고 가능하다면 미 자체를 보라. 이런 식으로 그대는 신을 보게 될 것이다.[14]

미의 최고 형식을 봄으로써 미가 무엇인지 비로소 이해할 수 있다. 그러므로 미개념의 토대를 물질적 미에 둔다면, 미에 대한 이해가 더 어려워질 것이다.[15]

그로스테스트는 과학적 지식과 수학적 열망 그리고 빛의 형이상학 등으로 인해 스콜라 학자들 중에서는 다소 예외적이었다. 그러나 미학에서는 다른 스콜라 학자들과 같은 뼈대 — 세계는 아름답고, 미는 단순한 비례에 있으며, 미의 최고 형식은 신적인 미 — 를 받아들였다. 그는 수학적 미이론을 일반화해서 형이상학적 기초를 부여하려고 노력했으며, 예술과 과학을 보다 정확하게 구별지었다. 신은 아름답다는 견해를 유지하면서도 그는 대부분의 스콜라 학자들과는 다르게 해석했다. "우리가 신이 아름답다고 말할 때, 그것은 신이 모든 미의 원인이라는 의미다"[16]. 이것은 그가 스콜라적 명제를 유지하면서도 실제로는 창조주가 아닌 피조물의 속성, 즉 가시적 대상의 속성으로서의 미라는 교부적 견해로 되돌아갔다는 것을 뜻한다.

GROSSETESTE, Comm. in Divina nomina (MS. Erfurt 88ʳ 2).

1. Pulchritudo id est consonantia manifesta et dilucida... sui ad se et suorum ad invicem et ad se et ad ea quae exterius.

그로스테스트, 신명기에 붙인 주석(MS. Erfurt 88r 2). 미의 정의

1. 미는 어떤 대상이 스스로와, 혹은 미의 인자들 서로간에, 미의 인자들과 대상 자체간에, 미의 인자들과 미밖에 있는 것간에 이뤄내는 명백하고 확실한 조화다.

GROSSETESTE, Hexaëmeron (Pouillon, 290).

2. Proportionum concordia pulchritudo est.

그로스테스트, 헥사메론(푸이용, 290).

2. 비례들의 조화가 미다.

GROSSETESTE, Comm. in Div. nom. (MS. Erfurt 89ʳ 1).

3. Omnis pulchritudo consistit in identitate proportionalitatis.

그로스테스트, 신명기에 붙인 주석(MS. Erfurt 89r 1). 비례와 통일성의 미

3. 모든 미는 비례의 정체성에 있다.

GROSSETESTE, Comm. in Div. nom. (MS. Erfurt, 88ʳ 2).

4. Pulchrum est continens omnia in esse et congregans in unitatem.

그로스테스트, 신명기에 붙인 주석(MS. Erfurt, 88r 2).

4. 미는 존재 속에 모든 것을 담아서 그것을 하나로 결합시키는 것이다.

GROSSETESTE, De luce (Baur, 58).

5. Solae quinque proportiones repertae in his quattuor numeris: unum, duo, tria, quattuor, aptantur compositioni et concordiae stabilienti omne compositum. Quapropter istae solae quinque proportiones concordes sunt in musicis modulationibus, gesticulationibus et rhythmicis temporibus.

그로스테스트, 빛에 관하여(바우르, 58). 다섯 가지 완전한 비례

5. 복합적인 모든 대상들 속에서 구성과 조화는 1, 2, 3, 4의 네 숫자 사이에서 찾을 수 있는 다섯 가지 비례에서만 나온다. 이 다섯 가지 비례들만이 음악적 멜로디 · 동작 · 리듬에서의 조화를 만들어 낸다.

GROSSETESTE, De lineis, angulis et figuris (Baur, 60).

6. Valent (lineae, anguli et figurae) sive in sensum visus, secundum quod occurrit, sive in alios sensus.

그로스테스트, 선, 각, 형태에 관하여(바우르, 60). 기하학적 형식들의 효과

6. 선과 각도, 모양들은 시각이나 시각으로 분류되는 것, 혹은 다른 감각들에 의지해서 작용한다.

GROSSETESTE, Hexaëm., 147 v. (MS. British Museum; de Bruyne, III, 133).

7. Lucis natura huiusmodi est, ut non in numero, non in mensura, non in pondere aut alio, sed omnis eius in aspectu gratia fit.

그로스테스트, 헥사메론, 147 v. (MS. British Museum; 드 브륀느, III, 133), 빛의 미

7. 빛의 본질은 빛의 전체적 미가 수, 척도, 무게 혹은 다른 어떤 것을 토대로 삼는 것이 아니라 시각을 토대로 한다는 것이다.

GROSSETESTE, Hexaëm., 147 v. (de Bruyne III, 132).

8. Haec (lux) per se pulchra est, quia eius natura simplex est sibique omnia simul. Quapropter maxime unita et ad se per aequalitatem concordissime proportionata, proportionum autem concordia pulchritudo est. Quapropter etiam sine corporearum figurarum harmonica proportione ipsa lux pulchra est et visu iucundissima.

그로스테스트, 헥사메론, 147 v, (드 브륀느 III, 132).

8. 빛은 본질이 단순한 동시에 스스로 모든 것이기 때문에 그 자체로 아름답다. 그러므로 빛은 일정불변하며 균등성 때문에 스스로에게 가장 조화로운 비례를 이룬다. 그리고 그 조화로운 비례가 바로 미다. 그러므로 물리적 형태의 조화로운 비례와는 상관없이 빛 자체가 아름답고 보기에 즐거운 것이다.

GROSSETESTE, Comm. in Div. nom., IV (Pouillon, 320).

9. Lux est maxime pulchrificativa et pulchritudinis manifestativa.

그로스테스트, 신명기에 붙인 주석, IV(푸이용, 320).

9. 빛은 사물을 아름답게 만들고 사물의 미를 최고도로 보여준다.

THOMAS OF YORK, Sapientiale (Pouillon, 326).

10. Pulchritudo ergo mundi ex pluribus convincitur: primo ex eius generatore, qui est speciosissimus. Propter quod ipse non tantum pulcher sed "incomparabilis est in pulchritudine", secundum quod Plato dicit in Timaeo I⁰. Secundo convincitur pulchritudo eius ex figura circuli, secundum Aristotelem, II⁰ Coeli et Mundi, capitulo V⁰. Ait enim quod mundus totus est rotundus, orbiculatus et decenter factus decorusque... Tertio modo convincitur pulchritudo mundi ex partibus eius. Nam sicut dicit Cicero De natura deorum libro II⁰ capitulo V⁰: "Omnes mundi partes ita constitutae sunt, ut neque ad usum meliores poterint esse, neque ad speciem pulchriores".

요크의 토마스, 사피엔티알레(푸이용, 326).
세계의 미

10. 세계의 미는 여러 가지로 설명된다. 첫째, 가장 위대한 세계의 창조주와 관련하여 설명할 수 있다. 플라톤이 『티마이오스』에서 말하듯이 창조주는 그냥 아름다운 것이 아니라 "아름다움에 있어서 견줄 데가 없다." 둘째, 아리스토텔레스에 의하면, 원 모양은 세계의 미를 증언하는 것이다. 그는 『천체론과 우주론 De coelo et mundo』 2권 5장에서 세계 전체는 둥글고 구형이며 아름답게 만들어지고 장식되었다고 말한다. 셋째, 세계의 미는 세계의 구성 부분들에 의해 입증된다. 키케로는 『신들의 본성에 관하여 De natur deorum』

2권 5장에서 "세계의 모든 요소들은 너무나 잘 배열되어 있어서 더이상 쓸모있을 수도 없고, 모양이 더이상 아름다울 수도 없을 것이다"라고 말한다.

GROSSETESTE, De gener. son. (Baur, 8).

11. Cum ars imitetur naturam et natura semper faciat optimo modo, quo ei possibile est, et ars est non errans similiter.

그로스테스트, 소리의 생성에 관하여(바우르, 8).

예술과 자연

11. 예술은 자연을 모방하고 자연은 언제나 가능한 최선의 방법으로 작용하기 때문에, 예술도 자연처럼 결점이 없다.

GROSSETESTE, Summa de philos. (Baur, 301).

12. Inter scientiam autem et artem hoc interesse videtur, quod scientia principaliter causas quasque suae veritatis considerat et attendit, ars vero magis modum operandi secundum veritatem traditam vel propositam. Habent itaque communem materiam philosophus et artifex, sed praecepta sive principia finemque diversa.

그로스테스트, 철학대전(바우르, 301). 예술과 지식

12. 지식과 예술의 차이는 지식이 일차적으로 진리의 원인들을 고찰하는 것이라면, 예술은 전해져왔거나 그렇다고 알려져 온 진리에 따라 행동양식을 고찰하는 것이다. 그래서 철학자와 예술가는 공통점을 가지고 있으면서도 원리와 목표라는 규칙이 다르다.

GROSSETESTE, De unica forma omnium (Baur, 109).

13. Dicitur itaque forma (1) exemplar, ad quod respicit artifex, ut ad eius imitationem et similitudinem forment suum artificium; sic pes ligneus, ad quem respicit sutor, ut secundum ipsum formet soleam, dicitur forma soleae... (2) Dicitur quoque forma, cui materia formanda applicatur, et per applicationem ad illud recipit formam ipsius, cui applicatur, imitatoriam. Sic dicimus de sigillo argenteo, quod ipsum est forma sigilli cerei; et de argilla, in qua funditur statua, quod ipsa est forma statuae. (3) Cum autem artifex habet in anima sua artificii fiendi similitudinem, respicitque ad illum solum, quod in mente gerit, ut ad eius similitudinem suum formet artificium, ipsa in mente artificii similitudo forma artificii dicitur. Nec multum distat in ratione haec significatio formae a primitus dicta significatione formae.

그로스테스트, 만물의 단일한 형상에 관하여 (바우르, 109). "형식"의 애매모호함

13. 형식이란 다음과 같은 것에 붙여지는 명칭이다. 1) 예술가가 모방에 의해서 세계와 닮게 작품을 모양짓는 패턴. 이런 의미에서 구두장이가 구두의 모양을 짓기 위해 작업하는 구두골이 구두의 형식이라고 할 수 있다. 2) 형식은 또 형식을 이룩에 될 질료에 적용되는 명칭이며, 그것이 적용되는 것의 모방된 형식을 수용하게 된다. 이런 의미에서 은으로 된 인장은 봉랍 인장의 형식이라고 말하며, 또한 조각상의 주물을 뜨는 점토로 된 주형은 조각상의 형식이라고 할 수 있다. 3) 예술가가 제작할 작품의 형상을 자신의 영혼 속에 가지고 그 형상대로 작품을 제작하기 위해 마음 속에 있는 것대로 작업한다면, 마음 속에 있는

작품의 형상은 작품의 형식이라고 불린다. 이 의미의 형식은 개념적으로 지금까지 언급된 의미와 거의 다르지 않다.

GROSSETESTE, De unica forma omnium
(Baur, 108).

14. Deus igitur est perfectio perfectissima, completio completissima, forma formosissima et species speciosissima. Dicitur homo formosus, et anima formosa, et domus formosa, et mundus formosus; formosum "hoc", formosum "illud". Tolle, "hoc" et "illud" et vide ipsum formosum, si potes. Ita Deum videbis non alia forma formosum, sed ipsam formositatem omnis formosi.

그로스테스트, 만물의 단일한 형상에 관하여
(바우르, 108). 완전한 미

14. 그러므로 신은 가장 완전한 완전함, 가장 충만한 충만함, 가장 모양 좋은 모양새, 가장 아름다운 미다. 우리는 아름다운 사람, 아름다운 영혼, 아름다운 집, 아름다운 단어, 그리고 이러저러한 종류의 미에 관해서 말한다. 그러나 이러저러한 종류의 미에 관해서는 잊어라, 그리고 가능하다면 미 자체를 보라. 이런 식으로 그대는 신을 보게 될 것이다. 신은 어떤 다른 미에 의해서 아름다운 것이 아니라 아름다운 모든 것의 미 그 자체이다.

GROSSETESTE, De unica forma omnium
(Baur, 108/9).

15. Noli quaerere, quid sit formositas. Statim enim se opponent caligines imaginum corporalium... et nubila phantasmatorum et perturbabunt serenitatem, quae primo ictu illuxit tibi, cum diceretur... formositas.

그로스테스트, 만물의 단일한 형상에 관하여
(바우르, 108/9). 미가 무엇인지 묻지 말라

15. 미가 무엇인지 묻지 말라. 왜냐하면 물리적 개념의 어둠과 미혹의 구름이 앞으로 나와서 "미"라는 단어가 말해졌을 때 첫눈에 당신 앞을 빛나게 했던 그 명료한 형상을 어지럽힐 것이기 때문이다.

GROSSETESTE, Comm. in. Div. Nom.
(Pouillon, 321).

16. Pulchrum de Deo dictum significat ipsum omnis pulchri causam.

그로스테스트, 신명기에 붙인 주석(푸이용, 321).
신의 미

16. 신이 아름답다고 말할 때, 그것은 신이 모든 미의 원인이라는 의미다.

11. 보나벤투라의 미학
THE AESTHETICS OF BONAVENTURE

1. 스콜라 미학의 두 경향 13세기의 이사분기로부터 유래되는 스콜라 미학은 13세기의 삼사분기에 정점에 달했다. 그러나 그때까지는 이미 두 가지로 방향이 나뉘어져 있었다. 플라톤과 아우구스티누스에 기원을 둔 전통적 스콜라 주의와 나란히, 아리스토텔레스를 토대로 삼은 새로운 경향이 자라고 있었다. 이 구분이 미학에 반영되었다. 첫 번째 경향은 프란체스코회의 지원을 받았는데, 절정기에서의 대표자는 성 보나벤투라였다. 도미니코회의 지원을 받았던 두 번째 경향의 대표는 토마스 아퀴나스였다. 보나벤투라와 아퀴나스는 두 경향의 사이에서 스콜라 미학을 가장 완성도 높은 방식으로 정립했다.

프란체스코회에서 보나벤투라만큼이나 알려져 있었던 조반니 디 피단자(1221-1274)는 교단의 총회장이자 추기경이었다. 그의 미학은 『신을 향한 영혼의 길잡이 *Itinerarium mentis ad Deum*』(특히 II, 14 부분)와 『소고 *Breviloquium*』와 같이 일반적인 성격의 저술들에서 찾아볼 수 있다. 페트루스 롬바르두스의 『명제집 *Sententiae*』(약 1155-58년에 "판단 sentence"들을 모아 편찬한 것으로 교부들과 특히 아우구스티누스의 저술에서 발췌한 것이다: 역자)에 주석을 붙이면서 스스로 쓴 기록들이 최근에 발견되기도 했다. 그의 미학은 초기 프란체스코회의 미학을 따랐으며 어느 정도는 보충하기도 했다. 그의 미학은 토마스 아퀴나스의 미학이 그렇듯이 온전히 스콜라적이지는 않고, 신비한 구

절 및 경험적 분석들이 포함되어 있다.주51

FUNDAMENTAL METAPHYSICAL IDEAS IN AESTHETICS

2. 미학에서의 근본적인 형이상학적 관념들 보나벤투라 미학의 근본적인 사상은 독창적인 것이 아니고 전체로서의 중세 미학에 속한 것이었다. 스콜라 학자들에 의해 인정받기는 했으나 그에게 할애된 공간은 거의 없었다. 반대로 보나벤투라는 그것들을 자세히 다루었다. 그러므로 여기가 그것들을 요약하는 데 적합한 곳인 듯하다. 그의 근본적인 생각에는 네 가지가 있었다. 1) 세계가 아름답다고 하는 미학적 낙관주의 혹은 관념.[1] 2) 세계가 전체로서, 즉 자세히가 아니라 세계 속에서 지배하는 보편적인 질서를 고려할 때 아름답다는 결론을 내리게 하는 미학적 완전주의. "시를 전체로서 온전히 응시하여 껴안지 못하면 시의 미를 볼 수 없는 것처럼, 우주를 전체 속에서 온전히 보지 않으면 우주의 질서와 규칙 속에 있는 미를 볼 수가 없다."[2] 3) 미학적 초월주의 혹은 진정한 미는 신에게서 찾을 수 있다는 견해. 세계는 신의 피조물이고 신의 미를 반영하기 때문에 아름답다.[3] 4) 자연적 미에 관해서, 영혼의 미는 육체의 미보다 우월하다. 여기서 우리는 물질적 미 앞에서 억제를 권하는 금욕주의를 본다.

THE CONCEPT OF BEAUTY

3 미의 개념 신학 및 형이상학에서 끌어온 이런 근본적인 사상 이외에도 보나벤투라의 미학에는 미와 예술에 대한 분석에서 온 사상들이 있었다.

..

주 51 E.Lutz, *Die Aesthetik Bonaventuras*, in : *Festgabe Cl. Baeumker. Beiträge zur Geschichte der Philosophie des Mittelalters*, Suppl. Bd.(1913).

우선, 미가 어디에 존재하는지를 결정하는 문제가 있었다. 이 물음에 대한 보나벤투라의 답이 중세 시대의 특징이었다. 가장 아름다운 대상은 빛이라고 그는 말했다.[5] 그러나 형식 역시 아름답다. 이것이 그의 주요 견해였다.[6] 형식은 비례(*proportionalis*)를 기초로 한다. 비례는 조화(*congruentia*)를 기초로 한다. 조화는 균등성을 기초로 한다. 균등성은 측정될 수 있다. 그것은 수적 균등성(*aequalitas numerosa*)으로 이해되는데,[7] 균등성뿐만 아니라 복수성까지도 함유하고 있다. 보나벤투라는 이 사상을 취하게 된 출처를 명백히 밝히고 있다. 아우구스티누스가 미는 수적 균등성이라고 말했던 것이다.

이 생각은 그리스인들에게서도 찾을 수 있지만, 보나벤투라에게서는 그 이전의 아우구스티누스에게서처럼 보다 넓은 의미로 이해된다. 보나벤투라가 미를 조화로 규정할 때 그는 조화에 대해서, 1)물질적 대상뿐 아니라 정신적 대상에게서 찾을 수 있고 질료적 부분들(*partium*)뿐만 아니라 관념(*rationum*)으로 이루어져 있는 것, 2) 부분들이 서로 관계를 맺고 있는 복잡한 대상들뿐만 아니라 단순한 대상들도 포함하고 있는 것, 그리고 3) 대상들 내에서뿐만 아니라 대상과 대상을 감지하는 주체 사이에도 존재하는 것으로 생각하고 있다.[8]

이렇게 매우 일반적인 미개념 내에서 보나벤투라는 물리적 · 감각적 · 가시적 미라는 독립된 범주를 구별해냈고, 그것을 형태라고 불렀다. 그는 형태를 닫혀진 선에서 비롯되는 배열로 규정했으며, 더 나아가서 대상의 외관과도 구별했다.[9] 그런 식으로 이해된 형태가 오늘날 형식이라고 불리는 바로 그것이다. 중세의 다른 규정들과는 달리 그의 규정은 그 용어의 특징적인 애매모호성을 강조하고 부분들의 **배열**로서의 형식을 **외양**으로서의 형식과 구별하는 점에서 근대의 형식개념에 접근했다.

4. 미적 경험 심리학적 고찰이 보나벤투라 미학의 대부분을 차지한다. 특히 『신을 향한 영혼의 길잡이』의 긴 서문에서 그는 미적 경험과 미적 즐거움의 여러 종류들, 그 인과적 조건과 구성요소 및 변종들을 다루었다.[7]

A "감각적 세계는 지각을 통해 영혼에 닿는다." 우리는 직접적인 감각적 접촉, 즉 지각에 의해 물리적 미에 대해 알게 된다. 지각은 또 즐거움을 내적 시각으로 향하게 하지만 이것은 또다른 문제다.[10]

B 지각하는 주체와 지각되는 대상간에 일치가 있을 때 지각은 즐거움을 준다: 적합한 대상과 관계되기만 한다면.[7] 그래서 조화는 미의 출처로서, 말하자면 지각하는 주체의 마음과 지각되는 대상간의 조화다.

C "즐거움에는 세 종류가 있다. 즉 아름다운 것에서의 즐거움, 마음에 드는 것에서의 즐거움, 그리고 건강을 주는 것에서의 즐거움이 그것이다." 뜻에 맞는 욕구는 특별히 청각 및 후각의 경우에 그런 것처럼 우리에게 어떤 영향을 미친다. 건강을 주는 것이 되기 위해서는 유기체의 어떤 부족함을 채워주어야 하며, 이런 점에서 가장 빈번하게 자극되는 것이 촉각이나 미각이다. 미를 감지하기 위해서는 실제적 지각에 집중해야 한다. 그림은 어떤 대상을 알맞게 재현하거나 혹은 그 대상을 지각하는 사람에게 적절하게 관계되기 때문에 미의 원천이 될 수가 있다. 우리는 이런 즐거움을(오늘날에는 "미적 즐거움"으로 알려져 있다) 주로 시지각에서 경험한다. 보나벤투라는 이 세 가지 종류의 즐거움을 간략하게 다음과 같은 말로 요약했다.

> 시각의 즐거움은 미에 있고, 청각의 즐거움은 마음에 드는 소리에 있고, 미각의 즐거움은 건강한 것에 있다.

보나벤투라는 아름다운 것(*speciositas*)과 단순히 즐거움을 주거나 매력적인 것(*suavitas*), 즉 미적 가치와 쾌락적 가치를 구분하는 중요한 일을 했다. 미에서 야기되는 즐거움과 건강(*salubritas*)에서 야기되는 즐거움을 구분하는 것도 못지 않게 중요하다. 그러나 이것은 미적 가치와 삶의 가치 구분에 대한 또다른 변형이다.

D 감각의 즐거움은 일정하게 고정된 법칙에 종속되어 있다. 우선, 감각의 즐거움은 절대로 극단적이지 않은 온건한 감각을 출처로 삼는다. 언제나 극단적인 것은 유쾌하지 않다. 다음으로, 문제가 되는 대상을 좋아하는 사람에게서만 즐거움이 야기될 수 있다. 그러나 미는 본성적으로 좋아하는 것을 불러일으킨다.[11] 그리고 마지막으로, 미로부터 파생되는 즐거움은 정도를 인정한다. 말하자면 미가 크면 클수록 즐거움도 더 커지는 것이다.

보나벤투라의 심리학적 관찰들은 형이상학적 입장에 호소했던 완전한 미에 대한 그의 논의와는 대조적으로 경험적이다. 감각적 미에 대한 인간적 경험을 토대로 한 일반화된 관찰인 것이다.

ART

5. 예술　보나벤투라 및 대부분의 스콜라 학자들의 의견에서 예술의 범위는 제한되어 있다. 인간은 신처럼 무에서 창조해낼 수가 없다. 또한 자연처럼 잠재성으로부터 현실적 대상들을 만들어낼 수가 없다.[12] 인간은 이미 존재하고 있는 것을 변형할 수 있을 뿐이다. 돌을 존재하도록 만들어낼 수는 없고 다만 돌을 가지고 집을 지을 수 있을 뿐인 것이다. 그럼에도 불구하고 보나벤투라는 고전기의 고대 시대 저술가들보다 더 큰 창조성을 예술에 부여했다. 결국 예술작품은 예술가의 마음에서 시작한다. 예술작품은

예술가에 의해서 현실화되고 형태를 부여받기 전까지 하나의 아이디어로 예술가의 마음 속에 존재하는 것이다.

보나벤투라는 고대 저술가들로부터 재현예술의 개념을 물려받았지만, 그가 이해한 재현(repraesentatio)은 다른 것이었다. 그가 생각한 재현예술의 기능은 외적 대상이라기 보다는 예술가의 마음 속에 있는 비물질적, 내적 아이디어를 재현하는 것이었다. 예술작품의 가치는 외적 실재보다는 예술가의 지도적 아이디어와의 유사성에 있다. 그래서 예술의 기능은 재현이라기보다는 표현이다. 그는 회화에 관해 쓰면서 회화는 모방할 뿐만 아니라 표현하기까지 한다고 말한다. 예술가가 외적 대상을 그리고 조각하긴 하지만, 자신의 내부에서 생각한 것에 따라 그렇게 하는 것이다.[13] 예술가는 자신을 둘러싸고 있는 세계와 비슷하기보다는 자기 자신과 비슷하게 창조한다.

회화와 조각은 실재를 재창조할 수도 있고 그렇지 않을 수도 있다. 그것들은 언제나 예술가의 아이디어를 표현한다. 보나벤투라는 이 두 예술형식에서 초상화 같은 모방의 작품들과 상상력의 작품을 구별한다. 상상력의 작품들은 새로운 대상을 제시하는 것이 아니라 새로운 구성을 제시한다. 이러한 보나벤투라의 견해는 고대나 초기 중세의 저술가들과 비교해서 그가 상상력, 예술적 아이디어 그리고 예술에서의 창조성 등의 역할을 얼마나 잘 이해하고 있었나를 보여준다.[14]

보나벤투라에 의하면, 예술작품은 실재와의 관계에서 혹은 단순히 그 자체로 생각될 수 있다. 예를 들면, 회화는 하나의 그림(pictura) 혹은 이미지(imago)로 생각될 수 있는 것이다.[14a] 말하자면, 회화는 그것이 재현하는 것이나 어떻게 재현하느냐와는 상관없이 그 자체로 판단될 수 있다. 그래서 회화에는 즐거움의 두 가지 출처, 두 가지 종류의 미가 있다. "미는 영상의

원형뿐만 아니라 영상 속에도 있다."[15]

그런 식으로 보나벤투라는 영상의 미와 영상이 묘사하는 미, 혹은 다르게 말해서 어떤 사물의 아름다운 묘사와 아름다운 사물의 묘사를 구별했다. 그림이 아름다운 것은 그것이 어떤 대상을 훌륭하게 재현했거나 잘 그렸기 때문이다. 경우마다 "미의 토대(ratio pulchritudinis)"는 서로 다르다.

보나벤투라는 예술의 기능에 대해서도 논했다. 여기서 다시 그는 매우 근대적인 입장을 취했다. 그는 미적 만족을 주는 것이 예술의 유일한 기능은 아니지만 예술의 한 기능이 된다고 주장함으로써 선배들보다 더 나아갔다. 예술가는 명성이나 소득에 대한 욕구뿐만 아니라 즐거움을 주게 될 작품을 제작할 욕구에 의해서도 동기를 부여받는다. 스콜라 학자로서 이것이 예술의 유일한 기능이 될 수 없다는 것은 명백하다. 보나벤투라는 예술을 위한 예술에 찬동하는 것과는 거리가 멀었다. 그는 모든 예술가가 아름답고 유용하며 항구적인 작품을 제작하는 것에 목표를 둔다고 썼다.[16] 그는 예술작품에 대해 세 가지를 구별했다. 원천(egressum)·제작품(effectum)·효과(fructum)가 그것이다. 첫번째에는 기술(ars operandi)이 필수적이며, 두 번째에는 작품의 질(qualitas effecti artificii), 세 번째에는 유용성(utilitas fructus)이 필수다.[17]

6. 미학의 세 지류 모든 중세 미학자들과 마찬가지로 보나벤투라에게는 세 가지 유형의 미학적 진술이 있음을 알 수 있다. 첫째, 신학적이고 형이상학적인 신의 미 및 세계의 미에 대한 일반적 전제가 있다. 보나벤투라는 이것들을 광범위하게 다루었지만, 대체적으로 중세 미학의 노선에서 벗어나지 않았고 특별히 자신만의 어떤 것을 개진하지는 않았다.

중세 미학의 다른 극단에는 예술 및 미적 경험에 대한 자세한 경험적 주목이 있다. 그것들은 대부분 시나 음악이론에 관한 논문들과 같은 전문적 주제를 다룬 저술들 속에서 찾을 수 있지만, 스콜라 학자들의 편에서 이루어진 논평에서도 찾을 수 있다. 보나벤투라는 보다 넓은 미개념 내에서 스스로 "형태"라고 칭하는 형식미의 개념을 넌지시 비추는 부분, 외적 형식개념의 애매모호성을 주목하는 부분, 그리고 예술을 분석하면서 예술적 아이디어, 표현, 상상력의 역할을 강조하는 부분처럼 현저하게 날카롭고 첨단적인 관찰력을 많이 보여준다.

마지막으로, 중세 미학에서 세 번째 유형의 명제는 기원상 특별히 스콜라적인 것으로서, 형이상학적 입장이나 경험적 관찰력에 있는 것이 아니라 개념적 분석에 있다. 그러나 이렇게 특별하게 스콜라적인 13세기 미학의 지류는 보나벤투라가 13세기의 가장 위대한 스콜라 학자 중 한 사람이었다는 사실에도 불구하고 경험적 분석으로서의 그의 미학에서 그다지 중요한 역할을 하지 못한다. 사실, 중세적이면서도 이렇게 스콜라적인 미학은 거의 스콜라적이지 않다. 그러나 그의 동시대인인 토마스 아퀴나스의 미학과는 사뭇 대조적이었다.

BONAVENTURE, Breviloquium, prol. 3
(Quaracchi, V, 205).

1. Est enim pulchritudo magna in ma-
china mundana, sed longe major in Ecclesia
pulchritudine sanctorum charismatum adornata,
maxima autem in Jerusalem superna.

보나벤투라, 소고, prol. 3(Quaracchi, V, 205).
미학적 낙관주의

1. 세계의 구조에는 위대한 미가 있지만, 성인들
의 치적으로 꾸며진 교회에는 한층 더 위대한 미
가 있다. 그러나 가장 위대한 미는 천상의 예루살
렘이다.

BONAVENTURE, Breviloquium, prol. 2
(Quaracchi, V. 204).

2. Totus iste mundus ordinatissimo de-
cursu... describitur procedere a principio usque
ad finem, ad modum cuiusdam pulcherrimi
carminis ordinati, ubi potest quis speculari
secundum decursum temporis varietatem, multi-
plicitatem et aequitatem, ordinem, rectitudinem
et pulchritudinem multorum divinorum iudi-
ciorum... Unde sicut nullus potest videre
pulchritudinem carminis, nisi aspectus eius
feratur super totum versum, sic nullus videt
pulchritudinem ordinis et regiminis universi,
nisi eam totam speculetur.

보나벤투라, 소고, prol. 2(Quaracchi, V, 204).
미학적 종합주의

2. 완벽하게 질서가 잡힌 과정으로 된 세계 전체
는 규칙에 맞추어 쓰여져서 그 속에서 시간적 진
행과정에 따라 수많은 신적인 판단의 다중성 ·
다양성 · 단순성 · 질서 · 올바름과 미를 볼 수 있
는 가장 아름다운 시처럼 처음부터 끝까지 나아
가는 것으로 기술될 수 있다. 그러므로 시를 전체
로서 온전히 응시하여 껴안지 못하면 시의 미를
볼 수 없는 것처럼, 우주를 전체 속에서 온전히
보지 않으면 우주의 질서와 규칙 속에 있는 미를
볼 수 없다.

BONAVENTURE, I Sent. D. 1 a. 3 q. I
(Quaracchi, I, 38).

3. Item pulchrum delectat et magis pul-
chrum magis delectat, ergo summe pulchrum
summe delectat. Sed eo fruimur in quo summe
delectamur, ergo Deo est fruendum.

보나벤투라, 명제집 주해 I, 1a, 3 q. I(Quaracchi, I,
38). 미학적 초월주의

3. 미는 즐거움을 주며, 더 아름다운 것은 더 많
은 즐거움을 준다. 그래서 최고의 미는 대다수를
즐겁게 한다. 그리고 우리는 우리 안에서 가장 큰
즐거움을 취하는 것을 향유한다. 그러므로 우리
는 신을 향유해야 한다.

BONAVENTURE, IV Sent. D. 24 a. 1
q. 1 ad 3 (Quaracchi, IV, 609).

4. Decor naturae duplex est: quidam
spiritualis et quidam corporalis. Spiritualis
decor... non aufertur, sed corporalis vanus est...

보나벤투라, 명제집 주해 IV, 24 a. 1 q. 1 ad
3(Quaracchi, IV, 609). 미학적 금욕주의

4. 자연의 미에는 두 종류가 있다. 한 가지는 정

et iste non est servandus, immo contemnendus ab his, qui interiorem volunt servare... cultura exterior est a spiritualibus fugienda.

신적인 것이고 다른 한 가지는 물질적인 것이다. 정신적 미는 사그라들지 않지만 물질적 미는 허무하다. 내적 미를 유지하기 원하는 사람들은 물질적 미를 섬겨서는 안 되고 오히려 비난해야 한다. 정신적 삶에 헌신하는 사람들은 외적인 문제에 연연하지 말아야 한다.

BONAVENTURE, In Sap., 7, 10 (Quaracchi, VI, 153).

5. Lux est pulcherrimum et delectabilissimum et optimum inter corporalia.

보나벤투라, 예지론, 7, 10(Quaracchi, VI, 153).

빛의 미

5. 빛은 물질적 대상 가운데 가장 아름답고 가장 많은 즐거움을 주며 최고다.

BONAVENTURE, II Sent. D. 34 a. 2 q. 3 (Quaracchi, II, 814).

6. Omne, quod est ens, habet aliquam formam, omne autem, quod habet aliquam formam, habet pulchritudinem.

보나벤투라, 명제집 주해 II, 34 a, 2 q. 3(Quaracchi, II, 814), 형식의 미

6. 존재하고 있는 만물은 형식을 가지고 있고 형식을 가진 것은 미도 가지고 있다.

BONAVENTURE, Itinerarium, 2, 4–6 (Quaracchi, V, 300).

7. Intrat igitur... in animam humanam per apprehensionem totus iste sensibilis mundus... Ad hanc apprehensionem, si sit rei convenientis, sequitur oblectatio. Delectatur autem sensus in obiecto per similitudinem abstractam percepto vel ratione speciositatis, sicut in visu, vel ratione suavitatis, sicut in odoratu et auditu, vel ratione salubritatis, sicut in gustu et in tactu, appropriate loquendo. Omnis autem delectatio est ratione proportionalitatis... Proportionalitas aut attenditur (1) in similitudine secundum quod tenet rationem speciei seu formae, et sic dicitur speciositas, quia "pulchritudo nihil aliud est quam aequalitas numerosa", seu "quidam partium situs cum coloris suavitate". (2) Aut attenditur proportionalitas in quantum tenet rationem potentiae seu virtutis et sic dicitur suavitas, cum virtus agens non improportionaliter excedit recipientem; quia sensus tristatur in extremis et in mediis delectatur. (3) Aut attenditur in quantum tenet rationem efficaciae et impressionis, quae tunc est proportionalis, quando agens imprimendo replet indigentiam

보나벤투라, 신을 향한 영혼의 여행, 2, 4–6(Quaracchi, V, 300), 미의 지각

7. 감각적 세계 전체는 지각을 통해서 인간의 영혼을 꿰뚫고 들어간다. 적합한 대상과 관계되기만 한다면 지각에는 즐거움이 수반된다. 감각은 시각의 경우처럼 형태의 미로서의 인지적 형식, 청각과 미각의 경우처럼 달콤함, 혹은 마지막으로 미각과 촉각의 경우처럼 건강에 좋은 상태 등을 통해서 대상 속에서 즐거움을 취한다. 모든 즐거움은 비례에 달려있다. 그리고 비례는 1)형태나 형식의 원리를 포함한 유사성에 달려 있기에 "모양좋음"이라는 이름을 얻는다. 왜냐하면 "미는 수적 균등성에 지나지 않는 것"이거나 혹은 "색채의 유쾌함과 결합된 부분들의 일정한 배열"이기 때문이다. 2) 비례는 어떤 힘의 관계를 유지할 때 생기며 그때 비례에는 "유쾌함"이라는 이름이 생긴다. 이것은 행동하는 힘이 수용자의 가

patientis et hoc est salvare et nutrire ipsum, quod maxime apparet in gustu et tactu... Hoc est autem, cum quaeritur ratio pulchri, suavis et salubris; et invenitur quod haec est proportio aequalitatis.

능성을 지나치게 넘어서지 않을 때 일어난다. 왜냐하면 마음상태는 극단적인 것에 의해 슬퍼지고 중용에 의해서 즐거워지기 때문이다. 3) 마지막으로, 비례의 상태는 행동과 결과간의 관계를 유지할 때 일어난다. 행동의 인자가 수용자의 욕구와 만나서 수용자를 생기 있게 하고 그에게 영양을 줄 때 그 관계는 비례적인데, 이는 주로 미각과 촉각에서 발생한다 … 이것이 미·쾌·모양좋음의 토대라는 문제에 대한 대답이다. 이 토대가 균등성의 비례임은 분명하다.

BONAVENTURE, In Hexaëm., coll., 14,4 (Quaracchi, V, 393).
8. Non apparent pulchra nisi ex conformitate repraesentantis ad repraesentatum.

보나벤투라, 6일간의 창조활동 개요, coll., 14, 4(Quaracchi, V, 393).
지각되는 대상과 지각하는 사람과의 조화
8. 지각되는 대상과 지각하는 사람과의 조화가 있는 곳을 제외하고는 미가 없다.

BONAVENTURE, IV Sent. D. 48 a. 2 q. 3 (Quaracchi, IV, 993).
9. Figura dicitur... uno modo dispositio ex clausione linearum... secundo modo exterior rei facies sive pulchritudo.

보나벤투라, 명제집 주해 IV, 48 a. 2 q. 3(Quaracchi, IV, 993). 형태개념의 애매모호성
9. 형태의 의미는 두 가지로, 첫째는 선으로 둘러싸인 배열이고, 두 번째는 사물의 외양 혹은 미다.

BONAVENTURE, IV Sent. D. 49 a. 2 q. 1 (Quaracchi, IV, 1026).
10. Harmonia nata est delectare visum non corporalem, sed spiritualem.

보나벤투라, 명제집 주해 IV, 49 a. 2 q. 1(Quaracchi, IV, 1026). 정신적 시각
10. 조화는 물리적 시각이 아닌 정신적 시각을 즐겁게 해주기 위해 태어난 것이다.

BONAVENTURE, IV Sent. p. 30, dub. 6 (Quaracchi, IV, p. 713).
11. Pulchritudo naturaliter animum attrahit ad amorem.

보나벤투라, 명제집 주해 IV, p.30, dub. 6 (Quaracchi, IV, p.713). 자연적으로 미를 좋아함
11. 미는 본성적으로 사랑할 영혼을 자극한다.

BONAVENTURE, II Sent. D. 7 p. 2 a.
2 q. 2 (Quaracchi, II, 202).

12. Triplex ⟨est⟩ agens... Deus, natura et intelligentia. Ista sunt agentia ordinata, ita quod primum praesupponitur a secundo, et secundum a tertio. Deus enim operatur a nihilo, natura vero... ex ente in potentia, ars supponit operationem naturae et operatur super ens completum: non enim facit lapides, sed domum de lapidibus.

보나벤투라, 명제집 주해 II, 7 p.2 a. 2 q.
2(Auaracchi, II, 202). 신, 자연, 예술

12. 작용하는 힘에는 세 가지 종류가 있다. 신·자연·지성이 그것이다. 이것들은 두 번째 것이 첫 번째를 전제로 하고, 세 번째가 두 번째를 전제로 하는 식으로 서로 종속되어 있다. 신은 무로부터 창조하며 자연은 잠재되어 있는 것을 실재 존재로 변형시키고 예술은 자연의 이전 작용을 나타내고 기존의 대상들을 변형시킨다. 왜냐하면 예술은 돌을 창조하지는 못하고 단지 돌로 집을 만들 수 있을 뿐이기 때문이다.

BONAVENTURE, III Sent. D. 37 dub.
(Quaracchi, III, 830).

13. Anima... facit novas compositiones, licet non faciat novas res, et secundum quod fingit interius, sic etiam depingit et sculpit exterius.

보나벤투라, 명제집 주해 III, 37 dub(Quaracchi, III, 830). 예술의 내적 출처

13. 영혼은 새로운 사물을 창조하지는 못해도 새로운 구성을 만들어낸다. 내부에서 고안해낸 것을 외부에서 그리고 조각하는 것이다.

BONAVENTURE, I Sent. D. 3 p. 2 a. 1
q. 2 (Quaracchi, I, 83).

14. Tria oportet in imaginis ratione praesupponere. Primo enim imago attenditur secundum expressam conformitatem ad imaginatum; secundo, quod illud quod conformatur imagini, per consequens conformetur imaginato: unde qui videt imaginem Petri, per consequens videt et Petrum; tertio, quod anima secundum suas potentias conformis reddatur his ad quae convertitur sive secundum cognitionem sive secundum amorem.

보나벤투라, 명제집 주해 I, 3 p.2 a. 1 q.
2(Quaracchi, I, 83). 이미지와 그 모델

14. 영상의 개념을 고찰하는 데는 세 가지가 있어야 한다. 첫째, 영상 속에 재현된 것과 일치되었느냐의 관점에서 고찰될 수 있다. 둘째, 영상과 일치된 것은 결과적으로 (영상 속에) 재현된 것과 일치된다. 그래서 베드로의 영상을 보는 사람은 베드로를 보는 것이기도 하다. 셋째, 영혼은 그 힘과 일치되어 지각이나 사랑으로 향하게 되는 대상들에게 동화된다.

BONAVENTURE, I Sent. D. 3 p. 1 a. 1
q. 2 (Quaracchi, I, 72).

14a. Pictura dupliciter cognoscitur, aut sicut pictura aut sicut imago.

보나벤투라, 명제집 주해 I, 3 p.1 a. 1 q.
2(Quaracchi, I, 72). 영상과 비슷함

14a. 그림은 두 가지로 파악될 수 있다. 그림으로서 그리고 영상으로서.

BONAVENTURE, I Sent. D. 31 p. 2 a. 2
q. 1 (Quaracchi, I, 544).

15. Pulchritudo ita refertur ad prototypum,
quod nihilominus est in imagine pulchritudo,
non solum in eo cuius est imago. Et potest
ibi reperiri duplex ratio pulchritudinis... Quod
patet quia imago dicitur pulchra, quando bene
protracta est; dicitur etiam pulchra, quando
bene repraesentat ullum, ad quem est.

보나벤투라, 명제집 주해 I, 31 p.2 a. 2 q.
1(Quaracchi, I, 544).

15. (영상의) 미와 그 모델의 관계는 미가 영상의
원형뿐만 아니라 영상 속에도 있는 그런 것이다.
여기서부터 미의 토대는 두 가지 면으로 되어있
다는 결론을 내릴 수 있겠다 …영상은 잘 그려져
있을 때 아름답다고 말해지며, 또한 대상을 훌륭
하게 재생했을 때도 아름답다고 말해진다.

BONAVENTURE, De reductione artium
ad theol., 13 (Quaracchi, V, 323).

16. Omnis enim artifex intendit producere
opus pulchrum et utile et stabile... Scientia
reddit opus pulchrum, voluntas reddit utile,
perseverantia reddit stabile.

보나벤투라, 예술을 신학으로 환원함에 관하여,
13(Quaracchi, V, 323). 미 · 유용성 · 영구성

16. 모든 예술가는 아름답고 유용하며 항구적인
작품을 제작하는 것을 목표로 삼는다 … 기술은
작품을 아름답게 만들고, 의지는 유용하게, 인내
는 항구적으로 만든다.

BONAVENTURE, De reductione artium
ad theol., 11 (Quaracchi, V, 322).

17. In qua ista (arte mechanica)... tria
possumus intueri... egressum, effectum et fruc-
tum, vel sic: artem operandi, qualitatem effecti
artificii et utilitatem fructus eliciti.

보나벤투라, 예술을 신학으로 환원함에 관하여,
11(Quaracchi, V, 322). 예술의 세 단계

17. 예술작품에서는 세 가지가 구별될 수 있다.
작품의 원천, 제작품 그리고 효과인데, 이들에게
꼭 필요한 것은 기술, 작품의 질 그리고 유용성이
다.

12. 대 알베르투스 및
스트라스부르크의 울리히의 미학
THE AESTHETICS OF ALBERT THE GREAT AND ULRICH OF STRASSBURG

ALBERT THE GREAT

1. 대 알베르투스 도미니크회는 미학에 대한 관심에서 프란체스코회보다 약간 뒤져 있었다. 맨 처음으로 미학에 관심을 가진 인물은 폭넓은 학식을 갖추고 스콜라 주의의 역사에서 철학자이자 토마스 아퀴나스의 스승으로 알려져 있는 대 알베르투스(1193-1280)였다. 알베르투스의 초기 저술들 중에는 미학의 문제에 관한 것이 전혀 없다. 그가 미학에 대해 논한 것은 1250년경 이루어진 쾰른 강의 때였다. 그 강의들의 주제는 위-디오니시우스의 『신명기』에 대한 주석이었다. 그가 주석을 붙인 저자가 미학의 문제들을 제기하고 이 주제에 관한 알베르투스의 의견을 형성하는 것을 도와준 것이다.

알베르투스는 그리스인들로부터 좁은 의미에서의 미 즉 물질적 미와 더 넓고 더 일반적인 의미에서의 미를 구별하는 것을 배웠다.[1] 그는 또 물질적 미가 비례 · 크기 · 색채라는 세 가지 요인을 기초로 한다는 견해도 물려받았다.[2] 비례는 그리스인들이 미의 인자가 된다고 널리 주장한 바 있고, 크기는 아리스토텔레스에 의해서, 색채는 스토아 학파에 의해서 소개되었다. 그의 다른 명제들은 위-디오니시우스 및 궁극적으로는 신플라톤 주의자들의 덕이었다. 이런 출처로부터 그는 모든 만물이 미에 관여하고,[3] 완전하고 신적인 미만이 진정한 미고, 가장 일반적인 의미에서의 미는 밝음과

명료함에 기초를 둔다는 생각을 갖게 되었다.[4] 알베르투스는 위-디오니시우스로부터 그리스 미학(비례에 근거한 미)과 신플라톤 주의의 미학(명료함에 근거한 미)을 화해시키는 공식, 즉 모든 미가 밝음뿐만 아니라 비례에도 기초한다는 공식을 끌어내기도 했다.

　미는 두 가지 성질을 토대로 삼는다는 생각은 알베르투스로 하여금 그 둘간에 어떤 관계가 있는지 물음을 던지게끔 했다. 그의 답은 다시 한 번 고대 철학으로부터 자극받은 것이지만 플로티누스와 위-디오니시우스로부터 온 것이 아니라 아리스토텔레스에게서 온 것으로서, 독창적이었다. 위-디오니시우스는 그 문제에 자극을 주었고 아리스토텔레스는 답에 영향을 주었다. 아리스토텔레스는 자신의 질료형상론(hylomorphism), 즉 형상은 언제나 질료에 관계되어 있다는 생각으로 영향을 주었다. 알베르투스는 신플라톤적이고 디오니시우스적인 **명료성**을 아리스토텔레스적인 **형상**과 동일시했다. 아리스토텔레스에게 있어 형상은 사물의 본질을 의미하므로, 알베르투스는 본질이 외양을 통해 빛날 때 사물이 즐거움을 주며 아름답다고 주장했다. 그렇게 해서 그는 미를 비례에 맞게 구성된 질료적 부분들위에 있는 형상의 섬광(splendor)[5]이나 질료적 사물의 부분들보다 우수한 형상의 명료성(claritas)[1], 혹은 형상의 광휘(resplendentia)[6]로 규정했다. 사물의 통일성은 그 사물의 형상으로 결정되므로 미는 통일성을 준다.[7] 그래서 이런 아리스토텔레스적인 형상개념에서는 미가 형상에 있다고 하는 명제가 형상적이 아니라 오히려 그 반대다.

　알베르투스의 근본 사상 ― 미를 형상으로 환원하는 것 ― 은 여러 가지 결과를 낳았다. 1) 거기에는 미개념에 어떤 상대주의가 포함되어 있다. 모든 만물에는 그 형상에 걸맞는 미가 있는데, 형상은 사물의 종류마다 다르다. 그러므로 미는 올바른 크기를 갖고 올바른 장소에 있으며 올바른 형

태와 비례를 갖추는 데 있는 것이다.[8] 그럼에도 불구하고 알베르투스와 그의 제자들은 형상으로부터 오는 미를 절대적인 것으로 간주하고, 상대적인 압툼(*aptum*)과 절대적인 풀크룸(*pulchrum*)을 구별했다. 2) 형상 혹은 본질의 개념을 미학에 도입함으로써 알베르투스는 더 나아간 개념적 구별, 즉 사물의 본질 자체에 속하는 미인 **본질적 미**와 **우연적 미**를 개념적으로 구별하기도 했다.[8] 알베르투스의 제자인 스트라스부르크의 울리히는 이 구분을 받아들여 좀더 나아갔다. 전통적 방식대로 미를 정신적 미와 물질적 미로 구분한 후, 두 가지의 미에서 모두 본질적 미와 우연적 미, 즉 본질적으로 사물에 부속되는 미와 우연히 부속되는 미를 구별한 것이다.

ULRICH OF STRASSBURG

2. 스트라스부르크의 울리히 대 알베르투스의 견해는 그의 유명한 두 제자인 토마스 아퀴나스와 울리히에게 강의를 통해서 익숙하게 전달되어 있었다. 둘 다 스승의 질료형상론적 미개념을 유지했지만, 토마스는 아리스토텔레스적 측면을 강조하면서 그 개념을 상당히 수정한 반면, 울리히는 알베르투스에게 더 가까이 다가갔고, 더욱더 신플라톤적이고 디오니시우스적으로 되었다.

　　스트라스부르크의 울리히 엥겔베르티(1287년 사망)는 자신의 『대전』 중 특별한 장을 미에 할애했다. 그 부분은 미에 관한 "논문"이라고 할 수도 있을 정도지만, 원래 단행본이 아니라 방대한 저술의 한 부분이었다. 『알렉산드리아 대전』, 『신명기』에 붙인 알베르투스의 주석, 카르투지오 수도회 디오니시우스의 『대전』 등에는 비슷한 논문들이 있었다. 토마스 아퀴나스는 이런 류의 논문을 전혀 쓰지 않았다. 울리히의 논문은 번역과 주석을 단 채 정규판으로 출간된 유일한 논술이었으므로[주52] 특별한 관심을 끌었다.

울리히의 미학은 그의 철학 전체와 마찬가지로 플로티누스 및 위-디오니시우스의 영향을 받았다.[9] 형상은 만물에 있어 미의 출처이지만,[10] "형상이 질료의 한계로부터 자유로워지면 질수록, 그래서 형상이 명료하게 드러나면 날수록 그것은 더욱 아름답다."

물론 관심이 덜한 사람들도 있었지만, 모든 스콜라 미학자들은 초월적 미를 현세적 미보다 더 높은 위치에 놓았다. 울리히는 초월적 미에 큰 관심을 가졌던 사람들 중에 속했다. 그의 논문에는 미학적 초월주의의 진수가 담겨 있다. 신은 최고조의 미일 뿐만 아니라 모든 미의 원인이며, 동력인·모범인·목적인이기도 하다고 그는 말한다.[11] 그러나 울리히는 경험적 미에도 관심을 보였다. 예를 들면, 이미 언급했듯이 본질적 미와 우연적 미를 구별하는 것이다.

A 울리히는 절대적 미와 상대적 미를 구별했다. 그는 이 구분을 미의 부재, 즉 추에 적용했다.[12] 어떤 대상에 본질적으로 있어야 할 것이 없을 때 그것은 절대적으로 추하며, 보다 고급한 대상에서 찾을 수 있는 것, 특히 비교의 대상이 되는 미가 결여되어 있을 때는 상대적으로 추하다.

B 네 가지의 조화가 사물의 미를 결정짓는다. 물질적 대상이 아름다우려면 이들 중 어느 것이라도 없어서는 안 된다. 예를 들면 사람이 아름답지 않은 경우는, 첫째 안색이 건강하지 않을 경우, 둘째 작을 경우, 셋째 불구일 경우, 넷째 기형일 경우다.[13]

C 울리히는 풍부한 스콜라적 용어에 기대어 가장 넓은 의미의 미(그는

주 52 M. Grabmann, *Des Ulrich Engelberti von Strassburg O. P. Abhandlung "De Pulchro"*, Sitzungsberichte der bayerischen Akademie der Wissenschaften, Philos.-philol. Klasse, Jahrg. 1925(München, 1926).

*decor*라고 칭함)와 좁은 의미의 미(*pulchrum*)를 구별했다.[14] 좁은 의미에서 미는 적합성(*aptitudo*)과 대조되는데, 이때의 적합성은 보다 넓은 의미에서 포함된 것이다. 그것은 외적 미와 내적 미, 절대적 미와 상대적 미 모두를 포괄한다. 이렇게 보다 넓은 의미에서 미를 나타내는 다른 단어들도 있다. 예를 들어 단정함(*comeliness*) 같은 것이 있다. 그러나 근대적 용어로는 울리히가 구별한 개념 둘 다 보통 "미"라고 하는데, 그런 식으로 미학에서 기본적 용어에는 애매모호함이 담겨 있다.

아리스토텔레스적 사상과 신플라톤적 사상의 결합이 알베르투스 및 그의 학파에 특유한 것은 아니었다. 모든 13세기 미학에는 다 있었다. 『황금 전설 *Golden Legend*』의 저자 보라기네의 야코부스가 미에는 크기 · 수 · 색 · 빛이라는 네 가지 원인[15]이 있다고 쓸 때, 여기에는 전형적인 아리스토텔레스적 개념인 크기와 전형적인 신플라톤적 개념인 빛이 함께 있는 것이다.

3. 아리스토텔레스에 대한 인정 아리스토텔레스가 적어도 부분적으로는 미학에 수용되었다. 그러나 그의 가장 중요한 미학적 저술인 『시학』이 여전히 알려지지 않고 있어서 상황은 우호적이지 못했다. 더구나 미학에 중요한 『형이상학 *Metaphysics*』의 구절이 13세기에는 사용되지 않고 있었다. 이 구절에는 미의 주된 요소들이 열거되어 있다. 그러나 "미"라는 단어가 당대의 아리스토텔레스 번역자인 뫼르베케의 빌헬름에 의해 풀크룸이 아니라 보눔(*bonum*)으로 번역되었다.[주53] 이는 불가타 성서에서 『창세기』 1장

주 53 Grabmann, *Des Ulrich Engelberti von Strassburg O. P. Abhandlung 'De Pulchro'*, Introduction, Philos.- philol. Klasse, Jahrg. 1925(München, 1926).

31절의 텍스트를 비슷하게 번역한 히에로니무스를 따른 것이다. 이런 이유에서 어떤 면에서 아리스토텔레스 미학의 진수이기도 한 구절이 미학보다는 일반 철학으로 들어오게 된 것이다.

그러나 토마스 아퀴나스가 이끌었던 아리스토텔레스의 신봉자들은 일반 철학에 대한 그의 견해와 친숙했기에 아리스토텔레스적 정신과 경험적 태도뿐만 아니라 그의 일부 사상을 미학에 도입했다.

ALBERT THE GREAT, Opusculum de pulchro et bono (Mandonnet, V, 426).

1. Sicut ad pulchritudinem corporis requiritur quod sit proportio debita membrorum et quod color supersplendeat eis... ita ad rationem universalis pulchritudinis exigitur proportio aliqualium ad invicem, vel partium, vel principiorum vel quorumcumque quibus supersplendeat claritas formae.

대 알베르투스, 미와 선에 관한 소론(Mandonnet, V, 426). 좁은 의미에서의 미와 넓은 의미에서의 미

1. 물질적 미를 위해서 수의 적절한 비례 및 색의 광택이 꼭 필요한 것처럼 … 일반적인 미개념을 위해서는 물질적 부분이든 아니면 다른 요소들이든 간에 상호 비례가 필요하다 — 형상의 광채가 더 강한 비례.

ALBERT THE GREAT, Mariale, Qu. 15–16

2. Ad pulchritudinem tria requiruntur: primum est elegans et conveniens corporis magnitudo, secundum est membrorum proportionata formatio, tertium boni et lucidi coloris perfusio.

대 알베르투스, Mariale, Qu. 15-16 크기 · 비례 · 색

2. 미를 위해서는 세 가지가 필요하다. 첫 번째는 물체의 우아하고 적합한 크기, 두 번째는 구성요소들의 비례에 맞는 배열, 세 번째는 훌륭하고 명료한 색의 발산이다.

ALBERT THE GREAT, Opusculum de pulchro et bono (Mandonnet, V, 436).

3. Non est aliquid de numero existentium actu, quod non participet pulchro et bono.

대 알베르투스, 미와 선에 관한 소론(Mandonnet, V, 436). 만물은 미에 할당된 몫이 있다

3. 현재 존재하는 모든 사물들 가운데 미와 선에 할당된 몫이 없는 것은 없다.

ALBERT THE GREAT, Opusculum de pulchro et bono (Mandonnet, V, 327).

4. Bonum est, quod omnes optant. Honestum vero addit supra bonum hoc scilicet, quod sua vi et dignitate trahat desiderium ad se. Pulchrum vero ulterius super hoc addit resplendentiam et claritatem.

대 알베르투스, 미와 선에 관한 소론

(Mandonnet, V, 327). 형상과 그 광채

4. 선은 모두가 바라는 것이다. 도덕적 선은 그 힘과 권위로 그 바람을 끌어들이는 선이다. 그리고 마지막으로 미는 그 외에 광채와 명료성을 소유한 선이다.

ALBERT THE GREAT, Opusculum de pulchro et bono (Mandonnet, V, 420).

5. Pulchrum (dicit) splendorem formae substantialis vel actualis supra partes materiae proportionatas.

대 알베르투스, 미와 선에 관한 소론

(Mandonnet, V, 420).

5. 미는 비례에 잘 맞게 배열된 질료의 부분들 위에서 본질적 혹은 현실적 형상이 빛나는 것 속에 존재한다.

ALBERT THE GREAT, Opusculum de pulchro et bono (Mandonnet, V, 421).

6. Ratio pulchri in universali consistit in resplendentia formae super partes materiae proportionatas, vel super diversas vires vel actiones.

대 알베르투스, 미와 선에 관한 소론
(Mandonnet, V, 421).
6. 일반적으로 미의 본질은 비례에 잘 맞게 배열된 질료의 부분들이나 다양한 가능성 및 행동들 위에서 형상이 빛나는 것 속에 존재한다.

ALBERT THE GREAT, Opusculum de pulchro et bono (Mandonnet, V, 420–421).

7. (Pulchrum) congregat omnia, et hoc habet ex parte formae cujus resplendentia facit pulchrum... Secundum autem quod (forma) resplendet super partes materiae, sic est pulchrum habens rationem congregandi.

대 알베르투스, 미와 선에 관한 소론 (Mandonnet, V, 420-421). 통일성 속의 미
7. 미는 모든 것을 통일시킨다. 미는 이런 능력을 형상에서 끌어내는데, 형상의 찬란함이 미를 결정하는 것이다. 그리고 형상은 질료의 부분들 위에서 빛나기 때문에 미는 통일성의 원인이 되는 것이다.

ALBERT THE GREAT, Summa Theologiae, Q. 26, membr. 1 a. 2.

8. Augustinus loquitur ibi de pulchritudine corporali, secundum quod typus quidem est pulchritudinis spiritualis. Sicut enim in corporibus decor sive pulchritudo est, ut dicit Philosophus in Topicis, commensuratio partium elegans, sive, ut dicit Augustinus, commensuratio partium cum suavitate coloris, quae commensuratio attenditur in debita quantitate et debito situ et debita figura et debita proportione partis cum parte et partis ad totum: ita in essentialibus commensuratio est constituentium et ad invicem et ad formam totius, et in spiritualibus commensuratio est virium, quae sunt partes potestative et ad se et ad totum. Et in hoc commensuratione consistit pulchritudo spiritualis.

대 알베르투스, 신학 대전, Q. 26, membr. 1 a. 2. 물질적 미, 본질적 미, 그리고 정신적 미
8. 아우구스티누스는 여기서 물질적 미를 정신적 미의 반영으로 말한다. 왜냐하면 육체에서와 마찬가지로, 장식 혹은 미는 『명제론 Topics』에서 그 철학자가 말하듯이 부분들의 우아한 균형이거나, 혹은 아우구스티누스가 말하듯이 색채의 달콤함과 함께 부분들의 균형이기 때문인데, 이 균형은 적절한 양, 적절한 위치, 적절한 형태, 부분과 부분, 부분과 전체간의 적절한 비례에 있다. 그리고 본질의 경우에서도 균형이란 구성 요소들 상호간 및 구성요소와 전체간의 균형인 것이다. 정신적 영역에서의 균형 역시 잠재적인 부분들 상호간 및 부분과 전체간의 힘의 균형이다. 그리고 정신적인 미는 이 균형에서 나온다.

ULRICH OF STRASSBURG, Liber de summo bono, L. II, tr. 3 c. 5.

9. Pulchritudo est consonantia cum claritate, ut dicit Dionisius. Sed tamen consonantia est ibi materiale et claritas formale completivum. Unde sicut lux corporalis est formaliter et causaliter pulchritudo omnium

스트라스부르크의 울리히, 최고선에 관한 책, L. II, tr. 3 c. 5. 미의 물질적 인자와 형상적 인자
9. 미는 디오니시우스가 말하는 것처럼 조화와 명료성이다. 그러나 여기서 조화는 물질적 인자

visibilium, sic lux intelectualis est formalis causa
pulchritudinis omnis formae substantialis etiam
materialis formae... Quaelibet forma quantum
minus habet huius luminis per obumbrationem
materiae, tanto deformior est et quanto plus
habet huius luminis per elevationem supra ma-
teriam, tanto pulchrior est... Ubi autem haec
lux est essentialiter, ibi est inennarrabilis pulchri-
tudo, "in quam desiderant angeli prospicere".

고 명료성은 형상적 인자다. 물리적인 빛이 형상
적으로나 인과적으로 모든 가시적 대상의 미인
것과 같이, 지성적인 빛도 모든 실체적 형식과 물
질적 형식의 형상인이 된다. 질료에 가려서 각각
의 형식이 지닌 빛이 적어질수록, 그 빛은 더욱더
아름답다. 빛이 속하는 본질을 가진 대상에는
"천사들이 바라보고 싶어하는" 말로 다할 수 없
는 미가 있다.

ULRICH OF STRASSBURG, De pulchro
(Grabmann, 73-4).

10. (Forma) est pulchritudo omnis rei...
Ideo etiam pulchrum alio nomine vocatur spe-
ciosum a specie sive forma.

스트라스부르크의 울리히, 미론(Grabmann, 73-4),
형상에서의 미

10. 형상은 만물의 미다. 그러므로 미는 모양 좋
은 것이라 불리기도 한다. 모양은 형상과 같은 것
이기 때문이다.

ULRICH OF STRASSBURG, De pulchro
(Grabmann, 75).

11. Deus non solum pulcher est perfecte
in se in fine pulchritudinis, sed insuper est
causa efficiens et exemplaris et finalis omnis
creatae pulchritudinis.

스트라스부르크의 울리히, 미론(Grabmann, 75),
신의 미

11. 신은 그 자체로 완전하게 아름답고 최고도의
미일 뿐 아니라 창조된 모든 미의 동력인, 모범
인, 목적인이기도 하다.

ULRICH OF STRASSBURG, De pulchro
(Grabmann, 79).

12. Imperfectio vel absoluta est, scilicet
cum deficit rei aliquid sibi naturalium, ut cor-
rupta et immunda sunt turpia, vel est com-
parata scilicet cum deerit rei pulchritudo alicuius
nobilioris cui ipsum comparatur, precipue si
nititur illud imitari.

스트라스부르크의 울리히, 미론(Grabmann, 79),
절대적 추와 상대적 추

12. 불완전성은 어떤 대상이 본질적으로 있어야
할 것을 결여하고 있을 때는(그래서 망가지고 더
러워진 것들은 추하다) 절대적으로 추하고, 어떤
대상이 비교대상이 되는 보다 고귀한 대상의 미
를 결여하고 있을 때, 특히 그 고귀한 대상을 모
방하고 싶어할 때는 상대적으로 추하다.

ULRICH OF STRASSBURG, De pulchro
(Grabmann, 77-8).

13. Ad pulchritudinem requiritur propor-
tio materiae ad formam, illa autem proportio
in corporibus est in quadruplici consonantia...
Propter primum homo bene complexionatus...

스트라스부르크의 울리히, 미론(Grabmann, 77-8),
미는 네 가지 종류의 비례를 필요로 한다

13. 미는 질료와 형상간의 비례를 필요로 한다.
물체에서 이 비례는 네 가지 종류의 조화로 이루

est pulchrior essentiali pulchritudine homine melancolico vel alias male complexionato. Propter secundum... pulchritudo est in magno corpore, parvi autem formosi et commensurati, pulchri autem non... Propter tertium membro deminutus non est pulcher. Propter quartum monstruosi partus non sunt perfecte pulchri.

어져 있다. 첫째, 정상적인 신체를 가진 사람이 우울증 환자 및 잘못된 신체를 가진 사람보다 더 아름답다. 둘째, 미는 커다란 물체를 요구한다. 그러므로 작은 사람은 예쁘고 비례가 잘 맞을 수 는 있지만 아름답지는 않다. 셋째, 기형인 부분을 가진 사람은 아름답지 않다. 그리고 넷째, 비자연 적인 신체를 가진 사람은 전혀 아름답지 않다.

ULRICH OF STRASSBURG, De pulchro (Grabmann, 80).

14. Dicit etiam Isidorus in libro *de summo bono*: decor omnium consistit in pulchro et apto et secundum hoc differentia est inter haec tria: decor, pulchritudo et aptitudo. Decor enim rei dicitur omne quod rem facit decentem sive hoc sit intra rem sive extrinsecus ei, aptum ut ornamenta vestium et manilium et huiusmodi. Unde decor est communis ad pulchrum et aptum. Et haec duo differunt secundum Isidorum sicut absolutum et relativum.

스트라스부르크의 울리히, 미론(Grabmann, 80).
장식 · 미 · 적합성

14. 세비야의 이시도로스는 『최고선에 관하여 *De summo bono*』라는 책에서 아름다운 것과 적합한 것은 모두 알맞게 모양이 좋은 것이며 여기에 모양 좋음 · 미 · 적합성 이 세 개념간의 차이가 있다. 모양 좋은 것은 그 대상의 내부에 있든지 의복의 외부에 달린 장식과 같이 적합성이라는 형식으로 외부에 있든지 간에 대상을 모양 좋게 만들어주는 모든 것에 붙여지는 이름이다. 그러 므로 모양 좋은 것은 아름답고 적합한 대상에 공 통된다. 이시도로스에 의하면, 미와 적합성은 절 대적 특징과 상대적 특징으로서 각기 다르다.

JACOB OF VORAGINE, Mariale (MS. Bibl. Naz. in Florence, cod. B 2 1219, fol. 124, Grabmann, p. 17).

15. Causae pulchritudinis sunt quattuor, quas ponit Philosophus in libro *Perspectivorum*, scilicet magnitudo et numerus, color et lux.

보라기네의 야코부스, Mariale(MS. Bibl. Naz. in Florence, cod. B 2 1219, fol. 124, Grabmann, p.17). 미의 네 원인

15. 『투시의 방법 *On Perspectives*』이라는 책에 서 그 철학자가 설명한 것으로, 미에는 네 가지 원인이 있는데 그것은 크기 · 수 · 색 · 빛이다.

13. 토마스 아퀴나스의 미학
THE AESTHETICS OF THOMAS AQUINAS

THOMAS' ATTITUDE TO AESTHETICS

1. 미학에 대한 토마스의 태도 오늘날에 와서조차 스콜라 철학자들은 토마스 아퀴나스를 가장 위대한 철학자일뿐 아니라 미학에 가장 크게 기여한 철학자로 본다. 그러나 그가 미학적 문제들에 특별히 관심을 가지지는 않았다. 그는 자신의 철학체계에서 미학적 문제들을 빼놓고 넘어갈 수가 없었기 때문에 다룬 것뿐이다. 그러나 여기서도 그의 위대성이 드러났다. 즉 개념들을 한데 모아서 대조하는 스콜라적 방식이 그로 하여금 미의 일정한 성질들을 알게 만들었는데 그것은 예술에 대해 많은 지식을 가진 사람들의 관심에서조차 벗어난 것이었다. 그의 경우가 미학사에서 유일한 경우는 아니었다. 5세기 후에 미학 자체를 위한 미학에 관심을 갖지 않았던 칸트가 미학을 자신의 철학에 포함시킴으로써 미학에 기여하게 되는 것이다.

토마스는 미나 예술에 관한 전문적 논술을 쓰지 않았다. 전에 그의 것이라 알려졌던 『미론 *De Pulchro*』도 그의 것이 아니었다. 또한 그는 자신의 저술 어디에도 미에 대해 별도의 장을 할애한 적이 없다. 그는 자신이 논하고 있던 다른 주제들에서 필요한 경우에만 미학에 대해서 썼다. 그는 미학에 관해서 간략하게 일반적인 용어로 썼지만, 미학에 대한 그의 짧은 언급이 그가 미에 관해 분명한 견해를 가지고 있었다는 것을 알려준다. 그러나 성 토마스가 우연히 언급한 것들을 가지고 그의 전체 미학이론을 재구성하기란 쉽지 않으며, 서로 다른 시기에 다른 맥락에서 이루어진 진술들을 결

합시키기란 더더욱 어려운 일이다.주54

TRADITIONAL PROPOSITIONS IN THOMAS' AESTHETICS

2. 토마스의 미학에 있어서 전통적 명제들

토마스 아퀴나스는 강좌에서 미학적 문제들을 다루었던 대 알베르투스의 제자였다. 성 토마스는 알베르투스가 미학에 소개한 아리스토텔레스의 주요 이념 중 일부를 물려받았는데, 그 중 최우선은 "형상"의 개념이었다. 그는 또 알베르투스나 다른 출처로부터 중세 시대 미학적 전통의 본질적인 부분이었던 많은 명제들을 물려받았다. 1) 감각적 미 외에 지성적 미도 있다(혹은 다르게 말하자면, 물질적 혹은 외적 미 외에 정신적 혹은 내적 미도 있다). 2) 우리가 경험에서 아는 불완전한 미 외에 완전하고 신적인 미가 있다. 3) 불완전한 미는 완전한 미의 반영이며 완전

......

주 54 M. de Wulf, "Les théories esthétiques propres à St. Thomas d' Aquin", in; *Revue Néo-scolastique*, II(1895).- *Etudes historiques sur l'esthétique de St. Thomas*(1896).

J. Maritain, *Art et scolastique* (1920).

M. de Munnynck, "L' esthétique de St. Thomas d' Aquin", in: *San Tommaso d' Aquino, Miscellanea*(Milano, 1923).

A. Dyroff, "Über die Entwicklung und Wert der Ästhetik des Thomas von Aquin", in: *Archiv für syst. Philosophie und Soziologie*, Festgabe Stein, 33(1929).

L. Callahan. "A Theory of Estetic according to the principles of St. Thomas A." (Washington D.C., 1947).

U. Eco, *Il problema estetico in San Tommaso*(1956).

Dom H. Pouillon, *"La beauté, propriété transcendante chez les scolastiques, 1220-1270"*, *Archives d' histoire doctrinale et littéraire du Moyen Age*, XI(1946)

W. Stróżewski, "Próba systematyzacji określeń piękna występujących w tekstach św. Tomasza", Roczniki filozoficzne, VI, 1(Lublin, 1958).

F. J. Kovach, *Die Ästhetik des Thomas von Aquin*(Berlin, 1961) 토마스 아퀴나스 미학에서 가장 중요한 책.

한 미 덕분에 존재하고 완전한 미 속에 존재하며, 완전한 미를 지향한다. 4) 아름다운 것과 선한 것은 개념적으로 다르다. 왜냐하면 모든 선한 것은 아름답고 모든 아름다운 것은 선하기 때문이다. 5) 미는 조화나 비례(*consonantia*), 그리고 명료성(*claritas*)에 있다.

이런 명제들은 위-디오니시우스와 아우구스티누스에게서 비롯된 것이며 더 거슬러 가면 플라톤과 플로티누스에게서 온 것이다. 이런 명제들을 받아들인 중세의 사상가들은 지상의 미에 대해서는 관심을 보이지 않으려는 경향이 있었다. 그러나 중세 전성기 동안, 무엇보다도 성 토마스에게서 어떤 변화가 일어났음을 알 수 있다. 그는 계속 초월적 미를 찬미했지만 그의 미개념은 지상의 미에 근거를 둔 것이었다.

ST. THOMAS' REFERENCES TO BEAUTY AND ART

3. 미와 예술에 대한 성 토마스의 언급들 페트루스 롬바르두스의 『명제집 *Sententiae*』(1254-56)에 대한 주해와 『진리에 관하여 *De veritate*』(1256-59)부터 시작해서 『신학 대전 *Summa theologiae*』(1265-73) 및 『신학 개론 *Compendium Theologiae*』에 이르기까지, 성 토마스의 거의 모든 저술들에는 미와 예술에 대한 언급이 있다. 그러나 가장 많은 언급이 발견되는 것은 『신명기』(약 1260-62)와 『신학 대전』이다. 둘 다 그렇지만 특히 후자에는 성 토마스의 성숙한 미학적 견해들이 반영되어 있다.

THE DEFINITION OF BEAUTY

4. 미의 정의 미에 대한 성 토마스의 정의는 그만의 것이었다. 그는 『신학 대전』에서 미에 대해 두 가지로 정의내렸다. 그 두 가지 정의는 근본적으로 같지만 몇 가지 면에서는 다르다. 아름답다고 불리는 대상은, 첫째, "바라

보았을 때 즐거움을 주는 것(*quae visa placent*)"[1]과 둘째, "즐거움을 준다는 지각 그 자체(*cuius ipsa apprebensio placet*)"[2]라고 그는 말한다. 이 두 정의는 서로 모순된 것 같을지도 모른다. 왜냐하면 한쪽은 보는 관점에서 미를 좁게 규정한 반면, 다른 한쪽은 지각의 관점에서 미를 보다 넓게 규정하기 때문이다. 말하자면 전자는 미를 가시적 대상으로 제한한 반면, 후자는 그렇지 않다. 그러나 토마스는 다른 곳에서 감각 중 가장 완전한 시각이 모든 감각을 대변하며 "본다"는 용어는 다른 모든 감각적 인식에 대해 적용된다고 설명했다. 그러므로 두 가지로 다르게 규정하긴 했지만 미에 대한 성 토마스의 정의는 단 한 가지라고 할 수 있다.

이 정의는 오늘날 보여지는 것보다 더 포괄적이다. 중세 시대에 "본다(*visio*)"와 "지각(*apprebensio*)"은 감각에 한정되는 것이 아니었다. 성 토마스는 이 용어들을 모든 지적 인지에[3] 적용했다. 그는 자신의 저술들 속에서 신체적(*corporalis*) · 외적(*exterior*) · 감각적(*sensibilis*) 보는 행위뿐만 아니라 지적(*intellectiva*) · 정신적(*mentalis*) · 상상적(*imaginativa*) 보는 행위 그리고 초자연적(*supernaturalis*) 보는 행위, 풍요로운(*beata*) 보는 행위, 본질적(*per essentiam*) 보는 행위까지 거론하고 있다. 그는 또 지각에 대해서는 감각적(*per sensum*) 지각뿐만 아니라, 지성적(*intellectum*) 지각, 내적(*interior*) · 보편적(*universalis*) · 절대적(*absoluta*) 지각까지도 거론한다. 그러므로 미에 대한 그의 정의는 폭넓게 이해되어야 한다. 가시적 미를 토대로 하고는 있지만 유비적으로 정신적 미로까지 확대되어야 하는 것이다. 중세의 미개념이 감각적 미로 한정되어 있지 않다는 것은 알고 있는 일이다. 성 토마스의 "본다"와 "지각"은 어떤 대상에 대해서 감각에 의한 관조뿐만 아니라 지적 관조까지 모든 형식의 직접적인 지각을 포괄한다. 성 토마스가 미를 정의할 때 "관조"라는 단어를 언급하지는 않았지만, 다른 곳에서 보다 넓은 의미로

이해하면서 미와 연관지어 관조를 사용한 적이 있으므로, 관조는 정신적 관조(contemplatio spiritualis)와 내적 관조(contemplatio intima)까지 포괄하는 것이다.

그러나 성 토마스가 내린 미의 정의 두 가지가 다른 면도 있다. 즉 한쪽은 대상이 즐거움을 줄 때 아름답다고 하고, 다른 한쪽은 본다는 행위 자체가 즐거움을 줄 때 그 대상이 아름답다고 한다. 전자의 경우, 즐거움의 원인이 보이는 대상에 있는가 하면, 후자의 경우에는 본다는 행위에 있다. 이는 미적 즐거움을 이해하는 본질적으로 다른 두 가지 방식이다. 한 쪽은 객관적이고 다른 한 쪽은 주관적이다. 성 토마스의 다른 진술들을 보면 그의 사상이 전자에 의해 보다 더 정확히 전달되었다는 것을 알 수 있다. 왜냐하면 전자에 의하면 미적 즐거움은 대상이 실제적으로 보여지고 있는 행위에 달린 것이 아니라 보이는 대상에 달린 것이기 때문이다. 그럼에도 불구하고 본다는 행위는 미적 즐거움의 한 조건이었다.

성 토마스의 정의는 매우 단순하면서도 대단한 역사적 중요성을 갖고 있다. 거기에는 두 가지 기본 개념이 담겨 있다. 첫째, 아름다운 대상들은 즐거움을 준다. 이것은 우리가 대상을 아름답다고 인식하는 기준이다. 둘째, 즐거움을 주는 것이라고 해서 모두 아름답지는 않고, 보여지는 상태에 즉각 즐거움을 주는 것만이 아름답다. 예를 들어 유용하다는 이유 등의 다른 이유로 즐거움을 준다면 그것을 아름답다고 하지는 않는다. 첫 번째 개념은 초기 스콜라 학자들, 예컨대 오베르뉴의 기욤에서 찾을 수 있으나, 두 번째 개념은 성 토마스 자신의 고유 개념이다. 그러나 중요한 것은 이 두 개념의 결합이며, 성 토마스의 정의가 중세의 모든 진술들 가운데 가장 자주 인용되는 것 중 하나고 심지어는 스콜라 미학의 진수로까지 여겨지고 있는 것도 일리가 있다.

성 토마스의 미개념은 일부 역사가들이 주장했듯이 "형이상학적"이고 "초월적"이지 않았다. 미에 대한 수많은 중세의 정의들처럼 절대적, 이상적, 상징적 미를 토대로 하지도 않고 완전성이나 보편적 탁월성의 관점에서 규정된 것도 아니었다. 성 토마스는 위-디오니시우스에 대한 주석에서 위-디오니시우스의 영향을 받아 자신의 출발점을 완전한 신적인 미로 잡고, 거기서부터 창조된 피조물의 미로 나아갔다.『신학 대전』에서는 정반대로 나아가서, 창조의 미를 출발점으로 삼고 창조의 미로써 유비에 의해 완전한 미를 지각했다. 그러나 디오니시우스에 대한 주석에서도 그는 미의 다중성 및 정신적 미와 물질적 미의 구별을 강조했다. 중세 미학에 대한 성 토마스의 공헌은 그의 선배들이 이용했던 이상적인 플라톤적 미개념대신 아리스토텔레스의 정신에서 경험적인 개념으로 대치했다는 점이었다.

대 알베르투스와 같은 일부 다른 스콜라 학자들과 같이 성 토마스는 때로 미를 좀더 좁게 규정하기도 했다. 이런 경우 그는 미가 수 및 색의 비례[4] 혹은 적합한 형식과 색[5]에 있다는 고대의 공식을 이용했다. 여기서 그는 보다 좁은 의미에서의 미, 즉 정신적 미나 내적 미와는 구별되는 물질적 미(*pulchritudo corporis*)나 외적 미[6]를 생각하고 있었다. 반대로 그는 두 가지 특징, 즉 즐거움과 관조의 관점에서 넓은 의미로 미를 규정하기도 했다.

그러나 고대인들과 초기 스콜라 학자들에게 심각한 문제였던 것, 즉 아름다운 것과 선한 것을 구별하는 일을 이루어내기에는 이것으로 충분하지 않았다.[7] 성 토마스는 이 개념들을 자신의 뜻대로 쉽게 이루어내었다. 왜냐하면 아름다운 것은 욕구의 대상이 아니라 관조의 대상이나, 선한 것은 관조의 대상이 아니라 욕구의 대상이기 때문이다. 아름다운 것은 우리가 관조하는 형식이지만, 선한 것은 우리가 열망하는 목적인 것이다. 선한 것을 향한 욕구를 충족시키기 위해서 우리는 선 자체를 소유해야 하지만,

미를 향한 욕구를 충족시키기 위해서는 아름다운 것의 이미지를 소유하는 것으로 충분하다. 그러나 ― 위-디오니시우스 및 로첼의 존과 대 알베르투스 같은 이후의 수많은 스콜라 학자들이 지적했듯이 ― 미와 선은 서로 다른 성질이면서도 함께 발생한다. 즉 선한 것은 아름답고 아름다운 것은 선한 것이다.

THE ROLE OF THE PERCEIVING SUBJECT

5. 지각하는 주관의 역할 성 토마스의 정의에서 미는 그것을 관조하는 주관과 상대적인 입장에 있는가? 즐거움을 주는 것이 미의 한 속성이기 때문에 대상으로부터 즐거움을 받아들이는 주관이 있지 않고서는 미가 존재할 수 없다. 미는 대상의 성질인데, 주관과 일정한 관계를 유지하는 대상의 성질이다. 이런 관념은 일반적으로 고대에는 낯설었다. 고대인들은 대부분 미가 주관을 포함하지 않는 객관적인 성질이라고 생각했던 것이다. 미를 하나의 관계로 보는 관념은 기독교 미학의 시작, 말하자면 교부들, 특히 바실리우스와 함께 등장했다. 성 토마스 이전에도 몇몇 스콜라 학자들이 그런 생각을 가지고 있었다. 이미 오베르뉴의 기욤 및 『알렉산드리아 대전』의 저자들에게서 나타나고 있었던 것이다. 그러나 대 알베르투스의 저술들에서는 그런 것을 찾을 수 없으며, 성 토마스에게도 낯설어보인다. 그의 정의가 그의 미개념을 주관적인 것이 아니라 상대적인 것으로 만들었다고 생각할 것이다. 왜냐하면 대상에서 즐거움을 취할 주관이 없다면 미가 있을 수 없지만, 즐거움을 유발시킬 수 있는 대상이 없는 경우에도 역시 미가 있을 수 없기 때문이다. 그러나 토마스는 주관에 대한 미의 상대성을 고려하지 않았던 것 같다. 미가 알려지지 않았다 해도 부분들이 이루고 있는 실재의 질서에 의해 미는 실재하고 있는 것이라고 그는 말하곤 했다. 성 토마스는

아우구스티누스를 따라서, 우리가 어떤 대상을 사랑하기 때문에 그 대상이 아름다운 것이 아니며 오히려 그 대상이 아름답고 선하기 때문에 우리가 그것을 사랑하는 것이라고 주장했다.[8]

미는 객관적인 토대를 가지고 있기 때문에 인지의 대상이 된다. 아름다운 사람이나 아름다운 동물은 우리에게 즐거움을 불러 일으키는데, 그 즐거움은 하나의 감정이기는 하지만 지각에 뿌리를 둔 것이고 그렇기 때문에 인지에 속하는 것이다.

그러면 어떤 종류의 인지에 속하는가? 지각적 인지다. 지각은 감각의 행위지만 지성적 요소를 가지고 있다. 미를 감지하는 일에서 주관은 감각뿐 아니라 지성적 힘까지 동원하며, 이것은 지성적 미의 감지뿐만 아니라 감각적 미에도 해당된다. 성 토마스가 미의 인지에서 지성적 요소를 인식했기 때문에 그의 미의 심리학은 미학적 지성주의라고 불릴 수 있다. 이것이 스콜라 미학의 영원한 특징으로 되었다. 성 토마스가 신중하고도 적절하게 표현했듯이, "엄격하게 말해서 감각이나 마음이 아니라 사람이 그의 감각과 마음을 통해서 감지하는 것이다."

성 토마스에게 있어서 미의 인지는 ― 모든 인지와 마찬가지로 ― 대상을 주관에 동화시키는 데 있다. 그는 지각된 대상이 어떤 면에서 주관에 의해 동화되어진다고 주장했다. 이 견해는 감정이입론이라 불리는 근대의 미학적 개념과 정반대였다. 감정이입론은 주관이 자신의 감정을 대상에 투사시킬 때 대상의 미를 감지하게 된다고 하는 것이다. 성 토마스는 미적 경험의 일부분을 대상과 주관 모두에게 돌리는, 오늘날 널리 퍼진 한 견해와 일치한다. 그러나 그는 대부분의 20세기 철학자들이 생각했던 것과는 정반대의 의미에서 주관과 대상의 관계를 생각했다.

스콜라 학자들이 끊임없이 제기했던 문제 ― 모든 감각이 미를 감지하

는 능력이 있는가? — 에 대해 성 토마스는 모든 감각이 다 그런 능력이 있지는 않다고 주장하는 편에 섰다. 그는 이 견해를 지지하여 우리가 맛보고 냄새 맡는 것이 아닌 보고 듣는 것에 미를 돌리는 언어적 용법에 도움을 청했다. 그러므로 일차적으로 "미학적인" 감각은 시각과 청각이며,[2] 시각과 청각이 미학적인 이유는 그것들이 가장 "인지적"이기 때문, 즉 지성과 가장 밀접하게 연관되어 있기 때문이다. 이런 식으로 미를 지각할 능력이 있는 감각의 수를 제한하는 것은 분명히 성 토마스의 미학적 지성주의와 연관이 있다.

6. 미적 즐거움 미를 앞에 두고 우리는 즐거움의 감정을 경험하는데, 그 즐거움은 보는 행위 혹은 관조의 즐거움이다. 이 즐거움은 그만의 특징을 가지고 있다. 다른 종류의 인간적 즐거움은 주로 촉각과 연관되어 있고 다른 생명체에도 공통된다. 그리고 필수적이고 유용한 활동을 행할 때 발생하며 생명의 보존을 위해 이바지한다. 그런데 미적 즐거움은 인간의 자연적 욕구나 생명의 보존과는 연관이 없다. 성 토마스가 말한 대로, 미를 사랑하고 **10** 미 자체를 위해 미를 향유할 수 있는 유일한 존재가 되는 것이 인간의 특권이다.[9]

토마스는 (아리스토텔레스를 따라서) 숫사슴의 울음소리를 예로 들어 이 두 가지 종류의 즐거움의 차이를 예증했다. 숫사슴의 울음소리는 사자와 인간에게 모두 즐거움을 주지만, 이유는 각기 다르다. 사자를 즐겁게 하는 것은 먹잇감이 있을 거라는 예감을 주기 때문이지만, 사람을 즐겁게 하는 것은 그 소리의 조화로움 때문인 것이다.[11] 사자가 청각의 감각을 즐기는 것은 그것이 사자에게 생물학적 중요성을 지닌 다른 감각과 연결짓게 하기 때문

이지만, 사람은 그것을 그 자체로 즐긴다는 말이다. 인간이 조화로운 소리에서 경험하는 즐거움은 생명의 보존과는 아무런 연관이 없다. 그 즐거움은 색이나 소리 같은 감각적 지각에서 비롯되는 것이긴 하지만 생물학적 활동과의 관계에서 나오는 것이 아니라 그 조화로움에서 나온다. 미학적 감정들은 생물학적으로 중요한 어떤 감정들만큼 순수하게 감각적이지 않으며, 그렇다고 도덕적 감정들처럼 순수하게 지성적이지도 않다. 그 양쪽의 중간 어디쯤에 있는 것이다.

성 토마스는 두 종류의 미학적 감정을 구별했다. 순수하게 미학적이면서 색이나 형태, 소리에 의해 야기되고 그 자체를 위해 향유되는 감정들이 있는가 하면, 생물학적인 것과 미학적인 것이 혼합된 감정들도 있는 것이다. 미학적 감정은 색이나 소리 혹은 다른 감각적 인상뿐만 아니라 자연적 욕구와 욕망의 충족에서도 생긴다. 예를 들면, 여성이 사용하는 향수의 내음으로 인해 남성에게 생겨나는 것은 혼합된 즐거움으로, 일반적으로 여성적 미와 장식에 의해 생긴다.

THE OBJECTIVE PROPERTIES OF BEAUTY

7. 미의 객관적 속성 성 토마스는 미를 정의하면서 미를 주관과 관계되어 있는 대상의 한 속성으로 생각했으므로, 그에게 있어 미의 문제는 주관적 측면과 객관적 측면이라는 두 가지 측면을 갖는다. 아름다운 대상을 보는 행위에는 보는 사람(*videns*)과 보이는 대상(*visum*)이 포함되어 있다. 주관적 측면에 대해서는 이미 논한 바 있다(스콜라 학자들 중 그 누구보다도 성 토마스가 더 자세히 다루었다). 그러면 객관적 측면이 남는다. 전자에서 근본적 문제는, 우리는 어떻게 미를 지각하는가? 였다. 그런데 후자에서는, 우리에게 즐거움을 주는 미의 객관적 특징은 무엇인가? 이다.

성 토마스는 보통 두 가지를 언급하는데, 그것은 비례(*proportio*)와 명료성(*claritas*)이다. 그는 『신명기』에서 이미 "각각의 종류에 알맞는 정신적 · 물질적 광채를 소유한 것은 모두 아름답다고 불린다"고 쓴 바 있다.[12] 그 후 『신학 대전』에서는 한층 더 간결하게 말한다. "미는 일정한 광채와 비례에 깃든다."[13]

이 모든 것에 새로운 것은 전혀 없다. 성 토마스의 동시대인이었던 스트라스부르크의 울리히도 비슷한 맥락으로 썼다. 두 사람 모두 대 알베르투스 문하에서 공부했고 위-디오니시우스(디오니시우스가 미는 조화와 명료성이 함께 있는 것이라고 말했다고 울리히가 썼다)와 궁극적으로는 고대 그리스인들로부터 이원적인 공식을 끌어낸 것이다.

A 비례: 대부분의 스콜라 학자들과 같이 성 토마스의 비례개념은 그리스 고전 시대의 개념보다 더 광범위했다. 그들은 비례개념을 피타고라스적 용어, 즉 양적 · 수학적으로 생각했다. 그러므로 엄격한 의미에서 그들은 비례개념을 물질적 대상에서만 발견할 수 있었다. 성 토마스는 이런 양적인 비례개념("하나의 양이 다른 양과 가지는 정해진 관계")에 친숙했다. 그러나 그자신은 (아우구스티누스가 전에 했던 대로) 보다 넓은 개념을 채택했다. 이렇게 보다 넓은 의미에서 우리는 비례를 한 부분과 다른 부분간의 관계로 말하는 것이다.[14]

그러므로 성 토마스에게 있어 비례는 양적인 관계(*commensuratio*)뿐만 아니라 질적인 관계(*convenientia*)까지 포함하고 있었다. 거기에는 그림과 그림이 재현하는 것의 관계와 같이, 대상과 영혼의 관계(*proportio rei et animae*) 뿐만 아니라 대상과 그 전형까지, 그리고 어떤 대상과 그 대상에 대해 우리가 가지는 관념, 즉 그림의 경우 예술가의 마음 속에 있는 관념의 관계도 포함되어 있었다. 또한 형식과 질료의 관계와 같이 대상의 존재론적 구조

에서의 관계들도 포함되어 있었으며, 심지어는 어떤 대상과 그 자체와의 관계, 말하자면 내적 조화이자 그것이 되어야 할 바라는 사실까지도 포함되어 있었다. 그러므로 성 토마스는 "비례"를 매우 폭넓은 의미로 이해했다. 그러나 그는 자신의 경험적 접근방식에 어울리게 가장 단순하고 가장 직접적으로 감지할 수 있는 질료적 비례 및 가시적 배열을 비례개념의 토대로 삼았다. 예를 들어, 인간을 정의하면서 그는 영혼의 비례에 대해서는 말하지 않고 신체의 비례에 대해서 말하는 것이다.

미를 구성하는 그 "적합한" 비례나 조화는 언제 이루어지는가? 목적, 본질, 혹은 아리스토텔레스의 용어로 하면 사물의 형상과 일치할 때다. 어떤 주어진 대상의 본질과 일치할 때 형태(figura)가 그 대상을 아름답게 만든다.[16] 인체에 적합한 비례는 인간의 영혼과 그 활동에 알맞은 것이다. 성 토마스가 이해한 "적합한" 비례는 산술적인 비례가 아니며, 대상이 무엇이든 간에 언제나 즐거움을 유발하는 고정된 비례도 아니다. 성 토마스는 아름다운 비례가 단 하나밖에 없는 것이라고 주장하지 않고, 인간의 미는 사자의 미와는 다르며, 어린 아이의 미는 노인의 미와 다르다고 주장했다. 정신적인 미는 물질적 미와 다르고, 물체의 미는 물체마다 다르다.[17] 모든 사람이 미를 사랑하지만, 정신적인 미를 사랑하는 사람들이 있는가 하면 물리적 미를 사랑하는 사람들도 있다는 것이다.[18]

B 명료성(claritas): 미의 요소로서 "비례와 명료성"을 꼽았던 성 토마스는 그저 오래되고 가장 널리 인정받는 공식을 되풀이하고 있는 것에 지나지 않았다. 많이 써먹은 공식들처럼 이 공식 역시 의미상의 변화를 겪었는데, 성 토마스에게서는 "명료성"의 개념에서 의미의 변화를 찾을 수 있다. 그는 그것을 문자 그대로의 의미로 썼다가 금새 비유적 의미로 바꾸곤 한다. 그는 "밝은 색(color nitidus)"[19]을 "명료성"의 예로 제시해 놓고, 다른

때에는 덕의 명료성에 대해서 말하는 것이다.

성 토마스는 디오니시우스의 공식인 조화와 명료성에 주석을 달고 인간을 예로 들면서 이렇게 쓴다.

우리는 인간을 구성하고 있는 구성요소가 크기와 배열에서 적합한 비례를 가지고 있을 때, 그리고 밝고 빛나는 색채를 가지고 있을 때 그를 아름답다고 한다.

다른 경우들도 비슷하게 이해해야 한다. 각기 그 종류에 맞는 정신적 혹은 물질적 명료성을 소유하고 있을 때, 그리고 그것에 맞는 비례와 일치할 때 모든 사물은 아름답다. 이 설명에서 "명료성"은 문자 그대로의 의미("밝고 빛나는 색채들")와 비유적인 의미("정신적" 명료성) 둘 다 사용되었다.

그러나 대 알베르투스의 제자로서 성 토마스는 클라리타스를 외양을 통해 빛나는 사물의 "형상" 혹은 본질로 나타내는 질료형상론적 해석에 익숙해 있었다. 그는 이 해석을 따라, 영혼의 명료성으로부터 육신의 명료성이라는 관념을 이끌어냈다. 정신적 광휘뿐 아니라 물리적 광휘까지 포괄하는 이렇게 확장된 개념은 스콜라적 체계에 잘 맞았지만, 단지 공통된 단어로 연결되었다는 이유로 서로 다른 대상들을 연관짓는 약점도 가지고 있었다.

이것이 정말 성 토마스가 "비례와 명료성"을 이해하는 방식이었다면, 미는 사물의 외관(외관이 본질과 상응할 때)과 본질(본질이 외관으로 스며들 때) 둘 다에 의해서 결정되는 것이 그의 견해다. (아리스토텔레스 자신에게서는 찾을 수 없지만) 아리스토텔레스적인 입장을 취한 이 견해에 따르면, 미는 외양뿐 아니라 본질에도 속하며, 수많은 중세 이론들에서 그런 것처럼 비유적 의미에 있는 것이 아니라 사물 자체에 있는 것이다.

C 완전성(*integritas*): 성 토마스에 관한 한, 일반적으로 광범위하게 파악된 비례와 명료성은 미의 요소들을 모두 거론한 셈이었다.[19] 그러나 『대전』의 한 구절에서 그는 세 번째 요소를 첨가했다. 그 구절에서[20] 그는 어떤 대상이 아름다우려면 세 가지가 필요하다고 말한다. 첫째, 완전성(*integritas* 혹은 *perfectio*)이다. 왜냐하면 결함이 있는 것은 무엇이든지 결과적으로 추하기 때문이다. 다음으로는 적절한 비례 혹은 조화(*consonantia*)다. 그리고 마지막으로 명료성(*claritas*)이다. 우리는 빛나는 색을 가진 대상을 아름답다고 한다. 미의 요소들을 열거한 목록에 "완전성"을 첨가한 성 토마스의 이 구절은 역사가들이 가장 많이 인용하는 구절이며 토마스 미학의 결정적인 공식으로 제시된다.

이 세 번째 요소는 앞의 두 요소들보다 덜 애매모호하고 이해하기가 더 쉽다. 여기에는 간단한 개념이 담겨 있다. 즉 어떤 사물이 본성적으로 그것에 속해 있어야 할 것을 결여하고 있다면 아름다울 수 없다는 것이다. 예를 들어 사람에게 눈이나 귀가 없거나 어떤 다른 기형이 있으면 가치가 손상된다. 이 개념은 확실히 요점을 지적하고 있으며 성 토마스가 이 개념을 제시한 것은 그에게 명예를 더했다. 그러나 성 토마스가 비례개념을 광범위하게 이해했다면 그 안에 이미 이 세 번째 요소가 포함되어 있는 것 같다. 왜냐하면 어떤 사물이 적절한 비례를 가지고 있고 그 구성요소들이 서로 올바른 관계를 유지하고 있다면 어떤 부분도 결여되지 않을 것이기 때문이다. 성 토마스가 보통 미의 요소들을 전통적으로 두 가지만 열거하는 것이 아마도 이런 이유 때문이었을 것이다.

위의 분석에서 완전성이 비례라는 요소 아래에 포함되어야 하느냐 그렇지 않느냐의 문제는 언어적 문제다. 중세 미학의 가장 위대한 업적으로 미의 세 요소를 언급하는 역사가들의 견해는 정당하지 않은 것 같다. 성 토

마스가 미학에 봉사한 것은 다른 업적들보다도 이렇게 미의 요소들을 열거한 것에 있다. 그는 분명히 미의 세 요소들에 대한 이론에 어떠한 중요성도 부여하지 않았다. 그것들을 명시적으로 언급한 것은 단 한 번밖에 없기 때문이다. 그리고 두 가지 요소들에 대한 이론은 그 자신의 고유한 생각이 아니었다.

성 토마스는 예술이 아닌 자연 속에서 미를 본다는 점에서 대다수의 스콜라 학자들을 따랐다. 미에 대한 그의 정의와 이론은 자연에 적용되었고, 스스로 위대한 고딕 성당의 시대에 살고 있었음에도 불구하고 미에 대한 사례는 건축이나 조각 작품이 아니라 인간에게서 구했다. 그의 견해는 중세 예술을 해석하는 데는 거의 이용되지 않았다.주55 그의 철학적 미학과 고딕 예술의 미학은 동일한 시대의 산물이기에 기대되는 몇몇 공통점이 있기는 하지만 서로 다르다. 성 토마스의 미이론은 예술에 관련되지 않았고, 그의 예술이론은 미와 연관되지 않았다.

THEORY OF ART

8. 예술의 이론 성 토마스의 예술이론은 순수예술의 이론이 아니라 모든 형태의 제작물을 포괄하는 보다 광범위한 예술의 이론이었다. 그러나 예술에 대한 그의 일반 이론은 순수예술에 적용된다.

A 그는 어떤 것을 만드는 능력을 뜻하는 데 예술(아르스 *ars*)이라는 단어를 사용했다. 그리고 만드는 실제적 행위를 팍티오(*factio*)라 불렀다. 이것은 고대 및 중세의 어법에 맞았다. 그는 예술을 "이성의 올바른 규칙(*recta*

주 55 M. Schapiro, "On the Aesthetic Attitude in the Romanesque Art" in: *Art and Thought*,
 (ed. K. B. Iyer, London, 1947), p.148ff.

ordinatio rationis)"으로 규정했는데, 이는 일정하게 정해진 수단에 의해 목표를 달성할 수 있게 하는 것이다. 이것을 가장 간결하게 나타낸 것이, 만들어진 사물에 대한 올바른 개념(*recta ratio factibilium*)이다.[21] 예술작품의 원천은 만드는 사람이며, 그가 만들려고 하는 사물에 대한 그의 관념이다. 건축가의 마음 속에 있는 집에 대한 관념이 실제로 그 집을 짓는 것보다 먼저인 것은 당연하다. 그의 관념을 실현하기 위해 만드는 사람은 전반적인 지식을 가지고 있어야 한다. 중세 시대는 이것에 대해 잘 알고 있었고, 심지어 예술가에게는 전반적 지식만 있으면 충분하다고 믿기까지 했다. 그러나 성 토마스는 아리스토텔레스적인 방식으로 이런 믿음을 보충했다. 만드는 사람은 자신의 지식을 서로 다른 여러 가지 일에 적용하므로, 그에게는 뭔가 좀더, 말하자면 구체적 실재에 대한 느낌이 필요하다는 것이다.

B 예술적 행위의 시작이자 원천이 만드는 사람에게 있기는 하지만, 최종 목적은 만들어져 나온 산물에 있다. 그리고 만드는 사람의 행위는 거기에 순응해야 한다. "예술은 예술가에게 잘 진행할 것을 요구하는 것이 아니라 훌륭한 작품을 만들 것을 요구한다."[21] 성 토마스는 완전히 아리스토텔레스의 정신으로 예술작품의 가치가 예술가의 주관적 특질에 있는 것이 아니라 작품 자체의 객관적인 특질에 있다고 믿었다.

C 예술은 학문과 다르다. 예술의 목표가 가치 있는 것(좀더 정확하게 말하자면, 유용한 것이나 즐거움을 주는 것 혹은 아름다운 것)을 만들어내는 것이라면, 학문은 제작적인 행위가 아니라 인지적인 행위이기 때문이다. 예술은 또 도덕성과도 다르다. 도덕성은 행동의 영역에 속하며, 모든 인간적 삶에 공통되는 목표를 향하고 있지만, 예술은 언제나 어떤 특정 목표, 즉 이러저러한 종류의 작품을 목표로 삼는다.[22] 성 토마스는 이런 식으로 인간 행위의 주요 영역들을 구별했다.

스콜라 학자들은 관례적으로 학문을 예술에 포함시켰다. 학문은 "사변적 혹은 이론적 예술"이라 했다. 성 토마스도 학문을 예술에 포함시켰지만, "학문과 예술간의 어떤 유사성을 고려해서" 그런 것이었다. 그러나 "예술은 인지적일 뿐만 아니라 제작적이기도 하므로", 엄격한 의미에서 예술은 "사변적"이 아니라 "작용적" 예술이다. 이것은 예술개념의 전개에서 중요한 움직임이었는데 다른 스콜라 학자들도 거의 동시에 그런 움직임을 보였다.

D 그럼에도 불구하고 성 토마스에게 있어 예술의 범위는 여전히 넓어서, 요리, 전쟁술, 승마, 재무, 법률 등과 같은 다양한 "예술"이 포함되어 있었다. 그러나 미학의 관점에서 가장 중요한 것은 성 토마스가 단일한 하나의 개념 속에 문예(*scriptiva*), 회화술(*pictiva*), 조각예술(*sculptiva*)을 결합시켰다는 사실이었다. 그는 이것들을 조형예술(*artes figurandi*)이라는 특별한 범주로 구분했다. 그러나 그렇게 하면서 그는 순수예술의 범주가 아닌 재현적 예술이라는 전통적 범주를 채택했다.

E 예술은 자연을 모방한다(*ars imitatur naturam*): 이 말을 하면서 성 토마스는 재현적 예술뿐 아니라 예술 일반을 생각하고 있었다. 즉 자연의 외양을 모방하는 것이 아니라 자연의 행위양식을 모방하는 것으로서, 플라톤적 의미의 모방이 아니라 데모크리토스적 의미의 "모방"이었다. 그는 자연도 예술처럼 합목적적이고 정해진 목표를 향해 노력한다는 근거 위에서 예술에 의한 자연의 모방이라는 개념을 정당화시켰다.[23] 재현적 예술은 행위의 방식과 자연의 외양 모두를 모방한다.

F 성 토마스는 재현적 예술을 순수예술과 동일시하지 않았다. 그는 전통적인 견해를 따라서, 재현적 예술의 종차(*differentia specifica*)는 미가 아니라고 믿었다. 모든 예술은 아름다울 수 있고 아름다워야 하는데, 이것이

그의 의견으로는 모든 영역의 인간적 생산행위에 완전함이 가능하다는 의미였다. 스콜라적인 폭넓은 미개념으로 보자면 당연한 견해였다. 그러나 만약 미가 재현적 예술로만 한정된다면, 재현적 예술이 미와 아무런 상관이 없다는 뜻은 물론 아니었다. "어떤 것을 재현하거나 묘사하는 사람은 모두 아름다운 것을 만들어내기 위해 그렇게 한다."[24] 성 토마스는 다른 곳에서 이렇게 썼다. 예술적 창조의 형식은 "배열, 질서 그리고 형태에 다름아니다."[25] 미는 이런 속성들 속에 깃드는 것이다.

G 그는 전통을 따라서 즐거움을 주는 예술과 유용한 예술로 나누었다. 오늘날 우리가 "순수예술"이라는 용어 아래에 포함시키는 예술들은 이 두 집단 모두에서 찾을 수 있는데, 사실 당시의 관념에 의하면 우리가 "순수" 예술이라고 부르게 될 예술들 중 많은 수가 유용한 예술로 분류되었다 — 예를 들면 회화는 글로 도움을 받지 못하는 사람들을 가르치기 위해 사용되었기 때문에 중세 시대에는 유용한 예술로 간주되었다.

H 성 토마스는 중세적 입장을 토대로 삼아 예술의 가치에 대한 자신의 견해를 밝힌 것이지만, 많은 중세 사상가들과는 다른 결론을 끌어내었다. 그는 인간이 행하는 모든 것과 마찬가지로 예술도 종교적, 도덕적 관점에서 평가되어야 한다고 믿었다. 그러나 일부 엄숙주의자들과는 달리 그는 이런 종류의 평가가 예술에 우호적이지 않을 필요는 없다고 믿었다. 예술은 신의 영광과 사람들의 훈육을 위해 이용될 수 있다. 예술의 가치에 대한 평가 및 시토 수도회와 프란체스코회의 금욕주의를 피하는 데 온건했던 성 토마스는 오로지 즐거움만을 위해 행해지는 예술들을 비난하지 않았고, 보석과 직물, 장식물, 향수 등의 기술들과 같이 일정한 유용성을 즐거움과 결합하는 예술은 더더군다나 비난하지 않았다. 그의 눈에는 연극술, 기악과 시 등은 오직 즐거움만을 위한 것이지만 예술가와 청중들에게 오락을 제공

한다는 이유에서 허용될 수 있었다.[26] 성 토마스에게는 단 하나의 단서가 있었는데, 그것은 중요한 것이었다. 연극술, 기악과 시 등은 질서 잡히고 이성적이며 조화로운 삶 속에 자리를 잡아야 하는 것이다. "영혼의 조화를 방해하는 것을 경계하자."

I 반대로 성 토마스의 눈으로 본 예술의 형이상학적 위상은 그들의 종교적 · 도덕적 위상만큼 호의적이지 않았다. 모든 형식의 예술은 우연적이다. 예술은 새로운 형식을 창조할 수 없다. 이 점에서 성 토마스는 창조나 형성은 없고 단지 재현과 변형이 있을 뿐이라는 보편적인 중세의 견해에 동참한 것이다.

J 성 토마스는 근대의 용어로 우리가 "장식적"과 "기능적"이라 부르는 두 종류의 예술을 구별했다. 그는 후자가 더 우월하다고 여겼다. 그는 기능적인 것이 예술의 고유한 임무라고 믿었다. 우리는 어떤 작품에 가능한 최고의 형식 — 그 자체로 최고인 것이 아니라 그것의 목적과의 관계에서 최고인 형식 — 을 부여하고자 노력한다.[27]

성 토마스는 그 이전의 보나벤투라처럼 아리스토텔레스를 따라서 예술작품에서 두 종류의 미를 구별했다. 즉 형식의 조화에 깃드는 미와 주관의 만족스러운 묘사에 깃드는 미가 그것이다. 후자에 대해 그는 어떤 사물을 완벽하게 묘사한 그림은 비록 묘사된 대상이 추하다 할지라도 아름답다고 불린다고 말했다.[28]

SOURCES OF ST. THOMAS' AESTHETICS

9. 성 토마스 미학의 출처들 성 토마스가 미와 예술에 대한 이 모든 견해에 스스로 도달했다고 생각하는 것은 잘못일 것이다. **조화와 명료성**의 결합은 이미 위-디오니시우스에게서 찾을 수 있고, 형상의 개념은 아리스토텔레

스에게서 나왔다. 이전에 대 알베르투스는 명료성과 형상의 개념을 결합시켰다. 오베르뉴의 기욤은 미를 즐거움의 관점에서 규정한 바 있다. 성 토마스가 사용한 물질적 미에 대한 더 좁은 정의는 고대 스토아 학파의 개념이었다. 아름다운 것과 선한 것은 13세기 초 이래로 성 토마스의 방식과 유사하게 스콜라 학자들에 의해서 구별되어졌다. 성 토마스 전에 오베르뉴의 기욤뿐만 아니라 거의 천 년 전의 바실리우스까지도 지각하는 주관과 미를 관련지었다. 아우구스티누스는 객관적인 미개념과 주관적인 미개념을 비교했다. 성 토마스가 예술작품 내에서 구별했던 구성(compositio), 질서(ordo), 형식(figura)은 아우구스티누스 및 13세기의 아우구스티누스 주의자들의 모두스(modus), 오르도(ordo), 스페키우스(species)와 별 다를 것이 없었다. 지각에서의 지성적 요소는 전에 보나벤투라가 강조한 바 있었다. 즐거움 및 유용성과 나란히, 인간활동의 세 번째 목표로서의 미는 전에 성 빅토르의 후고가 거론했었다. 그는 또 모든 종류의 예술이 아름다운 대상을 산출해낼 수 있다는 관념을 개진했다. 내적 시각(visus interior)은 초기 스콜라 학자들에게서 나온다. 생물학적 연원에서 나온 즐거움과 순수하게 미학적인 즐거움 사이의 대립은 아리스토텔레스에게로 거슬러 올라간다.

이렇게 차용해온 것들을 간과하는 것은 잘못일 것이나, 차용해온 것들을 보고 놀라는 것 또한 잘못일 것이다. 스콜라 학자들의 업적은 집합적이어서, 그들간에는 공통된 사상들이 너무나 많다. 그들은 정해진 도식에 집착했고 기존의 권위를 따라야 했다. 올바르다고 간주된 사상을 받아들일 뿐만 아니라 당연히 그래야만 하기도 했다. 아리스토텔레스나 위-디오니시우스 혹은 아우구스티누스 같은 옛 권위 이외의 다른 것을 인용하는 것은 관례가 아니었다. 그러므로 성 토마스의 역사적 공로는 특정 명제들을 개진한 데 있는 것이 아니라 기존의 사상들을 하나의 단일한 체계로 결합

시키고 중세적 초월주의에도 불구하고 감각적 미를 감지하는 체계의 편에서 균형을 유지한 데 있었다.

SUMMARY

10. 요약 토마스 아퀴나스의 업적에서 미학은 극히 적은 부분을 차지하는데, 심지어는 빅토르회 및 프란체스코 신비주의자들과 같은 다른 스콜라학자들보다 상대적으로 더 적은 부분이었다. 어떤 역사가는 스콜라 주의의 대가가 미에는 거의 관심이 없었다고 말하기도 했다. 또 토마스 아퀴나스 미학을 다룬 논문의 저자는 성 토마스가 자신의 미학적 견해를 체계화하려는 욕구를 느끼지 못했다고 주장한다. 이런 점에 대해 사실 그 자신은 우연히라도 언급한 것이 없었다. 그러나 이러한 논평들은 근본적인 문제에 관련된 것이며 일정하게 유지된 견해의 표현이었다.

토마스 아퀴나스에게 있어 중요한 것은 미에 대한 함축성 있는 정의, 주관이 작용하는 부분 및 미적 경험에 있어서 지성적 요소에 대한 강조, 아름다운 것과 선한 것, 예술과 학문의 개념적 구별, 미적 즐거움과 생물학적 즐거움의 구별, 미개념과 완전성의 개념을 연관지은 것, 그리고 예술개념을 자세히 다룬 것 등이다.

성 토마스의 미학은 새롭지 않은 곳에서조차 역사적 중요성을 가진다. 왜냐하면 그가 잊혀진 견해들을 재생시키고, 문제시된 견해들에는 지원을 보내며, 임의적 견해는 질서를 잡았기 때문이다. 그는 비례와 명료성(*proportio et claritas*)이라는 공식을 창안해낸 것이 아니라 그것을 영속화했다. 그는 미학에서 질료형상론을 창안해낸 것이 아니라 아리스토텔레스의 개념을 부활시킨 것이다. 아리스토텔레스의 주요 미학적 저술에 대해 잘 알지 못하면서도 미학에 있어서 그는 진정한 아리스토텔레스 주의자였다.

그는 경험주의라는 아리스토텔레스적 정신과 구체적인 것, 절제, 균형에 대한 선호 등에서 영감을 얻어서, 그것을 스콜라의 형이상학과 윤리학뿐만 아니라 스콜라 미학에도 도입했다.

반 세기 전에 누군가가 "미학에 대한 성 토마스의 극히 적은 언급들 속에는 독창적인 사상이나 주목을 끌 만한 어떤 체계적인 사상의 전개가 이루어진 흔적이 전혀 없다"고 썼다.[주56] 이 논평에서 유일하게 맞는 것은 미학에 대한 성 토마스의 언급이 "극히 적다"고 한 점이다. 만약 그렇지 않다면 오늘날 미학사가들 중에 이 의견을 지지하는 사람들은 거의 없을 것이다. 성 토마스의 견해들은 중세 미학 전체를 담고 있지는 않지만 중세 미학의 가장 성숙한 표현이라고 할 수 있다.

주 56 O. Külpe, "Anfänge psychologischer Ästhetik bei den Griechen", in: *Festschrift M. Heinze*(1906), p.126.

THOMAS AQUINAS, Summa theologiae,
I q. 5 a 4 ad 1.

1. Bonum proprie respicit appetitum ... Pulchrum autem respicit vim cognoscitivam, pulchra enim dicuntur, quae visa placent; unde pulchrum in debita proportione consistit, quia sensus delectantur in rebus debite proportionatis sicut in sibi similibus, nam et sensus ratio quaedam est et omnis virtus cognoscitiva. Et quia cognitio fit per assimilationem, assimilitudo autem respicit formam, pulchrum proprie pertinet ad rationem causae formalis.

토마스 아퀴나스, 신학 대전, I q. 5 a 4 ad 1.

미의 정의

1. 선은 욕망의 대상이다 … 반대로 미는 인지적 능력의 대상이다. 왜냐하면 보면 즐거워지는 대상을 아름답다고 부르기 때문이다. 감각은 스스로와 비슷한 적당한 비례를 가진 대상을 보고 기뻐하기 때문에 미는 적당한 비례에 깃든다. 감각 및 모든 인지적 힘은 일종의 이성이다. 인지는 동화에 의해 일어나고 동화는 형식에 부속되기 때문에 미는 형상인의 개념에 속하는 것이다.

THOMAS AQUINAS, Summa theol.,
I-a II-ae, q. 27 a 1 ad 3.

2. Ad rationem pulchri pertinet, quod in eius aspectu seu cognitione quietetur appetitus. Unde et illi sensus praecipue respiciunt pulchrum, qui maxime cognoscitivi sunt, scilicet visus et auditus rationi deservientes; dicimus enim pulchra visibilia et pulchros sonos. In sensibilibus autem aliorum sensuum non utimur nomine pulchritudinis: non enim dicimus pulchros sapores et odores. Et sic patet, quod pulchrum addit supra bonum quemdam ordinem ad vim cognoscitivam ita quod bonum dicitur id, quod simpliciter complacet appetitui; pulchrum autem dicatur id cuius ipsa apprehensio placet.

토마스 아퀴나스, 신학 대전, I-a II-ae, q. 27 a 1 ad 3.

2. 미를 보거나 인지하는 것은 욕구를 충족시킨다는 점이 미의 본질 중 한 부분이다. 그래서 인지활동이 가장 활발한 감각, 즉 시각과 청각은 이성을 위해 작용하면서도 미와 특별히 연관된다. 우리가 아름다운 견해나 아름다운 목소리를 이야기하는 것이 그 때문이다. 그러나 다른 감각들의 대상에 관해서는 "미"라는 단어를 사용하지 않는다. 왜냐하면 아름다운 맛과 아름다운 냄새에 대해서는 말하지 않기 때문이다. 그러므로 미를 인지적 능력에 종속시켜서 미가 선을 보충한다는 결론이 나오며, 그 결과 선이라는 이름은 단순히 욕망을 즐겁게 해주는 것에 주어진다. 즐거움을 주는 것에 대한 지각 자체를 미라고 불리게 하라.

THOMAS AQUINAS, Summa theol., I
q. 67 a. 1 c.

3. Patet in nomine visionis quod primo impositum est ad significandum actum sensus visus; sed propter dignitatem et certitudinem

토마스 아퀴나스, 신학 대전, I q. 67 a. 1 c.

본다는 개념

3. "본다"는 명칭은 그것이 무엇보다도 최우선적

huius sensus extensum est hoc nomen, secundum usum loquentium ad omnem cognitionem aliorum sensuum... et ulterius etiam ad cognitionem intellectus.

으로 시각의 활동을 의미하는 데 사용된다는 것을 가리킨다. 그러나 이 감각의 품위와 확실성 때문에 이 명칭은 언어적 관습에 맞게 다른 감각들에 의한 모든 인지로까지 확대되며, 궁극적으로는 마음에 의한 인지로까지 확대된다.

THOMAS AQUINAS, In Ps. 44 (Frette, vol. XVIII).

4. Pulchritudo [corporis] consistit in proportione membrorum et colorum.

토마스 아퀴나스, 자연학 주해, 44(Frette, vol. XVIII), 물리적 미

4. 물체의 미는 구성요소와 색의 비례에 있다.

THOMAS AQUINAS, Summa theol., II-a II-ae q. 145 a 2 c.

5. Pulchritudo corporis in hoc consistit, quod homo habeat membra corporis bene proportionata cum quadam coloris claritate.

토마스 아퀴나스, 신학 대전, II-a II-ae q. 145 a 2 c.

5. 인체의 미는 각 구성 부분들이 비례에 맞는 형태를 이루고 일정한 색의 광채를 갖추는 데 있다.

THOMAS AQUINAS, Contra impugn., c. 7 ad 9 (Mandonnet, Opuscula, vol. IV).

6. Est enim duplex pulchritudo. Una spiritualis, quae consistit in debita ordinatione et affluentia bonorum spiritualium... Alia est pulchritudo exterior, quae consistit in debita ordinatione corporis et affluentia exteriorum rerum, quae ad corpus ordinantur.

토마스 아퀴나스, 종교적 질서를 위한 변명, c. 7 ad 9(Mandonnet, Opuscula, vol. IV),

물리적 미와 정신적 미

6. 미에는 두 종류가 있다. 한 가지는 정신적인 것인데, 적절한 질서와 풍부한 정신적 미덕에 있는 것이다. 다른 한 가지는 외적인 미로서, 물체가 적절히 질서를 잡고 있으며 그 물체에 부속된 외적 속성들이 풍성한 것에 깃든다.

THOMAS AQUINAS, In De Div. Nom. c. IV lect. 5 (Madonnet, Opuscula v. II p. 367).

7. Quamvis autem pulchrum et bonum sint idem subiecto, quia tam claritas quam consonantia sub ratione boni continentur, tamen ratione differunt, nam pulchrum addit supra bonum ordinem ad vim cognoscitivam illud esse huius modi.

토마스 아퀴나스, 신명론 주해, c. IV lect. 5(Mandonnet, Opuscula v. II p.367), 미와 선

7. 광채와 조화가 선의 개념 속에 포함되기 때문에 미와 선은 같은 주제를 가지고 있기는 하지만, 미는 선을 인지적 능력에 종속시켜서 선을 보충하기 때문에 그 둘은 개념적으로 다르다.

THOMAS AQUINAS, In De div. nom. c. IV lect. 10 (Mandonnet 398).

8. Non enim ideo aliquid est pulchrum et quia nos illud amamus, sed quia est pulchrum et bonum, ideo amatur a nobis.

토마스 아퀴나스, 신명론 주해, c. IV lect. 10(Mandonnet 398), 미의 객관성

8. 사물은 우리가 그것을 사랑하기 때문에 아름다운 것이 아니라, 그것이 아름답고 선하기 때문

에 우리에게 사랑을 받는 것이다.

THOMAS AQUINAS, Summa theol., I q. 91 a. 3 ad 3. 9. Solus homo delectatur in ipsa pulchritudine sensibilium secundum seipsam.	토마스 아퀴나스, 신학 대전, I q. 91 a. 3 ad 3. 인간과 미 9. 오직 인간만이 그런 감각적 대상의 미 앞에서 기뻐한다.

THOMAS AQUINAS, In Eth. Nicom. L. III, lect. 19, n. 600 (Frette, vol. XVIII). 10. Causa delectationis quae est amor. Unusquisque enim delectatur ex hoc, quod habet id, quod amat.	토마스 아퀴나스, 니코마코스 윤리학 주해, L. III, lect. 19, n. 600(Frette, vol. XVIII). 즐거움과 사랑 10. 즐거움의 원인은 사랑이다. 왜냐하면 사람들은 자신이 사랑하는 것을 소유하면 즐거워하기 때문이다.

THOMAS AQUINAS, Summa theol., II-a II-ae q. 141 a. 4 ad 3. 11. Leo delectatur videns cervum vel audiens vocem eius, propter cibum. Homo autem delectatur secundum alios sensus non solum propter hoc, sed etiam propter convenientiam sensibilium. In quantum autem sensibilia aliorum sensuum sunt delectabilia propter sui convenientiam, sicut cum delectat homo in sono bene harmonizato, ista delectatio non pertinet ad conservationem naturae.	토마스 아퀴나스, 신학 대전, II-a II-ae q. 141 a. 4 ad 3. 미학적 즐거움과 생물학적 즐거움 11. 사자는 숫사슴을 보거나 숫사슴의 소리를 들으면 기뻐한다. 먹잇감이 있다는 약속이기 때문이다. 사람은 다른 감각들로 즐거움을 경험한다. 음식 때문만이 아니라 감각 인상의 조화 때문이기도 하다. 다른 감각들로부터 비롯되는 감각 인상은 그것들의 조화 ─ 예를 들면, 조화를 잘 이룬 소리들 ─ 때문에 즐거움을 주므로, 이 즐거움은 그를 살아 있게 유지시켜주는 것과는 관련이 없다.

THOMAS AQUINAS, In De div. nom. c. IV lect. 5 (Mandonnet, 363). 12. Unumquodque dicitur pulchrum secundum quod habet claritatem sui generis, vel spiritualem vel corporalem et secundum quod est in debita proportione constitutum.	토마스 아퀴나스, 신명론 주해, c. IV lect. 5(Mandonnet, 363). 광채와 비례 12. 각기 종류에 알맞는 정신적 · 물리적 광채를 가질 경우, 그리고 적절한 비례로 구성되어 있을 경우, 모든 대상은 아름답다고 불린다.

THOMAS AQUINAS, Summa theol., II-a II-ae q. 180 a. 2 ad 3. 13. Pulchrum consistit in quadam claritate et proportione.	토마스 아퀴나스, 신학 대전, II-a II-ae q. 180 a. 2 ad 3. 13. 미는 일정한 광채와 비례에 깃든다.

THOMAS AQUINAS, Summa theol., I q. 12 a.
1 ad 4.

14. Proportio dicitur dupliciter. Unomodo certa habitudo unius quantitatis ad alteram, secundum quod duplum, triplum at aequale sunt species proportionis. Alio modo quaelibet habitudo unius ad alterum proportio dicitur. Et sic potest esse proportio creaturae ad Deum, inquantum se habet ad ipsum ut effectus ad causam et ut potentia ad actum.

토마스 아퀴나스, 신학 대전, I q. 12 a. 1 ad 4.

비례의 두 개념

14. 우리는 "비례"라는 단어를 두 가지 의미로 쓴다. 첫 번째 의미는 하나의 특질과 다른 특질간의 일정한 관계인데, 이런 의미에서는 "두 배", "세 배", "같다" 등이 비례의 종류가 된다. 두 번째 의미는 한 대상과 다른 대상간의 관계로서의 비례를 말한다. 이런 의미로는 창조와 신간의 비례가 있을 수 있다. 창조와 신의 관계는 결과와 원인, 가능성과 행동의 관계와 같기 때문이다.

THOMAS AQUINAS, De an. I, lect. 9, n. 135 (Pirotta, p. 50).

15. Constat quod harmonia proprie dicta est consonantia in sonis; sed isti transumpserunt istud nomen ad omnem debitam proportionem, tam in rebus compositis ex diversis partibus quam in commixtis ex contrariis. Secundum hoc ergo harmonia duo potest dicere: quia vel ipsam compositionem aut commixtionem, vel proportionem illius compositionis seu commixtionis.

토마스 아퀴나스, 영혼론 주해, I, lect. 9, n. 135(Pirotta, p.50). 조화의 두 가지 개념

15. 엄격하게 말해서 조화는 소리들의 공명이라고 알려져 있다. 그러나 사람들은 이 명칭을 옮겨서, 서로 다른 부분들로 이루어진 대상들 및 서로 모순된 부분들로 결합된 대상들 둘 다에서 적절한 모든 비례를 가리키게 되었다. 그러므로 이에 알맞게 조화는 두 가지를 뜻할 수 있다. 즉 실제적 구성이나 결합 또는 이 구성이나 결합의 비례가 그것이다.

THOMAS AQUINAS, Summa theol., I-a II-ae q. 49 a 2 and. 1.

16. Figura prout convenit naturae rei et color pertinet ad pulchritudinem.

토마스 아퀴나스, 신학 대전, I-a II-ae q. 49 a 2와 1. 형태와 색

16. 어떤 사물의 본질에 맞게 된 형태는 색과 함께 그 대상을 아름답게 만든다.

THOMAS AQUINAS, In De div. nom. c. IV lect. 5 (Mandonnet, 362).

17. Alia enim est pulchritudo spiritus et alia corporis, atque alia huius et illius corporis.

토마스 아퀴나스, 신명론 주해, c. IV lect. 5(Mandonnet, 362). 미의 개별성

17. 정신의 미와 육체의 미는 별개다. 한 물체의 미와 다른 물체의 미 또한 별개다.

THOMAS AQUINAS, In Ps. 25, 5 (Editio altera Veneta, vol. I, p. 311).

18. Omnis homo amat pulchrum: carnales amant pulchrum carnale, spirituales amant pulchrum spirituale.

토마스 아퀴나스, 자연학 주해, 25, 5(Editio altera Veneta, vol. I, p.311).

18. 모든 인간은 미를 사랑한다. 물질적 인간은 물질적 미를 사랑하고, 정신적 인간은 정신적 미를 사랑한다.

THOMAS AQUINAS, In De div. nom. c. IV lect. 5 (Mandonnet, 362–363).

19. Hominem pulchrum dicimus propter decentem proportionem membrorum in quantitate et situ, et propter hoc quod habet clarum et nitidum colorem. Unde proportionaliter est in caeteris accipiendum quod unumquodque dicitur pulchrum secundum quod habet claritatem sui generis, vel spiritualem, vel corporalem, et secundum quod est in debita proportione constitutum.

토마스 아퀴나스, 신명론 주해, c. IV lect. 5(Mandonnet, 362-363). 미의 두 가지 조건

19. 수와 배열에 있어서 구성 부분들의 알맞은 비례와 밝고 빛나는 색채를 지녔다는 이유에서 사람이 아름답다고 한다. 그러므로 다른 경우에도 미라는 명칭은 정신적이든 물질적이든 간에 각기 종류에 적합한 명료성을 가진 것과 적합한 비례로 이루어져 있는 모든 것에 주어져야 한다는 입장을 취해야 한다.

THOMAS AQUINAS, Summa theol., II-a II-ae q. 145, a. 2.

Sicut accipi potest ex verbis Dionysii (cap. 4 de Div. Nom., part. 1, lect. 5 et 6), ad rationem pulchri sive decori concurrit et claritas, et debita proportio. Dicit enim quod Deus dicitur pulcher sicut universorum consonantiae et claritatis causa.

토마스 아퀴나스, 신학 대전, II-a II-ae q. 145, a. 2. 디오니시우스의 말에서 알 수 있듯이, 미의 개념은 명료성과 적절한 비례로 이루어진다. 그는 신이 만물에서 조화와 명료성의 원인이 되므로 아름답다고 불린다고 말한다.

THOMAS AQUINAS, Summa theol., I q. 39 a. 8.

20. Ad pulchritudinem tria requiruntur: primo quidem integritas, sive perfectio, quae enim diminuta sunt, hoc ipso turpia sunt. Et debita proportio, sive consonantia. Et iterum claritas, unde quae habent colorem nitidum, pulchra esse dicuntur.

토마스 아퀴나스, 신학 대전, I q. 39 a. 8. 미의 세 가지 조건

20. 미는 세 가지 조건을 충족할 것을 요구한다. 첫째는 사물의 완전성이다. 결함이 있는 것은 그래서 추하다. 둘째는 적절한 비례 혹은 조화다. 셋째는 명료성이다 — 그래서 빛나는 색채를 지닌 대상은 아름답다고들 하는 것이다.

THOMAS AQUINAS, Summa theol., I-a II-ae q. 57 a. 5 ad 1.

21. Bonum artis consideratur non in ipso artifice, sed in ipso artificiato, cum ars sit recta ratio factibilium: factio enim in exteriorem ma-

토마스 아퀴나스, 신학 대전, I-a II-ae q. 57a, 5 ad 1. 예술가와 예술

21. 예술의 장점은 예술가 자신에게 있는 것이 아

teriam transiens non est perfectio facientis, sed facti... Ad artem non requiritur, quod artifex bene operet, sed quod bonum opus faciat.

니라 제작물에 있는 것이다. 왜냐하면 예술은 만들어진 대상에 대한 올바른 개념이기 때문이다. 질료 밖으로 형태를 잡은 것은 만든 사람의 완전성이 아니라 만들어진 대상의 완전성이다. 예술은 예술가에게 잘 진행할 것을 요구하는 것이 아니라 훌륭한 작품을 만들도록 요구한다.

THOMAS AQUINAS, Summa theol., I-a II-ae q. 21 a. 2 ad 2.

22. In artificialibus ratio ordinatur ad finem particularem... in moralibus autem ordinatur ad finem communem totius humanae vitae.

토마스 아퀴나스, 신학 대전, I-a II-ae q. 21 a. 2 ad

2. 예술과 도덕적 삶

22. 예술에서는 정신이 어떤 특정한 목표를 향하고 있지만, 도덕성에서는 모든 인간생활에 공통된 어떤 목표를 향하고 있다.

THOMAS AQUINAS, In Phys. II, 4 (Leonina, vol. II, p. 65).

23. Ars imitatur naturam; eius autem quod ars imitatur naturam, ratio est, quia principium operationis artificialis cognitio est; ideo autem res naturales imitabiles sunt per artem, quia ab aliquo principio intellectivo tota natura ordinatur ad finem suum, ut sic opus naturae videatur esse opus intelligentiae, dum per determinata media ad certos fines procedit: quod etiam in operando ars imitatur. (Cf. Summa theol. I q. 117 a 1 c).

토마스 아퀴나스, 자연학 주해, II, 4(Leonina, vol. II, p.65). 자연과 예술

23. 예술은 자연을 모방한다. 그 이유는 예술적 활동의 원리가 인지이기 때문이다. 그러므로 자연적 대상들은 예술에 의해 모방될 수 있다. 왜냐하면 어떤 지성적인 원리에 의해서 모든 자연이 그 목표를 향하고 있고 그 결과 자연의 작품은 일정한 수단에 의해서 확실한 목표를 향해 움직이기에 지성의 작품으로 나타나기 때문이다.

THOMAS AQUINAS, In De div. nom. c. IV lect. 5 (Mandonnet, 366).

24. Nullus curat effigiare vel repraesentare nisi ad pulchrum.

토마스 아퀴나스, 신명론 주해, c. IV lect. 5(Mandonnet, 366). 예술과 미

24. 어떤 것을 재현하거나 묘사하는 사람은 모두 아름다운 것을 만들어내기 위해 그렇게 한다.

THOMAS AQUINAS, Summa theol., II-a II-ae q. 96 a. 2 ad 2.

25. Corporum artificialium formae procedunt ex conceptione artificis; etenim nihil aliud sint quam compositio, ordo et figura.

토마스 아퀴나스, 신학 대전, II-a II-ae q. 96 a. 2 ad

2. 예술작품

25. 예술작품들은 만드는 사람의 관념 속에 출처가 있으며 배열, 질서, 형태에 다름 아니다.

THOMAS AQUINAS, Summa theol., II-a
II-ae q. 168 a. 4.

26. Est autem contra rationem ut aliquis
se aliis onerosum exhibeat, puta dum nihil
delectabile exhibet et etiam aliorum delectatio-
nem impedit... Austeritas, secundum quod est
virtus, non excludit omnes delectationes, sed
superfluas et inordinatas.

토마스 아퀴나스, 신학 대전, II-a II-ae q. 168 a. 4.

즐거움에 대한 인간의 권리

26. 어떤 사람이 즐거움을 주는 일은 아무 것도
하지 않고 즐거움을 경험하면서 다른 사람들을
방해하는 경우처럼, 다른 사람에게 부담이 되는
것은 이성에 반하는 일이다 … 미덕인 한에서의
금욕생활은 즐거움을 모두 배제하는 것이 아니
라 단지 지나치고 무질서한 것만을 배제한다.

THOMAS AQUINAS, Summa theol., I,
q. 39 a. 8.

27. Quilibet autem artifex intendit suo
opere dispositionem optimam inducere non
simpliciter, sed per comparationem ad finem.
Et si talis dispositio habet secum adiunctum
aliquem defectum, artifex non curat, sicut arti-
fex, qui facit serram ad secandum, facit eam ex
ferro, ut sit idonea ad secandum; nec curat eam
facere ex vitro, quae est pulchrior materia, quia
talis pulchritudo est impedimentum finis.

토마스 아퀴나스, 신학 대전, I, q. 39 a. 8.

목표에 종속된 예술

27. 모든 예술가들은 자신의 작품 속에 최선의 배
열을 넣으려고 노력한다 — 절대적인 의미에서의
최선이 아니라 목적과의 관계에서 최선이다. 그
러한 구성에 해로운 결과가 포함되어 있다 해도
예술가는 그것을 염려하지 않는다. 예를 들어 예
술가가 자르는 용도를 위해 톱을 만든다면, 쇠가
그 목적에 적합하기 때문에 쇠로 만들 것이다. 그
리고 톱을 유리로 만드는 일은 꿈도 꾸지 않을 것
이다. 유리로 만들면 더 아름다울지 모르나 그런
아름다움은 목적과는 모순되기 때문이다.

THOMAS AQUINAS, Summa theol., I,
q. 38a. 8.

28. Videmus quod aliqua imago dicitur
pulchra, si perfecte repraesentat rem quamvis
turpem.

토마스 아퀴나스, 신학 대전, I, q. 38 a. 8.

형상과 미

28. 어떤 형상이 대상을 완벽하게 재창조했을 경
우 그 대상이 비록 추하다 할지라도 우리는 그 형
상을 아름답다고 부르는 것을 알고 있다.

14. 알하젠과 비텔로의 미학
THE AESTHETICS OF ALHAZEN AND VITELO

ANOTHER TREND IN 13TH CENTURY AESTHETICS

1. 13세기 미학의 또다른 경향 13세기 미학이 모두 다 스콜라적이었던 것은 아니다. 예술가와 예술이론가들의 미학도 있었다. 철학적 미학 자체에서도 또다른 미학이 등장했는데, 그것은 보다 더 자율적이고, 철학 및 신학체계에 덜 의존적이었으며, 보다 더 경험적이고 전문적이며 기술적이었다. 성 빅토르의 후고, 로버트 그로스테스트, 할레스의 알렉산드로스의 『대전』, 그리고 보나벤투라의 미학이 부분적으로 그랬다. 그러나 13세기 후기 철학자들, 예컨대 로저 베이컨과 특히 비텔로[주57]의 미학은 완전히 경험적이었다.

외적으로 영향을 준 사람은 아랍 철학자들 그리고 특히 알하젠이었다.[주58] 알하젠은 상당히 오래 전 10세기로 넘어갈 무렵에 살았다(935-1038). 그는 바스라에서 태어나 카이로에서 죽었다. 라틴 세계의 서쪽 지역이 13세기에 그의 저술들에 익숙하게 되었다. 그의 『투시법 *Perspective*』(『광학 *Optics*』이라 불리기도 함)은 그의 사상을 전개하고 널리 전파한 한 서방 철학자에 의해 라틴어로 번역되어 받아들여졌다.

주 57 Cl. Baeumker, "Witelo, ein Philosoph und Naturforscher des XIII Jahrh.", in: *Beiträge zur Geschichte Philosophie des Mittelalters*, III(1908).

 58 H. Bauer, "Die Psychologie Alhazens", in: *Beiträge zur Geschichte der Philosophie des Mittelalters*, X, 5(1911).

그것은 비텔로였다. 그는 폴란드 혈통이었는데 사실 역사상 폴란드와 연관된 최초의 철학자였다. 그의 저술은 알하젠의 저술처럼 『투시법』이라는 제목을 가지고 있었다. 비텔로는 알하젠을 서방 세계에 소개하여 중세 미학의 새로운 경향, 즉 논증학에서 관찰로 옮겨가는 경향을 열었다. 이것은 아리스토텔레스에게서 찾을 수 있는 것이지만, 중세 미학에서는 새로운 것이었다.

2. 미학에서의 네 가지 심리학적 명제들 알하젠과 비텔로의 사상은 광학 및 시각의 심리학에 속하지만, 그것들은 미학과 관계가 있으며 형식을 보는 데 어떤 능력들이 필요한지 설명하고 있다.[1-4]

첫 번째 명제는 우리가 시각적 인상(*sola intuitio*)을 통해서만 가시적 세계의 현상을 파악한다고 진술한다. 이것은 빛과 색의 경우에 그렇다. 빛과 색은 시각으로 감지되는데(*visibilia per se*), 시각으로 감지되는 유일한 것들이다. "빛과 색을 떠나서 시각에 의해서만 가시적인 대상을 파악할 수는 없다."[2]

두 번째 명제는 다른 모든 경우에 — 특히 형태를 감지하는 경우에 — 시각적 인상들로는 충분하지 않다고 진술한다. 형태는 단순한 시각적 인상이 아니라 복잡한 지각의 대상이다. 비텔로의 표현대로, 그 자체로 보이는 것(*visibilia per se*)이 아니라 부수적으로 보이는 것(*visibilia per accidens*), 즉 시각 외에 다른 심의적 능력에 의해 파악되는 것이다. 지각은 감각 인상을 토대로 하면서 감각 인상을 보충한다. 인상은 단순하고[1] 지각은 복잡하다. 가시적 세계에 대한 우리의 지식은 대개 지각 덕분이지, 시각 및 감각 인상 때문만은 아닌 것이다.

세 번째 명제는 지각에는 완전히 다른 인자가 포함되는데, 그것은 판단하거나 판별하는 능력이다.[4] 지성과 일치하지는 않지만 이것은 지성적인 능력이다. 지성은 일반적 원리로 작용하는 반면, 이 능력은 개인의 마음 속에서 이전에 그 능력에 의해 획득된 구체적 질료와 함께 작용한다.[3]

지각은 기억을 이용한다. 알하젠과 비텔로가 주장했듯이, 기억의 내용에는 두 가지 종류가 있다. 기억은 대상의 개별적인 이미지(intentiones particulares), 예를 들면 그렇고 그런 동물이나 사람의 이미지를 저장하는가 하면, 또 포괄적인 이미지(intentiones speciales), 즉 비교의 결과로 형성된 인간이나 짐승에 대한 일반적 이미지를 저장하기도 하는 것이다. 이 포괄적인 이미지와 보편적 형식은 지각에서 큰 역할을 담당한다.

지각은 특히 보다 복잡한 경우에 주의와 노력을 요한다. 그러므로 비텔로는 그것을 주의 깊은 직관(intuitio diligens)이라고 불렀다. 보통 사람은 이런 노력에 대해서 잘 모르거나 다른 능력을 갖고 있다. 그런 경우에는 단순히 형태를 보고 실제로 마음으로부터 오는 것은 감각의 탓으로 돌리는 것 같다. 이성·판단·기억·포괄적 이미지·주의·정신적 노력 역시 지각에서 일부분을 담당하고 있다는 것을 알지 못하는 것이다. 알하젠은 사고의 신속함에 의해서 우리의 마음이 작용하는 것을 우리가 알지 못한다는 사실을 설명했는데, 그의 설명은 13세기에 인정받고 비텔로뿐만 아니라 로저 베이컨까지 그것을 채택했다.

네 번째 명제는 우리가 지각을 통해 얻는 것이 무엇인가 하는 문제와 연관되어 있다. 우선 공간 속에 있는 형태를 파악할 수 있다.[3] 다음으로는 형태를 인식한다. 우리의 마음 속에 있는 이미지들과의 유사성을 발견함으로써 인식하는 것이다. 또한 판단하는 능력이 활발하기 때문에 부분적으로만 보이는 대상까지도 인식한다. 예를 들면, 손만 보고도 그 사람이 누구인

지 알아본다든지, 또는 글자 몇 개만 보고서도 단어를 알아차리는 식이다. 더구나 지각과정에서 대상들을 비교하고 구별하여 유사성과 차이점을 지각하는 것이다.

알하젠과 비텔로의 이런 심리학적 이론들은 굉장한 중요성을 가지고 있다. 그것들은 중세 시대에만 새로웠던 것이 아니었다. 이 이론의 중심 성격—연상이 인지에서 한 역할을 담당한다는 것—은 그리스인들, 특히 아리스토텔레스에게 알려져 있었지만, 아리스토텔레스는 연상이 단지 지각에 수반되는 것이라 생각했던 반면, 알하젠과 비텔로는 연상이 지각의 일부분이며 가시적 세계에 대한 우리의 이해에 필수적인 것임을 알고 있었다.

3. 복잡한 미와 단순한 미 지각이라는 소박한 견해와는 매우 다른 이 네 가지 심리학적 명제들은 폭넓게 적용될 수 있다. 알하젠과 비텔로에 의해서 전개된 대로, 이 명제들은 시각적 지각으로 한정되기는 했지만, 적절히 변경시켜서 모든 형식의 지각에 적용될 수가 있었다. 이것들은 일차적으로 심리학적이기는 하지만 미학을 위한 근본 토대의 구실을 할 수 있었고 미학에서 다양한 결과를 낳았다. 특히 보는 것에 단순한 감각 인상으로 이루어진 것과 복잡한 지각으로 이루어진 것의 두 종류가 있으므로, 미에도 단순한 대상의 미와 복잡한 대상의 미가 있다. 전자는 감각 인상에 의해 우리에게 주어진 것이고, 후자는 지각에 의한 것이다. 빛과 색의 미는 전자의 예고, 형식의 미는 후자의 예다. 후자의 미는 형식들이 결합된 곳 및 형식들 간의 적절한 비례뿐만 아니라 개별적 형식들에서도 일어날 수 있다.

단순한 미와 복잡한 미의 두 종류가 있다는 믿음은 13세기 스콜라 학

자들간에 거의 보편적으로 주장되었지만, 그것은 철학적 전제들(및 피타고라스 학파와 신플라톤 주의라는 두 전통을 결합시키고 싶은 욕심)을 바탕으로 했으며 알하젠과 비텔로에게서 심리학적 정당성을 얻었다.

AESTHETIC MISTAKES ·

4. 미학적 실수 그들은 또 지각이 언제나 정직하기만 한 것은 아니며 우리가 대상과 그 형태를 지각하는 것은 일정한 조건 하에서만이라고 설명했다. 이 조건들이 충족되지 않으면 우리의 지각에는 결함이 생기고 잘못된 지각을 토대로 한 판단은 틀리게 된다. 이것은 미와 추에 대한 판단에도 적용된다. 알하젠과 비텔로에 의하면, 실수는 다음과 같은 때에 미학적 판단으로 들어가게 된다. 말하자면, 1) 적합하지 않은 빛이 있을 때, 2) 지각된 대상이 너무 멀리 있을 때, 3) 지각된 대상이 정상적이지 않은 위치에 있을 때, 4) 지각된 대상이 너무 작을 때, 5) 지각된 대상에 윤곽이 일정하지 않을 때, 6) 지각된 대상이 치밀하지 않을 때, 7) 지각된 순간이 너무 짧을 때, 8) 보는 사람의 시각이 너무 약할 때 등이다.[5] — 이 목록은 우리에게 전해 내려온 목록 중 가장 오래된 것이다.

ELEMENTS OF BEAUTY

5. 미의 요소들 알하젠과 그 후의 비텔로는 대상의 미에 기여하는 속성들을 열거하는 중요하고도 어려운 임무를 수행했다. 먼저 인상에 의해서 파악되는 대상들이 있고, 그 다음으로는 지각으로 파악되는 대상들이 있다. 그들은 전자에 대해서는 빛(lux)과 색(color)의 두 가지 예만 들었다. 그러나 후자에 대해서는 스무 가지나 언급한다.[6] 이 스무 가지의 특질들 중에 미와 추는 그 자체로 포함되지만, 나머지 열여덟 가지의 속성들 하나하나가 아

름다울 수 있거나 대상의 미에 기여할 수 있다는 점에서 이 목록은 독특하다.

이 목록에 포함된 것은, 1) 미, 2) 추, 3) 거리(*remotio*) — 거리는 얼굴에 있는 검버섯과 주름처럼 추한 것도 감출 수 있기 때문이다. 4) 대상의 위치(*situs*) — 아무리 아름다운 글자라 할지라도 혼란스럽게 쓰여진다면 추할 것이기 때문이다. 5) 형체성(*corporeitas*) — 우리는 기둥처럼 둥글거나 구형인 물체를 좋아한다. 6) 형태(*figura*) — 동그란 눈보다는 타원형의 눈이 더 아름답다. 7) 크기(*magnitudo*) — 큰 별은 작은 별보다 더 아름답다. 8) 연속성(*continuatio*) — 우리는 빽빽하게 들어찬 초록의 나무나 풀밭 등을 좋아한다. 그러나 9) 하늘에 흩어져 있는 별과 같이 연속성의 결여(*discretio et separatio*) 또한 좋아한다. 10) 수(*numerus*) — 우리는 별들이 모여 있는 하늘을 좋아한다. 11) 움직임(*motus*) — 적절한 제스처가 말의 미를 더해준다. 그러나 12) 고정된 조각상과 같은 고요함(*quies*) 역시 좋아한다. 13) 갑옷의 겉부분처럼 거친 것(*asperitas*). 14) 비단과 같은 부드러움(*lenitas*). 15) 투명함(*diaphanitas*) — 별을 볼 수 있을 정도로 공기가 투명한 것. 16) 빽빽함(*spissitudo*). 17) 그늘(*umbra*)과 18) 어둠(*obscuritas*)은 미의 원천이다. 달이 뜰 무렵의 하늘은 보름달일 때보다 더 아름답다. 19) 유사성(*consimilitudo*) — 일정하지 않은 서체는 추하며 양쪽의 크기가 같지 않은 눈도 마찬가지다. 20) 다양성(*diversitas*) — 다양성 없이 획이 두터운 서체도 유쾌하지 않다.

열거하기를 좋아함에도 불구하고 그 누구도, 심지어는 아리스토텔레스와 아리스토텔레스 주의자들까지도 이런 확장된 목록을 내놓지는 못했다. 그러나 이 목록이 풍부하기는 하지만 균일하거나 방법론적으로 올바르지는 않다. 미와 추에 도움이 되는 속성들과 더불어 미와 추를 언급하는 것 외에 그 목록에는 (색과 같이) 그 자체로 아름다운 것들과 (거리와 같이) 미가 지

각되는 조건이 포함되어 있다. 그러나 가치 있는 다른 의견들 중에서 이 목록은 빛과 그늘, 연속성과 연속성의 결여, 움직임과 정지, 거침과 부드러움, 투명함과 빽빽함, 유사성과 다양성 등과 같이 반대되는 것들도 꼭같이 미의 원천이 될 수 있다는 사실에 관심을 끌었다.

알하젠과 비텔로는 복잡한 전체의 미에 도움이 되는 요소들을 가려내고자 했지만, 전체의 미가 요소들의 미뿐만 아니라 그들간의 배열·비례·조화에서 비롯되기도 한다는 것을 잘 알고 있었다.

미는 단일한 하나의 지각을 통해 얻어질 수도 있지만, 수많은 지각들의 비례와 조화를 통해서만 완전함에 도달될 수 있다.

THE SUBJECTIVITY OR OBJECTIVITY OF BEAUTY

6. 미의 주관성 혹은 객관성 알하젠과 비텔로는 일반적 정의의 문제가 아니라 미의 구체적 표현에 몰두했는데, 그것이 스콜라 학자들의 일차적 관심사였다. 비텔로는 매우 간결하게 말한다. "미는 영혼에게 즐거움을 주는 것에 붙여지는 명칭이다." 그리고 그 이전에 알하젠은 "아름다운 대상을 만들어낸다는 것은 영혼으로 하여금 어떤 대상을 아름답게 보도록 하게 한다는 의미다"라고 말했다.

두 발언 모두 주관적인 느낌이 있다. 그러나 알하젠과 비텔로에게 있어 미와 추는 형태 및 크기가 같은 속성들이며, 그렇기 때문에 객관적이다. 그들은 미학의 주관적 측면을 고려하지 않았다. 그들은 심리학자로서 미라고 하는 객관적 속성을 어떻게 인식하느냐에 관심이 있었다. 그들은 13세기의 어떤 형이상학자들, 즉 할레스의 알렉산드로스의 『대전』이나 토마스 아퀴나스보다 미의 주관적인 면에 관심을 덜 기울였을 것이다. 오히려 알

하젠은 미를 소박한 실재론으로써 객관적으로 생각한 반면, 비텔로는 다른 면에서는 알하젠을 가깝게 따랐지만 형이상학자들의 영향 아래 이미 미의 주관적인 조건으로 주의를 돌리기 시작했던 것 같다.

EMPIRICISM AND RELATIVISM

7. 경험주의와 상대주의 알하젠과 비텔로는 경험주의자로서 다른 속성들과 마찬가지로 미도 경험에 의해서만 알려질 수 있다고 믿었다. 그러나 경험이란 것이 일관성 있게 지속되는가? 알하젠은 그 문제를 제기하지 않았지만 비텔로는 경험이란 다양하고 변하기 쉬우며 상대적이고 습관에 달려 있는 것이라고 분명히 말했다. 무어인들이 좋아하는 색과 스칸디나비아인들이 좋아하는 색은 서로 다르다. 전자에게 아름다운 것이 후자에게는 추하다. 비텔로는 미와 추에 관한 인간 판단의 상대적 · 주관적 본질을 결정하는 한 가지 요인, 즉 습관을 특별히 고려했다. 사람의 성격은 그의 습관에 의해 결정된다. "사람들은 제각각 자기 자신의 성격에 따라 미를 판단한다."

그러나 비텔로는 미학적 상대주의자가 아니라 주관주의자였다. 그는 결국 미에 대한 문제에 대해서는 모든 사람이 다 옳은 것이 아니라, 어떤 사람은 옳고 어떤 사람은 틀리다고 주장했다. 그는 미학적 잘못이 있다고 믿었으며, 거슬리는 조명 조건, 지나친 거리, 보는 사람 편에서의 어떤 무능함, 즉 감각 기관의 약점 등과 같이 미학적 잘못에는 여러 가지 출처가 있다고 믿었다.

VITELO, Optica, III, 51 (Alhazen, II, 64), (Baeumker)

1. Omnis visio fit vel per aspectum simplicem vel per intuitionem diligentem. Aspectum primum simplicem dicimus illum actum, quo primo simpliciter recipitur in oculi superficie forma rei visae; intuitionem vero dicimus illum actum, quo visus veram comprehensionem formae rei diligenter perspiciendo perquirit, non contentus simplici receptione, sed profunda indagine.

비텔로, 광학, III, 51(알하젠, II, 64), (보임커)

보는 형식

1. 모든 보는 행위는 단순히 바라보는 것이나 주의 깊게 응시하는 것을 통해 발생된다. 우선 우리는 단순히 바라보는 것을, 보이는 대상의 형식을 눈의 표면이 단순하게 수용하는 행위라고 부른다. 그리고 관찰하는 것은 시각이 주의 깊게 응시하면서 인상을 단지 수용하는 것이 아니라 대상을 심층적으로 검사해야만 만족하며, 대상의 형식을 진정으로 파악하고자 하는 행위라고 부른다.

VITELO, Optica, III, 59 (Alhazen, II, 18).

2. Nullum visibilium comprehenditur solo sensu visus nisi solum luces et colores.

비텔로, 광학, III, 59(알하젠, II, 18).

2. 빛과 색을 떠나서 시각에 의해서만 가시적 대상을 파악할 수는 없다.

VITELO, Optica, III, 62 (Alhazen, II, 69).

3. Omnis vera comprehensio formarum visibilium aut est per solam intuitionem, aut per intuitionem cum scientia praecedente.

비텔로, 광학, III, 62(알하젠, II, 69).

3. 가시적 형식의 모든 감지는 단순한 응시나 이전의 지식과 결합된 응시를 토대로 한다.

VITELO, Optica, IV, 2 (Alhazen, II, 63).

4. Visus... comprehendit simul semper multas intuitiones particulares, quae solum distinguuntur auxilio virtutis distinctivae per imaginationem.

비텔로, 광학, IV, 2(알하젠, II, 63).

4. 시각은 언제나 수많은 개별적 지각과 연결되는데, 개별적 지각은 판단 기능의 도움으로 상상력에 의해서만 구별된다.

VITELO, Optica, IV, 150 (Alhazen, III, 32).

5. In pulchritudinis et deformitatis visione virtuti distinctivae error accidit ex intemperata dispositione octo circumstantiarum cuiuslibet rei visae: 1. ex... parvitate lucis, 2. remotio etiam excedens modum est causa erroris visionis, 3. ex inordinatione... situs (corpus... remotum... ab axe usuali), 4. ex parvitate... magnitudinis, 5. ex defectu... soliditatis, 6. ex intemperantia raritatis... (propter aerem obscurum), 7. ex temporis brevitate, 8. ex visus etiam debilitate.

비텔로, 광학, IV, 150(알하젠, III, 32).

미학적 잘못의 출처

5. 미와 추를 보는 데 있어서 판단력은 보이는 대상을 둘러싼 여덟 가지 상황에 적절치 않은 배열이 있을 경우 잘못에 빠진다. 1) 빛이 적합하지 않을 때, 2) 지나친 거리(이것 또한 보는 행위에 있어서 잘못의 원인이 된다), 3) 보이는 대상이

정상적인 위치에 있지 않을 때(대상이 보통의 축을 벗어났을 때), 4) 대상이 작을 때, 5) 분명한 윤곽이 없을 때, 6) (대기가 어두워서) 대상이 지나치게 희박해졌을 때, 7) 잠깐만 보여졌을 때, 8) 보는 이의 시각이 약할 때.

VITELO, Optica, IV, 148 (Cf. Alhazen, II, 59).

6. Pulchritudo comprehenditur a visu ex comprehensione simplici formarum visibilium placentium animae, vel coniunctione plurium visibilium intentionum habentium ad invicem proportionem debitam formae visae.

Fit enim placentia animae, quae pulchritudo dicitur, quandoque ex comprehensione simplici visibilium formarum, ut patet per omnes species visibilium discurrendo...

Ut enim exemplariter dicamus et alia per haec accipiantur: lux, quae est primum visibile, facit pulchritudinem, unde videntur pulchra sol et luna et stellae propter solam lucem.

Color etiam facit pulchritudinem, sicut color viridis et roseus et alii colores scintillantes formam sibi appropriati luminis visui diffundentes.

Remotio quoque et approximatio faciunt pulchritudinem in visu. In quibusdam enim formis pulchris sunt maculae turpes parvae et rugosae, displicentes animae videnti, quae propter remotionem latent visum, et forma placita animae ex illa remotione pervenit ad visum. In multis quoque formis pulchris sunt intentiones parvae subtiles cooperantes pulchritudini formarum, sicut est lineatio decens et ordinatio partium venusta, quae tantum in propinquitate ad visum apparent et faciunt formam visui pulchram apparere.

비텔로, 광학, IV, 148(알하젠, II, 59 참조).

미의 요소들

6. 우리는 영혼을 즐겁게 하는 가시적 형식에 대한 단순한 감지나, 혹은 가시적 형식에 적합한 비례를 이루고 있는 많은 가시적 지각의 결합에 의해서 시각으로써 미를 파악한다.

우리가 미라고 부르는 영혼의 즐거움은 가시적 대상의 모든 형식을 고려하면 알 수 있는 바와 같이 가시적 형식의 단순한 감지에서 발생한다.

예를 들어서 다른 것을 이해할 수 있게 하자. 우리가 무엇보다 먼저 보게 되는 빛이 미를 결정한다. 그러므로 해, 달, 별들은 그 빛만으로도 아름답게 보인다.

마찬가지로 색, 예컨대 초록, 분홍 및 기타 반짝이는 색들도 미를 결정한다. 색은 색에 고유한 빛이라는 형식을 시각 앞에서 발산하는 것이다.

멀고 가까운 것 역시 미를 보는 데 역할을 담당한다. 아름답게 모양이 잡힌 사람들에게도 작고 추한 결점과 주름은 있게 마련인데, 그것들은 보는 사람들의 영혼에 불쾌감을 주지만 멀리서 보면 감춰진다. 그 때문에 시각은 그것의 이미지가 영혼에 즐거움을 주는 것이라고 받아들이게 된다. 우리는 수많은 아름다운 형식들에서 미를 증가시키는 작고 미묘한 것들을 지각한다. 예를 들면, 선들의 아름다운 배열 및 부분들의 우아한 관계 등이 있는데, 이것들은 가까이 들여다 보아야만 보이고 주시했을 때 그 형식을 아름답게 보이도록 한다.

크기 또한 대상을 보았을 때 아름답도록 만들

Magnitudo etiam facit pulchritudinem in visu; et propter hoc luna apparet pulchrior aliis stellis, quia videtur maior; et stellae maiores pulchriores minoribus, ut maxime patet in illis stellis, quae sunt magnitudinis primae vel secundae.

Situs quoque facit pulchritudinem in visu, quoniam plures intentiones pulchrae non videntur pulchrae, nisi per ordinationem partium et situum. Unde scriptura et pictura omnesque intentiones visibiles ordinatae et permutatae non apparent pulchrae nisi per competentem sibi situm. Quamvis enim figurae litterarum sint omnes per se bene dispositae et pulchrae, si tamen una ipsarum est magna et alia parva, non iudicabit visus pulchras scripturas quae sunt ex illis.

Figura etiam facit pulchritudinem. Unde artificiata bene figurata videntur pulchra, magis autem opera naturae. Unde oculi hominis cum sint figurae amygdalaris et oblongae, videntur pulchri, rotundi vero oculi videntur penitus deformes.

Corporeitas etiam facit pulchritudinem in visu. Unde videtur pulchrum corpus sphaera et columna rotunda et bene quadratum corpus.

Continuatio quoque facit pulchritudinem in visu. Unde spatia viridia continua placent visui; et plantae spissae virides, quia quae accedunt continuitati, sunt pulchriores eisdem dispersis.

Divisio etiam facit pulchritudinem in visu. Unde stellae separatae et distinctae sunt pulchriores stellis approximatis nimis ad invicem, ut sunt stellae galaxiae, et candelae distinctae sunt pulchriores magno adunato igne.

Numerus etiam facit pulchritudinem in visu; et propter hoc loca caeli multarum stellarum distinctarum sunt pulchriora locis paucarum stellarum, et plures candelae sunt pulchriores paucis.

Motus quoque et quies faciunt in visu pulchritudinem. Motus enim hominis in sermone et separatione eius facit pulchritudinem; et propter hoc apparet pulchra gravitas in loquendo et taciturnitas distinguens ordinate verba.

어준다. 달이 별보다 더 크기 때문에 별보다 더 아름답게 보이는 것이다. 별 중에서도 큰 별이 작은 별보다 더 아름답게 보이는데, 이것은 가장 큰 별과 두 번째로 큰 별의 경우 특별히 드러난다.

위치 역시 아름답게 만들어준다. 많은 아름다운 지각은 그 부분들과 위치의 배열만으로도 아름답게 보이기 때문이다. 그러므로 글과 그림 및 모든 질서 잡힌 시각적 인상들은 모든 부분이 적절한 제자리를 잡고 있는 배열과 변형을 이룰 때 비로소 아름답게 보인다. 글자 형태가 그 자체로 잘 형성되고 아름답지만 그 중 하나가 크고 나머지는 작다면, 시각은 그러한 글자로 구성되어 있는 글을 아름답다고 보지 않을 것이기 때문이다.

형태 또한 미를 결정한다. 그러므로 모양이 좋은 예술작품, 특히 자연의 작품은 아름답게 보인다. 아몬드 모양을 이룬 타원형 눈은 아름답게 보이지만, 동그란 눈은 매우 추하게 보이는 것이다.

미는 또한 **형체성**에 의해 결정되기도 한다. 그래서 우리는 구형, 원형, 정방형의 물체를 아름답다고 본다.

미는 또 **연속성**에 의해서도 결정된다. 그러므로 초록이 계속 이어져 있는 것과 초록의 식물들이 빽빽이 들어서 있는 것은 아름답게 보인다. 연속적인 것이 흩어져 있는 것보다 더 아름답기 때문이다.

구분 역시 대상을 아름답게 만든다. 홀로 빛나고 있는 별은 은하수에서처럼 지나치게 서로 가까이 있는 별들보다 더 아름다우며, 각기 떨어져 있는 촛불들이 커다란 불보다 더 아름답다.

수도 아름답다. 그래서 많은 별들이 흩어져서 빛나는 하늘은 별이 별로 없는 하늘보다 우리를 더 즐겁게 하는 것이다. 마찬가지로 많은 수의 촛불이 적은 수의 촛불보다 더 아름답다.

움직임과 쉼 역시 우리가 보는 미에 기여한다. 사람이 말할 때 구분을 두는 제스처는 미를 보충

Asperitas etiam facit pulchritudinem. Villo-sitas enim pannorum catenatorum et aliorum placet visui. Planities quoque visui pulchritudi-nem facit, quia planities pannorum sericorum, etiam si ad politionem sive tersionem accedant, placet animae et est pulchrum visui.

Diaphanitas etiam facit pulchritudinem ap-parere, quia per ipsam videntur de nocte res micantes, ut patet de aëre sereno, per quem in nocte videntur stellae, quod non accidit in aëre condensato propter vapores. Spissitudo etiam facit pulchritudinem, quoniam lux et color et figurae et lineatio et omne pulchrum visibile comprehenduntur a visu propter terminationem corporum quibus insunt, quae terminatio a spis-situdine causatur.

Et umbra facit apparere pulchritudinem, quoniam in multis formis visibilium sunt ma-culae subtiles reddentes ipsas turpes cum fuerint in luce, quae in umbra vel luce debili visum sunt latentes. Tortuositas quoque, quae est in plumis avium ut pavonum et aliarum, quia facit um-bras, facit apparere pulchritudinem visui propter umbram, quae in sui admixtione cum lumine causat varios colores, qui tamen non apparent in umbra vel in luce debili. — Obscuritas etiam facit pulchritudinem apparere visui, quoniam stellae non videntur nisi in obscuro.

Similitudo etiam pulchritudinem facit, quo-niam membra eiusdem animalis, ut Socratis, non apparent pulchra, nisi quando fuerint con-similia. Unde oculi, quorum unus est rotundus et alter oblongus, sunt non pulchri, vel si unus maior fuerit altero, vel unus niger et alter viri-dis, vel si una gena fuerit profunda et altera prominens; erit enim tota facies non pulchra, quando eius partes congeneae non fuerint con-similes.

해주는 것이다. 이 제스처 때문에 말할 때의 권위와 말하는 사람이 자신의 말을 절서 잡고 구분하는 동안의 말없는 성찰 또한 아름답게 보인다.

거침 역시 미를 보충해준다. 쇠미늘 갑옷 및 다른 비슷한 대상들의 거칠음이 시각을 즐겁게 한다. **부드러움**도 미를 보충해준다. 깔끔하고 우아한 취향을 가진 사람들을 특징지워주는 부드러운 비단으로 된 의복은 영혼을 즐겁게 해주며 보기에 아름답다.

(공기의) **투명함**도 미의 원인이 된다. 그 덕분에 맑은 날은 밤에도 빛나는 물체를 볼 수 있기 때문이다. 맑은 날에는 밤에 별을 볼 수 있지만 공기가 안개로 뒤덮일 때는 그럴 수가 없다. **밀도** 역시 미를 보충해준다. 빛 · 색 · 형태 · 선의 배열 및 모든 종류의 가시적 미는 그것들이 부속된 물체의 윤곽을 기반으로 시각에 의해 지각되며, 이 윤곽은 밀도에 의해 야기되는 것이기 때문이다.

명암 또한 미의 원인이 될 수 있다. 많은 가시적 형식들은 밝은 데서 보면 추하게 보이는 사소한 결점들에 의해 보기 싫게 되지만 그런 결점도 그늘이나 빛이 약한 곳에서 보면 잘 보이지 않기 때문이다. 공작과 같이 새의 깃털이 다양한 것은 아름답다. 그늘이 햇빛과 섞여 있으면 여러 가지 색을 만들어내지만 그늘이나 약한 빛에서는 잘 보이지 않는다. 미는 **어둠** 속에서 드러나기도 한다. 별은 어두워야만 볼 수 있기 때문이다.

유사성 역시 미를 보충한다. 소크라테스와 같은 생명체의 구성 부분들은 서로 비슷해야만 아름답다. 그러므로 한쪽 눈은 타원형이고 다른 눈은 둥글거나, 한쪽이 다른쪽보다 더 크거나, 한쪽은 검은데 다른 한쪽은 초록인 경우, 혹은 한쪽 뺨은 움푹 패었는데 다른 쪽 뺨은 튀어나왔다면 아름답지 않다. 얼굴의 부분들이 서로 비슷하지 않다면 얼굴 전체는 추할 것이다.

다양성 또한 미의 증거가 된다. 세계는 다양한

Ex coniunctione quoque plurium intentio-
num formarum visibilium ad invicem, et non
solum ex ipsis intentionibus visibilibus, fit pulch-
ritudo in visu, ut quandoque colores scintillantes
et similiter pictura proportionata sunt pulchriora
coloribus et picturis carentibus ordinatione con-
simili. Et similiter est in vultu humano. Rotun-
ditas enim faciei cum tenuitate et subtilitate
coloris est pulchrior quam unum sine altero, et
mediocris parvitas oris cum gracilitate labiorum
proportionali est pulchrior parvitate oris cum
grossitudine labiorum. In multis itaque formis
visibilium coniunctio, quae est in formis diversis,
facit modum pulchritudinis, quem non facit una
illarum intentionum per se.
 Facit autem proportionalitas partium debita
alicui formae naturali vel artificiali in coniunc-
tione intentionum sensibilium pulchritudinem
magis quam aliqua intentionum particularium...
 Et hi sunt modi, penes quos accipitur a visu
omnium formarum sensibilium pulchritudo. In
pluribus tamen istorum consuetudo facit pulch-
ritudinem. Unde unaquaeque gens hominum
approbat suae consuetudinis formam sicut illud,
quod per se aestimat pulchrum in fine pulchri-
tudinis. Alios enim colores et proportiones
partium corporis humani et picturarum appro-
bat Maurus et alios Danus, et inter haec ex-
trema et ipsis proxima Germanus approbat
medios colores et corporis proceritates et mores.
Etenim sicut unicuique suus proprius mos est,
sic et propria aestimatio pulchritudinis accidit
unicuique.

여러 부분들 덕분에 아름답고 잘 꾸며지게 되기
때문이다. 생명체 역시 다양한 부분들 때문에 아
름답다. 손가락의 다양함은 손을 잘 꾸며준다. 구
성 부분들의 모든 미는 부분들이 지닌 형식의 다
양성에서 비롯되는 것이다.

그러므로 미는 영혼을 즐겁게 하는 가시적 형
식들을 **단순히** 지각하는 것을 통해서 시각에 의
해 감지된다.

그러나 미는 형식의 지각뿐만 아니라 가시적
형식들의 많은 지각들이 **결합**되어서 발생한다.
왜냐하면 적절한 비례로 이루어진 빛나는 색과
형상들은 이런 질서를 결여한 색과 형상들보다
더 아름답기 때문이다. 그리고 그것은 사람의 얼
굴과 비슷하다. 미묘하고 섬세한 색채를 띠고 있
는 동그란 얼굴이 이런 특질 중 하나를 결여한 얼
굴보다 더 아름다운 것이다. 작고 비례가 잘 맞는
입술을 한 작은 입이 두꺼운 입술을 한 작은 입보
다 더 아름답다. 그래서 많은 가시적 형식들에 있
어서 다양한 형식들의 결합은 스스로 이런 지각
들에 의해 창출되지 않는 미를 창출해낸다.

자연이나 예술에서 어떤 형식에 알맞은 요소
들의 **비례**는 개별적인 지각에서보다 감각 지각
의 결합에서 미를 더 많이 결정한다.

이러한 것들이 시각이 모든 감각적 형식의 미
를 받아들이는 방식이다. 이들중 많은 것들에서
미는 관례(consuetudo)에 의해 결정된다. 그러
므로 모든 나라는 미의 영역에서 그 자체로 아름
답다고 여기는 것으로 익숙해진 형식을 인정한
다. 인체 각 부분들의 색과 비례의 유형에 있어서
무어인과 덴마크인이 인정하는 것이 다르며, 튜
턴 사람들은 그 양극단 사이에서 색과 신체의 날
씬한 정도, 습관의 중간상태를 인정한다. 각각의
민족이 고유의 습관을 가지고 있듯이 그들도 미
에 대한 고유의 평가를 하기 때문이다.

15. 후기 스콜라 미학
LATE SCHOLASTIC AESTHETICS

HALT IN THE DEVELOPMENT OF AESTHETICS

1. 미학 전개상에서의 정지 14세기 이후 스콜라 미학은 종말에 도달했다. 그 원인은 14세기와 특히 15세기가 두 가지 주된 경향을 가지고 있었던 데 기인하는 것 같다. 즉 중세 시대는 사라지지 않으면서 시간을 끌었던 동시에 르네상스는 이미 시작되었던 것이다. 스콜라 철학이 계속 남아서 발전해가고 있기는 했지만, 동시에 르네상스 철학도 모습을 드러내고 있었다. 논리학에 취미와 재능을 가진 사람이라면 스콜라 주의를 신봉했지만, 미학에 취미와 재능을 가진 사람들은 새로운 철학에 적응해갔다. 그래서 이 세기들 동안에는 훌륭한 스콜라 논리학은 있었으되 스콜라 미학은 없었다.

이것은 13세기로 넘어갈 무렵의 둔스 스코투스(1270년 이전-1308), 14세기 전반부의 윌리엄 오캄(1300년 이전-1349) 등과 같이 그 시대의 가장 탁월한 스콜라 철학자들에게 적용된다. 그들의 인식론은 직관과 개별성에 중요성을 부여했다는 특징을 가지고 있었다. 그들은 인지의 토대가 직관, 즉 대상에 대한 직접적인 감지며 실재는 개별적인 것이라고 믿었다. 스코투스가 진술했듯이, 만물은 총칭적 형식 외에 개별적 형식도 가지고 있다. 직관주의와 개별주의가 초기 스콜라 학자들의 지성주의보다 더욱더 좋은 조건의 토대를 미학에 제공한 것으로 보일지 모른다. 그러나 모든 인지가 직관적이고 개별적이라고 한다면, 미학적 인지에 대해 더이상 분명한 것은 없다.

후기 스콜라 학자들의 저술에서는 보나벤투라나 아퀴나스에게서처럼

미학에 관한 산발적인 언급을 찾을 수 없다. 만약 있다 하더라도, 논리적 · 형이상학적 개념을 전개시킴으로써 미학에 봉사했던 12세기의 저자들이 그랬던 것처럼 이차적인 것이었다. 스코투스와 오캄은 두 가지 결과가 나오는 형식(form)과 형태(figure), 이데아와 창조성, 예술과 이미지 등과 같이 동일한 개념들을 전개했다. 첫째, 그들은 애매모호함을 드러내고 일정한 뉘앙스를 강조하면서 이 개념들을 보다 정확하게 규정했다. 둘째, 그들은 개념들을 상대주의적이고 유명론적으로 다루었는데 그것은 후기 스콜라주의의 특징이었다. 그들은 개념들을 구체화하려는 어떠한 시도에도 반대하고, 미, 형식, 이데아 등의 개념들을 포함해서 그 개념들을 절대적인 것으로 간주했다. 그들이 미학에 직접 관여하지는 않았지만 이런 것이 그들로 하여금 미학사에 어떤 위치를 부여해주었다.

DUNS SCOTUS

2. 둔스 스코투스 둔스 스코투스의 저술에는 미에 관해서 많이 인용된 구절이 있는데, 그것은 다음과 같다.

> 미는 아름다운 물체의 절대적인 특질이 아니라 그러한 물체에 부속된 모든 속성들, 즉 크기 · 형태 · 색 등의 결합이요, 이 속성들과 그 물체 혹은 다른 것과의 모든 관계의 결합이다.[1]

다음 문장에서 스코투스는 이 미개념을 도덕적 미에 적용시킨다.

> 그래서 도덕적 행위의 선함은 적절한 비례 — 올바른 이성에 따라 상응해야 한다고 말해질지도 모르는 비례 — 와 그 행위가 관계해야 할 모든 것, 즉 힘 · 대

상·목적·시간·장소·방식 등과의 결합을 포함해서 그 행위의 장식이다.

이 구절을 미의 정의라고들 한다. 그렇다면 그것은 아퀴나스의 정의와는 다르다. 그러나 그것이 정말 정의일까? 아니면 그저 단순히 관계라는 부류 속에 미를 포함시킨 것만은 아닌가? 그것은 뒤집을 수 없다. 포함된 것이 "적절한(*debita*)" 비례가 아니라면, 그 정의를 도덕적 "장식"으로 확대시킨 데에 함축된 바와 같이, 크기·형태·색의 관계들을 결합시킨 것이 아름다울 수도 있지만 추할 수도 있다.

미가 관계에 있다는 관념은 새로운 것이 아니지만, 둔스 스코투스에게서는 더이상 부차적인 것이 되지 않고 본질적으로 되었다.

스코투스도 형식의 개념을 관계로 제시했다. 중세 시대에는 이 개념이 분명히 애매모호했다는 것을 기억해야 한다. 한편으로는 아리스토텔레스적 의미로 개념적 형식이었는가 하면, 다른 한편으로는 근대적 의미에 더 가까운 의미로 "형태", 외양, 외적 형식, 부분들의 배열 등과 동의어였던 것이다. 13세기 미학에서는 두 가지 의미가 다 사용되었다. 스코투스는 두 번째 의미로 사용했다. 형식은 형태와 같이 "사물의 외적 배열"이라고 했다.[2] 그는 형태를 부분이나 윤곽의 상호관계로 규정했다. 또는 형태는 "장소 및 규정된 한계 내에서의 부분들의 상황"이라고 말한 적도 있다.[3] 그래서 그는 형식과 형태를 미, 즉 관계와 같은 방식으로 생각했다.

스코투스는 또 형식이란 예술에서 만드는 사람에게서 비롯되는 요소이며 작품을 만드는 사람과 비슷하게 만들도록 하는 요소라는 견해를 개진했다.[4] 이런 식으로 형식은 상대적일 뿐만 아니라 주관적이기도 하다. 형식을 이런 식으로 생각함으로써 스코투스는 예술개념에 고대와 중세의 개념에서는 찾아볼 수 없는 주관적인 요소를 도입했다.

스코투스는 이데아 개념도 같은 식으로 다루었다. 그는 이데아를[5] 나중에 "이상"이라고 불리게 될 것의 관점에서 규정했다. 플라톤과는 달리 그는 이데아에 어떤 실재적 존재가 있다고 주장하지 않았다.[6]

스코투스는 자주 **창조**와 **창조성**에 대해 말한다. 그는 신학자로서 말한 것이다. 창조주는 신이며, 창조성은 본질적으로 무로부터 어떤 것을 만들어내는 것에 있다.[7] 이런 창조성 개념에 의하면 예술가의 행위는 사실상 창조적이지 않았다. 오캄도 꼭같은 견해를 주장했다. 그래서 예술이 창조가 아니라는 전통적 견해가 중세 시대를 통해 지속되었다.

둔스 스코투스는 12세기 이래 예술의 이론을 지배해온 개념, 즉 예술은 단순히 지식과 기술의 관점에서 규정될 수 없다는 개념을 주장하고 전개시켰다. 예술은 행위와 제작에도 있는 것이다. 그는 예술이 "만들어지게 될 것에 대한 올바른 개념"이라고 썼다.[8] 또다른 곳에서도 그는 보다 명시적으로[9] 예술이란 올바른 행동이 토대로 삼고 있는 지식에만 존재하는 것이 아니라 이 행동을 지도할 능력에도 있는 것이라고 말한다.

OCKHAM

3. 오캄 오캄이 미에 관해서 말한 것은 한층 적었다. 그는 미를 "신체의 건강과 결합된 구성요소들 간의 적절한 비례"로 규정했다.[10] 독창적이지 않은 이 규정은 인간의 신체나 동물의 몸의 미로 제한되어 있다. 그러나 그는 좀더 구체적인 논평을 가했는데, 거기서 그는 전통적인 미학적 객관주의로부터 스코투스보다도 훨씬 더 멀어졌으며 미학에서 관념을 실체화하는 일에 한층 더 반대했다.

A 그는 **형식**과 **형체**가 부분들의 일정한 배열을 뜻할 뿐이며 실체와 떨어져서 존재하지는 않는다는 점을 지적했다.[11]

B 이데아는 마음 속에 속하는 것일 뿐이므로, 오캄은 유명론자로서 이데아가 실재적이지 않다고 주장했다.[12] 그러나 인간은 이데아를 참고해서 실재적인 것을 만들어낼 수가 있다. 그런 식으로 오캄은 이데아의 존재론적 위상은 낮추었지만, 그런 개념을 예술이론에 적용시킬 수 있는 가능성을 열었다.

C 오캄이 선에 관해서 말했던 것은 미학에도 적용될 수 있었다. 스콜라 학자들은 선을 욕망의 관점에서 규정했다. 그러나 오캄은 이 규정이 애매모호하다는 것에 주목했다. 보다 넓은 의미에서 선은 욕망되어지는 모든 것을 다 포함하지만, 좀더 좁은 의미에서는 바르게 욕망되어지는 것만을 포함한다.[13] 넓은 의미에서의 "선"에는 미학적 선이 포함되므로, 결과적으로 오캄의 구별은 미학에서 유용했다.

D 그는 부분적으로 자연의 산물인 예술적 산물들과 집이나 침대 혹은 그림처럼 오로지 예술만의 산물인 것들을 구별했다.[14] 그는 예술을 자연과 대조시키면서, 필연성이 자연의 행위의 특징이므로 자유는 마땅히 예술의 특징이어야 한다는 결론에 도달했는데, 그런 결론은 고대 및 중세 시대에는 도달하기 어려운 결론이었다.[15]

E 영상 혹은 닮은꼴 개념을 분석하면서 오캄은 그 정의를 두 가지로 내릴 수 있음을 지적했다.[16] 원형과 닮은 것으로 정의내릴 수도 있고, 자연에서는 찾을 수 없지만 예술가에 의해서는 원형이 없이도 자유롭게 형성되는 것으로도 정의내릴 수 있다. 이것은 근대 언어에서 "그림(picture)"이라는 단어의 용법과 일치한다. 그림은 단순한 재현이나 사물의 묘사로 제한될 수 있는가 하면 무언가를 재현하지 않는 추상적 작업을 포함할 수도 있다.

이상 — 소위 새 방법(via moderna)이라고 하는 — 둔스 스코투스와 오캄이 행한 개념적 분석의 사례는 후기 스콜라 주의가 미학과 그렇게 많은

연관은 없었지만, 미학의 몇몇 개념들을 해명함으로써 미학에 공헌했다. 후기 스콜라 주의의 특징적인 방식으로 그렇게 한 것이다. 첫째, 이런 개념들의 애매모호성을 드러냄으로써, 둘째이자 가장 주된 것은, 전통적인 미학이 객관적, 절대적 측면을 강조한 반면, 예술과 미의 주관적 · 상대적인 측면을 강조함으로써 미학에 공헌한 것이다.

THE VIA ANTIQUA; DENYS THE CARTHUSIAN

4. 옛날 방법, 카르투지오 수도회의 디오니시우스 이 모든 것이 14세기 스콜라 주의의 주요 흐름인 새 방법에 적용된다. 이 경향을 대표하는 오캄 주의자들은 논리학과 자연과학에 몰두했다. 그들은 정확성을 얻고자 노력했고 미학에는 매력을 느끼지 못했다. 그러나 새 방법이 당시의 유일한 철학적 운동은 아니었다. 꽤 많은 수의 스콜라 학자들이 전통적 철학인 옛날 방법 (via antiqua)을 신봉했고 미학에 보다 많은 관심을 쏟았다. 그러나 이런 종류의 철학은 그때까지 모든 가능성을 소진하고 더이상의 독창적인 사상을 생산하지 못했다.

14세기 동안에는 전통적인 철학자들조차 미에 대해서 진지하게 관심을 갖지 않고 미에 관한 전문적 논문도 전혀 나오지 않았다. 미학적 문제들이 다시 다루어진 것은 15세기가 되어서 카르투지오 수도회원이자 모든 만물에 대해 집필했던 무아지경의 박사 디오니시우스 리켈**주59**과 함께였다. 그의 저술에는 『세속적 아름다움과 신의 아름다움에 관하여 De venustate mundi et pulchritudine Dei』가 포함되어 있다.**주60**

..

주 59 O. Zöckler, "Dionys des Kartäusers Schrift De Venustate Mundi", in: Theologische Studien und Kritiken(1881), p.636ff.

 60 Dionysii Cartusiani Opera Omnia(1902), vol. XXXIV, pp.223-253.

이 저술에도 다른 스콜라 학자들이 말하지 않았던 것은 아무 것도 담겨 있지 않다. 미가 명료성과 부분들의 조화에 있다는 이론, 자연의 미는 주로 합목적성에 있다는 이론, 예술미는 섬세한 솜씨에 있다는 이론, 신적인 미가 유일하게 진정한 미이며 세계는 그저 예쁘거나 매력 있을 뿐 (*venustas*), 신만이 아름답다(*pulcher*)는 이론, 미가 사람을 신앙심과 관조로 향하게 한다면 미는 찬미할 가치가 있지만 사람을 자만심과 악행으로 향하게 한다면 위험한 것이라는 이론 등을 재생했던 것이다. 그의 선조들이 말하지 않은 것은 후기 스콜라 학자들의 저술 속에 없을 뿐만 아니라 사실상 훨씬 적다. 그는 아퀴나스에게서 찾을 수 있는 보다 보편적인 개념들, 성 빅토르의 후고에게서 찾을 수 있는 아름다운 대상들에 대한 분류, 보나벤투라에게서 찾을 수 있는 미적 경험에 대한 분석에 대해서는 전혀 규정을 내리지 않았다. 또한 이미 13세기에 등장했던 미와 예술의 심리학으로 미학을 확대하는 것도 없었다. 성숙한 스콜라 주의의 두 가지 주요한 특질인 개념 규정에 있어서의 정확성과 체계적인 문제 제기는 없다. 전반적인 고찰 대신, 돌은 빛나기 때문에 아름답고 낙타는 목적이 있기 때문에 아름답다는 식의 다소 모호한 관찰들이 있을 뿐이다.

후기 스콜라 주의는 미학에 전혀 관심이 없었거나 적절한 관심이 거의 없었다. 14세기와 15세기에는 미학이라고는 없었다고 말할지도 모르겠다. 같은 시기에 예술은 융성하고 있었다.

THE AESTHETICS OF THE ARTISTS AND THE THEORISTS

5. 예술가들의 미학과 이론가들의 미학 그 시대의 예술은 사실 그 나름의 미학을 가지고 있었는데, 이론가들의 미학과는 달랐다. 화가와 조각가들은 철학자와 신학자들의 **주된 문제**들에 관심이 없었으며, 철학자와 신학자들

은 당대의 화가 및 조각가들의 작업을 고려하지 않았다. 전자는 영원한 미를 논했으나, 후자는 가장 찰나적인 종류의 미로 왕궁을 장식했다. 예술가들은 각자 자신들이 섬긴 궁정의 미학을 취했다. 그들에게는 디오니시우스 및 도시에서 성장한 금욕적 집단들과의 공통언어가 결여되어 있었다.^{주61}

MEDIEVAL AND RENAISSANCE AESTHETICS

6. 중세 미학과 르네상스 미학 "중세" 미학은 때로 감각적 미의 르네상스 미학과는 반대로 규정된다. 또 중세 미학은 미와 예술의 법칙을 우주로부터 가져오는 것으로 규정되나, 르네상스는 인간에게서 가져오는 것으로 규정된다. 혹은 미와 예술을 그 자체로 목적으로 여겼던 르네상스 미학과는 달리 중세 미학은 미와 예술을 수단으로 간주하는 미학으로 규정된다. 그러나 그런 규정들을 인정한다 하더라도 중세 시대에도 "르네상스"는 있었다. 예를 들면 중세 시대에도 "르네상스" 미학을 보여준 비텔로 같은 사람들이 있었던 것이다.

그런가 하면, 르네상스 시대에도 중세 시대의 이상으로 회귀하고자 했던 사보나롤라,^{주62} 피렌체 아카데미의 전형적인 철학자이자 플라톤 아카데미의 대표였던 마르실리오 피치노 같은 "중세" 미학의 지지자들이 있었다.^{주63} 피렌체의 미학은 기독교 미학이 전에 그랬던 것처럼 플라톤을 돌아보는 것이었다.

12-13세기의 성숙기 다음에 전반적으로 미학을 등한시하던 시기에도 예외가 있었는데, 그것은 단테였다.

주 61 J. Huizinga, *Herbst des Mittelalters*(1924), p.385ff.

62 J. Schnitzer, *Savonarola*(1924), p.801. Cf. M. Grabmann, *Des Ulrich Engelberti von Strassburg Abhandlung "De Pulchro"*(1926), 서론.

63 M. Ficino, *Opera Omnia*(Basileae, 1561), p, 1059ff. Cf. Grabmann, 위의 책.

DUNS SCOTUS, Opus Oxoniense, I q. 17,
a. 3, n. 13.

1. Pulchritudo non est aliqua qualitas absoluta in corpore pulchro, sed est aggregatio omnium convenientium tali corpori, puta magnitudinis, figurae et coloris et aggregatio omnium respectuum qui sunt istorum ad corpus et ad se invicem.

Ita bonitas moralis actus est quasi quidam decor illius actus includens aggregationem debitae proportionis ad omnia, ad quae debet actus proportionari, puta: ad potentiam, ad obiectum, ad finem, ad tempus, ad locum, ad modum; et hoc specialiter, ut ista dicantur a recta ratione debere convenire.

둔스 스코투스, 명제집 주해, I q. 17, a. 3, n. 13

미의 규정

1. 미는 아름다운 물체의 절대적인 특질이 아니라 그러한 물체에 부속된 모든 성질들, 즉 크기·형태·색 등의 결합이요, 이 속성들과 구 물체 혹은 다른 것과의 모든 관계의 결합이다.

그러므로 어떤 도덕적 행동의 선은 말하자면 적절한 비례 — 올바른 이성을 따라 서로 상응되어야 하는 것으로 이야기되어질 지도 모르는 비례 — 와 그 행동에 관계되는 모든 것, 즉 힘, 대상, 목적, 시간, 장소, 방식 등과의 결합을 포함해서 그 행동의 장식품이다.

DUNS SCOTUS, Super praedic., q. 36, n. 14
(Garcia, p. 281).

2. Tam forma quam figura est exterior dispositio rei.

둔스 스코투스, 예정론, q. 36, n. 14(Garcia, p.281).

형식과 형태

2. 형식과 형태 둘 다 어떤 사물의 외양적 배열이다.

DUNS SCOTUS, Opus Oxoniense, IV, d. 12,
q. 4, n. 19 (Garcia, p. 281).

3. Figura non dicit ultra quantitatem nisi relationem partium ad se invicem vel terminorum includentium partes.

둔스 스코투스, 명제집 주해, IV, d. 12, q. 4, n.
19(Garcia, p.281).

3. 양과는 상관없이 형태는 부분들 혹은 부분들을 포함하는 윤곽의 상호관계를 뜻할 뿐이다.

DUNS SCOTUS, Opus Oxoniense, IV, d. 10,
q. 2, n. 24 (Garcia, p. 281).

Duplex est figura: quaedam est forma absoluta; et ista est de genere quantitatis forma, vel circa aliquid constans figura. Alia est figura, quae est situatio partium in loco et in continente.

둔스 스코투스, 명제집 주해, IV, d. 10, q. 2, n.
24(Garcia, p.281).

형태에는 두 가지 의미가 있다. 절대적인 형식, 즉 이 양적인 형식 혹은 어떤 대상의 항구불변한 형태라는 의미가 있고, 다음으로는 제자리에 있고 한계 내에 있는 부분들의 상황인 형태라는 의미가 있다.

DUNS SCOTUS, Opus Oxoniense, I, d. 9, q. 7, n. 39 (Garcia, p. 858).

4. In faciente forma est ratio faciendi, in qua forma faciens assimilat sibi factum.

둔스 스코투스, 명제집 주해, I, d. 9, q. 7, n. 39(Garcia, p.858).

4. 만드는 사람에게 형식은 그가 작품을 스스로에게 동화시키며 만드는 원리다.

DUNS SCOTUS, Opus Oxoniense, IV, d. 50, q. 3, n. 4 (Garcia, p. 325).

5. Illa essentia quae perfectissime omnia representat... habet rationem ideae.

둔스 스코투스, 명제집 주해, IV, d. 50, q. 3, n. 4(Garcia, p.325). 이데아

5. 만물을 가장 완벽하게 재현하는 본질이 이데아 개념을 구성한다.

DUNS SCOTUS, Opus Oxoniense, I, d. 35, n. 12 (Garcia, p. 325).

6. Istud videtur consonare cum dicto Platonis, a quo acceptavit S. Augustinus nomen ideae. Ipse enim ponit ideas quiditates rerum, per se quidem existentes, secundum Aristotelem, et male; secundum Augustinum, in mente divina, et bene.

둔스 스코투스, 명제집 주해, I, d. 35, n. 12(Garcia, p.325).

6. 이것은 플라톤이 말했던 것과 일치하는 것 같다. 성 아우구스티누스가 "이데아"라는 명칭을 취한 것도 플라톤으로부터였다. 플라톤 자신은 (아리스토텔레스에 의하면) 이데아가 당연히 존재하는 사물의 본질이라는 입장을 취했는데, 이는 잘못된 것이다. 아우구스티누스에 의하면 이데아는 신적인 정신 속에 있는 것인데 이것이 말을 잘한 것이다.

DUNS SCOTUS, Opus Oxoniense, IV, d. 1, q. 1, n. 33 (Garcia, p. 98).

7. Creatio proprie dicta est productio ex nihilo, id est non de aliquo, quod sit pars primi producti et receptivum formae inductae.

둔스 스코투스, 명제집 주해, IV, d. 1, q. 1, n. 33(Garcia, p.98). 창조성

7. 엄격하게 말해서 창조는 무로부터의 산물, 즉 그 산물의 일부분이나 그 속에 들어온 형식의 토대인 것으로부터 나온 것이 아니라는 말이다.

DUNS SCOTUS, Coll. I, n. 19 (Garcia, p. 773)

8. Sicut ars se habet ad factibilia, sic prudentia ad agibilia, quia ars est recta ratio factibilium.

둔스 스코투스, 콜라티오네스, I, n. 19(Garcia, p.773). 예술

8. 예술과 그 산물의 관계는 신중함과 행동의 관계와 같다. 왜냐하면 그것이 만들어질 것에 대한 올바른 개념이기 때문이다.

DUNS SCOTUS, Opus Oxoniense, I, d. 38, n. 5 (Garcia, p. 101).

9. Ars est habitus cum vera ratione factivus (VI *Eth.*), et prout complete accipitur definitio artis, intelligitur ratio recta, hoc est directiva sive rectificans potentiam aliam, cuius est operari secundum artem, diminute autem ars est habitus cum vera ratione, quando est tantum habitus apprehensionis rectitudinis agendorum, et non habitus directivus, sive rectificans in agendis.

둔스 스코투스, 명제집 주해, I, d. 38, n. 5 (Garcia, p.101).

9. (아리스토텔레스가 『윤리학 *Ethics*』 제 6권에 쓰고 있다시피) 예술은 실재적 원리를 기초로 하여 제작할 수 있는 능력이다. 그러므로 그 정의를 가장 넓은 의미로 사용한다면 예술은 예술에 맞게 행동하게 될 다른 능력을 지도하거나 바로잡는 올바른 원리다. 좁은 의미에서의 예술은 실재적 원리를 기초로 한 능력이지만, 지시하거나 교정하는 능력이 아니라 옳은 행동을 파악하는 능력일 뿐이다.

WILLIAM OCKHAM, Summulae in libros physicorum, III, c. 17, p. 69 (Baudry, p. 223).

10. (Pulchritudo est) debita proportio membrorum cum sanitate corporis.

오캄, 자연학 강해, III, c. 17, p.69(Baudry, p.223).

미의 정의

10. 미는 신체의 건강과 결합된 구성요소들간의 적절한 비례다.

OCKHAM, Expositio aurea (Baudry, p. 94).

11. Figura, forma, rectitudo et curvitas non important aliquas alias res absolutas a substantia... et qualitatibus, sed illa dicunt connotando certum et determinatum ordinem partium.

오캄, 고대 예술에 관한 주요 해설(Baudry, p.94).

형식

11. 형태, 형식, 곧음과 구부러짐은 실체 및 특질과 떨어진 어떤 것을 이루지는 않지만, 부분들의 고정되고 명확한 배열을 뜻한다.

OCKHAM, Quaestiones in IV Sententiarum libros, I, d. 35, q. 5 D, Lugduni, 1945 (Baudry, p. 111).

12. Idea non habet quid rei, quia est nomen connotativum vel relativum... Idea est aliquid cognitum a principio effectivo intellectuali ad quod activum aspiciens potest aliquid in esse reali producere.

오캄, 명제집 문답, d. 35, q. 5 D, Lugduni, 1945(Baudry, p.111). 이데아

12. 이데아는 함축적이고 상대적인 명칭이므로 실재적인 것이 아니다. 이데아는 적극적인 정신에 의해 인지되는 것으로, 이데아를 바라보면서 실재적으로 존재하고 있는 어떤 것을 만들어낼 수가 있다.

OCKHAM, Quaestiones in IV Sententiarum libros, I, d. 2, q. 9 (Baudry, p. 31).

13. Bonum est ens appetibile a voluntate vel aliquid tale, vel bonum est ens appetibile secundum rectam rationem.

오캄, 명제집 문답, d. 2, q. 9(Baudry, p.31). 선

13. 선은 의지에 대한 욕망의 대상이 되거나 그와 유사한 존재다. 또한 선은 올바른 이성을 바라는 존재다.

OCKHAM, Quaestiones in libros physicorum, q. 116, MS. in Paris, Bibl. Nat., lat. 17841 (Baudry, p. 27).

14. Aliqua sunt artificialia, in quibus non solum artifex operatur, sed et natura, sicut patet in medicina... Aliqua sunt, in quibus solus artifex operatur et non natura, sicut est domus, lectus, imago.

오캄, 자연학에 관한 문답, q. 116, MS. in Paris, Bibl. Nat., lat. 17841(Baudry, p.27). 예술과 자연

14. 의술의 경우에서 알 수 있듯이, 예술가뿐만이 아니라 자연까지도 작업하고 있는 예술작품들이 있다. 그런가 하면 집, 침대 혹은 그림처럼 자연은 아니고 예술가만이 작업하는 예술작품도 있다.

OCKHAM, Questiones in IV Sententiarum libros, III, q. 3 F (Baudry, p. 169).

15. Accipitur uno modo ut distinguitur (naturale) contra artem... et sic omne agens non liberum dicitur naturale.

오캄, 명제집 문답, q. 3 F(Baudry, p.169). 예술과 자유

15. 어떤 의미에서 자연에 속하는 사물은 예술과는 대립된다 … 그러므로 자유로이 행동하지 않는 모든 것은 자연적이라 불린다.

OCKHAM, Questiones in IV Sententiarum libros, I, d. 3, q. 10 B (Baudry, p. 298).

16. (a) Strictissime et sic imago est substantia formata ab artifice ad similitudinem alterius... Sic accipiendo imaginem de ratione imaginis est, quod fiat ad imitationem illius, cuius est imago; hoc tamen non competit sibi ex natura sua, sed tantum ex intentione agentis.

(b) Alio modo accipitur imago pro tali formato, sive fiat ad imitationem alterius, sive non.

(c) Tertio modo pro omni univoce producto ab alio, quod secundum rationem suae productionis producitur ut simile. Et isto modo filius potest dici imago patris.

오캄, 명제집 문답, d. 3, q. 10 B(Baudry, p.298). 영상의 개념

16. 1) 엄격한 의미에서 영상은 또다른 실체와 닮도록 예술가가 형성해놓은 실체다. 이 개념에서 영상은 모델의 모방으로서 불러일으킨 영상의 본질적인 특징이다. 그리고 이런 의미에서 대상은 본질적으로 영상이 아니라 만든 이의 의도에 의해서 영상이 되는 것이다.

2) 또, 영상은 제3의 대상의 모방이든 아니든 상관없이 만든 이에 의해 형성된 것으로 생각된다.

3) 셋째, 영상이란 명칭은 만들어졌다는 이유에서 어떤 것과 비슷한 모든 제작물에 붙여진다. 이런 의미에서는 아들이 아버지의 영상이라고 말할 수 있다.

16. 단테의 미학
THE AESTHETICS OF DANTE

DANTE AND SCHOLASTICISM

1. 단테와 스콜라 주의 단테 알리기에리(1265-1321)는 시인이자 『신곡』의 저자일 뿐만 아니라 철학에 대해서도 집필했다. 철학에서 그는 주로 형이상학에 관심을 가졌지만, 시인으로서 자연스레 미학에도 관심을 가졌다. 아퀴나스의 『대전』과 같이 『신곡』에는 미와 예술에 대한 언급이 우연적이긴 하지만 자주 나온다. 그러나 그는 특별히 문학에 대해 두 편의 논문을 쓰기도 했는데, 한 편은 이탈리아어로 쓴 것으로 자신의 시작품들 『향연 Convivio』에 대해 논평한 것이며 다른 한 편은 라틴어로 쓴 『속어론 De vulgari eloquentia』이다.

단테가 시인이기는 했지만, 그의 철학은 시적이지 않았고 독창적이지도 않았다. 그는 당대 철학을 따랐다. 그는 스콜라 주의를 잘 알고 있었으며 그리스에서의 스콜라 주의의 출처도 어느 정도까지는 알고 있었다(『신곡』에서 그는 예술에 관해 말하면서 아리스토텔레스의 『자연학 *Physics*』을 언급한다). 중세 철학의 가장 중요한 인물들인 토마스 아퀴나스, 대 알베르투스, 성 빅토르의 리샤르, 성 베르나르 등이 『신곡』에서 천국의 네 번째 영역에 등장한다. 그는 일차적으로 그보다 한 세대밖에 젊지 않은 토마스 아퀴나스에게 의지했다. 그는 아퀴나스를 스승으로 여겨서, 자신의 시에서 아퀴나스의 입을 빌려 "영원한 미"를 노래하게 했다. 그는 주로 아퀴나스의 신학적 · 우주론적 견해를 채택했지만, 미학적 견해도 채택했다.

그는 미에 관한 토마스의 기본적인 가르침을 주로 이어받았는데, 그것은 미가 **비례**와 **명료성**에 있다는 것, 미는 선과 그 자체로 아니지만 개념적으로 다르다는 것, 눈과 귀에 수용가능한 미 이외에도 정신적 미는 있다는 것, 그리고 완전한 상태의 미는 오직 신에게서만 찾을 수 있다는 것 등이었다. 이런 개념들은 사실상 모든 스콜라 학자들에게 공통된 것이었다. 단테는 스콜라적인 사상에 따라 신의 은총이 영원한 미를 방사하며,[1] 육체의 미와 정신의 미 모두가 "부분들의 알맞은 배열"에 있다(*risulta dalle membra, in quanto sono debitamente ordinate*)[2]고 썼다.

2. 사랑의 개념 단테의 모든 미학적 사상들 중에서 가장 독창적인 것은 사랑에 대한 그의 개념이었다. 물론 이것조차 중세의 시적, 철학적 전통에 속하긴 했다. 음유시인들은 사랑의 개념을 정신적 필요로 생각함으로써 사랑의 개념을 정신화시켰으며, 위-디오니시우스를 뒤따르는 중세의 철학자들은 사랑의 개념을 우주적 힘, 즉 세계를 모양짓고 우리를 신에게로 인도하는 힘으로 규정했다. "천상에 있는 태양과 모든 별들을 움직이는 사랑" —은 『신곡』의 마지막 구절이었다. 단테는 사랑개념의 시적 · 철학적 측면을 모두 이어받아서 그것들을 미학에 적용했다. 사랑은 미의 출처로서 예술적일 뿐만 아니라 자연적이다. 예술을 사랑과 연결하는 것은 스콜라 주의에 낯설었다. 그것은 예술이 감정에 있기보다는 기술 및 훌륭한 솜씨에 있다고 하는 지성적 관념과 어울리지 않았다. 단테는 자신이 "사랑이 시키는 대로" 글을 쓰고, 사랑이 "불러주는" 것을 "언어로 표현한다"고 썼다.[3]

3. 예술에서의 새로운 이상 그렇게 해서 단테는 자신의 미이론에서 스콜라주의를 신봉했고 그의 예술이론에서는 그보다 더 멀리 나아갔다. 이런 면에서 그는 아퀴나스에게 의존하지 않았는데, 이유는 아퀴나스는 솜씨를 포함한 넓은 (중세적) 의미에서의 예술에 관심이 있었던 반면, 단테는 다른 개념과 다른 평가를 요구하는 시예술에만 관심이 있었기 때문이다.

영원한 미의 이데아에 사로잡혀 있던 중세 시대에는 흔히 자연미와 더욱이 예술미는 중요하지 않은 것으로 치부되었다. 중세 시대, 특히 초기 중세 시대에는 예술이 미에 도달할 수는 없지만 즐거움을 주고 유용할 수는 있다고 생각했다. 이 견해는 단테 이전의 몇몇 스콜라 학자들, 특히 성 토마스 아퀴나스에 의해서 의문시되었다. 아퀴나스에 의하면, 자연이 영원한 미는 얻지 못할지라도 그 나름의 고유한 미가 있다는 것이다. 단테는 이 견해를 받아들였다. "육체가 비례에 맞게 잘 만들어지면 전체적으로 그리고 부분에 있어서도 아름답다. 구성요소들의 적절한 배열이 말로 형언할 수 없는 조화의 기쁨을 준다."[4]

아퀴나스가 자연미를 수호했듯이, 단테는 예술미를 수호했다. 그는 예술이 신의 작품인 자연을 재생한다고 주장했다. 여기서 근대적 개념이 중세의 한 주장에 의해 뒷받침되고 있는 것이다. 그는 아리스토텔레스를 인용하면서 다음과 같이 썼다.

> 스타기라 사람이 펼친 그 법칙을
> 몇 장 아니 가서 찾아낼 수 있으리니
> 곧 너희 재주가 자연을 따름이
> 마치 스승을 따르는 제자와 같이,

그러기에 너희 재주를 신의 손자와 같다함이

이것이니라.**⁵**

『신곡』에 나오는 "신의 손자(*a Dio quasi è nipote*)"에 관한 이 유명한 구절은 중세적 정서에 강하게 호소했을 것이다. 단테는 이 개념을 자신의 책 『군주제에 관하여 *On Monarchy*』에서 발전시켰다. 중세 미학을 시작하게 한 예술과 자연(자연 자체가 신성한 예술가의 작품이다)의 유비에 대한 이 개념은 교부들에 의해 처음 개진되었다.

예술, 특히 시에 대한 단테의 태도는 복잡하고 완전히 모순된 것이었다. 그는 철학자가 되고 싶었던 시인이다. 철학은 시인으로서의 그의 경험과 모순되었다. 이론적인 저술들에서 그는 철학자로서, 시는 "음악적으로 구성된 수사적 허구에 불과한 것",**⁶** "아름다운 거짓말"**⁷**에 지나지 않는 것이라 했다. 시인으로서의 그의 경험은 그를 정반대의 결론으로 이끌었다.

내가 본 미는 척도가 미치지 않는 곳에 있으며, 오직 창조주만이 미를 완전하게 향유한다고 믿는다.

단테의 시는 내용상 철저하게 중세적이었지만 중세의 시이론과는 일치하지 않았다. 중세의 이론에 의하면, 시는 규칙을 고수하고 주로 교훈적인 기능을 충족시켜야 한다. 그러나 단테의 시는 규칙에 얽매이지 않았고 시의 목적도 가르치는 것이 아니었다. 중세 시대에는 살아 있는 시에 대한 요구사항과 시학의 비개인적인 요구사항들간에 수많은 갈등이 있었다. 시를 시학에 종속시켜서 그런 갈등을 회피한 시인들이 있었는가 하면, 시와 시학을 자기 식대로 밀고 나간 시인들도 있었다. 단테는 세 번째 길을 따랐

다. 즉 자신이 새로운 시학을 창시해서 자신의 시에 맞춘 것이다. 그는 시의 원천과 목표를 중세 시학과는 다르게 생각했다.

시의 원천으로 말하자면, 시는 규칙보다는 영감, 이데아, 내적 경험 등에서 생긴다. 시인은 자신의 내부에 품고 있던 것을 표현하는 것에 지나지 않으며, 자기 자신 이외의 다른 성격을 창조할 수 없다.[8]

시, 적어도 그가 썼던 시는 즐거움을 주고 유용한 것으로 한정되지 않았다. 그에게 시는 최고의 인간적 가치인 진·선·미를 추구하는 것이었다.

THE TWO PEAKS OF PARNASSUS
4. 파르나소스 산의 두 봉우리 (파르나소스 산은 그리스 중부의 산으로 아폴론과 뮤즈 여신들의 영지. 시인들, 시단, 시문학 등의 의미로도 쓰인다: 역자) 단테는 스스로 자신의 작품을 토대로, 인간의 활동 중에서 중세 시대에 시에 할당되었던 것보다 덜 점잖은 자리를 시에 요구했다. 반대로 그가 시인 앞에 설정한 목표는 너무나 숭고해서 인간의 능력을 넘어서서 실현될 수 없을 정도 — 너무나 숭고해서 그 형식은 예술가의 계획과 맞지 않을 정도였다.[9] 정상에 도달한 예술가[10]는 힘이 빠지게 되어 있다. 그의 노력은 그 문제에서 오는 저항에 직면하고, 이것이 "작품의 형상에 있어 실패"[11]를 가져오게 되어 있다. 즉 작품이 예술가의 마음 속에 있는 이데아에 부응하지 못하게 되는 것이다.

시적으로 말해서 단테는 시가 파르나소스 산의 봉우리로 올라간다고 말한다. 그러나 파르나소스 산에는 봉우리가 둘 있다.[12] 하나는 자연적인 봉우리고, 다른 하나는 초자연적인 봉우리다. 전자는 이성에 의해 도달될 수 있고, 후자는 은총과 영감에 의해 도달된다. 『지옥 *Inferno*』과 『연옥 *Purgatorio*』에서 그는 뮤즈 여신들에게 자연적 능력을 요구했고, 『천국

Paradiso』에서는 아폴론에게 초자연적 능력을 요구했다. 그는 또 철학적 시인과 신학적 시인이라는 두 종류의 시인을 구별했다. 신학적 시인이 되어 파르나소스의 초자연적인 봉우리로 올라가는 것이 그의 개인적 야망이었다. 그러나 그는 실제에서나 이론에서나 또다른 봉우리를 결코 잊지 않았다. 이것이 중세가 지나가는 것과 중세 시대로부터 전개되어 나온 새로운 시대가 시작되는 것의 징후로 받아들여질 수 있다.

THE LITERAL AND FIGURATIVE INTERPRETATIONS OF POETRY

5. 시에 대한 문자적 해석과 비유적 해석 단테가 예술개념에 소개한 상당한 변화에도 불구하고 어떤 면에서 그는 여전히 예술은 진리에 순응해야 한다는 중세적 견해에 충실하게 남아 있었다. 예술적 진리가 아니라 — 당시에는 이런 관념이 거의 나타나지 않았다 — 신앙의 진리 및 사실적 지식에 순응해야 하는 것이다. 그러나 이런 진리들이 문자 그대로 표현될 필요는 없었다. 비유적으로 표현될 수 있는 것이다.

필로의 시대 이래 성서를 해석하는 데는 네 가지 방법이 있었다. 이들 중 가장 열등한 방법이 문자 그대로 해석하는 방법이었다. 나머지 다른 방법들은 모두 비유적 해석법이었다. 단테는 이것을 시에 적용했다.**13** 『향연 *Convivio*』에서 그는 다음과 같이 썼다.

어떤 글이라도 네 가지 의미로 이해되고 그에 따라 해석될 수 있다는 것을 알아야 한다. 첫째는 문자 그대로의 의미인데, 나타난 글자 이상을 넘어가지 않는 것이다. 둘째는 비유적인 의미로서, 시적 우화의 외투 아래 숨어 있으며 진리는 아름다운 거짓말 아래에 감춰져 있다. 셋째는 도덕적 의미인데, 독자들이 자신과 제자들을 위해 가장 많이 추구해야하는 의미이다. 넷째는 신비적 해석, 즉 의미

이상의 의미로서, 문자 그대로의 의미에서 영원한 영광의 초자연적인 대상을 가리킬 때조차 작품이 정신적 의미로 해석될 때 드러나는 의미이다.[7]

6. 시와 미 그러나 만약 주된 것이 진리라면 왜 하필 시인가? 시적 허구 없이 단순히 진리만 진술하면 되지 않을까?『새로운 삶 *Vita Nuova*』에서 단테는 쾌락적이고 교훈적 이유를 부여한 자신의 시적 이미지 사용법을 설명한다. 그러나『향연』에서 그가 부여한 이유는 미학적이다. 시는 미를 위해 쓰여진다는 것이다. 단테는 시가 보다 심오한 의미를 보지 못하는 사람에게조차 호소할 수 있다고 말하며, 그럴 수 있는 이유는 바로 시의 미 때문이라는 것이다. 시의 미는 이렇게 말한다. "내가 얼마나 아름다운지 보라!" 만약 시의 다른 **존재 이유**를 찾지 못한다 해도 적어도 시의 미는 인식해야 한다.[14] 이런 개념은『신곡』에서도 되풀이되는데,『신곡』에서 단테는 시에는 내용과 상관없이 형식의 미가 있어야 하고 또 그럴 수 있다는 중세의 일반적 믿음에 충실했다. 시가 거짓말이라면 그것은 아름다운 거짓말이다.

여러 면에서 단테보다 더 중세적인 시인 혹은 사상가는 없지만, 그가 예술개념을 미개념과 연관지었다는 것은 르네상스 시학으로 움직여 갔다는 말이다. 그는 전통을 신봉하고자 하면서도 미학에 새로운 방향을 제시했다. 그의 시는 스콜라적인 전제를 토대로 하면서도 스콜라적인 시이론의 토대를 침식해들어갔다. 그는 파르나소스 산의 초자연적 봉우리로 올라가면서도 다른 봉우리를 보고 있었다. 고대 시대가 쇠퇴기에 있었을 때 예술은 미와 연관되기 시작했다. 이제 중세 시대의 쇠퇴기가 되자 똑같은 일이 벌어진 것이다. 단테는 이런 새로운 태도를 시에만 채택했으나, 발걸음은 이미 떼어져서 다른 예술에도 같은 태도를 취하는 것이 어렵지 않았다.

DANTE, Paradiso, VII, 64.

1. La divina bontà, che da sè sperne
Ogni livore, ardendo in sè, sfavilla
Sì che dispiega le bellezze eterne.

단테, 천국편, VII, 64. 영원한 미

1. 자비로움으로 일체의 질투를 물리치시는 하늘
의 사랑이
당신 안에 타시며 불꽃을 내시나니
이리하여 영원한 아름다움을 펴시느니라.

DANTE, Convivio, III, 15.

2. ...è da sapere che la moralità è bellezza
della filosofia, chè così come la bellezza del
corpo risulta dalle membra, in quanto sono
debitamente ordinate; così la bellezza della
Sapienza, ch'è corpo di Filosofia, come detto
è, risulta dall' ordine delle virtù morali, che
fanno quella piacere sensibilemente.

단테, 향연, III, 15. 물리적 미와 도덕적 미

2. 철학의 미는 도덕에 있으며, 신체의 미가 알맞
게 질서잡힌 구성부분들에서 나오는 것과 같이
철학의 몸이 되는 지식의 미는 그 즐거움을 지각
가능하게 만드는 도덕적 미덕들의 질서로부터
나온다는 것을 알아야 한다.

DANTE, Paradiso, XIII, 76.

3. Ma la natura la dà sempre scema,
Similemente operando al' artista,
C'ha l'abito dell' arte, e man che trema.
Però se l'caldo amor la chiara vista
Della prima virtù dispone e segna,
Tutta la perfezion quivi s'acquista.

단테, 천국편, XIII, 76. 예술과 사랑

3. 기술은 통달했어도 손이 떨리는
예술가처럼 자연도 이같이
일함에 있어 항시 이를 흠있는 것으로 남겼도
다.
그러나 뜨거우신 사랑이
첫째 힘의 밝으신 모습을 마련하고 찍으시면
거기 티없는 완전이 있어지느니라.

DANTE, Convivio, IV, 25.

4. E quando egli è bene ordinato e disposto,
allora è bello per tutto e per le parti; che l'ordine
debito delle nostre membra rende un piacere
non so di che armonia mirabile.

단테, 향연, IV, 25. 미와 몸

4. 육체가 비례에 맞게 잘 만들어지면 전체적으
로 그리고 부분에 있어서도 아름답다. 구성요소
들의 적절한 배열이 말로 형언할 수 없는 조화의
기쁨을 준다.

주 64 『신곡』의 인용구절은 H. F. Cary 신부의 번역본(A. M., Everyman edition, J. M. Dent, London &
New York, 1908).

5.　Filosofia, mi disse, a chi la intende,
Nota non pure in una sola parte,
Come natura lo suo corso prende
Dal divino intelletto e da sua arte.
E se tu ben la tua Fisica note,
Tu troverai, non dopo molte carte,
Che l'arte vostra quella, quanto puote,
Segue, come il maestro fa il discente,
Sì che vostr' arte a Dio quasi è nepote.

5. 철학은 이를 깨친 자에게
자연이 어떻게
신의 뜻과 그의 기술에서
가는 길을 모방하여 가려잡는지
어느 한 대목에서만이 아니라
명확히 가르치느니라.
그 스타기라 사람이 펼친 그 법칙을
몇 장 아니 가서 찾아낼 수 있으리니
곧 너희 재주가 되도록 자연을 따름이 마치
스승을 따르는 제자와 같이, 그러기에
너희 재주를 신의 손자와 같다함이 이것이니
라.

DANTE, De vulgari eloquentia, II, 4.　　　단테, 속어론, II, 4 시: 허구와 음악

6.　Si poesim recte consideremus quae nihil
aliud est quam fictio rhetorica in musica com-
posita.

6. 우리가 시를 제대로 고찰한다면, 시는 음악적
으로 구성된 수사적 허구에 불과하다.

DANTE, Convivio, II, 1.　　　단테, 향연, II, 1. 유쾌한 거짓말

7.　Si vuole sapere che le scritture si pos-
sono intendere e debbonsi sponere massima-
mente per quattro sensi. L'uno si chiama litte-
rale, e questo è quello che non si stende più
oltre che la lettera propria; ... l'altro si chiama
allegorico, e questo è quello che si nasconde
sotto il manto di queste favole, ed è una verità
ascosa sotto bella menzogna... Lo terzo senso
si chiama morale; e questo è quello che li
lettori debbono intentamente andare appo-
stando per le scritture, a utilitate di loro e di
loro discenti... Lo quarto senso si chiama ana-
gogico, cioè sovra senso; e quest'è, quando
spiritualmente si spone una scrittura, la quale,
ancora eziandio nel senso literale, per le cose
significate significa delle superne cose dell' eter-
nale gloria.

7. 어떤 글이라도 네 가지 의미로 이해되고 그에
따라 해석될 수 있다는 것을 알아야 한다. 첫째는
문자 그대로의 의미인데, 나타난 글자 이상을 넘
어가지 않는 것이다. 둘째는 비유적인 의미로서,
시적 우화의 외투 아래에 숨어 있으며 진리는 아
름다운 거짓말 아래에 감춰져 있다. 셋째는 도덕
적 의미인데, 독자들이 자신과 제자들을 위해 가
장 많이 추구해야 하는 의미이다 … 넷째는 신비
적 해석, 즉 의미 이상의 의미로서, 말하자면 문
자 그대로의 의미에서 영원한 영광의 초자연적
인 대상을 가리킬 때조차 작품이 정신적 의미로
해석될 때 드러나는 의미이다.

DANTE, Convivio, Canzone Terza, 52-3.	단테, 향연, Canzone Terza, 52-3.

8. Poi chi pinge figura,
Se non può esser lei, non la può porre.

예술가와 그의 작품

8. 어떤 인물을 그리는 사람이라면 그 자신이 그 인물이 되지 않고서는 그것을 그릴 수 없다.

DANTE, Convivio, IV, X.	단테, 향연, IV, X.

8a. Nullo dipintore potrebbe porre alcuna figura, se intenzionalmente non si facesse prima tale, quale la figura essere dee.

8a. 어떤 화가도 먼저 자신의 마음 속에 그려보지 않고서는 인물을 창조해내지 못할 것이다.

DANTE, Paradiso, I, 127.	단테, 천국편, I, 127. 재료의 저항

9. Ver'è che, come forma non s'accorda,
Molte fiate alla intenzion dell'arte,
Perch'a risponder la materia è sorda.

9. 그러나 흔히 형상이
예술의 계획과 어울리지 않음은
재료가 마음먹은 대로 말을 듣지 않기 때문인 것이 사실이다.

DANTE, Paradiso, XXX, 31.	단테, 천국편, XXX, 31. 예술의 한계

10. Ma or convien che mio seguir desista
Più dietro a sua bellezza poetando,
Come all' ultimo suo ciascuno artista.

10. 그러나 이젠 솜씨의 한계에 도달한 예술가처럼
내 여정의 끝에 닿아서
그 아름다움을 좇는 일을
멈추어야 하리로다.

DANTE, Paradiso, XXX, 19.	단테, 천국편, XXX, 19.

10a. La bellezza ch'io vidi si transmoda
Non pur di là da noi, ma certo io credo
Che solo il suo fattor tutta la goda.
Da questo passo vinto mi concedo...

10a. 내가 본 아름다움은
우리 인간의 눈을 벗어날 뿐만 아니라
그 아름다움을 만드신 그분만이 기리실 줄 나는 믿노라.

DANTE, De Monarchia, II, 2.	단테, 군주제에 관하여, II, 2. 예술의 단계들

11. Sciendum est igitur, quod quemadmodum ars in triplici gradu invenitur, in mente scilicet artificis, in organo, et in materia formata per artem, sic et naturam in triplici gradu possumus intueri... Et quemadmodum, perfecto existente artifice, atque optimo organo se habente, si contingat peccatum in forma artis, materiae tantum imputandum est...
...et quod quidquid est in rebus inferioribus

11. 예술에 예술가의 정신, 예술가의 도구, 질료의 모양짓기라는 세 단계가 있는 것처럼, 자연 또한 세 단계로 고려할 수 있다는 것이 알려져야 한다 … 결점 없는 도구를 소유한 완벽한 예술가가 예술의 형식에 있어 죄를 범한다면, 여기서 유죄인 것은 오로지 질료뿐이다 …

bonum, quum ab ipsa materia esse non possit, sola potentia existente, per prius ab artifice Deo sit, et secundario a coelo, quod organum est artis divinae, quam Naturam communiter appellant.

여기 지상에서 선한 것은 무엇이나 잠재적으로만 존재하는 질료 자체에서 유래될 수 없고, 최우선적으로 예술가이신 하느님으로부터 유래되고, 다음으로는 우리가 자연이라고 부르곤 하는 하느님의 신성한 예술의 도구인 천국으로부터 유래된다.

DANTE, Paradiso, I, 16.

단테, 천국편, I, 16. 파르나소스 산의 두 봉우리

12. Infino a qui l'un giogo di Parnaso
Assai mi fu; ma or con amendue
M'è uopo entrar nell' aringo rimaso.

12. 여기까지는 파르나소스 산의 한 봉우리로
내게 충분하였어도 이제 나는 돌을 지고
남겨진 과업으로 들어가야 하는도다.

DANTE, Paradiso, XXVII, 91.

단테, 천국편, XXVII, 91. 예술과 정신

13. E se natura o arte fè pasture
Da pigliare occhi, per aver la mente.

13. 어떠한 미끼나 예술 혹은 자연이
영혼을 거두어갈 탐욕스런 눈을 통해
결합될 수 있도다.

DANTE, Convivio, II
Canzone Prima, 53–61.

단테, 향연, II, Canzone Prima, 53-61.
시의 아름다움

14. Canzone, i' credo che saranno radi
Color che tua ragione intendan bene,
Tanto la parli faticosa e forte...
Onde, se per ventura egli addivene,
Che tu dinanzi da persone vadi,
Che non ti paian d'essa bene accorte,
Allor ti priego che ti riconforte:
Dicendo lor diletta mia novella:
Ponete mente almen com'io son bella!

14. 오, 노래여. 그대는 그대의 생각을 너무나 힘들고 강하게 표현하는 나머지 그것을 잘 이해하는 사람이 지극히 드문 것 같이 생각됩니다 … 그래서 거기에 대해 아무런 이해도 없는 사람들 사이에 가면, 부탁하건대 그대의 힘을 재충전해서 그들에게 나의 즐거운 소식을 전해주시오. 최소한 내가 얼마나 아름다운지 생각해보시오.

17. 중세 미학 요약
SUMMARY OF MEDIEVAL AESTHETICS

중세 미학은 고대 미학보다 시간적으로 더 길어서 약 천 년이나 지속되었다. 중세 미학은, 비록 기독교 원리에서만 전개되어 나온 것은 아니지만, 처음부터 끝까지 철저히 기독교적이었으며 비기독교적 원리까지도 기독교적 원리에 맞추려는 노력이 있었다. 그런가 하면 중세 미학은 전적으로 스콜라적이지는 않았다. 12세기 초에는 스콜라적이었으나 그때도 부분적이었을 뿐이다. "스콜라적"이라는 명칭이 신비주의자들의 미학이나 중세 후기에 성행했던 예술가들의 미학에는 붙여질 수 없었기 때문이었다.

중세 시대에는 고대 시대에 그랬던 것처럼 미학이 독립된 학과가 아니었다. 미학에 관해 쓴 전문적 논문은 찾기 어렵다. 그러나 철학적 주해 및 신학자들의 총서에서는 미학적 문제들이 다루어졌다. 왜냐하면 미가 중요하고도 보편적인 속성으로 간주되었기 때문이었다. 미학적 문제들은 음악가와 건축가들의 기술적 논문에서도 논의되었다. 중세 시대에는 기술에 관한 이론조차 형이상학과 미학에서의 일반적 문제들과 관계가 있었기 때문이었다. 그러나 미학은 없었다 해도, 형이상학 및 기술적 이론에는 미학적 관점이 존재했다.

중세 미학은 예외적으로 일관성이 있었다. 중세 미학의 기본 개념들은 일찍부터 확립되었고 세대에서 세대로 전해졌다. 이는 주로 미학이 당시의 일반적 사고방식에 종속되어 있다는 사실 때문이었다. 당시 차이가 있는 곳에는 결론의 차이보다는 방법의 차이가 있었다. 철학적 미학자들과

예술가들이 사용한 방법은 서로 달랐지만, 양측 모두 공통된 입장을 견지하고 공통된 결론에 도달했다. 중세 미학에는 유일한 한 가지의 위대한 이론적 논쟁이 있었다. 그것으로 말미암아 종교회의가 열렸고 8세기 사람들과 9세기 사람들이 라이벌 진영으로 나누어졌다. 그것은 성상숭배를 둘러싼 논쟁이었다. 그조차도 순수하게 미학적이었다면 그토록 격렬하지는 않았을 것이다. 그 이후 중세 시대에 그와 같은 논쟁은 다시 없었다. 발생한 차이들도 지엽적인 부분들에 한정되어 있었다.

중세 미학에서는 두 종류의 미학적 제안을 구별할 수 있다. 한 가지는 "입장"이라 할 수 있고, 다른 한 가지는 "통찰력"이라 할 수 있다. 전자는 중세 미학에서 항구적인 부분을 이루면서 세대에서 세대로 전해졌고 중세 미학의 균일성을 설명해준다. 역사가는 거의 모든 부분에서 그것에 대해 언급해야 한다. 그것은 보편적이었으며, 당시의 사고방식에 의하면 본질적인 제안이었고, 학문의 본체보다는 테두리를 이루었다. 그리고 대부분 형이상학에서 미학으로 수입된 것이었다.

두 번째 종류의 제안은 덜 보편적이면서 보다 더 전문적으로 미학적이었다. 그것은 예술작품 및 미적 경험을 관찰한 것을 토대로 한 경험적인 기초를 가지고 있었다. 보편적인 인정에는 미치지 못했지만 개인들에게는 독특한 것이었다. 중세 시대에 미학적 문제들은 형이상학적 문제들보다 관심이 덜했다.

여기서 다시 한번 중세 시대에 지속적으로 주장되었던 **입장들**을 요약해 보자. 먼저 미에 관한 입장이며, 그 다음은 예술에 관한 입장이다.

I. **미**에 관해서 중세인들은 다음과 같이 주장했다.

1 우리를 즐겁게 하고 찬탄과 기쁨을 불러일으키는 것들은 아름답다.

그것들의 미는 즐겁게 해주는 능력에 있다. 중세 시대에 지배적이었던 이런 미개념은 주로 고대로부터 전해내려온 것이다. 그것은 폭넓고 애매모호한 개념이었다. 토마스 아퀴나스가 미개념을 보다 정확하게 규정하고 아무런 종류의 즐거움이 아니라 보는 행위와 관조로부터 직접 야기되는 즐거움만을 불러일으키는 대상들을 아름답다고 부른다고 설명하면서, 유일하게 그 개념을 정확하게 만들었다. 아퀴나스의 정의는 중세 시대 말을 향하면서 정립되었지만, 중세 시대 전체의 사상을 요약한 것이다.

2 그렇게 일반적인 미개념의 적용범위는 당연히 넓었다. 귀나 눈으로 지각될 수 있는 아름다운 대상이 있는가 하면, 오직 마음으로 지각될 수밖에 없는 아름다운 대상도 있다. 말하자면 물질적 미도 있고 정신적 미도 있는 것이다. 우리는 물질적 미에 더 익숙하지만 정신적 미가 보다 높은 형식의 미다.

중세 시대에 생각했던 미는 두 가지 방식으로 감각적 미를 초월한다. **A** 미개념에는 거의 전적으로 도덕적 미를 뜻했던 **정신적** 미가 포함되어 있었다. 스토아 학파가 이런 식으로 생각했다. 키케로는 그리스어 칼론을 호네스툼으로 번역했고, 아우구스티누스에 의해 그것이 중세 시대로 전해져 내려왔다. **B** 미개념에는 또 가장 진실되고 가장 완전한 **초세속적**인 미가 포함되어 있었는데, 거기에 비하면 감각적 미는 무의미하다. 이런 미학적 초월주의 혹은 진정한 미는 직접 감지할 수 없다는 견해는 중세 미학에서 독특한 것이었다. 일부 중세 철학자들에게 물질적 미는 정신적·이상적 미와 비교해서 거의 더이상 미가 아니었다.

대부분의 스콜라 학자들은 넓은 의미의 미와 엄격하게 감각적인 미혹은 **시각적** 미를 구별했다. 대 알베르투스는 물질적 미를 이렇게 규정했다. 물질적인 것들에서 미는 보여짐으로써 빛나는 것이라고 말해진다. 아

퀴나스도 물질적 미를 비슷한 방식으로 규정했다.

3. 중세 시대의 **미**개념은 **선**의 개념과 밀접하게 연관되어 있었다. 미와 선이 그 자체로는 아니나 개념적으로는 다르다. 말하자면 아름다운 대상들은 모두 선하며, 선한 대상들은 모두 아름답다. 전체로서의 세계는 선한 만큼 아름답다. 이런 생각은 중세 시대에 처음 생긴 것이 아니고 고대에서 찾을 수 있다. 이 두 개념간의 차이는 아퀴나스에 의해서 명확하게 정립되었다. 즉 아름다운 것은 우리가 찬탄하는 것이요, 선한 것은 우리가 갈망하는 것이다.

4. 미는 한갓 이상이 아니라 세계 어디에서든 발견될 수 있는 것이다.

A 이 견해는 기독교 미학의 아주 초기부터 『창세기』에 대한 끊임없는 언급과 함께 주장되어 왔다. 그리스 교부들은 판칼리아의 개념을 가지고 있어서, 만물이 아름답다고 믿었다. 이 미학적 낙관주의는 선험적인 관찰보다는 선험적인 종교적 입장을 기초로 했다. 특히 바실리우스는 세계가 합목적적으로 구성되었다는 사실로 판칼리아의 이론을 정당화했다.

B 그러나 기독교 미학자들은 세계의 모든 부분이 다 아름답다고 주장하지는 않았다. 따로 떼어서 보면 추한 것도 있지만, 따로 보아서는 안 된다. "시를 전체로 보지 않으면 시의 미를 지각할 수 없는 것처럼, 세계 전체의 질서를 보지 못하면 우주의 질서 속에 있는 미를 볼 수가 없다"고 아퀴나스가 말했듯이 말이다. 세계의 미는 어떤 한 순간에 명백하게 드러나는 것이 아니라, 세계 역사 전체를 볼 때만 나타난다. 이것이 미학에 적용된 신정설에 대한 통상적인 견해였다. 이런 관점에서 보면, 자세히 본 추는 전체의 미에 꼭 필요한 것이거나 아니면 비실재적인 것으로서 미의 단순한 부재로 간주되었다. "미학적 낙관주의"와 같은 중세의 이런 "미학적 전체주의"는 선험적인 형이상학적·종교적 개념이었다.

C 중세 시대 동안에는 기독교의 낙관주의가 전개되었다. 원래 아름답다고 여겨진 것은 세계였지만, 후에는 존재 자체가 아름다운 것으로 여겼다. 이 개념의 출처는 플로티누스와 위-디오니시우스에게서 찾을 수 있다. 그러나 13세기 스콜라 학자들에 의해서 비로소 명확하게 진술되었다. 존재의 보편적 속성들은 "초월적인 것"이라 불렸다. 알려진 한에서는 초월적인 것들을 열거한 최초의 인물은 필립 대법관이었다. 그는 일자 · 진 · 선의 세 가지만 거명했다. 미는 나중에 목록에 올랐다.

『알렉산드리아 대전』에서도 같은 목록을 발견할 수 있지만 거기에는 미와 선은 동일한 것(*idem sunt*)이라는 언급이 함께 있다. 보나벤투라는 네 가지의 초월적인 것을 열거했는데, 네 번째가 미였다. 대 알베르투스 역시 미와 선을 함께 나누어갖지 못한 존재는 없다고 말했다. 이 견해는 매우 역설적이었다. 특정 미개념을 주장함으로써 주장할 수 있는 견해에 불과했던 것이다. 토마스 아퀴나스는 미와 선이 **그 자체로** 같은 것이라 주장하고 선을 초월적인 한 속성으로 간주하기는 했지만 한번도 미를 초월적인 것들의 목록에 올린 적은 없었다.[주65]

D 중세는 세계가 신의 작품이라는 사실 혹은 신플라톤적인 용어로 세계가 신의 미를 반영한 것이라는 사실로써 세계의 미를 설명했다. 이 견해 역시 형이상학-신학적 입장을 밑에 깔고 있는 것이다.

5. 중세인들은 예술에서뿐만 아니라 자연에서도 미를 지각했다. 그들은 예술과 자연의 차이보다는 유사성에 더 많은 관심을 보였다. 그들은 예술이 자연을 모델로 삼는다고 주장했지만, 예술이라는 닮은꼴에서 신성

주 65 Dom H. Pouillon, *"La beauté, propriété transcendante chez les scolastiques, 1220–1270"*, *Archives d' histoire doctrinale et littéraire du Moyen Age*, XI(1946).

한 예술가의 작품으로서의 자연을 떠올렸다. 그럼에도 불구하고 그들은 자연미를 예술미보다 위에 놓았다. 그들은 또 예술이 자연으로부터 벗어날 수 없다고 주장했다.

6. 중세 시대에 확립된 견해는 미가 조화(비례) 및 명료성에 있다는 것이었다. 미의 이 두 가지 속성은 위-디오니시우스가 꼽은 것인데, 중세인들은 끝까지 그를 따랐던 것뿐이다. 이 속성들이 미를 규정한 것은 아니고, 미는 관조와 즐거움에 의해 규정되었다. 그러나 그들은 관조에서의 즐거움이 비례와 명료성을 필요로 한다는 견해에 따라 기본적인 미이론을 구성했다. 이것은 고전 시대의 비례나 플로티누스 시대의 빛처럼 일반적으로 미의 한 가지 원천만을 언급했던 고대의 기술보다도 더 완벽한 기술이었다. 위-디오니시우스와 중세인들은 비례라는 플라톤적 개념과 빛이라는 신플라톤적 개념을 결합하고자 시도했다.

A 비례의 개념: 비례개념은 프로포르티오(*proportio*)나 콘베니엔티아(*convenientia*), 코멘수라티오(*commensuratio*), 콘소난티아(*consonantia*) 등 여러 다른 용어로 거론되었다. 오르도(*ordo*)와 멘수라(*mensura*)로도 불렸다. 질적인 의미에서 비례는 부분들의 적합한 선택과 배열을 뜻했고, 양적인 의미에서는 부분들의 단순한 수학적 관계를 뜻했다. 양적인 의미에서 비례로서의 미개념은 이미 『지혜서』에서 찾을 수 있다. 그리스와 라틴의 교부들 및 (미개념의 토대를 음악에 두었던) 보에티우스 역시 그 개념을 사용했다. 그 개념은 가시적 · 가청적 미에만 적용되었기 때문에 중세 시대에 거의 사용되지 않았고 질적이면서 동시에 형이상학적인 의미로 변형되었다. 이는 특별히 수적 균등성(*numerosa aequalitas*)을 음악에서의 미의 원리로 간주하면서도 다른 여러 경우의 비례를 생각했던 아우구스티누스 및 위-디오니시우스의 경우에 해당된다. 반대로 13세기에는 부분적으로 아랍의 영향 하에서 수학

적 미학으로 회귀하는 현상이 있었다. 예를 들면, 로버트 그로스테스트와 로저 베이컨이 그랬다. 대 알베르투스는 코멘수라티오가 양(*debita quantitate*), 위치(*situ*), 형태(*figura*), 부분과 부분, 그리고 부분과 전체간의 비례(*proportione partis cum parte et partis ad totum*)를 토대로 삼는다고 말했다. 그가 코멘수라티오를 "부분들"뿐만 아니라 "능력들"과도 연결지었기 때문에 그 개념을 정신적 미에 적용시킬 수 있었던 것이다. 한편 토마스 아퀴나스는 비례의 양적인 개념에 대해 잘 알고 있으면서도 미학에서 전적으로 질적인 개념들만 논했다.

B 클라리타스(명료성)의 개념: "비례"에 대한 라틴의 동의어가 많은 것처럼, 클라리타스라는 용어 역시 clarity, brightness, light 등 여러 가지 근대어로 번역될 수 있다. 가장 중요한 것은 클라리타스가 별이나 밝은 색에 적용될 때처럼 물리적 빛과 광휘를 뜻한다는 것이었으나, 거기에는 "덕의 밝음" 혹은 이성의 빛(*lumen rationis*)이라는 의미도 있었다. 스콜라 학자들은 이런 용법을 형이상학적인 것으로 간주했다.

클라리타스는 중세 미학에서 중요한 역할을 맡았다. 조화와 명료성(*consonantia et claritas*)이라는 쌍으로 이루어진 이 공식은 미가 부분들의 비례만으로 결정되지 않는다는 것을 강조했다. 물리적 대상에서조차 미는 단순히 물체에 의해서만 결정되지 않고, "광휘"가 물체를 뚫고 나와 빛나는 형상, 본질 혹은 영혼에 의해서도 결정된다.

13세기에는 가끔 전통적인 그 두 가지를 대신하는 네 가지 요소들을 발견하게 된다. "미에는 네 가지 원인이 있다. 즉 크기와 수, 색과 빛이다 (*magnitudo et numerus, color et lux*)."

7. 중세 시대에 미는 기쁨을 불러일으키는 **대상들**의 속성으로 생각되었다. 그러나 13세기의 성숙한 스콜라 주의에서는 오베르뉴의 기욤과 아퀴

나스 등에 의해 미는 기쁨의 대상이므로 그 대상을 관조하고 거기서 기쁨을 얻을 수 있는 어떤 **주체**가 있어야 한다는 깨달음이 있었다. 주관적인 측면(미에 대한 관조 및 미에서의 기쁨)을 다룬 미의 심리학이 이런 스콜라 학자들의 미학에서 중요한 위치를 차지했던 것이다.

8. 중세의 미학자들에 의하면, 미를 감지하는 데는 반드시 필요한 몇몇 조건이 있다. 첫째, 미는 객관적인 속성이므로 거기에는 인지적 태도가 요구된다. 둘째, 이 태도는 반드시 관조적이어야 한다. 아름다운 대상은 바라보는 대상이지 추론의 대상이 아닌 것이다. 셋째, 거기에는 정서적 조건들이 있다. 보는 사람은 대상에 대한 공감을 느끼고 그것을 무관심적으로 바라보며 적합한 내적 리듬을 가져야 한다. 이런 심리학적 고려는 이미 아우구스티누스에 의해 전개된 바 있었으나 배경 속으로 들어가버렸고, 13세기에 비텔로와 토마스 아퀴나스가 미적 지각의 조건과 과정에 대해 보다 정확하게 기술하면서 다시 부활된 것이다.

9. 중세 시대에 미에 대한 평가는 복잡했다. 신의 속성으로서의 미는 완전하다. 그러나 인간의 눈앞에 펼쳐져 있는 세계의 감각적 미는 불완전하다. 그것은 바람직하지 않은 정서, 예를 들면 호기심(*curiositas*)과 욕망(*concupiscentia*)을 불러일으킨다. 종교적 · 도덕적 동기에 의해 미에 대한 금욕적 태도를 권한 미학자들이 있었는가 하면, 보나벤투라처럼 감각적 미를 궁극적 목표로 취급하는 것(악)과 감각적 미를 통해서 또다른 더 높은 미를 추구하는 것(선)을 구별하는 미학자들도 있었다. 성 프란체스코는 모든 종류의 미에서 신적인 미의 흔적을 보았다. 보나벤투라의 말처럼, 성 프란체스코는 아름다운 대상에서 가장 아름다운 존재를 보았던 것이다. 말하자면 아름다운 것들 안에서 가장 아름다운 것이 보여졌고 사물들에게 각인된 흔적을 통해서 도처에서 가치있는 것이 묘사되었다. 이것이 프란체스코 수도

회 운동 전체의 모토였다.

이러한 중세적 모티프들은 주로 형이상학적이었다. 모든 미학적 명제들이 다 형이상학적이었던 것은 아니지만, 미의 정의(위의 1)나 미이론(위의 6)에는 해당되지 않는다. 그것들은 종교에도 형이상학에도 속하지 않는다.

사람들을 초월적 미로 향하게 한 관점으로 말미암아 자세한 미학적 탐구는 뒤로 물러났다. 그러나 빅토르회와 오베르뉴의 기욤, 보나벤투라, 아퀴나스 및 비텔로에게 있어서는 초월적 미가 세속적 미의 빛을 가리지 않았고 형이상학이 미학을 가리지도 않았다.

중세 시대에는 전문적인 미학적 논평 및 개념적 구별에 부족함이 없었다. 여기에는 미와 적합성, 유용성과 즐거움간의 구별(성 아우구스티누스가 기원이다), 감각적인 것과 상징적인 것 등 여러 가지 서로 다른 종류의 미의 구별(빅토르회와 오베르뉴의 기욤), 조화에 기초한 미와 장식의 미의 구별, 미의 요소들의 목록(비텔로), 미적 경험에 대한 기술(보나벤투라), 미적 즐거움과 생물학적 즐거움의 구별(아퀴나스) 등이 포함된다.

Ⅱ. **예술**에 대한 중세의 주요 의견들은 서로 달랐다. 미에 관한 의견들이 전적으로 철학자 및 신학자들에 의해 개진된 반면, 예술에 관한 의견은 예술가에 의해서도 개진되었다.

1. 중세 시대는 규칙에 따라 어떤 것을 만드는 능력이라고 하는 오래된 예술의 정의를 고수했다. 중세 시대 초에 카시오도로스는 예술은 규칙으로써 우리를 속박하고 억제하는 것에 붙여지는 이름이라고 썼다. 중세 말기를 향하면서 아퀴나스는 예술을 일정하게 정해진 수단에 의해서 목표에 도달할 수 있게 하는 올바른 이성의 규칙으로 규정했다. 이 예술개념은 고대인들로부터 물려받은 것이지만 지식을 더 강조한 것이어서 학문은 예

술로 간주되었다. 아퀴나스 혼자만 예술과 학문을 구별했다.

2. 중세인들은 모든 예술이 미(일반적으로 미의 중세적 의미)를 열망한다는 것을 알고 있었다. 이것이 왜 순수예술이 단일한 별도의 집단으로 다루어지지 않았는가에 대한 이유 중 하나였다. 그러나 또 하나의 이유는 당대의 예술이론이 미(순수하게 미학적 의미의 미)를 거의 고려하지 않았다는 점이었다. 기독교 시대가 시작되던 때 아우구스티누스의 미학에서는 예술개념과 미개념 간에 일정한 화해가 이루어졌다. 그러나 그것이 중세 시대에 더 이상 진전되지는 않았다. 이론적으로 예술의 기능은 종교적·도덕적이었고 어느 정도는 실천적이며 교육적이었다. 미학적 기능은 매우 드물었다. 예술의 기능이 벽을 장식하는 것이라는 착상은 오히려 이례적이었다. 어느 역사가가 그랬듯이, 시인은 중세인들에 의해서 신학자나 거짓말쟁이로 여겨졌다.

3. 중세의 예술이론이 당대 예술가들이 하고 있는 작업을 고려했다는 증거는 전혀 없다. 그러기에는 너무나 선험적이었다. 반면 예술가들은 이론을 고려했다. 이론에 영향을 받고 미학적이라기보다는 신학적이며 윤리적이었던 예술가들은 그들의 기능이 단순히 아름다운 대상을 만들어내는 것이 아니라 신을 섬기는 것, 도덕적 교육으로 돕는 것, (음악에서처럼) 존재의 근본 법칙을 드러내는 것, (교회 건축물에서처럼) 천국을 상징하는 것이라고 믿었다. 그러나 이것은 이론이었고 실제에서는 달랐다. 중세 예술가들이 미를 추구하도록 지도받지 못했다면 그들은 예술가도 아니요, 자신들이 작업한 것을 이루어내지도 못했을 것이다. 그렇게 해서 중세 시대에는 당대의 예술이론과 예술 자체가 서로 갈라지는 현상이 있었다.

아우구스티누스는 예술과 미의 관계에 대해 진술했다. 예술은 실재에서 찾을 수 있는 미의 **흔적들**을 드러내어야 한다. 이 공식은 후기 중세 이

론에서는 대체적으로 잊혀졌으나 예술가들은 그것을 신봉했다.

중세의 이론에 의하면 예술은 상징적이었다. 영원한 진리와 미는 직접 묘사될 수 없기에 상징에 의해 전달되어야 한다. 예술은 예증적이어서 진리를 영상으로 제시한다. 또 예술은 본보기가 되며 선한 삶의 모델을 제공한다. 예술은 신비극과 교회 음악의 종교적 제의에 어느 정도 영향을 주었다.

4. 중세의 이론에 의하면 예술에는 여러 단계가 있다. 예술은 정신적인 것과 신적인 것을 묘사하지만 그 일을 감각적 대상을 통해서 한다. 음악은 우주의 법칙을 반영하지만 귀에 위안을 주기도 한다. 시는 진지하고 명료하지만, 형식의 우아미를 가지고 있어야 하며 세련된 언어의 옷을 입어야 한다. 예술의 주제는 신학자들이 결정할 일이나 예술의 형식은 예술가에게 속한 일이다. 그러나 이런 요소들이 결합된 형태는 다양했다. 정신적 단계는 신비적인 비잔틴 성상애호자들에게는 필수적이었지만 성상파괴운동을 하는 이성론자들에게는 배척받았다.

5. 중세 시대에는 "예술적 진실"에 대한 개념이 전혀 없었다. 그러나 중세는 세계를 완전한 것으로 간주하였으므로, 자연스럽게 예술가에게 가장 가치 있는 목표는 세계를 재현하는 일이라는 결론을 내었다. 중세의 예술이론에 의하면 진실로부터 분기되어 나온 것은 어떤 것이라도 정당화되지 못한다. 그러나 예술가는 정신적 세계를 묘사해야 하므로 마땅히 감각적 세계를 정신화 · 이상화시키고 왜곡시켜야 한다. 중세적 의미에서의 진실은 보편적인 것이었으므로, 예술가는 세계의 형식을 일반화시켜서 도식화시키기를 주저할 필요가 없었다. 당대 철학의 정신에서 이런 형식들은 기호, 암호, 상징으로 대치되었다. 그러므로 중세 시대의 재현예술은 극단적인 사실주의와 극단적인 이상주의 사이를 왕래했다. 기본적으로 예술가

들이 신봉했던 한 가지 예술이론이 있기는 했으나 그들의 예술은 서로 다른 형식을 취했다.

6. 예술에 대한 평가는 도덕적 관점이 가장 흔했다. 그러나 결론은, 아우구스티누스, 히에로니무스, 테르툴리아누스, 대 그레고리우스 등과 함께 시작되어 금욕시대 동안 재등장한 예술에 대한 비난에서부터, 프란체스코회의 운동에서와 같은 예술에 대한 애호에 이르기까지 다양했다. 성상파괴주의자들은 종교적 예술에 반대하면서도 세속적 예술을 지지하는 데 예외적이었다. 금욕적 예술이론은 이론으로만 남아서 예술 자체에 영향을 미치지 못했는데, 그것이 중세 시대 동안 계속 전개되었다.

7. 고대에서처럼 중세 시대에도 예술의 개념은 "순수" 예술로 제한되지 않았을 뿐만 아니라 예술의 분류에 있어서도 학문 및 공예와 구별되지 않았다.

중세 시대 동안 가장 완벽하게 집대성된 성 빅토르의 후고의 예술 분류는 이론적 예술인 학문과 기계적 예술인 공예를 소외시켰지만 순수예술에 대해서는 아무런 조항도 없었다. 또한 중세의 사상가들은 순수예술을 다른 예술보다 위에 놓지 않았다. 보다 높은 예술에다 이름을 붙여야 할 때 그들은 오로지 학예 즉 이론적 예술만을 언급했다. 우리가 "순수예술"이라 부르는 것들 중에서 음악만이 유일하게 학예로 여겨졌다. 건축은 기계적 예술에 포함되었고 회화 및 조각에는 분명하게 할당된 자리가 없었지만, 실제로는 공예로 취급되었다. 시는 고대에 가졌던 예외적 지위를 상실하고 시인은 더이상 예언가가 아니었지만 시가 수사학, 즉 지식의 범주에 속하고 나서는 원래의 지위를 유지했다.

중세 시대에 다소 보편적으로 주장되었던 예술에 관한 이런 "입장들"과는 별개로, 이따금 다른 통찰력과 개념들도 있었다. 이것들은 특징이 덜

하고 소외되긴 했지만 다른 입장들에 비해 좀더 요점에 가깝고 더 근대적이어서 중세 미학의 장식물로 간주될 수 있다. 대부분 아우구스티누스와 에리게나, 빅토르회, 보나벤투라와 아퀴나스에게서 발견된다. 그들은 예술가 및 감상자의 심리학에 관심이 있었고 예술의 출생 및 다양한 가능성에 관심을 두었다. 거기에는 예술이 실재로부터 미의 흔적(vestigia pulchri)을 끌어낸다고 한 아우구스티누스의 말, 묘사된 실재 대상의 미 덕분에 존재하는 예술작품의 미와 묘사된 방법 덕분에 존재하는 미를 구별한 보나벤투라의 구분 등이 포함된다.

어떤 한 시대의 예술 및 예술이론이 서로 상응하는 것은 당연한 일이다. 그것들은 시대의 전반적 견해에 대한 실제적·이론적 표현으로서 나란히 달린다. 더구나 이론은 보통 예술에 대한 경험에서 도움을 얻고, 예술은 이론적 가르침에서 도움을 받는다. 이 둘은 서로 나란히 갈 뿐만 아니라 서로 영향을 주고 받기도 하는 것이다.

고대에는 그랬지만 중세 시대에는 그렇지 않았다. 그 이유는 중세의 예술이론이 예술보다는 철학과 신학으로 인해 자극받았던 반면, 예술 자체에서는 전문적으로 미학적인 미, 형태, 색, 리듬, 표현 등에 대한 요구가 보다 강력하게 나타났기 때문이었다. 이런 이유 때문에 중세 예술에 함축된 미학은 당시의 이론가들이 정립한 미학과 일치하지 않았던 것이다.

18. 고대 미학과 중세 미학
ANCIENT AND MEDIEVAL AESTHETICS

1. 고대의 유산 중세 시대는 자연스럽게 고대인들의 주요 미학사상들을 물려받았다. 최초의 기독교 미학자들인 바실리우스, 아우구스티누스, 보에티우스 등은 고대의 마지막 미학자들이기도 했다. 야만족의 침입기 동안 고대의 미학적 유산 중 상당부분이 소실되었지만, 그 후 이어진 세기들 동안 점차 고대의 필사본으로 다시 재발견되었다. 우리에게 알려진 고대의 미학자들이 중세인들에게도 모두 알려졌던 것은 아니다. 중세인들은 플라톤, 키케로, 비트루비우스, 호라티우스 및 수사학, 시학, 음악 등에 관한 몇몇 편람들에 대해서 잘 알고 있었다.

중세 시대는 고대인들의 가장 중요한 교설들을 유지하고 있었는데, 무엇보다도 미개념 자체, 예술개념, 음악개념, 시개념, 이론예술과 실천예술, 창조적 예술과 재현예술을 구분한 것, 예술과 자연의 관계 등을 그대로 유지했다. 그리스 예술의 표준율까지도 그대로 유지되었다. 완전하다고 여긴 비례가 동일했고, 피타고라스의 삼각형과 플라톤의 사각형을 특별히 중요하게 여긴 것도 여전했다. 시학, 수사학, 음악이론에서는 문제의 순서와 전후관계가 고대와 같았다. 그러나 무엇보다도 중세 시대는 고대에 수 세기에 걸쳐 학파와 사상의 경향에 상관없이 지속적으로 인정받았던 개념 및 사상들을 그대로 보존하고 있었다. 이러한 것들이 고대의 미학적 입장이라고 불려질 수 있겠다.

그러나 중세 시대는 고대에 등장했지만 널리 인정받지 못하고 특정 시대, 사상의 경향, 학파 및 개인에게만 해당되는 고립된 "통찰력"으로 남아있던 개념과 사상들도 이어받았다. 아우구스티누스와 ― 그 이후 거의 천 년 후 ― 샤르트르 학파는 플라톤을, 일부 그리스 교부들은 스토아 학파를, 에리게나는 플로티누스를, 로버트 그로스테스트는 피타고라스 학파를, 그리고 토마스 아퀴나스는 아리스토텔레스를 바라보고 의지하였다.

ANCIENT ASSUMPTIONS ABOUT BEAUTY

2. 미에 대한 고대의 입장 이제 고대의 미학적 입장을 열거하고 그 중 중세 시대가 물려 받은 것과 폐기처분된 것은 어떤 것인지 정할 일이 남았다.

A 고대인들은 매력적이거나 즐거움을 유발하는 가치를 지닌 모든 것이 포함된 넓은 미개념을 사용했다. 그것은 모든 사람들이 이해하는 개념이었지만, 아리스토텔레스를 제외하고는 그 누구도 규정하려고 시도하지 않았다. 아리스토텔레스는 모든 사람들이 쉽게 이해하는 것을 어려운 언어로 규정했다. 중세 시대는 이 개념을 이어받아서 좁게 만들고 규정했다. 아퀴나스가 정립한 것을 보면 미에 대한 중세의 정의는, 보아서 즐거움을 주는 대상은 아름답다(*pulchra sunt, quae visa placent*)는 것이었다.

B 고대인들에게 미는 선과 어느 정도 동일한 의미였는데, 이 역시 넓은 의미에서 그런 것이다. 그들은 미와 선을 두 가지 특질이 아닌 한 가지 특질을 뜻하는 칼로스-카가토스(*kalos-kagatos*), 미-선이라는 단일한 하나의 개념으로 결합하여 강하게 표현했다. 중세 시대는 계속 아름다운 것과 선한 것을 동일시했지만 그 둘을 개념적으로 구별했다. 토마스 아퀴나스가 설명한 대로 선한 것은 욕망의 대상이요, 아름다운 것은 인지의 대상이라는 것이다.

C 고대인들은 원래 미의 유형과 형식 — 감각적 미와 정신적 미 혹은 형식의 미와 내용의 미 — 를 구별하지 않았다. 오히려 그들은 모든 미에는 감각적인 요소와 정신적인 요소가 포함되어 있다는 입장을 취했다. 감각에 만 호소하는 것은 즐거움을 주긴 하지만 아름답지는 않다는 것이다. 정신적 혹은 이상적 미와 감각적 미를 최초로 구별한 것은 플라톤이었다. 중세인들은 플라톤식 구별을 이어받기만 한 것이 아니라 그것을 중세 미학의 원칙으로 삼았다.

D 미가 세계 내에서 발견되어질 것이라는 문제에 대해서 고대인들은 오랫동안 온건한 견해를 유지했다. 그들은 세계가 전적으로 아름답다거나 전적으로 추하다고 주장하지 않았다. 아름다운 것도 있고 추한 것도 있다는 식이었다. 스토아 학파는 최초로 세계가 완전히 아름답다고 주장했다. 이 견해는 기독교인들이 성서에서 도출해낸 결론과 일치하여, 중세 철학자들의 보편적인 믿음이 되었다.

E 고대인들은 예술에서의 미뿐만 아니라 자연에서의 미도 보았지만, 자연에서의 미를 훨씬 더 많이 고려했다. 그들은 자연이 예술보다 더 완전하고 더 아름답다고 생각했다. 예술이 아름답다면 그것은 자연을 모델로 삼았기 때문인 것이다. 중세인들은 이 견해를 유지했지만, 한 가지 면에서는 그것을 뒤집어놓았다. 그들은 예술미가 자연을 통해 탄생된다고 계속 주장했지만, 그들이 자연을 신성한 예술작품으로 간주하는 까닭에 자연미가 예술을 통해 탄생된다고 주장하기도 했던 것이다. (인간적) 예술의 미는 자연에 의지하지만, 자연의 미는 (신성한) 예술에 의지한다.

F 고대에는 미가 단순하게 평가받았다. 즉 미는 분명히 선한 것이며 배양할 가치가 있는 것이었다. 근본적으로 미와 선은 같은 것이므로 그 둘 간에는 아무런 갈등도 있을 수 없었다. 중세의 견해는 좀더 복잡했다. 즉 미

는 어느 면에서는 선으로 간주되지만 또다른 면에서는 악으로 간주되기도 하는 것이다. 중세인들에게 신성한 미는 명백하게 완전한 것이었다. 그들은 또 세속적 미에 찬탄을 보냈고, 어느 시기 동안에는 특별히 세속적 미를 높이 평가한 때도 있었다. 그러나 그들은 세속적 미가 과도한 관심의 대상이 되어서 도덕적 요구보다 우월해지지 않을까 두려워했는데, 그럴 경우에는 세속적 미가 선이 아니라 악이 될 것이었다.

G 미의 본질에 관해서 고대인들, 특히 고전기의 고대인들은 만장일치였다. 그들은 미가 부분들의 조화 및 부분들 간의 완전한 비례에 있다고 주장했다. 그들은 가장 단순한 수적 비례가 가장 완전하다고 생각했다. 오랫동안 이 견해는 널리 인정받았고, 플로티누스가 구성요소들의 비례뿐 아니라 그 특질들도 사물의 미를 결정한다는 견해를 개진한 고대 고전기의 쇠퇴가 시작될 때까지 의문시되었던 적이 없었다. 중세인들은 고전적 전통에 충실했지만 그 둘을 결합함으로써 두 견해 사이에서 타협을 보았다. 그들은 미에 **조화와 명료성**이라는 두 가지 원리가 있다고 주장했다.

올바른 비례 이외에도 고대인들은 적합성, 시간과 장소, 상황에 맞는 알맞음(그들은 이것을 카이로스라 했다), 기능에 맞음(이것은 프레폰이라 했는데, 라틴어로는 키케로가 데코룸으로 번역했으며 압톰이라고도 했다) 등도 높이 평가했다. 그들은 일반적으로 적합성과 알맞음을 미의 개념 속에 포함시키지는 않았지만 미와 거리는 멀지만 관계가 있는 특질로 취급했다. 아우구스티누스는 중세 시대로 들어가는 시점에서 풀크룸을 압툼과 결합한 최초의 인물이었을 것이다. 중세인들은 이 점에서 그를 따랐고 이 두 개념을 미학의 두 가지 주요 범주로 간주했다.

H 고대인들은 미가 사물의 속성이라는 사실에 의문을 갖지 않았고, 미가 사물에 대한 주관적인 반응일지도 모른다는 가능성을 품지도 않았다.

그들은 미를 지각하고 평가하기 위해서는 일정한 능력을 가져야 하고 미에 대해 일정한 태도를 취해야 한다는 것을 부정하지 않았다. 그러면서도 그들은 이런 능력과 태도에 거의 관심을 기울이지 않았다. 중세 시대의 미학자들은 미에 대한 객관적 견해를 유지했다. 그것은 아우구스티누스와 토마스 아퀴나스에 의해서 표현되었다. 그러나 그들은 미적 경험의 주관적 측면과 미에 대한 지각 및 평가에 필요한 정신적 능력에 더 많은 관심을 보였다.

그렇게 해서 중세 시대는 미에 관한 고대의 의견들 중 대부분을 이어받았지만, 그 중 많은 것들을 수정했다. 스토아 학파의 판칼리아나 플로티누스의 "단순한 요소들의 미"와 같이 고대의 특정 학파들에만 해당되는 일부의 "통찰력들"은 중세 시대에 와서 널리 주장되는 입장이 되었다.

ANCIENT ASSUMPTIONS ABOUT ART

3. 예술에 대한 고대의 입장들　이 분야에서도 고대는 고유의 정립된 의견들을 가지고 있었고 그것들은 거의 다 중세 시대로 전해졌다.

A 그들은 예술개념을 일정한 규칙에 따라 사물을 제작하는 능력에 포함시켰다. 그리고 기술에는 지식이 함유되어 있으므로 예술은 학문에 가까웠다. 아리스토텔레스 같은 일부 소수의 고대 철학자들만이 예술과 학문을 구별짓는 것이 무엇인지 발견하고자 했다. 중세의 미학자들은 이런 예술개념을 그대로 유지하고 **예술**과 **학문**간에는 극히 작은 차이만 있을 뿐이라고 주장했다.

B 이런 예술개념은 범위가 매우 넓다. 거기에는 순수예술뿐만 아니라 공예도 포함되었다. 고대인들은 자유예술과 노예적 예술, 여흥예술과 실용예술 등 다른 방식으로 예술을 나누었지만, 순수예술이라는 단일한 범주는

만들지 않았는데 이것은 중세인들도 마찬가지였다. 주된 이유는 다음과 같다.

C 고대인들은 **모든** 예술형식은 아름다울 수 있고 아름다워야 한다고 생각했다. 그들의 폭넓은 미개념을 고려할 때 이것은 당연히 가져야 할 견해로서, 모든 종류의 완전함을 포함하고 있었다. 대부분의 스콜라 학자들이 이런 견해를 함께 가지고 있었다.

D 고대인들은 즐거움과 유용성(*delectare et prodesse*)을 예술의 기능으로 간주했다. 미도 언급되었지만 매우 드물었다. 반면, 아테네 시대부터는 예술의 기능이 가르치는 것, 도덕적 올바름의 사례를 제공하는 것, 도덕적으로 향상시키는 것이라는 견해를 끊임없이 되풀이했다. 예술이 상징적 기능을 가지고 있고, 예술은 상징에 의해 진실을 제시할 수 있다는 관념은 고대 말이 되어서야 비로소 등장했다. 중세 시대에는 미학적이거나 교훈적-도덕적 기능이 배척되지 않았음에도 불구하고 이 기능이 전면으로 나왔다.

E 고대인들은 예술이 실재를 재현한다면 예술은 마땅히 진실을 존중해야 한다고 주장했다. 진실로부터 멀어지는 것, 시적 허구 등은 어떤 경우든 비난할 만하고 위험하며 마음을 타락시킬 수 있는 것으로 생각되었다. 중세 시대에도 예술은 진실에 종속되어 있는 것으로 주장되었지만, 다른 면에서 시적 허구라는 특징을 가진 비유적 진실이었을 것이다.

F 고대인들에게는 — 우리가 순수예술이라 부르는 것을 포함해서 — 예술이 가치 있고 해볼 만한 것으로 생각하는 것이 자연스러운 일이었다. 그러나 시와 시각예술같은 일부 예술들은 허구를 채택해서 성격에 유해한 영향을 미칠 수 있기 때문에 의심스러웠다. 이로 말미암아 고대의 주요 철학자 중 일부, 즉 물질론자인 에피쿠로스가 이상론자인 플라톤 못지 않게 예술을 비난하게 되었다. 이미 말한 대로 중세 시대에는 예술의 가치에 대

한 의견의 변동이 심했다.

G 고대인들의 의견으로는 유용한 목적에 이바지하지 않는 그런 예술의 기능은 모방하는 것(*mimesis*)이었다. 그러나 모방은 독창성없이 실재를 그대로 재생한다는 의미가 아니라 예술가가 실재에 대해 자유로이 평을 가한다는 의미로 이해되었다. 플라톤은 실재의 모사로서의 예술개념에 있어서 다소 예외적이었다. 중세인들은 예술의 기능을 상징적인 것이라 여겼기 때문에 이미타티오(*imitatio*)를 점점 더 언급하지 않게 되었다.

H 고대인들은 예술을 창조적인 행위라고 생각하지 않았다. 예술이 창조적인 행위라면, 예술의 이름을 내건 것이 아니었다. 반대로 예술의 가치는 불변의 법칙과 세계의 영원한 형식에 순응하는 데 있었다. 예술의 임무는 형식을 창조하는 것이 아니라 형식을 드러내 보여주는 것이었다. 헬레니즘 시대가 되어서야 비로소 예술의 형식은 외적 세계에서 나오는 것만이 아니라 예술가의 마음에 있는 관념에서도 나온다는 생각이 등장했다. 이 개념이 신학에서 말하는 무로부터의 창조를 뜻하는 것이 아니어서 예술에 적용하기에 적합하지 않은 용어였다면, 중세 시대는 이미타티오로서의 예술개념에서 탈피하여 크레아티오(*creatio*)의 개념을 채택했을지도 모른다.

예술에 대한 위의 여덟 가지 기본적 개념들은 고대의 기본 입장으로서 중세 미학에서도 이런저런 형식으로 계속 유지되었다. 플라톤의 도덕주의, 에피쿠로스 학파의 예술에 대한 비우호적 태도, 예술적 관념에 대한 헬레니즘적 개념 등과 같이 일부 고대의 "통찰력"도 계속 유지되었다.

THE UNIFORMITY OF EARLY AESTHETICS

4. 초기 미학의 균일성 서로 다르고 화해할 수 없는 이론들이 난무하는 근대 미학과는 대조적으로 고대에는 원칙적으로 단 한 가지 이론밖에 없었는

데, 그 이론은 미와 예술에 대한 이런 "기본적 입장들"로 이루어져 있었다. 그러나 수천 년에 걸친 고대 미학을 통해 이 이론이 안정된 상태였던 것은 아니다. 전개되면서 첨가되고 변형되었던 것이다. 피타고라스 학파는 예술과 미의 수학적 측면을 강조했고, 플라톤 주의자들은 예술과 미의 형이상학적 토대와 도덕적 관계를 강조했으며, 아리스토텔레스 주의자들은 경험적 토대를 강조했다. 절충주의자들은 이런 다양한 견해들 사이에서 타협을 목표로 했고, 신플라톤 주의자들은 그 문제를 초월적으로 다루었으며, 신피타고라스 주의자들은 신비적으로 다루었다. 소피스트와 회의론자들은 자신들의 근본 입장을 더욱 잘 정립시키도록 다른 이들에게 가했던 비판과 반대에 의해서 근본적 입장을 강화시켰다. 그러나 전개와 변종, 반대에도 불구하고 그 이론은 근본적으로 늘 같았다. 음악가들은 "조화"에 대해서, 조각가들은 "표준율"과 "심메트리아"에 대해서, 플라톤은 "척도"에 대해서, 아리스토텔레스는 "질서"에 대해서 말했지만, 근본적인 견해는 언제나 동일했던 것이다. 음악이론에 있어서만 서로 다른 학파들이 있었다. 시각예술이론에 관해서는 논쟁들이 있었지만, 시학과 일반 철학적 미학에서는 분명하게 의견이 나누어진 것이 없었다. 지배적인 한 가지 의견과 소수의 반대가 있었을 뿐이다.

중세 미학은 고대 미학의 균일성을 유지하면서 그것을 강화시키기까지 했다. 중세 미학의 종교적 틀이 다양화의 가능성을 제한한 나머지 지배적인 이론에도 고대처럼 반대가 없었다. 그러나 고대 미학에서처럼 중세 미학에도 다양성을 위한 여지는 있었는데, 그것은 기본적 의견에서가 아니라 개인적 통찰력과 관념에서의 다양성이었다.

5. 중세 미학의 개별성 초기 미학의 기본 원리들은 둘로 나누어진다. 한쪽은 미학이론의 토대에 속하고, 다른 쪽은 미학이론의 초구조에 속한다. 전자는 (예술의 정의와 같은) 규정과 원칙 혹은 (미가 부분들의 비례에 있다고 하는 견해와 같이) 일반화된 의견으로 이루어진다. 후자는 규정이나 경험적 의견으로 이루어지지 않고, 그것의 기능은 예를 들면 경험적 미는 영원한 미의 반영이라는 식으로 고대 후기 및 초기 중세 시대에 개진된 의견처럼 미에 관한 문제를 철학체계로 옮겨가는 것이다. 전자는 미학적이지만 후자는 형이상학적이다.

미학적인 의견들은 고대에 피타고라스와 함께 시작되어서 아리스토텔레스에 의해 성문화되었다. 형이상학적 의견들은 플라톤에 의해 규정되었고 플로티누스에 의해서 최종 형식을 갖추게 되었다. 중세 미학에서는 꼭같은 두 집단을 찾을 수 있다. 미학적 경험에 관해 말한 아우구스티누스와 예술을 규정한 토마스 아퀴나스는 첫 번째 그룹에 속한다. 위-디오니시우스의 미개념은 두 번째 그룹에 속한다. 그러나 두 시기간의 차이는 고대 미학의 명제들 대부분이 미학적이었던 한편, 중세의 명제들에는 형이상학적 — 미학적 명제들과 종교적 — 미학적 명제들이 있었다는 사실에 있다.

중세 미학의 개별성은 중세 미학이 종교적 특징을 가졌다는 사실에 있는 것이 아니다. 고대 미학 역시 처음(피타고라스 학파)과 끝(디오. 플루타르코스, 플로티누스)에는 종교적이었다. 그렇다고 중세 미학의 신학적 성격에 있는 것도 아니다. 중세 미학이 전적으로 신학적이지도 않았고 신적인 미에만 관심을 가졌던 것도 아니기 때문이다. 그것은 오히려 중세 미학이 고대와는 다른 종교 — 이미 정립된 교리와 더불어 철학과 미학에 명확한 방향을 제시한 기독교 — 에 의지하고 있었다는 사실에 있다. 기독교 미학에서 미

의 원천은 신이며, 예술의 도덕적 진실이 강조된다. 기독교 미학은 고대 미학에 비해 심리학적 문제들과 상징주의에 더 많이 관련되어 있으며 어떤 의미에서는 낭만적이기까지 했다.

중세 미학은 감각적 대상이 미학적 가치를 스스로에게서뿐만 아니라 스스로가 상징하는 대상, 즉 보다 높고 비가시적인 실재에 속하는 대상으로부터 이끌어낸다는 견해를 가졌기 때문에 상징적이었다. 고대에는 대부분의 그리스인들에게 성지와 산이 신들의 거처이자 상징이었지만, 철학자들에게는 그렇지 않았다. 그러나 중세 시대에는 철학자들 역시 미와 예술에 관한 상징적인 개념을 함께 가지고 있었다.

"낭만주의"가 예술의 본질이 감정을 표현하고 감정을 움직이는 데 있다는 견해를 전하는 것이라면, 고전 미학이나 중세의 철학적 미학은 낭만적이지 않았지만, 고딕 예술 및 고딕 예술에 함축된 미학은 낭만적이었다.

중세 미학의 새로운 점은 미와 예술에 대한 전반적인 태도보다는 개별적 사상에 있었다. 이것은 E. R. 커티우스가 적절히 언급했듯이, 중세 미학의 세부적인 사항들과 일반적인 형이상학적·신학적 원리들의 관계가 느슨했기 때문에 가능했다. 커티우스는 자유롭게 다른 그림들을 끼워맞출 수 있는 이미 정해진 틀을 가지고 있었다.

바실리우스가 미학적 비례개념을 대상과 주관의 관계로 확장했을 때, 아우구스티누스가 리듬의 개념을 영혼으로 확대했을 때, 에리게나가 미적 태도를 무관심적이라 규정했을 때, 성 빅토르의 후고가 미의 유형들을 분류하고 비텔로가 미의 원천을 분류했을 때, 보나벤투라가 미적 경험의 단계를 기술하고 토마스 아퀴나스가 미를 규정했을 때, 그들은 종교적 체제와는 무관하게 순전히 미학적인 사상을 도입하고 있었던 것이다.

19. 새로운 미학과 과거의 미학
THE OLD AND THE NEW AESTHETICS

1. 근대 미학에서의 옛 사상들 고대의 미학자들이 주장하고 중세 시대에까지 살아남았던 견해들 중 많은 수가 근대 미학에 와서는 더이상 유지되지 못하고 설 자리가 없게 되었다. **미개념**을 보자. 오늘날에는 고대에서처럼 정해진 미개념이 없다. 아름다운 것과 선한 것의 관계로 말하면, 오늘날에는 아름다운 것이 선한 것과 비교되기보다는 대조를 이룬다. 정신적 미로 말하자면, 오늘날에는 정신적 미에 대한 관심이 거의 없다. 자연미에 관해서는 오늘날 어떤 일반화도 이루어지지 않는다. 아름다운 대상들도 있고 추한 대상들도 있다고 본다. 예술미와 자연미의 관계는 어떤가? 오늘날에는 그 둘이 너무 달라서 전혀 비교의 대상이 못되며, 때로는 자연미보다 예술미를 더 선호한다. 미의 본질에 관해서는 어떤가? 고대 시대에는 만장일치로 공통되게 가지고 있었던 견해의 자리에 이제는 전체적인 불일치가 있어서 각 학파는 각기 나름의 견해를 가지고 있다. 미의 객관성은 어떤가? 이제는 주관적 견해가 우세하다.

예술개념에 관해서는 완전히 다른 개념이 생겨났다. 예술이라는 단어만이 남아 있을 뿐이다. 기능은 예술과 반대이며, 고대에 그랬던 것처럼 예술개념의 일부를 이루지 못한다. 예술과 미의 문제에 관해서 근대의 경향은 미를 예술이라는 한 집단만이 가지는 특권으로 생각하는 것이다. 예술의 기능에 관해서는, 고대인들이 덜 중요하다고 생각했던 예술적 표현 및

정서의 환기와 같은 새로운 많은 기능들이 이제 전면으로 등장했다. 예술과 진실의 관계에 관해서는 상상력이 그보다 우세했다. 예술과 실재의 관계에 관해서, 근대 미학은 고대 미학처럼 그렇게 만장일치로 실재론적이지 않다. 예술의 가치에 관해서는, 고대에 느꼈던 예술의 유용성 및 가치에 대한 의심이 오늘날에는 없다. 톨스토이만이 유일하게 예술을 비난한다. 예술에서의 창조적 요소에 관해서는, 근대 미학은 고대가 창조적 요소의 존재를 부인하려 했던 것처럼 그렇게 확고하게 창조적 요소를 확신한다.

고대 미학과 근대 미학, 중세 미학과 근대 미학의 차이는 그 자체로 대단할 뿐만 아니라 과거의 미학과 비교되는 근대의 학파나 세대에 따라 다양하다. 근대 미학은 비교할 수 없을 만큼 다양하다. 고대 및 중세 시대와 비교하면, 확실하게 정립되고 널리 인정된 "입장"은 거의 드물다. 이것이 과거의 미학과 새로운 미학의 또다른 차이다. 20세기에는 심지어 같은 세대에서조차 이상론적 미학과 실재론적 미학, 극단적인 형식주의자와 마르크시즘 미학이 (형식과 내용의 일치라는 원리와 함께) 나란히 공존한다.

MODERN IDEAS IN OLD AESTHETICS

2. 과거의 미학 속에 있는 근대적 사상들 문제는 — 보존되어온 과거의 미학 중 얼마 만큼이 그 반대의 문제, 즉 근대 미학 중 얼마 만큼이 고대나 중세 시대에서 비롯되었는지의 문제로 보충되어야 하는가이다. 근대 미학에는 영구히 보편적으로 주장된 입장이란 드물긴 하지만, 그래도 널리 인정받고 근대적 사상의 특징이 된 것들도 있었다.

A 예술은 인간의 기본적인 욕구를 충족시키며, 규칙과 기술의 산물이 아니라 예술가의 자연적 표현이라는 입장은 오늘날 일반적으로 받아들여지고 있다. 그러나 이것은 고대나 중세의 예술개념과는 맞지 않는다. 예술

의 자극, 특히 재현예술의 자극은 인간의 본성에서 찾을 수 있지만 ─ 아리스토텔레스는 모방적 충동을 선천적인 것으로 간주했다 ─ 규정상 예술은 규칙을 토대로 한다.

B 예술은 표현이라는 것, 즉 예술은 예술가가 자신의 감정과 생각을 표현하고 싶은 욕구 덕분에 존재한다는 것 역시 고대 및 중세의 예술개념에는 생소하다. 예술은 그 원천에 의해 규정되는 것이 아니라 예술이 추구하고 나아가는 목적에 의해 규정된다. 음악은 감정과 관계있다고 여겨지는 유일한 예술이다. 헬레니즘 시대에는 예술개념에 있어서 중요한 변화가 일어났다. 예술은 외부 세계의 모방이 아니라 예술가의 마음 속에 있는 관념의 모방으로 간주된 것이다. 그러나 이런 예술개념조차 표현으로서의 근대적 예술개념보다는 더 지성적이다.

C 예술은 창조성이다. 근대에는 창조성을 예술의 한갓 성질이 아니라 예술을 인간의 다른 활동과 구별지어주는 성질로 간주하는 경향이 있다. 창조성 없는 예술은 없으므로, 창조성이 있는 곳이면 어디든지 예술이 있다. 이 견해가 고대에는 낯설었다. 고대는 무엇보다도 규칙에 순응할 것을 요구했고 창조성을 위한 여지를 거의 남겨두지 않았기 때문이다. 예술적 창조성의 개념은 헬레니즘 시대에 조심스럽게 등장해서 중세 시대에 조금 발전했다. 그리고 근대에 와서야 비로소 예술이론에서 중요한 자리를 차지하게 되었다.

D 예술작품은 고유하다. 예술작품은 여러 가지 방법으로 제작될 수 있으므로 모든 예술가는 자기만의 방식대로 작품을 제작할 권리가 있다. 이런 근대적 견해는 예술이 규칙에 의해서 규격화되었던 옛날 개념과는 일치하지 않는다. 고대와 중세 시대에는 예술의 원리가 학문의 원리에 못지 않게 보편적이라고 생각되었다. 이 문제에 관해서 보다 정확히 진술하여

두 견해를 화해시킬 수 있게 한 것은 예술 자체가 무언가를 제작할 수 있는 능력으로서 보편적이지만 예술의 산물은 고유한 것이라고 말한 어떤 헬레니즘 시대의 저자였다.

예술이 자유로운 활동이라고 말하는 것은 예술의 특징이 창조성과 고유성이라는 근대적 견해를 표현하는 또 하나의 방법이다. 이것 역시 고대에는 분명히 생소했을 것이다.

E 예술가는 새로운 형식을 만들어낼 의무와 권리를 가지고 있다고 하는 것은 예술이 창조성에 있다는 견해를 다르게 말한 것이다. 새로움이 예술작품에서 하나의 장점이다. 고대인들은 새로움을 이런 식으로 생각하지 않았다. 그들은 새로운 형식을 추구하는 것이 예술의 고유한 임무로 간주되는 것, 즉 완전한 형식을 추구하는 것에 장애가 되는 것이 아닌지 의심했다.

F 예술의 원리는 간단히 이성적인 사고 및 행동의 원리로 축소될 수가 없다. 고대인들과 일반적으로 중세인들도 정반대의 견해를 주장했다. 많은 근대인들의 견해로는, 예술이란 신비한 것이다. 말하자면 예술은 알 수 없는 방식으로 만들어져서 인간의 이성으로는 파악할 수 없는 실재의 신비한 속성들을 포착하는 것이다. 그러나 고대인들에게 예술은 학문과 마찬가지로 신비한 것이 아니었다.

G 예술에서 본질적인 것은 내용이 아니라 형식이다. 이렇게 널리 보급된 근대의 견해 역시 과거의 미학에서는 생소한 것이었다. 고대인들에게는 내용과 대조를 이루는 형식이라는 개념이 결여되어 있었다. 그들에게는 형식의 반대가 내용이 아니라 질료였다. 내용과 비교할 수 있는 형식이라는 새로운 개념을 만들어낸 것은 중세 철학자들이었다. 그러나 그들에게는 내용, 특히 작품의 상징적 내용이 작품의 가장 중요한 요소였다. 형식이라

는 새로운 개념에 도달하기는 했지만, 그들은 형식이 예술작품에서 유일하게 본질적인 요소라고는 주장하지 않았다.

H 예술이 자연을 능가할 수 있고 또 그래야 한다는 것 역시 고대인들이 믿었던 것과는 정반대다. 고대인들에게 예술은 그저 자연을 보충해줄 수 있을 뿐이며, 예술이 자연을 모델로 삼을 때에만 그것을 잘 해낼 수 있다고 믿었다. 중세인들도 마찬가지로 자연을 예술보다 위에 놓았고, 그것을 정당화하기 위해 자연은 신의 작품이지만 예술은 인간의 작품에 불과하다는 주장을 내놓았다.

I 예술은 자연을 왜곡시킬지도 모르며 예술가는 자신의 목적에 맞게 자연의 형식을 변경시킬 권리가 있다는 견해는 수많은 근대인들에게 완벽하게 명료한 것 같다. 고대와 중세의 예술가들이 자연의 형식을 보다 더 표현적으로 하거나 환영을 보충해서 좀더 진실된 그림이나 실재를 제시하기 위해 많은 왜곡을 사용하기는 했지만, 플라톤을 따르는 위대한 예술이론가들은 이런 방법을 비난했다. 주류에 속하는 고대와 중세의 미학자들은 자연의 왜곡을 인정하지 않았던 것이다.

J 예술은 비재현적·비구상적·추상적일 수 있다. 이런 개념은 근대에 처음 등장했다. 고대나 중세 시대에는 찾아볼 수 없었다. 진실되고 추상적인 예술이 고대와 중세 시대에 존재하기는 했지만, 그것을 정당화하거나 권유하는 이론은 전혀 없었다. 플라톤이 기하학적 형식의 미가 실재하는 대상들의 미보다 더 고급하다고 주장하기는 했지만, 플라톤이나 기타 고대 및 중세 시대의 저자들이 이런 종류의 미를 만들어내는 것을 예술의 기능으로 인정하지는 않았을 것이다.

K 예술은 구조적이고 기능적이어야 한다. 집이나 의자의 형태는 구조와 기능에 의해 결정되어야 한다. 그래야만 미적 효과를 내게 된다. 이런

근대의 원리는 실제로 예전의 예술가들, 즉 도리아식 건축과 고딕 건축을 창안해낸 예술가들에 의해 적용되었다. 그러나 그것이 고대나 중세의 예술 이론의 일부가 되지는 못했다. 고대인들은 적합성 혹은 기능에 알맞은 상태를 높이 평가했다. 그러나 그들은 이것을 미와 동일시하지는 않았고, 미와는 다른 특질로 간주했다. 오히려 13세기의 스콜라 학자들은 비례의 미가 적합성 혹은 기능에 맞추는 것에 의해 결정될지도 모른다고 말했다.

L 예술은 유희다. 예전의 미학 저술가들은 어떤 식으로든 예술을 유희로 생각하지는 않았다. 그들은 예술을 프리드리히 쉴러적 의미로서의 유희, 즉 자유롭고 제약이 없는 인간의 활동으로 생각한 것도 아니고, 19세기 심리학자와 생물학자들의 의미, 즉 긴장의 이완이나 연습의 형식 혹은 개인의 힘과 능률을 회복시키는 수단으로서 꼭 필요하긴 하지만 아무런 즉각적 목적은 없는 게임이자 활동으로 생각한 것도 아니다.

M 예술을 위한 예술. 고대와 중세 시대에는 이런 근대의 표현을 예술가가 자신이 제작하고 있는 작품에 집중하고 (자기 자신의 필요·감정·생각이 아니라) 작품의 요구에 따라야 한다는 의미로 받아들였을 것이다. 그러나 이것은 오늘날 사용되는 의미와는 완전히 다른 의미였다.

N 예술은 인지다. 이 근대적 개념은 과거의 미학에서도 발견되지만, 근대적 의미에서가 아니었다. 즉 (마르크시즘과 같이) 예술을 통한 실재의 반영이라는 의미나, (피들러와 20세기 추상주의자들과 같이) 실재의 구조와 본질을 꿰뚫고 들어간다는 의미가 아니었던 것이다. 근대의 미학자들은 예술이 우리에게 세계는 무엇과 닮았나를 말해준다고 생각하는 반면, 고전적 미학자들은 예술이란 세계가 어떻게 완성될 수 있나를 우리에게 말해준다고 생각했다. 예술은 영원한 법칙을 발견할 수 있게 한다. 존재의 법칙이 아니라 제작적 행위의 법칙이다. 제작의 법칙이 존재의 법칙에 맞춰져야 한다고 생각했던

것은 별개의 문제다. 그러나 예술은 이런 법칙을 학문으로부터 이끌어내는데, 학문은 예술로부터 법칙을 끌어내지 못한다. 고대 후기 및 중세 시대의 저자들은 이미 서로 다른 노선을 따라 사고하기 시작했다. 초월적인 세계는 학문적 연역보다는 예술적 직관에 의해서 보다 직접적으로 도달할 수 있다고 했다. 비잔틴 신학자들은 신비적인 예술이론을 따라서 화가가 신을 그림으로 묘사한다고까지 주장했다.

O 예술은 직관적이나 학문은 지성적이다. 고대인과 스콜라 학자들 중 누구도 이 구별을 적용하지 않았다. 그들은 예술과 학문 모두 지성뿐만 아니라 직관에도 의지한다고 생각했다.

P 예술은 정서를 불러일으키며, 이것이 예술의 고유한 기능이다. 그러므로 예술의 기능은 예술의 효과에서 나온다. 고전 시대의 고대인들에게 예술의 목표는 예술의 효과에 있지 않고 작업에 있었다. 카타르시스에 관해서는 어떤가? 카타르시스를 낳는 것이 조각이나 건축의 목적이라고 말한 그리스인은 아무도 없었다. 플라톤은 예술의 정서적 효과에 관심을 환기시켰다. 그러나 그가 예술을 비난한 것도 그 때문이었다. 예술이 불러일으키는 정서에 중요성을 부여한 것은 헬레니즘 시대의 저술가들뿐이었다.

Q 시는 예술이다. 시와 예술에 대한 근대적 개념의 관점에서 보면, 이것이 명백한 것 같지만, 고전적 저자들은 시는 영감의 산물이지만 예술은 규칙의 산물로 간주하면서 시와 예술을 대립시켰다. 예술은 카타르시스를 산출하거나 감정을 정화시키지 못하지만, 시는 그렇게 한다는 것이다.

R 미는 주관적이다. 미는 대상의 속성이 아니라 대상에 대한 인간의 반응이다. 이 광범위한 근대의 견해는 고대에 유리한 위치를 차지해서 오랫동안 중세 시대의 미학을 지배한 객관적 미개념과 반대된다. 이 차이에서 방법상의 차이가 생긴다. 근대적 견해에서 발생하는 결과 중 하나가 미

학에 심리학적 · 사회학적 방법을 적용하는 것이다. 이런 방법들은 고대에는 사용되지 않았고, 중세 시대에는 매우 드물고 부분적으로만 사용되었다.

S 미는 여러 가지 다른 형식들에서 발생한다. 서로 완전히 다른 대상들이라 할지라도 꼭같이 아름다울 수 있다. 말하자면, 순수예술에서 서로 다르면서 양립할 수 없는 양식들이 나란히 존재해왔다. 이런 근대적 다원주의는 과거의 미학에는 완전히 생소한 것이다. 고전 미학은 일원적이었다. 소피스트 및 회의주의자들처럼 미학적 일원론에 대해 회의적이었던 고대의 저자들도 다원론자는 아니었다. 그들은 미학적 상대주의와 회의주의라는 양 극단으로 갔던 것이다. 중세 시대에도 비텔로 같은 다원론자는 있었지만, 그도 그 시대의 전형적 인물은 아니었다.

T 미학은 당연히 하나의 학문이다. 모두 다 그런 것은 아니고 몇몇 근대의 미학자들은 철학의 테두리 내에 있으면서도 미학을 고유한 문제와 방법을 가진(비록 그들이 그 문제나 방법에 동의하지 않는다 할지라도) 독립된 하나의 학과로 다룬다. 고전 철학자들이나 스콜라 철학자들은 미학을 독립된 학과로 간주하지 않았다. 그런 개념이 18세기 이전에는 없었고 19세기가 되어서야 깨닫게 된 것이다. 고대와 중세 시대에는 미학에 관한 진술들이 철학적 논술들 속에 흩어져 있었으며, 미학의 일부 전문 분야들 — 시학과 음악이론 — 만이 따로 다루어졌다.

미학에 있어서 이런 근대적 개념들은 모두 과거의 미학자들에게서는 찾아볼 수 **없었던** 것들이다. 미학자들에게서는 무시되었지만, 당시의 **예술**, 특히 중세 · 로마네스크 · 고딕의 예술 속에 암시적으로 존재하고 있었다. 그런 예술들은 표현적이고 자유로우며 구조적 · 기능적이면서 오로지 엄격하게 미학적인 가치들, 즉 형식 자체와 형식의 다양성, 새로움 등과 연관되

어 있곤 했다. 그러므로 그런 예술을 제작한 예술가들은 당대의 미학자들이 가르쳤던 것과는 다른 미학을 주장했는데, 그것은 어느 정도 근대 미학에 더 가까웠다. 그러므로 중세 미학의 일정 표현들이 예전의 미학보다는 근대 미학에 더 잘 상응된다는 이상한 사실을 발견하게 된다. 이것은 고대와 중세 시대에 예술가 및 대중들이 이론가들에 의해 미처 기술되지 못한 예술의 일정 측면들을 의식하고 평가했다는 것을 뜻할 수도 있는 것이다. 초기 이론가들이 다른 많은 것들을 제외하고 예술의 본질적인 특징들 몇몇만 뽑아서 집중했다는 사실이 그것을 설명해줄 수 있을 것 같다. 그들은 예술이 규칙에 종속되며 예술적 자유와 창조성의 가능성을 더이상 인정하지 않을 정도로 예술에서 규칙의 위치를 강조했다. 그들은 미의 통일성에 사로잡힌 나머지 미의 다양성을 보지 못하고 보기를 거부한 것이다. 그래서 그들은 기념비적이지만 단면적인 미학을 낳았다. 놀라운 신념과 고집으로 이런 미학은 수 세기 동안, 심지어는 수천 년 동안 지지를 받았다. 한편 그 수천 년 동안 예술은 모험적이고 실험적이며 다양하고 변화무쌍했다. 영원히 지속되는 미학에 상응하는 예술형식이 있는가 하면, 그것을 넘어서서 근대 미학에서만 이론적 표현을 발견한 예술형식도 있다.

THE TRANSITION FROM THE EARLIER AESTHETICS TO THE NEW

3 과거의 미학에서 새로운 미학으로의 전이 고대에서 근대로 넘어가는 미학의 전환점은 언제 나타났는가? 변화는 점진적으로 일어났다. 헬레니즘 시대에 이미 나타난 "근대적" 특징들이 있었는가 하면, 12세기에 나타난 것도 있었고, 둔스 스코투스, 오캄과 단테에게서 나타난 것들도 있었다. 르네상스 동안에는 그리 크게 발전된 것은 아니지만 일부 나타났다. 심리학적 방법들은 18세기가 되어서야 비로소 미학에 도입되었고, 우리가 근대 미학

의 특징이라고 생각하는 수많은 견해·이론·일반화들은 19세기의 업적이다.

　오늘날 고대인들의 미학적 지혜는 높이 존중받고 있고 또 그래야 정당하다. 그들의 생각이 독창적이고 일관성 있으며 기념비적이고 과학적이었기 때문이다. 존경받기는 하지만 그들은 오늘날의 흐름과 너무나 멀리 떨어져 있다. 중세 미학조차 이미 어느 정도 근대 미학에 더 가깝다. 중세 미학에는 근대 미학의 방향으로 이끄는 경향들이 포함되어 있기 때문이다.

　그렇지만 고대 미학이 우리에게 완전히 낯선 것은 아니다. 오늘날에도 미는 보편적 규칙에 종속되어 있다고들 하며, 예술은 기술이라고들 한다. 그러나 고대의 일부 견해가 여전히 옳다고 여겨진다 해도, 그 견해들이 마찬가지로 옳다고 간주되는 모순된 견해들과 나란히 존재하고 있는 것이 사실이다. 고대와 근대 사이에는 여전히 본질적인 차이가 있다. 즉 예전에는 한 가지 견해가 지배적이면서 다른 견해는 거의 없고 소수의 의견만이 있었던 것에 비해, 오늘날의 미학은 다양한 견해·이론·경향들을 특징으로 하고 있는 것이다. 고대 미학과 중세 미학은 한계가 있었지만 균일했다면, 근대 미학은 풍성하고 다양하지만 잡다하다.